# Rezeption japanischer Kultur in Deutschland

# SOCIETAS

**seria pod redakcją**
**BOGDANA SZLACHTY**

**46**

Eva Kaminski

# Rezeption japanischer Kultur in Deutschland:
# Zeitgenössische Keramik als Fallstudie

Kraków 2014

Titelbild: *Hanaike*, Hyûga Hikaru 日向光

Gedruckt mit Unterstützung der Stiftung zur Förderung japanisch-deutscher
Wissenschafts- und Kulturbeziehungen (JaDe-Stiftung)
sowie
Fakultät für Internationale und Politische Studien, Jagiellonen Universität

Publikacja finansowana przez Stiftung zur Förderung japanisch-deutscher
Wissenschafts- und Kulturbeziehungen (JaDe-Stiftung)
oraz
Wydział Studiów Międzynarodowych i Politycznych Uniwersytetu Jagiellońskiego

ISBN 978-83-7638-239-5

KSIĘGARNIA AKADEMICKA Sp. z o.o.
ul. św. Anny 6, 31-008 Kraków
Tel./Fax.: 12 43 127 43
akademicka@akademicka.pl

Internetbuchhandlung:
www.akademicka.pl

*Frau Dr. Ursula Lienert,*
*meinen Eltern*
*und meinem Mann*
*in herzlicher Dankbarkeit*

# Inhaltsverzeichnis

# Vorwort

Vor geraumer Zeit las ich von einer hochgepriesenen Keramik-Teedose, die der berühmte Tee-Meister Sen no Rikyû zuerst gar nicht beachtet hatte. Nachdem ihr Besitzer, von der Reaktion des Teemeisters bitter enttäuscht, sie zerbrochen hatte, wurde Sen no Rikyû erst während eines zweiten Besuchs auf sie aufmerksam, als er die Teedose in geklebtem Zustand wiedersah. Diese Geschichte überraschte und verwunderte mich, ich wurde nachdenklich und fragte mich, was es mit einer Kultur auf sich hätte, die einer zerbrochenen Teedose mehr Beachtung schenkte als einer heilen. Diese Kultur und ihre Keramik ließen mich nicht wieder los, sie wollte ich unbedingt kennenlernen.

Als ich nach Jahren während einer zweieinhalbjährigen Tätigkeit als studentische Hilfskraft unter der Leitung von Frau Dr. Ursula Lienert im Museum für Kunst und Gewerbe Hamburg japanische Keramik aus unmittelbarer Nähe betrachten konnte, begann ich, die Bedeutung der Anekdote nach und nach zu begreifen. Frau Dr. Lienert öffnete mir die Augen auf das, was dem europäischen Betrachter oft unsichtbar oder unverständlich bleibt; nicht das glatt Perfekte, sondern die ‚verborgene‘ Schönheit, sei das Kriterium, das einen anrührt, sagte sie mit viel Gespür für japanische Kunst. Ich verstand dies als das aus europäischer Sicht vielfach unvollkommen Wirkende.

Anlässlich der Ausstellungen der Ostasien-Abteilung, bei welchen ich mitwirken durfte, empfand ich zunehmend den Unterschied zwischen der europäischen und der japanischen Kunst. Ich wollte ihn genauer definieren. Diesen Wunsch steigerten die Seminare ostasiatischer Kunst von Dr. Ursula Lienert und Dr. Eva Ströber im Museum für Kunst und Gewerbe sowie in der Japanologie der Universität Hamburg von Dr. Karl Hennig. Das Erleben der Teezeremonie unter Leitung des Teemeisters Kuramoto Makoto von der Urasenke Stiftung gab mir wesentliche Einblicke in die Tee-Kultur Japans. Das intensive Betrachten einer Raku-Teeschale aus der Museumssammlung führte mich auf den Weg zu Herrn Till Sudeck, dem Keramiker, dem ich eine fast zweijährige Ausbildung und viele Anregungen zur vorliegenden Arbeit verdanke. So vorbereitet, begann ich mich mit meinem Forschungsvorhaben zu befassen.

Zum besonderen Dank bin ich Herrn Professor Dr. Dr. h.c. Roland Schneider von der Abteilung für Sprache und Kultur Japans der Universität Hamburg verpflichtet, der die vorliegende Arbeit akzeptierte und sich bereit erklärte, mich in den Kreis seiner Doktoranden aufzunehmen. Ebenso gilt mein aufrichtiger Dank Frau Professor Dr. Franziska Ehmcke von der Japanologie der Universität zu Köln, die mich durch ihre Forschung zu weiteren Überlegungen angeregt hat und bereit war, die vorliegende Arbeit zu begutachten. Die Arbeit würde aber nicht zustande gekommen sein, ohne langjährige Unterstützung und Betreuung von Frau Dr. Ursula Lienert, die durch Ratschläge und Hinweise eine große Hilfe in der Entstehungsphase der Arbeit geleistet hat und unermüdlich bei ihrer Drucklegung zur Seite stand. Aus ganzen Herzen sei ihr gedankt.

Die Veröffentlichung dieser Arbeit wurde mit großzügiger Unterstützung der Stiftung zur Förderung japanisch-deutscher Wissenschafts- und Kulturbeziehungen (JaDe-Stiftung) und der Fakultät für Internationale und Politische Studien der Jagiellonen Universität möglich, wofür ich mich herzlich bedanke.

Auch in Japan habe ich eine großzügige Unterstützung erhalten. Ein Forschungsaufenthalt in Japan wurde durch ein anderthalbjähriges Stipendium des japanischen Kultusministeriums gefördert, mit dem ein Studium an der Fukui Universität ermöglicht wurde. Für diese Zeit danke ich herzlichst Prof. Okada Hiroshige, dessen Hinweise wegweisend waren und mir viele neue Möglichkeiten eröffneten. Während dieses Aufenthaltes ermöglichte mir Herr Tanaka Teruhisa, der wissenschaftliche Leiter des Keramik-Museums der Präfektur Fukui (Fukuiken Tôgeikan), die Forschung dort. Herr Tanaka sorgte dafür, mir die Welt der Echizen-Keramik zu erschließen. Dies erwies sich als besonders hilfreich für die weitere Forschung. Ihm verdanke ich auch den Kontakt mit Hyûga Hikaru, der im Lernzentrum für Keramikindustrie Yôgyô Shidô Bunsho, einer Filiale der Fukuiken Kôgyô Gijutsu Senta, tätig ist. Unter seiner Leitung und dank seines Engagements konnte ich einen Einblick bekommen in die technischen Aspekte von Keramik wie auch in den Lehr- und Lernprozess der angehenden Keramiker. Herrn Tanaka und Herrn Hyûga, allen Mitarbeitern der beiden Institutionen sowie der damals lernenden Keramikgesellen danke ich herzlich für ihre Unterstützung.

Einen weiteren Forschungsaufenthalt verdanke ich dem Deutschen Institut für Japanstudien in Tôkyô, das ein sechsmonatiges Doktorandenstipendium gewährleistet hat. Mein Dank gebührt insbesondere Frau Prof. Dr. Irmela Hijiya-Kirschnereit, die stets die bestmögliche Unterstützung gab.

Während meines Japan-Aufenthaltes erfuhr ich vielerlei Hilfen von Kuratoren der japanischen Museen. Mein ganz besonderen Dank gilt Herrn Degawa Tetsurô, Herrn Itô Yoshiaki und Herrn Karasawa Masahiro, ferner den Herren Arakawa Masaaki, Kida Takuya, Frau Nishida Hiroko und Herrn Takeuchi Junichi.

Herzlichst bedankt seien Frau Gisela Rödinger, Frau Sigrid Schellenberg und Frau Carola Tiedemann und weiter Frau Dr. Hannelore Dreves, Marek Kaminski, Frau Gabriele Peltzer, Frau Dr. Susanne Schäffler-Gerken und PD Dr. Monika Schrimpf. Alle diese Personen haben mich auf verschiedenste Weisen unterstützt, ihnen sei mein tiefer Dank ausgesprochen.

Hiermit sei ebenfalls der großen Hilfe seitens der Keramiker gedacht, die an der Datenerhebung teilgenommen haben. Ohne Unterstützung von ihnen und unermüdlichen Erklärungen auf meine Fragen hätte ich die Arbeit nicht schreiben können. Ich danke ihnen für ihre Zeit, Mühe, ausführliche Antworten und Kommentare, die sehr hilfreich für meine weitere Forschung waren. Leider konnten nicht Werke von ihnen allen abgebildet und einzeln besprochen werden, aber sie wurden trotzdem in der vorliegenden Arbeit berücksichtigt.

Schließlich möchte ich meinen Eltern Barbara und Jan Kaminski, meinem Mann Kawate Keiichi für all die Jahre des tatkräftigen Beistands, für ihr Verständnis und ihre Akzeptanz danken.

Frau Dr. Ursula Lienert, meinen Eltern und meinem Mann widme ich in herzlicher Dankbarkeit dieses Buch.

Hamburg, im August 2012                                          Eva Kaminski

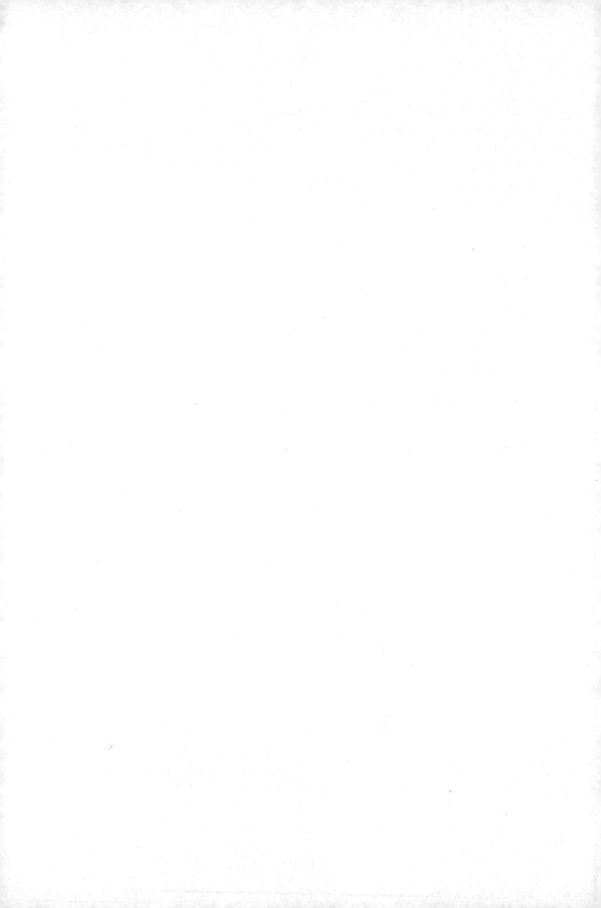

# Einleitung

Die Kultur nimmt in der langen Tradition der deutschen Japanologie einen wichtigen Stellenwert ein. Innerhalb des breiten Spektrums der Forschung in diesem Bereich wird auch die Interaktion zwischen Japan und anderen Kulturen thematisiert. Da die heutige Zeit nicht nur Kulturberührungen, sondern vor allem Kulturbeziehungen[1] mit sich bringt, gewinnt die Analyse dieses dynamischen Kulturaustausches immer mehr an Bedeutung. So ist es auch im Falle der Kunst und des Kunsthandwerks, wo nicht nur die japanischen Kunstgegenstände selbst, sondern der gesamte kulturelle Hintergrund für ihre Rezeption in Europa von großer Bedeutung ist. Aus dem Anliegen entstand die Idee zu der vorliegenden Arbeit.

## Themenstellung

Die Geschichte der direkten Begegnung zwischen Japan und Europa reicht bis in das 16. Jahrhundert zurück. Während dieser Zeit ist nicht nur die Zahl der Kontakte gestiegen, sondern es hat sich vor allem ihre Qualität verändert. Auch zwischen Japan und Deutschland ist die Intensivierung dieses Austausches deutlich sichtbar geworden. Dies betrifft zahlreiche Gebiete, zu denen ebenfalls die Keramikkultur gehört.

---

1   Bitterli (1976) unterscheidet in: *Die "Wilden" und die "Zivilisierten". Grundzüge einer Geistes- und Kulturgeschichte der europäisch-überseeischen Begegnung* innerhalb der Kulturbegegnung zwischen Kulturberührung, Kulturkontakt, Kulturzusammenstoß sowie Kulturverflechtung. In seiner Publikation: *Alte Welt – Neue Welt. Formen des europäisch-überseeischen Kulturkontakts vom 15. bis zum 18. Jahrhundert* strukturiert er die Kulturbegegnung dreistufig und spricht über Kulturberührung, Kulturzusammenstoß und Kulturbeziehung. Bitterli (1986), S. 17-54. Er schreibt jedoch, dass diese drei Grundformen „... nicht in kristalliner Reinheit aufzufinden sind; sie durchdringen sich und fließen ineinander über, sie weisen Besonderheiten und Trübungen auf, die sich aus den wechselnden Umständen von Ort und Zeit ergeben sowie aus der unterschiedlichen Mentalität der Bevölkerungsgruppen, die aufeinander treffen. Auch geht das Eine nicht zwingend aus dem Anderen hervor: eine Kulturberührung kann, muss aber nicht zur Kulturbeziehung führen; eine Kulturbeziehung kann zur Kulturberührung schrumpfen; ein Kulturzusammenstoß steht nicht notwendig am Ende und braucht keinen Abschluss des Kontakts zu bezeichnen." Ebd. S. 17. In der vorliegenden Arbeit wurde die dreistufige Gliederung übernommen. Den Hinweis auf die neuere Gliederung bekam ich bei Münkler (2000), S. 15.

Anhand einer Fallstudie, nämlich der zeitgenössischen deutschen Keramik, werden hier ausgewählte Aspekte der Rezeption japanischer Kultur in Deutschland erörtert. Die Arbeit gliedert sich in zwei Teile. Der erste gibt einen Überblick zur europäischen Auseinandersetzung mit japanischer Kultur, insbesondere der Kunst und des Kunsthandwerks. Der zweite widmet sich dem Vergleich japanischer und zeitgenössischer deutscher Keramik.

Der erste Teil – Kapitel 1 – dient zum einen der Wiedergabe einiger der westlichen Publikationen respektive des Forschungsstands und dem Hinweis auf einige Werke, die sich mit dem Thema der Begegnung mit japanischer Kultur und ihren Folgen in Europa befassen. Zum anderen der Erörterung des kulturellen Hintergrundes aus einer historischen Perspektive, um zu zeigen, dass die Rezeption der Keramik kein Einzelfall ist, sondern ein wichtiges Glied in einem lange anhaltenden Kulturdialog im Bereich der Kunst und des Kunsthandwerks. Der Rezeptionsprozess japanischer Kultur wird dabei unter besonderer Berücksichtigung des deutschen Kulturkreises behandelt.

Bevor auf die konkreten Beispiele näher eingegangen wird, sollen kurz der Entstehungsprozess eines europäischen Japan-Bildes sowie seine Veränderungen angesprochen werden. Entsprechend der Struktur des zweiten, d. h. des Hauptteiles der Arbeit, werden drei Phasen der kulturellen Begegnung herausgearbeitet: von der Mitte des 16. bis zur Mitte des 18. Jahrhunderts überwiegend Barock und Rokoko, die Zeit um die Wende des 19. zum 20. Jahrhundert vor allem Jugendstil sowie die Gegenwart seit den ca. 1970er Jahren. Für alle drei werden Ergebnisse der kulturellen Begegnungen dargestellt, die für die entsprechenden Phasen relevant waren, wobei Kunst und Kunsthandwerk den Schwerpunkt bilden.[2] Obwohl es viele Ähnlichkeiten zwischen den Rezeptionsprozessen in den genannten drei Perioden gibt, lassen sich einige Schwerpunkte herausfiltern. Deshalb werden sie den Schwerpunkten entsprechend unter den Titeln *‚Japan entdecken'*, *‚Von Japan lernen'* und *‚Mit Japan leben'* zusammengefasst.

In der ersten Phase waren es Lackobjekte, Porzellan und Textilien meistens in Form von Kimonos, die wohlhabende Europäer für sich entdeckt und mit Begeisterung aufgenommen haben. In der zweiten Phase spielten Malerei, Graphik, Keramik, Lackobjekte, Metallarbeiten, Glas, Textilien sowie Flechtarbeiten eine bedeutende Rolle. Das japanische Kunsthandwerk wurde zum Vorbild für Europa. In der dritten Phase sind es wieder Keramik, Lack, Holzarbeiten, Textilien, Metallarbeiten und Papier, die das Interesse wecken, aber auch Malerei, Graphik, die Baukunst, besonders Innen-, Landschafts- und Gartenarchitektur.

---

2    In der vorliegenden Arbeit werden die Begriffe ‚Kunst und Kunsthandwerk' entsprechend dem Verständnis dieser Begriffe im deutschen Kulturkreis verwendet. Nähere Erläuterungen zum Begriff ‚Kunsthandwerk' folgen in Kapitel 4.

Da die Gegenwart kaum erforscht ist, lässt sich nur feststellen, dass einige dieser Elemente in der Alltagskultur sichtbar sind, von dort aber zur Kunst sich fortentwickeln oder erhoben werden können. Bei allen diesen Perioden wurde dem Kimono jeweils ein gesonderter Abschnitt gewidmet, weil er eine besondere Rolle als Inspirationsquelle und Symbol für japanische Kultur in Europa zu haben scheint.

Der zweite Teil, der sich in Kapitel 2, 3 und 4 gliedert, hat zum Ziel die Darstellung der traditionellen japanischen keramischen Kultur und ihres Rezeptionsprozesses in der zeitgenössischen deutschen Keramik. Es wurde ein Bereich des künstlerischen Schaffens der in Deutschland tätigen Keramiker ausgewählt, nämlich die handgefertigte Gefäßkeramik, wobei allerdings Parallelen zu den im ersten Teil beschriebenen Bereichen festgestellt werden können.[3]

Da insbesondere in Deutschland Unstimmigkeiten in der Begriffsbestimmung wie auch in den Klassifizierungsmethoden der Keramik vorkommen, ist es notwendig, bevor der Vergleich an konkreten Beispielen durchgeführt werden kann, eine Systematisierung der Informationen über die Keramik als Werkstoff vorzunehmen. Das geschieht im Kapitel 2.

Nachdem eine einheitliche Begriffsbestimmung vorliegt, wird im Kapitel 3 ein kunsthistorischer Abriss der japanischen Keramik gegeben, wobei diejenigen Keramikarten hervorgehoben werden, die sich in Europa seit dem 17. Jahrhundert besonderer Beliebtheit erfreuten.[4] Die Geschichte japanischer Keramik wird so in sieben Abschnitten dargestellt, die die folgenden Perioden umfassen: von der Jômon- bis zur Kofun-Zeit, von der Nara- bis zur Heian-Zeit, von der Kamakura- bis zur Muromachi-Zeit, Momoyama-Zeit, Edo-Zeit, Meiji-Zeit und von der Taishô-Zeit bis zur Gegenwart.

Unter Berücksichtigung des historischen Hintergrundes des Rezeptionsprozesses japanischer Keramikkultur in Deutschland, der seit der Mitte des

---

3  Die japanischen Einflüsse lassen sich gegenwärtig ebenfalls im Bereich der industriellen Keramik feststellen, insbesondere des Porzellans, aber auch des Steinguts. Obwohl die vorliegende Arbeit auch die Forschungsergebnisse bezüglich des Porzellans bis zum Anfang des 20. Jahrhunderts wiedergibt und das Porzellan als wichtiges Glied im Rezeptionsprozess japanischer Keramik in Deutschland berücksichtigt wurde, liegen keine Untersuchungen zum zeitgenössischen industriell hergestellten deutschen Porzellan vor, die wiedergegeben werden können. Da bei der Untersuchung der Unikat-Keramik und industriell hergestellten Ware ihre unterschiedlichen historischen Hintergründe zu definieren, ferner technische und marktwirtschaftliche Aspekte sowie Forschungsmethoden zu berücksichtigen sind, ist es notwendig, dem Thema der industriell hergestellten Keramik eine getrennte Untersuchung zu widmen.

4  Hier wird auf eine Wiedergabe der vollständigen Geschichte japanischer Keramik verzichtet, die in zahlreichen japanischen und einigen westlichen Publikationen zu finden ist. Es werden nur die wichtigsten Entwicklungsstufen und Keramikarten erwähnt und auf die entsprechende Literatur verwiesen.

17. Jahrhunderts stattgefunden hat, zeigt das Kapitel 4, auf welche Weise technische und ästhetische Aspekte japanischer Keramik – insbesondere der Kamakura-, Muromachi- und Momoyama-Zeit und moderner Keramik, die diese Tradition fortsetzt – eine Auswirkung auf die Entwicklung der zeitgenössischen Keramik in Deutschland haben.

Der deutschen Keramik nämlich, deren Schwerpunkt die Irdenware und das Steinzeug mit Salz- und Bleiglasuren bildeten, eröffneten sich seit der Begegnung mit dem chinesischen Porzellan im 16. und dem japanischen im 17. Jahrhundert neue gestalterische Möglichkeiten. Der Rezeptionsprozess japanischer Keramik in Deutschland verlief seit dieser Zeit in drei Hauptphasen:

1. Mitte des 17. bis Mitte des 18. Jahrhunderts
2. Ende des 19. bis Anfang des 20. Jahrhunderts
3. Seit den 1970er Jahren bis zur Gegenwart.

Aus der Betrachtung der ersten beiden Phasen geht deutlich hervor, dass die einzelnen Etappen des europäischen Interesses an japanischer Keramik jeweils mit einem unterschiedlichen Aspekt der Ästhetik der japanischen Kultur verbunden waren.

So offenbart die erste Phase ein Interesse an Material, Form und Dekor des polychromen Porzellans, vor allem Imari im Brokatstil *kinrande* 金襴手 und Kakiemon. Diese höchst dekorativen Formen mit prächtigen, leuchtenden Farben entsprachen dem Geschmack der europäischen Höfe und eigneten sich hervorragend zur Dekoration der Räume und zum Gebrauch bei Tisch.

Die zweite Phase kennzeichnet die Übernahme von naturbezogenen Formen, Glasuren des Porzellans und des Steinzeugs aus verschiedenen keramischen Zentren sowie der auf graphische Vorlagen (Holzschnitte, Färbeschablonen) zurückgehende Dekor. Genauso wie in anderen Bereichen des Kunsthandwerks dieser Zeit bedeutete das eine Abkehr vom überladenen Stil des Historismus, eine Veredelung der Form durch ihre elegante Vereinfachung sowie die Erneuerung von Gestaltungsprinzipien und technischer Mittel. Einerseits sind es beim Porzellan die perfekten Glasuren und Dekore auf einer makellos ausgeführten, symmetrischen Form (z. B. Seladonglasuren), andererseits bei dem Steinzeug und der Irdenware die neuen so genannten Laufglasuren.[5]

In der dritten Phase hingegen rücken das unglasierte Steinzeug sowie die glasierte Irdenware in den Mittelpunkt des westlichen Interesses. Zum einen sind es die dynamischen plastischen Formen, die in holzbefeuerten Öfen *anagama* und *noborigama* entstehen, sowie eine Brenntechnik, die an den unglasierten Werken sichtbare Spuren des Feuers zu Dekorelementen werden lässt (Bizen,

---

5 Eine Technik des mehrschichtigen Glasurauftrags, die das japanische *yūnagashi* 釉流し imitiert.

Echizen, Iga, Shigaraki, Tamba, Tokoname), die deutsche Keramiker inspirieren, diese bisher in Deutschland selten genutzte gestalterische Kraft des Feuers in den Entstehungsprozess ihrer Werke einzubeziehen. Zum anderen ist es die glasierte Irdenware, z. B. die Teekeramik mit ihrer ausgewogenen Eleganz und dem auf das Minimum reduzierten Dekor (Raku, Hagi, Karatsu, Kiseto, Setoguro, Shino), oder im Gegensatz dazu die Oribe-Ware mit ihren bewegten Formen und dem abstrakten, lebhaften Dekor.

## Untersuchungsgegenstand

Zum Gegenstand der Untersuchung wurden die zeitgenössischen Keramiken aus den Werkstätten Deutschlands ausgewählt, die auf eine Berührung mit japanischer Kultur schließen lassen. Anders aber als bei einer kunsthistorischen Arbeit wurden nicht nur etablierte Studio-Keramiker ausgewählt, die sich hoher Wertschätzung der Kunstkritiker erfreuen, sondern auch Werkstätten, die sich entweder erst auf dem Weg dahin befinden, oder auch solche, die diesen Weg bewusst ablehnen. Die Auswahl wurde nicht mit einem kunsthistorischen, sondern mit einem japanologischen und kulturwissenschaftlichen Blick getroffen: Als entscheidendes Kriterium galt die intendierte oder unbewusste Aufnahme von Elementen der japanischen Keramik in das Schaffen der den Keramikerberuf ausübenden Personen sowie ihre Rolle in der Vermittlung japanischer Kultur in Deutschland.

Die zeitliche Grenze war anfangs auf die Zeit unmittelbar nach dem zweiten Weltkrieg gelegt, d. h. die Periode der Neuorientierung und der Suche nach neuen Inspirationsquellen. Im Laufe der Untersuchung hat sich jedoch ergeben, dass deutliche japanische Einflüsse erst seit den 1970er Jahren nachweisbar sind. Hieraus ergab sich, diese Zeitspanne zum Untersuchungsgegenstand zu machen und diejenigen Keramiken auszuwählen, die seit dieser Zeit in Deutschland entstanden sind.

Die ‚deutschen' Keramiker sind nicht aufgrund ihrer nationalen Zugehörigkeit ausgewählt worden, sondern weil sie eine homogene Gruppe bilden, die in einem gemeinsamen kulturellen Umfeld lebt und arbeitet, eine vergleichbare künstlerische Ausbildung genossen und als Keramiker vergleichbare Arbeitsbedingungen angetroffen haben. Unter Arbeitsbedingungen wird vor allem der Werkstoff verstanden, d. h. der Ton und seine Qualitäten, die Werkstattausrüstung, der Zugang zu Fachliteratur, Ausstellungen, Seminaren sowie Workshops.

Um einen Vergleich durchführen zu können, war es notwendig, sowohl die technischen als auch ästhetischen Aspekte japanischer Keramik zu untersuchen. Hier handelt es sich um die traditionellen Keramiken der früher so genannten ‚Sechs Alten Öfen', d. h. Seto, Bizen, Echizen, Shigaraki, Tamba und Tokoname

aus der Kamakura-, Muromachi- und Momoyama-Zeit sowie der modernen Keramik, die diese Tradition fortsetzt; darüber hinaus um Raku-, Hagi-, Karatsu- und Mino-Keramik (Oribe, Shino, Kiseto und Setoguro). Die Bestände der japanischen Nationalmuseen und Keramikmuseen in den jeweiligen Produktionszentren wurden gezielt aufgesucht und gesichtet, ferner Objekte in Ausstellungen der Galerien geschaut und gelegentlich private Sammlungen inspiziert.

Da als historischer Hintergrund zwei ältere Etappen der europäischen Begegnung mit japanischer Kultur, nämlich von der Mitte des 17. bis zur Mitte des 18. Jahrhunderts und vom Ende des 19. bis zum Anfang des 20. Jahrhunderts, in diese Studie miteinbezogen werden, ist es notwendig, einige japanische und europäische Keramiken aus dieser Zeit, d. h. außerhalb des eigentlichen Untersuchungsschwerpunktes, einzubeziehen: Zum einen Porzellan aus dem 17. und 18. Jahrhundert wie Kakiemon und Imari, denn sie beeinflussen die Porzellanproduktion in europäischen Fayence- und Porzellan-Manufakturen in der Zeit.[6] Ein besonderes Augenmerk gilt allerdings denjenigen Waren, die im Gebiet des heutigen Deutschlands produziert wurden wie beispielsweise Porzellan aus den ehemaligen Königlichen Manufakturen in Meißen und Berlin. Zum anderen wurden japanische Irdenware und Steinzeug einbezogen, die die führenden europäischen Keramiker um die Jahrhundertwende des 19. zum 20. Jahrhunderts beeinflusst haben. Auch in dem Fall stehen die Keramiker aus dem deutschen Kulturkreis im Vordergrund.

## Methode

Die Hypothesen zur aufgestellten Frage nach der Rezeption japanischer Kultur in Deutschland am Beispiel der zeitgenössischen Keramik wurden mithilfe von Methoden aus der empirischen Forschung entwickelt und untersucht. Für die Auswahl der Methoden waren die von Peter Atteslander verfasste Arbeit: *Methoden der empirischen Sozialforschung* sowie von Andreas Diekmann: *Empirische Forschung. Grundlagen, Methoden, Anwendungen* entscheidend.[7] Anhand derer wurde für die Untersuchung eine qualitative Methode ausgewählt.

Der Ablauf der Untersuchung setzte sich aus folgenden Phasen zusammen:[8]
I. Phase: Formulierung des Forschungsproblems in Form wissenschaftlicher Fragestellung

---

6   Fayencen sind die unmittelbaren Vorläufer des europäischen Porzellans, die als Folge der europäischen Begeisterung für west- und ostasiatische Produkte entstanden sind.

7   Diekmann (2000), Atteslander (2003).

8   Vgl. Diekmann (2000), S. 162-167.

II. Phase: Planung und Vorbereitung der Erhebung
1. Definition der Begriffe, Konzeptspezifikation und Konstruktion des Erhebungsinstruments
2. Festlegung der Untersuchungsform
3. Stichprobenverfahren
4. Test des Erhebungsinstruments

III. Phase: Datenerhebung

IV. Phase: Datenauswertung[9]

V. Phase: Forschungsbericht.

Beschreibung der einzelnen Phasen:

I. Phase: Zur Grundlage der ersten Phase, die der Formulierung des Forschungsproblems diente, wurde die Beobachtung, dass innerhalb der in Deutschland tätigen zeitgenössischen Keramikerinnen und Keramiker ein zunehmendes Interesse an japanischer Keramik zu verzeichnen ist. Anhand dieser Beobachtung wurde die Frage nach der Rezeption japanischer Keramik in Deutschland in einem breiteren kulturbezogenen Kontext gestellt.

II. Phase: Im ersten Schritt der zweite Phase, d. h. Planung und Vorbereitung der Erhebung, folgte die Definition des Begriffs ‚Rezeption' sowie Herausarbeitung seiner einzelnen Dimensionen – der ‚passiven', ‚reproduktiven' und ‚produktiven Rezeption' (Konzeptspezifikation). Bei diesem Schritt waren die Hinweise von Prof. Dr. Dr. h.c. Roland Schneider entscheidend.[10] In dieser Phase wurde auch das Erhebungsinstrument ausgewählt, nämlich eine schriftliche Befragung[11] in Form eines Fragebogens.[12]

Im zweiten Schritt folgte die Festlegung der Untersuchungsform. Zuerst wurde die ‚Untersuchungsebene' ausgewählt, in dem Fall eine individuelle Ebene, d. h. einzelne Keramiker.[13] Zweitens wurde der zeitliche Aspekt der Datenerhebung ausgewählt, nämlich eine ‚Längsschnitterhebung', d. h. die Keramiker und ihre Arbeiten wurden über einen längeren Zeitraum beobachtet.[14]

Als dritter Schritt folgte eine Begrenzung des Forschungsgegenstandes[15]

---

9    Methoden der Datenauswertung. Ebd., S. 545.

10   Literaturbezogen vgl. Schneider (1979), S. 225, Schneider (1984), S. 53, Link (1976), S. 86-108.

11   Diekmann (2000), s. mögliche Typen von Befragung.

12   Dort, wo es möglich war, wurde ein persönliches bzw. telefonisches Interview durchgeführt. Da dies jedoch nicht in allen Fällen geschah, wird auf dieses Erhebungsinstrument nur als zusätzliches Mittel zurückgegriffen.

13   Diekmann (2000), S. 16.

14   Ebd., S. 168.

15   Atteslander (2003), S. 40-44.

durch die ‚Festlegung des Beobachtungsfeldes und der Beobachtungseinheiten' in einem ‚Stichprobenverfahren'. Am Anfang wurden ‚Elemente der Grundgesamtheit' festgelegt,[16] wobei unter Grundgesamtheit die in Deutschland tätigen Keramiker zu verstehen sind und unter Elemente diejenigen Keramiker, deren Werke Spuren einer unbewussten oder bewussten Berührung mit japanischer Kultur aufzeigen. Sie wurden durch ‚Wahrscheinlichkeitsauswahl', auch ‚Zufallsauswahl' genannt, festgelegt. Das Auswahlverfahren führte zur Erstellung einer Liste mit Namen von Keramikerinnen und Keramikern, bei deren Werken die Begegnung mit Japan zu vermuten war oder bei der Benennung ihrer Arbeiten ein auf Japan bezogenes Wort verwendet wurde, z. B. ‚Sushi-Keramik' (d. h. Keramik, die beim Essen von Sushi gebraucht wird). Es geschah durch Literatur- und Internetrecherchen, Ausstellungsbesuche in Museen und Galerien, Besuche der Töpfermärkte sowie in Gesprächen mit Keramikerinnen und Keramikern.[17] Diese Schritte führten zur Auswahl einer Gruppe, die sich aus 161 Personen zusammensetzte. Alle dieser Gruppe zugehörigen Personen üben den Keramiker-Beruf aus. Zugrunde lag dieser Auswahl die Aufnahme der Elemente japanischer Keramikkultur in einem wiederholbaren Prozess, d. h. Keramiker, die kurzfristig bzw. nur sehr selten auf die japanischen Vorbilder zurückgegriffen haben, schieden aus.

Bevor in die dritte Phase übergegangen werden konnte, wurde eine Voruntersuchung, ein so genannter ‚Pretest' durchgeführt, d. h. der Fragebogen wurde von drei Personen probeweise ausgefüllt. Nach der Überarbeitung von Fragen, die nicht eindeutig formuliert waren, wurde der endgültige Fragebogen erstellt.
I. Phase: In dieser Phase der Datenerhebung wurde ein Fragebogen an 161 Personen, die in die engere Wahl gekommen waren, geschickt. Er bestand aus folgenden Teilen: einem persönlichen Brief an die jeweilige Person, Informationen zum Fragebogen, dem Fragebogen und einer Danksagung.

In dieser Phase wurden außerdem die primären Quellen, d. h. Werke einzelner Keramiker gesichtet sowie Informationen aus der Sekundärliteratur gesammelt.
IV. Phase: Zu dieser Phase gehört die Datenauswertung und Auswahl derjenigen Keramiker, die in der vorliegenden Arbeit dargestellt wurden. Es geschah anhand der Antworten der befragten Keramiker sowie der Analyse der keramischen Werke und Sekundärliteratur. Insgesamt wurden in der vorliegenden Arbeit die Werke und Fragebögen von 74 Keramikern verwendet, deren Namen sich auf der Liste im Anhang befinden. Da es keine statistische Untersuchung war, spielte

---

16  Zu den Methoden vgl. Diekmann (2000), S. 325-369.

17  Ausstellungskataloge, Künstlermonographien, Bestandskataloge der Museumssammlungen, Abhandlungen zur Geschichte deutscher und europäischer Keramik, vgl. Literaturverzeichnis.

die Zahl der in die Arbeit einbezogenen Keramiker keine Rolle, sondern die Auswahl von Daten, die zur Aufstellung einiger Hypothesen relevant waren. Die Ergebnisse sind im Kapitel 4 dargestellt.

V. Phase. In der letzten, d. h. fünften Phase erfolgte die Erstellung des Forschungsberichtes, d. h. der vorliegenden Arbeit.

Im Laufe der Vorbereitung zu diesem Forschungsvorhaben hat die Autorin eine fast zwei Jahre dauernde Ausbildung in der Werkstatt bei Till Sudeck in Aumühle bei Hamburg gemacht sowie kürzere Töpferkurse in Japan absolviert. Dies war notwendig, um die Eigenschaften des Tons, die Methoden der Formgebung sowie die Brennvorgänge kennenzulernen. Diese Lehre erwies sich als unentbehrlich und erlaubte ein gutes Verständnis der technischen und ästhetischen Aspekte der Keramik.

## Forschungsstand

Wie bereits erwähnt, verlief der Rezeptionsprozess japanischer Keramik in Deutschland in drei Hauptphasen. Die bisherigen, diesem Thema gewidmeten Untersuchungen sowohl japanischer als auch westlicher Wissenschaftler, dokumentieren allerdings fast ausschließlich nur die ersten zwei Phasen. Lediglich vereinzelt sind Aufsätze zu finden, die einige Aspekte der dritten Phase erwähnen.

Zu den Publikationen, welche die erste Phase zum Schwerpunkt haben, zählen unter anderem: Masako Shono, (1973): *Japanisches Aritaporzellan im sogenannten „Kakiemonstil" als Vorbild für die Meißener Porzellanmanufaktur;* Tôkyô Idemitsu Bijutsukan 東京出光美術館 (1984): *Tôji no tôzai kôryû*『陶磁の東西交流』; John Ayers / Oliver Impey / J.V.G. Mallet (1990): *Porcelain for Palaces. The Fashion for Japan in Europe;* Sybille Girmond (1990): *Die Porzellanherstellung in China, Japan und Europa;* Ulrich Pietsch (1996): *Meissener Porzellan und seine ostasiatischen Vorbilder.* Diese Abhandlungen geben weitere Hinweise auf entsprechende Literatur.

Die zweite Phase ist am besten innerhalb der drei Phasen erforscht und durch folgende Literaturquellen sehr gut nachzuvollziehen: Siegfried Wichmann: (1972): *Weltkulturen und moderne Kunst;* Siegfried Wichmann (1980): *Japonismus. Ostasien-Europa, Begegnungen in der Kunst des 19. und 20. Jahrhunderts;* Franziska Ehmcke (Hrsg., 2008): *Kunst und Kunsthandwerk Japans im interkulturellen Dialog* (1850-1915); Kokuritsu Seiyô Bijutsukan Gakugeika (Hrsg.) 国立西洋美術館学芸課編 (1988): *Japonisumu-ten 19seiki seiyô bijutsu e no Nihon no eikyô* 『ジャポニスム展 １９世西洋美術への日本の影響』; Arakawa Masaaki 荒川正明 (1995): *Tôgei ni okeru seikimatsu-yôshiki*

– *19seikimatsu no Seiyô to Nihon bijutsu-tôji no kôryû* 「陶芸における世紀末様式－19世紀末の西洋と日本の美術陶磁の交流; Tôkyô-to Teien Bijutsukan 東京都庭園美術館 (1998): *Kôgei no Japonisumu-ten* 『工芸のジャポニスム展』; Ingeborg Becker (1997): *Ostasien in der Kunst des* Jugendstils sowie der Katalog zur Ausstellung Tôkyô Kokuritsu Hakubutsukan / Ôsaka Shiritsu Bijutsukan / Nagoya-shi Hakubutsukan (2004): *2005nen Nihon kokusai hakurankai kaisai kinenten: Seiki no saiten Bankokuhakurankai no bijutsu* 『2005年日本国際博覧会開催記念展 世紀の祭典 万国博覧会の美術』.

Zu der dritten Phase sind kaum Abhandlungen zu finden. Einer der Autoren ist Siegfried Wichmann, der im Ausstellungskatalog zum Japonismus als erster die japanischen Einflüsse in der deutschen zeitgenössischen Keramik kurz erwähnt hat.[18] Gezielter, aber nicht allein auf Japan-Deutschland, sondern Japan-Europa bzw. Ostasien-Europa bezogen, wurde der Rezeptionsprozess in drei Aufsätzen behandelt. In „Ostasiatische Keramik und Ihr Einfluss auf die deutsche Keramik bis in die Gegenwart" von Renée Violet (1980), „Ostasiatische Formen in der Keramik Europas" von Johanna Lessmann (1999) sowie „Europäische Keramik des 20. Jahrhunderts im Spiegel des japanischen Vorbildes – Aspekte einer Genese" von Elisabeth Kessler-Slota (2001). Was die englischsprachigen Publikationen anbetrifft, ist der Verfasserin keine bekannt, welche gezielt die Komponente japanischer Keramikkultur bei der deutschen zeitgenössischen Keramik analysiert. Die Autorin der vorliegenden Arbeit verfasste zwei Aufsätze für den japanischen Leser: *1970nendai-ikô no Doitsu tôgei ni okeru Nihon no eikyô* 「１９７０年代以降のドイツ陶芸における日本の影響」[19] sowie *Doitsu no Kôgei Hakubutsukan wo tôshite mita nichidoku bunka kôryû – Hamburg wo jirei to shite* 「ドイツの工芸博物館を通してみた日独文化交流-ハンブルクを事例としてー」[20]. Beide erwähnen lediglich einige Aspekte des interkulturellen Austausches im Bereich der Keramik und sind Vorankündigungen der vorgelegten Arbeit.

Das Fehlen einer Untersuchung zu der dritte Phase der Rezeption japanischer Keramik in Deutschland ist demnach aus der Literaturlage zu ersehen und diese Lücke soll die vorliegende Arbeit schließen.

Für diese Arbeit ist nicht nur japanische sondern auch deutsche Keramik von primärer Bedeutung. Zu den wichtigsten Publikationen, die einen fundierten Abriss der zeitgenössischen deutschen Keramik geben, gehören: *Deutsche Keramik des 20. Jahrhunderts I* von Ekkart Klinge (1975); *Deutsche Keramik des 20. Jahrhunderts II* von Ekkart Klinge (1978); *Deutsche Keramik 1950-1980.*

---

18   Wichmann (1980).

19   Kaminski (2003).

20   Kaminski (2004).

*Sammlung Dr. Vering.* von Ekkart Klinge (1986); *Meister der deutschen Keramik 1900-1950* von Gisela Reineking von Bock (1978); *Keramik des 20. Jahrhunderts, Deutschland* von Gisela Reineking von Bock (1979) sowie die Dissertation von Ingrid Vetter (1997): *Keramik in Deutschland 1955-1990.* Arbeiten, die einzelne Keramiker behandeln, sind im Literaturverzeichnis zu finden. Erwähnenswert sind auch Publikationen zur europäischen Keramik, welche die im deutschen Kulturkreis entstandenen keramischen Werke in einem breiteren Kontext behandeln wie beispielsweise *Die Kunst der Keramik im 20. Jahrhundert* von Tamara Préaud und Serge Gauthier (1982).

Die erwähnenswerte Publikation über deutsche Keramik in japanischer Sprache ist der Ausstellungskatalog Tôkyô Kokuritsu Kindai Bijutsukan, Kôgeikan 東京 国立近代美術館工芸館 (2000): *Doitsu tôgei no 100 nen. Âru Nûvô kara gendai sakka made* ドイツ陶芸の１００年。アール・ヌーヴォーから現代作家まで」.

Was die japanische Keramik anbetrifft, beschäftigen sich Wissenschaftler deutscher Universitäten und Museen relativ selten mit diesem Thema. Als erste Publikation, die dem japanischen Kunsthandwerk, unter anderem der Keramik, gewidmet war, ist diejenige von Justus Brinckmann (1889): *Kunst und Handwerk in Japan* zu nennen. Seit den 1970er Jahren sind vor allem zwei in Deutschland herausgegebene größere Publikationen zur Geschichte japanischer Keramik wichtig: Der Ausstellungskatalog: *Japanische Keramik,* herausgegeben vom Hetjens-Museum in Düsseldorf (1978) sowie *Japanische Keramik von der Jômon-Zeit bis zur Gegenwart* von Adalbert Klein (1984). Die Publikationen, die Teilgebieten der japanischen Keramik gewidmet sind, sind zahlreicher: Ursula Lienert (1997): *Arita-Porzellan. Beispiele aus der Sammlung Shibata;* Maria Roman Navarro (2002): *The Development of Bizen Wares from Utilitarian Vessels to Tea Ceramics* in *the Momoyama Period (1573-1615);* Gisela Jahn (2004): *Meiji-Keramik. The Art of Japanese Export Porcelain and Satsuma Ware 1868-1912;* Ausstellungskataloge: Gisela Jahn und Anette Petersen-Brandhorst (1984): *Feuer und Erde. Traditionelle japanische Keramik der Gegenwart;* Irmtraud Schaarschmidt-Richter (2003): *Japanische Keramik heute* sowie zahlreiche Berichte und kurze Aufsätze in keramischen Fachzeitschriften *Keramos, Keramik Magazin, Neue Keramik, Keramische Zeitschrift.*

Eine unerschöpfliche Quelle zum Thema japanischer Keramik bieten selbstverständlich zahlreiche Publikationen japanischer Kunsthistoriker, die im Literaturverzeichnis aufgelistet sind.

Zu den Nachschlagewerken der japanischen Keramik zählen: Katô Tôkurô (Hrsg., 1972): *Genshoku tôki daijiten* und Yabe Yoshiaki (Hrsg., 2002): *Kadokawa Nihon tôji daijiten.* Vergleichbare Veröffentlichungen in westlichen Sprachen existieren nicht.

Hilfreich ist *Who's Who in Contemporary Ceramic Arts* von J. Waldrich (1996), ein Nachschlagewerk für die Keramik nach 1945 mit Biographien der Keramiker und einer Bibliographie für den deutschsprachigen Raum.

Da die vorliegende Arbeit im breiteren kulturellen Kontext konzipiert wurde, sind auch die Veröffentlichungen zur interkulturellen Begegnung eingesehen. Hierzu ist die annotierte Bibliographie, herausgegeben von Irmela Hijiya-Kirschnereit (1999): *Kulturbeziehungen zwischen Japan und dem Westen seit 1853*, eine unentbehrliche Hilfe. Die größte Ausstellung zur japanisch-europäischen Kulturbegegnung in Deutschland fand im Jahr 1993 im Gropius-Bau in Berlin statt. Sie wurde von Lothar Ledderose sowie Doris Croissant-Ledderose konzipiert und durch einen ausgezeichneten Katalog: *Japan und Europa 1543-1929*, eine Essay-Sammlung und ein Video mit gleichen Titeln begleitet. Weitere Literaturhinweise sind im Literaturverzeichnis aufgelistet.

## Zielsetzung

Der Titel der vorliegenden Arbeit nennt als Schwerpunkt ‚Keramik' und steckt den erweiterten Rahmen ab. Aus zwei Gründen wurde der Begriff ‚Kultur' anstelle von ‚Kunst und Kunsthandwerk' bzw. nur ‚Kunsthandwerk' gewählt: Die durchgeführte Untersuchung unter zeitgenössischen Keramikern zeigt zum einen, dass die japanische Keramik nicht nur als ein Bereich der Kunst bzw. des Kunsthandwerks in Deutschland rezipiert wird, sondern als fester Bestandteil japanischer Kultur. Zum anderen zeigt sie, dass dieser Rezeptionsprozess lediglich ein Ausschnitt aus dem Dialog der beiden Kulturen ist und seine tiefen Wurzeln in den Kulturbeziehungen zwischen Japan und Europa hat.

Die vorliegende Arbeit soll den Verlauf des Rezeptionsprozesses der japanischen Keramikkultur in Deutschland im Lichte der zeitgenössischen Keramik zeigen sowie den Sachverhalt verdeutlichen, dass die einzelnen Etappen des europäischen Interesses an japanischer Keramik jeweils mit einem unterschiedlichen Aspekt der japanischen Ästhetik verbunden waren. Es soll die Antwort auf die Frage gefunden werden, ob und in welcher Weise die Begegnung mit japanischer Kultur den Keramikern in Deutschland eine neue Perspektive bietet und die tradierten Grenzübergänge zwischen Handwerk, Kunsthandwerk und Kunst in Bewegung geraten lässt.

# TEIL 1
## Rezeption japanischer Kultur in Europa

# Kapitel 1
# Europäische Begegnung mit japanischer Kultur und ihre Folgen mit besonderer Berücksichtigung von Deutschland

Die Begegnung mit einer anderen Kultur bringt die Begegnung mit etwas Neuem, Unbekanntem und Fremdem mit sich. Meistens führt sie zuerst zur Entstehung einer imaginären Vorstellung über diese Kultur, und erst im Laufe der Vertiefung von interkulturellen Kontakten ändert sich das Bild und nähert sich der Realität. Im Falle eines positiven Bildes folgt öfters die Rezeption der bis dahin unbekannten Kultur in den eigenen Kulturkreis. Dies geschah bei der Begegnung Europas mit Japan unter anderem im Bereich der Kunst und des Kunsthandwerks. Dabei trugen vielfach die Kunstgegenstände dazu bei, dass Japan als das Land des Schönen betrachtet wurde, was einen vorbildlichen Charakter für Europa hatte. Dieses Vorbild spielt bis heute im Bereich des Kunsthandwerks eine wichtige Rolle und findet sich bei der Rezeption japanischer Keramikkultur in Deutschland wieder. Im folgenden Kapitel wird daher ein Überblick zur Entstehung des Japan-Bildes mit besonderer Berücksichtigung von Kunst und Kunsthandwerk sowie dessen Folgen gegeben. Einige hier beschriebene Sachverhalte werden auch eine Rolle bei den zeitgenössischen deutschen Keramikern spielen. Bevor näher auf das Thema Keramik eingegangen wird, sollen zunächst mehrere Beispiele der Kunst und des Kunsthandwerks in Bezug auf die Übernahme einzelner Elemente japanischer Kultur und ihre Assimilierung in Europa angesprochen werden. Dabei wird, soweit möglich, der Bezug zum deutschen Kulturkreis betont.

## 1.1 Die Entstehung des europäischen Japan-Bildes und seine Veränderungen

Die erste direkte Begegnung mit Japan wird auf den 23. September 1543 datiert.

Infolge eines Schiffbruchs erreichte an jenem Tag eine chinesische Dschunke mit einigen portugiesischen Kaufleuten am Bord die japanische Insel Tanegashima.[21] Obwohl dies die erste unmittelbare Begegnung war, existierte im Bewusstsein der Europäer ein Bild von Japan schon lange vor diesem Ereignis. Bei dessen Entstehung spielte der Bericht von Marco Polo aus seiner 24-jährigen Reise von Europa nach Asien eine wichtige Rolle. Polo beendete sie im Jahre 1295 und kehrte in seine Heimatstadt Venedig zurück. Sein Reisebericht entstand im Gefängnis, wo er vier Jahre nach dem Krieg zwischen Venedig und Genua verbrachte, und dort wurden – laut Theodor Knust – seine Erinnerungen von einem mitgefangenen Kaufmann in mittelfranzösischer Sprache aufgezeichnet.[22] Dieser Bericht wurde zuerst handschriftlich verbreitet, dann in Druckform veröffentlicht, in zahlreiche Sprachen übersetzt und von mehreren Literaten und Geographen bearbeitet.[23] Die deutsche Ausgabe wurde im Jahre 1477 in Nürnberg unter dem Titel: *Das Buch des edlen Ritters und Landfahrers Marco Polo* veröffentlicht und befindet sich in der Handschriftenabteilung der Staatsbibliothek zu Berlin. Die zeitgenössische Ausgabe dieses Berichtes beginnt mit den Worten:

> Zipangu ist eine sehr große Insel im östlichen Ozean, etwa fünfzehn-
> hundert Meilen vom Festland und der Küste der Provinz Manji entfernt.
> Die Einwohner der Insel haben eine helle Gesichtsfarbe und gute Sitten.
> Ihre Religion ist Götzendienst. Sie haben einen unabhängigen, selbstän-
> digen Staat und werden nur von ihren eigenen Königen regiert. Gold gibt
> es bei ihnen in größtem Überfluss; weil aber der König dessen Ausfuhr
> nicht gestattet, kommen wenig Kaufleute in das Land, und die Insel wird
> selten von Schiffen aus fernen Gegenden besucht.[24]

Marco Polo setzt seinen Bericht fort mit den Angaben über „in inniger Naturverbundenheit lebende, sanftmütige und unschuldige Völker"[25] sowie die

---

21  Lidin (2002), S. 1ff. Das Buch von Olof Lindin: *Tanegashima: The Arrival of Europe in Japan* gibt einen Übersicht über dieses Ereignis und dessen Folgen in der Zeitspanne vom 1543 bis 1549.

22  Einführung von Theodor A. Knust zur deutschen Ausgabe von Marco Polo: *Von Venedig nach China. Die größte Reise des 13. Jahrhunderts.* Polo (1973), S. 9.

23  Ebd. S. 9ff. In einer Form, die zusätzliche Informationen über Geographie und Geschichte Asiens enthält, erschien er beispielsweise im zweiten Band des Werkes von Gian Battista Ramusio (1485-1557) *Navigazioni e viaggi,* Venedig 1550-59. Einführung von Theodor A. Knust zur deutschen Ausgabe von Marco Polo: *Von Venedig nach China. Die größte Reise des 13. Jahrhunderts.* Polo (1973), ebd. S. 14ff. Das Original des Berichtes von Marco Polo in mittelfranzösischer Sprache befindet sich in der Bibliothèque Nationale in Paris.

24  Polo (1973), S. 256.

25  Kreiner (1989a), S. 15.

Schönheit und den Reichtum des Landes, durch welche die europäischen Träume auf der Suche nach dem Paradies wieder wach würden. Das erste Japan-Bild vermittelt also

> … die [Vorstellung] *des* – nicht nur eines – Paradieses. Sie geht zurück bis in das Mittelalter, weit vor den Zeitpunkt des tatsächlich stattgefundenen ersten Kontaktes mit Japan.[26]

Obwohl dieser Bericht auf Hörensagen basierte, der Realität wenig entsprach und Marco Polo niemals Japan erreichte, war er für die Entstehung des Japan-Bildes ausschlaggebend. Diese Reisebeschreibung faszinierte und erweckte das europäische Interesse am fernen Asien, darunter auch Japan. Wo das Japan auf der Weltkarte liegen könnte, scheint von geringerer Bedeutung gewesen zu sein, vielmehr eher die Tatsache, dass es ein zwar noch unbestimmtes, aber vielversprechendes Land, genannt Zipangu gab, von dem man träumen könnte.[27] Auf der Grundlage dieses Berichts entstanden dennoch im Laufe der nächsten Jahrhunderte Hypothesen zur Bestimmung von Japans Gestalt und Versuche, es auf den Weltkarten zu platzieren. Reichert nennt unter anderem zwei Beispiele, wo Polos Weltbeschreibung eine Rolle spielt, nämlich die Karte Japans gezeigt als ,Cipangu Insula' von Henricus Martellus Germanus in *Insularium illustratum* aus der Zeit um 1490 und der Nürnberger Erdglobus von Martin Behaim aus dem Jahre 1492.[28] Miyoshi Tadayoshi betont, dass, obwohl es sich dabei noch um Phantasiegebilde handelte, wichtig sei, dass Japan damit als ein realer Ort Anerkennung fand und zur Projektionsfläche für die Träume und Sehnsüchte von damaligen Bewohnern Europas wurde.[29]

Das Interesse an Japan wuchs seitdem ständig, und immer mehr Reisende wollten das Land mit eigenen Augen erkunden. Zahlreiche Expeditionen aus Europa machten sich seit dem 16. Jahrhundert in Erwartung großer Profite durch den Kontakt mit Japan auf den Weg und überquerten den Indischen Ozean und

---

26  Ebd., S. 14. Zu diesem Thema nennt Kreiner (ebd.) den Beitrag von Kleinschmidt (1980). Vgl. auch Kleinschmidt (1987), S. 396-406; diesen Hinweis erhielt ich bei Kreiner (2003a), S. 261.

27  Bei Reichert gibt es folgende Erklärung: „Er [der Name] geht zurück auf chin. Ri-ben-guo (Land der aufgehenden Sonne) und gibt die seit dem 7. Jh. in Japan vorherrschende Selbstbezeichnung wieder (Nihon/Nippon (-koku)). Das portugiesische Japão (Giappone/Japon/Japan) stellt dagegen ein verkürztes Ri-ben-guo dar und bedurfte eines malaiischen Zwischengliedes Djepang (Jepang). Die von Marco Polo überlieferte Bezeichnung bewahrt den vollen Wortlaut und steht dem „Original" in jeder Hinsicht näher." Reichert (1993), S. 25. Donald F. Lach erwähnt, dass die erste Bezeichnung für Japan, die dem heutigen Namen ähnelt, nämlich „Jampon", im *Suma Oriental* von Tomè Pires wahrscheinlich um das Jahr 1513 erschien. Lach (1995), S. 652. Vgl. auch Kapitza (1990), Vol. 1, S. 54.

28  Reichert (1993), S. 30ff. Detaillierte Informationen zur Kartographie Japans sind auch bei Walter (1994) zu finden.

29  Miyoshi (1993), S. 37ff.

das Chinesische Meer. Ihnen schlossen sich auch die Missionare an.

Als die Portugiesen auf der Insel Tanegashima im Jahre 1543 erschienen waren, begann eine neue Epoche in dem kulturellen Austausch zwischen Europa und Japan.[30] Bereits sechs Jahre später fand die erste Missionsreise des Jesuiten Franzisco de Xavier nach Japan statt. Er war auf Japan insbesondere durch den Kontakt mit einem Japaner aufmerksam gemacht worden, welcher in Xaviers Briefen als Anjirô erwähnt wird.[31] Angela Fischer-Brunkow schreibt, dass Anjirôs Persönlichkeit sowie von ihm erhaltene Informationen, Xavier von einem möglichen Erfolg der Missionsarbeit in Japan überzeugt hatten.[32] Obwohl Xavier nur zwei Jahre dort verbrachte, erweckte sein positives Japan-Bild[33] Interesse an Japan nicht nur bei seinen Vorgesetzten, sondern auch in breiteren Schichten Europas.[34]

Bald folgten auf Xavier auch andere Missionare: Zuerst die Jesuiten, zu welchen unter anderen Luis Fróis, João Rodrigues und Alessandro Valignano zählten, später auch Dominikaner und Franziskaner.[35] Ihre Missionstätigkeit war einerseits bei der Vermittlung der Kenntnisse über Europa in Japan von großer Bedeutung, andererseits ebenso der Nachrichten über Japan in Europa. Ihre Berichte, die in mehrere europäische Sprachen übersetzt wurden,[36] machten Europäern

---

30  Zu diesem Thema s. Boxer (1951).

31  Kapitza (1990), S. 74. Bei Cooper finden wir als christlichen Namen von Anjirô „Paul of Holy Faith". Cooper (1995), S. 86. Der Name Paul wird auch im Brief von Xavier verwendet, der bei Cooper veröffentlicht wurde, S. 184. Lach (1994), S. 660, benutzt indes den Namen Yajirô. Über Anjirô siehe Kishino Hisashi (2001) *Zabieru no dôhansha Anjirô. Sengoku-jidai no kokusaijin*. Tôkyô, Yoshikawa Kôbunkan.

32  Fischer-Brunkow (2002), S. 81.

33  Fischer-Brunkow zeigt dieses Bild anhand der Ausschnitte aus den Briefen von Franzisco de Xavier. Ebd., S. 81-102. Siehe auch Lach (1994), S. 663ff.

34  Besonders erwähnenswert sind zwei (Dezember 1998 und Dezember 1999) von der Sophia University organisierte Symposien, welche dem Wirken von Xavier in Japan sowie dessen Folgen gewidmet waren. Nach den Symposien wurden von ihrem Executive Committee zwei Bücher veröffentlicht: Das eine im Jahr 1999 unter dem Titel: *St. Francis Xavier – an Apostle of the East. The Encounter between Europe and Asia during the Period of the Great Navigations,* und das andere im Jahr 2000 unter dem Titel: *St. Francis Xavier – an Apostle of the East. Christian Culture in Sixteenth-century Europe: Its Acceptance, Rejection, and Influence with Regard to the Nations of Asia.*

35  Eine wichtige Publikation, welche die Berichte von Missionaren über Japan präsentiert, ist diejenige von Cooper (1995): T*hey came to Japan. An Anthology of European Reports on Japan 1543-1640.* Ann Arbor, Center von Japanese Studies, the University of Michigan sowie von Peter Kapitza (1990): *Japan und Europa. Texte und Bilddokumente zur europäischen Kenntnis von Marco Polo bis Wilhelm von Humboldt.* Iudicium, München.

36  Lach erwähnt, dass die Mehrheit dieser Briefe im Original auf Portugiesisch oder Spanisch verfasst wurden, aber sie wurden ziemlich schnell auch als Briefsammlungen von ‚Indian letters' oder ‚Japan letters' in anderen Sprachen wie Deutsch, Französisch oder Italienisch veröffentlicht. Lach (1994), S. 674ff.

bewusst, dass es außer der europäischen auch eine andere hochentwickelte Kultur gäbe, von der man viel lernen könnte. Man muss sich allerdings bedenken, dass ihre Berichte unter anderem mit dem Ziel geschrieben wurden, die Missionsarbeit und Japan so positiv wie nur möglich für Vorgesetzte und Leser darzustellen. Damit wurde die Notwendigkeit der Fortsetzung der Missionsarbeit bestätigt und gleichzeitig die potenziellen Sponsoren von der Richtigkeit ihrer Spenden überzeugt. Trotz dieser Tendenz der Jesuitenbriefe (*Cartas*) waren sie wichtige historische Quellen und prägten entscheidend das überwiegend positive Japan-Bild der damaligen Zeit.[37] Dieses Bild wurde auch durch die sogenannten Jesuitendramen verstärkt, die damals auf europäischen Theaterbühnen zu sehen waren.[38]

Ein weiteres wichtiges Hilfsmittel, das wesentlich zur Verstärkung des positiven Japan-Bildes beitrug, boten die japanische Kunst und das Kunsthandwerk. Einerseits haben die Missionare dazu beigetragen, dass die Themen und Techniken der westlichen Malerei in Japan[39] bekannt wurden, andererseits bewirkten sie durch ihre Aufträge für den europäischen Markt in Japan, dass japanisches Kunsthandwerk in Europa entdeckt und hochgeschätzt wurde. Die Missionare haben oft erwähnt, dass dieses durch unvergleichbar hohe Kunstfertigkeit

---

37  Selbstverständlich waren nicht nur idyllische Seiten Japans in Europa gezeigt, so dass ein Bild der Gegensätze, bei Fleischmann (1999) als *dual-image* bezeichnet, sicherlich entstand; allerdings Kunstobjekte evozierten eindeutig ein positives Japan-Bild.

38  Da dieses Thema außerhalb des Schwerpunktes dieser Arbeit liegt, sei hier lediglich auf einige Veröffentlichungen hingewiesen. Zu den frühesten Arbeiten, die sich mit Jesuitendramen im deutschsprachigen Raum befassen, allerdings nicht nur auf Japan bezogen, gehört *Das Jesuitendrama in den Ländern deutscher Zunge vom Anfang (1555) bis zum Hochbarock (1665)* von Johannes Müller (1930). Unter anderem listet er die Jesuitendramen nach Jahren und Ort der Aufführung geordnet auf. Darunter befinden sich solche mit Japanbezug. Müller (1930), S. 57-78. Die detaillierte Auflistung endet mit dem Jahr 1665, aber im Themenindex befinden sich weitere Verweise. Thomas Immoos (1963) ordnet sie in: *Japanese Themes in the European Baroque Drama* nach Themen in fünf Gruppen ein: Franz Xavier, fürstliche Themen, christliche *Daimyô*, japanische Märtyrer sowie Tragikomödie; dazu bietet er entsprechende Beispiele. Immoos (1963), S. 27-32. Eine weitere Arbeit publizierte Ingrid Schuster (1988) unter dem Titel *Vorbilder und Zerrbilder. China und Japan im Spiegel deutscher Literatur 1773-1890*. Sie befasst sich mit der Wirkung der Jesuitendramen nach der Auflösung des Ordens 1773 und gibt eine Übersicht über die durch Jesuiten geleistete Vermittlung japanischer Kultur in Europa seit der zweiten Hälfte des 16. Jahrhunderts. Schuster (1988), S. 27-100. Sie stellt ferner eine Liste der Inszenierungen der Jesuitendramen mit japanischen Themen im deutschsprachigen Raum von 1607 bis 1857 zusammen und weist auf einige Arbeiten hin, unter anderem auf diejenige von Jean-Marie Valentin (1983-1984): *Le théâtre des jésuites dans les pays de langue allemande: répertoire chronologique*. Schuster (1988), S. 351-358. Siehe auch den Aufsatz von Schuster (2007): *Die ersten Wirkungen des japanischen Theaters in Deutschland*. S. 49-68.

39  Siehe dazu Sakamoto Mitsuru: *The Rise and Fall of Christian Art and Western Painting in Japan*, in: Executive Committee: 450th Anniversary of the Arrival of St. Francis Xavier in Japan (1999), S. 120-135; Gauvin Alexander Bailey: *The Art of the Jesuit Missions in Japan in the Age of St. Francis Xavier and Allesandro Valignano*, in: Ebd. S. 185-209.

gekennzeichnet ist. Michael Cooper zeigt einige solche Aussagen, wie beispiels-weise folgende über die Lackware:

> It [*urushi*] has a certain affinity to the art of painting because among these craftsmen there are some who gild in a special way the finest examples of this kind in the whole world. ... There is nothing more splendid than such things, but they are so costly that only lords and wealthy people can afford them. ... Although the Chinese have a large variety of gilded things and use a great deal of varnish, they highly admire and value the gilt and varnishwork of Japan, for however skilful they may be they cannot equal the Japanese in this art.

(João Rodrigues)[40]

Interesse an dem japanischen Kunsthandwerk zeigten nicht nur Missionare. Zusammen mit ihnen kamen vor allem europäische Handelsexpeditionen nach Japan, und der Austausch zwischen Europa und dem Fernen Osten intensivierte sich rasch.[41] Neben der katholischen Kirche bezeichnet Breger die Niederländi-sche Ostindische Kompanie (VOC) als zweite mächtigste Institution in diesem Prozess[42], obwohl nicht vergessen werden sollte, dass die Portugiesen den Handelsweg nach Japan öffneten und dass es ebenfalls die Konkurrenz von VOC gab, nämlich die Englische Ostindische Kompanie (EIC).[43] Obwohl Kunst und Kunsthandwerk nicht zu den Hauptwaren der europäischen Kaufleute gehörten, erfreuten diese sich großer Beliebtheit bei den Kaufleuten und wurden zum Teil privat, zum Teil aufgrund offizieller Aufträge in großen Mengen nach Europa verschifft.

Mit der Rezeption des japanischen Kunsthandwerks in Europa wird sich genauer der Abschnitt 1.2 befassen, so dass an dieser Stelle nur zu betonen bleibt,

---

40   Cooper (1995), S. 259. Siehe auch mehrere Beispiele in: Kapitza (1990), z. B. Vol. 1, S. 157, 945; Vol. 2, S. 274 557.

41   Einen guten Überblick über japanisch-europäische Kontakte gibt der sechste Band der Reihe *Tôzai bunmei no kôryû* 東西文明の交流, das von Numata Jirô (1971) herausgegebene Buch *Nihon to Seiyô* 日本と西洋. Der Schwerpunkt liegt allerdings, wie bei den meisten aus japani-scher Perspektive verfassten Publikationen, in den europäischen Einflüssen auf Japan. Lite-raturverzeichnis mit kurzen Kommentaren: S. 452-468. Ergänzend dazu sei die Veröffentli-chung von Donald Keene: *The Japanese Discovery of Europe 1720-1830* mit tabellarischem Überblick dieses Prozesses erwähnt, s. japanische Ausgabe Keene (1982), S. 304-312.

42   Breger (1990), S. 14. Niederländische Ostindische Kompanie (Vereenigde Oostindische Compagnie VOC) wurde im Jahre 1602 gegründet. Massarella (1990), S. 59. Die Entstehung, Strukturbeschreibung und Tätigkeitsbereich von VOC findet man bei Impey / Jörg (2005).

43   Zum historischen Hintergrund der Gründung von EIC im Jahre 1600, zu ihrem Tätigkeitsbe-reich siehe insbesondere Masarella (1990), S. 49-71 und S. 89-179.

dass die ausgezeichnete Qualität dieser Artefakte eine Begeisterungswelle bei den wohlhabenden Europäern ausgelöst hat und die japanische Ästhetik sehr zur Entstehung des positiven Japan-Bildes beitrug. Japan war exotisch – aber vor allem ein Land des Schönen!

Die Japanreisenden der damaligen Zeit hinterließen zahlreiche Berichte, welche die europäische Vorstellung von Japan geprägt haben. Anhand dieser lässt sich feststellen, dass das positive Bild weitgehend bis zur zweiten Hälfte des 18. Jahrhunderts unverändert blieb, wobei seit Mitte des 17. Jahrhunderts einige kritische Stimmen laut wurden. Zu den informationsreichen Quellen gehören, wie bereits erwähnt, die Schriften der Missionare, von denen Michael Cooper und Peter Kapitza eine ausgezeichnete Auswahl bieten.[44] Darüber hinaus nennt Josef Kreiner unter anderem folgende Schriften, die ein positives Japan-Bild lieferten: *Historia do Iapão* von Louís Fróis (1593);[45] *De Japonicis rebus epistolarum liber* von Giovanni Pietro Maffei (1571); Briefe von Franzisco de Xavier; *Descriptio Regni Japoniae* von Bernhardus Varenius (1649); *Orientalisch-Indianische Kunst- und Lustgärtner* von Georg Meister (1692); ferner die wohl bekannteste, das Japan-Bild prägende Publikation *The History of Japan* von Engelbert Kaempfer (1727)[46], aber auch – deutlich kritischer als frühere Berichte – *Die wundersamen Reisen des Caspar Schmalkalden nach West- und Ostindien 1642-1652* von Caspar Schmalkalden.[47] Darüber hinaus verweist Kreiner auf den *Bibliographischen Alt-Japan-Katalog 1542-1853* des Berliner Japan-Instituts aus dem Jahre 1940.[48] Im 16. und 17. Jahrhundert wurde eine Art von Japan-Handbüchern hervorgebracht, welche Kenntnisse des Landes Japan vermittelten. Hier nennt Kreiner folgende Schriften in deutscher Sprache: *Wahrhafftiger Bericht von den*

---

44 Cooper (1995); Kapitza (1990).

45 Als beste Monographie zu den Werken von Fróis in europäischen Sprachen nennt Josef Kreiner die Publikation von Engelbert Jorissen (1988): *Das Japanbild im „Traktat" des Luis Fróis.* Kreiner (2005), S. 14. Obwohl Fróis das europäische Japan-Bild entscheidend prägte, angesichts dieser Publikation, bleibt nur, sie zu empfehlen.

46 Deutschsprachig erst 1777/1778 unter dem Titel *Geschichte und Beschreibung Japans* von Christian Wilhelm Dohm herausgegeben. Zum Thema Engelbert Kaempfer und das Japan-Bild s. Kreiner (2003).

47 Kreiner (1989), S. 16-20 und Kreiner (2005), S. 19. Zum Thema Japan-Bild und seinen Veränderungen bis zur Mitte des 19. Jahrhunderts wurden überwiegend die Schriften von Kreiner (1984), (1989a), (1993), (2003a) als Grundlage genommen, da sie einen sehr guten Einblick in diese Problematik bieten. Ergänzend dazu Fleischmann (1999), S. 116-135; Yasui / Mehl (1987), S. 65-72. Die Auszüge aus den primären Quellen sind bei Kapitza (1990) zu finden. Zur Theorie der Entstehungsmechanismen eines Bildes über ein Land – in dem Fall Japan – s. Breger (1990) sowie die von ihr aufgelisteten Literaturhinweise, S. 307-331. Eine theoretische Einführung zur Begrifflichkeit eines ‚Bildes', nicht nur auf Japan bezogen, gibt Fleischmann (1999), S. 103-110.

48 Kreiner (1984), S. 23.

*newerfundnen Japponischen Inseln und Königreichen* von Renward Cysat (1586) sowie *Gesandschaft zum Kaiser von Japan* von Arnoldus Montanus (1669).[49] Kreiner verzeichnet auch weitere Namen der Reisenden aus dem deutschsprachigen Raum, unter anderem: Christoph Carl Fernberger (1625), Karl Harzing (1633-1637 und 1641-42), Jürgen Andersen (1646-ca.1650), Caspar Schmalkalden (seit 1650, Länge des Aufenthalts ist unklar), Johann Jacob Mercklein (1651), Zacharias Wagner (1656-57 und 1658-59), Andreas Cleyer (1682/83 und 1685) sowie Christoph Frik (wahrscheinlich 1685).[50]

In der zweiten Hälfte des 18. Jahrhunderts veränderte sich das europäische Japan-Bild laut Kreiner radikal; als Ursache dafür nennt er „das gewandelte Selbstverständnis Europas", das sich im Mittelpunkt der Welt sah, ferner den Mangel an neuen Informationen über Japan sowie eine daraus resultierende Neuinterpretation der älteren auf Japan bezogenen Schriften.[51] Als Beispiele führt er u. a. folgende Quellen an: Kommentar von Christian Wilhelm Dohm (1777/1778), dem Herausgeber der *Geschichte und Beschreibung Japans* von Engelbert Kaempfer; Gottfried Herders (1785) *Ideen zur Philosophie der Geschichte der Menschheit* sowie das Traktat: *Ueber die Natur der Völker im südlichen Asien, auf den Ostindischen und Südsee-Inseln und in den Südländern* von Christoph Meiners (1790).[52] Diesen Quellen zufolge sind die Bewohner japanischer Inseln grausam, gefühllos, nicht kreativ und, Meiners zitierend, „stumpf gegen das Schöne in den Werken der Kunst und der Natur".[53] Kreiner allerdings betont:

> … nicht Japan hat sich gewandelt, nicht neues Material wurde entdeckt, sondern das Selbstwertgefühl Europas ist ein anderes geworden.[54]

Meiners' abwertendes Urteil in Bezug auf Kunst wurde in Europa nie akzeptiert. Seine Gegenüberstellung der *„hervorragenden europäischen Rasse"*

---

49  Namen bei Kreiner (1984), S. 23-24, Titel von der Autorin zugefügt.

50  Kreiner listet nicht nur Namen auf, sondern führt detaillierte Informationen zu den einzelnen Reisenden und ihren Berichten an, s. Kreiner (1984), S. 1-48.

51  Kreiner (1989a), S. 22; Kreiner (1993), S. 21.

52  Ebd., S. 22-24.

53  Zitiert nach Kreiner (1989a), S. 23.

54  Ebd., S. 25. Zu dieser These s. Kreiner (1990). Bei dieser Art der Gegenüberstellung zweier Kulturen tritt die Problematik des Verhältnisses zwischen dem Fremden und dem Eigenen hervor, worauf jedoch in der vorliegenden Arbeit nicht näher eingegangen wird. Hingewiesen sei aber auf die Dissertation von Shimada Shingo (1992): *Grenzgänge-Fremdgänge: Ein Beitrag zum Kulturvergleich am Beispiel Japan und Europa*, S. 32-55. Aus philosophischer Perspektive gesehen, nicht nur auf Japan bezogen, gibt die von Ram Adhar Mall und Dieter Lohmar (1993) herausgegebene Publikation: *Philosophische Grundlagen der Interkulturalität* einen Einblick unter anderem in diese Thematik.

und der *„zurückgebliebenen kaukasischen"* prägte allerdings, laut Kreiner, das Japan-Bild in den Bereichen Politik, Wissenschaft und Technik bis heute entscheidend.[55]

An der Schwelle vom 18. zum 19. Jahrhundert blieb das Japan-Bild weiterhin negativ, unterlag jedoch einigen Veränderungen dank der Darstellungen des Ainu-Volkes als Ideal einer Gesellschaft.[56] Hier werden unter anderem folgende Quellen genannt: *A Voyage of Discovery to the North Pacific Ocean* von William Robert Broughton (1804); *Reise um die Welt in den Jahren 1803, 1804, 1805 und 1806* von Adam Johann von Krusenstern (1810-1812) sowie *Neueste Kunde von Asien* von Friedrich Ludwig Lindner (1812).[57]

In dieser Zeit trugen VOC-Mitglieder und Kaufleute, die auf Dejima 出島 tätig waren, erstmals japanische Gebrauchsgegenstände zusammen. Die größte bekannte Sammlung ist diejenige von Philipp Franz von Siebold (Japan-Aufenthalte: 1823-1829 und 1859-1862), die nach seiner ersten Rückkehr nach Europa bearbeitet und in Form seines Hauptwerkes *Nippon. Archiv zur Beschreibung von Japan und seinen Neben- und Schutzländern* (1832-1852) herausgegeben wurde.[58] Trotz der Bedeutung dieses Werkes bewirkte es laut Kreiner (1984) jedoch nur wenige Veränderungen des Japan-Bildes.[59]

Sobald Japan seine Häfen 1854 für den Westen geöffnet hatte, wurde es zum Ziel mehrerer Reisender aus westlichen Ländern. Zum einen waren es Handelsexpeditionen, zum anderen diplomatische Aufenthalte, des Weiteren aber auch die Suche nach einem romantischen Ort, zu dem man von Europa aus fliehen könnte. Die auf dieser Grundlage entstandenen Berichte; verschiedene literarische und musikalische Werke sowie wissenschaftliche Publikationen haben zur Entstehung eines neuen Japan-Bildes beigetragen. Es waren durchaus romantische Bilder wie die aus der Oper *Madame Butterfly* von Giacomo Puccini[60] bzw. weniger romantische wie bei

---

55  Kreiner (2003a), S. 255-256.

56  Kreiner (1989a), S. 35, Kreiner (1993), S. 22-24.

57  Kreiner (1989a), S. 26-27.

58  Ebd., S. 25-27. Die Sammlung des Philipp Franz von Siebold und seines Sohnes Heinrich zeigt beispielsweise der vom Deutschen Institut für Japanstudien in Tôkyô zweisprachig herausgegebene Katalog *200 Jahre Siebold. Die Japansammlungen Philipp Franz und Heinrich von Siebold*. Darüber hinaus gibt Körner (1981) einen Einblick in die Tätigkeit des Philipp Franz von Siebold und seiner Söhne. Der größte Teil der Sieboldschen Sammlung befindet sich im Rijksmuseum voor Volkenkunde, Leiden (NL), s. dazu Gulik (1981). Einige Objekte sind auch in Deutschland vorhanden als Sieboldiana-Sammlung im Besitz der Fakultät für Ostasienwissenschaften an der Ruhr-Universität Bochum. Sie werden stufenweise in der Serie *Acta Sieboldiana* veröffentlicht. Zu der Sammlung selbst s. Friese (1980).

59  Vgl. Kreiner (1984), S. 39 und Kreiner (1989a), S. 28.

60  Zu diesem Thema s. Powils-Okano (1986); Paul (1985).

Pierre Loti (1850-1923). In der Literatur jener Zeit fanden sich Themen, die exotisch wirken sollten, bevorzugt mit Geisha, Samurai und dem Fuji im Vordergrund.[61] Ähnliche Thematik machte sich auch im Theater bemerkbar. In Berlin beispielsweise fanden die ersten Aufführungen des japanischen Theaters im Jahre 1901 statt, wobei sie an den europäischen Geschmack und die Erwartungen des Exotischen angepasst wurden[62] bzw. ein Pseudo-Kabuki und -Nô darstellten.[63] Andererseits erschienen Schriften von Autoren wie Lafcadio Hearn (1850-1904) und Rutherford Alcock (1809-1897), die sich Realitätsnähe zum Ziel gesetzt hatten,[64] Publikationen der Gelehrten Ernest Fenollosa[65] (1853-1908), Karl Florenz (1865-1939) und Basil Hall Chamberlain (1850-1935) sowie Gottfried Wagener (1831-1892).[66]

In jener Zeit war aber vor allem ein sich rasch entwickelndes Interesse an japanischer Kunst zu beobachten. Wie hoch sie in Europa geschätzt und rezipiert wurde, lässt sich schon anhand der damals publizierten Schriften erkennen.[67] Die Veröffentlichungen trugen dazu bei, Kenntnisse von Japan zu vermitteln und das europäische Japan-Bild zu gestalten. Hier sind vor allem die folgenden Titel

---

61  Einerseits waren es oberflächige, exotische Themen, die das Japan-Bild damaliger Zeit prägten, andererseits kann man auch eine deutlich tiefere Assimilierung japanischer Kultur in den literarischen Werken beobachten. Mit diesem Thema in der deutschen Literatur beschäftigt sich Ingrid Schuster in der Abhandlung *China und Japan in der deutschen Literatur 1890-1925*. Sie nennt unter anderem folgende Autoren: Rainer Maria Rilke, Hugo von Hofmannsthal, Max Dauthendey und Klabund (bürgerlicher Namen Alfred Henschke). Sie übernahmen bestimmte japanische Motive, die beispielsweise mit der Natur- und Jahreszeitbetrachtung eng zusammenhängen, und verwendeten direkte Zitate aus anderen Bereichen wie dem japanischen Holzschnitt, trafen eine Wortwahl, die derjenigen in japanischen Gedichten ähnelt, machten sich die skizzenhafte, der Tuschmalerei vergleichbare Darstellungsweise, meditative Atmosphäre sowie die Gedichtformen, insbesondere Haiku 俳句, zu eigen.

62  Leims (1997), S. 153-155.

63  Lee (1993), S. 88.

64  Z. B. Hearn (1894).

65  Fenollosa (1923).

66  Detailliert zu den literarischen Werken s. Fleischmann (1999), S. 136-188. Darüber hinaus befasst sich Ashmead (1987) mit dem Japan-Bild anhand von Reiseberichten aus den Jahren 1853 bis 1895. Für das Verzeichnis der Berichte s. S. 613-631. Das Verzeichnis der Namen der Reisenden aus dieser Zeit mit Bezeichnungen ihrer Tätigkeit und Zeitangaben zu ihrem Aufenthalt in Japan s. S. 579-592. Einen kurzen Überblick, insbesondere über die Reisenden aus deutschsprachigen Gebieten, finden wir bei Pantzer (1981), Meissner (1967). Dem Japan-Bild aus dieser Zeit widmet sich Claudia Schmidhofer (2010) in ihrer Monographie *Fakt und Fantasie: Das Japanbild in deutschsprachigen Reiseberichten 1854-1900*. Vienna Studies on East Asia, Praesens Verlag, Wien.

67  Auszüge aus einigen Schriften in japanischer Übersetzung bietet der Ausstellungskatalog Kokuritsu Seiyô Bijutsukan Gakugeika 国立西洋美術館学芸課編 / Galeries nationales du Grand Palais (Hrsg., 1988), S. 385-396. Die annotierte Bibliographie zu Japonismus Weisberg G. / Weisberg Z.M.L. (1990) führt weitere Titel auf: Anträge 1-117 (Bücher), 152-181 (Kataloge), 245-419 (Aufsätze).

zu nennen: *A Grammar of Japanese Ornament and Design* von Thomas Cutler (1880), und unter den Kunstzeitschriften: *Le Japon Artistique* in Frankreich (deutsche Ausgabe *Japanischer Formenschatz*)[68]; *The Studio* in England; *Ver Sacrum* in Österreich; *Pan* und *Jugend* in Deutschland[69] sowie *Chimera* in Polen. Japanische Kunst wurde aber nicht nur aus den Publikationen bekannt, sondern war direkt auf den Weltausstellungen und in Kunstgewerbemuseen zu sehen sowie durch Kunsthändler, in erster Linie Samuel Bing (1838-1905) und Hayashi Tadamasa 林忠正 (1853-1906), durch Kunstkritiker und Sammler wie Philippe Burty (1830-1890) und durch Künstler wie Christopher Dresser[70] zugänglich.[71] Japanische Kunst eroberte Europa in der zweiten Hälfte des 19. Jahrhunderts, indem sie Vorbilder für Werke der Kunstschaffenden lieferte. Der Japonismus blühte auf und Japan wurde bald vor allem als „Land der schönen Künste" gesehen, wie es Claudia Schmidhofer berichtet.[72]

Mit der Frage, wie sich das Japan-Bild dieser Zeit gestaltete, beschäftigt sich detailliert Delank (1996).[73] Zu den bereits erwähnten Wirkungsweisen fügt sie die Fotografie hinzu. In ihrer Studie kommt sie zu dem Ergebnis, dass das wirkliche und das fiktive Japan als Inspirationsquellen für das künstlerische Schaffen damaliger Zeit miteinander konkurrieren konnten. Für die Entstehung neuer Kunstwerke war „das unmittelbare Sehen und Erleben Japans gar nicht maßgebend"[74], sondern die Suche nach ‚Alt-Japan' ..., um die durch die Industrialisierung entstandenen Defizite der eigenen Kultur auszugleichen"[75]. Auch Evett betont diesen Aspekt und meint, dass die japanische Kunst den durch die Zivilisation ermüdeten Europäern ein Idealbild vom sanftmütigen japanischen Volk geliefert habe, das im Einklang mit der Natur lebe.[76] Es entstand ein rundum romantisches Bild des – wie es Hijiya-Kirschnereit nennt – „unverdorbenen Ursprünglichen", eines Ortes „der abendländischen Zivilisationsflucht".[77]

Zu der Zeit aber, als die japanische Kunst hohe Wertschätzung, insbesondere bei den Künstlern, Kunsthändlern und Kunstkritikern erfuhr, gab es auch

---

68   Vgl. auch Bing (1981).

69   Delank (1996), S. 69-71.

70   Vgl. MacKenzie (1995), S. 119-121, 126-127.

71   Floyd (1983) untersuchte die in Europa vorhandenen Sammlungen japanischer Kunst.

72   Schmidhofer (2010), S. 522-530.

73   Delank (1996), insbesondere Kap. 2, S. 27-57.

74   Ebd., S. 34.

75   Ebd., S. 207. Vgl. auch MacKenzie (1995), S. 124.

76   Evett (1982), S. XIII-XV.

77   Hijiya-Kirschnereit (1988), S. 11.

Stimmen, die einige Eigenschaften der japanischen Gesellschaft negativ beurteilten.[78] In den Vordergrund rückte vor allem der Vorwurf mangelnder Individualität und Kreativität, besonders im technischen Bereich.[79] Hier zeigt sich das von Fleischmann erwähnte *dual-image*, bei dem die positiven und negativen Bilder nebeneinander existieren.[80] Sowohl Kreiner als auch Mathias-Pauer sind der Ansicht, dass das Werk des Missionars Carl Munziger zur Vertiefung des negativen Japan-Bildes entscheidend beitrug.[81] Dieses Japan-Bild wird zum Teil von ‚Meiji-Deutschen'[82] übernommen, die jedoch auch die positiven Eigenschaften des japanischen Volkes anerkennen.[83] Da finden wir die Aussage:

> ... daß der Sinn für das Schöne tief im Japaner liegt. Diese starke ästhetische Begabung des japanischen Volkscharakters ist ja geradezu eines seiner Hauptmerkmale. Sie durchdringt sein ganzes Leben und ist von nicht zu unterschätzenden Folgen.[84]

An anderer Stelle heißt es weiter:

> Die japanische Kunst besitzt nicht die Gabe des Individualisierens. Der Künstler steht völlig unter dem Zwang der Tradition, des Herkömmlichen, Üblichen, des Konventionellen.[85]

Aus dieser Kritik geht hervor, dass die Europäer auch am Ende des 19. Jahrhunderts weiterhin von einer überlegenen eigenen Position gegenüber anderen Kulturen überzeugt waren. Die Arbeitsweise japanischer Künstler, die ihre Kenntnisse von einer Generation an die nächste weiterleiten in Erwartung

---

78  Mit dem Japan-Bild dieser Zeit beschäftigt sich Lehmann (1978).

79  Breger (1990), S. 27-28. Kreiner (1989a) kommentiert den Zustand wie folgt: „Die durch die Meiji-Regierung nach 1868 verstärkt betriebene Übernahme europäischer Institutionen in Politik, Wirtschaft, Technik und Wissenschaft ließ nicht nur Japaner selbst allmählich vergessen, welche Errungenschaften im eigenen Lande bereits erreicht waren, sie verführte besonders die nach Japan gerufenen westlichen Spezialisten (*o-yatoi-gaikokujin*) [お雇い外国人] und in ihrem Gefolge Europa überhaupt zur Annahme eines eigenen Fortschrittmonopols." S. 33. Vgl. auch Kreiner (1993), S. 26.

80  Fleischmann (1999), S. 120.

81  Kreiner (2003), S. 256-257; Mathias-Pauer (1984), S. 119-121. Carl Munziger (1898): *Die Japaner. Wandlungen durch das geistige, soziale und religiöse Leben des japanischen Volkes.*

82  „Als „Meiji-Deutschen" wurden diejenigen Deutschen bezeichnet, die während der Regierungsperiode Meiji (1868-1912) als wissenschaftliche Lehrer und Berater nach Japan geholt wurden und sich dort mehrere Jahre aufhielten." Schuster (1988), S. 346.

83  Zu diesem Themenkomplex s. Freitag (1939). Das Urteil der Meiji-Deutschen über Kunst ebd., S. 97-108.

84  Ebd., S. 99.

85  Ebd., S. 101.

ihrer Fortführung, wurde mit dem Konventionellen gleichgesetzt. Die Tatsache aber, dass das Individuelle sich anders offenbart und sich, wie beispielsweise bei der Keramik, im Detail ausdrückt, wurde nicht berücksichtigt. Das zeigt die Unkenntnis oder Nicht-Anerkennung des zentralen Begriffs japanischer Künste, nämlich den eines ‚Weges' *dô* 道, wo die Überlieferung der Erfahrungen für das Ausüben des jeweiligen Kunst-Weges von entscheidender Bedeutung ist.[86]

Mit dem Sieg im Russisch-Japanischen Krieg 1904/1905 stieg Japan zu den militärischen Großmächten auf.[87] Zum Japan-Bild der folgenden Jahrzehnte bis zum Zweiten Weltkrieg trugen nicht mehr nur Reiseberichte und wissenschaftliche Abhandlungen bei, sondern eine „politisch motivierte, aktuelle Berichterstattung".[88] In dieser Zeit rückte das europäische Interesse an japanischer Kultur in den Hintergrund und erwachte erst wieder mit den wirtschaftlichen Erfolgen Japans nach dem Zweiten Weltkrieg. Damals begann die Presse eine wichtige Rolle bei der Herausformung des Japan-Bildes zu spielen. Eine Analyse dieses Prozesses bieten die Beiträge von Rosemary Anne Breger (1990) und Katja Nafroth (2002). Aus ihren Untersuchungen geht hervor, dass sich das Japan-Bild nach dem Ende des japanischen Wirtschaftsbooms Mitte 1990er Jahre abermals wandelte. Nafroth, die sich in ihrer Arbeit auf die Jahre 1995 bis 2001 konzentriert, kommt zu dem Ergebnis, dass Japan während der 1970er Jahre als Konkurrenz und Bedrohung dargestellt, in den 80ern als Wirtschaftsmacht gelobt wurde und seit der Mitte der 90er insgesamt tendenziell negativ bewertet wird.[89]

Das Bild der japanischen Kunst scheint demgegenüber unverändert positiv.[90] Dabei spielen allerdings nicht die Medien eine entscheidende Rolle (wo das Thema japanische Kultur eher am Rande behandelt wird)[91], sondern Institutionen, die den kulturellen Austausch unterstützen, wie das Japanische Kulturinstitut in Köln, das

---

86  Auf den Begriff ‚Weg' und seine Bedeutung für die japanische Kultur wird näher eingegangen in Kapitel 4. Hier sei lediglich kurz darauf hingewiesen, dass unter den deutschen Wissenschaftlern, die sich mit diesem Themenkomplex befasst haben, Franziska Ehmcke und Horst Hammitzsch zu nennen sind.

87  Mathias-Pauer (1984), S. 130.

88  Ebd. S. 122. Auf diesen Themenkomplex wird hier nicht näher eingegangen, hingewiesen werden soll aber auf Mathias-Pauer (1984): *Deutsche Meinungen zu Japan – Von der Reichsgründung bis zum Dritten Reich*. Den Hinweis auf diesen Aufsatz erhielt ich durch Kreiner (1989a), S. 34. Darüber hinaus Leims (1990): *Das deutsche Japanbild in der NS-Zeit*.

89  Nafroth (2002), S. 189-193, S. 245.

90  Vgl. Kreiner (1984), Abb. 8, S. 107; Nafroth (2002), S. 74-75.

91  Vgl. Angaben zum Thema Kultur in der Presse bei Nafroth (2002), Abb. 9, S. 116; Tabelle 11, S. 119; Tabelle 49, S. 227; Tabelle 50, S. 228; Abb. A1, S. XXXII; Tabelle A15, S. XLIV; Tabelle A18, S. XLVI. Breger (1990), S. 98.

Japanisch-Deutsche Zentrum in Berlin, die Deutsch-Japanischen Gesellschaften[92] sowie Museen mit ostasiatischen Sammlungen. Aus der neueren Zeit sind drei Projekte in diesem Zusammenhang besonders hervorzuheben: Eine Ausstellung im Jahr 1993 im Martin-Gropius-Bau in Berlin mit dem Titel *Japan und Europa 1543-1929*, deren Ideengeber Doris Croissant und Lothar Ledderose waren,[93] ein zweijähriges Projekt *Japan in Deutschland 1999-2000* mit über 800 Veranstaltungen[94] sowie das Projekt *150 Jahre Japan – Deutschland* aus dem Jahre 2011 im Rahmen des Jubiläumsjahres anlässlich des Beginns der diplomatischen Beziehungen, u. a. die Ausstellung *Ferne Gefährten* im Museum Weltkulturen der Reis-Engelhorn-Museen in Mannheim. Diese Ereignisse tragen dazu bei, dass Japan als Land mit hohen ästhetischen Ansprüchen angesehen wird und im künstlerischen Bereich weiterhin als Vorbild gilt. Vielen Veranstaltungen ist der hohe Grad der Ästhetisierung gemein, was im negativen Sinne wieder zu einem fiktiven Japan-Bild führen kann, aber positiv auf die Entwicklung der Kunst in Deutschland wirkt und Japan als eine Vorbild gebende Kultur hervorhebt.

## 1.2 Rezeption japanischer Kultur in Europa[95]

Mit dem Entstehen des positiven Japan-Bildes in Europa kam der Wunsch auf, sich der japanischen Kultur zu nähern und sie besser kennen zu lernen. Im Annährungsprozess beider Kulturen spielten sicherlich direkte Kontakte und

---

92  Zu den deutsch-japanischen Beziehungen in Bezug auf diese Organisationen s. Takashi (1987); Haasch (1987); Haasch (1997).

93  Ausstellungskatalog: Croissant / Ledderose (1993) Hrsg., Videofilm: *Japan und Europa 1543-1929.*

94  An dieser Stelle möchte ich dem Japanischen Generalkonsulat in Hamburg einen großen Dank aussprechen für die Bereitstellung der Dokumentation über die Veranstaltungen und das Konzept dieses Projektes. Hier waren insbesondere hilfreich die Kontaktadressen beteiligter Institutionen in: *Japan in Deutschland. Programmheft.* S. 31-35, die Liste mit allen Veranstaltungen in: 1999-2000 ドイツにおける日本年参加行事一覧, S. 1.18 sowie der Abschlussbericht 報告書 in: 1999-2000 ドイツにおける日本年 (16.10.2002) S. 11-27.

95  Der Verfasserin sind der Umfang und die Vielfältigkeit dieses Begriffs sowohl innerhalb einzelner Kulturkreisen (z. B. Japan oder Deutschland) als auch die Schwierigkeiten und Gefahren, die sich bei seiner Anwendung in vergleichenden Studien ergeben, bewusst. Der Begriff ‚Kultur' wird hier im Sinne der Lebensformen sowie der schöpferischen Tätigkeiten der Menschen verwendet und beschränkt sich auf die Bereiche, welche Hijiya-Kirschnereit (1999): *Kulturbeziehungen zwischen Japan und dem Westen seit 1853* bei der Zusammenstellung der Bibliographie berücksichtigt hat. Weitere Überlegungen zum Thema des Kulturbegriffs werden in dieser Arbeit nicht aufgeführt, allerdings soll auf die Publikation von A. L.Kroeber / Clyde Kluckhohn (1952): *Culture. A Critical Review of Concepts and Definitions* sowie auf das Symposium des Salzburger Forschungskreises für Symbolik aus dem Jahre 1982 und die dazugehörige Schrift von Sigrid Paul (1984): ‚*Kultur' Begriff und Wort in China und Japan,* hingewiesen werden.

Reiseberichte eine wichtige Rolle, aber ebenso wichtig waren auch die Artefakte japanischer Kultur, u. a. Kunst und Kunsthandwerk.

Die von Japan nach Europa verschifften Gegenstände erweckten nicht nur ein außerordentlich großes Interesse und Begeisterung, sondern sie wurden auch Spiegel des interkulturellen Austausches. Das betrifft Objekte im so genannten *nanban*-Stil, die durch eine Mischung von europäischen (hauptsächlich portugiesischen und spanischen) sowie japanischen Motiven und Formen gekennzeichnet sind.[96] Das betrifft auch Holzschnitte, die nicht nur Darstellungen von Europäern, sondern auch von Japanern in europäischer Kleidung zeigen. Nicht nur Themen und Dekormotive sondern auch in der Komposition – besonders in der Malerei und Graphik – zeigt sich ein reger künstlerischer Austausch. Die japanischen Künstler übernahmen die Perspektive in ihren Bildern, die in Europa seit Jahrhunderten bekannt war. Europäische Maler ließen sich ebenfalls von japanischer Kunst inspirieren. Die Aufzählung könnte man beliebig fortsetzen. Wichtig ist festzustellen, dass diese interkulturellen Kontakte sich von der Kulturberührung zu einer Kulturbeziehung zum Fernen Osten entwickelt haben, wobei Kunst und Kunsthandwerk eine wichtige Rolle spielten.

Wie diese interkulturellen Kontakte sich in den künstlerischen Werken widerspiegeln, wird detailliert in den folgenden Abschnitten gezeigt. Dabei werden drei Perioden berücksichtigt: von der zweiten Hälfte des 16. bis zum 18. Jahrhundert (Barock und Rokoko), die Phase von der zweiten Hälfte des 19. Jahrhunderts bis in die 20er Jahre des 20. Jahrhunderts (insbesondere Jugendstil) sowie der Zeitraum vom Anfang der 1970er Jahre bis heute.

### 1.2.1 *Japan entdecken* – neue Pracht in europäischen Höfen von der Mitte des 16. bis zur Mitte des 18. Jahrhunderts

Die Zeit des Barock und Rokoko schuf eine glanzvolle Architektur, prachtvolle Innenausstattungen der Paläste und einen luxuriösen Lebensstil für wohlhabende Gesellschaftsschichten, insbesondere für den europäischen Hochadel. Für sie waren die durch Handelsgesellschaften aus Ostasien nach Europa mitgebrachten Luxusartikel das adäquate Mittel zur Verfeinerung des Alltagslebens, das in damaliger Zeit unter dem Zeichen der China- und Japanmode stand.[97] Die Erzeugnisse

---

96 Den Kunstgegenständen im *nanban*-Stil wurde ein Teil der Ausstellung im Martin-Gropius-Bau im Jahre 1993 in Berlin gewidmet. Siehe dazu den Ausstellungskatalog Croissant / Ledderose (1993), S. 56-71; 235-271.

97 Die Mode des Exotischen führte im Barock und Rokoko zur Entstehung eines durch Vermischung ostasiatischer und europäischer Dekore gekennzeichneten Stils, der in der zweiten Hälfte des 19. Jahrhunderts, eher verwirrend, Chinoiserie genannt wurde. Impey (1977), S. 9-10, beschreibt diesen Stil treffend wie folgt: „Chinoiserie; that is, the European idea of

gelangten zunächst als Geschenke an Fürstenhäuser nach Europa, wo sie in den Kunst- und Raritätenkammern,[98] unabhängig von ihrer Provenienz, unter der Bezeichnung ‚indianisch' aufbewahrt wurden.[99] Zuerst aus China nach Europa eingeführt, kamen sie seit Beginn des Handels zwischen Portugal und Japan (1544) auch aus Japan.[100] Zunächst als exotische Raritäten angesehen, wurden sie jedoch im Laufe der Entwicklung der Handelsbeziehungen gezielt, d. h. auf Bestellung importiert.[101] Zu den höchst begehrten Gütern – und innerhalb des importierten Kunsthandwerks zu den wichtigsten – gehörten Porzellan- und Lackartikel. Die in Ostasien hergestellte Ware wurde allerdings in Form und Dekor dem europäischen Markt angepasst. Sie sind als Exportkunsthandwerk zu bezeichnen, eine Mischung von japanisch-chinesisch-europäischen Stilen. Importartikel waren ferner Textilien. Sie wurden vor allem aus China eingeführt, und im Vergleich zum Porzellan und Lack nur in kleineren Mengen aus Japan, dennoch fanden letztere großen Anklang, der Einfluss auf die europäische Kleidermode ausübte. Die Aufmerksamkeit der gut situierten Gesellschaftsschicht erregten nicht nur die Stoffe selbst, sondern auch die Kimono-Gewänder. Da der Bedarf an diesen Produkten wuchs und damit auch die Preise sowohl im Herkunftsland als auch in Europa rasch anstiegen,[102] folgte noch in der Zeit ihrer Importe ein reproduktiver Rezeptionsprozess, der schon bald in einen produktiven mündete: Es wurden sowohl die technischen als auch ästhetischen Merkmale zuerst nachgeahmt, dann assimiliert und schließlich weiterentwickelt. Das geschah bei chinesischen wie auch bei japanischen Erzeugnissen. Im folgenden Abschnitt wird der Forschungsstand zum Rezeptionsprozess japanischer Lacke und Kimonos in Europa genauer erläutert.[103] Dem Lack gilt besondere Aufmerksamkeit, da er nicht nur Kunst und

---

what oriental things were like, or ought to be like. … [It] was based on an European conception of the Orient gathered from imported objects and from travellers' tales. … because it is not possible always to sort out off the exact origins of Chinoiserie things – they may be descended from a mixture of Chinese, Japanese, Indian or Persian styles." Für weiterführende Literatur zum Thema Chinoiserie s. beispielsweise Yamada (1936,1942); Honour, (Hrsg.,1973); Verwaltung der Staatlichen Schlösser und Gärten, Hrsg. (1973); Impey (1977); Berliner Festspiele (1985); Czarnocka (1989); Hallinger (1996); Württemberg (1998).

98  Zu den Beständen der europäischen Kunst- und Raritätenkammern im 16. und 17. Jahrhundert s. Impey / MacGregor, (Hrsg.,1985).

99  Ayers (1985), S. 259. Wappenschmidt nennt beispielsweise eine Samurairüstung aus dem Inventar der Prager Kunstkammer von 1619, in dem sie als ‚indianische schwarze rüstung mit gold geziert' beschrieben wurde. Wappenschmidt (1993), S. 20.

100 Impey (1985), S. 267.

101 Impey erwähnt, dass „… in the early periods of trade even the meanest trade-goods could become ‚curious' and be treated as such in Europe." Ebd., S. 267.

102 Impey (1993), S. 162.

103 Zu den Importgütern gehörten auch Stellschirme, die die Fürsten- und Königspaläste

Kunsthandwerk im Gebiet des heutigen Deutschlands in außergewöhnlichem Maße prägte, sondern in ganz Europa. Das hier als Musterbeispiel zu wertende Porzellan wird als eine Untergruppe innerhalb der Keramik dargestellt und detailliert im Hauptteil der vorliegenden Arbeit behandelt.

### 1.2.1.1 Rezeption japanischer Lacke in Europa

Die japanischen Lacke wurden laut Oliver Impey vom späten 16. bis zum Ende des 17. Jahrhunderts nach Europa importiert. Impey unterscheidet dabei drei Perioden: Die erste vom späten 16. bis in die zwanziger Jahre des 17. Jahrhunderts, in der meist Portugiesen insbesondere die von europäischen Formen und Dekoren angeregten Lacke im *nanban*-Stil einführten; in der zweiten Periode brachten vor allem die Holländer in den dreißiger und vierziger Jahren des 17. Jahrhunderts Lacke von außergewöhnlich guter Qualität auf besondere Bestellung nach Europa; die dritte, von Impey als Hauptperiode des Handels bezeichnete Periode, – ebenfalls mit holländischen Importeuren – betrifft die späten fünfziger Jahre bis 1693.[104] Zu den eingeführten Lacken der ersten Periode gehörten Gerätschaften für den kirchlichen Gebrauch,[105] die oft mit dem Symbol IHS der Jesuiten versehen waren (Abb.1),[106] vor allem aber Möbel wie Kabinettschränke (Abb. 2), Truhen oder kleine Tische, ferner kleinere Objekte wie Teller, Schach-

---

schmückten und die Vorbilder für Nachbildungen lieferten. Allerdings waren es sehr selten japanische, sondern vor allem chinesische Erzeugnisse, die so genannten Koromandellack-Schirme. Der Name ‚Koromandellack' bezieht sich auf die Koromandelküste in Südostindien, von ihren Häfen aus sollen die Lacke aus Asien nach Europa exportiert worden sein. Vgl. Impey (1977), S. 113. Weiteres zum Thema Koromandellack s. Hornby (1985). Unter Koromandellack versteht man ferner Lacke mit repräsentativen Palast- und Gartendarstellungen, die in einer Mischtechnik aus Schnitzlack und Malerei ausgeführt wurden, s. Czarnocka (1989), S. 16. Die nach Europa gebrachten japanischen Stellschirme waren dagegen hauptsächlich mit Malerei versehen. Da für Europäer ein Stellschirm als Bildträger ungewöhnlich war, wählte man vorzugsweise chinesische Lackstellschirme als Modelle für Nachbildungen. Zu den europäischen Stellschirmen s. Jordan (1989), S. 23-42. Ein interessantes Beispiel des Rezeptionsprozesses in umgekehrter Richtung, nämlich europäische Motive auf japanischen Stellschirmen, lassen sich bei den so genannten *nanban*-Stellschirmen (*nanban-byôbu* 南蛮屏風) beobachten. Siehe Jordan. (1989), S. 43-48. Eine ausgezeichnete Sammlung der *nanban*-Kunst (*nanban bijutsu* 南蛮美術) besitzt Stadtsmuseum Kobe (Kôbe Kokuritsu Hakubutsukan 神戸市立博物館), ein Ausschnitt aus der Sammlung bietet Sammlungskatalog des Stadtsmuseums Kobe (神戸市立博物館) (1998), insbesondere S. 9-24.

104 Impey (1993), S. 150-153. Auch Engländer haben Lack nach Europa mitgebracht, aber sehr kurz, nämlich von 1613 bis 1623. Impey / Jörg (2005), S. 283.

105 Impey (1985), S. 270.

106 Impey / Jörg (2005), S. 17. Als frühestes von Jesuiten bestelltes Beispiel nennt er einen Tisch um 1600-1630. Ebd. S. 196.

teln oder Spielkästen.[107] In der zweiten Periode waren es weiterhin überwiegend Möbel in einem allerdings anderen Stil. Die für *nanban*-Lacke charakteristischen Perlmutteinlagen wurden weniger verwendet,[108] stattdessen rückte das Bild als Ornament in den Vordergrund (Abb. 3). Die dominierenden Farben der Außenseite von Möbeln sind Schwarz und Gold, im Inneren, besonders in den Jahren zwischen 1637 und 1643, Rot oder Grün.[109]

Aus den Inventarbüchern der Handelskompanien geht hervor, dass Möbel auch in der dritten Periode den Schwerpunkt bildeten. Die Kunden wünschten statt des flachen, bildhaften Dekors Reliefbilder,[110] die in der neuartigen Technik des *takamakie* 高蒔絵 verziert waren, bei der das Ornament nicht mehr flach wie beim Streulackbild *makie* 蒔絵, sondern reliefartig erhaben ist.[111] Interessanterweise wurden Möbel nun paarweise geliefert. Das europäische Schönheitsempfinden schätzte die Symmetrie, daher versah man die Möbelpaare mit einem Dekor, dessen Motive sich spiegelsymmetrisch aufeinander beziehen. Die Möbelpaare waren offenbar reizvoller als Einzelstücke.[112] Impey erwähnt darüber hinaus europäische Bestellungen für japanische Formen wie *jûbako* 重箱 (Stapelkästchen) und *suzuribako* 硯箱 (Schreibkästen).[113] Außer diesen Gegenständen wurden weitere Gefäßtypen eingeführt, bei denen zum Teil der Lack

---

107 Impey (1993), S. 150.

108 Die *nanban*-Lacke mit Perlmutteinlagen wurden zwar seltener, aber weiterhin bis 1639 importiert, s. Kopplin (2001), S. 12.

109 Impey (1993), S. 152-153. Zu den Stilveränderungen s. auch Jörg (2003), S. 47-48 und Shôno-Sládek (2002), S. 20-22. In Bezug auf schwarzlackierte Gegenstände mit goldenem Dekor stellt Shôno-Sládek die interessante Frage, ob diese Art von Lack die spanische Kleidermode in der zweiten Hälfte des 16. Jahrhunderts inspiriert haben könnte. Sie verweist auf ein Ölgemälde, das eine spanische Königin zeigt im schwarzen Gewand mit goldenen Ornamenten und Ärmeln, die von Kimonoärmeln entwickelt sein könnten, sowie auf ein weiteres Gemälde mit Herren in schwarzen Jacken und Pluderhosen mit Golddekor, s. Shôno-Sládek (2002), S. 22-23.

110 Genauso wie bei den Fachbegriffen aus dem Bereich der Keramik treten auch bei Lackarbeiten Unterschiede in der Übersetzung auf. Es empfiehlt sich daher, das japanisch-englische Lexikon der Fachbegriffe japanischer Kunst, Waei taishô Nihon bijutsu yôgo jiten henshû iinkai: *Waei taishô Nihon bijutsu yôgo jiten* 『和英対照日本美術用語辞典』, zu Rate zu ziehen. Ein entsprechendes Lexikon in deutscher Sprache existiert leider nicht, deshalb sind Glossare bei den deutschsprachigen Publikationen sehr hilfreich. In dieser Arbeit wurde bezüglich der Lackkunst das Glossar der japanischen Fachbegriffe mit deutscher und englischer Übersetzung bei Kühlenthal (Hrsg., 2000a), benutzt. S. 588-600.

111 Impey (1993), S. 153. Die Erklärung zu diesen Techniken gibt Wiedehage (1986), S. 11 und zeigt eine Zusammenstellung der Abbildungen der häufigsten Streulacktechniken. Ebd., S. 17.

112 Impey (1993), S. 154; Kopplin (2001).

113 Impey (1993), S. 154.

auf Porzellan statt auf einen Holzkern aufgetragen worden war.[114] Aus dieser Zeit kennt man ferner auch japanische Gefäßformen wie Kummen oder Schälchen, die man in Europa den Bedürfnissen der Benutzer durch Montierungen aus vergoldetem oder einfachem Silber oder Bronze anpasste (Abb. 7).[115]

Die Importe aus Japan wurden im Jahre 1693 aufgrund qualitativ schlechter,[116] jedoch billigerer – oft nach japanischen Vorbildern gearbeiteter – Ware aus China eingestellt und erst am Ende des 18. Jahrhunderts wieder aufgenommen; diesmal beteiligten sich amerikanische Händler am Geschäft. Nun dominierten so genannte Nagasaki-Lacke mit bildlichen Darstellungen.[117]

Da zwischen 1634 und 1693 große Mengen von japanischen Lackwaren nach Europa eingeführt worden waren, nannte man sie ‚Japan'[118] und den Prozess des Lackierens ‚Japanning'.[119]

---

114 Zu diesem Themenkomlex s. Ströber (2003).

115 S. Kopplin (2001), S. 17-21. Das betrifft ebenfalls Porzellan, s. *Chinesisches und japanisches Porzellan in europäischen Fassungen* von Lunsingh Scheurleer (1980).

116 Zu einem Urteil über japanische und chinesische Lacke aus dieser Zeit im Vergleich siehe Kopplin (2001), S. 15-16. Als wichtigste Quelle, die es erlaubt, die Wertschätzung der eingeführten Ware zu beurteilen, nennt sie die Auktionskataloge, bei denen nicht nur der angegebene Wert, sondern auch die Objektbeschreibungen eine deutliche Aussage liefern. So werden beispielsweise die japanischen *takamakie*-Lacke mit folgenden Worten hochgepriesen: 'in Relief mit allerfeinster Ausführung', 'die äußerste Präzision', ‚die Feinheit der Arbeit'. Kopplin (2001), S. 16.

117 Impey (1993), S. 154. Von 1786 an reduzierte die holländische Ostindische Kompanie den Handel immer stärker und stellte ihn kurz vor dem Jahr 1800, nachdem er nicht mehr rentabel war, endgültig ein. Dejima blieb immer noch ein Handelshafen für Holländer; durch sie gelangten weiterhin japanische Waren nach Europa, jedoch in immer kleineren Mengen, vgl. Rijksmuseum Amsterdam (1992), S. 20.

118 Saitô (1993), S. 338; Impey (1977), S. 114. Da in gleicher Zeit sehr viel Porzellan aus China importiert wurde, bürgerte sich der Begriff ‚China' für Porzellan im englischen Sprachraum ein. In der neueren Publikation von Impey und Jörg (2005) finden wir die Erklärung, dass nicht immer der Begriff ‚Japan' präzis war, manchmal wurde er auch für europäische Imitationen verwendet. Impey / Jörg (2005), S. 283.

119 Die größten Sammlungen japanischer Lacke in Deutschland befinden sich im Herzog-Anton-Ulrich-Museum Braunschweig, im Kunstgewerbemuseum der Staatlichen Kunstsammlungen Dresden, im Schloss Friedenstein Schlossmuseum Gotha, und im Museum Staatliche Münzsammlung München. In Impey / Jörg (2005), S. 304-312 finden sich die Auszüge aus älteren Inventarbüchern. Darüber hinaus im Museum für Ostasiatische Kunst Berlin, Museum für Kunst und Gewerbe Hamburg, Museum für Ostasiatische Kunst Köln, Museum für Lackkunst Münster und Linden-Museum in Stuttgart. Für Publikationen, die diese Sammlungen behandeln, s. Bräutigam (1998), Diesinger (1990), Kopplin (1993, 2001), Shôno-Sládek (1994, 2002), Wiedehage (1996). Zur Geschichte der japanischen Lacke in deutscher Sprache s. Ragué (1967). Innerhalb der in Deutschland tätigen Lack-Spezialisten ist ferner die früher im Museum für Ostasiatische Kunst Köln tätige, jetzt freischaffende Restauratorin Barbara Piert-Borgers in Köln zu nennen.

Welchen Einfluss hatten nun diese Lacke auf europäische Produkte? Hierbei sind drei Prozesse zu nennen, die zum Teil parallel verliefen: Erstens passte man japanische Möbel dem europäischen Wohnstil an, bzw. funktionierte sie entsprechend um. Zweitens nahm man japanische Komposit-Möbel auseinander und benutzte die Teile einzeln. Drittens imitierte man die ostasiatischen Werke und brachte so eine Mischung der japanisch-chinesischen und länderspezifischen europäischen Stile hervor. Viertens schuf man eigenständig unter Verwendung des herkömmlichen Lacks bzw. lack-ähnlicher Materialien Objekte in europäischen Formen.

Zu der ersten Gruppe gehören vor allem Möbel und Gefäße, wie z. B. flachen Lackschälchen, die durch Montierungen eine neue Funktion als Kerzenständer erhalten haben oder Kummen und Suppenschalen, die in Potpourri-Dosen verwandelt wurden. Seit der ersten Importe war man

> ... sich der eigentlichen Qualität fernöstlicher Kunstgegenstände bewusst ..., welche die Europäer weder optisch, haptisch noch technisch übertreffen konnten.[120]

Aus dieser Wertschätzung der hohen Qualität besonders der japanischen Lacke entwickelte sich die Gewohnheit, eine Lacktafel so lange wie nur irgend möglich zu verwenden.[121] Die unmodern gewordenen Teile von japanischem Mobiliar wurden zerschnitten und als Lackpaneele an die Wände der Lackkabinette angebracht oder in neue Möbel eingearbeitet. Diese Methode stieß schon damals auf Kritik, wurde aber trotzdem weiter verwendet. Die Tatsache, dass man dadurch Gegenstände zerstörte, die mit großer Hingabe in Japan oder China hergestellt worden waren, schien im Modebewusstsein besonders in Frankreich eine untergeordnete Rolle zu spielen.[122] Die Abbildung 6 zeigt eine solche Kommode, bei der japanische Lackpaneele zerschnitten, dann an der Kommode montiert und mit Bronzebeschlägen versehen wurden.

Auch wenn man sich in Europa, wie Württemberg betont, der unübertrefflichen Qualität fernöstlicher Kunstgegenstände bewusst war,[123] entwickelten sich Zentren der Lackproduktion in Europa, die vor allem in Belgien, Deutschland, England, Frankreich, Holland und Italien angesiedelt waren.[124]

---

120 Württemberg (1998), S. 31.

121 Mit der Thematik befassen sich die Aufsätze von Daniëlle Kisluk-Grosheide (2000) „The (Ab)Use of Export Lacquer in Europe", Nicole Judet Brugier (2000) „From Asia to Europe: Asian Lacquerware applied to French Furniture".

122 Zur Sammlung französischer Möbel s. Czarnocka (1989) sowie Kopplin (2001).

123 Württemberg (1998), S. 31.

124 Einen sehr guten Überblick über europäische Lackarbeiten geben zwei ältere, aber bis heute

Die ersten Lackwerkstätten, die mithilfe der ostasiatischen Vorbilder arbeiteten, entstanden Anfang des 17. Jahrhunderts in Paris (Étienne Sager), London (William Smith), Amsterdam (William Kick).[125] Zum entscheidenden Impuls für die Fortschritte im Lackieren und gleichzeitig als Vorlage für Lackmeister entwickelte sich das im Jahre 1688 herausgegebene Buch von John Stalker und George Parker *A Treatise of Japanning and Varnishing*. Darin wurden die Rezepte, Techniken und Dekore – eine Mischung aus ostasiatischen, europäischen und islamischen Elementen – dargestellt.[126]

Bei den Arbeiten aus den frühen europäischen Werkstätten handelt es sich vor allem um Imitationen ostasiatischer Vorbilder. Die Figuren bzw. Genreszenen waren vom chinesischen Porzellan, die Landschaftsdarstellungen vom Golddekor japanischer Lackarbeiten übernommen.[127] Das Ziel war damals – ähnlich wie beim Porzellan – zunächst die Eigenschaften des Materials kennen zu lernen und zu imitieren. Vorbildlich waren Textur, Glanz und Beständigkeit der ostasiatischen Lacke.[128] In London beispielsweise bildete sich im Jahre 1695 eine Gruppe von Handwerkern, so genannte ‚Japanners', die ein Patent erhielten „for lacquering after the manner of Japan".[129]

Als nächste Stufe der relativ getreuen Nachbildungen wurde eine Mischung der ostasiatischen Dekore mit europäischen Gestaltungsprinzipien erreicht. Als Beispiel nennt Shôno-Sládek die für Europäer fremde Asymmetrie in Verbindung mit Linearperspektive[130], ostasiatisch anmutende Figuren in europäischer Technik mit Schattierungen versehen, die sie ‚realistischer' wiedergeben

---

hochgeschätzte Veröffentlichungen von Huth (1971) und Holzhausen (1959), sowie die Publikation von Kopplin (1998).

125 S. Württemberg (1998), S. 57-63; Huth (1971), S. 36; Czarnocka (1989), S. 64. Man muss allerdings die Tatsache berücksichtigen, dass der europäische Lack sich vom ostasiatischen unterschied. Daher verwendet man häufig, aber nicht als Regel, die Bezeichnung ‚Firnis' für europäische Lackarbeiten und ‚Lack' für ostasiatische. Firnis ist eine schützende, glänzende Beschichtung aus verschiedenen Harzen und Ölen. Innerhalb der Firnissorten ist besonders der nach der französischen Lackmeisterfamilie Martin benannte ‚Vernis Martin' aufgrund seiner hohen Qualität zu erwähnen. Diese Bezeichnung tragen später auch alle hell-lackierten Rokoko-Waren. Czarnocka (1989), S. 14-18.

126 Das war die wichtigste, obwohl nicht die einzige Publikation der damaligen Zeit. Czarnocka (1989) beschreibt die damals existierenden Rezepte aus diesen publizierten, von ihr aufgelisteten Büchern. Czarnocka (1989), S. 41-60.

127 Shôno-Sládek (2002), S. 30; für französische Lacke im japanischen Stil s. Czarnocka (1989), S. 87-88.

128 Ebd., S. 28.

129 Huth (1971), S. 38.

130 Shôno-Sládek (2002), S. 32.

sollten,[131] und die Hinzufügung eines zusätzlichen Dekors, um die in Europa als negativ empfundene leere Fläche zu füllen.[132]

Am Anfang des 18. Jahrhunderts ist mit dem Erscheinen der Rokoko-Chinoiserie eine Wandlung des Stils und die Entwicklung eigenständiger Motive in Frankreich, Holland und England wahrzunehmen: Japanische Motive wurden in den europäischen Lackdekor integriert. Die japanische Sichtweise, die die Pflanzen- und Tierwelt auf die gleiche Ebene wie den Menschen stellt, wird in den europäischen Darstellungen erkennbar. So erhielten Pflanzen und Tiere, die bis dahin in den Hintergrund gerückt und den menschlichen Figuren untergeordnet waren, einen gleichen Stellenwert.[133] Kompositionen in japanischem Stil charakterisiert die diagonale Raumaufteilung, wo vereinzelte Elemente vor dem leeren Schwarzlack-Hintergrund hervorgehoben werden.[134]

Diese Stilwandlungen in führenden europäischen Werkstätten beschleunigten den gleichen Prozess in anderen Ländern, die sich nicht mehr nur nach Ostasien, sondern auch nach Europa orientierten. Hier sind als Vorbilder die Gebrüder Martin aus Frankreich, Martin Schnell und seine Werkstatt in Dresden sowie Gerhárd Dagly in Berlin zu nennen. Die ersterwähnten entwickelten einen eigenen Stil, der auf europäischer Formensprache basiert.[135] Sie lackierten Möbeln, Kutschen, Sänften, Musikinstrumente und kleine Gegenstände wie Tabakdosen und erzeugten ähnliche Effekte wie die *nashiji*-Technik 梨子地 beim japanischen Streulack. Die von ihnen erfundene Methode erhielt in Europa den Namen ‚Aventurinlack'.[136]

In Deutschland waren es zwei berühmte Werkstätten, Martin Schnell in Dresden und Gerárd Dagly in Berlin, die sich die ostasiatischen Vorbilder angeeignet haben, sie weiterentwickelten und einen eigenen Stil etablierten, der seinerseits europäische Lacke stark beeinflusste. Martin Schnell (1675-?) fertigte Kabinette, Schreibschränke, Tische sowie andere Einrichtungsgegenstände an, für die er ostasiatische und europäische Lacke in Dresden als Vorbilder wählte.[137] Sie waren meistens aus rotem Lack und mit sparsamer Goldmalerei nach japanischem Vorbild versehen (Abb. 5). Zu den einzelnen, von den japanischen

---

131 Ebd., S. 44.

132 Ebd., S. 44. Ein ähnlicher Prozess ist ebenfalls bei dem Porzellan sichtbar.

133 Ebd., S. 56.

134 Czarnocka (1989), S. 87.

135 Ein interessantes Beispiel ihrer Arbeiten sind die weißlackierten Gegenstände, die in der Anlehnung an das chinesische Porzellan entstanden sind. Ebd, S. 46-47.

136 Der Name entstammt der Textur des Aventurinsteins. Vgl. Shôno-Sládek (2002), S. 57.

137 Haase (2000), S. 272-273.

Lackmöbeln übernommenen Motiven gehörten Blütensträucher, Chrysanthemenstauden am Gartenzaun, Vogelgruppen mit Hahn, Henne und Küken sowie Landschaften.[138] Darüber hinaus lackierte Schnell das so genannte Böttger-Steinzeug, den Vorläufer des Meißener Porzellans.[139] Gern verwendete er das japanische Relieflackdekor *takamakie*.[140]

Der andere berühmte Lackmaler war Gerárd Dagly, der

> ... in der Lage war, die fernöstliche Welt nicht als eine fantasievolle, fröhliche Idealwelt zu interpretieren, sondern der den ernsthaften Versuch unternahm, Stil und Charakter der chinesischen wie japanischen Lackmalerei sehr genau zu erfassen und zu imitieren.[141]

Ebenso wie Martin Schnell fertigte Dagly Einrichtungsgegenstände mit ostasiatischen Motiven. Eines seiner charakteristischen gestalterischen Merkmale verdient, hervorgehoben zu werden: Das stilisierte florale Rankenwerk, das auf das buddhistische, in Japan unter der Bezeichnung *karakusa* 唐草 bekannte Ornament zurückgeht.[142] Zu den anderen Motiven gehörten Phönix, einzelne Blumen sowie Gräser. Ein wichtiges aus Japan übernommenes Element sind die Beschläge, die Dagly ein wenig nach eigenen Entwürfen stilisierte.[143] Er arbeitete gern in der japanischen Relieflacktechnik *takamakie* sowie in jener des flachen Streulacks *hiramakie*. Die Arbeiten von Dagly waren innerhalb ganz Europas bekannt und beeinflussten die Arbeiten anderer Lackmaler.[144] Weitere Informationen zu diesen sowie weiteren Werkstätten nach Ländern geordnet sind bei Württemberg zu finden.[145]

Die bereits erwähnten Gebrüder Martin sind ferner durch ihre Methode berühmt geworden, den bei den japanischen Lacken benutzten Holzkern durch Papiermaché zu ersetzen.[146] Diese in Japan zwar bekannte, aber nicht beson-

---

138  Ebd., S. 280.

139  Ebd., S. 274.

140  Für die weiteren Informationen s. Gisela Haase (2000) *Bemerkungen zur Dresdner Lackierkunst und Martin Schnell.*

141  Baer (2000), S. 291.

142  Ebd., S. 293.

143  Ebd., S. 302.

144  Für die weiteren Informationen s. Baer (2000).

145  Württemberg (1998), S. 57-67.

146  In Europa erschien die Technik der Papiermaché schon in der zweiten Hälfte des 15. Jahrhunderts, geriet aber in Vergessenheit und wurde im 18. Jahrhundert wiederentdeckt. Christiani / Baumann-Wilke (1993), S. 38. Für detaillierte Informationen zu den Arbeiten der Gebrüder Martin sei auf die Dissertation von Czarnocka (1989) hingewiesen.

ders geschätzte Technik erfreute sich in Europa außerordentlicher Beliebtheit, sowohl bei kleinen Objekten als auch bei Möbeln.[147] In Deutschland haben Georg Siegmund Stobwasser und sein Sohn Johann in Braunschweig in dieser Technik gearbeitet.[148]

Noch einen Schritt weiter von ostasiatischen Vorbildern entfernten sich Thomas Allgood und sein Sohn Edward aus Pontypool. Sie haben als Kern der lackierten Gegenstände das Eisenwalzblech verwendet. Die auf diese Weise hergestellten Produkte wurden unter dem Namen ‚Pontypool Japanware' bekannt.[149] Sie wurden schnell zu Vorbildern für die Produktion auch außerhalb Englands,[150] wie Abbildung 8 zeigt.

Im Zusammenhang mit den Papiermaché- und Eisenwalzblech-Techniken sei noch ein Gegenstand erwähnt, der seinen Ursprung in Ostasien hat und die europäische Formensprache bereicherte: Es handelt sich um Tabakdosen, geschaffen für die Schnupftabakmode in Europa.[151] Ihre Grundfarbe ist schwarz, ihre Außenseite durch *nashiji*-Grund belebt, der japanischen Vorbildern entlehnt ist. Auf diesem Hintergrund entwickelte sich die Miniaturmalerei mit Ölfarben.[152]

Die hier beschriebenen Lackgegenstände wurden aufgrund des hohen Stellenwerts der japanischen Lacke in Europa oft in besonderen Räumen, den so genannten Lack- bzw. Lackkabinett- oder ‚japanischen', ‚chinesischen' bzw. ‚indianischen' Zimmern zur Schau gestellt.[153] Das Adjektiv ‚japanisch', ‚chinesisch' bzw. ‚indianisch' deutet jedoch nicht darauf hin, dass die dort zur Schau gestellten Objekte nach Provenienzen unterschieden wurden.[154] Es handelte sich um Räume, in denen ausschließlich ostasiatischer Lack (Gefäße, Möbel,

---

147 Shôno-Sládek (2002), S. 57.

148 Zu seinen Arbeiten detailliert Christiani / Baumann-Wilke (1993), S. 19-33.

149 Shôno-Sládek (2002), S. 58. Weitere Namen s. ebd., S. 58-59.

150 Ebd., S. 58.

151 Glanz (1999), S. 8. Zu den Manufakturen, die Lackdosen aus Papiermaché und Blech produziert haben, s. Glanz (1999), S. 13-25; zu den Themen der Lackdosendekore s. ebd., S. 26-37.

152 Ebd., S. 9.

153 Shôno-Sládek betont, „für das Prestige der barocken Schlossherren [waren Porzellan und Lack] unentbehrlich." Shôno-Sládek (2002), S. 28.

154 Dies entspricht dem Zustand in den Kunst- und Raritätenkammern, s. Impey / MacGregor (1985). Stopfel (1981) berichtet: „Die Kenntnis über die Herkunftsländer der importierten Kostbarkeiten war ... im 18. Jahrhundert in Europa außerordentlich gering. ... Japan und China wurden nicht unterschieden, ja die Kunstwerke aus diesen am Rande der bekannten Welt liegenden Ländern wurden ganz allgemein als ‚indianisch' bezeichnet." S. 145-146. Shôno-Sládek nennt Beispiele, wo japanische Gegenstände als chinesisch bezeichnet wurden. Shôno-Sládek (2002), S. 43.

Wandverkleidung) und Porzellan gezeigt wurden, manchmal auch zusammen mit getreuen Nachbildungen bzw. Gegenständen im Geiste der Chinoiserie. Aus den schriftlichen Quellen damaliger Zeit lässt sich erkennen, dass solche Zimmer in großer Zahl in Europa zu finden waren, sie sind freilich kaum erhalten geblieben. Mit ihrem Restaurierungsprozess beschäftigt sich Wolfgang Stopfel (1981) in seinem Aufsatz *Ostasiatische Kunst in deutschen Barockschlössern am Beispiel Rastatts,* wo er die grundlegenden Probleme, die im Restaurierungsprozess von Lack- und Porzellanzimmern auftreten, darstellt. Sein anderer Aufsatz *Aspects of the East Asian in 18th-century European Architecture and Interior Decoration* bietet weitere Beispiele von Lack- und Porzellanzimmern.[155]

Dem Thema der europäischen Lackkabinette mit japanischen, chinesischen und europäischen Lacken widmet sich – unter besonderer Berücksichtigung deutscher Autoren – Philipp Herzog von Württemberg in seiner Dissertation: *Das Lackkabinett im deutschen Schlossbau. Zur China Rezeption im 17. und 18. Jahrhundert.*[156] Der Autor nennt die Lackkabinette im Schloss Huis Ten Bosch in Den Haag (1645-52), das Palais von Honselaarsdijk in Den Haag (1685-1687) – beide existieren heute nicht mehr – sowie Schloss Rosenborg in Kopenhagen (Turmzimmer 1665, Schlafzimmer 1667-70), welches europäische Lackmeister nach japanischen Vorbildern ausschmückten,[157] und das Statthalterpalais in Leeuwarden (1695-96) als die frühesten Beispiele.[158] Als weitere sind anzuführen: ein Lackzimmer mit japanischen Lacktafeln in Mon Plaisir im Peterhof in St. Petersburg (1720-22), das Chinesische Zimmer in Pałac Wilanów in Warschau (1730-32) mit Lackmalerei von Martin Schnell,[159] das Lackzimmer ebenfalls mit japanischen Lacktafeln (1732-1736)[160] im Palazzo Reale in Turin, sowie auch dort das Kleine Lackzimmer (1788-89) mit orientalischen Lacktafeln, die in die barocke Wandverkleidung von Filippo Jurarras eingebaut und mit Lackpaneelen vom Turiner Lackmeister Pietro Massa vervollständigt wurden,[161] und schließlich der

---

155 Stopfel (1995) Werk erschien auch auf Japanisch: „18 seiki Yôroppa no kenchiku oyobi shitsunai-sôshoku Higashi Ajia-fû no shosô"「18世紀ヨーロッパの建築及び室内装飾における東アジア風の諸相」 in der zweisprachigen Publikation *Bijutsu-shi ni okeru Nihon to Seiyô* 『美術史における日本と西洋』, herausgegeben im Anschluß an das Internationale Kolloquium der C.I.H.A. (Comité International d'Histoire de l'Art) in Tôkyô im Jahre 1991.

156 Württemberg (1998), S. 91-187.

157 Shôno-Sládek (2002), S. 40.

158 Informationen mit Raumbeschreibung, Lage, Architekten sowie Literaturangaben zu den vier erwähnten Beispielen finden sich bei Württemberg (1998), S. 225.

159 Informationen mit Raumbeschreibung, Lage, Architekten sowie Literaturangaben s. Württemberg (1998), S. 226.

160 Ebd., S. 106-116.

161 Ebd., S. 65.

Japanische Salon (1746-1749)[162] im Schloss Hetzendorf in Wien. Von den Lack-kabinetten in Deutschland sind als die ältesten, heute leider nicht mehr vorhan-denen, zu nennen: das Chinesische Kabinett im Stadtschloss Berlin (1689-95)[163] mit Imitationen japanischer Goldmalerei, das Holländische Kabinett mit euro-päischem Lackdekor in der Residenz München (1693-94)[164] sowie das Japani-sche Kabinett im Residenzschloss von Dresden (nach 1726).[165] Zu den heute noch existierenden gehören die beiden bereits erwähnten Lackkabinette im Schloss-komplex Rastatt: eines im Schloss selbst (1700-07) und ein anderes im kleinen Palast ‚Favorite'[166], das Indianische Lackkabinett im Schloss Ludwigsburg (1714-19, Abb. 4) mit Lackmalerei von Johann Jacob Saenger (?-1730) sowie das Japa-nische Lackkabinett im Jagdschloss Falkenlust bei Brühl (1735) mit japanischen Lacktafeln und europäischen Ergänzungen und schließlich das Japanische Kabi-nett in der Alten Eremitage in Bayreuth (1739-40)[167] mit chinesisch-japanischen Lackarbeiten und europäischen Ergänzungen.[168]

Da die ostasiatischen Lacke und ihre Rezeption in Europa ein wichtiges Kapitel in der europäischen Kunstgeschichte darstellen, werden diesem Thema immer häufiger Ausstellungen und Forschungsprojekte gewidmet. Aus der jüngsten Vergangenheit sei ein sechsjähriges deutsch-japanisches Projekt genannt (1993-1999), das sich auf Lack und lackierte Oberflächen konzentrierte und sie unter Berücksichtigung der kunsthistorischen, naturwissenschaftlichen und restauratorischen Fragen erforschte. Es wurde von dem Bayerischen Landesamt für Denkmalpflege, dem Deutschen Nationalkomitee von ICOMOS[169] und dem Nationalinstitut für Erforschung des Kulturguts in Tôkyô (Tôkyô Kokuritsu Bunkazai Kenkyûjo 東京国立文化財研究所) organisiert. Die Ergebnisse zeigen Walch / Koller (1997) in: *Lacke des Barock und Rokoko,* Kühlenthal (Hrsg., 2000a) in *Japanische und Europäische Lackarbeiten. Japanese and European*

---

162 Informationen mit Raumbeschreibung, Lage, Architekt sowie Literaturangaben s. Ebd., S. 226.

163 Ebd., S. 197-199.

164 Ebd., S. 207-208.

165 Ebd., S. 117-187.

166 Zu den Lackkabinetten im Schlosskomplex in Rastatt s. Württemberg (1998), S. 215-218 sowie Stopfel (1981).

167 Bei diesem Lackkabinett hat man sich bei der Umwandlung in eine Kassettendecke und dem Deckendekor von der japanischen *hiramakie*-Technik inspirieren lassen. Stopfel (1995), S. 69.

168 Zu den weiteren Beispielen s. Württemberg (1998), zur Auflistung der Lackkabinette in Deutschland S. 193-224, im Ausland S. 225-227. Ausserdem sei auf den Aufsatz von Daniëlle Kisluk-Grosheide hingewiesen: *The (Ab)Use of Export Lacquer in Europe* (2000) sowie *Lack und Porzellan in en-suite-Dekorationen ostasiatisch inspirierter Raumensembles* (2003).

169 International Council on Monuments and Sites.

*Lacquerware* sowie in der Publikation zur Projektabschlusstagung von Kühlenthal (Hrsg., 2000b): *Ostasiatische und europäische Lacktechniken. East Asian and European Lacquer Techniques.*

Die umfangreichste Publikation, die verschiedene Aspekte der Lackexporte und ihre Auswirkungen in Europa behandelt, ist die von Oliver Impey und Christian Jörg (2005): *Japanese Export Lacquer* 1580-1850.

Zum Thema japanischer Lacke und ihrer Rezeption in Europa sind unter den Ausstellungen in Deutschland insbesondere drei hervorzuheben: *Japanische Lacke. Die Sammlung der Königin Marie-Antoinette* in Museum für Lackkunst Münster (27. Januar – 7. April 2002), *Leuchtend wie Kristall. Lackkunst aus Ostasien und Europa* im Museum für Ostasiatische Kunst der Stadt Köln (16. März 2002 – 20. Mai 2002), *Schwartz Porcelain. Die Leidenschaft für Lack und ihre Wirkung auf das europäische Porzellan* im Museum für Lackkunst Münster (7.Dezember 2003 – 7. März 2004) und im Schloss Favorite bei Rastatt (29. März – 27. Juni 2004).

### 1.2.1.2 Kimono – vom Statussymbol zur Alltagsgarderobe

Wie zuvor erwähnt, wurden gleichzeitig mit Porzellan und Lack ostasiatische Textilien in Europa eingeführt. Dabei dominierte freilich die Seide chinesischer Herkunft. Eine Ausnahme bildete der japanische Kimono: Er faszinierte sowohl durch seine Form als auch durch die kostbaren Stoffe und ihre Verarbeitung. Er gehörte schon Anfang des 17. Jahrhunderts zu den in Europa begehrten Importartikeln, die die Aufmerksamkeit des Adels und des betuchten Bürgertums erregten.[170] Bei den ersten Kimonos, die nach Europa gelangten, handelte es sich um Geschenke, die der Shôgun den holländischen Kaufleuten anlässlich seiner Audienzen während ihrer jährlichen Pflichtbesuche in Edo überreichen ließ. Dies waren vor allem seidene *kosode* 小袖 (Kimono mit ‚kurzen Ärmeln') bester Qualität, die von Männern und Frauen getragen wurden, aber nicht selten auch *furisode* 振袖 (Kimono mit, langen Ärmeln').[171] Die Holländer nannten sie ‚*Keyserrocken*' (Abb. 9).[172] Das Wort ‚Kimono' (wörtlich Kleidung, ‚etwas zu tragen') wird nicht in den Berichten des 17. und 18. Jahrhundert erwähnt, statt-

---

170 Genauso wie damals Porzellan und Lack wurde der Kimono aufgrund seiner Wertschätzung zu einem bedeutenden Motiv in der Malerei. Beispiele aus dem Jahre 1615 finden sich bei Kreiner (2003), S. 249; aus dem Jahre 1680 bei Peeze (1986), S. 86; bei Breukink-Peeze (1989), S. 58, 60.

171 Zum Thema *kosode* s. Lienert (1987).

172 Breukink-Peeze (1989), S. 54. Diese Publikation ist in leicht veränderter Version bei Peeze (1986) zu finden. Bei Fukai (1994) finden wir auch die Bezeichnung 将軍のガウン (*shôgun no gaun*), S. 16.

dessen wird über *‚japonse rocken'* gesprochen.[173] Sie waren aus zwei Gründen beliebt:

> ... [they] satisfied the desire for Orientalism and constituted a status symbol, while at the same time, thanks to its ample cut and sumptuous materials, it was an exceptionally comfortable garment to wear.[174]

Da die Kimonos im Vergleich zur damaligen Bekleidung der wohlhabenden Bürger bequem waren, wurden sie gern als Hausjacke getragen.[175] In dieser Funktion sind die Kimonos auf zahlreichen Ölbildern aus dem 17. Jahrhundert dargestellt. Als Statussymbol wurde der Kimono noch in den 1670er Jahren als Geschenk für Könige, Fürsten und bedeutende Persönlichkeiten verwendet und in Holland als *‚schenkagierocken'* bezeichnet.[176] Aber schon im Jahre 1689 erhielt die Vereinigte Ostindische Kompanie (VOC) sechs Kleidungsstücke ‚im japanischen Stil', die aus Chintz[177] in Indien angefertigt worden waren. Das deutet auf die steigende Nachfrage in immer breiteren Gesellschaftsschichten hin,[178] die allein durch japanische Importe nicht befriedigt werden konnte.[179] Die Gewänder aus Chintz wurden in Indien eindeutig nach holländischen Angaben angefertigt und aus europäischen, japanischen, chinesischen und indischen Formen und Dekormotiven zusammengesetzt.[180] Solch ein *‚japonse rock'* aus Chintz, der den Kimono zum Modell hatte, befindet sich im Rijksmuseum in Amsterdam (Abb. 10). Er unterscheidet sich deutlich vom japanischen Kimono durch seine engen Ärmel, während die Form des Jackenaufschlags und der Verzicht auf die Naht an der Schulterpartie auf das Vorbild des Kimonos zurückgehen.[181] Den Musterverlauf gibt das Foto eines zweiten Chintz-Gewandes aus dem Royal

---

173 Rijksmuseum Amsterdam (1992), S. 17. ヤポンセ・ロッケン Fukui (1994), S. 16, 144ff. Bei Breukink-Peeze (1989) finden wir die Erklärung zur Bedeutung »rocken« als alter holländischer Begriff für warme Oberbekleidung. Sie benutzt die Schreibweise ‚Japonsche rocken', S.54.

174 Peeze (1986), S. 83; Breukink-Peeze (1989), S. 55.

175 Fukai (1994), S. 96.

176 Breukink-Peeze (1989).

177 Ebd., S. 56. Chintz ist eine besondere Art von Baumwollstoff mit einer leicht glänzenden, seidenartigen Oberfläche. Er wurde erst handbemalt, später handbedruckt. Vgl. Brett / Irwin (1970).

178 Aufgrund großer Nachfrage wurde versucht, einen Ersatz für echte japanische Kimonos zu finden. Für eine begrenzte Menge wurde zwar eine Exporterlaubnis erteilt, doch die hohen Preise schränkten den Absatz beträchtlich ein.

179 Mit Chintz im japanischen Stil befasst sich Brett (1960).

180 Bei den Dekoren lässt sich allerdings überwiegend chinesischer Einfluss feststellen. Vgl. Beispiele bei Brett / Irwin (1970).

181 Zu diesem Beispiel s. Rijksmuseum Amsterdam (1992), S. 58.

Ontario Museum in Toronto wieder, wobei sichtbar ist, dass, anders als bei japanischen Kimonos, die Muster auf den Ärmel nicht in gleicher Richtung wie der Rest des Gewandes verlaufen (Abb. 12). Bei den beiden Gewändern handelt es sich um ein Muster, das *shôchikubai*-Mustern 松竹梅文様 ähnelt.[182]

Nicht nur die außerhalb Japans bestellten Gewänder im japanischen Stil wurden den europäischen Bedürfnissen und Gewohnheiten angepasst. Auch die *,schenkagierocken'* wurden entsprechend verändert. Ein gutes Beispiel dafür ist ein – wahrscheinlich aus dem *kosode* entstandenes – Gewand, bei dem die Ärmel abgetrennt, um 90° gedreht, wieder angenäht und mit neuen Öffnungen versehen worden waren. Dieser Prozess lässt sich anhand der Muster erkennen, die bei den ursprünglichen Ärmeln in gleicher Richtung verliefen wie die anderen Stoffbahnen, aus denen der Kimono angefertigt war.[183] Die Veränderungen wurden sowohl in Japan als auch in Holland durchgeführt. Bei Breukink-Peeze (1989) sowie im Ausstellungskatalog des Rijksmuseums Amsterdam (1992) finden sich Aussagen, wonach die *,japonse rocken'* auch in den Niederlanden hergestellt wurden, doch das Thema wurde nicht weiter behandelt.[184] Ein interessantes Beispiel dafür ist ein wattierter Kimono aus dem Nederlands Kostuummuseum, Den Haag, der zwar einem Kimono ähnelt, aber im Unterschied zu ihm laut Nii Rie kein *okumi* 衽 hat und dessen Kragen ein Teil des *migoro* 身頃 bildet (Abb. 11).[185] Da dieses Gewand wahrscheinlich nicht in einer japanischen Werkstatt gefärbt wurde[186], könnte es auf eine Herstellung außerhalb Japans deuten. Genauso wie ein anderer *,japonse rock'* aus dem letzten Viertel des 17. Jahrhunderts, der sich in der Sammlung des Rijksmuseums in Amsterdam befindet (Abb. 13). Die Form dieses Gewandes ist eine Mischung aus einem japanischen Kimono und einem in Indien hergestellten Hausmantel aus Chintz. Die Ärmel erinnern an die Form des Chintz-Gewandes, sind aber breiter. Er entstand nicht aus gleich

---

182 Gewand aus dem Royal Ontario Museum in Toronto: Breukink-Peeze (1989), S. 54, Gewand aus dem Rijksmuseums Amsterdam: Nii Rie Abb. 33 in: Kyôto Fukushokubunka Kenkyûzaidan (1994), S. 146. Das Dekormotiv *shôchikubai* ist oft in der japanischen Kunst und dem Kunsthandwerk zu finden. Es sind so genannte Drei Freunde des Winters, zu denen Kiefer, Bambus und Pflaume (*ume*) gehören.

183 Zu diesem Beispiel s. Rijksmuseum Amsterdam (1992), S. 96.

184 Breukink-Peeze (1989), S. 56; Rijksmuseum Amsterdam (1992), S. 93

185 Kyôto Fukushokubunka Kenkyûzaidan (1994), Beschreibung zur Abbildung 32. Das Foto zeigt aber das Objekt mit der Nummer 31. S. 145. Das richtige Objekt ist auf der Seite 54 zu sehen. *Okumi* 衽 ist ein Teil des Kimonos, der aus einer langen Stoffbahn besteht, der vorne am Rand des Kimonos an der Brusthöhe direkt am Kragen *kakeeri* 掛衿 anfängt und bis zum unteren Rand des Kimonos verläuft. *Migoro* 身頃, in dem Fall *maemigoro* 前身頃, ist ein Teil des Kimonos, der von den Schultern bis zum unteren Rand verläuft und von der Brusthöhe direkt an den *okumi* grenzt.

186 Kyôto Fukushokubunka Kenkyûzaidan (1994), S. 145.

breiten Stoffbahnen, wie ein Kimono, sondern zeigt eine leicht glockenförmige Verbreiterung im unteren Teil, was an einen in Indien hergestellten Hausmantel erinnert. Ein Merkmal aber zeigt deutlich den Einfluss japanischer Ästhetik, insbesondere der edozeitlichen *kosode*-Kimonos. Dieser *‚japonse rock'* wurde aus zwei Stoffschichten genäht, wobei das Innere sich durch Eleganz und wertvolles Material auszeichnet. Beim Tragen dieses Gewandes wird dies nur oberhalb der Handgelenke und am Kragen sichtbar.[187] Das entspricht Ästhetik der Edo-Zeit, die sich entwickelte, nachdem die luxuriöse Bekleidung für *chônin* 町人 verboten wurde. Da diese nicht auf den Luxus verzichten wollten, bestellten sie damals kleinere Objekte, die ihren Lebensstil verfeinerten, wie z. B. *netsuke* 根付 oder *inrô* 印籠. Unter diesem Aspekt ist auch der Brauch zu sehen, das Innere des Kimonos aus wertvolleren Stoffen als die Außenseite herzustellen und nur an wenigen Stellen sichtbar werden zu lassen.

Der Kimono war in Europa ursprünglich ein Männergewand, das stufenweise vom Statussymbol zur Alltagsgarderobe wurde.[188] Seit dem Ende des 17. Jahrhunderts trugen ihn auch Frauen.[189] Er wurde gern in seiner eleganten Form als wattierter Kimono getragen (Abb. 14), ebenso wie als lockerer Hausmantel aus Baumwolle (Abb. 15). Am Ende des 18. Jahrhunderts wurde er zur Un-Kleidung erklärt, und wer ihn außerhalb des Hauses trug, galt als unelegant. Aus dieser Zeit stammt der Ausdruck ‚japonsche rock zu tragen', der ein Synonym für ‚betrunken sein' darstellt.[190] Damit war aber keineswegs das Ende der Kimono-Mode erreicht. Im Abschnitt zum Thema Japonismus wird man ihre Weiterentwicklung verfolgen können.

Obwohl der Kimono zu den wichtigen Importgütern gehörte, sind leider nicht besonders viele Beispiele in Europa erhalten geblieben. Darüber hinaus hatten im 17. und 18. Jahrhundert – wie bereits am Anfang erwähnt – vor allem chinesische Textilien Europa beeinflusst und zu der Entwicklung der so genannten ‚bizarren' Seiden geführt.[191] Die japanischen Textilien im Europa des 17. und 18. Jahrhunderts sind allerdings bisher noch wenig erforscht, und Veröffentli-

---

187 Kyôto Fukushokubunka Kenkyûzaidan (1994), Beschreibung zur Abbildung 35 von Nii Rie, S. 146.

188 Breukink-Peeze (1989), S. 59; Kreiner (2003), S. 250.

189 Rijksmuseum Amsterdam (1992), S. 91.

190 Zu diesem Absatz s. Breukink-Peeze (1989), S. 59.

191 Zu den ‚bizarren' Seiden s. Ackermann (2000). Zu möglichen japanischen Einflüssen bei den ‚bizarren Seiden' nennt er den Aufsatz von Tietzel (1996) *Bizarre Seiden – Furienwerk oder: die seltsamen Muster, die man sich ausdenken kann.* Da bis jetzt keine eindeutigen Einflüsse nachzuweisen sind und auch Tietzels Beweisführung ihn nicht überzeugt, lässt er diese Frage weiterhin offen. Ebd. S. 23.

chungen dazu sind rar.[192] Seit dieser Zeit aber wird der Kimono mit japanischer Kultur assoziiert, ist im europäischen Bewusstsein stets präsent und entwickelte sich in Bezug auf das europäische Japan-Bild von einem exotischen zu einem nationalen Symbol.

## 1.2.2 *Von Japan lernen* – die Rolle japanischer Ästhetik in Europa um die Wende des 19. zum 20. Jahrhundert

Anders als in der Zeit der Entdeckung Japans, die im Kapitel 1.2.1 beschrieben wurde, konnten nach dem Ende der Periode des ‚Landesabschließung' *Sakoku* 鎖国[193] breitere Gesellschaftsschichten mit japanischer Kultur in Berührung kommen.

Von den drei Perioden der Rezeption japanischer Kultur in Europa ist die um die Jahrhundertwende vom 19. zum 20. Jahrhundert für die Kunst und das Kunsthandwerk die folgenreichste Zeit. Mit der zunehmenden Zahl von Berichten aus Japan sowie der steigenden Präsenz von japanischen Gegenständen in Europa wuchs das Interesse an diesem Land und seiner Kultur. Entscheidend trugen dazu die Weltausstellungen bei, die die Konfrontation des in einer tiefen Krise befindlichen europäischen Kunsthandwerks mit dem japanischen ermöglichten. Rasch erkannte man die Überlegenheit japanischer Erzeugnisse gegenüber den einheimischen Produkten des Historismus sowohl in technischer als auch ästhetischer Hinsicht. Man versuchte sie in gerade eben entstandenen Kunstgewerbemuseen, die als Mustersammlungen konzipiert waren, auch dem breiten Publikum außerhalb des bis dahin kleinen Kreises von Sammlern, Kunstschaffenden und Kunstkritikern bekannt zu machen.

„Die Summe der unterschiedlichsten japanischen Stileinflüsse" erhielt den Namen ‚*le japonisme*' und war „zunächst ein herabsetzendes Schlagwort für einen modischen Exotismus".[194] Er geht auf den Sammler und Kunstkritiker Philippe

---

192 Außer den erwähnten Veröffentlichungen wird in der Literatur auf folgende Zeitschriftenaufsätze hingewiesen: Eva Nienholdt (1967), "Der Schlafrock", in: *Zeitschrift für historische Waffen- und Kostümkunde*, S. 106-114; M. H. Swain (1972), "Men's nightgowns of the Eighteenth Century", in: *Zeitschrift für historische Waffen- und Kostümkunde*, S. 40-47; Jennie Lusk (1980), "Kimono East, Kimono West", in: *Fiberarts* (Sept./Okt.): 71; Bianca M. du Mortier (1992), "‚Japonsche Rocken' in Holland in 17th and 18th Centuries", in: *Dresstudy* (Spring / 21), S. 7-9.

193 Hier wurde die geläufige Verwendung des Begriffes »Landesabschließung« übernommen, jedoch in »...« gesetzt, da sie nicht dem wirklichen Stand damaliger Zeit entspricht. Der japanische Begriff ‚*Sakoku*' entstand als eine Übersetzung, die auf den von Kaempfer benutzten Begriff ‚Abschließung des Landes' zurückgeht. Sie entstand aber als Kaempfersche Beschreibung des damaligen Zustands. Vgl. dazu Kreiner (2003), S. 252.

194 Becker (1997), S. 9.

Burty (1830-1890) zurück, der diesen Begriff in seinem Artikel „Japonisme‛ im Magazin *La Renaissance littéraire et artistique* im Mai 1872 verwendete.[195] Im Jahr 1899 entstand sein deutsches Pendant ‚Japanismus‛, das von Woldemar von Seidlitz kreiert wurde. Der Begriff überdauerte nur kurz und wurde Anfang des 20. Jahrhunderts in ‚Japonismus‛ umgewandelt.[196] Delank zitiert Berger, der betont, dass es nicht möglich sei, „von einem Japonismus [zu sprechen], sondern von einer Vielzahl.[197]

Die in diesem Abschnitt erörterte Zeitspanne ist mit Sicherheit die inhaltsreichste Periode der europäischen Begegnung mit japanischer Kultur und dementsprechend auch am besten erforscht. Es wird hier der gleiche Aufbau des Textes vorgenommen, wie im Abschnitt zum Barock und Rokoko, d. h. die Unterteilung in Kunsthandwerk und gesondert der Abschnitt Kimono. Allerdings wurde hier auf die Unterteilung in einzelne Bereiche anhand des Werkstoffes, z. B. Lack, Textilien, Metallarbeiten, verzichtet. Für Barock und Rokoko war es sinnvoll, diese Struktur einzuführen und eine zusammenfassende Darstellung zu geben, da für diesen Zeitraum nur Textilien (vor allem Kimono), Lack und Porzellan eine Rolle spielten.[198] Im Vergleich dazu gibt es in der Zeit des Japonismus vielseitige Kulturbeziehungen und einen sichtbaren Einfluss in allen Bereichen des Kunsthandwerks, so dass statt der Beschreibung von einzelnen Bereichen ein Überblick über die wichtigsten Fakten des Rezeptionsprozesses gegeben wird. Wegen der Fülle der Veröffentlichungen muss hier eine Auswahl getroffen werden, die unter Berücksichtigung bestimmter Aspekte einen Einblick in den Forschungsstand ermöglichen soll. Hier seien die bis jetzt unübertroffene Arbeit von Siegfried Wichmann (1980): *Japonismus. Ostasien-Europa, Begegnungen in der Kunst des 19. und 20. Jahrhunderts*, sowie seine frühere Publikation aus dem Jahre 1972: *Weltkulturen und moderne Kunst*, entstanden als Katalog zu der Ausstellung, *Weltkulturen und moderne Kunst*, hervorgehoben. Von den japanischen Autoren, die in westlichen Sprachen veröffentlicht haben, ist Yamada Chisaburô (1976) mit dem *Dialoque in Art. Japan and the West* zu erwähnen sowie das von ihm geleiteten Symposium mit der dazu erschienenen Publikation *Japonisme in Art*. Mit der Rezeption japanischer Kultur in der Zeit des Japonismus im deutschsprachigen Raum befasst sich Claudia Delank (1996) in Kapitel 3 ihrer Veröffentlichung *‚Japanbilder‛ vom Jugendstil bis zum Bauhaus*.[199] Da die japanischen

---

195 Delank (1996), S. 13.

196 Ebd., S. 13.

197 Ebd., S. 12.

198 Da Porzellan zur Keramik gehört, wird es im Abschnitt 4.1.1 besprochen.

199 Delank (1996), S. 58-117.

Einflüsse in der Malerei besonders stark waren, soll hier gesondert auf eine Publikation zu dem Thema hingewiesen werden, Klaus Berger (1980): *Japonismus in der westlichen Malerei 1860-1920.*[200]

### 1.2.2.1 Japonismus im europäischen Kunsthandwerk

Das Interesse an Japan und dem Rezeptionsprozess seiner Kultur seit Mitte des 19. Jahrhunderts wurde durch die Begeisterung französischer Maler an japanischen Holzschnitten hervorgerufen und durch den wachsenden Kontakt mit japanischem Kunsthandwerk gefestigt.[201] Vorlagen für Formen und Ornamente lieferten nicht nur die japanischen Kunstgegenstände selbst, sondern auch die Publikationen über sie. Die wichtigsten wurden im Abschnitt 1.1 dieses Kapitels erwähnt, darüber hinaus spielen zwei weitere eine wichtige Rolle für die Rezeption japanischer Kultur in Deutschland. Es ist das Buch aus dem Jahre 1889 *Kunst und Handwerk in Japan* von Justus Brinckmann, dem Gründer des Museum für Kunst und Gewerbe Hamburg, sowie das Buch vom 1896 von seinem Assistenten Friedrich Deneken: *Japanische Motive für Flächenverzierung. Ein Formenschatz für das Kunstgewerbe.*

Für den deutschen Kulturkreis war insbesondere das Wirken von Justus Brinckmann als Kulturvermittler von Bedeutung. Er war damals einer von wenigen Personen, die die japanische Ästhetik kennenlernen wollten und kennengelernt haben. Zusammen mit seinem japanischen Assistenten Shinkichi Hara und mithilfe von Kunsthändler Samuel Bing und Hayashi Tadamasa[202] hat er in Hamburg eine große Sammlung japanischer Kunst aufgebaut.[203] Dazu gehörten Holzschnitte, Textilien, Lack, Schwertzierrate *tôsôgu* 刀装具, Färbeschablonen *katagami* 型紙 sowie Bambuskörbe. Die von Brinckmann gesammelte Objekte sollten nicht nur in den Ausstellungsräumen ihren Platz finden, sondern auch als Mustervorlagen bei der Ausbildung der technischen Fertigkeiten und dem ästhetischen Empfinden bei den deutschen Kunstschöpfer dienen.

---

200 Weitere Veröffentlichungen zur Rezeption japanischer Kultur in der Zeit des Japonismus finden sich in der von Hijiya-Kirschnereit herausgegebenen annotierten Bibliographie *Kulturbeziehungen zwischen Japan und dem Westen seit 1853* sowie in Weisberg, G. / Weisberg, Y.M.L. (1990) *Japonisme. An Annotated Bibliography.*

201 Vgl. auch Fukui Kenritsu Bijutsukan (1989).

202 Vom 11. bis zum 13. November 2005 hat ein dem Hayashi Tadamasa gewidmetes internationales Symposium, das die verschiedenen Aspekte seiner Aktivitäten gezeigt hat, stattgefunden. Zu dem Symposium ist eine zweisprachige Publikation erschienen. The Committee of Hayashi Tadamasa Symposium (Hrsg., 2007).

203 Lienert (2000). Zum Thema Sammlungen japanischer Kunst in Europa s. Kreiner (1981) und Kreiner (2003b).

Dank der Entdeckung der japanischen Kunst und des Kunsthandwerks eröffneten sich damals ganz neue gestalterische Möglichkeiten für die europäische Malerei und das Kunsthandwerk.

> Das Fehlen perspektivischer Räumlichkeit und plastischer Modellierung, ... die antinaturalistische Farbgebung und die als karikaturhaft empfundene Abstraktion der Gesichter, ... die Auflösung des Raums in voneinander abgegrenzte Farbflächen oder Ornamentfelder ..., zufällig wirkende Ausschnitte der Wirklichkeit, [leere Flächen], die menschliche Figur [, die] aus ungewöhnlichen Perspektiven und in extremen Körperhaltung gezeigt [wurde] ..., [die] Vergitterung des Bildraums durch Pfosten oder einen Bambuswald ..., ungewöhnliches Hochformat des Rollbilds ..., exotische Bildträger [Wandschirme, Fächer][204]

nennt Stefan Koppelkamm als Merkmale japanischer Graphik, die von den europäischern Malern eifrig übernommen, in die Werke integriert und weiterentwickelt wurden. Zu diesen Künstlern gehörten u. a. James McNeill Whistler, Claude Monet, Edouard Manet, Vincent van Gogh, Henri Toulouse-Lautrec, Edgar Degas, Paul Gauguin, Oscar Kokoschka, Pierre Bonnard, Maurice Denis, Edouard Vuillard, Emil Orlik, Otto Eckmann, Georg Oeder, Franz Hohenberger, Gustav Klimt.[205] Claudia Delank (1996) fasst die aus der japanischen Kunst übernommenen Merkmale wie folgend zusammen:

> ... Selektion japanischer Motive ..., Adaption der Linie mit an- und abschwellendem Duktus ..., Verzicht auf Illusionismus ..., Neubestimmung des Verhältnisses von Bildfläche und Darstellung, ..., ausschnitthaftes Versetzen von unterschiedlich gemusterten Farbflächen ..., angeschnittene Objekte, Randüberschneidungen ..., Vergitterung des Vordergrundes ...[206]

---

204 Koppelkamm (1987), S. 361. Dieser Aufsatz ist empfehlenswert, um einen Einblick in die Situation im 19. Jahrhundert zu bekommen. Der Autor befasst sich nicht nur mit japanischen Einflüssen in dieser Zeit, sondern stellt Japonismus innerhalb des europäischen Interesses an orientalischen Kulturen vor.

205 Detailliert zu den einzelnen Künstlern s. Perucchi-Petri (1976), Berger (1980), Wichmann (1980); zur Fächermalerei europäischer Künstler s. Kopplin (1981); zu den Malern aus dem deutschsprachigen Raum Delank (1996). Einen Überblick zum Thema Japonismus gibt: Japonismu Gakkai (Hrsg., 2000). Weitere Hinweise zu malereibezogenen Abhandlungen befinden sich bei Hijiya-Kirschnereit (1999).

206 Delank (1996), S. 72-75. Was die Rezeption japanischer Kultur durch das Bauhaus betrifft, nennt sie die ‚geistige Verwandschaft' zu traditionellen japanischen Gestaltungsprinzipien, was die Funktionalität und Schlichtheit angeht. Ebd., S. 148-149. Sie empfiehlt das Buch von Yamawaki Michiko (1995) *Bauhausu to cha no yu*.

Obwohl beide Autoren nur über Graphik sprechen, lassen sich die von ihnen erwähnten Merkmale auch im europäischen Kunsthandwerk verfolgen, wie beispielsweise Wandteppiche, Porzellangefäße, Metallarbeiten, Schmuck etc. zeigen.

Im Fall des Kunsthandwerks, das eine neue Blüte unter dem japanischen Einfluss erlebte, waren es sowohl Formen und Dekorelemente als auch handwerkliche Fertigkeiten, die in Europa übernommen wurden. So gehörten Kimonos, Schwertzierrate *tôsôgu*, Fächer *ôgi* 扇, Kämme 櫛, hochformatige Bilder, Färbeschablonen *katagami* 型紙 (Abb. 16, 18), Wandschirme *byôbu* 屏風 und Papierschiebetüren 障子 zu den Formen, die gern in das europäische Kunsthandwerk und die Kunst integriert wurden. Zu den Dekoren zählten Wellen, Felsen, Pflanzen- und Tierdarstellungen (Iris, Bambus, Kiefer und Ahorn, Chrysanthemen, Päonien, Katzen, Karpfen, Kraniche, Raben, Hühner, Gänse und Enten, Schmetterlinge, Insekten, Abb. 20, 22), Brücken.[207] Als Gestaltungsmittel dienen dieselben Elemente, die bei der Malerei erwähnt wurden (Abb. 19, 23). Manchmal wurden sie auf humorvolle Weise umgesetzt, wie der Gobelin von Heinrich Sperling, der eine Anspielung auf das Werk von Otto Eckmann ist, zeigt (Abb. 24).

Da Wichmann (1980) eine exzellente Analyse all dieser Elemente durchgeführt hat, erübrigt sich jeglicher Versuch, Ähnliches zu leisten. Stattdessen sei nochmals auf seine Publikation hingewiesen.

Die unter dem Einfluss japanischer Kultur stehenden Künstler haben Werke geschaffen, die zur Entwicklung einer für Europa gemeinsamen Stilrichtung führten. In Deutschland hieß sie Jugendstil, in Österreich Secession, in Frankreich Art Nouveau, in England Arts and Crafts, in Polen Secesja.[208] Je nach Land gab es zwar unterschiedliche Bezeichnungen, die ästhetischen Merkmale sind jedoch ähnlich für alle sowohl west- als auch osteuropäischen Länder, anders war nur die Zeit der künstlerischen Blüte. In Deutschland war es die Zeit zwischen 1890 und 1920, in Polen beispielsweise erst 10 Jahre später, wobei die polnischen Künstler stark vom Münchener Milieu beeinflusst wurden.

Wie bereits erwähnt, haben sowohl japanische als auch westliche Wissenschaftler sich mit der Kunst und dem Kunsthandwerk der Zeit des Japonismus beschäftigt, so dass hier nur allgemein über die Rezeptiosprozesse gesprochen wurde. An dieser Stelle sei jedoch ein Beispiel des Kunsthandwerks aus dem

---

207 Wichmann (1980), S. 126-137, 146-153, 86-89, 84-85, 76-83, 92-93, 198-105, 120-123, 117-119, 114-116, 106-107, 92-93, 124-125, 138-145. Die Seitenzahlen stehen in der gleichen Reihenfolge wie die erwähnten Motive.

208 Mieczysław Wallis (1984) zählt über 40 Bezeichnungen auf, die im Laufe der Zeit und abhängig von dem Gebiet verschiedenen Änderungen unterlagen. S. 14-16.

deutschen Kulturkreis gezeigt, welches unter diesem Aspekt bis jetzt nicht publiziert war. Es ist eine silberne Streichholzschachtel von der Firma Martin Mayer (Mainz und Pforzheim) um 1900-1905 (Abb. 21). Im Bestandskatalog des Jugendstilschmucks im Hessischen Landesmuseum Darmstadt lesen wir:

> Bereits 1880 gab es durch Emil Riester, Professor an der Kunstgewerbeschule in Pforzheim, erste Versuche, fernöstliche Elemente in die Schmuckkunst einzuführen. 1897/98 veröffentlichte er ein maßgebliches Vorlagenwerk „Moderne Schmuck- und Ziergeräte nach Tier- und Pflanzenformen".[209]

Wie weit dieses Beispiel diesen Vorlagen folgt, wurde nicht untersucht, aber es scheint, dass bei der Auswahl und Komposition des Ornaments auf die Merkmale japanischer Ästhetik zurückgegriffen wurde, welche Koppelkamm und Delank erwähnt haben. Besonders interessant ist aber die Form, die an japanische Gürtelanhänger *inrô* 印籠 erinnert. Die rechteckige Form mit leicht abgerundeten Rändern, der Proportion zwischen Höhe und Breite, lassen bei diesem Objekt, trotz kleinerer Größe, an japanischen Herrenschmuck denken. Da auch in Europa solche ‚Streichholzschachteln' als Schmuck an einer Uhrkette gehängt wurden, könnten bei diesem Entwurf japanische Vorbilder eine Rolle gespielt haben.[210]

Das Kunsthandwerk spielte auch in anderer Hinsicht eine wichtige Rolle, nämlich bei dem Versuch, die Grenzen zwischen Kunst und Kunsthandwerk aufzulösen. Der Wert des Kunsthandwerks und das japanische Kunstverständnis waren für die damaligen Künstler und Kunsthandwerker von entscheidender Bedeutung und ein Ansporn zur Vereinigung der Künste im Hinblick auf ein Gesamtkunstwerk für die englische Arts and Crafts-Bewegung unter Führung von William Morris sowie für alle von dieser Bewegung beeinflussten Künstler- und Kunsthandwerker.[211] Dieser Aspekt wurde später vom Bauhaus übernommen[212] und gewinnt eine ebenso große Bedeutung im Kunsthandwerk der Gegenwart, was wir in Kapitel 4 darstellen werden.

### 1.2.2.2 Kimono – das Vorbild für die europäische Modewelt

Mit der wachsenden Begeisterung für Erzeugnisse japanischer Kultur um

---

209 Glüber (2011), S. 66.

210 Zum Thema Jugendstil-Schmuck s. außerdem: Canz (1976), Hase-Schmundt (1998); Falk (2008).

211 Vgl. Wallis (1984), S. 17f. Zum Kunst- und Kunsthandwerkbegriflichkeit s. Kapitel 4, Abschnitt 4.4.

212 Delank (1996), S. 148.

die Jahrhundertwende bekommt der Kimono eine besondere Bedeutung. Er gelangte nach Europa durch die Weltausstellungen, durch die Kunsthändler und Handelsfirmen sowie auf privaten Wegen und wurde schnell zum unentbehrlichen Requisit; er eroberte sowohl in der Kunst als auch im Alltag einen festen Platz. Zuerst wurde er als exotischer Gegenstand betrachtet und als solches von wohlhabenden Bürgern gerne gekauft oder in Theater und Oper getragen. Auch die Künstler hatten einige Exemplare in eigenen Kollektionen, und insbesondere Maler zeigten sie als exotischen Blickfang in ihren Bildern. Es war eine meistens ziemlich oberflächige Assimilierung des Kimonos in den europäischen Kulturkreis.

Deutlich intensiver wurde das Interesse am Kimono im Bereich europäischer Mode und Textilien, wo man tatsächlich von einer produktiven Rezeption japanischer Kultur sprechen kann. Paris und London sind dabei ohne Zweifel die führenden europäischen Modezentren. Deutschland, genauso wie andere europäische Länder, spielt eine untergeordnete Rolle und lässt sich von den Modeneuheiten der beiden Hauptstädte inspirieren. Fukai Akiko hat ihre Forschung diesem Thema gewidmet. Die Ergebnisse dieser Forschung werden im folgenden Abschnitt vorgestellt.

Die Mode jener Zeit orientierte sich an der Tragbarkeit im Alltag, an der kunsthandwerklichen Tradition und der Kunst. Das machte den Kimono sehr attraktiv, weil er sowohl durch die technischen als auch ästhetischen Eigenschaften sehr gut diesen Anforderungen entsprach. Er repräsentiert die hohe Qualität der kunsthandwerklichen Geschicklichkeit in Verbindung mit Schönheit, Exotik und Funktionalität. Im Kimono sah man ‚das schöne Japan', wie man sich es vorstellte, wonach man stets suchte und unter anderem mit japanischen Frauen verband.

Im Vergleich zur damaligen Frauenbekleidung, die ein Korsett verlangte, schien der Kimono den Frauen eine bequeme Alternative zu sein und wurde schnell als Hausmantel etabliert. Laut Fukai Akiko wird die Bezeichnung ‚Kimono' in Frankreich seit 1876 benutzt, allerdings seit den 1880er Jahren findet man diese Bezeichnung in Frauenzeitschriften auch für ‚dressing gown' (ドレッシング・ガウン) mit breiten Ärmeln, die aus japanischer Seide hergestellt wurde. Dabei wurde zuerst die Bezeichnung ‚Nihon' und erst um den 1900 ‚Kimono' verwendet.[213]

Wie anfangs erwähnt, wurde der Kimono unter anderem durch die Handelsfirmen importiert und in eigenen Fachgeschäften angeboten. Zu den bekanntesten gehörten „Liberty′s" in London und Paris, sowie „Babani" und „Au Mikado" ebenfalls in Paris.[214] Zum Erfolg trug auch die damals in Europa sehr populäre japanische Tänzerin und Schauspielerin Kawakami Sadayakko bei, die unter

---

213 Fukai (1994b), S. 16f.

214 Liesenklas (1997), S. 26.

ihrem Künstlernamen Sada Yacco bekannt wurde. Nach ihrem Auftritt auf der Weltausstellung in Paris 1900 wurde der Kimono zum Symbol der Weiblichkeit und sie selbst zur Verkörperung der Schönheitsideale, die man in Japan sah.[215] Laut Fukai Akiko trug das dazu bei, dass der Kimono einen festen Platz in der französischen und später auch in der europäischen Garderobe angenommen hat. Man konnte ihn in der Werbung sehen, wo er als ‚Sada Yacco Kimono' nicht mehr nur als Hausmantel, sondern als Bekleidung für elegante Frauen aus oberen Schichten angeboten wurde und schnell Verbreitung fand.[216] Sicherlich wurde diese Vorstellung des eleganten Japans noch durch die im damaligen Europa allgegenwärtigen Holzschnitte *ukiyo-e* mit den Gestalten schönen Frauen im Kimono verstärkt (Abb. 25). In diesem Zusammenhang wird in der Literatur oft über die Pose *mikaeri bijin* 見返り美人, nach hinten blickende Schönheit' gesprochen.[217] Dabei weckte das Interesse europäischer Frauen nicht nur der Kimono selbst, sondern auch die richtige, elegante Art, ihn zu tragen.

Den europäischen Damen, die sich nicht trauten, den Kimono anzuziehen, wurde eine andere Möglichkeit geboten. Die hochwertigen japanischen Kimonos wurden auseinander getrennt und der Stoff für die Kleider nach europäischem Geschmack verwendet. So ein Beispiel zeigt die Abbildung. 26, wo der Stoff von einem edo-zeitlichen Kimono stammen könnte und in London in ein Kleid umgewandelt wurde.[218]

Zur Popularität der japanischen Kleidung in Europa trug auch die Politik der damaligen japanischen Regierung bei, die den Seidenexport fördern wollte. So erhielt der Seidenhändler Shiino Shôbei (椎野正兵衛) aus Yokohama die Anweisung, sich in Wien umzuschauen, ob man dort Seide nicht nur als Stoff, sondern als fertige Kleidung verkaufen könne. Als Ergebnis dieser Reise entstanden Kleider, die eine europäische Form hatten und mit japanischen Elementen verziert wurden. Sie wurden unter der Bezeichnung *„Japanese gown'* (ジャパニズ・ガウン) vermarktet. Sie wurden sehr populär, und man konnte sie z. B. bei Liberty's in London erwerben.[219] Abbildung 27. zeigt ein Beispiel von der Firma „Shobey Silk-Store Yokohama-Japan".[220]

---

215 Ebd. S. 26.

216 Fukai (1994b), S. 18; Fukai (1994a), S. 98, 180ff.

217 Beispielsweise Fukai (1994b), S. 21, Kyôto Fukushokubunka Kenkyûzaidan (1994), S. 180; Fukai (1994a), S.194f.

218 Beschreibung zur Abbildung 23 von Suô Tamami in: Kyôto Fukushokubunka Kenkyûzaidan (1994), S. 140.

219 Fukai (1994b), S. 18.

220 Beschreibung zur Abbildung 48 von Nii Rie in: Kyôto Fukushokubunka Kenkyûzaidan (1994), S. 154.

Auch die europäischen Modeschöpfer wurden auf den Kimono aufmerksam. Wie bereits erwähnt, wurde damals die Mode nicht nur für den Alltag wichtig, sondern sie wurde zur Kunstform erhoben.

> Der Erste, dem es gelang, der Mode die Geltung einer Kunst zu verschaffen, war der gebürtige Engländer Charles Frederick Worth (1825-1895). Als er 1840 nach Paris zog, ließ er sich zum Fachverkäufer und Spezialisten für Stoffe ausbilden. Er nutzte die Situation, die sich aus der Aufhebung der Zünfte im Jahre 1791 ergeben hatte, und ließ in seinem eigenen 1858 gegründeten Modehaus nach seinen Entwürfen Modellkleider anfertigen.[221]

Bei der Assimilierung japanischen Textilien in die europäische Mode spielt Charles Worth eine gewichtige Rolle. In seinen künstlerischen Entwürfen ließ er sich stark vom Kimono inspirieren. Er verwendete die Seiden aus Lyon, aber dazu gern japanische Dekormotive, Stickereimotive, Kimono-Accesoires, insbesondere Kimonogürtel *obi* 帯; auch die Art, den Kimono zu tragen, inspirierte ihn. Das so genannte *nukiemon* 抜き衣紋 d. h. das Anziehen des Kimonos mit weit nach hinten ausgezogenem Kragen, erlaubte seiner Meinung nach, eine schöne Silhouette zu bilden.[222] Durch diesen Vorgang konnte er bei einer zweidimensionalen Kleidung die Dreidimensionalität erzielen (Abb. 28). Einen weiteren, sehr interessanten Entwurf von Worth stellt das Kleid der Abbildung 29. dar. Das rosa farbene Kleid hat eine für damalige Zeit typische Form, zeigt jedoch bei näherem Betrachten Elemente japanischer Ästhetik, die vom Kimono abgeleitet sind. Gegen die übliche Vorliebe für Symmetrie setzt er sein Dekormotiv der Sonne und Wolken an die Seite im unteren Teil des Kleides und lässt das Bild wie bei der japanischen Tuschmalerei von der Ecke steigen. Dabei benutzt er die japanische Dekortechnik *eba* 絵羽, die unter anderem beim Kimono üblich ist.[223] Die Besonderheit dieser Technik liegt darin, dass das Muster sich über die gesamte Fläche des Gewandes als eine Einheit erstrecken kann, ohne auf die Nähte Rücksicht zu nehmen. Suô Tamami betont, dass diese Art des Dekors dem Kleid die Zweidimensionalität verleiht, wie es für Kimono charakteristisch ist.[224] Das unterscheidet sich von dreidimensionalen europäischen Kleidern und ist mit

---

221 Liesenklas (1997), S. 23.

222 Fukai (1994a), S. 105, 113; Fukai (1994b), S. 14

223 Beschreibung zur Abbildung 2 von Suô Tamami in: Kyôto Fukushokubunka Kenkyûzaidan (1994), S. 131.

224 Ebd., S. 131.

Sicherheit auf Worths Interesse am Kimono zurückzuführen.[225] Diese Art der Ausführung kannte man in der damaligen europäischen Modewelt nicht.

Ein zweiter Name ist Paul Poiret in Verbindung mit dem Rezeptionsprozess japanischer Kultur in Europa zu erwähnen, wobei er öfters wohl unbewusst japanische und chinesische Elemente miteinander vermischt hat. Seit 1903 zeigte er Entwürfe, die einem ganz neuen Konzept folgten: Verzicht auf ein Korsett. Dabei bildete nicht die Taille, sondern die Schulterpartie den Blickpunkt des Kleides. In diesem Konzept spielten zwei verschiedene Vorbilder eine Rolle: der japanische Kimono und das archaische griechische Gewand *Chiton*. Bei beiden fließt der Stoff geschmeidig von den Schultern hinunter und bildet so eine bequeme Hülle für den Körper.[226] Laut Fukai Akiko spielte in der europäischen Mode um die Jahrhundertwende wohl das Konzept des *Chiton* eine Rolle, aber das Interesse an Japan überwog. Sie betont, dass Europa die künstlerische Schönheit und den Respekt für Material, lockere Form und hohe Qualität des japanischen Kimonos für sich entdeckt hat. Ausgehend von diesen Eigenschaften haben die europäischen Modeschöpfer für die eigenen Entwürfe viel gelernt, und der Kimono wurde nicht mehr nur als exotischer Gegenstand angesehen.[227] Wenn man die Kleider um die Jahrhundertwende bis zu den 1920er Jahre betrachtet, erinnert die Form der Drapierung der europäischen Kleidung an das Ankleiden eines Kimonos *kimono no uchiawase* 着物の打ち合わせ.[228] Diese Bezeichnung bedeutet das stufenweise Anziehen eines Kimonos: Bevor der Gürtel *obi* gebunden wird, ist der Kimono mit einer Hand auf Taillehöhe zu halten, wobei die weichen Falten und Drapierungen entstehen. Solche Drapierungen sind nicht nur bei Poiret, sondern auch bei anderen zeitgenössischen Modeschöpfern zu sehen.

Der dritte wichtige Name, der aus der Perspektive des interkulturellen Austausches in der Modewelt erwähnt werden muss, ist Madeleine Vionnet. Der Schwerpunkt ihrer künstlerischen Tätigkeit liegt in der angestrebten Funktionalität der Kleider, vor allem seit den 1920er Jahren. Sie hat eine neue Schnitttechnik entwickelt, bei der sie sich an der Schnittlinie des Kimonos orientiert und die Zweidimensionalität des japanischen Gewandes übernommen hat.[229] Ein Beispiel seien die Kleider auf den Abbildungen 30 und 31. Das erste Kleid zeigt

---

225 Als ein mögliches Vorbild nennt Fukai die Kimono-Musterbücher, die damals in den Kunstgewerbemuseen zugänglich waren. Fukai (1994b), S. 19.

226 Fukai (1994a), S. 219f; Fukai (1994b), S. 20.

227 Fukai (1994b), S. 20; Fukai (1994a), S. 100.

228 Dieser Vergleich ist bei den Beschreibung der Kleider aus der Ausstellung *Modo no Japonisumu* zu finden. Kyôto Fukushokubunka Kenkyûzaidan (1994), S. 179ff.

229 Fukai (1994b), S. 23; Fukai (1994a), S. 233ff.

einen simplen, geraden Schnitt der Stoffbahnen, die an den Kimono erinnern. Den Eindruck wird noch durch die herabgesetzte Naht an den Ärmeln verstärkt. Als einziges Dekor wählt Vionnet den Kontrast zwischen den welligen, erhabenen Linien des Hauptteils des Kleides und den glatten Ärmeln. Das wellige Muster erinnert an das Steinmuster im japanischen Steingarten (*karesansui* 枯山水).[230] Das zweite Kleid ist ein sehr gutes Beispiel für die Art Deco Kleider, bei denen das geometrische Muster eine führende Rolle spielt. Bei diesem Kleid sind außer der Schnitttechnik auch andere japanisch beeinflusste Elemente zu sehen. Suô Tamami erklärt, dass dieses Muster auf einem japanischen so genannten *ichimatsumon* 市松文 basiert, das nicht nur bei Kimono-Gewändern, sondern auch bei anderen kunsthandwerklichen Gegenständen auftrat.[231] Dieses Kleid zeigt als interessantes Element auch den Einfluss von Lackware *urushi* 漆, wie auch andere Kleider der damaligen Zeit.[232] Die Lackgegenstände waren damals sehr begehrt, und ihre ästhetischen Werte inspirierten Künstler und Designer. Bei diesem Kleid handelt es sich vor allem um die Verwendung von goldenen und silbernen Farben, die man in dieser Zusammensetzung von der japanischen Lackware kennt. Bei anderen Kleidern handelt es sich um die direkte Übernahme des Dekors, wobei auf dem schwarzen oder roten Hintergrund das goldene Dekormuster aufgetragen wird, was an *makie* 蒔絵 erinnert (Abb. 32).[233]

Außer hier erwähnten Dekormustern gab es bei den Textilien ähnliche Entwicklungen, wie bereits im Kunsthandwerk des Japonismus besprochen. So wird der Welt der Pflanzen und der Tiere ein besonderer Ehrenplatz eingeräumt. Die bis dahin in Europa wenig bekannten Pflanzen wie Chrysantheme, Kirschblüte, Pflaumenblüte, wenig beachtete Pflanzen wie z. B. Löwenzahn und Gräser, außerdem Vögel, Schmetterlinge oder sogar Insekten wurden modewürdig und bewusst in das Motivrepertoire der Kleider um die Jahrhundertwende aufgenommen. Sie wurden gern auf den hochwertigen europäischen Textilien verwendet, wobei die Stoffe aus Lyon, besonders Seide, eine führende Rolle spielten.

Bei der Musterauswahl dienten als Vorbild ebenfalls die japanischen Färbeschablonen *katagami*, die bei der Kimono-Färbung benutzt wurden. Die Motive

---

230 Beschreibung von Abbildung 126 von Suô Tamami in: Kyôto Fukushokubunka Kenkyûzaidan (1994), S. 189.

231 Beschreibung von Abbildung 122 von Suô Tamami in: Kyôto Fukushokubunka Kenkyûzaidan (1994), S. 187.

232 Vgl. Beispiele aus der Ausstellung *Modo no Japonisumu* abgebildet im Katalog in Kyôto Fukushokubunka Kenkyûzaidan (1994) Abb. 86, 87, 113, 115, 116, 119, 120.

233 Vgl. Abbildungsbeschreibung von Suô Tamami in: Kyôto Fukushokubunka Kenkyûzaidan (1994), S. 171ff.

wurden schon im Abschnitt 1.2.2.1 besprochen, so bleibt an dieser Stelle nur zu erwähnen, dass im deutschsprachigen Raum die Wiener Werkstätte im Bereich der Textilien gern auf die *katagami* zurückgegriffen haben, die jedoch nicht in der Mode, sondern in der Innenraumdekoration Verwendung fanden.[234]

In dem Rezeptionsprozess japanischer Kultur in Deutschland spielte der Kimono eine sehr wichtige Rolle. Zuerst als exotischer Gegenstand angesehen, erregte er bald eine weitreichende Begeisterung in breiten Gesellschaftsschichten Europas und fand Eingang in die europäische Kultur. Nach dem Höhepunkt des Japonismus und seinem Abklingen ist der Kimono jedoch nicht vergessen worden und erscheint wieder im europäischen Bewusstsein mit erneut seit den 1950er Jahren, wovon der Abschnitt 1.2.3.2 handelt.

### 1.2.3 *Mit Japan leben* – Beispiele zur Rezeption der japanischen Kultur in Europa der Gegenwart

Es gibt keinen Zweifel daran, dass seit der zweiten Hälfte des 20. Jahrhunderts eine erneute Ost-West-Begegnung in einigen Bereichen der Kunst und des Kunsthandwerks sowie in der Alltagskultur zu beobachten ist. Zwar hat dieser Prozess nicht überall zeitgleich eingesetzt, es gibt aber Anzeichen dafür, dass man ,*mit Japan leben*' möchte, wobei das Kunsthandwerk eine wichtige Rolle spielt. Da das Kunsthandwerk im europäischen Verständnis an der Schwelle zwischen dem Alltag und der Kunst steht, eröffnen sich dafür unter dem Einfluss der Begegnung mit Japan neue Perspektiven. Die Frage, in welchen europäischen Ländern, in welchem Maße und in welchen Bereichen – außer in der schon erforschten Malerei – diese Begegnung tiefe Wirkung gezeigt hat, ist noch offen.

Genauso wie in den vergangenen Epochen ist die Übernahme von Elementen aus der japanischen Kultur im Alltag am ehesten sichtbar und am einfachsten zu beobachten. Ob das ein Zeichen für wachsendes, bewusstes Interesse an japanischer Kultur ist oder bloß eine Mode-Erscheinung, verlangt nach detaillierten Untersuchungen, die bis jetzt fehlen. Die Forschung für die vorliegende Arbeit führte zum Ergebnis, dass im Fall der Keramik nicht nur oberflächliches Interesse an ,exotischen' Formen existiert, sondern auch eine intensive Auseinandersetzung mit Japan stattgefunden hat. Da die von den Keramikern aufgeführten Elemente japanischer Kultur theoretisch auch auf andere Bereiche des Kunsthandwerks übertragbar sind, wurden einige dieser Bereiche ansatzweise beobachtet. Es wurde jedoch keine systematische Forschung außerhalb der Keramik

---

234 Von diesen Stoffen war bereits Paul Poiret begeistert, der, um sie zu sehen, eine Reise nach Wien unternahm und mit einem „Koffer gefüllt mit Stoffen aus der Wiener Werkstätten" wieder abreiste. Liesenklas (1997), S. 28.

durchgeführt, so dass man keineswegs über eindeutige Forschungsergebnisse sprechen darf. Denkbar ist aber die Aufstellung einer Hypothese, dass sich im Europa der Gegenwart Parallelen zur Entwicklung des Interesses an japanischer Kultur in den vergangenen Epochen feststellen lassen, und dass möglicherweise – wie die Fallstudie der Keramik zeigt – ein Übergang von einem passiven, über den reproduktiven bis zu einem produktiven Rezeptionsprozess stattfindet bzw. stattfinden wird. Sicherlich haben sich in der heutigen Zeit – durch bessere Möglichkeiten des Informationsaustausches, der Mobilität und des Kommunikationspotenzials – die Grenzen zwischen dem Eigenen und Fremden verwischt, was die Analyse dieses Prozesses erschwert.

Im Folgenden werden, wie bereits am Anfang erwähnt, soweit möglich der Forschungsstand zur Rezeption japanischer Kultur in Europa mit dem Schwerpunkt Deutschland gezeigt sowie von der Autorin gesammelte Beispiele und Beobachtungen aufgeführt. Sie sollen als Hintergrund zum Thema der Rezeption der japanischen Keramikkultur in Deutschland gesehen werden.

### 1.2.3.1 Von der Kunst zum Alltag – vom Alltag zur Kunst

Laut Helen Westgeest, der Autorin des Buches *Zen in the Fifties – Interaction in Art between East and West*, das sich mit der modernen Malerei befasst, könnte der Ausgangspunkt des aktuellen europäischen Interesses an Japan der Zen-Buddhismus sein.[235] Bereits seit den 1950er Jahren hätten die Maler den Zen-Buddhismus erneut für sich entdeckt, was wahrscheinlich das erste Anzeichen der bevorstehenden Rezeption japanischer Kultur im Westen der Gegenwart sei.[236] Zu Recht warnt sie aber in ihrem Beitrag zu der Ausstellung *Zen und die westliche Kunst*, dass

> man schnell geneigt ist, jede Übereinstimmung im Äußeren eines Kunst-
> werkes oder im Hinblick auf die Vision eines Künstlers (so oberflächlich
> sie auch sein mag) als Beweis anzuführen[237],

was sich ebenfalls bei der Untersuchung der Keramik als Gefahr herausstellte.

Westgeest nennt als Vorstufe des Interesses an Zen-Kunst den Wunsch der Künstler im ausgehenden 19. Jahrhundert, sich von den tradierten christlichen

---

235 Westgeest (1996), S. 7, 27-38.

236 Es ist interessant festzustellen, dass auch ca. 100 Jahre früher die Maler ebenfalls die ersten waren, die die gestalterischen Prinzipien japanischer Holzschnitte hoch schätzten, übernahmen und damit die Japonismuswelle hervorriefen. Interessant wäre zu sehen, ob es weitere Parallelen geben könnte.

237 Westgeest (2000), S. 61.

Themen zu entfernen.[238] Als Gegenpol zu dem durch Industrie und Technik gekennzeichneten Zeitalter bleibt jedoch das Interesse an der Religion erhalten. So suchten die so genannten Theosophen nach Möglichkeiten einer Umsetzung dieses Interesses an der Malerei, wobei das geometrische Prinzip, als „Anfang des Kosmos ... [und] eine abstrakte Wiedergabe des unbekannten Gottes" galt.[239] In diesem Zusammenhang weist Westgeest auf die Bilder von Piet Mondrian. Das Interesse der nachfolgenden Generationen von Malern an Zen entwickelte sich laut Westgeest aus dem Interesse an der theosophischen Sichtweise. Es wurde durch die Veröffentlichung zahlreicher Bücher über den Zen-Buddhismus verstärkt. Bei der Vermittlung des Zen-Buddhismus nach Westen kommt Daisetz T. Suzuki (1870-1966) und seinen Schriften eine große Bedeutung zu. Er thematisierte in ihnen sowohl den Zen-Buddhismus als auch die Kunst, was sich für die Künstler seiner Zeit und der folgenden Generation als sehr attraktiv erwies. Zu den einflussreichsten Künsten gehörten die Kalligraphie und die Tuschmalerei.[240] Zu den deutschen Künstlern, die sich stark für beide interessierten, gehörten u. a. Julius Bissier[241]; Ruprecht Geiger und Gerhard Fietz von der Gruppe Zen 49; Karl Otto Götz, Mitglied der Gruppe Quadriga; Günther Uecker; Willi Baumeister sowie der deutsch-französischer Maler und Graphiker Hans Hartung. Sie alle haben einen eigenen Zugang zu diesen Künsten und auch zum Zen-Buddhismus, was hier aber nicht nähert erläutert wird. Es sei hier nur sowohl auf die schon erwähnte Arbeit von Westgeest hingewiesen, als auch auf die Publikation von Hyun-Sook Hwang: *Westliche Zen-Rezeption im Vorfeld des Informel und des Abstrakten Expressionismus*.[242] Einen Aspekt des Interesses der deutschen Künstler am Zen-Buddhismus, der aus der Untersuchung von Westgeest hervorgeht, möchte ich hier jedoch erwähnen:

> The artists belonging to Zen 49 were primarily interested in the singular
> role played by emptiness and nothingness in Zen. For them it meant
> 'a zero base after the war' and 'a fresh start for art' ...[243]

Die Elemente der Zen-Künste, welche europäische Künstler, auch die deutschen, zu begeistern scheinen, sind die Schlichtheit, der meditative Charakter

---

238 Ebd., S. 64.

239 Ebd., S. 64.

240 Ebd., S. 66-68.

241 Seine Werke waren während der Ausstellung *Zen und die westliche Kunst* im Museum Bochum vom 25.06. bis 20.08.2000 zu sehen. Beispiele wurden im Katalog zu dieser Ausstellung abgebildet, Golinski / Picard (2000), S. 70-71.

242 Hwang (2001), S. 160-171, 192-213.

243 Westgeest (1996), S. 164

von Werken und eine Ausstrahlung von Stille, das Reduzieren der Elemente auf das Wesentliche, das Hinterlassen leerer Flächen, das Miteinbeziehen des Zufalls im Gestaltungsprozess, Spontaneität, das Hinterlassen der Entstehungsspuren, die dem Betrachter die Möglichkeit geben, den Entstehungsprozess nachzuvollziehen, und Respekt für das Material.[244]

Zu den anderen europäischen Malern, die sich mit der Zen-Kunst auseinandergesetzt haben, gehören Jean Degottex, Pierre Alechinsky, Pierre Soulages, Georges Mathieu und Antoni Tàpies.[245]

In der deutschen Forschung ist die Autorin auf eine höchst interessante und innovative Aussage gestoßen, die einige Beispiele aus der modernen Malerei und Aktionskunst mit dem japanischen Tee-Weg vergleicht. Im Jahre 1991 schreibt Franziska Ehmcke in der Arbeit: *Der japanische Tee-Weg. Bewußtseinschulung und Gesamtkunstwerk* als erste der deutschen Japanologen über die Rezeption japanischer Kultur in der modernen Kunst.[246] Sie nennt als Beispiel Jackson Pollock (1912-1956), dessen „...'Endprodukte' anders als die Tee-Kunstwerke Japans" ausfallen, doch

> Pollocks Rhythmus des Malens läßt sich vergleichen mit dem rhythmischen Ablauf einer Tee-Zusammenkunft; auch seine Bewegung im Raum mit mehreren Aktionszentren entspricht der japanischen Auffassung einer Tee-Zusammenkunft.[247]

Als nächstes Beispiel nennt sie die Fluxus-Bewegung und deren Kunstaktionen in Deutschland in den Jahren 1962 und 1963.[248] Sie zeigt anhand der Aktionskunst von Franz Erhard Walther (1939-) die Ähnlichkeiten, aber auch die Unterschiede auf zwischen westlichem Fluxus und fernöstlichen Tee-Zusammenkünften. Sie schreibt:

> Die Möglichkeiten und Grenzen des ‚Prozeßmaterials' müssen vom Benutzer entdeckt und ausgeschöpft, die eigenen Fähigkeiten und Möglichkeiten in Erfahrung gebracht werden. Nicht mehr Anliegen und Talente des Künstlers sind zu erschließen, sondern die eigenen

---

244 Zum Thema der Materialgerechtigkeit und Material-Ikonographie unter dem Aspekt des Einflusses japanischer Kunst entstand am Kunsthistorischen Seminar der Universität Hamburg eine Dissertation von Vera Wolf. Die Arbeit soll die Zeit von der Japonismus bis in die 1970er Jahren umfassen.

245 Für weitere Hinweise s. Westgeest (1996, 2000) sowie Hwang (2001). Golinski / Picard (2000) beinhaltet die Lebensläufe der Künstler, s. S. 210-227.

246 Ehmcke (1991), S. 183-206.

247 Ebd., S. 185f.

248 Ebd., S. 185-186.

Ausdrucksformen. ... Das Werk ist damit jedesmal neu und anders; einen eigentlichen Abschluß findet es nicht, allerdings – wie die einzelne Teezusammenkunft – in seiner Spezifik ein Ende in der Zeit. ... Wie die Tee-Kunst nimmt auch Walther alltägliche Erfahrung (Hinlegen, Einhüllen, Enthüllen) als Ausgangspunkt. Abstraktionen wie Maß, Gewicht, Energie, Zeit und Raum werden zu anschaulicher Erfahrung und vermögen von daher – wie im ‚Kunstwerk-Tee' – das alltägliche Leben zu beeinflussen.[249]

Ferner zieht Franziska Ehmcke die Ready-mades von Marcel Duchamp (1889-1968) hinzu und beschreibt seine Vorgehensweise, indem er sie als

alltägliche Gegenstände aus ihrem ursprünglichen Zusammenhang herauslöste, verfremdete ... und die Bedeutung des Kunstkontextes [thematisierte]. ... Das Ready-made wird in diesem künstlerischen Ansatz von seinem alltäglichen Gebrauchswert abgetrennt, um nun vom Betrachter ‚benutzt', nämlich neu rezipiert zu werden, ...[250]

Diesen Prozess vergleicht Ehmcke mit der Tee-Kunst und ‚Entdeckung' alltäglicher Gegenstände durch so genannte *mekiki* 目利き, d. h. „feine Augen Besitzende", die sie in Tee-Utensilien umwandelten. So wurden beispielsweise koreanische Reisschalen zu Kunstobjekten erhoben, indem sie als hoch geschätzte Teeschalen den Weg in die Tee-Welt gefunden haben, ebenso Fischkörbe und aus Bambus angefertigte Blumengefäße, in welchen man die Ideale der *wabi*-Ästhetik entdeckte.[251]

Ehmcke erwähnt noch weitere Künstler wie Kurt Schwitters (1887-1948), Joseph Beuys (1921-1986) und Antoni Tàpies in Verbindung mit japanischer Kultur.[252] Für die vorliegende Arbeit ist insbesondere Letzterer interessant, da bei seinem künstlerischen Schaffen Parallelen zur Keramik in Deutschland feststellbar sind. Er schafft „Bilder wie Meditationsgegenstände", schreibt Ehmcke, und Kunstobjekte, bei denen

... ähnlich wie bei der *wabi*-Ästhetik der Tee-Kunst ... die Liebe zum Alternden, Vergänglichen und die Wärme der matten, rauhen und unaufdringlichen Materialien zu spüren [ist].[253]

---

249 Ebd., S. 189-190.

250 Ebd., S. 192-193.

251 Ebd., S. 190-191. Detailliert dazu s. Yonehara (1993).

252 Ebd., S. 193-205.

253 Ebd., S. 195.

Diese ästhetischen Merkmale des Materials und vor allem das Erhalten und betonen seiner natürlichen Eigenschaften sind ebenfalls für das zeitgenössische Kunsthandwerk, unter anderem Keramik, in Deutschland von großer Bedeutung.

In diesem Sinne arbeiten in Deutschland auch Kunsthandwerker, die das Holz als künstlerisches Material ausgewählt haben. Es gibt dafür viele Beispiele, aber einen Künstler möchte ich hier erwähnen, nämlich Manfred Schmid aus Bremen, der mit Holz arbeitet, aber für die Verfeinerung der Oberflächen sich auch den japanischen Lack als Werkstoff ausgesucht hat. Er begann damit im Jahre 1997, und zwei Jahre später ging er nach Spanien, um in der Escola Massana in Barcelona zu studieren. Die Ergebnisse seiner Auseinandersetzung mit japanischer Kultur sind unter dem künstlerischen Aspekt hervorragend. Seine Werke zeichnen sich aus durch elegante Schlichtheit, Reduktion des Dekors zum Minimum, Respekt für das Material, mit dem er arbeitet, sowie die Betonung der glatten, dekorlosen Flächen, deren Schönheit durch die Lichtreflexe entsteht. Er ist von der japanischen Ästhetik begeistert, und die erwähnten Merkmale finden dort ihre Inspirationsquelle. Auch spiegelt sich die Ästhetik des Zen-Buddhismus in seinen Werken wider. Die Abbildung 33 zeigt eine seiner neueren Arbeiten, die Abbildung 34 eine frühere.

Diese beiden Objekte lassen einen interessanten Aspekt in seiner künstlerischen Auffassung deutlich werden. Seine Werke sind sehr stark an der japanischen Kultur orientiert. Schmid zuerst arbeitete vor allem mit Holz und Lack. Später kam noch ein neues Material dazu, nämlich Silber. Obwohl Silber bei japanischen Lackarbeiten ebenfalls oft vorkommt, wird es nur sparsam verwendet und spielt eine eher untergeordnete Rolle. Bei der hier gezeigten früheren Arbeit von Schmid scheint das Silber genauso wichtig zu sein wie der Lack. So wirkt der künstlerische Ausdruck dieses Werkes für den europäischen Betrachter vertrauter und nicht mehr so fremd, wie es der Lackauftrag allein tut. Ob die Verwendung des Kontrastes zwischen dem Silber und dem Lack als ästhetisches Merkmal bewusst unter dem Einfluss des japanischen Kunsthandwerks gewählt wurde, bleibt unklar. Diese Auswahl der Materialien führte aber zu einem interessanten Ergebnis, wobei nicht nur optische, sondern auch haptische Qualitäten des Objekts zu Tage treten, was im japanischen Kunsthandwerk von großer Bedeutung ist.

Schmid überträgt japanische Techniken der Lackherstellung entweder auf europäische oder japanische Formen, die dem europäischen Geschmack angepasst werden, und verbindet so sehr subtil und gekonnt die Eigenheiten der beiden Kulturen. Im Winter 2008 hat er den ersten Preis der Justus Brinckmann Gesellschaft des Museums für Kunst und Gewerbe Hamburg erhalten.

Im Hinblick auf die Rezeption japanischer Kultur in Deutschland sind die Arbeiten von Ralf Hoffmann und Sabine Piper aus Hamburg ein besonders erwähnenswertes Beispiel.[254] Die Verbindung zwischen dem japanischen *netsuke* und dem Messer ist in Deutschland einmalig.[255] Für die Herstellung der Klinge verwenden sie die Verfahren des Damastschmiedens in Verbindung mit japanischen Techniken des Schwertschmiedens, für den Griff wählen sie die Motive und Formen der *netsuke*. Das Dekor der Klinge geht auf den Damaststahl mit seinen Mustern auf der Oberfläche zurück; diese erinnern stark an japanische *suminagashi*-Muster.[256] Jede Klinge hat einen Namen und eine Signatur, wie es in Japan bei wertvollen kunsthandwerklichen Gegenständen der Fall ist, wie beispielsweise Teeschalen. Allerdings ist die Signatur der Werkstatt sichtbar und wird anders platziert – im Vergleich zu dem japanischen Schwert, wo sie durch den Griff verdeckt wird. Das hängt mit dem starken künstlerischen Selbstbewusstsein der europäischen Kunsthandwerker zusammen. In einem Interview mit der Autorin sagte Piper, dass die Signatur ein Teil der gesamten Komposition sei, wie es bei den Stempeln in der japanischen Tuschmalerei der Fall sei.[257] Der Griff wird unter anderem unter dem Einfluss der Formen und Motive der *netsuke* gestaltet (Abb. 35). Hier zeigt sich die hohe Präzision der Ausführung und die Kennerschaft verschiedener Werkstoffe, die vom Holz über Elfenbein, Silber und Bronze bis zum Acryl reichen. Die beiden Künstler haben ein besonderes Verständnis für die Natur und, wie sie bei der Selbstvorstellung geschrieben haben,

> ... möchten wir die Augen für jene unbeachteten Wesen wie Quallen, Insekten und Amphibien öffnen, um ihre spezielle Schönheit zu zeigen.[258]

Obwohl das nach einem starken japanischen Einfluss klingt, den wir auch aus der Zeit des Japonismus kennen, ist dieses Interesse an der Natur aus dem Umfeld, in dem die Künstler aufgewachsen sind, entstanden und eher unbewusst durch den Kontakt mit japanischer Kultur verstärkt worden. Das, was sie aber im japanischen Kulturkreis für sich entdeckt haben, ist die Bewertung ihrer Werke

---

254 Den Hinweis auf die Werke dieser Künstler verdanke ich Herrn Dr. Herbert Worm.

255 Ein *netsuke* 根付 ist eine kunstvoll ausgearbeitete kleine Plastik, die in verschiedenen Formen als Befestigungshilfe für den *inrô* 印籠 am Kimono-Gürtel *obi* dient.

256 *Suminagashi*-Muster 墨流し entstehen meist bei der Herstellung des Papiers, wenn durch das Ineinanderfließen der Farbpigmente ein kunstvolles Muster an der Oberfläche des Wassers gebildet wird und sich auf dem Papier anleimt.

257 Interview mit Autorin August 2005.

258 http://www.hoffmann-piper.de/profil.php.

nicht nur anhand von optischen Qualitäten, sondern auch haptischen, was im Fall von *netsuke* ein äußerst wichtiger Faktor ist.[259]

Beide Künstler und insbesondere Sabine Piper spielen gern mit den Formen, die manchmal sehr humorvoll erscheinen und bewusst oder unbewusst japanische Kultur widerspiegeln, wie die Abbildung 36 zeigt.

Die Werke von Ralf Hoffmann und Sabine Piper sind ausgezeichnete Beispiele für eine Symbiose der deutschen und japanischen Kulturkreise, die den Weg vom Kunsthandwerk bis zur Kunst überzeugend gemeistert haben.

Als Gegenpol zu dieser tiefen Einsicht in die japanische Kultur in der deutschen Kunst und dem Kunsthandwerk, scheint sie sich allerdings im alltäglichen Leben ziemlich oberflächlich etabliert zu haben. Dabei werden einerseits manche Formen übernommen, die in ihrer ursprünglichen oder in einer neuen Funktion verwendet werden, oder Dekormotive einfach auf westliche Formen übertragen. Bei den ersterwähnten sind Gegenstände der Esskultur zu nennen, wie beispielsweise industriell hergestellte flache quadratische Platten, niedrige Becher ohne Henkel in Form der *yunomi,* Essstäbchen oder Reisschalen; ferner Elemente der Wohnkultur wie die so genannten Futonbetten, Sitzkissen, Tatamimatten, oder Bonsai-Pflanzen; Kleidungsstücke und Accessoires wie Kimonos, japanische Sandalen oder Fächer.[260] Einige von ihnen wechseln allerdings ihre Funktion wie beispielsweise Eßstäbchen als Haarschmuck, Teeschalen als Müslischalen, Tatamimatten als Bettmatratze u.s.w. Zu den gern verwendeten Dekoren gehören Kirschblütenzweige, Fächer, Geishas und Samurais, der Fuji-Berg u.ä. Diese Tendenz ist nichts Neues, und die Übernahme solcher Elemente kann sehr oberflächlich oder gedankenlos sein, obwohl einige ,Japonismen' wie ein Tattoo mit originalgetreuer Darstellung eines Holzschnittes von Utamaro auf den Rücken einer junger Dame schon überraschen kann. Ein ähnliches Phänomen war ebenfalls in der Zeit um die Jahrhundertwende vom 19. zum 20. Jahrhundert zu beobachten. Damals jedoch hinterließen die Berührungen mit japanischer Kultur neben den oberflächlichen Anzeichen dieses Prozesses auch nachhaltige Spuren.

Ob auch in der Gegenwart eine Möglichkeit der produktiven Rezeption besteht, wurde, wie bereits erläutert, wohl für die Malerei eindeutig beantwortet, bleibt für andere Bereiche jedoch noch offen. Die vorliegende Arbeit zu der zeitgenössischen Keramik in Deutschland zeigt, dass eine große Anzahl der Keramiker sich ernsthaft und mit Überzeugung der japanischen Kultur gewidmet hat und versucht, sie in eigene Arbeiten zu integrieren bzw. zu interpretieren. Die

---

259 Interview mit Autorin August 2005.

260 Im Polnischen heißen sie sogar *japonki,* d. h. Schuhe, die die Japaner tragen.

ansatzweise durchgeführten Beobachtungen zum deutschen Kunsthandwerk zeigten jedoch, dass dies nicht nur auf die Keramik zutrifft. Der zentrale Punkt dieses Prozesses ist ein gemeinsames Interesse an folgenden Elementen japanischer Kultur: Reduktion des Dekors und der Form zum Minimum, Vorliebe für leere Räume und Flächen, Vorliebe für natürliche Materialien, Respekt für die natürliche Beschaffenheit der Werkstoffe, Vorliebe für raue Oberflächen mit Spuren des Entstehungsprozesses, Kunstwerke mit mediativem Charakter, Ästhetik und Philosophie des Tee- und Blumenweges sowie *wabi-* und *sabi-Ästhetik*. Diese Elemente werden oft mit dem Zen-Buddhismus in Verbindung gebracht.

Wahrscheinlich ist hier ein großes Potenzial verborgen, das sich bereits in der Literatur (Haiku-Gedichte), Malerei, Aktionskunst, Keramik, im Design (Mode, Wohnungseinrichtungen[261]) und in der Architektur (Material, Licht) mehr oder weniger offenbarte.[262] Wie die Holzschnitte und das Kunsthandwerk deutliche Spuren um die Jahrhundertwende hinterlassen haben, ist es auch denkbar, dass die erwähnten ästhetischen Merkmale sichtbare Veränderungen der europäischen Kunst, des Kunsthandwerks und des Designs bewirken und sich auf andere Bereichen ausdehnen können.

### 1.2.3.2 Kimono – von der Garderobe zum Kunstobjekt

Auch in der Gegenwart hat der Kimono nicht an Attraktivität verloren. Er wird in umgewandelter Form gern getragen, bzw. die Designer übernehmen häufig seine Details. Zu diesen gehören der Kimono-Kragen, die rechteckigen, von den Schultern abfallenden Ärmel, der Kimono-Gürtel *obi* 帯 sowie die Art und Weise, wie der Kimono getragen wird, nämlich durch eine ‚Umwicklung um den Körper'. Da diese Merkmale oft sehr dezent in die Kleidung eingearbeitet sind, sind sie

---

261 Einen interessanten Aspekt bietet beispielsweise die industrielle Herstellung der Produkte, die mit dem Beginn des Zeitalters des Industriedesigns in der zweiten Hälfte des 20. Jahrhunderts immer mehr an Bedeutung gewann. Zu nennen ist beispielsweise die Herstellung von Möbeln und Haushaltsgegenständen mit Lackbeschichtung bzw. Kunststoffmöbeln, die Lack imitieren sollten. Auf diesem Gebiet dominierte vor allem Italien – insbesondere Mailand, wo seit den 1960er Jahre die Formen und Farben ostasiatischer Lacke übernommen wurden. Zu den führenden Designern gehörten Vico Magistretti, Luigi Colani, Marco Zanuso und Richard Sapper. Shôno-Slàdek (2002), S. 61. Innerhalb Deutschland hat die Firma Rosenthal einige Produkte vermarktet, die die Assoziation mit ästhetischen Merkmalen des Lacks hervorrufen sollten. Dazu gehörte das Teeservice aus Porzellan, Serie „TAC 1" nach dem Entwurf von Walter Gropius und Louis A. McMillen. Ebd. S. 62. Da die Produkte des Industriedesigns einem anderen Bereich als das Kunsthandwerk zugehören, werden sie in der vorliegenden Arbeit nicht behandelt. Zum Thema Wohndesign s. z. B. Freeman (1991).

262 Literaturhinweise zur Veröffentlichungen, die sich mit Haiku, Theater, Architektur befassen, sind bei Hijiya-Kirschnereit (1999) zu finden.

nicht immer auf den ersten Blick zu erkennen. Bei der Vermittlung japanischer Kleidungskultur spielen japanische Designer, die in Europa tätig bzw. mit ihren Kollektionen präsent sind, eine sehr große Rolle. Hier seien Mori Hanae 森英惠, Miyake Issey 三宅一生, Takada Kenzô 高田賢三 sowie Yamamoto Yôji 山本耀司 zu erwähnen. Schon in den 1960er Jahren hat Mori Hanae ihre Entwürfe in New York gezeigt, bei denen integrierte Elemente japanischer Ästhetik sichtbar waren.[263] Bei ihr scheinen insesondere die Farbenzusammensetzung sowie Kimono-Muster mit pflanzlichen Motiven eine wichtige Rolle zu spielen, die wiederum von europäischen Designern aufgegriffen wurden. Es werden aber in Europa nicht nur Dekore übernommen, sondern auch bestimmte Konzepte, die mit Kimono zusammenhängen: vor allem Zweidimensionalität. In der Zeit des Japonismus hat man sich in Europa gefragt, wie man ein solches zweidimensionales Gewand wie den Kimono tragen kann, obwohl die Form des Körpers nach einer dreidimensionalen Form verlangt. Die Erklärung war, dass der Kimono zwar an sich zweidimensional ist, aber erst mit verschiedenen Hilfsmitteln (wie *obi* oder Obi-Band *obiage* 帯揚) um den Körper gewickelt und so ihm angepasst wird. Dabei wird der überflüssige Stoff ‚versteckt'.[264] Diese Idee der Zweidimensionalität hat Miyake Issey weiter entwickelt und im Jahre 1974 ein Konzept gezeigt, das auf der grundlegenden Idee vom Kimono basiert, nämlich ‚ein Stück Stoff *ichimai no nuno'* 一枚の布.[265] Bei der Entstehung vom Kimono werden alle seiner Teile aus einer langen Stoffrolle geschnitten und zusammengenäht, so dass kein einziger weggeworfen wird. Bei der europäischen Kleidung ist es nicht der Fall. Ausgehend von diesem Konzept ‚*ichimai no nuno'* hat Miyake Issey Kleidung entworfen, die aus einem Stück Stoff hergestellt wurde, wobei, anders als beim Kimono, der überflüssige Stoff nicht versteckt wird, sondern zwischen dem Körper und dem Stoff ‚den Zwischenraum' bildet, der in der japanischen Kultur unter dem Begriff ‚*ma'* 間 bekannt ist (Abb. 37).[266] Das ist ein großer Unterschied zu den Kleidern, die in dem europäischen Kulturkreis bis dahin entstanden sind. Sie waren immer entsprechend der Form des Körpers entstanden im Gegensatz zu dem Kimono, der den Körper verpackte, bzw. um den Körper herumgewickelt war.[267] Diese Idee von Miyake Issey wurde in die europäische Mode assimiliert, was anhand von Entwürfen verschiedener Designer sichtbar

---

263 Fukai (1994b), S. 24; Fukai (1994a), S. 242ff.

264 Beschreibung zur Abbildung 112 von Suô Tamami in: Kyôto Fukushokubunka Kenkyûzaidan (1994), S. 182.

265 Fukai (1994b), S. 24; Fukai (1994a), S. 244.

266 Fukai (1994b), S. 24; Fukai (1994a), S. 245.

267 Martin / Koda (1994), S. 29.

ist. Auch Takada Kenzô hat die europäische Mode in verschiedenen Aspekten sehr bereichert. In Verbindung mit dem Kimono möchte ich einen davon kurz erläutern. Als sich die Mode in Europa insbesondere seit Ende der 1960er als Folge des sozialen Wandels stark veränderte, entwickelte sich als Gegensatz zu luxuriöser Haut Couture immer stärker die für den Alltag geeignete *Prêt à Porter*-Mode. Seit Kenzôs Debüt im Jahre 1970 war auch er stark mit dieser Richtung verbunden.[268] Im Gegensatz zu Mori Hanae, die bei ihren Entwürfen die traditionellen so genannten *ka-chô-fû-getsu* 花鳥風月 Muster[269] aus den Kimonos der höheren Gesellschaftsschichten verwendet, hat er sich die Kleidung der gewöhnlichen Bevölkerung zum Vorbild genommen.[270] Dabei verwendete er Dekormuster, die an den alltäglichen Kimonos zu sehen waren, und kombinierte sie nach eigenen Vorstellungen (Abb. 38). Diese Musterkombinationen sind oft einerseits weit von den Regeln der traditionellen Zusammensetzung der Dekormustern, die man bei der Auswahl von Accessoires für einen luxuriösen Kimono trifft, entfernt, andererseits auch weit von dem gängigen europäischen ästhetischen Empfinden. Nach den Beobachtungen, die ansatzweise von der Autorin unternommen wurden, scheint es, dass dadurch Takada Kenzô die europäische Modedesigner auf neue Wege in der Dekormusterauswahl und ihre Zusammensetzung aufmerksam gemacht hat. In der europäischen Mode seit den 1970er Jahren sieht man viele Entwürfe, die Charakteristika der japanischen Kultur erahnen lassen, was weiterhin nach einer detaillierten Untersuchung verlangt. Der Höhepunkt der Rezeption japanischer Kleidungskultur scheinen die 1980er Jahre gewesen zu sein, obwohl auch in den letzten Dekaden einige Kollektionen, insbesondere bei Dior, eine sichtbare Inspiration durch Japan zeigten.

Direkte Zitate aus ostasiatischen Kulturen, bei denen manchmal die einzelnen Einflüsse schwer auseinander zu halten sind, gibt es in der Alltagsgarderobe. Hier wird das Kimono-Vorbild weiterhin für Morgen- und Bademäntel verwendet.

Ein weiteres Beispiel aus dem Alltag ist die Verwendung von alten Kimono-Stoffen als Elemente einer Tischdecke, eines Bettüberzugs oder von Servietten. Eine Tendenz, die sich auch in Japan seit kurzen stark verbreitet. Eine typisch außerjapanische Erscheinung ist das Hängen des Kimonos an der Wand als Raumdekoration.

Interessanterweise ist die Möglichkeit, einen echten Kimono zu erwerben, auch in Europa vorhanden. Kimonos werden ebenfalls auf den Webseiten angeboten. Eine merkwürdige Mischung von solchen Angeboten hält die

---

268 Fukai (1994b), S. 24; Fukai (1994a), S. 244ff.

269 (Blumen, Vögel, Wind, Mond); Fukai (1994a), S. 248f.

270 Beschreibung zur Abbildung 132 und 133 von Yokota Naomi in: Kyôto Fukushokubunka Kenkyûzaidan (1994), S. 193. Vgl. auch Fukai (1994b), S. 24.

Auktionsfirma Ebay bereit, wo unter dem Begriff Kimono die originären, überwiegend gebrauchten Kimonos zu finden sind, aber auch leichte *yukata* 浴衣, Morgen- und Bademäntel bis hin zu chinesischen Gewändern. Interessant dabei ist, zu beobachten, wie die angebotene Ware präsentiert wird, nämlich überwiegend von der Vorderseite und nicht, wie es beim Kimono üblich und sinnvoll ist, von der Rückseite.

Eine sehr spannende Entwicklung zeigt der Kimono als Inspirationsquelle in der Kunst. Immer häufiger wird er auf Bildern, Keramik, oder Papier abgebildet und seine Form für die Herstellung von Kunstwerken verwendet. Einige solche Beispiele konnte man 1996 bei der Ausstellung *Papier – Art – Fashion, Kunst und Mode aus Papier* im Museum für Kunst und Gewerbe Hamburg sehen. Dabei ließen sich drei Tendenzen feststellen, welche, glaube ich, repräsentativ für das europäische Interesse am Kimono im Zusammenhang mit Kunsthandwerk sind. Erstens soll der Kimono als Form dem Werk einen Hauch Exotik vermitteln und nur als äußere Form für die Auseinandersetzung mit dem Material, in dem Fall Papier, dienen. Zweitens ist das Interesse an den Eigenschaften des Kimonos und der bewusste Abkehr von seiner Zweidimensionalität durch den Versuch sichtbar, ihn in dem Raum als Skulptur oder Installation darzustellen. Drittens gilt das Interesse der Funktion des Kimonos, wobei der Verzicht auf tradierten Werkstoff, in dem Fall Textilien, im Vordergrund steht. In der Ausstellung waren unter anderen einige deutsche Künstler zu sehen, die sich mit dem Thema Kimono auseinander gesetzt haben. Zu ihnen zählten Astrid Bärndal, Hiltrud Schäfer und Astrid Zwanzig. Letztere hat einen Entwurf mit dem Namen „Poncho" gezeigt, der eindeutig eine vom Kimono inspirierte Form zeigte, wobei das gefaltete Papier des Werkes an Origami erinnerte (Abb. 40).

In dieser Ausstellung haben sich, nach der Meinung der Autorin, die Teilnehmer des „Project Papermoon" Ann Schmidt-Christensen und Grethe Wittrock aus Kopenhagen, am weitgehendsten mit dem Kimono und der japanischen Ästhetik auseinandergesetzt (Abb. 39). Laut der Beschreibung des Projektes dienten

> Als Material ...Japanpapiere verschiedener Qualität, Papiergarne – gewebt, gestrickt und geflochten -, Papierbogen – speziell behandelt und vorbereitet: gefärbt, bedruckt und mit neu strukturierten Oberfläche. Dann kommt die räumliche Umsetzung in ein sowohl funktionales als auch plastisches Kleidungsstück, in dem Material und Form sich zu einem Ganzen verbinden.[271]

---

271 Museum für Kunst und Gewerbe Hamburg (1996), S. 46.

Bei diesem Entwurf sieht man ein großes Interesse an dem Werkstoff und dem Respekt ihm gegenüber, was so charakteristisch für das japanische Kunsthandwerk ist, in Europa jedoch immer noch nicht so stark ausgeprägt, wie in Japan. Das Werk, das „Kimono" genannt wurde, verbindet auf sehr interessante Weise die Eigenschaften des Kimonos sowie des Konzeptes vom Zwischenraum ‚ma', der bei Miyake Issey vorgestellt wurde. Denkbar ist ebenfalls, dass die Künstler sich von der Idee des Plissierens, die wir aus seiner Entwurfserie "Pleats Please" kennen, inspirieren ließen.

Ein weiteres Beispiel, diesmal aus dem Bereich der Textilien, ist die Hamburger Textilkünstlerin Ulrike Isensee. Sie entwirft in erster Linie Kleidung, hat aber bereits selbst entwickelte Techniken in eine Kimono-Serie miteinbezogen. Ihre als Bild gedachten Kimonos eignen sich nicht zum Tragen, sondern haben eine dekorative Funktion. Die Wahl der Form des Kimonos zeigt, dass sie mit japanischer Kultur in Berührung kam, was aber noch nicht viel darüber sagt, ob es zu einer eigenschöpferischen Rezeption gekommen ist. Erst wenn wir uns die Arbeitsweise von Ulrike Isensee näher anschauen, bemerken wir, dass sie viele Gemeinsamkeiten mit der japanischen Art und Weise des Umgangs mit dem Werkstoff aufzeigt. Einige Werke wurden in einer Technik handgewebt, die sie für ihr Markenzeichen, nämlich Schals, verwendet, indem sie Fäden und Stückchen von anderen Stoffen oder Papier in eine Einheit verwebt. Sie kreiert durchsichtige Objekte mit asymmetrischem Dekor und rauer aber angenehmer Textur, wobei auch manchmal hauchdünne Metallfäden Verwendung finden (Abb. 41). Sie versucht, die natürlichen Eigenschaften des Materials zu betonen und ihnen gegenüber Respekt zu zeigen, wie es in Japan geschieht. Isensee wurde im Winter 2004 mit dem 1. Preis der Justus Brinckmann Gesellschaft des Museums für Kunst und Gewerbe Hamburg ausgezeichnet.

Wie aus den drei dem Kimono gewidmeten Abschnitten ersichtlich wird, ist die Assimilierung dieses japanischen Gewands in Europa schon seit dem ersten Kontakt mit Japan sichtbar. Von den hochwertigen ‚Keyserrocken', über den einfachen Bademantel bis zum Kunstobjekt zeigt der Kimono die ganze Breite von der passiven bis zur produktiven Rezeption japanischer Kultur in Europa mit einigen Beispielen aus Deutschland. Der Kimono wurde zu einem Exportartikel *par excellence* der japanischen Kultur und sein Markenzeichen, dass das positive Japan-Bild in Europa prägt.

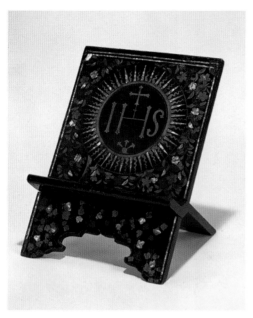

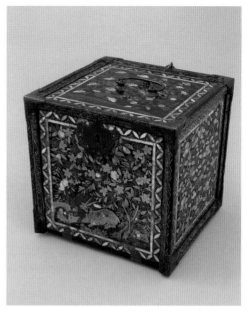

Abb. 1 Lesepult, Lack auf Holzkern, Gold- und Silberpulver, Perlmutt, Japan, 16./17. Jh. (Momoyama-Zeit), 32,8 x 28,7 x 28,5 cm. Suntory Bijutsukan (Suntory Museum, Tôkyô).

Abb. 2 Kabinettschränkchen, Lack auf Holzkern, Gold- und Silberpulver, Perlmutt, Kupferbeschläge, Japan, 16./17. Jh. (Momoyama-Zeit), 24,8 x 24,9 x 24,1 cm. Muzeum Narodowe w Krakowie (Nationalmuseum Krakau), Inv. Nr.: MNK VI-5480.

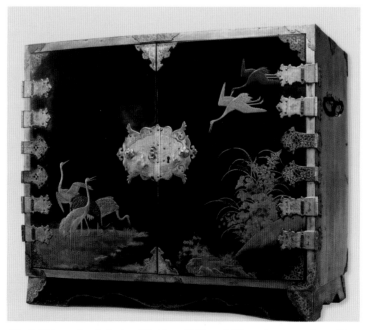

Abb. 3 Kabinettschrank, Lack auf Holzkern,Gold- und Silberpulver, Japan, letztes Viertel 17. Jh. Herzog Anton Ulrich-Museum Braunschweig, Inv. Nr.: Chi 703. Zit. aus: Shôno-Sladek (2002), S. 47.

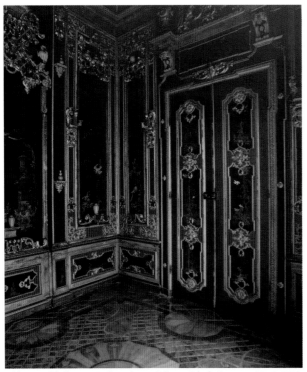

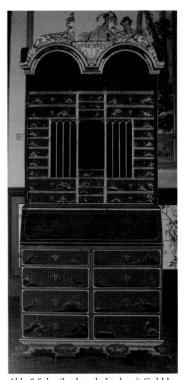

Abb. 4 Lackkabinett, Ludwigsburg, Johann Jakob Saenger, 1714-1722, Staatliche Schlösser und Gärten, Schloßverwaltung Ludwigsburg. Zit. aus: Kopplin (1998), S. 165.

Abb. 5 Schreibschrank, Lack mit Golddekor, Deutschland, Martin Schnell zugeschrieben, vor 1730, H. 233,0 cm. Kunstgewerbemuseum Dresden, Inv. Nr. 37 315. Zit. aus: Shôno-Sladek (2002), S. 48.

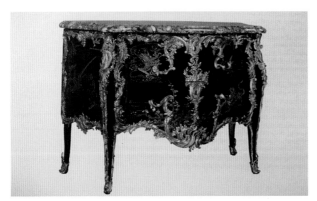

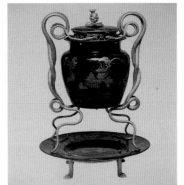

Abb. 6 Kommode, Frankreich, um 1750, (Japanlackpanneaus 17.Jh.). Lissabon, Museu Calouste Gulbenkian. Zit. aus: Kopplin (1998), S. 78.

Abb. 7 Potpourri Gefäß, Lack, Japan, spätes 17. Jh., Montierung Frankreich um 1770-80. H. 33,0 cm, Rotschild Family Trust, Waddesdon Manor, UK. Zit aus: Kyôto Kokuritsu Hakubutsukan / Suntory Bijutsukan (2008) S. 126.

Abb. 8 Sechsteiliges Service, verzinktes Blech mit Schwarzlackbeschichtung, Golddekor und Ölmalerei. Amsterdam um 1835/45. Zit. aus: Shôno-Sladek (2002), S. 59.

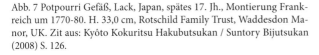

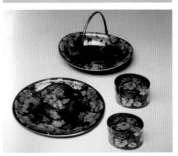

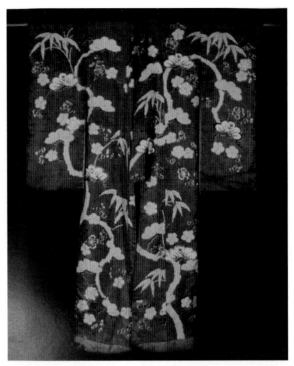

Abb. 9 Kimono, Seide, Japan, spätes 17. Jh. Royal Ontario Museum, Canada. Zit. aus: Raay (Hrsg., 1989), S. 55.

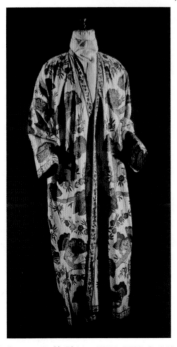

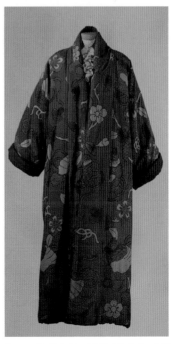

Abb. 10 ‚Japonse Rok‘, Chintz, 1700-1750, L. 148 cm. Rijksmuseum Amsterdam, Inv. Nr.: RBK 1980-99. Zit. Rijksmuseum Amsterdam (1992), S. 92.

Abb. 11 ‚Japonse Rok‘, Seide, 18. Jh. Nederlands Kostuummuseum. Den Haag. Inv. Nr. K 77-X-1987. Zit. aus: Kyôto Fukushoku Bunka Kenkyû Zaidan (Hrsg., 1994), S. 54.

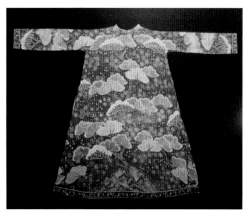

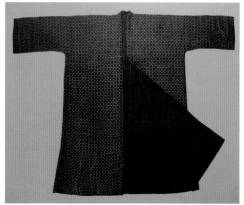

Abb. 12 ‚*Japonse Rok*', Chintz, Indien, frühes 18. Jh. Royal Ontario Museum, Canada. Zit. aus: Raay (Hrsg., 1989), S. 54.

Abb. 13 ‚*Japonse Rok*', Seide, 1675-1700. Rijksmuseum Amsterdam, Inv. Nr.: RBK 1978-797. Zit. aus: Kyôto Fukushoku Bunka Kenkyû Zaidan (Hrsg., 1994), S. 55.

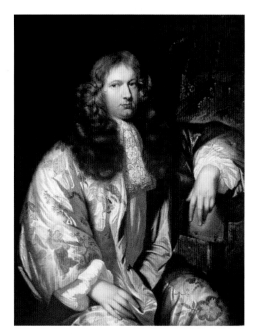

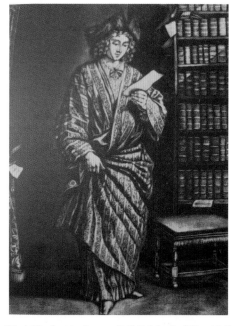

Abb. 14 Porträt von Steven Wolters, Kaspar Netscher, ca. 1675. Van de Poll-Walters-Quina Foundation, Hattem. Zit. aus: Rijksmuseum Amsterdam (1992), Abb. 59.

Abb. 15 Student in ‚*Japonse Rok*', P. Schenk, frühes 17. Jh. Academisch Historisch Museum, Leiden. Zit. aus: Gulik et al. (Hrsg., 1986), S. 87.

Abb. 16 Färbeschablone *(katagami)*, *chûgata*-Form, Japan, 19. Jh.; Museum für Kunst und Gewerbe Hamburg; Inv.-Nr. 1989.61; Foto: Maria Thrun.

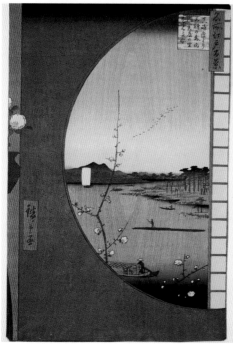

Abb. 17 Holzschnitt, Utagawa Hiroshige, 1857. *Meisho Edo hyakkei* (Serie: *Hundert berühmte Ansichten von Edo*), Blatt 36. Format ôban tate-e, 33,8 x 22,4 cm. Muzeum Narodowe w Krakowie (Nationalmuseum Krakau), Inv. Nr.: MNK VI-1101.

Abb. 18 Färbeschablone *(katagami)*, *chûgata*-Form, Japan, 19. Jh.; Museum für Kunst und Gewerbe Hamburg; Inv.-Nr. 1883.56; Foto: Maria Thrun.

Abb. 19 Halskettenanhänger, Gold, Email, Saphir, René Lalique, 1898/1900, H. 9,4 cm, B. 6,2 cm. Museum für Kunst und Gewerbe Hamburg; Inv.-Nr. 1900.451. Foto: Maria Thrun.

Abb. 20 Fisch-Vorlegeplatte, Zinn, J.P.K. Kayser Sohn, um 1897/98, Entwurf Hugo Leven, L. 62,4 cm, B. 28,0 cm. Museum für Kunst und Gewerbe Hamburg; Inv.-Nr. 1959.156. Foto: Maria Thrun.

Abb. 21 Streichholzschachtel, Silber, Firma Martin Mayer (Mainz und Pforzheim) um 1900-1905, H. 5,0 cm, B. 3,3 cm. Hessisches Landesmuseum Darmstadt. Zit. aus: Glüber (2011), S. 77.

Abb. 22 a, b Salzgefäß, Silber, Schönauer Alexander, 1902, H. 6,5 cm, D. 14,5 cm. Museum für Kunst und Gewerbe Hamburg; Inv.-Nr. 1970.198. Foto: Maria Thrun.

Abb. 23 Wandteppich Fünf Schwäne, Wolle, Otto Eckmann, 1897, H. ca. 240 cm, B. 73,5 cm. Museum für Kunst und Gewerbe Hamburg; Inv.-Nr. 1897.356. Foto: Maria Thrun.

Abb. 24 Wandteppich Möpse, Wolle, Sperling Heinrich, 1899, L. 238,0 cm, B. 73,0 cm. Museum für Kunst und Gewerbe Hamburg, Inv.-Nr. 1964.23. Foto: Maria Thrun.

Abb. 25 Holzschnitt, Kikugawa Eizan späte Bunka-Periode 1814-1818. The Courtesans Karahashi, Komurasaki und Hanamurasaki of Tama-ya, Format ôban, Triptychon, 38,3 x 76,8 cm. Muzeum Narodowe w Krakowie (Nationalmuseum Krakau), Inv. Nr.: MNK VI-4343abc.

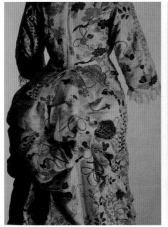 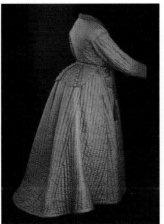 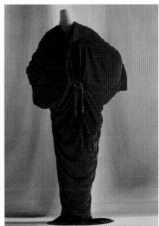

Abb. 26 Kleid, Seide, England, ca. 1872. Kyôto Fukushoku Bunka Kenkyû Zaidan (The Kyôto Costume Institute), Inv. Nr.: AC8938 93-28-1AB. Zit. aus: Kyôto Fukushoku Bunka Kenkyû Zaidan (Hrsg., 1994), S. 47.

Abb. 27 Hauskleid, Seide, Japan, ca. 1875. Kyôto Fukushoku Bunka Kenkyû Zaidan (The Kyôto Costume Institute), Inv. Nr.: AC989 78-30-3AB. Zit. aus: Kyôto Fukushoku Bunka Kenkyû Zaidan (Hrsg., 1994), S. 64.

Abb. 28 Mantel, Seide und Samt, Charles Worth, 1919. Kyôto Fukushoku Bunka Kenkyû Zaidan (The Kyôto Costume Institute), Inv. Nr.: AC2880 7-27-1. Zit. aus: Kyôto Fukushoku Bunka Kenkyû Zaidan (Hrsg., 1994), S. 98.

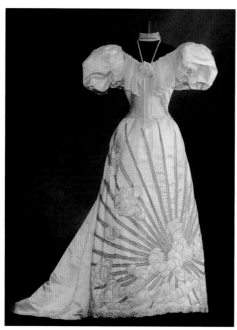

Abb. 29 Abendkleid, Seide und Atlas, Charles Worth, 1890. Kyôto Fukushoku Bunka Kenkyû Zaidan (The Kyôto Costume Institute) Inv. Nr.: AC4799 84-9-2AB. Zit. aus: Kyôto Fukushoku Bunka Kenkyû Zaidan (Hrsg., 1994), S. 36.

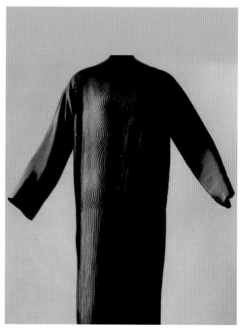

Abb. 30 Kleid, Seide, Madeleine Vionnet, ca. 1925. Kyôto Fukushoku Bunka Kenkyû Zaidan (The Kyôto Costume Institute) Inv. Nr.: AC8947 93-32-5. Zit. aus: Kyôto Fukushoku Bunka Kenkyû Zaidan (Hrsg., 1994), S. 118.

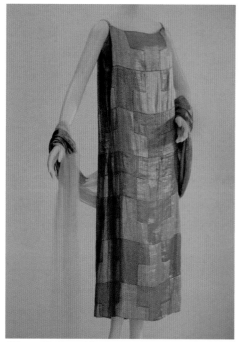

Abb. 31 Kleid, Madeleine Vionnet, ca. 1924. Kyôto Fukushoku Bunka Kenkyû Zaidan (The Kyôto Costume Institute) Inv. Nr.: AC6819 90-25AB. Zit. aus: Kyôto Fukushoku Bunka Kenkyû Zaidan (Hrsg., 1994), S. 114.

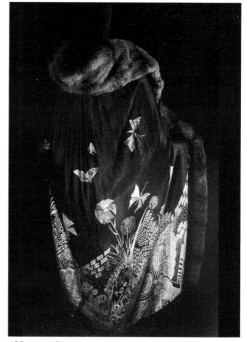

Abb. 32 Pelerine, ca. 1925. Kyôto Fukushoku Bunka Kenkyû Zaidan (The Kyôto Costume Institute) Inv. Nr.: AC112 77-9-1. Zit. aus: Kyôto Fukushoku Bunka Kenkyû Zaidan (Hrsg., 1994), S. 110.

 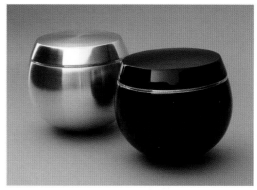

Abb. 33 Dose, Lack (*urushi*) auf Holzkern, Manfred Schmid, H. 3 cm, D. 12 cm. Foto: Manfred Schmid.

Abb. 34 Zwei Dosen, Lack (*urushi*) auf Holzkern, Silber, H. 18 cm, D. 19 cm. Manfred Schmid. Foto: Manfred Schmid.

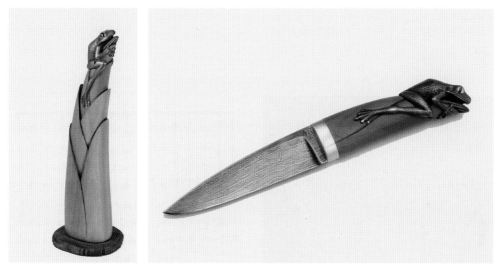

Abb. 35 a, b Messer *Frosch auf Bambus*, Hochkant- und Flachdamast, Castello Buchsbaum, Silber, Sabine Piper und Ralf Hoffmann, 2001, L. 22, 0 cm. Foto: Lutz Hoffmeister.

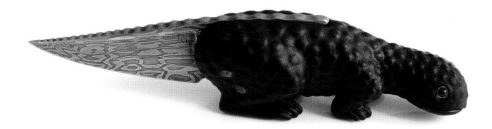

Abb. 36 Messer *Der Wastl*, Hochkantdamast, Ebenholz, Bernsteinauge in Gold eingefasst, Sabine Piper und Ralf Hoffmann, 2005. Klinge: Explosionsdamast, Griff: Ebenholz, Auge: Bernstein, L. 11 cm. Foto: Lutz Hoffmeister.

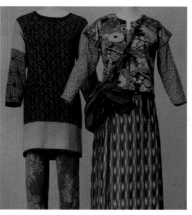

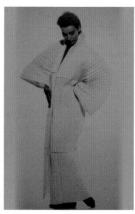

Abb. 37 Miyake Issey, 1990. Zit. aus: Kyôto Fukushoku Bunka Kenkyû Zaidan (Hrsg., 1994), S. 126.

Abb. 38 Takada Kenzô, 1981. Zit. aus: Kyôto Fukushoku Bunka Kenkyû Zaidan (Hrsg., 1994), S. 123.

Abb. 39 Kimono, Papiergarn, Ann Schmidt-Christensen und Grethe Wittrock, 1995. Zit. aus: Museum für Kunst und Gewerbe (1996), S. 47.

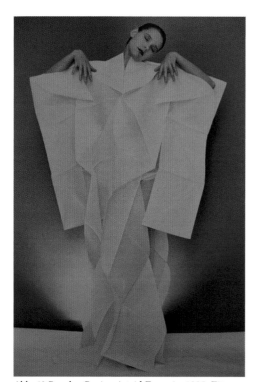

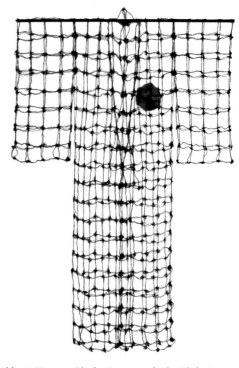

Abb. 40 Poncho, Papier, Astrid Zwanzig, 1995. Zit. aus: Museum für Kunst und Gewerbe (1996), S. 77.

Abb. 41 Kimono-Objekt, Leinen und Filz, Ulrike Isensee, 2004. Foto: Ulrike Isensee.

# TEIL 2
# Rezeption japanischer Keramikkultur
# in Deutschland

# Kapitel 2

# Allgemeine Einführung zum Thema Keramik:
# Japan und Deutschland im Vergleich

Aus dem harmonischen Zusammenspiel der fünf Elemente der Natur – Erde, Feuer, Luft, Wasser, Wind – und menschlicher Kreativität entstehen Erzeugnisse, die das Leben der Menschen seit Jahrtausenden begleiten. Sie werden mit dem Begriff »Keramik« bezeichnet. Die Klassifizierung der keramischen Gattungen und ihre Begriffsbestimmung bereiten jedoch einige Schwierigkeiten und ist vor allem länderspezifisch. Auch im Fall einer Vergleichsstudie zwischen japanischer und deutscher Kultur besteht die Notwendigkeit, sich zuerst mit dieser Thematik auseinanderzusetzen.

## 2.1 Der Begriff ‚Keramik' in Japan

Japan ist ein Land mit einer uralten, hochentwickelten keramischen Kultur, in der die Keramik einen festen Bestandteil des Alltagslebens bildet und nicht nur Porzellangefäße, sondern auch Steinzeug und Irdenware hochgeschätzt werden. Dieses spiegelt sich auch in der japanischen Sprache wider, die eine reiche Palette der Benennungsmöglichkeiten zu bieten hat. Für das Wort »Keramik« werden folgende Begriffe verwendet: *yakimono* やきもの[272], *tôki* 陶器, *tôjiki* bzw. *tôji* 陶磁器, 陶磁, *tôgei* 陶芸 sowie im alltäglichen Sprachgebrauch *setomono* 瀬戸物 und *karatsu-mono* 唐津物. Anhand von *Kadokawa Nihon tôji daijiten* 角川日本陶磁大辞典, *Genshoku tôki daijiten* 原色陶器大辞典, *Kokugo daijiten* 国語大辞典 und *Daikanwa* jiten 大漢和辞典 kann man diese Begriffe folgendermaßen erläutern:
*Yakimono* – (wörtlich ‚gebrannte Ware') ist die älteste in Japan übliche Bezeichnung für Keramik – im heutigen alltäglichen Sprachgebrauch wird sie vor allem in Ost-Kyûshû und Okinawa, im wissenschaftlichen in ganz Japan verwandt.[273]

---

272 Auch 焼物 bzw. 焼き物. Die geläufigste Schreibweise ist allerdings やきもの.

273 *Kokugo Daijiten*, s. *setomono*, S. 1420.

*Tôki* – ursprünglich Synonym für *yakimono* – ist die einzige innerhalb der hier aufgeführten Bezeichnungen, die im *Daikanwa jiten* aufgeführt wird.[274] In der Meiji-Zeit wurde der Begriff *tôki* 陶器, der bis dahin parallel zum Wort *yakimono* als Bezeichnung für Keramik galt, neu definiert. *Tôki* wurde nicht mehr als Oberbegriff, sondern als eine Gruppe innerhalb der Keramik klassifiziert.[275] Der Begriff *tôki* in seiner ursprünglichen, übergreifenden Bedeutung als »Keramik« findet heutzutage vor allem in der Umgangssprache Verwendung und ist ebenfalls innerhalb der japanischen Keramikproduzenten und -händler geläufig.[276] Als eines der Beispiele dafür sei der Name für Keramikmärkte – *tôkiichi* 陶器市 – angeführt, die vor allem in keramischen Produktionszentren organisiert werden. In der Wissenschaft werden stattdessen heutzutage überwiegend die Termini *tôjiki*, *tôji* oder *tôgei* benutzt; *tôki* hingegen in seiner meijizeitlichen Definition. Darüberhinaus existiert noch eine Definition im alltäglichen Sprachgebrauch, in der *tôki* alle Keramikarten außer Porzellan bezeichnet.[277] In dieser Bedeutung ist es mit dem englischen »pottery« im Unterschied zu »porcelain« vergleichbar.

*Tôjiki* bzw. *Tôji* – Synonyme für *yakimono* – werden überwiegend im wissenschaftlichen Sprachgebrauch verwendet, tauchen allerdings auch im alltäglichen Sprachgebrauch auf.

*Tôgei* – sowohl im wissenschaftlichen als auch im alltäglichen Sprachgebrauch verwendet – ist der jüngste Begriff für »Keramik« und bedeutet wörtlich ‚Keramikkunst'. Laut Katô Tôkurô 加藤唐九郎 wurde er von Kawamura Seizan. 河村 蜻山 (1890-1967) im Jahre 1932 für den Namen der Gesellschaft für Japanische Keramik, Nihon Tôgei Kyôkai 日本陶芸協会 zum ersten Mal verwandt. Auch Katô hatte zu der Namensschöpfung beigetragen[278]. Bei der Verwendung dieses Terminus wird die Nuance eines künstlerischen Hintergrundes der Keramik betont.[279] Die gegenwärtige japanische Bezeichnung für Keramiker ist *tôgeika* 陶芸家, was gut mit dem deutschen Begriff »Keramiker« – im Gegensatz zu den handwerklich geprägten »Töpfer« – vergleichbar ist.

*Setomono, karatsumono* – Synonyme für *yakimono*[280] – werden beide

---

274 *Daikanwa jiten*, s. *tô* 陶 S. 903-910, *tôki* S. 905. Früher in China bezeichnete das *kanji* Zeichen »tô« 陶 im Wort »tôki« allgemein die Keramik. Ebenso heutzutage wird der Begriff »tôki« – anders als im Japanischen – auch für die Gruppe der Keramik »doki« verwendet. Vgl. *Kadokawa Nihon Tôji Daijiten* (2002), S. 959.

275 *Genshoku tôki daijiten,* s. *tôjiki*, S. 676.

276 Ebd., s. *tôki*, S. 669.

277 „....im breiteren Sinne alle Keramikarten außer Porzellan..." Ebd., s. *tôki*, S. 669.

278 *Genshoku tôki daijiten, s. tôgei*, S. 671.

279 *Kadokawa Nihon tôji daijiten* (2002) s. *tôgei*, S. 961.

280 Ebd. s. den Eintrag *setomono*, S. 780; *Genshoku tôki daijiten* s. den Eintrag *setomono*, S. 527.

überwiegend im alltäglichen Sprachgebrauch verwendet. Ursprünglich bedeuten *setomono* Keramikware aus dem alten Töpferzentrum Seto 瀬戸 in der Provinz Owari 尾張, der heutigen Aichi-Präfektur 愛知県 und *karatsumono* solche aus den alten Manufakturen von Karatsu 唐津 auf Kyûshû. *Setomono* entspricht in dem Sinne dem *Seto-yaki* 瀬戸焼.[281] Außer dieser engen Bedeutung verwendet man die Begriffe »*setomono*«[282] und »*karatsumono*«[283] in einem breiteren Sinne als Bezeichnung für Keramikware, wobei sowohl früher als auch in der Gegenwart *setomono* entweder für alle Keramikgattungen oder vor allem für Porzellan verwendet wird und *karatsumono* überwiegend für Irdenware.[284] Die Verbreitung der Produkten aus Karatsu aufgrund von Transportmöglichkeiten vor allem in West Japan und Produkten aus Seto in Ost Japan verursachte auch entsprechend die Verbreitung dieser beiden Bezeichnungen. Im heutigen alltäglichen Sprachgebrauch lässt sich feststellen, dass man die Keramik in West-Kyûshû und Okinawa überwiegend *yakimono* nennt, in Hokuriku, Chûgoku, Shikoku und Ost-Kyûshû überwiegend *karatsumono* und von der Kinki-Region ostwärts überwiegend *setomono*.[285]

*Genshoku tôki daijiten* nennt jedoch Ausnahmen, die durch die Mobilität von Menschen und Ware zustande kamen, wie beispielsweise, dass man auf Shikoku auch die Bezeichnung *setomono* benutzte.[286] Aus dem gleichen Grund gibt es auch heutzutage ähnliche Ausnahmen bei der Wortwahl.

## 2.2 Der Begriff ‚Keramik' in Deutschland

Der Beginn der Entwicklungsgeschichte der Keramik in Deutschland wird von

---

281  *Kokugo daijiten* (2000), s. *setomono*, S. 1420.

282  *Kokugo daijiten* (2000) nennt ein Beispiel aus dem Jahre 1536, wo die Bezeichnung *setomono* auftritt, S. 1420; vgl. auch *Kadokawa Nihon tôji daijiten* (2002), S. 780. Sowohl *Genshoku tôki daijiten* als auch *Kadokawa Nihon tôji daijiten* nennt als anderes Beispiel den Erlass von Oda Nobunaga 織田信長 (1534-1582) aus dem Jahr 1563, in dem das Wort *setomono* verwendet wurde. Die Verbreitung dieser Bezeichnung jedoch ist erst auf die Kyôwa- und Bunka- Periode (1801-1818) datiert, als der Klan Owari 尾張藩 sich mit dem Verkauf von Porzellan beschäftigte, s. den Eintrag *setomono*, S. 527. In der späten Edo-Zeit wurde der Monopol des Porzellans aus Hizen-Region beendet und began die Verbreitung des Porzellans aus Seto. Aus diesem Grund bedeutete damals *setomono* vor allem Porzellan, *Kadokawa Nihon tôji daijiten* (2002) s. den Eintrag *setomono*, S. 781.

283  Die Verbreitung der Bezeichnung »*karatsumono*« wird auf Ende der mittleren Edo-Zeit und Anfang der späten Edo-Zeit datiert, als die keramische Produkte durch den Karatsu Hafen nach West Japan transportiert wurden, s. den Eintrag *karatsumono* ebd., S. 344.

284  Vgl. *Kadokawa Nihon tôji daijiten* (2002), S. 780.

285  *Kokugo daijiten,* s. *setomono*, S. 1420; auch *Genshoku tôki daijiten*, s. *setomono*, S. 527.

286  *Genshoku tôki daijiten*, s. *setomono*, S. 527.

Klein (1993) auf die Zeit um das Jahr 900 angelegt und die Zeit davor (um 4500 v. Ch. Bis 900 n. Ch.) als „Voraussetzung der deutschen Keramikgeschichte" genannt wird.[287] Die aus Ton hergestellten Waren – anders als in Japan – hatten in Deutschland bis zur Verbreitung des chinesischen Porzellans in der Mitte des 16. Jahrhunderts im Vergleich zum Gold- und Silbergeschirr sowie Sakralgeräten keinen besonderen Wert.[288] Die Bezeichnung beschränkt sich auf einen Begriff, nämlich »Keramik«.

Er entstammt dem griechischen Wort »kéramos« und bedeutet »Töpferton« gleichzeitig aber auch die aus Ton hergestellten Produkte.[289] Das daraus abgeleitete Wort dient nunmehr als Bezeichnung für sämtliche Waren, die aus Ton hergestellt und der Wirkung des Feuers ausgesetzt sind.[290]

Die Verwendung dieses Begriffs bereitet jedoch im Deutschen viele Schwierigkeiten. Die geläufigste Auslegung – die inzwischen kaum wundert – ist die Teilung der keramischen Erzeugnisse in »Keramik« und »Porzellan«, die vermutlich aus dem Englischen hervorgeht, wo man zwischen »pottery« und »porcelain« unterscheidet. Während dort ein übergreifender Fachbegriff für alle aus Ton hergestellte und gebrannte Ware existiert, nämlich »ceramics«, wird im Deutschen sowohl für »pottery« – eine Gruppe innerhalb der Keramikwaren »ceramics« – als auch für den Oberbegriff »ceramics« der Terminus „Keramik" verwendet. Diese verwirrende Terminologie ist nicht nur im alltäglichen Sprachgebrauch zu bemerken, sondern erscheint manchmal auch in der allgemein zugänglichen Literatur mit wissenschaftlichem Hintergrund. Als ein Beispiel sei das *dtv-Atlas Keramik und Porzellan* angeführt.[291] Der Autor verwendet »Keramik« als Oberbegriff für alle keramischen Erzeugnisse, darunter auch das Porzellan, betitelt sein Buch jedoch ‚Keramik und Porzellan'. In seiner Systematik lesen wir, dass zur Feinkeramik[292] Irdenware, Fayence, Majolika, Steingut, Steinzeug, Feinsteinzeug und Porzellan gehören, eine Seite weiter finden wir jedoch den Satz, der wie folgt beginnt: "Die Wertschätzung von Keramik und

---

287 Klein (1993), S. 9.

288 In Deutschland wurde die Keramik lange Zeit (bis ins 16.-17. Jahrhundert) weniger geschätzt als in Japan; Sakralgeräte und höfisches Tafelgeschirr schufen Gold- und Silberschmiede, nicht die Keramiker/Töpfer. Jahn (1966), s. Eintrag „Goldschmiedekunst" S. 251-252.

289 *A Greek-English Lexicon* (1968), S. 940; vgl. auch Hamer, F. / Hamer, J. (1990), S. 183.

290 Die detaillierte Erläuterung bezüglich der keramischen Erzeugnisse befindet sich im Lehrbuch für Keramiker von Hedwig Stern (1980), S. 61-83.

291 Frotscher, Sven (2003): *dtv-Atlas Keramik und Porzellan*. München.

292 Ebd., S. 10, Keramik wurde in Grob- und Feinkeramik unterteilt. Zur Grobkeramik gehören beispielsweise Ziegel.

Porzellan..."[293] Wie schwierig ist es, eine einheitliche Begriffsbestimmung zu schaffen, ist daraus deutlich zu ersehen, wo trotz der Kenntnisse des Autors solch verwirrende Aussagen zustande kamen.

Eine mögliche Erklärung in dem und ähnlichen Fällen wäre vielleicht die Tatsache, dass Keramik erst mit dem Porzellan in Deutschland berühmt wird und dass ihre Klassifizierung auf anderen, historisch geprägten Vorstellungen beruht als in Japan. In Deutschland ging man vom Wert des Materials bzw. auch der Eleganz des Dekors aus, dem Ansehen, das ‚vornehmes' Porzellan genoss, nicht aber die ‚gewöhnliche' Irdenware und Steinzeug. Darauf basierend findet in der deutschen Klassifizierung eine deutliche Abgrenzung zwischen den in Europa bis zum Ende des 14. Jahrhundert[294] unbekannten, wertvollen, edlen' Porzellanen und weniger edlen hiesigen ‚Keramik'-Produkten, die nicht der Gruppe des Porzellans angehören. Falls man diesen Hintergrund bedenkt, stellt man diese beiden Waren als selbständige Gruppen in der Rangordnung gegenüber und nicht wie in Japan der Fall ist, nebeneinander.

Wie aus den hervorgegangenen Erläuterungen deutlich wird, ist »Keramik« ein vielschichtiger Begriff. Um in der vorgelegten Arbeit eine einheitliche Basis zu schaffen, wird im Deutschen der Begriff »Keramik« und im Japanischen »tôjiki« als Termini für alle keramischen Warengattungen verwendet.

## 2.3 Die Klassifizierung der Keramik in Japan

Nicht nur der Begriff »Keramik« sondern auch ihre Klassifizierung ist länderspezifisch und benötigt einige Erläuterungen. Sie kann anhand mehrerer Kriterien durchgeführt und folglich – mehr oder weniger detailliert – klassifiziert werden. Für den Zweck dieser Untersuchung ist es sinnvoll, nicht nur eine einheitliche Begriffsbestimmung zu schaffen, sondern auch eine Klassifizierung vorzunehmen, die den Vergleich zwischen Japan und Deutschland gestattet.

Bevor die Klassifizierung der Keramik unternommen wird, sollte die Bedeutung der Termini und die Bezeichnung der Eigenschaften, die zur Charakterisierung dienen, kurz erläutert werden:

**Dichte des Scherbens**: dicht, fest, versintert, auch ohne Glasur Wasser undurchlässig. Die Eigenschaft, die nach dem Brand der rohen Tonmasse entsteht

**Härte des Scherbens**: Je nach Zusammensetzung unterscheidet man zwischen mehreren Tonsorten, wie beispielsweise Steinzeug- oder Porzellanton, die nach dem Brand ein Gefäßkörper – genannt Scherben – bilden. Bei einer allseitig

---

293 Ebd., S. 11.

294 Impey (1990), S. 15.

gewährleisteten Erhitzung bis zu ca. 1400° verglast, versintert er und wird sehr hart. Sollte die Temperatur jedoch nicht auf allen Seiten erreicht werden oder während des Brandes sinken, geschieht dies ungleichmäßig oder unvollkommen. Je nach Zusammensetzung bzw. Vermischung der Bestandteile des Tons bestehen Unterschiede im Versinterungsgrad. Je nach dem Grad der Versinterung entsteht ein Scherben mit unterschiedlicher Härte. Selbstverständlich alle gebrannten Waren werden im alltäglichen Sprachgebrauch als ‚hart' bezeichnet. In der Fachsprache jedoch wird über weichen (d. h. mit dem Messer ritzbar) und harten (d. h. mit dem Messer unritzbar) Scherben gesprochen. Den weichen Scherben hat das Irdengut (*tsuchiyaki* 土焼), hart hingegen ist Sintergut (*ishiyaki* 石焼).

**Klang**: Je nach Dichte des Scherbens erzeugt das Anschlagen einen dumpfen oder hellen Ton. (Bei einem Brandriss verändert er sich allerdings und wird dumpf unabhängig von Qualität des Scherbens.)

**Opak**: Nicht durchscheinend, eine nicht genügend versinterte bzw. verglaste Masse.

**Porosität**: Die Eigenschaft des Scherbens. Ein poröser Scherben ist löchrig, Wasser durchlässig, nicht dicht.

**Scherben** (der): Gebrannte Ware ohne Glasur.

**Sintern**: Durch Erhitzen zusammenschmelzen lassen, eine (je nach Sinterungsgrad) homogene, glasige Masse bilden.

Das *Genshoku tôki daijiten* nennt mehrere mögliche Klassifizierungsmethoden und betont, dass man dabei viele Faktoren, wie beispielsweise Rohstoffe, Scherben, Dekor und Gebrauch berücksichtigen muss.[295] Als vereinfachte Klassifizierung wird die folgende Reihenordnung genannt: *doki* 土器, *tôki* 陶器, *sekki* 炻器 und *jiki* 磁器. Es handelt sich dabei um eine physikalische Anordnung. Im *Nihon yakimono shi* hingegen finden wir zwar auch eine physikalische Anordnung der Keramikgattungen, die jedoch darüber hinaus die chronologische Reihung ihrer Entwicklungsfolge unter dem kunsthistorischen Aspekt betont, berücksichtigt.[296] Dort lesen wir: „Anhand von physikalischen Eigenschaften der Keramik wird sie in *doki, sekki, tôki* und *jiki* gegliedert."[297] Betont wird jedoch, dass in diesem Konzept eigentlich keine festen Regel existieren und die Abgrenzungen zu verschwommen sind.

Für die vorliegende Untersuchung ist die Übernahme der ersteren, nach physikalischen Kriterien aufgestellten Klassifizierung sinnvoll, weil der Rezeptionsprozess japanischer Keramik in Deutschland unabhängig von ihrer historischen Entwicklung und ohne breiteren kunsthistorischen Zusammenhang geschieht. Es werden vor

---

295 Katô (Hrsg., 1972), s. *yakimono no bunrui*, S. 957-959.

296 Yabe (Hrsg., 1998).

297 Ebd., s. *jiki*, S. 190, Übersetzung der Verfasserin.

allem ästhetische und technische Eigenschaften berücksichtigt. Um die Klassifizierung der Keramik in Japan zu veranschaulichen wurde hier eine Graphik dargestellt, bei dem zum Model im *Genshoku tôki daijiten* dargestelltes Schema wurde.[298]

## Graphik Nr. 1
## Die Klassifizierung der Keramik in Japan

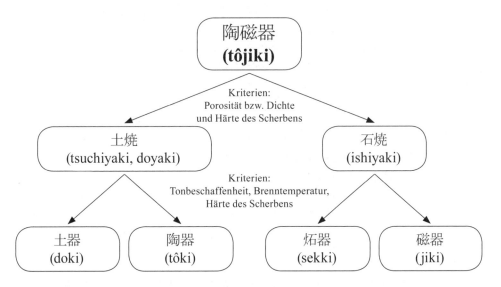

Ausgehend von dem Oberbegriff *tôjiki* 陶磁器, der als Bezeichnung für alle keramischen Warengattungen gilt, wird in der ersten Stufe zwischen dem *tsuchiyaki* 土焼 (auch *doyaki* gelesen) frei übersetzt ‚nach dem Brand entstandene erdige Ware' und *ishiyaki* 石焼 ‚nach dem Brand entstandene steinige Ware' unterschieden. *Genshoku tôki daijiten* nennt *tsuchiyaki* als „土質に焼け上がったもの (*doshitsu ni yakeagatta mono* / gebrannte Ware mit Eigenschaften ähnelnden der Erde)"[299] und *ishiyaki* „石質に焼き上がるもの (*sekishitsu ni yakiagaru mono* / gebrannte Ware mit Eigenschaften ähnelnden dem Stein").[300] Bei dieser Unterteilung werden die Eigenschaften des Scherbens bzw. seine Versinterung nach dem Brand in Betracht gezogen.[301] Die zu beurteilenden Merkmale sind Dichte bzw. Porosität und Härte des Scherbens.

---

298 Katô (Hrsg., 1972), S. 958.

299 Ebd., s. den Eintrag *doyaki*, S. 720.

300 Ebd., s. den Eintrag *ishiyaki*, S. 52.

301 Ebd., s. den Eintrag *doyaki*, S. 720.

Des Weiteren kann man unter dem Kriterium der Tonbeschaffenheit, Brenntemperatur und der daraus resultierenden Abstufungen der Härte des Scherbens *tsuchiyaki* in *doki* 土器 (unglasierte Irdenware) und *tôki* 陶器 (glasierte Irdenware) aufteilen, sowie *ishiyaki* in *sekki* 炻器 (Steinzeug) und *jiki* 磁器 (Porzellan). Die Härte des Scherbens lässt sich auch schon anhand von Schriftzeichen ablesen. *Tsuchiyaki* beinhalten das Element »Erde«, *ishiyaki* hingegen das Element »Stein«.

Hierbei ist zu bemerken, dass die Bezeichnung *sekki* eine direkte Übersetzung des englischen Begriffs »stoneware« ist[302] und im Jahre 1907 als technischer Terminus ins Japanische eingeführt wurde.[303]

Die charakteristischen Merkmale der vier Untergruppen der japanischen Keramik lassen sich folgendermaßen beschreiben:[304]

**Doki** – niedrig (zwischen 700°C bis 1000°C[305]) gebrannter Scherben aus einer Tonsorte, die kaum reine Tonerde aber viel Verunreinigungen wie beispielsweise Eisen hat, besteht. Der Scherben ist sandfarbig bis braun, nach dem Brand nicht vollständig versintert d. h. porös und wasserdurchlässig, weich, opak, meistens unglasiert; beim Anschlagen entsteht ein dumpfer, matter Klang.

**Tôki** – bei mittlerer Temperatur (bis um 1250°C) gebrannter Scherben aus einer Tonsorte, die vor allem aus Tonerde und wenig Verunreinigungen besteht. Der Scherben ist kremig weiß bis gelblich, hellrötlich, porös und wasserdurchlässig, er ist kräftiger und dichter als *doki*, opak und meistens glasiert, beim Anschlagen erklingt ein matter, dumpfer Ton, heller jedoch als bei *doki*.

**Sekki** – bei hoher Temperatur (von ca. 1250°C bis zum ca. 1300°C[306]) gebrannter Scherben aus einer Tonsorte bei der im Mineralbestand Kaolinit und Illit überwiegen sollen. Der Scherben ist hellgrau bis graubraun, unporös, Wasser undurchlässig oder nur sehr gering porös, dicht und hart, opak, unglasiert oder glasiert, das Anschlagen erzeugt einen metallischen Klang.

**Jiki** – bei sehr hoher Temperatur (meistens über 1350°C) gebrannter Scherben aus einer Tonsorte, die vor allem aus Kaolin besteht und sehr geringe Verunreinigungen aufzeigt. Der Scherben ist leuchtend weiß, versintert, dicht und sehr hart, durchscheinend oder halbopak, meistens glasiert, das Anschlagen ergibt einen hellen, kristallartigen Klang.

---

302 Yabe (1998), s. *sekki*, S. 190.

303 Katô (Hrsg., 1972), s. den Eintrag *sekki*, S. 522.

304 Ebd.: vgl. Tabelle S. 958, *doki* S. 691; *tôki* S. 669; *sekki* S. 522; *jiki* S. 419-420 sowie Yabe (1998) *jiki*, *sekki* S. 190 und *tôki* S. 191. Eine anschauliche Präsentation befindet sich in den Ausstellungsräumen der Aichiken Tôji Shiryôkan 愛知県陶磁資料館 in Seto.

305 Yabe (Hrsg., 2002), s. den Eintrag *doki*, S. 986.

306 Ebd., s. den Eintrag *sekki*, S. 772.

## 2.4 Die Klassifizierung der Keramik in Deutschland

Die Keramik wird in der deutschen Literatur nicht einheitlich klassifiziert. Dies führt häufig zu Unklarheiten und Widersprüchen. Die hier vorgeschlagene Einteilung basiert auf keramischen Handbüchern,[307] und Lexika[308] sowie auf Gesprächen mit Keramikern. Als wichtiges Kriterium für diese Arbeit galt außerdem, ein Schema zu schaffen, das sich mit der japanischen Klassifizierung vergleichen lässt. Daraus entstand folgende Graphik:

### Graphik Nr. 2

### Die Klassifizierung der Keramik in Deutschland

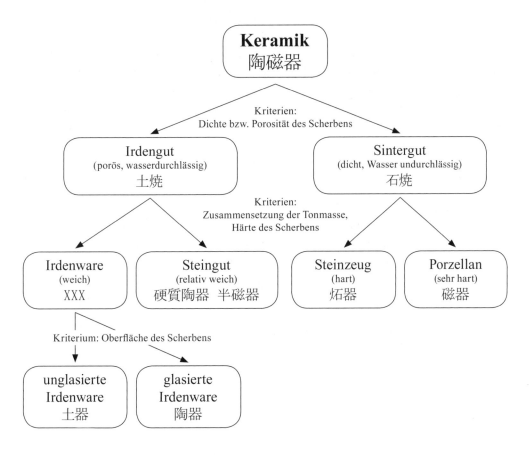

---

307 Beyer (1974); Stern (1980); Matthes (1997).

308 Weiß (1984); Hamer / Hamer (1900); Frotscher (2003); Olbrich et al. (Hrsg., 1991).

Die oben in der Graphik aufgeführte Klassifizierung der Keramik wird in der vorliegenden Arbeit verwandt. Sie wurde weitgehend aufgrund physikalischer Eigenschaften vorgenommen. Dabei werden folgende Kriterien berücksichtigt: Zusammensetzung der Tonmasse, innere Struktur und Härte des daraus entstandenen Scherbens sowie seine Oberfläche.

Die erste vorgeschlagene Einteilung der Keramikarten in Irden- und Sintergut erfolgt anhand der Porosität und Wasserdurchlässigkeit des Scherbens. Allerdings schon bei dieser ersten Aufteilung in Irden- und Sintergut ist es notwendig, sich der Begriffsbestimmung zu widmen, um Unklarheiten zu vermeiden. Anhand von deutschsprachigen Fachbüchern[309] wurde festgestellt, dass es eigentlich keine geläufigen Bezeichnungen gibt, die der japanischen Teilung in *tsuchiyaki* und *ishiyaki* entsprechen. Nur beim *Lehrbuch für Keramiker* von Johannes Beyer[310] tauchen entsprechende Begriffe (Irdengut und Sintergut) auf. Üblicherweise wird über poröse, Wasser durchlässige und unporöse, Wasser undurchlässige Keramikarten gesprochen.[311] Unmittelbar danach folgt eine Gliederung der Keramik in Irdenware, auch Irdengut oder Töpferware genannt, und Steingut, die Ebene japanischer Aufteilung in *tsuchiyaki* und *ishiyaki* wird übersprungen. Bei den unporösen, Wasser undurchlässigen Keramikgattungen wird zwar zwischen dem Steinzeug und dem Porzellan unterschieden, ohne dass jedoch ein gemeinsamer Begriff für diese Gattungen gefunden wird.

An dieser Stelle sei aber das *Lexikon der Keramik und Töpferei* erwähnt, in dem unter dem Eintrag »Irdenware« steht:

> **Irdenware.** Irdengut, Töpferware: ... Die einfachste Unterteilung der keramischen Produkte besteht in der Unterscheidung in solche mit porösem und solche mit gesintertem Scherben, d. h. in Irdenware und Steinzeug. ... Bei den folgenden Warengattungen handelt es sich um Irdenware: Raku: Poröser Scherben und weiche Glasur; Töpferware: Meist poröser Scherben mit einer geringen Verzahnung von Scherben und Glasur. Weiche Glasur; Fayence und Majolika: Poröser Scherben und weiche Glasur; Steingut: Poröser Scherben und trotz hoher Schrühbrandtemperatur weiche Glasur.[312]

Nach dieser Definition wird – ähnlich der japanischen – die Irdenware als

---

309 Keramische Fachbücher sind im Literaturverzeichnis aufgeführt.

310 Beyer (1974), C-6.

311 Vgl. beispielsweise Weiß (1984), s. keramische Warengattungen, S. 170; Frotscher (2003), S. 11; Klein (1993), S. 10-11.

312 Hamer, F. / Hamer, J. (1990), s. Irdenware, S. 171.

Oberbegriff für alle porösen, Wasser durchlässigen und Steinzeug für alle unporösen und Wasser undurchlässigen Keramikgattungen verwendet. Da jedoch das *Lexikon für Keramik und Töpferei* die Übersetzung eines englischen Originals[313] ist, handelt es sich hier bei dem Begriff »Irdenware« vermutlich um die direkte Übersetzung des englischen »earthenware«. Dies verwirrt, da die Begriffe »Irdenware« und »Steinzeug« gewöhnlich in anderer Weise in der deutschsprachigen Literatur verwendet werden, nämlich als Untergruppen innerhalb der Keramik, auf gleicher Ebene mit Steingut und Porzellan (s. Graphik). Darüber hinaus ist, wie schon bei der Definition, zu bemerken, dass sich bei der Verwendung des Begriffs »Töpferware« Widersprüche ergeben.

Der Übersetzer dieses Lexikons gehört zu den Fachleuten mit fundierten Kenntnissen; man kann also schwerlich bei seiner Definition von einem ‚Fehler' sprechen. Man sollte vielmehr davon ausgehen, dass es keine klare Terminologie im Deutschen gibt, die Begriffe haben sich im Laufe der Zeit verändert und eine neue Bedeutung gewonnen. Die hier dargestellte Klassifizierung ist deshalb als Vorschlag zu verstehen, der auf bereits existierende zurückgeht und mit Hilfe japanischer Quellen erweitert wurde.

Wie die Graphik Nr. 2 darstellt, wird die Keramik in Irdengut (*tsuchiyaki*) und Sintergut (*ishiyaki*) gegliedert. Dem Irdengut sind alle Keramikarten zugeordnet, deren Scherben nicht gesintert ist, offene Poren aufweist und Wasser durchlässt. Zum Sintergut, wie der Name besagt, gehören alle Keramikarten, deren Scherben gesintert und Wasser undurchlässig ist, seine Porosität liegt unter 5%.[314] Wie im Fall japanischer Keramik soll auch hier die Qualität des Scherbens nach dem Brand berücksichtigt werden.

Die nächste Stufe der Gliederung unterscheidet sich von der japanischen. Auf dieser Ebene werden die Produkte nicht nur nach physikalischen Eigenschaften wie Härte des Scherbens aufgeteilt, sondern auch nach historischen Entwicklungsstufen. Es wird dabei zwischen Irdenware und Steingut unterschieden, wobei Irdenware in die einfache, unglasierte, dem japanischen *doki* entsprechende und glasierte, dem japanischen *tôki* entsprechende, aufgeteilt wird. Zu den letzten zählen beispielsweise zinnglasierte Fayencen.[315] Bei dieser Aufteilung

---

313 Hamer, F. / Hamer, J. (1986).

314 Es gibt zwar andere prozentuale Angaben, wie beispielsweise 2% oder 10%, hier wird jedoch nach der Definition aus Hamer, F. / Hamer, J. (1990), s. Irdenware S. 171, vorgegangen.

315 Die Fayence-Keramiken wurden in Italien auch unter dem Namen »Majolika« bekannt. Da Fayence ein Vorläufer des europäischen Porzellans war – und damit ein wichtiges Element bei der Rezeption ostasiatischer Keramik in Europa – soll diese Ware hier kurz erläutert werden. Thomas Rudi erklärt: „Unter »Fayence« versteht man Keramiken aus hellem bis gelblichem oder rotbraunem Ton, deren Scherben mit einer weiß deckenden Zinnglasur überzogen ist ... Diese aus dem Orient stammende Technik wurde seit dem Mittelalter zunächst

rückt eine für die Entwicklung europäischer Keramik wichtige Tonmasse in den Blick, die in England Mitte des 18. Jahrhunderts von Josiah Wedgwood (1730 – 1795) entwickelt wurde. Die von ihm geschaffenen Produkte wurden als Steingut bezeichnet, das – wie oben ausgeführt – seinen physikalischen Eigenschaften entsprechend zum Irdengut gehört, obwohl die Qualität des Scherbens viel besser ist als jene der Fayence. Dies führte dazu, dass es als billigerer Ersatz für das hochbegehrte Porzellan betrachtet wurde. Die besondere Position als Bindeglied zwischen Fayence und Porzellan sowie als eine wichtige Errungenschaft auf dem Weg zur Erfindung europäischen Porzellans spiegelt sich in der in Deutschland geläufigen Klassifizierung der Keramik wider. In der japanischen Klassifizierung wird Steingut (Englisch: »creamware«, nach der Farbe des Scherbens genannt) nicht als selbständige Gruppe aufgeführt, sondern entweder *kôshitsutôki* (硬質陶器) [316] d. h. harte Irdenware oder *hanjiki* (半磁器) d. h. Halbporzellan zugeordnet und »*kurimuwea*« (クリームウェア) bezeichnet.[317]

Auf einer jener von Irdenware und Steingut gleichartigen Ebene (entsprechend der von Irdenware und Steingut gebildeten Ebene) befinden sich Steinzeug und Porzellan (auf einer gleichen Ebene). Sie entsprechen den japanischen *sekki-* und *jiki-* Gruppen vollkommen.

Zusammenfassung der charakteristischen Merkmale der aufgeführten Keramikgattungen:

**Irdenware** – Keramik mit unverglastem, wasserdurchlässigem Scherben, der unglasiert oder glasiert ist. Niedrige bis mittlere Brenntemperatur (sie kann unterschiedlich sein, ist aber niedriger als beim Brennen von Steinzeug). Farbe des Scherbens: weiss-gelblich oder rötlich bis bräunlich; Klang des Scherbens eher dumpf und weich. Es entspricht japanischer Begriffe »*doki*« und »*tôki*« und englischem »earthenware«.

**Steingut** – mittlere Brenntemperatur, Scherben: weiß, porös, wasserdurchlässig, relativ weich, opak, stets glasiert, das Anschlagen erzeugt ein Klingen. Es entspricht japanischem Begriff »*kôshitsutôki*« und »*hanjiki*« und englischem »creamware«.

---

im islamischen Spanien und Italien angewendet. Ihre Bezeichnung »Majolica« leitet sich ab von Mallorca, dem Umschlaghafen für hispano-moreske Keramik, oder von Malaga, einem Produktionszentrum dieser Ware. In der Spätrenaissance kam in Faenza, einer Stadt südöstlich von Bologna am Nordrand des Apennin, eine vorwiegend weiße, da nur sparsam bemalte Majolika auf, die in Frankreich als »Fayence« bezeichnet wurde. Dieser Name bürgerte sich als der allgemein übliche für keramische Erzeugnisse mit weißer Glasur des 17. und 18. Jahrhunderts ein." Rudi (1998) S. 36. Im Japanischen wird der Name »*majorika*« (マジョリカ) für die südlich von Alpen und »*faiansu*« (ファイアンス) nördlich von Alpen hergestellte Ware verwendet. Vgl. Ausstellungskatalog: *Majorika meitô-ten* (マジョリカ名陶展) (2002); Aichiken Tôji Shiryôkan (2000), S. 7 sowie Yabe (Hrsg., 2002), S. 1292-1293.

316 Katô (Hrsg., 1972), s. den Eintrag *kôshitsutôki* S. 328.

317 Aichiken Tôji Shiryôkan (1999), S. 11.

**Steinzeug** – Keramik mit verglastem, wasserundurchlässigem Scherben. Hohe Brenntemperatur (meistens 1200-1270°C). Farbe des Scherbens sehr hell- bis dunkelgrau. Der Klang des Scherbens liegt zwischen Irdenware (dumpf) und Porzellan (hell). Es entspricht japanischem Begriff »*sekki*« und englischem »stoneware«.

**Porzellan** – Keramik mit feinem, verglastem, wasserundurchlässigem Scherben, hohe Brenntemperatur (meistens 1300°C-1350°C). Farbe des Scherbens weiß; Klang des Scherbens hoch, voll und hell. Es entspricht japanischem Begriff »*jiki*«, jedoch im Unterschied zum japanischen durchscheinendem oder halbopaken Porzellan, das in Deutschland hergestellte Ware opak ist.

# Kapitel 3
# Japanische Keramik im historischen Überblick

Die wohl mehr als zehntausendjährige Geschichte der japanischen Keramik zeigt sich im Reichtum ihrer Gattungen, Formen, Ornamente sowie technischen Errungenschaften.[318] Die wichtigsten Keramikzentren sind hier auf zwei Landkarten zu finden, Karte Nr. 1 ist der Heian-, Kamakura- und Muromachi-Zeit gewidmet und Karte Nr. 2 der Momoyama- und Edo-Zeit. Da diese auch für die Gegenwart gilt, erübrigt sich eine gesonderte Landkarte mit den Werkstätten seit der Meiji-Zeit. Einen Überblick der wichtigsten Entwicklungsstufen japanischer Keramik gibt die Graphik *Japanische Keramik im historischen Überblick* wieder, die sich im Anhang befindet.[319]

Zu den wichtigsten, mehrbändigen japanischsprachigen Abhandlungen gehören *Nihon no tôji*『日本の陶磁』(Chûô Kôronsha 中央公論社, 1971-74), *Nihon tôji zenshû*『日本陶磁全集』(Chûô Kôronsha 中央公論社, 1975-78), *Gendai Nihon no tôgei*『現代日本の陶芸』(Kôdansha 講談社, 1980-82), *Chadôgu no sekai*『茶道具の世界』(Tankôsha 淡交社, 1999-2000), *Yakimono no meikan*『やきものの名鑑』(Kôdansha 講談社, 1999-2000). Zu den einbändigen Werken seien das von Yabe Yoshiaki 1994 herausgegebene *Nihon tôji no ichimannisen nen*『日本陶磁の一万二千年』sowie 1998 *Nihon yakimono shi*『日本やきもの史』erwähnt sowie der Ausstellungskatalog Tôkyô Kokuritsu Hakubutsukan 東京国立博物館 (1985) *Nihon tôji tokubetsu ten*『日本陶磁特別展』. Eine weitere unentbehrliche Quelle

---

318 Die Entstehungsperiode wird von den japanischen Wissenschaftlern auf die Zeit vor 12000 Jahren angesetzt. Vgl. Narasaki (1980), S. 154; Yabe (1994); Yabe (Hrsg., 1998), S. 6-7. Vgl. auch Tôkyô Kokuritsu Hakubutsukan (1987) Hrsg., S. 430. Dort wird als Entstehungszeit ca. 10000 vor Chr. genannt mit der Bemerkung, dass die Funde mithilfe von Radiokarbon C untersucht wurden. Es ist eine nicht ganz unumstrittene Methode; da für diese Arbeit aber die Entstehungszeit japanischer Keramik nicht von primärer Bedeutung ist, wird auf das Thema nicht näher eingegangen.

319 Auch in dem Fall endet die Graphik mit der Meiji-Zeit, wobei die Pfeile die Fortsetzung der dargestellten Keramikstile zeigen. Diese Periode markiert eine Zeit des Umbruchs; danach findet eine zunehmende Individualisierung der japanischen Keramik statt, die sich mithilfe einer vereinfachten Graphik nicht mehr darstellen lässt.

mit Angaben zu den besonders wichtigen Keramikobjekten ist das *Nihon bijutsu sakuhin refarensu jiten*『日本美術作品レファレンス辞典』(2001). Weitere Literaturhinweise zu den einzelnen Keramikgattungen sowie technischen Aspekten finden sich in Kapitel 4. Eine ausgezeichnete Zusammenstellung japanischer Publikationen zur Keramik, nach Regionen geordnet, befindet sich bei Yabe (2002).[320]

Die Publikationen in westlichen Sprachen, die einen geschichtlichen Überblick über die japanische Keramik bieten, sind relativ rar. Es sind Übersetzungen einer Abhandlung von Koyama Fujio (1973) *The Heritage of Japanese Ceramics* und einer anderen von Mikami Tsugio (1983) *The Art of Japanese Ceramics*, ferner die Bücher der westlichen Wissenschaftler Soame Jenyns *Japanese Pottery* (1971) und *Japanese Porcelain (1965)*, Adalbert Klein (1984) *Japanische Keramik von der Jōmon-Zeit bis zur Gegenwart*. Weitere Hinweise zu den einzelnen Epochen sind der Literaturliste zu entnehmen.

Japanische Keramik lässt sich kunsthistorisch gesehen in folgende sieben Abschnitte unterteilen:[321]

**I.** Vor der Einführung des Buddhismus, d. h. die Jōmon- 縄文時代 (ca. 12000 v. Chr. - 4. Jh. v. Chr.), Yayoi- 弥生時代 (4. Jh. - Mitte 3. Jh. Chr.) und Kofun-Zeit 古墳時代 (3. Jh.- 7. Jh.);

**II.** Nach der Einführung des Buddhismus wurde das chinesische Kunstgewerbe zum Vorbild erhoben. Dies führte zur allmählichen Stagnation der japanischen Keramikproduktion in der Nara- 奈良時代 (710-794) und Heian-Zeit 平安時代 (794-1185);

**III.** Das keramische Schaffen wurde wiederbelebt in der Kamakura-Zeit 鎌倉時代 (1185-1333) bis zu den Anfängen der Teekeramik in der Muromachi-Zeit 室町時代 (1333-1573);

**IV.** Es ist das goldene Zeitalter der Teekeramik, geprägt durch ästhetische

---

320 Yabe (2002), S. 69-74.

321 Die zeitlichen Angaben zu den einzelnen Perioden basieren auf der in der Geschichte japanischer Keramik üblichen Aufteilung. Als Grundlage für die Charakterisierung der japanischen Keramik im Kapitel 3 diente eigene Forschung anhand der musealen Sammlungen in Japan sowie folgende Publikationen: Aiichiken Tōji Shiryōkan (1994, 1995, 1997, 1998, 1999, 2000), Aiichiken Tōji Shiryōkan / Chūnichi Shinbun (2000), Arano (1993), Degawa / Nakanodō / Yuba (2001), Kobayashi (1994), Kōdansha (1982), Kōdansha (1999-2000), Koyama (1954-57), Kuroda (1998), Kyōto Kokuritsu Hakubutsukan (Hrsg., 2002), Mikami (2000), Misugi (1989), Murase (Hrsg., 2003), Nakagawa (1963), Nakamura (1995), Nakano (1989), Narasaki (1980), Okamoto (1999), Ōnishi (1983, 2001), Raku Kichizaemon XV (1998), Seki et al. (2003), Seto-shi Rekishi Minzoku Shiryōkan (1987, 1989), Shiga-ken Tōgei no mori, Tōgeikan (1996), Shimonaka (1984), Takeuchi H. (1999), Takeuchi J. (1974-76, 1996, 1997, 1998), Tanaka (1995), Toki-shi Mino Tōji Rekishikan (1992), Tōkyō Kokuritsu Hakubutsukan (1966-, 1985, 1987, 2001), Tōkyō Kokuritsu Kindai Bijutsukan (Hrsg., 2002), Tsuji (1992), Yabe (1989, 1993, 1997, 1998, 1999a, 1999b, 2002), Yoshida (1973), Yoshida et al. (Hrsg., 1990). Auf diesen Publikationen basiert u. a. ebenfalls das 4. Kapitel.

Vorlieben der Teemeister Sen no Rikyû 千利休 (1521-1591) und Furuta Oribe 古田織部 (1544-1615) in der Momoyama-Zeit 桃山時代 (1573-1615);

**V.** Neue, sehr dekorative keramische Stilrichtungen wurden in Kyôto entwickelt, die Kyô-yaki genannte Irdenware, sowie das Porzellan auf Kyûshû in der Edo-Zeit 江戸時代 (1615-1868);

**VI.** Westliche Gestaltungsprinzipien fanden Eingang und die eigene Tradition wurde in Frage gestellt in der Meiji-Zeit 明治時代 (1868-1912);

**VII.** Man besann sich auf die traditionellen Techniken seit der Taishô-Zeit 大正時代 (1912-1926) bis hin zur Gegenwart, u. a. beeinflusst durch die Mingei-Bewegung sowie parallel dazu die Entstehung neuer Formen der zeitgenössischen Keramik.

## 3.1 Von der Jômon- bis zur Kofun-Zeit

In diesem Zeitabschnitt wurden vor allem Gefäße für den Alltagsgebrauch sowie für rituelle Zwecke hergestellt. Allerdings waren es nur wenige Stile der Keramik, ähnlich wie in anderen Kulturen, die sich während dieser langen Periode herausgebildet haben. Es sind ihrer vier: Jômon-*doki* 縄文土器, Yayoi-*doki* 弥生土器, Hajiki 土師器 und die Sueki 須恵器. Die ersten drei entwickelten sich überwiegend auf der Basis der einheimischen Kultur, die letztere aber unter koreanischem Einfluss.

Die älteste ist die so genannte Jômon-Keramik (Abb. 42). Sie gehört zur Gruppe Irdenware *(doki)*.[322] Eine Reihe von Objekten zeigt charakteristische Abdrücke von Schnüren, von denen sich der Name ‚Jômon', d. h. ‚Schnurmuster', ableitet.[323] Sie wurden ohne Töpferscheibe in *makiage*-Technik 巻き上げ (Wulsttechnik[324]) geformt, tragen keine Glasur und sind meist kelchartig gestaltet.[325] Je nach Tonvorkommen reicht die Farbpalette des Scherbens von oliv- bis rotbraun. Charakteristisch für diese unglasierte Keramik mit dickwandigem Scherben ist eine reliefartige Oberfläche, die bei vielen Stücken ins Skulpturale übergeht.[326] Es sind die abgedrückten Muster, die einen geometrischen oder abstrakten

---

322 Vgl. Graphik *Japanische Keramik im historischen Überblick* (Anhang).

323 Der Name ist seit 1887 gebräuchlich. Koyama (1959), S. 175.

324 Aufbautechnik mithilfe von Tonwulsten, Erläuterung s. Glossar.

325 Selbstverständlich weisen die Formen Unterschiede auf, viele davon haben eine ziemlich kleine Standfläche, die flach oder zugespitzt ist (damit sie direkt ins Feuer gestellt werden kann), ihre Wandung öffnet sich meist stetig nach oben bis hinauf zum Rand.

326 Obwohl die Wandung ziemlich dick ist, sind die Gefäße durch ihren stark porösen Scherben überraschend leicht.

Charakter haben, sowie die aufgeklebten Tonteile, die die Oberfläche bilden.[327] Eine hervorragende Sammlung besitzt das Nationalmuseum in Tôkyô (Tôkyô Kokuritsu Hakubutsukan 東京国立博物館).[328] Eine dort im Jahre 2001 konzipierte Ausstellung, die der Jômon- und Yayoi-Keramik gewidmet war, gehörte zu den besten dieser Art.[329] Innerhalb der Sammlungen in deutschen Museen sei das Gefäß aus dem Museum für Ostasiatische Kunst Köln zu nennen mit der Inventar-Nr. 76.3.[330] Als wichtige japanische Veröffentlichungen zum Thema Jômon-Keramik seien erwähnt: Kobayashi (1994) *Jômon doki kenkyû*, Narasaki (1980) *Tôgei*, Vol. 22-23; *Sekai Tôki Zenshû* (1972). Innerhalb der westlichen ist eine frühere, aber bis heute umfangreichste Veröffentlichung zu nennen: Kidder (1968) *Prehistoric Japanese Arts: Jômon Pottery.*

Die befragten zeitgenössischen Keramiker haben diese Gefäße häufig erwähnt, insbesondere ihren skulpturalen Charakter, aber ob sie sich von ihnen inspirieren lassen, ließ sich nicht feststellen.

Die Yayoi-Keramik (Abb. 43), die ebenfalls zur Irdenware gehört und seit dem 2. Jahrhundert v. Chr. hergestellt wurde, ist die nächste wichtige Etappe in der Geschichte japanischer Keramik.[331] Der Name geht auf den Fundort in Tôkyô zurück, wo im Jahre 1885 die ersten Yayoi-Keramiken entdeckt wurden.[332] Yayoi-Keramik wurde zuerst in Nord-Kyûshû hergestellt, was erst im Jahre 1951 bestätigt wurde,[333] und verbreitete sich in der zweiten Yayoi-Periode (100 v. Chr. bis 100 n. Chr.) im Kantô-Gebiet und in Nordjapan. Sie wurde ebenfalls ohne Töpferscheibe hergestellt, ihr Scherben ist jedoch dünnwandiger als jener der

---

327  Beispielsweise: *daenmon* (elliptisch), *yamagatamon* (Zickzackmuster) oder *kôshimemon* (gitterartiges Muster), Narasaki (1980), S. 9, oder *chinsenmon* (Ritztechnik), *kaigara* (Muschelabdruck), *nendohimo* (aufgeklebte Wulste aus Ton), Ebd. S. 155.

328  Wichtigste Objekte innerhalb der Jômon-Keramik – wie die als *kokuhô* 国宝 (Nationalschätze) und *jûyô bunka-zai* 重要文化財 (wichtige Objekte der Kulturerbe) registrierten – sind bei Yabe (2002) Hrsg. aufgelistet, S. 63-64. Noch ausführlichere Informationen bietet das *Nihon bijutsu sakuhin refarensu jiten* (2001). Dieses Werk ist für alle im Kapitel 3 aufgeführten Keramikgattungen relevant; daher wird es nur an dieser Stelle erwähnt. Das Bildmaterial befindet sich im Archiv des Tôkyô Nationalmuseums; es ist allgemein zugänglich. Bei den weiteren Erörterungen findet sich daher lediglich ein Hinweis auf diese Fußnote.

329  Die Ausstellung dauerte vom 30.01 bis zum 11.03.2001 und zeigte 345 Objekte von privaten und staatlichen Sammlungen. Empfehlenswert ist der Ausstellungskatalog: Tôkyô Kokuritsu Hakubutsukan (2001) *Doki no zôkei. Jômon no dô, Yayoi no sei.*

330  Soweit sich in Sammlungen der deutschen Museen Beispiele für die im Kapitel 3.1. aufgeführten Keramikgattungen befinden, werden sie erwähnt. Im anderen Fall wird auf die sich wiederholende Information, dass es keine bzw. unbedeutende gibt, verzichtet.

331  Vgl. Graphik *Japanische Keramik im historischen Überblick.*

332  Koyama (1959), S. 175.

333  Narasaki (1980), S. 159.

Jômon-Keramik. Die Yayoi-Ware ist meist sandgelb bis hellbraun und manchmal bemalt. Da auch diese Keramik für den Alltag bestimmt war, gehören zu ihren Formen tiefe Schalen, Vorratsgefäße und Kochgeräte, die mit Einritzungen, Stempeln, oder Abdrücken von Schnüren dekoriert wurden. Ihre einzelnen Entwicklungsstufen stellt die Präsenz-Ausstellung im Nationalmuseum in Tôkyô dar.[334] Die allgemeinen japanischen Veröffentlichungen zum Thema Yayoi-Keramik sind vor allem in den bereits erwähnten mehrbändigen Monographien zu finden, da die anderen sich dem archäologischen Aspekt widmen. Die Veröffentlichungen in westlichen Sprachen sind Übersetzungen aus dem Japanischen und Kurzdarstellungen im Rahmen einer Monographie, wie sie z. B. Mikami Tsugio (1972) oder Koyama Fujio (1959) veröffentlichten.

Innerhalb der untersuchten Werkstätten gibt es nur vereinzelte und eher zufällige Beispiele von Objekten, wie bei Kay Wendt, deren Form sich auf Yayoi-Keramik bezieht.

Auf der Grundlage der technischen Errungenschaften der Yayoi-Keramik entstand um das 3. Jh. n. Chr. noch eine weitere Gattung innerhalb der Irdenware, die Haji-Keramik Hajiki 土師器. Sie hat einen gelblich-grauen bis rötlichen Scherben, der zum Teil ohne, zum Teil auf einer einfachen Töpferscheibe hergestellt wurde. Bei dieser Keramik sind vor allem bauchige Formen mit breitem, schrägem Rand bekannt, eine Weiterentwicklung aus der Yayoi-Form. Haji-Keramik ist für den Alltagsgebrauch, vor allem als Kochgerät bestimmt. Mit dieser Gattung endete eine lange Periode, in der aus technischen Gründen nur Irdenware hergestellt werden konnte. Eine sehr wichtige Errungenschaft dieser Zeit sind die Grabskulpturen, die so genannten Haniwa 埴輪 (Abb. 44), deren hervorragende Sammlung sich ebenfalls im Tôkyo Nationalmuseum befindet.[335] Den Haji-Gefäßen widmen sich im Vergleich zu anderen Gattungen relativ wenige Abhandlungen. Erwähnt sei hier außer den gezeigten Monographien noch eine frühere von Tamaguchi (1966): *Hajiki* 『土師器』. In Publikationen westlicher Sprachen sind sie dagegen kaum behandelt worden.

Seit der Mitte des 5. Jahrhunderts entwickelte sich eine neue Keramikart, die Sue-Keramik Sueki 須恵器 (Abb. 45).[336] Sie ist das erste japanische Steinzeug.[337] Sie entstand unter koreanischem Einfluss und wurde in einem aus Korea

---

334 Die Auflistung der wichtigsten Objekte s. Yabe (2002), Hrsg., S. 64. Für weiter Hinweise s. Fußnote 9.

335 Da die *Haniwa* nicht zur Gefäßkeramik und damit nicht zum Thema der vorliegenden Arbeit gehören, werden sie hier nicht weiter aufgeführt. Die Auflistung der wichtigsten Objekte findet sich bei Yabe (2002), Hrsg., S. 64-65.

336 Yabe (1998), S. 31.

337 Vgl. Graphik *Japanische Keramik im historischen Überblick* (Anhang).

übernommenen holzbefeuerten Ofen *anagama* 穴窯 gebrannt.[338] Die Temperatur ließ sich in dem Ofen um ca. 200 Grad erhöhen, sie lag nun bei etwa 1200°C.[339] Dies führte zur deutlichen Verbesserung von Qualität und Härte des Scherbens. Er ist dünnwandig, seine Farbe variiert zwischen hell- und dunkelgrau, zum Teil mit Aschenanflug überdeckt, der aus verbranntem Holz im Ofen entstand.[340] Sueki war die erste japanische Keramik, die nur auf der Töpferscheibe entstand.[341] Die Gefäßformen weisen unterschiedliche Funktionen auf, sie reichten von Kochgeräten bis zu Grabbeigaben, dienten jedoch überwiegend rituellen Zwecken. Eine bedeutende Sammlung befindet sich im Nationalmuseum in Tôkyô sowie im Aichiken Tôji Shiryôkan in Seto. Eine interessante Scherben-Sammlung besitzt das Keramikmuseum in Echizen-chô in der Präfektur Fukui (Fukuiken Tôgeikan 福井県陶芸館). In Deutschland ist die Sue-Keramik unter anderem im Museum für Ostasiatische Kunst Berlin und im Museum für Kunst und Gewerbe Hamburg vertreten. Die japanischen Veröffentlichungen über Sue-Keramik sind vor allem unter dem archäologischen Standpunkt verfasst. Die umfangreichste ist die von Nakamura (1995-1997) herausgegebene *Sueki shûsei zuroku* 『須恵器集成図録』.

## 3.2 Von der Nara- bis zur Heian-Zeit

Die nächste wichtige Stufe in der Geschichte japanischer Keramik stellt die *Sansai*-Keramik 三彩 dar, auch Nara-*Sansai*[342] 奈良三彩 (Abb. 46) genannt. Es ist die erste glasierte Keramik Japans. Sie entstand im 8. Jahrhundert nach dem chinesischen Vorbild der dreifarbigen Tang-Keramik, ist bei niedrigen Temperaturen (um 1000°C) gebrannt und in technischer Hinsicht der japanischen Raku-Keramik 楽焼 verwandt.[343] Den gelblichen oder sandfarbenen Scherben bedeckt eine grün-braun-weiße Glasur.[344] Folgende Formen sind vertreten:

---

338 Holzbefeuerter Einkammer-Ofen, s. Glossar.

339 Yabe (1998), S. 31.

340 Der Brennvorgang, bei dem die Aschenanflugglasur entsteht, gehört zu den wichtigsten Techniken, die in Deutschland übernommen wurden. Zum Vorbild dient jedoch erst die seit der Kamakura-Zeit hergestellte Keramik.

341 Über die Entwicklung der Töpferscheibe s. Rieth (1979).

342 Die *Sansai*-Keramik wurde in Nara im Schatzhaus Shôsôin 正倉院 des kaiserlichen Haushalts aufbewahrt, daher der Name Nara-*Sansai*, vgl. Koyama (1959), S. 177.

343 Vgl. Raku Kichizaemon XV (1998), S. 31-32.

344 Außer den dreifarbigen Gefäßen existieren auch solche mit den zwei Farben Grün und Weiß. In dem Fall spricht man von *nisai* 二色-Keramik. Beide haben den gleichen Ursprung. Die *Nisai*-Keramik wird als eine Untergruppe der *Sansai*-Keramik betrachtet. Vgl. Klein (1984), S. 27-28.

Almosenschalen, Weinbecher, Deckelgefäße, flache Schalen. Sie wurden meistens bei Tempelzeremonien verwendet, nur selten im Alltag.

Auch in der frühen Heian-Zeit galt chinesische Keramik weiterhin als Vorbild, die Aristokratie bevorzugte importiertes chinesisches Steinzeug sowie Lacke.[345] Obwohl in der Fujiwara-Zeit, d. h. in der späten Heian-Zeit, sich das Kunsthandwerk allmählich von den chinesischen Vorbildern löste, sich fortentwickelte und eigene Wege beschritt, stagnierte es auf dem Gebiet der Keramik in technischer und ästhetischer Hinsicht, weil die Eleganz der chinesischen Ware die einheimische weit übertraf. Eine Ausnahme ist allerdings zu betonen, nämlich die Keramik aus Sanage 猿投-Öfen in der Provinz Owari (heutige Aichi-Präfektur). Dort, insbesondere in der ersten Hälfte des 9. Jahrhunderts, wurde Steinzeug mit grünlicher Kupferglasur *ryokuyû* 緑釉 nach chinesischem Vorbild hergestellt.[346] Weitere Errungenschaften der Sanage-Öfen waren die Ascheanflugglasur und Ascheglasur, die auf dem Scherben fließend ein Dekor bildeten (Abb. 47). Die erste auf natürliche Weise aus Ascheanflug während des Holzbrandes im Ofen entstandene Schicht, die zweite künstlich mit Zusätzen von Aschen hergestellte Glasur waren die Vorläufer der in Japan bis in die Gegenwart beliebten Glasuren, die ebenfalls zeitgenössische Keramiker in Deutschland begeistern.

## 3.3 Von der Kamakura- bis zur Muromachi-Zeit

Zu Beginn der Kamakura-Zeit wurde die heimische Produktion daher nur in einigen wenigen Gebieten fortgesetzt, begann dann aber wieder aufzuleben und sich allmählich von der Stagnation zu erholen. Zu den wichtigsten Produktionszentren gehörten Atsumi 渥美, Bizen 備前, Echizen 越前 (Abb. 48), Seto 瀬戸 (Abb. 49), Suzu 珠洲 (Abb. 50), Tokoname 常滑 (Abb. 51), Tanba 丹波 (Abb. 52), und Shigaraki 信楽 (Abb. 53).[347] In erster Linie wurden dort Gefäße für den alltäglichen Gebrauch hergestellt, im Laufe der Zeit allerdings kamen die Tee-Utensilien hinzu (außer bei der Atsumi- und Suzu-Keramik).

Die Produktion unglasierter Ware für den Alltagsbedarf fand in allen oben erwähnten Orten außer in Seto statt. Dazu gehörten z. B. Vorratsgefäße für Wasser, Getreide, Teeblätter, Gefäße für Arzneimittel sowie Urnen für Asche von Verstorbenen. Die glasierte Ware hingegen stammte aus Seto, das sich in der Kamakura-Zeit besonders schnell entwickelte. Dabei muss allerdings betont

---

345 Die aus China importierten Kunstgegenstände wurden *karamono* 唐物 genannt.

346 Yabe (1998), S. 46.

347 Sie wurden noch bis zu den späten 1980er Jahren unter dem Namen der "Sechs Alten Öfen" (*rokkoyô* 六古窯) bekannt. Der Name ist inzwischen selten verwendet, da noch andere Öfen gefunden wurden. Er ist jedoch immer noch in westlicher Literatur gebräuchlich.

werden, dass die dortigen Produkte bis zur späten Muromachi-Zeit (1333-1573) stark von chinesischen Vorbildern geprägt waren. Dazu gehörte die Teekeramik mit symmetrischen, harmonischen Formen und perfekter Tenmoku-[348] (Abb. 54) oder Seladon-Glasur.

Nach der Aufnahme des offiziellen Handels mit der chinesischen Ming-Dynastie im Jahre 1404, vor allem aber während der Regierungszeit von Ashikaga Yoshimasa (1449-1473), erfreute sich zwar weiterhin die aus China importierte Teekeramik außerordentlich großer Beliebtheit,[349] doch allmählich wandelten sich die ästhetischen Werte. Unter dem Einfluss des Teemeisters Murata Jukô 村田珠光 (1422-1502) begann sich ein neuer Stil in der Tee-Kunst zu entwickeln: *sôan no cha* 僧庵の茶 (Tee der Einsiedlerhütte), der durch elegante Schlichtheit gekennzeichnet ist.[350] Die scheinbar unvollkommenen Gefäße, die entweder unglasiert waren, einen natürlichen Aschenanflug oder eine schlichte Glasur mit rauher Oberfläche statt eines Dekors aufwiesen, gewannen an Bedeutung.[351] Jukô folgend schätzte auch Takeno Jôô 武野紹鴎 (1502-1555) diese ästhetische Richtung. Er trug viel zur Entwicklung der Tee-Kunst im *wabi*-Stil (*wabicha* 侘茶) bei und wird zusammen mit Jukô als Wegbereiter zur Vollendung dieses Stils in der Momoyama-Zeit (1573-1615) betrachtet.[352]

## 3.4 Momoyama-Zeit

Die Momoyama-Zeit ist durch die Entwicklung neuer Keramikarten und Formen gekennzeichnet und wird als goldenes Zeitalter der Keramik- und Tee-Kunst betrachtet. Diese Periode brachte die Gefäße für *wabicha* in den Formenschatz der Tee-Utensilien ein.[353] So ist für diese Zeit vor allem die Teekeramik hervorzuheben.

---

348 *Tenmoku* hat eine doppelte Bedeutung: Ursprünglich war es eine bestimmte Form von chinesischen Teeschalen, die in der Provinz Fujian hergestellt wurden. Als sie in den Formenkanon der Seto-Keramik übernommen wurden, nannte man auch ihre charakteristische Glasur *Tenmoku*-Glasur.

349 Tôkyô Kokuritsu Hakubutsukan (1958), S. 22.

350 Alle deutschen Bezeichnungen für einzelne Stile der Tee-Kunst sind aus dem Buch von Ehmcke (1991) übernommen, s. *shoin no cha* 書院の茶 »Tee im Studierzimmer« S. 27ff, 123ff, 僧庵の茶 *sôan no cha* »Tee der Einsiedlerhütte« S. 39ff, 123ff, *daimyôcha* 大名茶 »Tee der Feudalherren« S. 70, *wabicha* 侘茶 »Tee im *wabi*-Stil« S. 47, 89ff, *dôjôcha* 堂上茶 »Tee der Paläste« S. 71.

351 Näheres zum Thema Murata Jukô und seinen Vorstellungen über den Tee-Weg s. Ehmcke (1991), S. 30-39.

352 Für den Rezeptionsprozess der japanischen Keramik in Deutschland spielen Gefäße im Stil des *wabicha* eine außerordentlich große Rolle.

353 Zum Thema der Veränderungen des Stils in der Tee-Kunst s. Ehmcke (1991), S. 11-78.

Zu den damals entstandenen Keramikarten zählten Raku 楽 (Abb. 55), Hagi 萩 (Abb. 56), Shino 志野 (Abb. 57), Ki-Seto 黄瀬戸 (Abb. 58), Setoguro 瀬戸黒 (Abb. 59), Oribe 織部 (Abb. 60), Iga 伊賀 (Abb. 61) und Karatsu 唐津 (Abb. 62) sowie neue Gefäßformen innerhalb schon existierender Bizen- und Shigaraki-Keramik.[354] Sie alle wurden stark durch die persönlichen Vorlieben der damals führenden Teemeister Sen no Rikyû (1520-1591)[355] und Furuta Oribe (1545-1615) geprägt sowie durch ihren Einfluss als ästhetische Berater, die die Entwicklung neuer Formen und Stile beschleunigten.

Ein weiterer wichtiger Faktor, der zu dem raschen Tempo bei der Entfaltung der Momoyama-Keramik führte, war die gewaltsame Übersiedlung der koreanischen Töpfer nach Japan. Sie gründeten Zentren keramischer Produktion in Hagi, Karatsu, Takatori, Arita, Hirado sowie Satsuma und trugen wesentlich zu den technischen Erneuerungen bei.[356]

Im Vergleich zu den bisherigen Stilen ist die Keramik nun innovativ und weist einen völlig anderen Charakter auf als die bis dahin gepriesene chinesische Ware in symmetrischer Form und perfektem Glasurauftrag.[357] Eine wichtige Errungenschaft dieser Zeit war der Verzicht auf Symmetrie, glänzende Oberflächen und prächtige Farben.[358] Stattdessen wurde das durch Sen no Rikyû 千利休 bevorzugte ästhetische Ideal *wabi* hervorgehoben, das einerseits die Formen auf das Wesentliche reduzierte und nach Schlichtheit strebte, andererseits Naturverbundenheit durch raue Oberflächen skulpturartiger Gefäße in gedämpften, aufeinander abgestimmten Farben betonte. Relevant waren das Streben nach Harmonie und die Vermittlung der Schönheit, die sich hinter sichtbaren Spuren vergangener Zeiten verbirgt. In dem *wabi*-Geiste entstanden unter anderem Teeschalen *chawan* 茶碗, Teedosen *chaire* 茶入, Wassergefäße für frisches Wasser *mizusashi* 水指, Wassergefäße für Spülwasser *kensui* 建水, Blumengefäße *hanaire* 花入[359] sowie Behälter für Teeblätter *chatsubo* 茶壺.

---

354 Zum Thema Entwicklung der Bizen-Keramik von Alltagsgegenständen zu Teeutensilien s. die Dissertation von Roman Navarro (2002).

355 Sein ursprünglicher Name ist Tanaka Yoshirô 田中与四郎.

356 Vgl. Koyama (1959), S. 231.

357 Die erwähnten Keramiken unterscheiden sich stark voneinander – trotz der Gemeinsamkeiten, die unter anderem auf den Zeitgeist zurückzuführen sind.

358 Da die Keramik der Momoyama-Zeit und die moderne Keramik, die diese Tradition fortsetzt, eine wesentliche Rolle in ihrer Rezeption bei den zeitgenössischen Keramikern in Deutschland spielt, wird auf diese Keramikgattungen, ihre charakteristischen Formen, Glasur und Ornamente näher in Kapitel 4 eingegangen. An dieser Stelle seien lediglich die wichtigsten Merkmale momoyamazeitlicher Keramik erwähnt

359 Für Blumengefäße sind auch die Bezeichnungen *kaki* 花器 und *hanaike* 花生 gebräuchlich. Ihre Formen sind im Katô (1972), S. 167 abgebildet.

Basierend auf diesen Formen schuf Furuta Oribe – der Schüler von Sen no Rikyû – einen neuen Stil, der später seinen Namen *Oribe* tragen wird. Seinen Stil charakterisiert die Vorliebe für eine skulpturale Ausführung der Gefäße, Dynamik der Formen, die in Bewegung zu sein scheinen, sowie abstraktes Dekor. In der Zeit entstanden neue Formen der Teeschalen, viereckige Schüsseln mit Deckel *shihô futamono* 四方蓋物, Schüsseln mit Griff *tebachi* 手鉢, viereckige Platten *shikakuzara* 四角皿, *mukôzuke* 向付, Sakeflaschen *tokkuri* 徳利 und Sakebecher *guinomi* ぐい飲み. Man spricht von der Japanisierung der Keramik, die sich in ihrer Geschichte als Meilenstein erwies.

Nachdem die Schönheit der Keramik der Momoyama-Zeit in den 1930er Jahren wiederentdeckt worden war, wuchs die Zahl der sowohl wissenschaftlichen als auch populär-wissenschaftlichen Veröffentlichungen rasch an. Die Tatsache, dass in den 1970er Jahren erneuert großes Interesse am Erlernen des Tee-Weges zu verzeichnen war und die Sammler in den 1980er Jahre die Tee-Utensilien der Momoyama-Zeit zu höchst begehrten Kunstobjekten erhoben, trug stark dazu bei, dass in den nächsten Dekaden zahlreiche Ausstellungen organisiert und durch ausführliche Kataloge begleitet wurden. Die zwei wichtigen Ausstellungen waren *Mino Momoyama-tô to Minoyaki saikô* 『美濃桃山陶と美濃焼再興』 im Historischen Museum der Stadt Gifu (Gifu Rekishi Hakubutsukan, 8. Juni bis 7. Juli 2004) und die Wanderausstellung zweier mit dem Prädikat des Lebenden Nationalschatzes (Ningen Kokuhô 人間国宝) ausgezeichneter Keramiker, die in der Tradition der Momoyama-Zeit gearbeitet haben, *Botsugo 20nen Arakawa Toyozô to Katô Tôkurô ten* 『没後２０年荒川豊蔵と加藤唐九郎展』 in Ôsaka, Nagoya, Kyôto und Tôkyô (seit September 2004).

Eine ausgezeichnete Sammlung von Momoyama-Keramik besitzen unter anderem die Museen: Tôkyô Nationalmuseum (Tôkyo Kokuritsu Hakubutsukan), Gotô-Museum (Gotô Bijutsukan) in Tôkyô, Idemitsu-Museum (Idemitsu Bijutsukan) in Tôkyô, Nezu-Museum (Nezu Bijutsukan) in Tôkyô, Gifuken Tôji Shiryôkan (Keramikarchiv und Keramikmuseum der Präfektur Gifu) in Tajimi, Museum für Raku-Keramik (Raku Bijutsukan) in Kyôto.[360]

## 3.5 Edo-Zeit

Obwohl *wabicha* weiter praktiziert wurde, kennzeichnet das Ende der Momoyama-Zeit und den Beginn der Edo-Zeit die Entfaltung eines neuen Stils *dôjôcha* 堂上茶, den Franziska Ehmcke ‚Tee der Paläste' nennt. Sein Entstehen verdankt er dem Aufstieg eines Teemeisters namens Kanamori Sôwa (1584-1656) zum

---

360 Namen auf Japanisch s. Anhang: *Museen mit keramischen Sammlungen in Japan.*

Teemeister am kaiserlichen Hof in Kyôto. Der von ihm bevorzugte Keramiker war Nonomura Ninsei 野々村仁清 (um 1574-1660/6).[361] Sein Werk charakterisieren prächtige Farben und Dekormotive, die dem luxuriösen Palast-Leben entsprachen (Abb. 63). Er adaptierte die Lack-Techniken und entwickelte neue Glasuren für Keramik mit vorwiegend Grün, Rot, Schwarz, Gold und Silber, Farben, die bald zum Markenzeichen eines neuen Stils, der so genannten Kyôto-Keramik (*Kyô-yaki* 京焼), wurden. Zum Ruhm der Ware aus Kyôto trug auch Ogata Kenzan 尾形乾山 (1663-1743) bei, der zusammen mit seinem Bruder Ogata Kôrin 尾形光琳 (1658-1716) eine Synthese zwischen Keramik und Malerei geschaffen hat (Abb. 64).[362] Sowohl die Keramiken von Ninsei als auch von Kenzan gehören zur Irdenware.

Die wichtigsten Sammlungen befinden sich im Tôkyo Kokuritsu Hakubutsukan (Tôkyô Nationalmuseum) und Kyôto Kokuritsu Hakubutsukan (Kyôto Nationalmuseum). In Deutschland befinden sich die Sammlungen von Kyôto-Keramik im Museum für Ostasiatische Kunst Berlin, Museum für Kunst und Gewerbe Hamburg und Museum für Ostasiatische Kunst Köln.

Zu den Abhandlungen, die einen geschichtlichen Überblick bieten, gehören unter anderem Chadô Shiryôkan (Hrsg., 1981-82): *Chanoyu to Kyô-yaki* 『茶の湯と京焼』 Bd. 1-2; Ishikawa Kenritsu Bijutsukan / MOA Bijutsukan (Hrsg., 1992): *Nonomura Ninsei ten* 『野々村仁清展』; Gotô Bijutsukan (1987): *Kenzan no tôgei* 『乾山の陶芸』; Wilson und Ogasawara (1992): *Ogata Kenzan: zensakuhin to sono keifu* 『尾形乾山：全作品とその系譜』; Wilson und Ogasawara (1999): *Kenzanyaki Nyûmon* 『乾山焼入門』.

Die Edo-Zeit brachte die Entdeckung der Kaolin-Vorkommen auf Kyûshû. Damit war ein gewaltiger Schritt vorwärts in der Entwicklung und Etablierung der Porzellanproduktion in Japan getan. Seine Anfänge reichen bis ins 16./17. Jahrhundert zurück. Das erste Porzellan wurde auf Kyûshû in der Nähe von Arita hergestellt, von woher es sich weiter über die Insel ausbreitete. Es wurden mehr als hundert Werkstätten auf Kyûshû eröffnet. Die Unternehmen wurden von den Landesfürsten gestützt, gefördert und kontrolliert. Alle in der Hizen-Provinz hergestellte Ware trug den Namen Arita. Im Jahre 1637 wurden jedoch alle Porzellanhersteller in die Gegend von Arita umgesiedelt, um das Geheimnis der Porzellanherstellung zu schützen, so dass tatsächlich Arita-Keramik *Arita-yaki* 有田焼 um die Gegend von Arita-Stadt hergestellt wurde. Innerhalb

---

361 Ehmcke (1991), S. 71.

362 Sowohl in Japan als auch außerhalb gilt als einer der führenden Forscher der Kenzan-Keramik der an der ICU-Universität in Tôkyô tätige Prof. Dr. Richard Wilson. Unter seiner Mitwirkung sind in den letzten Jahren Ausgrabungen in Kyôto durchgeführt worden, bei denen der Ofen von Ogata Kenzan entdeckt wurde.

dieser Porzellane befinden sich Exportwaren, die durch den Hafen Imari 伊万里 auf Kyûshû nach Europa exportiert wurden, von dem sich der Name *Imari-yaki* 伊万里焼 *Imari*-Keramik ableitet. *Imari*-Keramik wird in zwei Gruppen unterteilt: *Sometsuke* 染付 (Abb. 65) – Porzellan mit schneeweißer Glasur und blauer Aufglasurmalerei sowie *Iroe* 色絵 – Porzellan mit polychromem Dekor. Das letzterwähnte wird weiter unterteilt in: *Kakiemon* 柿右衛門 (Abb. 66) – Porzellan mit schneeweißer Glasur und sparsamer Malerei in Orangenrot, Hellgrün, Hellblau und Gelb; *Nabeshima* 鍋島 (Abb. 67) – Porzellan in sehr hoher Qualität mit schneeweißem Scherben, weißem Glasurauftrag und polychromer Malerei (charakteristisch sind Teller mit hohem Standring); *Ko-Kutani* 古九谷 (Abb. 68) – der Scherben ist vollständig mit milchigweißer Glasur überdeckt und mit reichem Dekor in Dunkelgrün, Braun, Gelb, Auberginenviolett versehen; *Kinrande* 金蘭手 (Abb. 69) – Porzellan in Brokatstil mit reichem Goldauftrag in einer Mischung mit Blau, Rot, Grün, manchmal Schwarz.

Die größte Porzellan-Sammlung in Japan, die ihren Ruhm der Shibata Collection verdankt, befindet sich im Saga Kenritsu Kyûshû Tôji Bunkakan 佐賀県立九州陶磁文化館 (Museum der Präfektur Saga für Kyûshû-Keramik) in Arita. Innerhalb der deutschen Museen sind das Museum für Ostasiatische Kunst Berlin, die Staatlichen Kunstsammlungen Dresden sowie das Museum für Kunst und Gewerbe Hamburg im Besitz bemerkenswerter Porzellansammlungen. Die Wissenschaftler in Deutschland, die sich mit den japanischen Porzellanen beschäftigen, sind Ursula Lienert – langjährige Leiterin der Ostasiatischen Abteilung des Museums für Kunst und Gewerbe Hamburg –, die sich unter anderem mit der Shibata Sammlung auseinandergesetzt und sie den westlichen Lesern vorgestellt hat[363], Masako Shôno-Sládek, die zum Aritaporzellan und seiner Rezeption in Meißen promoviert hat, und Eva Ströber, die die Porzellansammlung der Staatlichen Dresdner Kunstsammlungen betreut hatte.[364]

Was japanische Literaturquellen anbetrifft, sind sie sehr zahlreich und umfangreich, so dass hier auf die Zusammenstellung bei Yabe (2002) hinzuweisen ist.[365]

## 3.6 Meiji-Zeit

Die Meiji-Zeit bedeutet einen Umbruch in der Geschichte japanischer Keramik, in dem unter dem westlichen Einfluss eine neue Sichtweise der keramischen

---

363 Lienert (1997).

364 Ströber (2001).

365 Yabe (Hrsg., 2002), S. 72-73.

Tätigkeit entstand. Ferner war eine zunehmende Verwestlichung und Individualisierung der Keramik zu beobachten. Die traditionelle japanische Keramik und die Wertschätzung von Steinzeug- und Irdenware-Gefäßen gleichrangig mit Porzellan wurden in Frage gestellt. Als Folge waren der langsame Untergang bzw. eine Neuorientierung und zum Teil die Abkehr von der eigenen Tradition vor allem in Bizen, Shigaraki und Iga zu beobachten. Das Merkmal dieser Zeit war die Konzentration auf Keramik, die als Bildträger fungierte. Laut der westlichen Kunstauffassung gehörte Keramik nicht zur Kunst, sondern zum Kunsthandwerk. Dem gegenüber stand die Malerei. Die Verknüpfung der Malerei und Keramik war ein möglicher Weg, die Keramik in der Kunstwelt zu etablieren, wofür aber nur bestimmte Tonsorten geeignet waren. Die im Westen verwendeten Techniken wurden unentbehrlich. Eine Schlüsselfigur in diesem Prozess war der deutsche Chemiker Gottfried Wagener (1831-1892), der über 20 Jahre diese Techniken an der Hochschule für Keramik in Arita unterrichtete.[366] Die Tendenz der Verwestlichung der einheimischen Keramik wurde ebenfalls durch das infolge der Weltausstellungen entstandene europäische Interesse an japanischer Keramik und darauf folgende Bestellungen aus Europa verstärkt. Der Geburt der Exportkeramik, wie schon im 17. Jahrhundert, stand nichts mehr im Wege. Mit staatlicher Unterstützung entwickelte sich rasch die industrielle keramische Produktion für den westlichen Markt in Arita, Kagoshima (Satsuma-Keramik), Seto, Kutani und Kyôto. Zu den erfolgreichen Keramikern gehörten u. a. Itaya Hazan 板谷波山[367], Miyagawa Kôzan 宮川香山 (Abb. 70), Yabu Meizan 藪明山, Kinkôzan Sôbei VII 錦光山宗兵衛七代 (Abb. 71).[368]

Zu den führenden Firmen gehörten Kôransha 香蘭社 in Arita, Seiji Kaisha 精磁会社, ebenfalls in Arita. Wie aus den Abbildungen ersichtlich, kennzeichneten Meiji-Keramik prächtige Farben, üppiges Dekor sowie bildliche Darstellungen der Natur. Eine Besonderheit sind die Darstellungen der damaligen technischen Errungenschaften.

Die große Sammlung der meijizeitlichen Keramik befindet sich im Kyôto Kokuritsu Hakubutsukan (Kyôto Nationalmuseum) und Saga Kenritsu Kyûshû Tôji Bunkakan (Museum der Präfektur Saga für Kyûshû-Keramik). Grosse Teile der meijizeitlichen Produktion gelangten nach Europa und in die USA, so dass auf beiden Kontinenten sowohl in Museen als auch bei den privaten Sammlern zahlreiche Beispiele zu finden sind (Abb. 72).

Was die Literaturhinweise anbetrifft, sei hier auf die bis jetzt umfangreichste

---

366 Tôkyô Kokuritsu Hakubutsukan et al. (Hrsg., 2004), S. 66.

367 Eine ausgezeichnete Abhandlung über sein Werk ist die von Arakawa Masaaki (2004): *Itaya Hazan*.

368 Jahn (2004), S. 86-87; Tôkyô Kokuritsu Hakubutsukan et al. (Hrsg., 2004).

westliche Publikation *Meiji Ceramics. The Art of Japanese Export Porcelain and Satsuma Ware 1868-1912* von Gisela Jahn (2004) hingewiesen. Diese Publikation enthält eine Bibliographie mit wichtigen Abhandlungen zur Meiji-Keramik.[369]

## 3.7 Von der Taishô-Zeit bis zur Gegenwart

Die Verwestlichung der keramischen Erzeugnisse in der Meiji-Zeit führte zu einer Gegenreaktion und mündete in die Mingei-Bewegung 民芸運動. Führende Persönlichkeit und Ideengeber dieser Bewegung war Yanagi Sôetsu 柳宗悦, der nach der Vereinigung von Schönheit und Funktionalität *yo to bi* 用と美 strebte. Dieses Merkmal meinte er in der japanischen Volkskunst finden zu können. Seinen Ideen folgten Kawai Kanjirô 河井寛次郎, Hamada Shôji 浜田庄司 (Abb. 73) sowie der englische Keramiker Bernard Leach. Letzterer spielte eine außerordentlich wichtige Rolle in der Vermittlung japanischer Keramikkultur in Europa und in den USA, was in Kapitel 4 näher thematisiert wird.

Die wichtigsten Sammlungen befinden sich im Nihon Mingeikan in Tôkyô, im Geburtshaus von Hamada Shôji in Mashiko und in privater Hand.

Eine weitere wichtige Etappe in der Geschichte japanischer Keramik ist die Wiederbelebung der Momoyama-Keramik. Dies geschah nach der Entdeckung der Momoyama-Öfen durch Arakawa Toyozô im Jahre 1930. Seit dieser Zeit widmeten sich zahlreiche Keramiker dieser Art der Keramik, versuchten momoyamazeitliche Öfen nachzubauen und Glasurenrezepte herzustellen. Diese Experimente endeten erfolgreich. Die hervorragenden Effekte waren schon bald sichtbar. Dieser Keramik wurde die Ausstellung *Shôwa no Momoyama fukkô: Tôgei kindaika no tenkan ten* 『昭和の桃山復興：陶芸近代化の転換点』 im Tôkyô Kokuritsu Kindai Bijutsukan, Kôgeikan im Jahre 2001 gewidmet.

Zu den führenden Keramikern älterer Generation, die sich mit Momoyama-Keramik auseinandergesetzt haben, gehören u. a. Arakawa Toyozô 荒川豊蔵 (Abb. 74), Kaneshige Tôyô 金重陶陽 (Abb. 75), Katô Tôkurô 加藤唐九郎, Kawakita Handeishi 川喜田半泥子 (Abb. 76a,b), Miwa Kyûsetsu 三輪九節, zu der jüngeren Generation u. a. Kamoda Shôji 加守田章二 (Abb. 77), Kaneta Masanao 兼田昌尚 (Abb. 78), Katô Shigetaka 加藤重高, Miwa Ryûsaku 三輪龍作, Raku Kichizaemon XV 楽吉左衛門十五代 (Abb. 79a,b), Suzuki Osamu 鈴木蔵 (Abb. 80a,b) sowie Yamada Kazu 山田和 (Abb. 81a,b).

Die wichtigsten Sammlungen befinden sich im Tôkyô Kokuritsu Kindai Bijutsukan, Kôgeikan sowie Kyôto Kokuritsu Kindai Bijutsukan.

Die dritte Stufe innerhalb dieser Periode ist die langsame Abkehr von

---

369 Jahn (2004), S. 349-353.

Gefäßkeramik und eine Entwicklung hinzu modernen Skulpturen und Raumin-stallationen. Da diese Gruppe der Keramik in keiner Verbindung zu der vorge-legten Arbeit steht, wird sie hier nicht weiter behandelt.

# Die wichtigsten Zentren der Keramikherstellung in Japan Heian-Zeit, Kamakura-Zeit, Muromachi-Zeit

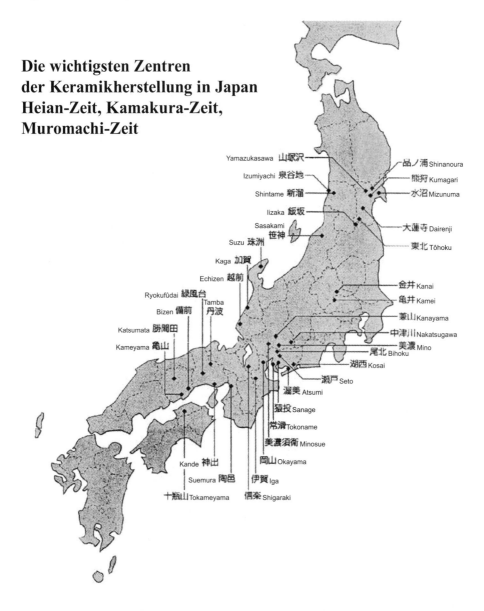

Landkarte und japanische Begriffe übernommen aus *Nihon yakimono-shi* herausgegeben von Yabe Yoshiaki (1998), S. 186. Transkription durch die Autorin.

# Die wichtigsten Zentren
# der Keramikherstellung in Japan
# Momoyama-Zeit, Edo-Zeit

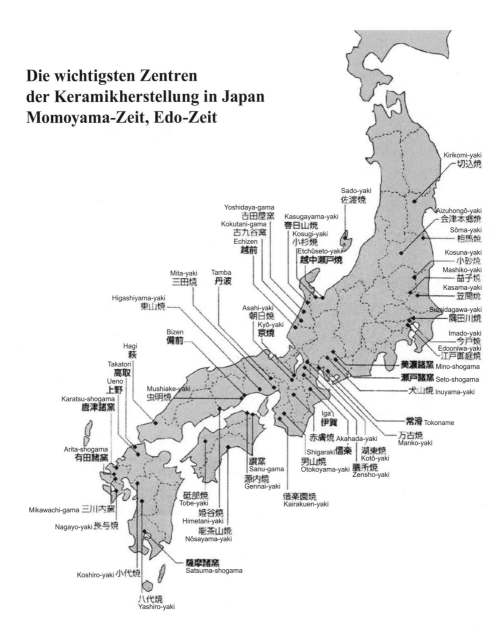

Landkarte und japanische Begriffe übernommen aus *Nihon yakimono-shi*
herausgegeben von Yabe Yoshiaki (1998), S. 187. Transkription durch die Autorin.

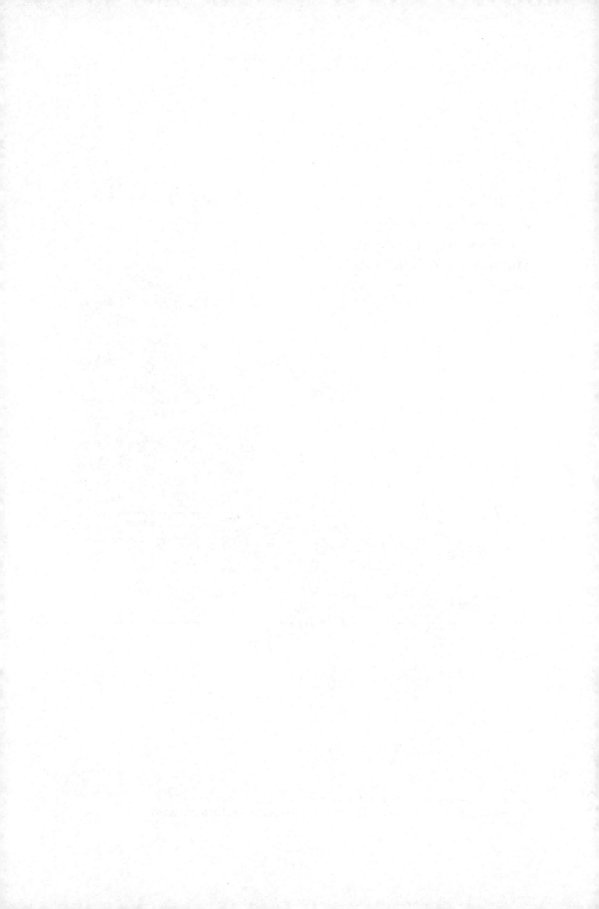

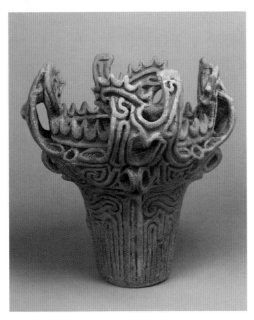

Abb. 42 Gefäß in, Flammen-Form' (*fukabachi, kaen-mon*), Jômon-Ware, mittlere Jômon-Zeit, H. 29,5 cm; *jûyô bunkazai* (wichtiges Kulturgut). Tôkyo Kokuritsu Hakubutsukan (Nationalmuseum Tôkyô). Foto: Eigentum des Museums.

Abb. 43 Topf (*tsubo*), Yayoi-Ware, späte Yayoi-Zeit, H. 32,6 cm; *jûyô bunkazai* (wichtiges Kulturgut). Tôkyo Kokuritsu Hakubutsukan (Nationalmuseum Tôkyô). Foto: Eigentum des Museums.

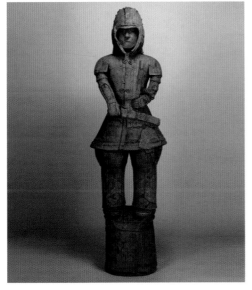

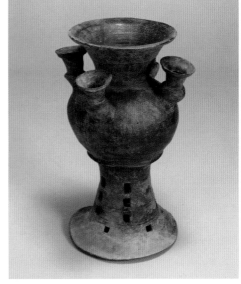

Abb. 44 *Haniwa*-Figur eines Kriegers, 6. Jh. (Kofun-Zeit), H. 130,5 cm; *kokuhô* (nationaler Schatz). Tôkyo Kokuritsu Hakubutsukan (Nationalmuseum Tôkyô). Foto: Eigentum des Museums.

Abb. 45 Ritualgefäß, Sue-Ware (*sueki*), 6. Jh. (Kofun-Zeit), H. ca. 37 cm. Tôkyo Kokuritsu Hakubutsukan (Nationalmuseum Tôkyô). Foto: Eigentum des Museums.

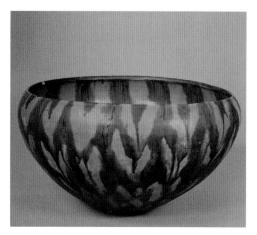

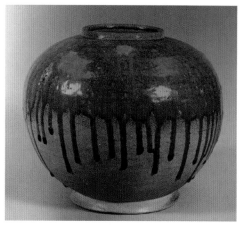

Abb. 46 Schale, Nara-Sansai-Ware, 8. Jh. (Nara-Zeit), H. ca 14 cm., D. ca. 28 cm. Shôsôin. Zit. aus: Yabe (1998), S. 42.

Abb. 47 Topf (*tsubo*), Sanage-Ware, 9. Jh. (Heian-Zeit), H. 25,6 cm; *jûyô bunkazai* (wichtiges Kulturgut). Fukuoka-shi Bijutsukan (Staatliches Museum Fukuoka). Zit. aus: Yabe (1998), S. 49.

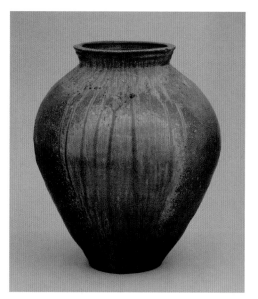

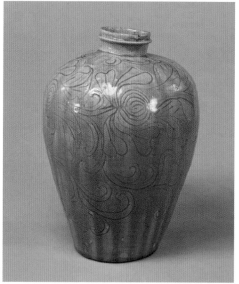

Abb. 48 Vorratsgefäß (*ôgame*), Echizen-Ware, 16. Jh. (Muromachi-Zeit), H. 62,9 cm. Fukui-ken Tôgeikan (Keramikmuseum der Präfektur Fukui). Foto: Eigentum des Museums.

Abb. 49 Vase, Koseto-Ware, *botan-karakusa*-Muster, 14. Jh. (Kamakura-Zeit), H. 31,4 cm. Tôkyo Kokuritsu Hakubutsukan (Nationalmuseum Tôkyô). Foto: Eigentum des Museums.

Abb. 50 Topf (*tsubo*), Suzu-Ware, 14. Jh. (Kamakura-Zeit), H. 51 cm. Suntory Bijutsukan (Suntory Museum, Tôkyô). Foto: Eigentum des Museums.

Abb. 51 Topf (*sankinko*-Form), Tokoname-Ware, Anfang 12. Jh. (Heian-Zeit), H. 25,7 cm. Kumano Hayatama Schrein. Wakayama. Zit. Aus: Narasaki (1980), S. 93.

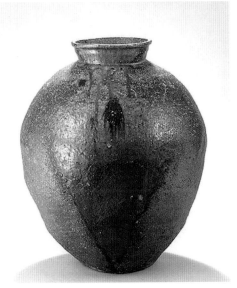

Abb. 52 Großer Topf (*ôtsubo*), Tanba-Ware, 14.-15. Jh. (Muromachi-Zeit), H. 46,8 cm. Tanba Kotôkan, Hyôgo-ken. Zit. aus: Yabe (1998), S. 69.

Abb. 53 Großer Topf (*ôtsubo*), Shigaraki-Ware, 16. Jh. (Muromachi-Zeit), H. 57,3 cm. Suntory Bijutsukan (Suntory Museum, Tôkyô). Foto: Eigentum des Museums.

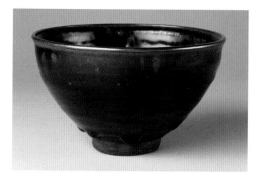

Abb. 54 Teeschale (*chawan*), Seto-Ware, 16. Jh. (Muromachi-Zeit), H. 6,9 cm, D. 11,8 cm. Tôkyo Kokuritsu Hakubutsukan (Nationalmuseum Tôkyô). Foto: Eigentum des Museums.

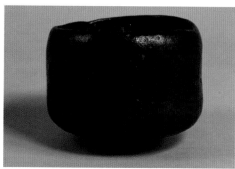

Abb. 55 Teeschale (*chawan*), Chôjirô, schwarzes Raku (*kuroraku*), Name (*mei*): Amadera 尼寺, 16. Jh. (Momoyama-Zeit), H. 8,2 cm, D. 16,3 cm. Tôkyo Kokuritsu Hakubutsukan (Nationalmuseum Tôkyô). Foto: Eigentum des Museums.

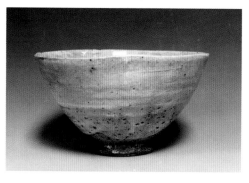

Abb. 56 Teeschale (*chawan*), Hagi-Ware, H. 8,5 cm, D. 15,3 cm. Museum für Kunst und Gewerbe Hamburg, Inv.-Nr. 1915.53.

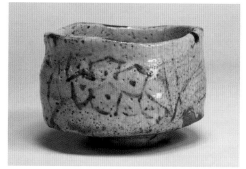

Abb. 57 Teeschale (*chawan*), Shino-ware, Name (*mei*): Furisode 振袖, 16. Jh. (Momoyama-Zeit), H. 8,2 cm, D. 13,1 cm. Tôkyo Kokuritsu Hakubutsukan (Nationalmuseum Tôkyô). Foto: Eigentum des Museums.

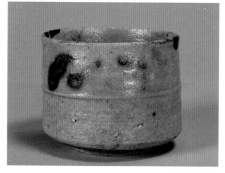

Abb. 58 Teeschale (*chawan*), Kiseto-Ware, 16. Jh. (Momoyama-Zeit), H. 7,9 cm, D. ca. 9,9 cm. Tôkyo Kokuritsu Hakubutsukan (Nationalmuseum Tôkyô). Foto: Eigentum des Museums.

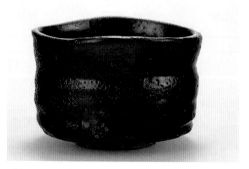

Abb. 59 Teeschale (*chawan*), Setoguro-Ware, 2. H. d. 16. Jhs. (Momoyama-Zeit), H. 8.9 cm, D. 13,4 cm. Suntory Bijutsukan (Suntory Museum, Tôkyô). Foto: Eigentum des Museums.

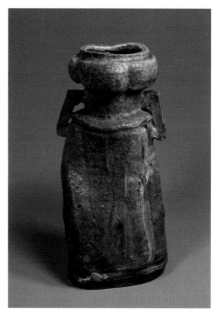

Abb. 60 Schale mit Griff (*tebachi*), Oribe-Ware, An-
fang 17. Jh. (Momoyama-Zeit), H. 28.1 cm, B. 25 cm, T.
19,5 cm. Suntory Bijutsukan (Suntory Museum, Tôkyô).
Foto: Eigentum des Museums.

Abb. 61 Blumenvase (*mimitsuki hanaire*), Iga-Ware, An-
fang 17. Jh. (Momoyama-Zeit), H. 28,6 cm, Tôkyo Ko-
kuritsu Hakubutsukan (Nationalmuseum Tôkyô). Foto:
Eigentum des Museums.

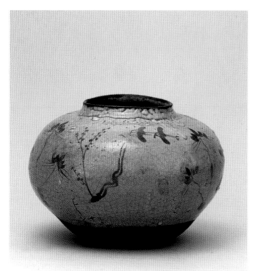

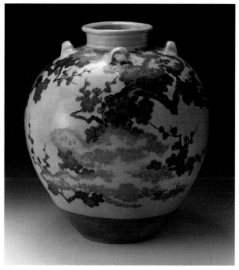

Abb. 62 Vase, Karatsu-Ware, Hizen, Anfang 17. Jh. (Mo-
moyama-Zeit), H. 14,6 cm, D. 20,2 cm. Suntory Bijutsukan
(Suntory Museum, Tôkyô). Foto: Eigentum des Museums.

Abb. 63 Teetopf (*chatsubo*), Nomura Ninsei, 17. Jh. (Edo-
Zeit), H. 30,3 cm; *jûyô bunkazai* (wichtiges Kulturgut).
Tôkyo Kokuritsu Hakubutsukan (Nationalmuseum
Tôkyô). Foto: Eigentum des Museums.

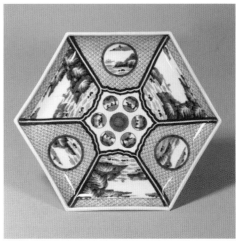

Abb. 64 Viereckige Schale (*kakuzara*), Ogata Kenzan und Ogata Kôrin, 18. Jh. (Edo-Zeit), H. 2,9 cm, L. 22,2 cm. Tôkyo Kokuritsu Hakubutsukan (Nationalmuseum Tôkyô). Foto: Eigentum des Museums.

Abb. 65 Sechseckige Schale (*rokkaku ôzara*), Porzellan, Imari-Ware, 19. Jh. (Edo-Zeit), H. 5,5 cm, D. 26,2 cm. Tôkyo Kokuritsu Hakubutsukan (Nationalmuseum Tôkyô). Foto: Eigentum des Museums.

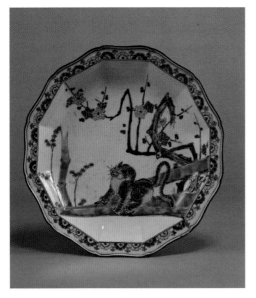

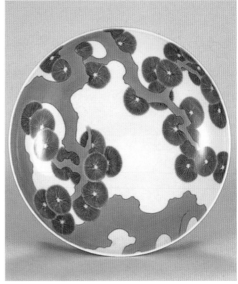

Abb. 66 Teller, Porzellan, Imari-Ware, Kakiemon-Stil, 17. Jh. (Edo-Zeit), H. 3,5 cm, D. 19,5 cm. Tôkyo Kokuritsu Hakubutsukan (Nationalmuseum Tôkyô). Foto: Eigentum des Museums.

Abb. 67 Teller, Porzellan, Nabeshima-Ware, 17./18. Jh. (Edo-Zeit), H. 7,6 cm, D. 29,3 cm. Suntory Bijutsukan (Suntory Museum, Tôkyô). Foto: Eigentum des Museums.

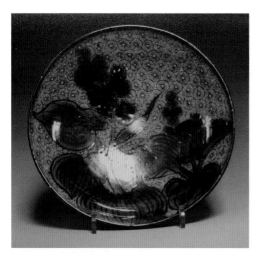

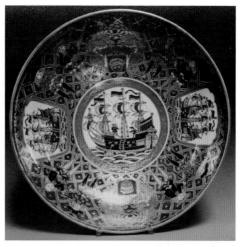

Abb. 68 Teller, Porzellan, Kutani-Ware, 18. Jh (Edo-Zeit), D. ca. 20 cm. Museum für Kunst und Gewerbe Hamburg, Inv.-Nr. 1890.195.

Abb. 69 Schale, Porzellan, Imari-Ware, H. 9,8 cm, D. 36,8 cm. Museum für Kunst und Gewerbe Hamburg, Inv.-Nr. 1980.244.

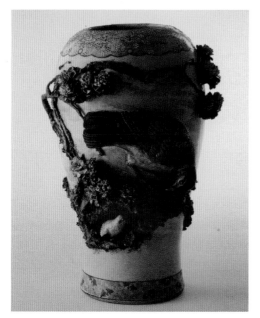

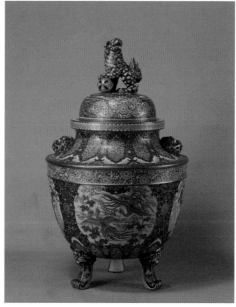

Abb. 70 Vase, Miyagawa Kôzan I, ca. 1871-82 (Meiji-Zeit), H. 35,3 cm, D. 24,3 cm. Tôkyô Kokuritsu Kindai Bijutsukan, Kôgeikan (Nationalmuseum für Moderne Kunst Tôkyô, Galerie für Kunstgewerbe). Foto: Eigentum des Museums.

Abb. 71 Deckeltopf, Satsuma-Ware, Kinkôzan Sôbei VII, 1892 (Meiji-Zeit), H. 46,4 cm, Tôkyo Kokuritsu Hakubutsukan (Nationalmuseum Tôkyô). Foto: Eigentum des Museums.

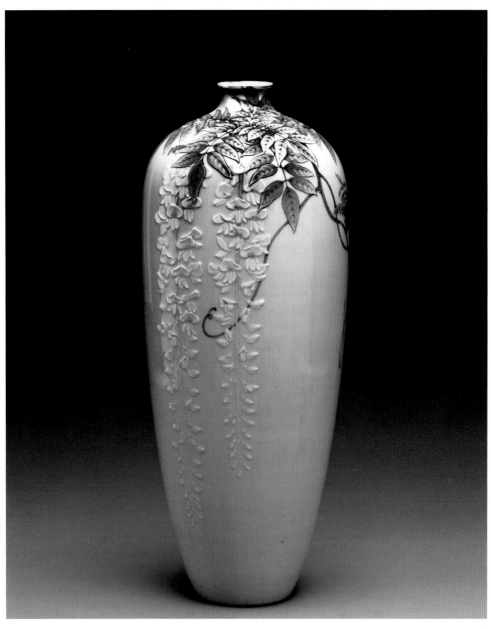

Abb. 72 Vase, Porzellan, Arita-Ware, 19./20.Jh. (Meiji-Zeit), H. 40,2 cm, D. 16,7 cm. Museum für Kunst und Gewerbe Hamburg, Inv.-Nr. 1900.187. Foto: Maria Thrun.

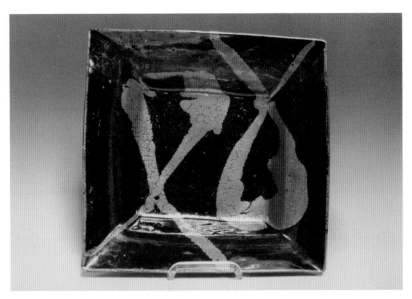

Abb. 73 Quadratische Schale, Hamada Shôji, 1967, H. 9 cm, B. 30 cm. Museum für Kunst und Gewerbe Hamburg, Inv.-Nr. 1968.91.

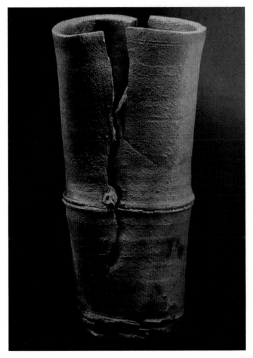

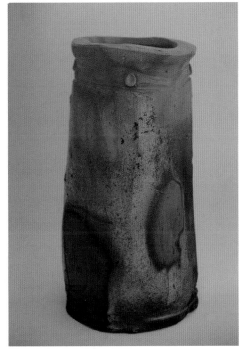

Abb. 74 Vase, Arakawa Toyozô, Kiseto-Ware, 1960, H. 27,0 cm, D. 12,5 cm. Zit. aus: Gendai Tôgei, Bd. 4, Kôdansha 1975.

Abb. 75 Vase, Kaneshige Tôyô, Bizen-Ware, 1953-54, H. 24,1 cm, D. 12,6 cm. Okayama Kenritsu Bijutsukan (Präfekturmuseum Okayama). Zit. aus: Tôkyô Kokuritsu Kindai Bijutsukan (Hrsg., 2002), S. 57.

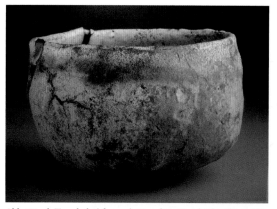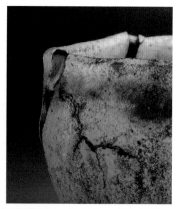

Abb. 76 a, b Teeschale (*chawan*), Kawakita Handeishi, Shino-Ware, 1949, H. 9,0 cm, D. 14,0 cm. Tôkyô Kokuritsu Kindai Bijutsukan, Kôgeikan (Nationalmuseum für Moderne Kunst Tôkyô, Galerie für Kunstgewerbe).

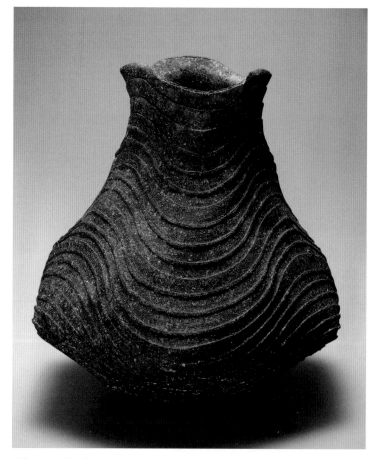

Abb. 77 Topf (*tsubo*), Kamoda Shôji, 1970, H. 26,0 cm, D. 22,0 cm. Tôkyô Kokuritsu Kindai Bijutsukan, Kôgeikan (Nationalmuseum für Moderne Kunst Tôkyô, Galerie für Kunstgewerbe). Foto: Eigentum des Museums.

Abb. 78 Vase, Kaneta Masanao, Hagi-Ware, 1995, H. 50, 0 cm, B. 29,0 cm, L. 60,5 cm. Tôkyô Kokuritsu Kindai Bijutsukan, Kôgeikan (Nationalmuseum für Moderne Kunst Tôkyô, Galerie für Kunstgewerbe). Foto: Eigentum des Museums.

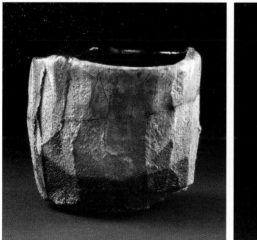

Abb. 79 a, b Teeschale (*chawan*), Raku Kichizaemon XV, Raku-Ware, 1990, H. 10,6 cm, D. 11,8 cm. Tôkyô Kokuritsu Kindai Bijutsukan, Kôgeikan (Nationalmuseum für Moderne Kunst Tôkyô, Galerie für Kunstgewerbe). Foto: Eigentum des Museums.

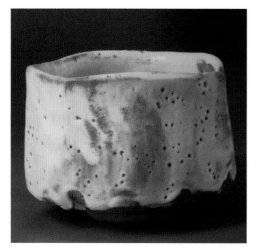 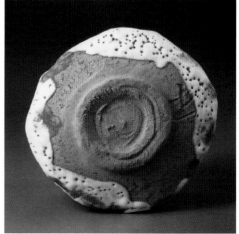

Abb. 80 a, b Teeschale (*chawan*), Suzuki Osamu, Shino-Ware, 2001, H. 10,0 cm, D. 14,4 cm. Zit. aus: Hayashiya (2001), S. 95.

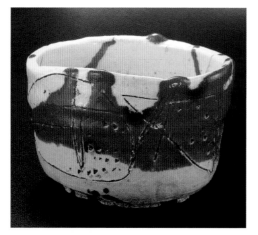 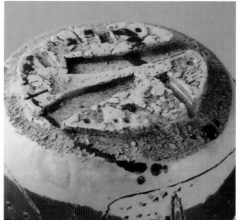

Abb. 81 a, b Teeschale (*chawan*), Yamada Kazu, H. 8,6 cm, D. 12,3 cm. Zit aus: Ausstellungskatalog von Mitsukoshi (Nihonbashi Honten), Abb. 5.

# Kapitel 4

# Japanische Keramikkultur im Gestaltungsprozess zeitgenössischer Keramik in Deutschland

Die über vierhundertjährige Geschichte der Begegnung zwischen Japan und Europa spiegelt sich – wie in Kapitel 1 bereits erläutert – auf zahlreichen Gebieten wider: eine davon ist die Keramik. Die für den vorliegenden Beitrag relevanten Keramikgattungen sind Irdenware, Steinzeug und Porzellan. Keramik ist als Oberbegriff für sämtliche Produkte zu verstehen, die aus Ton hergestellt und der Wirkung des Feuers ausgesetzt sind.

Den Schwerpunkt der im deutschen Kulturkreis entstandenen Keramik bildeten das salzglasierte Steinzeug sowie bleiglasierte Irdenware – bis zu ihrer Begegnung im 17. Jahrhundert mit dem ostasiatischen u. a. japanischen Porzellan.[370] Diese Begegnung eröffnete neue technische und gestalterische Möglichkeiten. Der Rezeptionsprozess japanischer Keramik in Deutschland verlief seitdem in drei Hauptphasen: vom Ende des 17. bis zur Mitte des 18. Jahrhunderts, vom ausgehenden 19. bis Anfang des 20. Jahrhunderts und seit den 1970er Jahren bis zur Gegenwart.[371] Jede dieser drei Phasen charakterisiert eine für ihre Zeit typische Fragestellung und Entwicklungsstufe, in der neue Erkenntnisse gewonnen wurden, die die Voraussetzungen für die Keramik späterer Zeit schufen und auf die sich heutige Keramiker stützen.

Die erste Phase war geprägt von den Versuchen, die Porzellanmasse in Europa herzustellen sowie die Entwicklung der Porzellanherstellung in der Meißener Porzellan-Manufaktur. Neben dem chinesischen Porzellan, kopierte man die japanischen Formen, zuerst in so genanntem Böttger-Steinzeug, dann in Porzellan, erlernte die Dekortechniken und übernahm die farbenreichen

---

370 Einen Überblick über die Geschichte deutscher Keramik bietet Adalbert Klein (1993).

371 Das Jahr 1970 sollte nicht als eine Zäsur in der Geschichte deutscher Keramik missverstanden werden. Allerdings lässt das Aufeinandertreffen verschiedener Faktoren, die im Text erklärt werden, den Beginn der 70er Jahre als einen entscheidenden Zeitpunkt für die Intensivierung des Einflusses japanischer Keramik in Deutschland vermuten.

Dekormotive des japanischen Vorbilds. Zum Modell wurden die nach Europa eingeführten Erzeugnisse.[372]

Die zweite Phase kennzeichnet die Glasurenforschung des japanischen Porzellans und Steinzeugs, sowie die Übernahme ihrer gestalterischen Prinzipien und Dekormotive. Die auf den Weltausstellungen, in Museen und Galerien gezeigten Sammlungen japanischer Keramik waren nun Vorbild.

Die beiden Etappen der europäischen Begegnung mit japanischer Keramikkultur werden als historischer Hintergrund im Abschnitt 4.1 erläutert.

Schwerpunkt der dritten Phase ist die Auseinandersetzung mit japanischem Steinzeug und Irdenware-Keramik der Momoyama-Zeit (1573-1615) sowie modernen Werken, die diese Tradition fortsetzen.[373] Die Raku-Keramik und die der sogenannten "Sechs Alten Öfen" wurden von den deutschen Keramikern gleichermaßen hochgeschätzt. Bei ihrem Rezeptionsprozess spielen die ästhetischen Begriffe wie *wabi* und *sabi* eine zentrale Rolle.

Sie begegneten der japanischen Keramik direkt: durch Ausstellungen, Publikationen, vereinzelt durch Studienreisen nach Japan, oder indirekt durch westliche Keramik, die einen japanischen Einfluss aufweist. Sie übernahmen ihre Formensprache, die Formgebung, erlernten die notwendigen Brenntechniken und entwickelten ein neues Materialbewusstsein. Anhand der Ergebnisse der durchgeführten Untersuchungen werden in den folgenden Abschnitten alle diese Bereiche angesprochen sowie die Gründe des Rezeptionsprozesses japanischer Keramikkultur bei der zeitgenössischen Keramik in Deutschland erläutert. Es wird gezeigt, welche technischen und ästhetischen Aspekte japanischer Keramik übernommen wurden und auf welche Weise die deutschen Keramiker sie seitdem interpretieren. Wie diese Aspekte sich auf die Entwicklung der Gefäßkeramik in Deutschland seit den 1970er Jahren ausgewirkt haben, ihre Wertschätzung beeinflussten, sind dabei die wesentlichen Fragen.

## 4.1 Historischer Überblick

Obwohl die Keramik aus Japan schon seit der Mitte des 17. Jahrhunderts das – bis

---

372 Einige japanische Formen unterlagen jedoch Veränderungen, die unter europäischem Einfluss entstanden sind, bevor sie in Meißen als "japanische Formen" übernommen und weiter entwickelt wurden Als Beispiel kann die von Mallet erwähnte viereckige Sakeflasche mit Fuß dienen. Mallet (1990), S. 44f (Abb. 290, S. 259).

373 Eine interessante Ausstellung der durch die Ästhetik der *Momoyama*-Period beeinflussten zeitgenössischen japanischen Keramik fand vom 28. 09 bis 24. 11. 2003 im Tôkyô Kokuritsu Kindai Bijutsukan Kôgeikan statt. Begleitet wurde sie durch den Katalog *Shôwa no Momoyama fukkô: Tôgei kindaika no tenkan ten*. Zum Thema einführend: Kida Takuya in *Tôsetsu* Nr. 562 (1/2000), 574 (1/2001), 594 (7/2001).

heute wellenartig in drei Perioden wiederkehrende – Interesse Europas auf sich zieht, erfreuten sich nicht alle ihre Gattungen der gleichen Beliebtheit.

### 4.1.1 Porzellan – das weiße Gold für Europa (17.-18. Jahrhundert)

Die erste Periode begann mit der Ankunft europäischer Kaufleute in Japan im 16. Jahrhundert und führte zu dauerhaften Handelsbeziehungen mit Portugal, Spanien und den Niederlanden. Unter den nach Europa eingeführten Handelsgütern befand sich seit der Mitte des 17. Jahrhunderts das japanische Porzellan, welches schnell zu einer begehrten Ware wurde. Die Begeisterung für ‚das weiße Gold' des Fernen Ostens schlug sich in den zunehmenden Bestellungen chinesischer[374] und später japanischer Porzellane[375] nieder. Unter den letzteren waren es vor allem die polychromen *Imari*- und *Kakiemon*-Porzellane, deren Import laut Oliver Impey im Jahre 1659 begann und endete um 1740.[376] Genauso wie bei der Lackware begeisterte sich der Hochadel Europas daran. Er war entzückt von den prächtigen, bunten Farben, goldenen Verzierungen, exotischen und dekorativen Ornamenten. Sie entsprachen dem Zeitgeist; das Porzellan war eine perfekte Luxusware für die Verfeinerung des höfischen Lebens.

Der Rezeptionsprozess des Porzellans in Europa gestaltete sich ähnlich wie bei der Lackware. Die erste Stufe waren Bestellungen in Japan und die Verbreitung der Ware in Europa. Die zweite Stufe war der Wunsch, sich von den teuren Importen unabhängig zu machen und Versuche, das Porzellan in Europa herzustellen. Das dabei entstandene Nebenprodukt waren die Fayencen in Delft. Die dritte Stufe war die Erfindung des Porzellans in Meißen und die Etablierung der Porzellanmanufakturen in ganz Europa.

Diese ‚Begeisterung' der ersten Periode unserer Betrachtung ist an den damals entstandenen Sammlungen wie z. B. der von August dem Starken in Dresden[377] zu erkennen, ferner an den diesen Sammlungen gewidmeten Porzellanzimmern

---

374  Laut Impey waren die Bestellungen des chinesischen Porzellans bis zum frühen 15. Jahrhundert äußerst selten. Impey (1990), S. 15.

375  Überblick zum Thema der Einführung des japanischen Porzellans nach Europa bei Impey (1990), S. 15-24; zum Thema der in Japan produzierten Exportporzellane s. ebd., S. 25-34. Ausführliche Beschreibung dieser Problematik anhand der Sammlung des Ashmolean Museum, Oxford, findet sich bei Impey (2002).

376  Impey (1990), S. 57, Impey (1993), S. 156-160.

377  Über die Sammlung des ostasiatischen Porzellans von August dem Starken vgl. Ströber (2001).

europäischer Höfe[378] oder an Bildern mit Porzellan als zentralem Thema.[379] Ähnlich wie bei den Lackkabinetten, wurden die erwähnten Porzellanzimmer mit dem Zweck gebaut, die Porzellane zu präsentieren. Die Räume wurden mit chinesischen blau-weißem Porzellan sowie mit japanischen *Kakiemon*- und *Imari*-Porzellane dekoriert. Eine mögliche Zusammensetzung zeigt das Foto des *Imari*-Ensembles (Abb. 82). Die nebeneinander platzierten Objekte konnten aus zwei oder drei Deckeltöpfen und zwischen ihnen gestellten schlanken Kelchen, so genannten Flötenvasen, bestehen. In den Räumen wurden auch europäische Porzellane zur Schau gestellt; dabei handelte es sich oft um europäische Kopien fernöstliche Objekte. Solche Zimmer wurden in Deutschland *Porzellankabinett* oder *Porzellanzimmer* genannt, sie spiegelten den herrschenden Geschmack des Hochadels im Barock und Rokoko wider. Die bekanntesten davon befanden sich in Schloss Oranienburg in der Nähe von Berlin (entworfen durch Andreas Schlüter), in Charlottenburg in Berlin (entworfen durch Johann Friedrich Eosander) und im „Holländischen Palais" in Dresden, entworfen von Matthäus Daniel Pöppelmann, das die Sammlung von August dem Starken beherbergt.

Laut Oliver Impey, dessen Forschung zum Thema Exportporzellan bis heute nicht übertroffen wurde, gelangten unterschiedliche Formen, wie Schalen, runde und eckige Schüssel, Flaschen, Teller verschiedener Größe sowie Figuren nach Europa. Eine ausführliche Beschreibung mit Beispielen ist bei seiner schon erwähnten Publikation zur Sammlung des Ashmolean Museum zu finden.[380] Zu den Sammlungen in Deutschland aus den neueren Publikationen ist die von Eva Ströber: *‚La maladie de porcelain...'* *Ostasiatisches Porzellan aus der Sammlung Augusts des Starken* sowie ihre Aufsätze zu empfehlen.[381] In dieser Sammlung sind nicht nur interessante Beispiele des Porzellans zu finden, sondern auch jene, die das Porzellan mit Lack verbinden (Abb. 83). Dazu schreibt Ströber in einem ihren Aufsätze:

> Offensichtlich suchte man bei diesem Dekortypus Materialien und Techniken des ostasiatischen Porzellans und Lacks als der um 1700 in Europa meistgeschätzten und teuer bezahlten exotischen Luxuswaren auf das Prachtvollste zu vereinen.[382]

Das japanische Porzellan erfreute sich großer Beliebtheit und seine Qualität

---

378 Einen Überblick über das Thema bietet Impeys Abhandlung „Porcelain for Palaces", Impey (1990), S. 56-69.

379 Spriggs (1967), S. 73-87.

380 Impey (2002).

381 Ströber (2001), S. 9-13, 128-219. Diese Publikation beinhaltet auch chinesisches Porzellan aus der Sammlung von August des Starken und gibt so die Möglichkeit des Vergleichs.

382 Ströber (2004), S. 28.

wurde hoch gepriesen. Allerdings nicht alle Formen waren für den europäischen Lebensstil geeignet. So kam es wie bei der Lackware vor, dass die aus europäischer Sicht ‚unpraktischen' Formen an die Tafelsitten des Hochadels angepasst wurden, z. B. durch die Montierungen aus Silber oder vergoldeten Metalllegierungen. Das hatte dreifachen Vorteil: Erstens konnte man so zu den dekorativen Formen kommen, die den europäischen Tafelsitten entsprachen, wie die Abbildung 84 zeigt, in der eine große und vier kleineren Deckelterrinen sowie vier kleine Gewürzgefäßen zusammengestellt sind. Zweitens waren die Europäer mit Gold und Silber vertraut, wiesen die edlen Metalle doch – nicht nur in Verbindung mit japanischem Porzellan – auf den Wohlstand der Besitzer hin und betonten ihn. Drittens boten die Montierungen einen zusätzlichen Schutz für die kostbaren und zerbrechlichen Gegenstände. In den Sammlungen des Residenzmuseums in München gibt es das interessante Beispiel einer löwenähnlichen Tierplastik in Gestalt eines *shishi* 獅子 aus *Arita*-Porzellan, das durch die Montierung zu einem Kerzenständer wurde.[383]

Da das importierte Porzellan den europäischen Hochadel erfreute, den Geldbeutel aber beträchtlich plünderte, versuchte man einen Ersatz dafür in Europa zu finden. Ein erster Erfolg für die europäische Porzellanherstellung ist die Entwicklung der Porzellanmasse durch Friedrich Böttger und Ehrenfried von Tschirnhaus im Jahre 1708.[384] Die Produktion konnte im Jahre 1710 in dafür gegründeten Königlichen Porzellanmanufaktur in Meißen beginnen.

Obwohl die Porzellanherstellung ein Geheimnis bleiben sollte, wurde sie bekannt. Nach und nach wurden andere Porzellanmanufakturen gegründet, unter anderen: 1718 Wien, 1726 Rörstrand, 1745 Chelsea, 1745 Vincennes (später nach Sèvres verlegt), 1755 St. Petersburg, 1760 Kopenhagen und in Deutschland: 1746 Höchst, 1747 Fürstenberg, 1747 Nymphenburg, 1751 Berlin und 1765 Fulda.

Zunächst war das Interesse der Europäer auf das Material und die Dekore gerichtet. Später, nach der Erfindung der Porzellanmasse, verlagerte sich der Schwerpunkt dieses Interesses von den technischen auf die dekorativen, dem damaligem Zeitgeist entsprechenden Elemente. Form und Dekor standen im Vordergrund.

Erste Geschirrformen wurden nach Entwürfen von Gold- und Silberschmieden gemacht. Im Laufe der Zeit jedoch wurde die Anlehnung an die ostasiatischen Vorbilder charakteristisch nicht nur für das Meißner Porzellan,

---

383 Der Kerzenständer abgebildet in Impey (1993), Abb. 115, S. 155.

384 Im Gegensatz zu den Merkmalen des chinesischen Porzellans, das als Weichporzellanbezeichnet wird, wurde eine Masse entwickelt, die man Hartporzellan nennt. Klein (1993), S. 11. Im Allgemeinen wird über Böttger als Erfinder des Porzellans gesprochen. Es gab aber eine Zusammenarbeit zwischen mehreren Menschen, unter denen Böttger und Tschirnhaus eine führende Rolle spielten. Ebd. S. 62. Nach dem Tod von Tschirnhaus hat Böttger die Porzellanmasse weiterentwickelt.

sondern später auch für andere Manufakturen durch die Jahrhunderte in Europa. Es wurden dabei einerseits ostasiatische Motive und Formen imitiert, andererseits europäische Formen mit ostasiatischen Dekoren verziert.

Die Übernahme der ostasiatischen Formen wurde durch europäische Sitten und Gebräuche bestimmt. Die Einführung neuer Getränke wie Tee, Kaffee und Kakao führte zur Imitation der ostasiatischen Trinkgefäße wie der Teekanne, andererseits wurden die ostasiatischen Formen umgewandelt und dem europäischen Geschmack angepasst.[385]

Zu den japanischen Dekoren, die gern übernommen wurden, gehören diejenigen, die man aus den Kakiemon und Imari-Porzellane kennt. Dazu zählen das Motiv der ‚drei Freunden des Winters' *shô-chiku-bai*, Wachtelpaar *‚uzura'*, Shiba Onkô Geschichte, Phönix, Tiger, Drache, Reisighecke mit ‚Eichhörnchen' und ‚rotem Fuchs'. Diese Motive wurden oft in Unkenntnis ihres Symbolgehalts übernommen oder missverstanden, wie beispielsweise Bambus mit Blättern in Form von bunten Blüten, die verblühen und herunterfallen, Phönix als Pfau oder Reisighecke als Weizenbündel. Mit dieser Problematik befasst sich Masako Shôno, die eine ausführliche Analyse der *Kakiemon* auf Meißener Porzellan im Buch: *Japanisches Aritaporzellan im sogenannten ‚Kakiemonstil' als Vorbild für die Meißener Porzellanmanufaktur* durchführte.[386]

An dieser Stelle seien zwei Beispiele mit dem Motiv *shô-chiku-bai* gezeigt (Abb. 85 und Abb. 86). Der japanische *Kakiemon*-Teller aus der japanischen Sammlung und seine Meißen-Kopie aus der Sammlung des Museums für Kunst und Gewerbe Hamburg machen den Rezeptionsprozess japanischer Kultur in Europa deutlich: Obwohl das Motiv ähnlich ist, entspricht seine Komposition auf der Oberfläche des Tellers anderen ästhetischen Werten. Das japanische Vorbild spiegelt Elemente, die im japanischen Kulturkreis hochgeschätzt sind, wie Asymmetrie, das Vermeiden von überflüssigem Dekor und bewusste Hinterlassen der leeren Flächen, wider. Der europäische Teller hingegen übernimmt zwar das Dekormotiv, passt ihn aber an die ästhetische Werte an, die den Europäern nahe stehen. So wird im Zentrum des Tellers eine Mittelachse gebildet und mit zusätzlichen Dekormotiven versehen, damit die ganze Komposition symmetrisch wirkt und weniger Leerflächen entstehen. So wurde das japanische Vorbild dem europäischen Geschmack damaliger Zeit angepasst.

---

385 Diese Formen wurden auch häufig an die europäischen Gegebenheiten angepasst, wie zum Beispiel die Henkeltasse. Aus praktischen Gründen wurde die Form einer chinesischen Teetasse mit einem Henkel versehen. Das Meißener Porzellan war nämlich ein Hartporzellan, das die Hitze viel schneller als chinesisches Porzellan durchließ. Dadurch wurde das Halten einer henkellosen Tasse schwierig. Klein (1993), S. 61-70.

386 Shôno (1973). Weitere Beispiele finden sich auch bei Mallet (1990), S. 35-55.

Als letzte Stufe des Rezeptionsprozesses ist das allmähliche Entfernen von japanischen Vorbildern und das Bestreben, Eigenes zu entwickeln, bemerkbar. Dabei entstanden vor allem europäische Formen, die an japanische anlehnten, Porzellane, die die japanische Farbpallette für europäische Motive übernehmen und oft mit Symbolen wie z. B. Wappen versehen (Abb. 87a,b).

Neue technische Möglichkeiten erlaubten es, Gipsformen für die Herstellung des Porzellans mehrmals zu verwenden. Dies war entscheidend für die Entwicklung der vielteiligen Service, die aus hunderten Stücken bestehen. Ein berühmtes Beispiel dafür ist das aus 2400 Teilen zusammengesetzte Meißener Schwanenservice, das im Jahre 1738 durch den Grafen Brühl bestellt worden war.[387] Obwohl die Formen solcher Service häufig auf japanischen Vorlagen beruhten, war die Idee eines Services für die japanische Esskultur völlig fremd, da in Japan mehrere Formen und Muster zugleich beim Essen verwendet werden. Eine Keramik wird dabei als ein Einzelstück angesehen, das Aufmerksamkeit erweckt. Die Benutzung mehrerer Keramiken in gleichen Formen und Dekoren entsprach und entspricht nicht der japanischen Ästhetik. Es hängt unter anderem damit zusammen, dass die japanische Kultur mit dem Begriff ‚*tezukuri bunka*‘ 手作り文化 definiert sein kann, was die Wertschätzung der einzelnen, unwiederholbaren Form bedeutet. Es ist eins von den Merkmalen, die nicht nur Porzellan betrifft, sondern auch andere Keramiken sowie auch weitere Bereiche des Handwerks und Kunsthandwerks.

### 4.1.2 Keramik des Jugendstils (19./20. Jahrhundert)

In der zweiten Periode unserer Betrachtung, die der Wende des 19. zum 20. Jahrhundert gilt, stieg die Welle der Begeisterung für die aus Japan stammenden Gegenstände hoch auf. Sie mündete im Entstehen eines europaweiten Phänomens, das den Namen Japonismus erhielt und führte zur Entstehung eigenständiger Stile in ganzer Europa. In Deutschland nannte man es ‚Jugendstil‘.

Ähnlich wie es schon im ersten Kapitel beschrieben, gelangte auch die japanische Keramik wie andere Kunstgegenstände nach Europa. Es waren die Weltausstellungen, wo man ihr begegnete, aber auch bei Kunsthändlern, und Kunstsammlern sowie private Käufern. Die Weltausstellung, die zum ersten Mal eine umfassende Sammlung von 600 Objekten aus Japan zeigte, war die Londoner Weltausstellung im 1862, wo die Sammlung von Sir Rutherford Alcock – vor allem Porzellan und Lack – zu sehen war.[388] Bei der nächsten Weltausstellung

---

387 Ebd., S. 136.

388 Schuster (2007), S. 259.

im Jahre 1867 in Paris war zwar Japan präsent, aber noch nicht offiziell als ein Land, sondern durch einzelne Vertretungen des Edo-Shogunats sowie Saga- und Satsuma-Klans. Japan als Land und Nation trat zum ersten Mal auf der Wiener Weltausstellung 1873 auf.[389] Zu sehen waren 6668 in 25 Gruppen unterteilte Objekte, davon eine Großzahl von handwerklichen und kunsthandwerklichen Arbeiten, u. a. Keramik, vor allem Porzellan.[390] Seitdem waren die japanischen Produkte auf den Weltausstellungen regelmäßig zu schauen. Es waren aber überwiegend zeitgenössische Produkte, solche Beispiele wie die *Iga*-Vase *hanaire* 花入 aus dem 17. Jahrhundert, die man auf der Pariser Weltausstellung 1878 bewundern konnte, waren selten.[391] Die Zeit des europäischen Interesses an der unglasierten Keramik mit natürlichem Ascheanflug war aber damals auch noch nicht gekommen. Ganz im Gegenteil, im Allgemeinen konzentrierten sich die Keramiker jener Zeit auf das Erlernen der technischen Kenntnisse von ostasiatischen Glasuren. In der Keramik spielte nicht nur Japan, sondern besonders China eine große Rolle. Die Kenntnisse über die chinesischen Glasuren gelangten jedoch häufig über Japan, das sie seinerseits bereits verändert hatte, nach Europa.

Dem japanischen Porzellan fand zwar weiterhin Beachtung, aber sie galt nicht mehr den farbenreichen *Imari*- und *Kakiemon*-Dekoren. Sehr beliebt waren monochrome Glasuren, vor allem die sogenannte Ochsenblut- und die Seladon-Glasur. Um ihre Schönheit zu betonen, wurden einfache Formen gewählt, was Ingeborg Becker sehr treffend beschreibt:

> Die ostasiatischen Glasuren erforderten einfache Gefäßformen, die die gegenstandslose Schönheit des Farbverlaufs in den Mittelpunkt rückten.[392]

Solche Formen bildeten einen Gegensatz zu den vom Historismus geprägten und basierten oft auf ostasiatischen Vorbildern. Der unglasierte Scherben an sich war für die Keramiker nicht besonders interessant. Er diente nur als Basis für die Glasur und sollte dafür eine geeignete Form und Oberfläche haben.

Den zweiten Schwerpunkt des europäischen Interesses in der Zeit des Japonismus bildete das japanische Steinzeug und Irdenware mit Laufglasuren, bei den sich Tropfen auf der Gefäßoberfläche bilden sowie die *Tenmoku*-Glasur, vor

---

389 Itô / Doi / Ogawa (2004), S. 10.

390 Fux (1973), S. 20.

391 Abgebildet in: Tôkyô Kokuritsu Hakubutsukan et al. (Hrsg., 2004), Abb. I-203, S. 83. Diese Publikation ist sehr empfehlenswert, weil sie eine sehr gute Auswahl der Kunstobjekte aus den ausgewählten Weltausstellungen zeigt.

392 Becker (1997), S. 27.

allem jene aus Seto in der Owari-Provinz, der heutigen Aichi-Präfektur.[393] In diesem Bereich waren die Keramiker Frankreichs führend und vorbildhaft für die deutschen Keramiker damaliger Zeit. Zu ihnen gehören Jean Carriès, Ernest Chaplet, Pierre Adrien Dalpayrat, Auguste Delacherche, die, wie Rüdiger Joppien schreibt:[394] „waren der Entwicklung in Deutschland meilenweit voraus"

Als Beispiele für den deutschen Kulturkreis im Bereich der Porzellanglasuren ist hier der am Forschungsinstitut der Berliner Porzellanmanufaktur tätige Chemiker und Keramiker Hermann Seger (1839-1893) zu nennen. Er entwickelte anhand systematischer Analysen – unter anderem des japanischen Porzellans – entsprechende Glasurformeln und eine dafür geeignete Porzellanmasse. Im Bereich der Laufglasuren nach japanischen Vorbildern sind Hermann (Vater, 1845-1913) und Richard Mutz (Sohn, 1872-1931), die in ihrer Altonaer Manufaktur mit Irdenware und einer Steinzeugmasse arbeiteten, sowie Jakob Julius Scharvogel besonders zu erwähnen.[395]

In der Zeit des Jugendstils haben die Keramiker für die Glasuren aller Gattungen der Keramik gern Formen aus der Natur verwendet, die sie aus ostasiatischer Kunst kannten. Zur beliebtesten Form, die in der Keramik Europas einen festen Platz gefunden hat, ist der Flaschenkürbis hyôtan 瓢箪 geworden, der im Osten ein Symbol des langen Lebens und der Fruchtbarkeit ist. Die Kenntnisse japanischer Symbole, auch von Naturformen, die für die japanische Kultur so wichtig sind, waren in Europa rar. Pflanzen wie Bambus, Auberginen, Iris wurden ohne Wissen um ihren Symbolwert oder dessen Berücksichtigung kopiert und in rein dekorativer Funktion verwendet. Die vier hier gezeigten Abbildungen weisen auf das Streben der Künstler nach dem Vereinen der Formen und Glasuren, die sie aus dem ostasiatischen Kulturkreis kennen (Abb. 88, 89, 90 u. 92).

Noch heute beeinflusst diese Keramik, vor allem deren Glasuren, die Künstler (z. B. Till Sudeck). Auch die Sammler schätzen sie nach wie vor. Die Weltausstellungen der zweiten Hälfte des 19. Jahrhunderts, auf denen das japanische Kunstgewerbe zahlreich vertreten war, lösten dieses Interesse aus.

Die Keramik der Zeit um 1900 stand aber auch im Zeichen der Dekore, die sich an den japanischen graphischen Vorlagen, d. h. den Holzschnitten orientierten.

---

393 Laufglasuren sind mehrere Glasurschichten, die aufeinander aufgetragen im Brand zu einer Masse verschmelzen, die Laufspuren auf der Laibung erkennen lässt. Am äußersten Rande bilden sich oft Glasurtropfen.

394 Museum für Kunst und Gewerbe Hamburg (2002), S. 43.

395 Dem Thema "Keramik aus der Werkstatt Mutz" widmete sich die von Dr. Rüdiger Joppien im Museum für Kunst und Gewerbe in Hamburg organisierte Ausstellung, die mehrere Aspekte dieser Werkstatt berücksichtigt und erörtert hat. Zur Ausstellung erschien ein Katalog mit zahlreichen Abbildungen und informationsreichen Beiträgen: Museum für Kunst und Gewerbe Hamburg (2002).

Dabei spielten die gleichen Elemente und Kompositionsregeln eine Rolle, die schon im Abschnitt 1.2.2.1 besprochen wurden. Bei der Keramik gehörten indes überwiegend Pflanzen und Tiere zu den beliebten Motiven und weniger die Landschaften. Ein schönes Beispiel für das letztere befindet sich dennoch in der Sammlung des Bröhan-Museums in Berlin: eine „Vase mit winterlich verschneiter Kiefernlandschaft",[396] ausgeführt in der Königlichen Porzellan-manufaktur Berlin nach dem Entwurf von Theo Schmuz-Baudiss (Abb. 91).[397] Tiere und Pflanzen, die bisher in Europa nicht besonders beachtet und schon gar nicht als kunstwürdig betrachtet wurden, wie Fledermäuse, Schnecken, Insekten, Fische, Wasserpflanzen, Unkraut, Gräser und Blätter rückten in den Mittelpunkt des Interesses der europäischen Keramiker. Führend waren dabei die Porzellane aus dem Königlichen Porzellanmanufaktur in Kopenhagen[398] und Porzellanmanufaktur Rörstrand in Stockholm. Diese Dekorwahl war aber eben-falls in Deutschland zu beobachten, wie es die Abbildungen 93 und 94 veran-schaulichen. Die erste Abbildung zeigt Teller aus dem sogenanntem Fischservice aus der Nymphenburger Porzellanmanufaktur und das andere eine Vase aus dem Königlichen Porzellanmanufaktur Meißen. Das letzte mit aufgeklebter Figur einer Schnecke an der Oberfläche der Vase, zeigt noch dazu eine Tendenz der Jugendstilkeramik, nämlich das Aufbringen des Dekors in Relief oder in plasti-scher Form auf die Oberfläche des Gefäßes. Solches kennen wir aus der chinesi-chen aber auch aus der japanischen Keramik- und Metallarbeiten.

Dieses ausgeprägte Interesse an Flora und Fauna, oft in Kleinstformat, und ebenso die gestalterischen Mittel, die bei ihrer Umsetzung in eigene künstle-rische Entwürfe behilflich sind, verdanken die Jugendstilkeramiker wie auch Künstler anderer Bereiche der Kultur Japans.

Einen wichtigen Teil innerhalb der Keramik des Jugendstils nehmen die Porzellanfiguren ein, die sowohl Menschen als auch Tiere darstellten. Gemeinsam ist ihnen die Pose, die an eine zufällige photographische Momentaufnahme einer alltäglichen Bewegung des menschlichen oder tierischen Körpers erinnert. Themen, die wir schon aus der europäischen Malerei und Graphik der Zeit des Japonismus kennen, finden wir wieder in den Porzellanfiguren des Jugendstils. Sie zeigen die ‚eingefrorene' Momente des Alltags, wie menschliche Freude, Trauer, Tanz, Spaziergang, zufällige Körperbewegung, Tiere beim Jagen oder im Schlaf. Als Vorbilder wurden gerne die Darstellungen der Tieren und Menschen

---

396 Becker (1997), S. 88.

397 Objekte mit Landschaften, die nach japanischen graphischen Vorbildern entstanden sind auch bei Nymphenburger Porzellane mit der Bemahlung von R. Sieck zu sehen. Einige Beispiele abgebildet in: Ziffer (1997), Abb. 1421-1425, S. 382f.

398 Becker (1997), S. 18.

aus der damals in Europa bekannten Skizzensammlung von Hokusais *Manga* genommen.

Ein Phänomen der Jugendstilkeramik fasziniert die Autorin besonders: die Darstellung der Naturkräfte, die schon die europäische Maler und Graphiker aus der japanischen Kultur übernommen haben: Bei der Betrachtung der Figurensammlungen der Jugendstilkeramik bin ich auf ein Beispiel gestoßen, das mich sehr beeindruckt hat, weil es dem Künstler gelungen ist, auf sehr überzeugende Weise den Wind darzustellen. Die Visualisierung des Windes ist eine anspruchsvolle Aufgabe, die die japanischen Holzschnittkünstler hervorragend beherrschten, den Wind aber bei einer Porzellanfigur darzustellen, ist eine echte Herausforderung. Das ist Joseph Wackerle bei seinem Modellentwurf einer Skiläuferin, die in der Nymphenburger Porzellanmanufaktur ausgeführt wurde, gelungen (Abb. 95).

Innerhalb der Porzellanfiguren gibt es aber auch welche, bei denen ihre Schöpfer japanische Themen oder Motive aufgreifen, ohne genügende Kenntnisse über diese Kultur zu besitzen. Ein häufiger Fehler unterläuft ihnen bei der Darstellung einer Person in Kimono: Die Art und Weise, wie Kimono getragen wird, entspricht nicht den japanischen, sondern passt sich den europäischen Sitten an. So wird der Kimono nicht vom rechts nach links und dann von links nach rechts um den Körper umgewickelt, sondern in umgekehrter Reihenfolge, wie es bei der europäischen Damenkleidung üblich, in Japan aber nur einem Verstorbenen vorbehalten ist. Ein solches Beispiel zeigt die Figur der Japanerin in der Ausführung der Porzellanfabrik Gebrüder Heubach in Lichte (Abb. 96).

Unabhängig davon, ob es Gefäße oder figürliche Darstellungen sind, zeigt die Jugendstilkeramik einige Merkmale, die sie von ihren Vorgängern deutlich absetzt: weiche, dynamische Form, aus der Natur übernommene Dekormotive, Betonung der Linie, Vorliebe für scheinbar ‚Unbedeutendes' und Alltägliches, Merkmale, die ihre Vorbilder im japanischen Kulturkreis haben und zur Erneuerung der europäischen Keramik damaliger Zeit beigetragen haben.

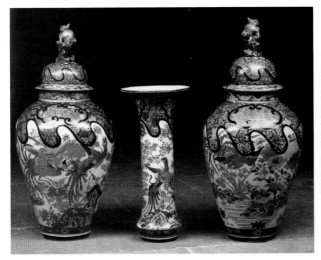

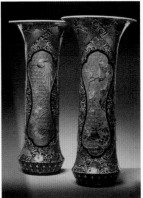

Abb. 82 Aufsatz; Imari-Porzellan im ‚Brokatstil', Japan, 1700-1720, Deckeltopf (l.) H. 88,9 cm, Vase H. 21,5 cm, Declektopf (r.) H. 90,0 cm. Staatliche Kunstsammlungen Dresden, Porzellansammlung. Zit. aus: Ströber (2001), S. 205.

Abb. 83 Zwei Vasen; Imari-Porzellan mit Lackdekor, Japan, um 1700. Staatliche Kunstsammlungen Dresden, Porzellansammlung. Zit. aus Ströber (2003), S. 27.

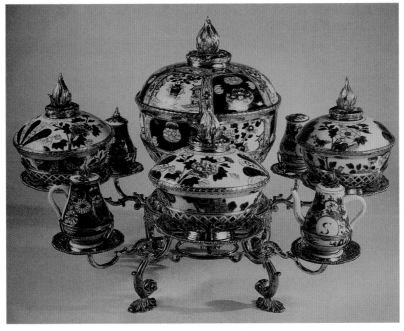

Abb. 84 Tafelaufsatz; Imari-Porzellan, Japan, 1700-1730; Montierung aus Silber: England 1755-56, Holland 1766-67, H. 44 cm, B. 60 cm. Hofburg Wien, Silberkammer. Zit. aus: Ayers / Impey / Mallet (1990), S. 229.

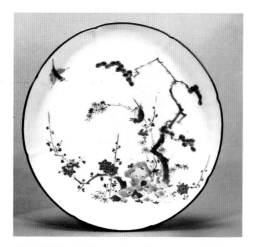

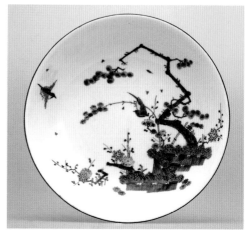

Abb. 85 Teller; Kakiemon-Porzellan, Japan, 17./18. Jh., D. 21,8 cm. Zit. aus: (1984), S. 31.

Abb. 86 Teller; Porzellan mit Kakiemon-Dekor, Ausführung Königliche Porzellan-Manufaktur Meißen, 18. Jh., D. 22 cm. Museum für Kunst und Gewerbe Hamburg; Inv.-Nr. 1885.62. Foto: Maria Thrun.

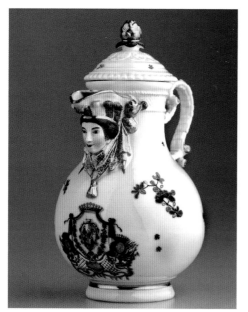

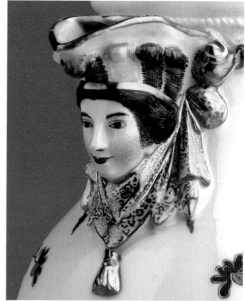

Abb. 87 a, b Kaffekanne; Porzellan mit Blumendekor im Kakiemon-Stil, Ausführung Königliche Porzellan-Manufaktur Meißen, 18. Jh., H. 19 cm. Museum für Kunst und Gewerbe Hamburg; Inv.-Nr. 1940.17. Foto: Maria Thrun.

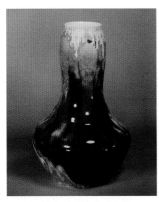
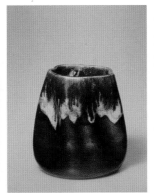
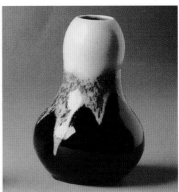

Abb. 88 Vase; Segerporzellan mit ‚Ochsenblut'-Glasur, Ausführung Königliche Porzellanmanufaktur Berlin, um 1900, H. 26 cm. Bröhan--Museum, Berlin. Zit. aus: Becker (1997), S. 27.

Abb. 89 Vase; Irdenware, Manufaktur Mutz, Hamburg, um 1901-1902, H. 13,5 cm. Museum für Kunst und Gewerbe Hamburg; Inv.-Nr. 1903.12. Foto: Maria Thrun.

Abb. 90 Vase; Steinzeug, Johann Julius Scharvogel, um 1900, H. 16,2 cm. Museum für Kunsthnadwerk, Leipzig. Zit. aus: Tôkyô Kokuritsu Kindai Bijutsukan, Kôgei-kan (Hrsg. 2000), S. 52.

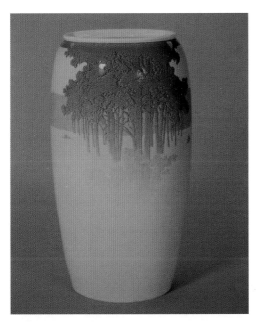
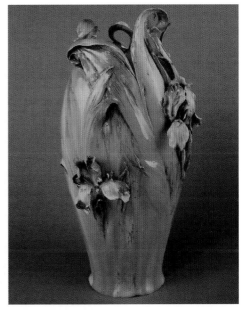

Abb. 91 Vase; Porzellan, Entwurf Theo Schmuz-Baudisss, Ausführung Königliche Porzellanmanufaktur Berlin, 1903, H. 44 cm. Bröhan-Museum, Berlin. Zit. aus: Becker (1997), S. 88.

Abb. 92 Vase; Porzellan mit Laufglasur, Entwurf Albert Klein, Ausführung Königliche Porzellanmanufaktur Berlin, 1899, H. 61,5 cm. Bröhan-Museum, Berlin. Zit. aus: Becker (1997), S. 55

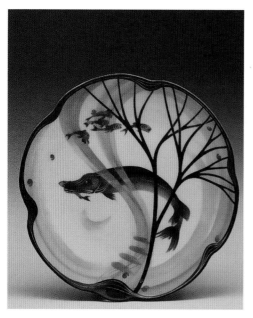

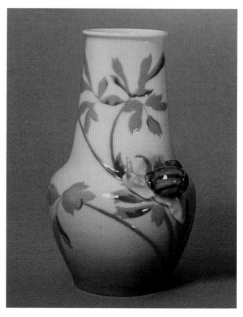

Abb. 93 Teller; Porzellan, 19 tlg. Fischservice, Form und Dekor Hermann Gradl, Ausführung Königlich Bayerische Porzellan-Manufaktur Nymphenburg, 1899/1900, D. 23,5 cm. Sammlung Bäuml. Zit. aus: Ziffer (1997), S. 379.

Abb. 94 Vase; Porzellan, Entwurf Rudolf Hentschel, Ausführung Königliche Porzellan-Manufaktur Meißen, 1898, H. 23,5 cm. Bröhan-Museum, Berlin. Zit. aus: Bröhan (Hrsg. 1996), S. 33.

Abb. 95 Skiläuferin; Porzellan, Entwurf Joseph Wackerle, Ausführung Königlich Bayerische Porzellan-Manufaktur Nymphenburg, 1807, H. 35 cm. Bröhan-Museum, Berlin. Zit. aus: Bröhan (Hrsg. 1996), S. 168.

Abb. 96 Japanerin; Porzellan, Ausführung Porzellanfabrik Gebrüder Heubach, Lichte/Thür., um 1900, H. 24,5 cm. Bröhan-Museum, Berlin. Zit. aus: Becker (1997), S. 44.

## 4.2 Zeitgenössische deutsche Keramik im Lichte japanischer Vorbilder: Herstellungsprozess keramischer Erzeugnisse im Vergleich

Wie im Abschnitt 4.1 kurz erläutert, dienten und dienen weiterhin nicht alle Gattungen japanischer Keramik als Inspirationsquelle in Europa. Das Interesse an bestimmten Gattungen orientiert sich stark am ästhetischen Geschmack der Menschen in den jeweiligen Epochen, hängt aber auch von Vorlieben der Kulturvermittler und von direkten künstlerischen Austauschmöglichkeiten zwischen beiden Kulturkreisen ab. Das betrifft ebenfalls die dritte Periode, die zum Thema der vorliegenden Arbeit wurde. Sie lässt sich zwar nicht scharf abgrenzen, aber Heinz Spielmann nennt 1960er und 1970er Jahre als eine Zäsur in der Geschichte deutscher Keramik, weil in dieser Zeit die Generation, die sie bis dahin prägte, wie Jan Bontjes van Beek, Richard Bampi oder Walter Popp, ihre künstlerische Tätigkeit beendet haben.[399] Dennoch waren sie durch ihr Interesse an chinesischen Glasuren, japanischer Teekeramik sowie im Fall von Bampi an naturbezogenen Formen die Wegbereiter für die produktive Rezeption japanischer Keramik in den nächsten Generationen. Es ist die Zeit der Suche nach neuen Formen und Ausdrucksmitteln, in der allmählich eine verstärkte Aufmerksamkeit zeitgenössischer – nicht nur europäischer, sondern auch australischer, neuseeländischer und amerikanischer – Keramiker an Japan, erwachte.

Wie wir bereits erfahren haben, war das Interesse in Deutschland an der japanischen naturbezogenen glasierten Irdenware schon im Jugendstil vorhanden, stagnierte aber langsam im Zuge der neuen Stilrichtungen, vor allem des Bauhaus-Stils. Das Interesse u. a. an den chinesischen Glasuren seit den 1960er erwachte in den 1970er Jahren wieder, wurde stärker und entwickelte sich zu einer selbständigen Richtung. Seit dem Ende der 1970er und Anfang 1980er Jahren war es der japanische Holzbrand und das unglasierte Steinzeug mit Ascheanflugglasur, die die Aufmerksamkeit deutscher Keramiker auf sich gezogen hatten. Diese Tendenz und weiterhin das Experimentieren mit glasierter Irdenware vor allem Raku-, Hagi-, Oribe-, Shino- und Seto-Keramik besteht bis heute. Das außerordentlich große Interesse der zeitgenössischen Keramiker am unglasierten Steinzeug ist in der Geschichte deutscher Keramik neu.

Die Keramikgattungen, die stark mit dem japanischen Tee-Weg verbunden sind, waren den Europäern schon im 16 Jahrhundert bekannt, die Anerkennung ihres künstlerischen Wertes und der Ästhetik, die sie repräsentieren, ließen jedoch bis zur Gegenwart hinein auf sich warten. Schon bei den ersten Kontakten mit dieser Art der Keramik schienen die Europäer nicht ganz von ihrem Wert

---

399 Spielmann (2000), S. 22.

überzeugt zu sein. Das geht aus den Berichten von Missionaren hervor, die Michael Cooper in seinem Buch im Abschnitt zur Kultur und Kunst zusammengetragen hat, wie z. B.:

> It is no less astonishing to see the importance that they [the Japanese] attach to things which they regard as the treasures of Japan, although to us such things seem trivial and childish; they, in their turn, look upon our jewels and gems as worthless. ... Because of the importance that they attach to *cha-no-yu,* they higly prize certain cups and vessels which are used in this ceremony. They ... have a kind of earthenware bowls [*chawan* 茶碗] from which the *cha* is drunk; the *cha* itself is kept in containers, in big ones [*chatsubo* 茶壺] to store the herb all the year round and in small ones [*chaire* 茶入] to keep the herb after it has been ground ready for use ... Among these vessels is a certain kind which is prized beyond all belief and only the Japanese can recognise it. Quite often one of these vessels ... will fetch three, four or six thousand ducats and even more, although to our eyes they appear completely worthless. The king of Bungo once showed me a small earthenware caddy for which, in all truth, we would have no other use than put it in a bird's cage as a drinking trough; nevertheless, he had paid 9.000 silver taels (or about 14.000 ducats) for it, although I would certainly not have given two farthings for it. Alessandro Valignano[400]

Um sich der damaligen Wert der Teekeramik besser vorstellen zu können, sei hier die Aussage von anderen Jesuiten zitiert:

> There are many containers [*chaire*] of this type worth three, four or five thousand ducats and they are often bought and sold. Some of their swords also fetch similar prices. Luis de Almeida[401]

Solche Wertschätzung der einfachen Irdenware, die „not of gold or silver or any other precious materials" sowie „rustic, unrefined and simple" sind, schienen als „madness and barbarity" zu sein, wenn jemand anderes als die Japaner darüber hörte, wie es Joao Rodriques berichtete.[402] Alessandro Valignano fügt noch hinzu:

> The surprising thing is that, although thousands of similar caddies ... are made, the Japanese no more value them than we do. The prized pieces must have been made by certain ancient masters and the Japanese can

---

400 Cooper (1995), S. 261.

401 Ebd., S. 264.

402 Ebd., S. 265.

immediately pick out these valuable items from among thousands of others, just as European jewellers can distinguish between genuine and false stones. I do not think that any European could acquire such an appreciation of these *cha* vessels, because however much we may examine them, we can never manage to understand in what consists their value and how they are different from the others. Allesandro Valignano[403]

Diese Aussage spiegelt auch die Situation in der Gegenwart wider. Obwohl Jahrhunderte vergangen sind, stehen wir weiter vor dieser Herausforderung, die Jugendstil-Keramiker zu meistern angefangen und die zeitgenössischen Keramiker in Deutschland wieder entdeckt haben und sich ihr und in noch breiterem Kontext der japanischen Keramikkultur stellten.

Um sich die japanischen Vorbilder anzueignen und sie in der europäischen Keramikkultur zu etablieren, bedienen sich die in der vorliegenden Arbeit repräsentierten Keramiker der technischen Errungenschaften des Fernen Ostens. Sie führen zur Entstehung der ästhetischen Merkmale, die für japanische Gefäßkeramik charakteristisch sind. Das zeigt ein wichtiges Konzept des japanischen Kunsthandwerks, auch der Keramik, nämlich *waza no bi* 技の美 (Schönheit des *waza*). Der Begriff *waza* ist dabei sehr schwierig zu übersetzen. Nicole Coolidge Rousmaniere übersetzt es mit ‚process of formation', was den Kernpunkt des Begriffs überzeugend wiedergibt.[404] Entscheidend ist hier zu verstehen, dass beim japanischen Kunsthandwerk, anders als im europäischen, nicht nur das Endergebnis wichtig ist, sondern der ganze Weg dahin. Die Rezeption dieser Gedanke bei den zeitgenössischen Keramikern in Deutschland scheint von entscheidender Bedeutung zu sein. Till Sudeck, in dessen Werkstatt die Autorin das Töpferhandwerk gelernt hat, organisierte sogar eine Werkstattausstellung unter dem Titel: *Der Weg ist das Ziel*, in der dieser Gedanke zum Ausdruck kam.

Das folgende Kapitel wird sich unter diesem Aspekt der Darstellung der Rezeption der japanischen Keramikkultur in der Gefäßkeramik der zeitgenössischen Keramiker in Deutschland widmen, indem vergleichend der technische Aspekt und daraus resultierende ästhetischen Werte aufgezeigt werden. Es folgt die Analyse der einzelnen Phasen des Herstellungsprozesses der keramischen Erzeugnisse: die Materialvorbereitung, die Formgebung, die Oberflächengestaltung und der Brennvorgang. Um besseres Verständnis der Vorgänge zu ermöglichen wurden Graphiken für einzelne Phasen eingefügt. Im Folgenden werden sie im Einzelnen beschrieben, wobei näher auf diejenigen Etappen eingegangen wird, bei denen sich die befragten Keramiker der japanischen Herstellungstechniken bedienen.

---

403 Ebd., S. 261.

404 Coolidge Rousmaniere (2009), S. 125.

## Graphik Nr. 3
## Der Herstellungsprozess der keramischen Erzeugnisse

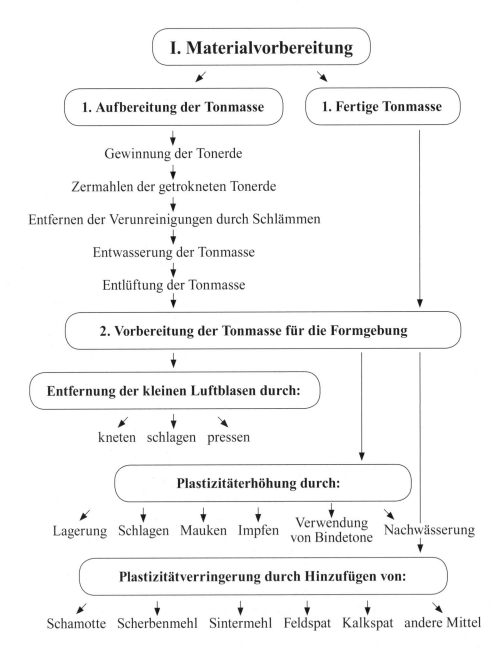

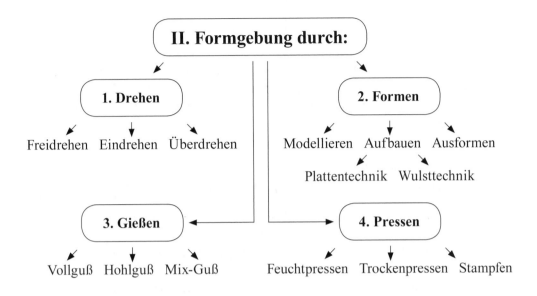

## II. Formgebung durch:

### 1. Drehen
Freidrehen  Eindrehen  Überdrehen

### 2. Formen
Modellieren  Aufbauen  Ausformen
Plattentechnik  Wulsttechnik

### 3. Gießen
Vollguß  Hohlguß  Mix-Guß

### 4. Pressen
Feuchtpressen  Trockenpressen  Stampfen

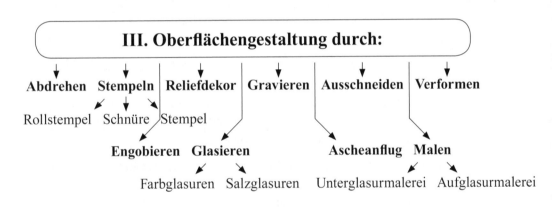

## III. Oberflächengestaltung durch:

**Abdrehen**  **Stempeln**  **Reliefdekor**  **Gravieren**  **Ausschneiden**  **Verformen**

Rollstempel  Schnüre  Stempel

**Engobieren**  **Glasieren**

Farbglasuren  Salzglasuren

**Ascheanflug**  **Malen**

Unterglasurmalerei  Aufglasurmalerei

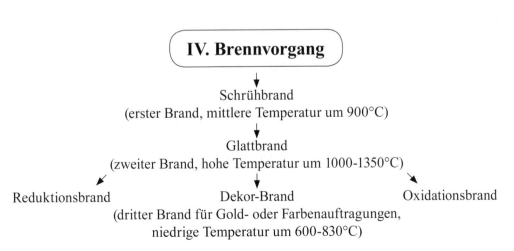

## IV. Brennvorgang

Schrühbrand
(erster Brand, mittlere Temperatur um 900°C)

Glattbrand
(zweiter Brand, hohe Temperatur um 1000-1350°C)

Reduktionsbrand  Dekor-Brand  Oxidationsbrand
(dritter Brand für Gold- oder Farbenauftragungen,
niedrige Temperatur um 600-830°C)

## 4.2.1 Die Materialvorbereitung - der Ton und sein künstlerischer Wert

Die Herstellung von keramischen Produkten ist ein zeitaufwändiges Verfahren, dessen Ergebnis von der genauen Kenntnis des Materials abhängt. Auch die Beschaffenheit des Materials ist von großer Bedeutung. „Was ein Töpfer am notwendigsten braucht, ist guter Ton" – schrieb der bereits erwähnte Bernard Leach in seinem *A Potter's Book* und ergänzt:

> Von den Eigenschaften des Tons hängt nicht nur die Haltbarkeit, sondern
> viel mehr noch der gesamte Charakter des fertigen Gefäßes ab.[405]

Diese Tatsache hat seine Gültigkeit sowohl für den japanischen als auch für den deutschen Kulturkreis. Das, was die beiden unterscheidet, sind der Umgang mit Ton und seine Wertschätzung. So benutzt man als Werkstoff in Deutschland meistens vorgefertigte Tonmassen. Man versucht, schon gereinigten Ton zu verwenden, um glatte Oberflächen zu erzielen oder die ‚grobe' Struktur der Tonerde durch Zusätze zu dem gereinigten Ton zu erreichen. In Japan hingegen respektiert man die natürliche Beschaffenheit der Tonerde und versucht, sie nicht zu verändern. Leach erläutert:

> Die Töpfer im Fernen Osten haben – ob nun aus Absicht oder rein zufällig
> – fast immer Tonsorten benutzt, die sich nach dem Brand angenehm
> anfühlen. Die westlichen Töpfer hingegen entfernen sich, schon seit den
> frühen Tagen industrieller Fertigung, vor allem bei der Herstellung von
> Porzellan, immer weiter von der natürlichen Beschaffenheit des Tons.[406]

Charakteristisch für die im japanischen Kulturkreis arbeitenden Keramiker ist die starke Naturbezogenheit. Die Achtung vor der Natur und ihr Mitwirken werden im besonderen Respekt vor der Tonerde und ihren natürlichen Eigenschaften sichtbar. Diese Einstellung ist eines der wichtigsten Elemente der japanischen Keramikkultur, die in Deutschland bis zu den 1970er Jahren meistens fehlte, die aber seitdem zuerst eher passiv und seit dem Anfang der 1980er aktiv rezipiert wurde. Selbstverständlich hatten deutsche Keramiker auch vor der Begegnung mit Japan Respekt ‚für' den Ton als Werkstoff, aber deutlich weniger als ihre japanischen Kollegen ‚vor' der Tonerde und seiner Natur. Das spiegelte sich im Umgang mit dem Ton und in der Gestaltung der Oberfläche des Scherbens wider. Verfärbungen, Risse, Körnigkeit, Verunreinigungen, Verformungen etc., die die natürliche Beschaffenheit des Tons betonen, wurden eher

---

405 Leach (1983), S. 63. Erste Englische Auflage erfolgte 1940.

406 Ebd., S. 63.

,unsichtbar' gemacht. Das hat sich seit der Intensivierung des Kontakts mit japanischer Keramik, aber auch mit japanischer Kultur, geändert. Der Respekt vor dem Material und die Bewahrung seiner natürlichen Eigenschaften ist nicht nur bei der Keramik, sondern in allen Bereichen des japanischen Kunsthandwerks und vielen Bereichen japanischer Kultur sichtbar.

Im Fall von Keramik, die nicht als Serie gedacht ist, beginnt ,der Weg einer Teeschale' in Japan überwiegend mit der Verarbeitung der Rohstoffe oder mit der Beschaffung der halbfertigen Tonmasse. Ihre Behandlung erfordert mehrere Schritte bis eine homogene, bearbeitungsfähige Masse entsteht. Viele japanische Keramiker begeben sich auf die Suche nach geeigneter Tonerde durch die Reisfelder, in die Wälder und Berge. Es erfordert viel Erfahrung und Kraft, wird aber bis heute von ihnen bevorzugt. Die so gesammelten Proben werden zu unterschiedlichen Mischungen verarbeitet, um mit ihnen experimentieren zu können. Dabei spielen nicht nur Kalkül und chemische Berechnungen der Tonzusammensetzung eine Rolle, sondern auch der Zufall. Selbstverständlich wird er durch Erfahrungen und Kenntnisse ein wenig gesteuert. Diesen mühsamen Weg gehen viele japanische Keramiker, um den ursprünglichen Charakter der Tonerde zu bewahren, die natürliche Beschaffenheit des Tons zur Geltung zu bringen und damit ihr einen individuellen Charakter zu verleihen. Der Ton wird zum Träger der ästhetischen Werte. Auf diese Weise ist es möglich, den Keramiker nur durch die Merkmale des Scherbens seiner Werke zu erkennen, obwohl das heutzutage immer schwieriger wird. Diese Merkmale werden mit der Bezeichnung *tsuchiaji* 土味 (,Geschmack der Tonerde') frei übersetzt als ,Seele der Tonerde' beschrieben und als eine der zentralen Bewertungskriterien der Keramik in Japan betrachtet.

Man kann aber auch in Japan fertige keramische Masse über den Handel beziehen. Die moderne Technik macht nicht Halt vor den Toren der japanischen Keramikwerkstätten. Die wird vor allem dort angewandt, wo in Serie gearbeitet wird und Keramik in kurzer Zeit in großen Mengen hergestellt werden muss. Das betrifft überwiegend große Betriebe, wo die Arbeitserleichterung und Konkurrenzfähigkeit Priorität haben müssen. Wenn mit Unikaten gearbeitet wird, verwendet man den selbst ausgesuchten Ton, so dass es möglich ist, in einer Werkstatt traditionelle und moderne Arbeitstechniken zu vereinen. Es wurde festgestellt, dass im Vergleich zu Deutschland eine deutliche Mehrzahl von Keramikern in Japan mit traditionellen Methoden bei der Herstellung der Unikaten arbeitet und nur in Ausnahmefällen die fertige Tonmasse verwendet. Das hängt auch sehr stark mit dem erwähnten Konzept *waza no bi* zusammen. Die Errungenschaften der modernen Technik dienen dann nur als Hilfsmittel und spielen eine untergeordnete Rolle.

In Deutschland wird zumeist fertige, im Handel erhältliche Tonmasse

verwendet. Obwohl die befragten Keramiker eine natürliche Beschaffenheit des Tons bevorzugen, machen sie sich nicht auf den Weg, den Ton selbst auszugraben, stattdessen versuchen die ursprüngliche ‚Grobheit' des Tons durch verschiedene Zusätze wieder zu gewinnen. Eine immer noch kleine Gruppe innerhalb der Befragten, die von japanischen Kollegen beeindruckt ist, versucht – soweit wie nur möglich – mindestens einen ungereinigten Ton zu erwerben und weiter zu verarbeiten. Die Tonerde auszugraben versucht kaum jemand, was jedoch auch daran liegen mag, dass in Deutschland wenig Tonvorkommen als in Japan gibt, das zudem auf bestimmte Gebiete beschränkt ist. In dem Sinne ist Japan sicherlich ein Paradies für Keramiker, da an vielen Orten Tonerde hervorragender Qualität gefunden werden kann. Bei der ersten Etappe der Materialvorbereitung unterscheidet sich die Arbeitsweise der deutschen Keramiker deutlich von ihren Kollegen aus Japan.

Im Vergleich zum ersten Schritt sind die weitere vier, die zur Aufbereitung der Tonmasse gehören, deutlich einfacher. Nach der Gewinnung der Tonerde wird sie in vielen japanischen Werkstätten über längere Zeit dem Witterungsprozess überlassen und erst dann weiter bearbeitet. Es erfolgt das Zermahlen der getrockneten Tonerde, damit die Feuchtigkeit ausgeglichen aufgenommen werden kann, gefolgt durch die Entfernung der groben Verunreinigungen durch Schlämmen. Auf diese Weise vorbereitete Tonerde (Rohton) wird dem Prozess der Entwässerung und Entlüftung unterzogen: die Masse wird verdichtet, ihre Homogenität und Plastizität steigt.[407] Alle diese Schritte sind nicht notwendig, wenn der Keramiker mit einer fertigen Tonmasse arbeitet.

Die nächste Stufe ist die Vorbereitung der Tonmasse für die Formgebung. Diese erfolgt in zwei Abschnitten: Entfernung der kleinen Luftblasen, Plastizitätserhöhung oder Plastizitätsverringerung.[408] In diesen Arbeitsgängen werden die Trockenschwindung[409], Plastizität[410] und Standfestigkeit[411] der Tonmasse

---

407 Gisela Jahn beschreibt solche Prozesse anhand einigen Werkstattsbeispielen, was für den deutschprachigen Leser sicherlich sehr hilfreich ist. Jahn (1984), S. 122-127. In der japanischen Literatur finden wir unzählige Beschreibungen dieser Etappen. Sie werden hier nicht wiedergegeben, weil sie von keiner Bedeutung für die deutschen Keramiker und den Rezeptionsprozess sind.

408 Die Entfernung von Luftblasen ist von großer Bedeutung, da die kleinste Luftblase in der Tonmasse große Schäden wie z. B. Glasurabsplitterungen oder Risse im Scherben verursachen kann.

409 Stufe der Volumenverminderung durch das Trocknen.

410 Plastizität definiert Gustav Weiß als "Eigenschaft eines Stoffes, sich durch Druck ohne Bruch verformen zu lassen und diese Form beizubehalten, wenn der Druck aufhört". Weiß (1991), S. 234.

411 Die Standfestigkeit bedeutet Erhaltung der Form beim Brennen einer Keramik. Dafür sorgt die richtige Zusammensetzung der Tonmasse.

bestimmt. Die Entlüftung der Tonmasse geschieht in Japan durch Kneten (Wälzen bzw. Treten) oder Pressen, in Deutschland auch mit Schlagen. Das Kneten des Tons *tsuchimomi* 土揉み geschieht mit Hilfe der Hände oder Füße. Die erste Methode ist sowohl in Japan als in Deutschland ähnlich, wobei in Japan nach *aramomi* 荒揉み die angestrebte Form des Tonklumpens beim Wälzen eine Chrysanthemenblüte die den Namen *kikumomi* 菊揉み trägt, ist (Abb. 97). Das Erreichen dieser Form beim Kneten ist ziemlich schwierig und verlangt nach längerer Erfahrung. Wenn man sie aber erreicht, stellt man fest, dass sogar bei diesem Vorgang die japanische Ästhetik eine Rolle spielt. Der Ton ist nicht nur entlüftet, sondern stellt optisch eine weit ästhetisch ansprechendere Form dar, als ein gewöhnlicher Tonbatzen. Als Folge der Begegnung mit Japan wurde auch in Deutschland gelegentlich die *kikumomi*-Methode übernommen, gewöhnlich wird jedoch eine vergleichbare Methode, genannt ‚Ochsen-' oder ‚Widderkopf', verwendet.[412] Die deutschen Keramiker benutzen sie in mehreren Varianten.

Die Verarbeitung der Tonmasse durch Treten ist in Deutschland nicht zu finden. Dies ist dadurch zu erklären, dass für die Bearbeitung der gekauften fertigen Tonmasse die Kraft der Hände ausreicht. In Japan ist das Treten geläufig.[413] Das Schlagen des Tons, indem in zwei Teile aufgeschnittene Tonklumpen mit großer Kraft aufeinander geschlagen werden, wird in Japan kaum verwendet.

Das Pressen des Tons mithilfe von Pressmaschinen gleicht sich in beiden Kulturkreisen.

Der gesamte Prozess von traditioneller Tonmassenaufbereitung ist für alle Keramikarten ähnlich.[414] Interessant ist eine Schilderung der Keramikherstellung samt der Materialvorbereitung auf einem *Sometsuke*-Teller, der die Arbeitsvorgänge in einer Arita-Manufaktur zeigt.[415]

Um bei von Natur aus mageren Tonen (mit geringer Plastizität) die erwünschte Plastizitätserhöhung zu erreichen, werden in japanischen und deutschen Werkstätten ähnliche Methoden verwendet:[416]

1. Lagerung: Tonteilchen erhalten einen Wasserfilm, der ihren Zusammenhalt verstärkt.
2. Tonschlagen
3. Mauken: der Ton wird für längere Zeit unter Zugabe von organischen

---

412  Die Beschreibung dieser Methode befindet sich bei Weiß (1991), S. 175.

413  Die Abbildungen sind bei Jahn / Petersen-Brandhorst (1984) zu finden.

414  Eine detaillierte Darstellung der Porzellanherstellung in China, was in Japan gleich war, ist auf den von Sybille Girmond erläuterten chinesischen Bilderalben zu sehen. Girmond (1990), S. 110-111, 116.

415  Aus der Sammlung des Museums der Präfektur Saga für Kyûshû-Keramik.

416  Beispiele für maschinelle Bearbeitung in Deutschland s. Beyer (1974), S. C-5.

Substanzen gelagert. Dieser Prozess dauert jedoch in Japan viel länger, sogar mehrere Jahrzehnte wie es bei der Raku-Werkstatt in Kyôto, in der ein Ton verwendet wird, der durch Vorgänger-Generation vorbereitet wurde.[417]

4. Impfen: zu der frischen Tonmasse werden kleine Tonstücke einer gemaukten Masse zugesetzt, um den Prozess zu beschleunigen.
5. Die Verwendung von Bindetone: fette Tone d. h. die, die bis zu 50% Wasser aufnehmen können, werden mit magerem Ton vermischt.
6. Nachwässerung: die ausgetrocknete Tonmasse kann durch Zugabe bestimmter Wassermengen wieder Anwendung finden.

Die Plastizitätsverringerung bei den zu fetten Tonen (mit hoher Plastizität) wird sowohl in Japan, als auch in Deutschland ähnlich gehandhabt. Am häufigsten verwendete Mittel sind:

1. Schamotte: die gebrannte und zerkleinerte Tonmasse. Die Körner können nach der Zerkleinerung unterschiedliche Größen haben (z. B. 2mm, 4mm).
2. Scherbenmehl: feingemahlener Scherben
3. Sintermehl: zerkleinertes Glas
4. Feldspat: ein unplastisches Mineral (Kalium-, Natrium-, Aluminiumsilikat).[418]
5. Kalkspat: auch Kalkstein genannt
6. Andere Mittel: Magnesit, Sand, geglühter Kaolin

Es folgen nun konkrete Beispiele der Auseinandersetzung mit dem Ton und seinem künstlerischen Wert in Deutschland im Licht japanischer Vorbilder. Stellt man die Arbeitstechniken der japanischen und deutschen Keramiker gegenüber, so ist der Umgang mit dem Rohmaterial bemerkenswert anders, wie bereits angedeutet. Allerdings wurde festgestellt, dass die befragten Keramiker, ohne explizit auf die Wirkung der Begegnung mit Japan hinzuweisen (97% der Antworten), einen großen Wert auf den individuellen Charakter der von ihnen verwendeten Tonmasse legen, unabhängig davon, ob der Scherben glasiert oder unglasiert wird. Sie erreichen die Einzigartigkeit des Scherbens nicht durch die Aufbereitung der Tonmasse aus der selbstgewonnenen Tonerde. Aufgrund des zu hohen Aufwands, wie einige angedeutet haben, greifen sie zu einfacheren Methoden, nämlich selbstgemischter Tonmasse, die aus mehreren im Handel erhältlichen Tonsorten besteht. Eine Methode, die auch japanische Keramiker verwenden, aber nur dann, wenn es keine andere Möglichkeit gibt. Der Vorteil einer fertigen

---

417 Interview der Autorin mit Raku Kichizaemon XV, Kyôto.

418 Es kommt in unterschiedlicher chemischen Zusammensetzung vor, schmilzt bei 1200-1300°C. Bei Verlust seines Alkaligehaltes geht er über in Kaolin. S. Leach (1983), S. 64.

Tonmasse ist, dass sie leicht verschickt werden kann. Auf diese Weise hat man die Wahl, auf herkömmliche Tone zu verzichten, oder sie zu reduzieren und beispielsweise ausländische Tonmassen mit anderen Eigenschaften als dem in Deutschland meist benutzten Westerwälder Ton zu erwerben. Innerhalb der befragten Keramiker werden außer der herkömmlichen Tone überwiegend französische und englische Tonmassen verwendet.

Wie aber Mizuno Hanjirô, dessen Aussage Gisela Jahn zitiert, sagt:

> In Seto gibt es Händler, die den Ton maschinell abbauen und aufbereiten, um ihn zusammen mit passender Glasur in alle Gegenden Japans zu verschicken. Man braucht sich nicht mehr um Eigenes zu bemühen. Wenn man in Tôkyô wohnt, reicht es, per Telefon zu bestellen; aber solcher Ton, den man gekauft hat, der in der Trommel gedreht und gepreßt wird, lebt nicht mehr.[419]

Das scheint die deutschen Keramiker mindestens teilweise zu überzeugen. Die im Handel erhältlichen Tonsorten geben ihnen zwar kaum die Möglichkeit, die Textur japanischer Tonerde zu erreichen, aber durch die unterschiedlichen Zusätze ist auch in Deutschland eine Annäherung an das japanische Vorbild möglich. Angestrebt und bewundert laut den Fragebögen sind folgende Merkmale: Oberflächen, die als lebendig, rau, grob, körnig und mit interessanter Textur beschrieben wurden, natürliche Verunreinigungen des Tons, Eigenschaften der japanischen Tonerden, die das Verhalten im Ofen bestimmen, Brennfarbe mit warmen Nuancen und Schönheit des Tons, die sich im Holzbrand entwickeln sowie Kontrast zur glasierten Oberflächen als eigenständigen Ausdruck. Interessant ist dabei, dass überwiegend auf die optische Wahrnehmung der Gefäße Bezug genommen wird und nur in Einzelfällen auf die haptische, die in der japanischen Keramikkultur genauso hoch geschätzt und bewertet wird. Darüber hinaus betont Klaus Steindlmüller, dass er großen Wert auf den Ton legt, weil „das Material bzw. die Tonmischung wesentlichen Einfluss auf die Form haben kann",[420] was für japanische Keramiker der Ausgangspunkt ihrer Arbeit ist. Es ist auch ein Grundgedanke bei dem Konzept von *kôgeiteki zôkei* 工芸的 造形 von Kaneko Kenji, der vom Umgang mit dem Material als Ausgangspunkt spricht. Dieses Konzept wird im Abschnitt zum Kunstverständnis in Japan und in Deutschland beschrieben.

Hier sei auf zwei Beispiele näher eingegangen, der Ton von Jan Kollwitz sowie Mathias Stein und Gunnar Schröder. Die Abbildung 98 zeigt zum Vergleich den

---

419 Jahn (1984), S. 121.

420 Klaus Steindlmüller, Antwort auf die Frage 1.2 im Fragebogen Teil III.

Westerwälder Ton vor dem Brand. Auf den Abbildungen 99 und 100 ist der Ton von Jan Kollwitz vor und nach dem Brand veranschaulicht. Er verwendet den ungereinigten Ton, den er selbst durch verschiedene Zusätze bearbeitet. Sein Ziel ist es, die Textur der japanischen *Shigaraki*-Keramik zu erreichen. Er mischt den Ton mit Quarz und Feldspat, die im Brand ‚explodieren', wodurch ein für *Shigaraki*-Keramik charakteristischer ‚*ishihaze*' 石爆ぜ- Effekt entsteht. Die Keramik von Kollwitz bleibt unglasiert. Der Scherben selbst ist eines der künstlerischen Ausdrucksmittel und der Träger der ästhetischen Werte.

Auf den Abbildungen 101 und 102 ist der von Mathias Stein und Gunnar Schröder verwendete Ton zu sehen. Laut ihrer Aussage suchten die beiden nach einer Tonmasse für Teeschalen, die der Teeschale Chôjirôs nahe stehen sollte. Ihre Teeschalen sollten durch Leichtigkeit (im physikalischen Sinne) und Simplizität gekennzeichnet sein. Basierend nicht auf den chemischen Analysen der japanischen Raku-Tonmasse, sondern auf die im norddeutschen Raum greifbaren Rohstoffe, wurde die Herstellung der ersten Raku-Teeschalen im Jahre 1989 versucht. Die dazu verwendete Masse war kein ‚Naturprodukt', sondern "Ergebnis einer Reihe von Experimenten mit den im Handel (auch Baustoffhandel, z. B. Kieselgur) erhältlichen Rohstoffen".[421] Auf diese Weise entstand ein Material, das sich sehr gut für die Herstellung einer dickwandigen, aber leichten und porösen Teeschale eignete. Kaum für den Drehprozess geeignet, wird die Masse auf der sehr langsam laufenden Töpferscheibe "modellierend gedreht", vor dem Glattbrand mit Engoben dekoriert, geschrüht, glasiert, anschließend gut getrocknet und mit Parafinöl bepinselt.[422] Der letzte Vorgang ist eine eigene Technik, die eine innere Reduktion von Scherben und Glasur ermöglicht. Diese Reduktion verleiht dem Gefäß ein reiches Farbspiel zusätzlich zur unberechenbaren, hell- oder dunkelfärbenden Flamme des holzbefeuerten Ofens.[423] Die beiden Keramiker lassen ein Teil der Oberfläche ihren Teeschalen unglasiert, um zu ermöglichen, den Scherben sowohl optisch als auch haptisch wahrzunehmen und den Kontrast zwischen der glasierten und unglasierten Fläche zum Ausdruck zu bringen. Beides Elemente, die auch von anderen befragten Keramiker angestrebt werden. Die hier gezeigten Beispiele sind keine Ausnahmen. Mit so starkem Materialbewusstsein arbeiten auch andere Keramiker, wie die Abbildungen zeigen, z. B. Antje Brüggemann (abb. 103) oder Sebastian Scheid (Abb. 104).

Obwohl einige der befragten Keramiker betonten, dass bei ihren Arbeiten, unabhängig von japanischer Keramikkultur, der Ton ein wichtiger Bestandteil

---

421 Mathias Stein im Interview mit der Autorin.

422 Mathias Stein im Interview mit der Autorin.

423 Mathias Stein im Interview mit der Autorin.

ihrer künstlerischen Aussage sei, hat deutlich die überwiegende Mehrheit zugegeben, dass der Gedanke ‚die Schönheit des unglasierten Scherben einen Eigenwert für japanische Keramiker darstelle‘, inspirierend sei. Wie Markus Böhm in seiner Antwort im Fragebogen aber erläutert: „Das ist bei Holz/Salzbrand sowieso wichtig, unabhängig von Japan".[424] Für den untersuchten Zeitraum ist es allerdings unwahrscheinlich, dass der Salzbrand die zeitgenössische Keramiker auf die ästhetischen Werte des Scherbens neugierig machen konnte. Hans-Peter Jakobson betont deutlich, dass die Produktion des salzglasierten Steinzeugs in den 1950er und 60er in Deutschland stagnierte und das Wiederbelebung des Salzbrandes dort hängt mit dem Aufkommen des japanischen Holzbrandes zusammen.[425] Zu überlegen wäre aber, wie weit die lange Tradition des Salzbrandes in Deutschland – bei der Bereitschaft der deutschen Keramiker der mittleren und jüngeren Generation, sich auf die japanische Keramikkultur und die ästhetischen Werte des unglasierten Scherbens zu öffnen – eine Rolle spielt.

Zusammenfassend lässt sich feststellen, dass die mittlere und jüngere Generation der zeitgenössischen Keramiker sich dem Ton aus einer anderen, bis zu den 1970er in der Gefäßkeramik nicht vorhandener Perspektive, widmen. Sie nehmen oft bewusst oder unbewusst die japanischen Keramiken zum Vorbild, insbesondere die unglasierte Ware der „Sechs Alten Öfen" (Abb. 48 bis 50 und 53 bis 55). Von japanischen Keramikern, wie bereits erwähnt, wird der Ton selbst hochgeschätzt, dessen natürliche Eigenschaften als künstlerisches Ausdrucksmittel von großer Bedeutung sind. Diese Erkenntnis wuchs auch bei ihren deutschen Kollegen. Sie wurden sich des Tons und seines künstlerischen Wertes bewusst. Der Scherben wurde wichtig. Seitdem dient er nicht mehr nur als Unterlage für Glasuren, sondern wird betont und gehört zu den ästhetischen Merkmalen eines Gefäßes. Das in der japanischen Keramikkultur verwendete Bewertungskriterium, durch welchen der ästhetische Wert der Oberfläche des Scherbens anhand von *tsuchiaji* ermittelt wird, findet immer mehr Eingang in die deutsche Keramikszene. Die unglasierten Gefäße konkurrieren jetzt erfolgreich mit den glasierten. In der Geschichte deutscher Gefäßkeramik gab es diesen Aspekt bis in die Gegenwart hinein nicht. Das Wissen um den Tonwert, das Miteinbeziehen des Feuers und die Wirkung des Zufalls in den Gestaltungsprozess, der Verzicht auf Glasuren sowie die hohe Wertschätzung der natürlichen Eigenschaften des Tons in so vielen Werkstätten überall in Deutschland, sind bei der Herstellung der Gefäßkeramik seit dem Anfang der 1980er Jahren neu und lassen sich als eine Stilrichtung bezeichnen. Die durchgeführte Untersuchung ergab, dass es

---

424 Markus Böhm, Antwort auf die Frage 2 im Fragebogen Teil III.

425 Jakobson (2002), Katalog ohne Seitenzahl, der zum internationalen Wettbewerb Salzbrand Keramik durch Handwerkskammer Koblenz herausgegeben wurde.

unter anderem ein Ergebnis des Einflusses japanischer Keramikkultur ist. Auch wenn man die Strömungen der Kunst unserer Zeit und die Tradition des Salzbrandes in Deutschland nicht außer Acht lassen darf, ist der japanische Einfluss für die von der Verfasserin untersuchten Keramiker hinsichtlich des Materialbewusstseins bedeutend.

### 4.2.2 Die Formgebung

Die Formgebung erfolgt durch Drehen, Formen, Gießen oder Pressen, wie die Graphik Nr. 3 veranschaulicht. Jede von diesen Methoden führt zu bestimmten Ergebnissen, die eine Widerspiegelung der handwerklichen Fertigkeiten des Keramikers sowie seines ästhetischen Empfindens ist. Basierend auf dem bereits erwähnten Konzept *waza no bi* werden im Folgenden alle diese Methoden erläutert in Bezug auf die daraus resultierende Schönheit, die sich im Prozess der Gefäßherstellung offenbart. Die erste, meist benutzte Methode ist das **DREHEN** auf der Töpferscheibe. Man verwendet in Japan mehrere Arten, wobei die Fußdrehscheibe *kerokuro* 蹴轆轤, Handdrehscheibe *terokuro* 手轆轤 und die elektrische Drehscheibe *denkirokuro* 電気轆轤 am häufigsten sind. Der gewöhnliche Drehprozess *rokuro seikei* 轆轤成形 nennt man Drehen oder Freidrehen. Eine interessante Technik, die in Japan verwendet wird, ist die Kombination von Aufbauen und Drehen: Das Gefäß wird auf der Drehscheibe dickwandig aufgebaut und erst dann wird die Form durch das Drehen vervollkommnet. Diese Methode verleiht dem Gefäß eine leichte Asymmetrie, dadurch mehr Leben und Ausdruckskraft (Abb. 105 bis Abb. 108). Beim Drehen werden vor allem Finger, aber auch mehrere Drehwerkzeuge *kote* 鏝 benutzt, die dann zum Einsatz kommen, wenn eine größere Form gedreht wurde und verfeinert werden sollte, oder beim Drehen von Gefäßen mit engem Hals das Werkzeug *egote* 柄ゴテ (Abb. bei Sanders (1977), S. 52). Soweit wie nur möglich, verzichtet der japanische Keramiker oft darauf und versucht mit der Geschicklichkeit seiner Finger die angestrebte Form zu erreichen. Dadurch sieht man nicht nur seine handwerkliche Kunstfertigkeit, sondern auch deutlich die Entstehungsspuren des Gefäßes, die ihrerseits einen hohen ästhetischen Wert haben. So ist es nicht nur das Endergebnis, sondern auch der Weg dahin bleibt nachvollziehbar, was bei der japanischen Kunst und dem Kunsthandwerk eine wichtige Rolle spielt. Bei der deutschen Keramik noch bis in die späten 1960er Jahre wurden die Drehspuren bewusst, so weit wie nur möglich, ‚unsichtbar' gemacht. Dies entspricht der Tradition in Deutschland, die bis auf wenige Ausnahmen beibehalten wurde. Erst im Zuge der Begegnung mit Japan sind die ‚Weg'-Spuren – mehr oder weniger bewusst – als Stilmittel in die Arbeitsweise der zeitgenössischen Keramiker miteinbezogen worden. Bernard

Leach schenkt in seinem Töpferbuch den Drehspuren große Aufmerksamkeit. Innerhalb der befragten Keramiker ließ sich feststellen, dass dieses Stilmittel nicht in allen Fällen auf einen direkten Einfluss aus der japanischen Keramikkultur zurückgeht, sondern auch auf Anregung durch französische, englische oder amerikanische Keramik. Susanne Petzold sagt sogar explizit „Drehspuren sind für mich wichtig, aber nicht aus japanischer Tradition heraus".[426]

Bei der Massenproduktion wird in Deutschland und Japan die Schablonenscheibe *kikairokuro* 器械轆轤 verwendet. Dazu werden Schablonen aus Gips benutzt, in denen der Prozess des Eindrehens (Hohlgefäße, z. B. Tassen) oder Überdrehens (flache Formen, z. B. Teller) stattfindet. Die Schablonenscheibe ist abgesehen von kleinen technischen Feinheiten, in beiden Ländern vergleichbar, wird aber bei den befragten Keramikern nur äußerst selten benutzt und ist nicht von japanischer Keramik inspiriert.

Die Fußdrehscheibe ist in Deutschland äußerst wenig benutzt, allerdings von einigen befragten Keramikern verwendet (u. a. Antje Brüggemann-Breckwoldt, Simon Fukuda-Chabert, Hans-Ulrich Geß, Hans Georg Hach, Jerry Johns, Eva Kinzius, Renate Langhein, Regina Müller-Huschke, Markus Rusch, Sebastian Scheid, Mathias Stein, Gerhard Tattko).[427] Die Fußdrehscheibe verlangt die Mitwirkung des ganzen Körpers am Drehprozess, was der Form zugutekommt, sie erhält dadurch mehr Leben. Damit wird dem Gefäß die ‚scheinbar zufällige' Asymmetrie gegeben, jenes Merkmal der japanischen Keramik, welches angestrebt wird. Hier kommt ‚die Schönheit des Unvollkommenen' zum Ausdruck, die ihren Ursprung in dem momoyamazeitlichen Tee-Weg im *wabi*-Stil (*wabicha* 佗茶) hat. Diese in der Teekeramik *chatô* 茶陶 sichtbare Schönheit bewunderten die befragten Keramiker besonders.[428] Innerhalb der Antworten im Fragebogen fand die Autorin allerdings eine überraschende Aussage vom erfahrenen Keramiker der Lehrer-Generation, Horst Kerstan. Er meinte, dass die Gefäße, die auf der elektrischen Drehscheibe entstünden, für ihn „keinen Unterschied zu Fußgedrehten" aufwiesen.[429] Das widerspricht indes den Forschungsergebnissen der Autorin, die festgestellt hat, dass der Scherben der Keramik, die an der Fußdrehscheibe entstand, andere Drehspuren und Konturen aufweist als die elektrisch gedrehten. Sie resultieren aus der rhythmisch wechselnden Geschwindigkeit der Fußdrehscheibe und können ein wichtiges ästhetisches Merkmal und Stilmittel

---

426  Susanne Petzold, Fragebogen.

427  Laut der Antworten im Fragebogen.

428  Zum Hintergrund des Begriffs *wabi* innerhalb des Tee-Wegs s. Izutsu (1988), S. 69-89 in der Übersetzung von Franziska Ehmcke.

429  Horst Kerstan, Fragebogen.

sein – vergleichbar mit der Kalligraphie und der Pinselspuren bei immer trocke-
nerem Schwarz, wenn die Tusche zu Ende geht.

Außer der Fußdrehscheibe wird in Japan eine Handdrehscheibe verwendet,
bei der die Formgebung mit jener der Fußdrehscheibe verglichen werden kann.
Sie wird mit Hilfe eines Holzstockes *mawashibô* 回し棒 in Bewegung gebracht.
Der Holzstock wird in eine Einkerbung auf der Oberfläche der Drehscheibe plat-
ziert und in Schwung gebracht. Der Vorgang wird während des Drehprozesses
wiederholt. Der Körper wird bei dem Gestaltungsprozess weniger beteiligt.
Sanders schreibt sogar, dass „der Körper des Töpfers nicht störend wirkt".[430] Der
japanische Keramiker würde es wahrscheinlich anders bezeichnen, weil er den
Einsatz des Körpers nicht als ‚störend' empfindet. Es ist aber richtig, dass bei
der Handdrehscheibe der Körper kaum mitwirkt – im Vergleich zur Fußdreh-
scheibe. Innerhalb der befragten Keramiker wird die Handdrehscheibe lediglich
von Dierk Stuckenschmidt, Yoshie Stuckenschmidt-Hara und Simon Fukuda-
Chabert verwendet.

Einer der Unterschiede zwischen den Töpferscheiben in Japan und Deutsch-
land liegt in Drehrichtung, die in Japan im Uhrzeigersinn, in Deutschland in der
Gegenrichtung erfolgt, was jedoch nicht die Fußdrehscheibe zutrifft. Sie dreht
sich jeweils gegen den Uhrzeigersinn.[431] Keiner der befragten Keramiker arbeitet
mit einer Töpferscheibe, die sich gegen Uhrzeigersinn dreht. Noch ein weiterer
Unterschied besteht in der Sitzart: Allgemein arbeiten europäische Keramiker
auf dem Stuhl sitzend, die traditionellen japanischen im Schneidersitz. Die
jungen japanischen Keramiker arbeiten freilich immer häufiger nach europäi-
scher Art, die älteren hingegen noch immer im Schneidersitz. Das übt jedoch
keinen Einfluss auf ästhetische Merkmale eines Gefäßes.

Im Drehprozess lassen sich einige Unterschiede bei den Drehgriffen
bemerken, die jedoch aus der entgegengesetzten Drehrichtung der Scheibe resul-
tieren und damit für die Rezeption nicht von Bedeutung sind. Ein bemerkens-
werter Unterschied liegt darin, dass japanische Keramiker deutlich häufiger ‚vom
Stock-Drehen', – d. h. die kleineren Stücke werden von einem großen Klumpen
Ton, der auf der Scheibe zentriert, gedreht und abgeschnitten, bis der Tonklumpen
aufgebraucht ist. Bei diesem Vorgang ist ein Element zu betonen, die die deut-
schen Keramiker aus Japan übernommen und als ästhetisches Merkmal im
Gestaltungsprozess eines Gefäßes eingesetzt haben. Es ist die Art und Weise,
wie man die fertigen Gefäße vom Rest des Tonklumpens mit einer Kordel *kiriito*
切糸 abschneidet. Nur eine kleine Gruppe hat diese Methode übernommen, aber

---

430 Sanders (1977), S. 42.

431 Ebd., S. 43.

dieser Schritt ist im Rezeptionsprozess der japanischen Keramikkultur für die Oberflächengestaltung bedeutsam.[432]

Keramik kann auch durch das freie Formen entstehen, was wichtig ist für die Rezeption der traditionellen japanischen Keramik. Dabei werden folgende Methoden verwendet: Modellieren, Aufbauen oder Ausformen.

Das **Modellieren** (z. B. die Gestaltung von Plastiken) ist in Japan und in Deutschland grundsätzlich gleich, in Japan sind dabei nicht nur die Hände (*tebineri*-Technik 手捻り bzw. *tezukune* 手捏ね), sondern auch die Ellenbogen oder Knie beteiligt. Das bewusste Arbeiten mit der ganzen Hand (nicht nur mit Fingern) sowie die Spuren, die es hinterlässt und selbstverständlich in die Gestaltung der Trinkgefäße miteinbezogen werden, eben *tebineri*, ist jedoch in Deutschland selten. Dafür gibt es aber m. E. folgenden Grund: Bei den japanischen Trinkgefäßen fehlt der Henkel, sie werden beim Trinken mit beiden Händen angefasst, wobei eine Hand die Wandung und die andere den Fuß des Gefäßes berührt und damit spürt (insbesondere bei den Teechalen). Ein sehr gutes Beispiel für *tezukune* veranschaulicht die Abbildung der Herstellung einer Raku-Teeschale (Abb. 109), bei der die sichtbaren Entstehungsspuren und die Idee, wie das Gefäß mit den Händen des potenziellen Benutzers wahrgenommen wird, eine große Rolle spielen. Darüber hinaus wirkt die Form der Schale leicht asymmetrisch und unvollkommen, was an Naturformen anklingt. Bei den befragten Keramikern ist diese Methode kaum benutzt.

Innerhalb der Formgebung ist die nächste Methode das **Aufbauen**, wobei sich sowohl in der japanischen als auch deutschen Keramikkultur zwei Techniken anführen lassen: Platten- *itazukuri* 板作り bzw. *tatarazukuri* タタラ作り und Wulsttechnik *himozukuri* 紐作り. In **Plattentechnik** werden in Japan traditionelle Formen hergestellt wie Plattenteller, viereckige Schalen, Schalen in Form von Menschen, Pflanzen oder Tieren, Vasen, Kästchen, Dosen, Ikebana-Gefäße (Abb. 110). Dabei werden aus einem großen Tonklumpen mithilfe von Draht, *harigane* 針金, oder Schnur, *himo* 紐, und seitlich des Tons platzierten Holzstäben, *tatara-ita* タタラ板, die Tonplatten abgeschnitten. Nachdem sie leicht trocken geworden sind, werden sie zur gewünschten Form zusammengefügt. Die einfachste, dennoch elegante Form ist eine rechteckige Platte, deren Ecken leicht erhoben werden. Solche Formen gehören in Japan zu den Hauptformen des Geschirrs und wurden im Zuge der Begegnung mit japanischer Esskultur rasch in den europäischen Kulturkreisen aufgenommen. Wir begegnen hier wie in Japan solchen Platten, nicht nur aus Ton hergestellt, sondern aus verschiedenen Materialien wie Glas, Kunststoff oder Holz. Sie sind exotisch, verkörpern

---

432  S. Abschnitt 4.2.3.

Schönheit und elegante Schlichtheit, werden häufig unabhängig von tatsächlichem Sachverhalt mit Zen-Ästhetik in Verbindung gebracht und passen perfekt in das europäische Japan-Bild.

Die Tonplatten sind bei den Keramikern nicht nur ihrer Exotik wegen beliebt. Sie eignen sich sehr gut als Träger eines Bildes und werden häufig als Leinwand für die Verwirklichung der künstlerischen Ideen benutzt, die ihren Ursprung in der Malerei oder Reliefkunst haben. Die Verwendung der Keramik als Bildträger ist nicht neu und man begegnet ihr häufig in Porzellan oder bei Werken der Künstler, die hauptsächlich mit Malerei arbeiten. Die von den befragten Keramikern präsentierten Tonplatten sind jedoch in der japanischen Kulturkeramik angesiedelt. Sie dürfen als gute Beispiele einer Synthese der japanischen und deutschen Kulturkreise gelten, eine Bereicherung innerhalb der deutschen Keramik. (Abb. 111 bis 115).

Solche Tonplatten werden häufig als Sushi-Platten oder Sushi-Schalen hergestellt. Ein interessantes Beispiel ist solche Platte, die Susanne Koch entwickelt hat (Abb. 116). Sie ist eine Mischung der oben erwähnten rechteckigen Tonplatten und der hölzernen Form einer japanischen traditionellen Sushi-Platte *sushigeta* 寿司下駄. Die Keramikerin selbst sagt: „Die habe ich entwickelt nach meinen Vorstellungen, wie ich Sushi schön präsentiert finde" (Fragebogen). So ist sie nicht bloße Nachahmung, sondern wurde nach einer Idee kreiert, die nach dem eigenen Japan-Bild entstanden ist. Dies spiegelt sich auch in der Art der Präsentation des gekreuzten Essstäbchens wider. Die Plattentechnik ist eine archaische Methode der Keramikherstellung in jeder Kultur, interessant ist jedoch, dass sie in Deutschland erst im Zuge der Entwicklungen in der freien Plastik in den 1960er, wo viel mit Montage gearbeitet wurde, wiederbelebt wurde und zur Entstehung der Gefäßplastik beigetragen hat. Ingrid Vetter schreibt:

> So findet Dieter Crumbiegel vom asymmetrisch geformten Gefäß zu seinen reliefähnlichen Gefäß-Objekten, deren Wandungen er durch farbige Platten und Stege collage-artig gestaltet.[433]

Bernard Leach in seinem *Töpferbuch*, das seit den 1970er Jahren als Inspirationsquelle der deutschen Keramiker gelten kann, hat die Plattentechnik erwähnt und betont:

> ...vorausgesetzt, die Gesamtkonzeption entspricht wahrhaft dem Material, bieten sich hier auch dem Studio-Töpfer weitgespannte Ausdrucksmöglichkeiten.[434]

---

433 Vetter (1997), S. 329.
434 Leach (1983), S. 137.

Aus dem Einfluss diesen beiden Faktoren entstanden Werke, die im Rezeptionsprozess japanischer Kultur eine wichtige Rolle spielen. Die Plattentechnik wird von überwiegender Zahl der befragten Keramiker verwendet, u. a. bei den Arbeiten von Carla Binter, Katharina Böttcher, Antje Brüggemann, Simon Fukuda-Chabert, Birke Kästner, Till Sudeck oder Lotte Reimers.

Eine andere Aufbautechnik mit der sowohl in Japan als auch heute wieder in Deutschland gern gearbeitet wird, ist die **Wulsttechnik**. Sie ist in Japan so beliebt, aber in Europa in Vergessenheit geraten. Besonders in Deutschland mit seiner langen Tradition der Gefäßkeramik, die auf der Töpferscheibe entsteht, galt das Motto: Ein Gefäß sollte symmetrisch sein. Dafür ist die Drehscheibe bestens geeignet. Von Bock nennt Richard Bampi als erster der „die Bindung an das achsial gedrehte Gefäß aufgab".[435] Der Ursprung seiner Idee waren die organischen Formen, die er aus der chinesischen und japanischen Keramik kannte. Obwohl er dafür noch die Drehscheibe benutzt hat, wurden solche Gefäße in Japan oft mit Wulsttechnik hergestellt, die Bernard Leach ebenfalls vorstellt. Mit dem wachsenden Interesse an japanischer Keramik wird diese Methode in Deutschland wieder zunehmend benutzt. Die Wulsttechnik ist besonders bei der Herstellung von unregelmäßigen Formen geeignet. Unter anderem werden damit die Asymmetrie und der Eindruck des Uralten, die Schönheit des Unvollkommenen, erreicht, Charakteristiken der japanischen Keramik, die in Deutschland mit der japanischen Ästhetik verbunden werden. Diese Merkmale haben die befragten Keramiker zutiefst bewegt.

Hier sei Fujita Jûrôemon 藤田重良右衛門 aus Echizenchô in Fukui Präfektur erwähnt, der als einziger Keramiker die mittelalterliche Wulsttechnik für große Gefäße der Echizen-Keramik beherrscht. Diese Methode heißt *nejitate* ねじたて (Abb. 117). Die Abbildung 118 zeigt eine Skizze, nach der Fujita arbeit. Abbildung 119 zeigt eines seiner Werke, Abbildung 120 seine Werkstatt. Die *nejitate*-Methode wurde bereits von Fujita in USA gelehrt. In Deutschland arbeitet Uwe Löllmann mit einer ähnlichen Methode, die er aus Tokoname kennt.

Wie bereits erwähnt, arbeitet überwiegende Teil der befragten Keramiker mit Aufbautechniken. Der Abkehr von gedrehten Gefäßen ist auffallend, wobei die Aufbau-Technik allerdings sowohl auf die Einflüsse aus der freien Plastik als auch die japanische Keramikkultur zurückgeht. Hier sei auf eine der frühesten Beispiele hingewiesen, wo dies deutlich zum Ausdruck kommt (Abb. 121). Es ist das Werk von Lotte Reimers, die Bernard Leach persönlich kannte und im Fragebogen sich auf den Brief- und persönlichen Kontakt mit ihm bezieht.[436] Sie

---

435 Von Bock (1979), S. 20.

436 Lotte Reimers, Fragebogen.

hat ein Werk geschaffen, das in der deutschen Keramik damaliger Zeit innovativ war. Es entstand in der Aufbautechnik aus grob schamottiertem Steinzeugton, mit einer sichtbaren Scherben-Oberfläche, die sie teilweise mit Engobe bedeckt, teilweise offen lässt und bewusst aufbricht. Laut der Aussage der Künstlerin ist der Ton nicht nur als Rohstoff wichtig, sondern als wichtiger Bestandteil ihrer künstlerischen Aussage. Sie schreibt:

> Meine Vorlieben lagen bereits bei meinen frühen Webarbeiten, bei grober z.T. ungesponnener Wolle und beim Ton später bei Schamotte-Tonen von feinkörnig bis zur ganz raukörnigen Oberfläche.[437]

Diese Tonzusammensetzung, kombiniert mit eigenständigen Formen in Aufbautechnik, ist ihr Beitrag zur zeitgenössischen Keramik. Es entstand eine dynamische, skulpturartige Form, die japanische Ästhetik nicht nachahmt sondern durch den europäischen Blick zum Ausdruck bringt.

Innerhalb des Formens gibt es noch ein weiteres Verfahren, das mit dem Rezeptionsprozess japanischer Keramikkultur zusammenhängt, nämlich das **Ausformen**. Als vergleichbares Prinzip existiert es sowohl in Japan als in Deutschland, gestaltet sich in Japan aber viel abwechslungsreicher, was Till Sudeck zu seinen früheren Arbeit anregte. Das Ausformen erfolgt mit Hilfe der Gipsformen, in die der Ton mit der Hand gedrückt wird. Der Unterschied zwischen der japanischen Praxis und der von Sudeck angewendeten liegt darin, dass man in Japan nicht nur eine Tonsorte verwendet, sondern man helle und dunkle Tone mit gleicher Schwindung und Brenntemperatur miteinander vermischt, so dass ein marmorartiges Muster entsteht. Diese Methode heißt *neriage* 練り上げ, das Marmorieren. Die zeitgenössischen Keramiker in Deutschland lassen sich manchmal von ihr inspirieren, was aber wegen der unterschiedlichen Eigenschaften der verwendeten Tone sehr schwierig ist, daher enden nicht alle Versuche mit ihr erfolgreich. Diese Methode wurde bei den zeitgenössischen japanischen Keramikern weitgehend verfeinert und zur Perfektion gebracht, wie die Abbildung (Abb. 122) zeigt.

Um sich die entsprechenden ästhetischen Vorbilder aus dem japanischen Kulturkreis anzueignen, übernahmen die befragten Keramiker noch eine japanische Methode aus dem Bereich der Formgebung, nämlich das **Verformen**. Dabei werden die gedrehten oder augebauten Stücke mit Händen oder durch das Klopfen mit Holzstücken verformt. Es entsteht eine asymmetrische Form, die in Japan so hoch geschätzte Ausstrahlung der scheinbaren Unvollkommenheit hat. Die Form ist sehr dynamisch und besitzt einen skulpturartigen Charakter.

---

437 Lotte Reimers, Fragebogen.

Selbstverständlich leitet sich nicht jede Verformung von Japan ab. Bei der Untersuchung wurde aber festgestellt, dass viele der befragten Keramiker sich äußerst ernsthaft mit diesem Verfahren auseinander gesetzt haben und sich nicht nur das äußere Form als Vorbild nehmen, sondern auch den Umgang mit dem Ton sowie die japanische Ästhetik. Insbesondere auf eine Aussage von Hans-Ulrich Geß sei hier angewiesen, bei der das tiefe Verständnis der japanischen Keramikkultur überzeugt. Er benutzt zwar die Verformung, aber „nur durch Arbeitsprozess selbst verursacht d. h. nicht absichtlich herbeigeführt", was dem Konzept der naturbezogenen Arbeitsweise und dem Umgang mit Ton der japanischen Keramiker völlig entspricht, z. B. Hyûga Hikaru (Abb. 123). Wie die Abbildungen 124 - 130 belegen, erreichen die deutschen Keramiker eine höchst Interessante Synthese zwischen dem japanischen und dem eigenen Kulturkreis.

Die nächste Methode der Formgebung ist das **GIESSEN**, das bei der Porzellan- und Steinguterstellung verwendet wird. Dazu sind Gipsformen nötig, in die die Porzellanmasse gefüllt wird. Für die Unikatkeramik in Japan wird diese Methode nur sehr selten angewendet und das Drehen bevorzugt. Bei den befragten Keramikern wurde in diesem Bereich kein Bezug mit Japan festgestellt.

Die letzte Formgebungsmethode ist das **PRESSEN**, wobei außer vorerwähnten Tonmassen auch Steinzeug verwendet wird. Dieses Verfahren erfolgt mit Hilfe der Pressmaschinen. Es spielt ebenfalls keine Rolle für die vorliegende Arbeit.

**Resümee:**

Wenn man den Rezeptiosprozess der Formen japanischer Keramik in Deutschland seit seinem Bestehen verfolgt, lassen sich einige Stufen erkennen:

1. Nach der Etablierung der Porzellanproduktion in Meißen im 18. Jahrhundert wurde dort der Formenschatz des japanischen Porzellans übernommen. Man kopierte Schalen, Teller, Deckelvasen, Teekannen, Sakeflaschen, die aus dem Kakiemon- und Imari-Stil bekannt waren.[438]
2. Der Jugendstil war die Zeit der Abkehr vom Historismus und seiner Ästhetik. Die Formen wurden vereinfacht. Die japanische Gefäße mit monochromen *Tenmoku-*, Ochsenblut- oder Seladon-Glasuren, die Teekeramik, abstrakte der Natur entnommene Formen wie Kürbis, Aubergine oder Bambus wurden Vorbilder der Keramiker.
3. Die zeitgenössischen deutschen Keramiker widmen sich vor allem der Teekeramik im Stil des *wabicha*, Ikebana-Gefäßen und den im mittelalterlichen Japan bzw. nach dessen Vorbild für den Alltagsbedarf geschaffenen

---

438 Zahlreiche Vergleichsbeispiele von ostasiatischem und europäischem Porzellan, darunter aus Meißen, beinhaltet Katalog *Tôji no tôzai kôryû*, Idemitsu Bijutsukan (1984).

Vorratsgefäßen für Wasser, Getreide, Teeblätter oder Arzneimittel. An diese Stelle seien einige Beispiele näher erläutert.

Die Abbildungen 131 und 132 zeigen Teeschalen von den Hamburger Keramikern Mathias Stein und Gunnar Schröder. Beide Schalen entstanden in einem selbst entworfenen, mit Holz beheizten Ofen, für den als Modell der Brennprozesse in einem japanischen Raku-Ofen gewählt wurde.[439] Die japanischen Raku-Teeschalen dienten ihnen als Vorbild. Auch wenn sie ihre Größe sowie die Umrisse übernehmen, gehen sie doch weit über das reine Kopieren hinaus. Sie lernten einen neuen Umgang mit der Form kennen, wie er für japanische Keramiken üblich ist. Dazu gehört: eine besonders behutsame Gestaltung der Außen- und Innenseite der Teeschale, insbesondere des Randes und des Fußes,[440] das Hinterlassen der Spuren des Entstehungsprozesses wie Fingerabdrücke und Drehspuren; ferner ein natürlicher, tongerechter, leicht asymmetrischen Körper. Hierbei ist die Wiedergabe des Körperrhythmus des Keramikers für das Gefäß von großer Bedeutung – damit auch die Ablehnung einer perfekten Symmetrie als einer unnatürlichen Form. Das verlangt nicht nur nach besonderen Techniken und Werkzeugen, die in Deutschland nicht üblich sind. Es erfordert auch das Verständnis für eine völlig andere Ästhetik. Die hat Stein und Schröder aufgenommen und sie in eigenen Arbeiten durch Folgendes erreicht: sehr begrenzte Verwendung einer elektrischen Drehscheibe zu Gunsten der in Japan immer noch üblichen Fußdrehscheibe (vor allem Mathias Stein), das Abdrehen der Teeschalen in sehr feuchtem Zustand,[441] die Benutzung weicher, biegsamer Abdrehwerkzeuge, die mit japanischen Bambuswerkzeugen vergleichbar sind sowie eine besonders behutsame Gestaltung des Fußes und des Randes.[442]

---

439 Interview mit Stein und Schröder sowie ihre Fragebögen.

440 S. Anhang: Schema einer japanischen Teeschale. Im deutschen Kulturkreis spielt die präzise Formgebung der auf den ersten Blick "unsichtbaren" Teile des Gefäßes wie beispielsweise die Innenseite einer Vase, der Standring bzw. der Boden eines Tringefässes, nicht so wichtige Rolle, wie es in Japan der Fall ist. In der japanischen Keramikkultur ist die Gestaltung aller Teile des Gefäßes von großer Bedeutung, insbesondere bei den Teeschalen. Die überwiegende Teil der befragten Keramiker widmet sich vor allem Außenseite, erst dann dem Fuß und formabhängig der Innenseite. In Japan wird die Innenseite unabhängig von ihrer sofortigen „Sichtbarkeit" ebenfalls behutsam gestaltet. Nur in wenigen Fällen haben die befragten Keramiker alle Teile des Gefäßes mit gleicher Aufmerksamkeit gestaltet, wenn es aber so war betonten sie wie Sebastian Scheid „Die Arbeit stellt für mich eine Einheit dar, deswegen müssen alle Aspekte beachtet werden um diese Einheit zu ermöglichen".

441 In Deutschland ist es üblich, die Keramiken im lederharten Zustand abzudrehen. Die Härte der Oberfläche in Verbindung mit metallenen Abdrehwerkzeugen lässt wenige Möglichkeiten für "Unregelmäßigkeiten", die zu den ästhetischen Merkmalen bestimmter Arten japanischer Keramik gehören und durch Abdrehen im sehr feuchten Zustand erreicht werden.

442 Der in Deutschland geläufige direkte Kontakt der Keramik mit der Drehscheibe beim

Mathias Stein benutzt für seine Teeschalen den Begriff "modellierend gedreht", wobei trotz der Verwendung der Drehscheibe eine Synthese zwischen der für Raku-Teeschalen so wichtigen Handformgebung (*tezukune*) und dem Drehprozess stattfindet. Die Teeschale von Schröder weist einen ganz anderen Charakter auf obwohl sie aus gleichem Material ist.[443] Sie wurde einem längeren Abdrehprozess mit feinen metallenen Werkzeugen unterzogen. Ihre Größe ähnelt zwar einer Teeschale chawan 茶碗, die Proportionen von Wandungshöhe und dem Bodendurchmesser sowie die Art und Weise des Aufeinandertreffens der vertikalen und horizontalen Flächen lassen jedoch eine Synthese zwischen der Teeschale und dem Teebecher *yunomi* 湯のみ vermuten.

Die Teeschalen von Stein und Schröder sind für den schwarzen Tee gedacht. Unter dem Einfluss japanischer Teekultur verzichteten sie jedoch bewusst auf den tradierten Henkel einer europäischen Teetasse. Der taktile Reiz bei der Berührung des Gefäßes gewann für sie – genauso wie für ihre japanischen Kollegen – große Bedeutung.[444] Das Fehlen des Henkels macht es notwendig, die Teeschale direkt mit den Händen zu berühren und anzuheben. So wird das Gefäß nicht mehr nur visuell wahrgenommen, sondern auch durch den Tastsinn. Der für japanische Keramik übliche Aspekt der Berührung des Gefäßes ist ohne Zweifel eine Bereicherung unserer Keramikkultur.

Die weiteren Beispiele für die Teeschalen von den zeitgenössischen ,deutschen' Keramikern sind die Abbildungen 133 bis 140.

Die an zen-buddhistische Keramik erinnernde Schönheit ,des scheinbar Unvollkommenen' ist ein weiterer Aspekt, der die Form zeitgenössischer deutscher Keramik prägt.[445] Dieser Aspekt kommt insbesondere in Gefäßen zum Ausdruck, deren ästhetische Merkmale deutsche Keramiker mit den Begriffen *wabi* bzw. *sabi* bezeichnen. Diese weisen beispielsweise Iga-, Shigaraki-,

---

Abdrehen des Fußes wird vermieden, daher wird eine Abdrehstütze *shitta* 湿台 verwendet.

443 Mit voller Absicht wurde eine in ihrem künstlerischen Ausdruck andere Teeschale als die von Stein ausgewählt. Auch viele Teeschalen von Schröder besitzen vergleichbare Eigenschaften. Bei dem hier ausgewählten Beispielen handelt es sich um die gleiche Tonmasse, die jedoch auf verschiedene Weise bearbeitet wurde. Die dabei entstandenen Differenzen sollen die Mannigfaltigkeit der Formgebungsmethoden und die Bedeutsamkeit der Werkzeugauswahl bewusst machen.

444 Insbesondere in der Welt der japanischen Teekultur werden zahlreiche Abhandlungen herausgegeben, die Hinweise zur Betrachtungsweise von Teeschalen und der Keramik im allgemeinen anbieten. Beispielsweise die Arbeit von Sugiura Sumiko aus der Urasenke-Schule, die anhand früherer und moderner Teeschalen dieses Thema erläutert. Sugiura (2000). Empfehlenswert sind ferner die Abhandlungen, die außerhalb dieses Kreises entstanden sind, da sie das Thema aus anderer Perspektive zeigen, s. Literaturverzeichnis.

445 Zum Thema Zen Ästhetik s. Hisamatsu (1971), S. 28-38, zahlreiche Keramik-Beispiele S. 296-346.

Bizen- sowie Echizen-Keramik auf, die für viele Keramiker eine Inspirationsquelle geworden sind.

Das unter dem Einfluss dieser Ästhetik entstandene Beispiel ist auf der Abbildung 141 gezeigt. Es ist die Arbeit von Kieler Keramikerin Eva Koj. Sie hat bewusst die Form eines traditionellen, glasierten, durch Symmetrie gekennzeichneten Gefäßes abgelehnt und sich dem neuen ästhetischen Ideal zugewandt. Ihre Gefäße entstehen auf einer elektrischen Drehscheibe, sind später montiert, verformt und geschnitten.[446] Sie sind in einem Gas-Ofen gebrannt, wobei jedoch die Ergebnisse des Brennverfahrens im holzbefeuerten Ofen zum Modell wurden. Ihre Gefäße stehen in völligem Gegensatz zu etablierten Formen deutscher Keramik. Sie sind als Beispiele einer in der deutschen Keramikkultur neuartigen Ästhetik zu sehen, die die Schönheit des scheinbar Unvollkommenen betont.

Die unter dem japanischen Einfluss entstandene zeitgenössische deutsche Keramik erweitern die Ikebana-Gefäße *kaki* 花器. Die Sitte, die Räume mit Blumensträußen zu schmücken, ist nichts Neues. Neu ist die Hinwendung zu Formen, die der japanischen *kadô*-Kultur entlehnt sind. Die Abbildungen von Blumengefäßen von Carla Binter (Abb. 142), von Till Sudeck (Abb. 143) und von Katharina Böttcher (Abb. 144) gehören zu dieser Gruppe. Nicht die Herstellung eines Blumengefäß in der uns bereits bekannten Walzen- oder Kugelform hat Binter und Sudeck interessiert, sondern die Möglichkeit, sich von dieser tradierten Form zu befreien. Die Betonung der Horizontalen sowie die Ausdehnung des Gefäßes in die Länge erlauben ein neues Ikebana-artiges Blumenarrangement, in dem die einzelne Blume zur Geltung kommt, statt des konventionellen Blumenstraußes. Diese Idee verfolgt auch Katharina Böttcher. Ihre Gefäße sind keine Ikebana-Gefäße im engen Sinne dieses Begriffs, aber die Art und Weise, wie sie mit Blumen eine Einheit bilden, ist den Prinzipien des Ikebana verwandt. Das Innovative an ihrer Arbeit ist der Gedanke, aus einigen Gefäßen eine Gruppe zu bilden, so dass sie je nach ihrer Anordnung, jeweils aus einer neuen Perspektive gesehen werden können. Die Idee, das Gefäß „leben zu lassen", ist bei modernen japanischen Ikebana-Gefäßen häufig zu erkennen.[447]

Interessant ist ebenfalls das Gefäß von Till Sudeck. Es ist kein Ikebana-Gefäß in dem Sinne, die wir ihn aus der japanischen Kultur kennen, aber hat dort seine Idee ihren Ursprung. Es ist auch als Gefäß erwähnenswert, weil hier

---

446 Interview mit Eva Koj, Kiel.

447 Beispiel dafür sind die Ikebana-Gefäße von Nakamura Yutaka 中村豊 aus Miyazakimura (Echizen Suesugigama 越前陶杉窯). Er fertigt seine Gefäße so an, dass die Blumenarrangements auf verschiedene Weisen gestaltet werden können. Je nach diesen zeigt sich das Gefäß aus einer neuen Perspektive und bietet dem Betrachter einen immer neuen Eindruck des Zusammenspiel zwischen dem Gefäß, Zeit und Raum.

die Auseinandersetzung Till Sudecks mit japanischer Kultur zum Vorschein kommt. Das Muster, das er verwendet, entstand nach den Besuch der japanischen Steingärten. Es ist eins von den Mustern, die Sudeck bei verschiedenen Formen verwendet, er nennt es „ das Muster der Kyôto-Gärten". Bei hier gezeigten Gefäß ist noch von ihm ein angewendetes Stilmittel zu erwähnen: Risse, die durch Zufall entstanden und von Till Sudeck hoch geschätzt wurden. Sie sind keinesfalls Wert mindernd, wie es in der traditionellen Keramikkultur Deutschlands der Fall wäre, wo jede Risse als unakzeptabel galt, sondern steigert die Dynamik der Form. Ihr Vorbild ist in der japanischen Ästhetik ‚der Schönheit der Unvollkommenheit', die Till Sudeck in Begegnung mit dem japanischen Tee-Weg kennengelernt hat.

Die hier beschriebenen Formen sind nur ein kleiner Ausschnitt der zeitgenössischen deutschen Keramik, die ihr Vorbild in der japanischen Keramik gefunden hat. Andere Formen sind u. a. *yunomi, chaire, mizusashi, chatsubo, hanaire, tokkuri, guinomi, kyûsu* (Abb. 145-153 u. 155). Auf den Abbildungen sind die Beispiele der Werke der befragten Keramiker zu sehen. Vergleicht man sie mit älteren Formen deutscher Keramik, sind sie zum Teil innovativ. Sie beeinflussen die hiesigen traditionellen Formgebungsmethoden, und dies führt wiederum zu einer Synthese zweier Keramikkulturen. Wenn sie aber zu nahe dem japanischen Vorbild stehen, werden sie oft als Kopie, Imitation oder Nachahmung bezeichnet, was keiner der Kunstschaffenden gerne hört. Im Fall der befragten Keramiker ist die Form oft als Mittel zur Auseinandersetzung mit Methoden der japanischen Keramikherstellung und dem Umgang mit dem Werkstoff verwendet, die zum Erreichen bestimmten Ergebnissen führen. Auf dem ersten Blick ähneln sich tatsächlich vielen Formen ihren japanischen Vorbildern, unterscheiden sich jedoch in Nuancen, in den Eigenschaften des in Deutschland vorhandenen Tons sowie durch die ästhetischen Werte der deutschen Kultur. Diese Synthese der beiden Kulturkreisen ist aus japanologischer Sicht von großem Interesse.

Die Formgebung spielt eine wesentliche Rolle im Gestaltungsprozess eines Gefäßes, wie auch bei den befragten Keramiker sichtbar wird. Wie Gisela Jahn jedoch erläutert, die japanischen Keramiker nehmen sich selbst und ihren eigenen Willen beim Arbeiten zurück, was in der von ihr zitierten Aussage von Tsuji Seimei deutlich zum Ausdruck kommt. Er sieht einen entscheidenden Unterschied zu den westlichen Keramikern und meint:

> Wir sagen, der Ton macht die Form mit dem Menschen. Der Ton bestimmt den Charakter der Keramik. Im Westen sagt man, der Mensch macht etwas mit dem Ton.[448]

---

448 Jahn (1984), S. 135.

Diese Aussage spiegelt eines von vielen Elementen wider, die zum gesamten Konzept von *waza no bi* gehören und zum Verständnis des Gestaltungsprozesses der japanischen Keramik führen.

### 4.2.3 Die Oberflächengestaltung

In der Gestaltung der Keramik spielt nicht nur die Formgebung, sondern auch die Oberflächengestaltung eine wichtige Rolle. Ein Vorgang, der an der Grenze zwischen der Formgebung und Oberflächengestaltung liegt, ist das **ABDREHEN** *kezuri* 削り. Sobald die grobe Form des Gefäßes entstanden ist, kann je nach künstlerischer Absicht, mit dem Abdrehen begonnen werden, um den überflüssigen Ton zu entfernen. Dieser Vorgang dient in Japan nicht nur der Formgebung, sondern wird bewusst in den Prozess der Oberflächengestaltung integriert. Bei diesem Verfahren ist eine sorgfältige Auswahl der **Abdrehwerkzeuge** nötig. Typische japanische Werkzeuge dafür sind aus Bambus *takebera* 竹べラ, Holz *kibera* 木べラ oder Metall *kanna* 鉋 hergestellt (Abb. bei Sanders (1977), S. 59f). Die Werkzeuge werden meist nicht gekauft, sondern selbst angefertigt, was nicht nur für die Keramik charakteristisch ist. Innerhalb der japanischen Kunsthandwerker – unabhängig von ihrem Fach – existiert ein starkes Bewusstsein im Bezug auf individuellen Charakter der Werkzeuge, da die Spuren der Werkzeuge dazu beitragen, dass eine eigene künstlerische Handschrift entsteht. Es ist stark mit dem Konzept *waza no bi* verbunden.

Die Untersuchung zeigte, dass die japanischen Keramiker deutlich mehr Abdrehwerkzeuge als ihre deutschen Kollegen verwenden und mehr Wert auf ihre Einzigartigkeit legen. Hier sind vor allem Werkzeuge aus Holz zu nennen. Ihr individueller Charakter resultiert einerseits aus der Idee der jeweiligen Keramiker, aber andererseits aus seiner Arbeitsweise im Anklang mit der Natur. Seine Naturbezogenheit ist nicht nur bei der Gestaltung der Keramik, sondern schon bei der Herstellung der dafür nötigen Werkzeuge sichtbar. So beispielsweise wird die Form des Werkzeugs möglichst nicht verändert, sondern an die Form des in der Natur gefundenen Holzstücks angepasst. Im Vergleich zu den Werkzeugen aus Metall geben jene aus Holz dem Gefäß eine weichere, unregelmäßige Oberfläche, was zur Entstehung eines harmonischen Zusammenspiels zwischen der natürlichen Beschaffenheit des Tons und der Form führt. Die befragten Keramiker in Deutschland benutzen überwiegend Werkzeuge aus Metall, manchmal aus Holz und sehr selten aus Bambus. Eine mit hölzernen Werkzeugen in Japan vergleichbare Arbeitsweise wurde innerhalb der befragten Keramiker nicht festgestellt. Der Gedanke mit den hölzernen Abdrehwerkzeugen zu arbeiten, wurde jedoch als inspirierend bezeichnet. Es bedeutet aber nicht, dass die befragten

Keramiker das Abdrehen nur als technischer Vorgang einsetzen. Der Prozess des Abdrehens wird bewusst in die Gestaltung mit einbezogen, wie das Werk von Andrea Müller zeigt (Abb. 156). Mathias Stein beispielsweise, der metallene Werkzeuge benutzt, begründet sein Auswahl folgendermaßen: „Bisher war die Härte des Metalls für mich willkommen als Kontrast zum weichen Drehcharakter".[449] Christel Kiesel, Sandra Nitz und Carola Süß versuchen sogar soweit wie möglich, die Gefäße nicht abdrehen zu müssen, was der japanischen Arbeitsweise sehr nahe steht: Die Spuren des Drehprozesses bleiben sichtbar, was dem Gefäß einen skulpturalen Charakter verleiht. Ein sehr interessantes Beispiel stellt das Gefäß von Sandra Nitz dar (Abb. 154). Der Keramikerin ist es gelungen, durch den Kontrast zwischen der abgedrehten inneren und der absichtlich als ‚unbearbeitet' wirkenden äußeren Oberfläche der Wandung eine Form zu schaffen, die expressiv wie eine Skulptur wirkt und das Spiel der Gegensätze zum Ausdruck bringt, die für die japanische Keramik typisch ist: Gegenüberstellung der Symmetrie und Asymmetrie, Rauigkeit und Glätte, Vollkommenheit und Unvollkommenheit.

Die Abdrehwerkzeuge gebraucht man in Japan auch zum Dekorieren. *Tobiganna* 飛鉋 – die hüpfende *kanna* – wie Sanders sie aus dem Japanischen nannte, hat sich Till Sudeck zu Eigen gemacht.[450] Diesen Prozess nennt er ‚Lommeln'.

Eine weitere Besonderheit japanischer Keramik ist das Gestalten der ‚scheinbar unsichtbaren Teilen' wie des Bodens oder des Inneren des Gefäßes. Eine von solchen Merkmalen entsteht schon beim Drehen. Dabei wird der fertige Rohling vom Rest des Tons oder Drehscheibe mit einer besonderen Kordel *kiriito* 切糸 (Abb. 157) abgetrennt, wodurch ein für japanische Keramik charakteristisches Bodenmuster *itozokome* 糸底目 (Abb. 158) entsteht. Diese Methode wird von befragten Keramikern unter dem Einfluss der Begegnung mit japanischer Keramikkultur praktiziert. Dabei wird jedoch nicht wie häufig in Japan eine Stroh-, sondern eine landesübliche Kordel verwendet. Gunnar Schröder entwickelte eine weitere Methode des Bodendekorierens, die auf dem gleichen Prinzip beruht, und durch eine grobe Struktur der Kordel und eine andere Art des Schneidens ein Zickzackmuster entsteht.

Zu den weiteren Methoden der Oberflächengestaltung gehört das **ENGOBIEREN**, das bei Keramikern sowohl in Japan als auch in Deutschland beliebt ist. Diese Technik wird von letzteren teilweise unter dem Einfluss aus Japan auf zweierlei Weise verwendet: zum einen zur Farbgebung bei gleichzeitiger Hervorhebung der Textur des Scherbens; zum anderen, um eine Zeichnung unter der Glasur

---

449 Mathias Stein, Fragebogen.

450 Sanders (1977).

aufzutragen, die nach dem Brand nur stellenweise und indirekt sichtbar ist. Beide Methoden führen zur Entstehung der Merkmale, die dem japanischen Schönheitsempfinden entsprechen. Mithilfe von Engobe lässt sich ein so genanntes *Hakeme* 刷毛目, d. h. ‚Pinselmuster' erzeugen. Die dafür nötigen Werkzeuge zeigt die Abbildung 159. Innerhalb der befragten Keramiker wird dieser Dekor kaum verwendet, obwohl mit anderen Arten der gemalten Dekore viel gearbeitet wird, was im weiteren Teil dieses Abschnitts besprochen wird.

Die Oberfläche der Keramik kann ebenfalls durch **STEMPELN** gestaltet werden. Eine sehr alte Methode, die sowohl in Japan als auch in Europa verwendet wird, wobei sie in Deutschland unter dem Einfluss von Keramik aus Mashiko, die hier durch den Keramiker Tatsuzô Shimaoka bekannt wurde, eine Wiederbelebung erfuhr. Die Abdrücke, die durch das Holzpaddel *tatakiita* タタキ板 (Abb. 160-162), den Rollstempel (Abb. 163) Schnüre (Abb. 164) oder Strohhalme und Zweige (Abb. 165-166) entstehen, werden in Deutschland mit Begeisterung aufgenommen und als gestalterisches Mittel benutzt. Auch diese Werkzeuge werden durch japanische Keramiker meistens nach eigenen Ideen hergestellt. Ähnlich wie bei den Abdrehwerkzeugen wird in diesem Fall häufig das in der Natur gefundene Holzstück nur gering bearbeitet, wie das nach japanischem Vorbild hergestellte Werkzeug zeigt (Abb. 167). Eine andere Möglichkeit bietet die Herstellung eines Holzpaddels: man benutzt dazu eine Holzplatte, in die ein Muster eingeritzt wird (Abb. 168-170). Die Abdrücke solcher Werkzeuge lassen eine interessante Oberfläche entstehen, die meistens durch Unregelmäßigkeit gekennzeichnet ist (Abb. 171). Auch in der deutschen Keramik waren z. B. Muschelabdrücke beliebt, im Vergleich zu Japan sind sie aber hier einfacher, die Fülle dort bezüglich Werkzeuge und Dekore, vielfältiger. Ein Beispiel für eine Synthese der deutschen und japanischen Keramikkultur stellt das Gefäß von Carola Süß dar (Abb. 172).

Ein weiteres Beispiel für einen Dekor, der aus Japan kam, ist die sogenannte Mishima-Technik koreanischen Ursprungs, bei der durch Stempeln entstandene Vertiefungen mit Engobe ausgefüllt werden. Mit ihr schmückt in Deutschland Doris Knörlein ihre Keramik.

Stempel, Holz- und Schnürabdrücke verwenden Markus Böhm, Katharina Böttcher, Simon Fukuda-Chabert, Eva Funk-Schwarzenauer, Tuschka Gödel, Hans-Ulrich Geß, Christine Hitzblech, Elisabeth Krämer, Jochen Rüth, Michael Sälzer, Sebastian Scheid, Denise Stangier, Mathias Stein, Klaus Steindlmüller, Yoshie Stuckenschmidt-Hara.

Die nächste Möglichkeit der Oberflächengestaltung entsteht durch das **GLASIEREN**. Obwohl die deutschen Keramiker immer häufiger auf die Glasuren verzichten, bleibt die Glasur weiterhin ein Markenzeichen der deutschen

Keramikkultur und eine bedeutende Methode der Oberflächengestaltung. Dabei lässt sich jedoch sowohl die Rückbesinnung auf die eigene Keramiktradition als auch der ostasiatische Einfluss beobachten. Es werden entweder Farbglasuren oder Salzglasuren verwendet. Bei dem ersteren sind die Laufglasuren, Seladon-, Ochsenblut- und die *Tenmoku*-Glasuren aus China und Japan von zeitgenössischen deutschen Keramikern übernommen worden. Das Interesse an diesen Glasuren wurde schon im Jugendstil sichtbar, bei der Bauhauskeramik weniger beachtet, jedoch in der zweiten Hälfte des 20. Jahrhundert wiederentdeckt. Neu ist indes die Auseinandersetzung mit der Glasur der japanischen Shino-Keramik, die von den befragten Keramikern öfters als Vorbild genannt wurde. Die Zusammensetzung der Glasur ist von Fall zu Fall unterschiedlich, wobei die Werkstätten ihre Zusammensetzung als Geheimnis hüten. Beim Glasieren verwendet man auch transparente Salzglasuren, die ihren Ursprung in der deutschen Keramik haben.[451] Diese wurden in Japan bekannt, wo andere Möglichkeiten als in Europa für die Oberflächengestaltung mit dieser Technik entwickelt wurden. In Deutschland wird diese Methode vor allem bei der Westerwälderkeramik, sowie in Mecklenburg-Vorpommern, Thüringen und Sachsen angewendet.

Innerhalb der befragten Keramiker arbeiten vor allem diejenigen Keramiker mit Glasuren, die während ihrer Studienzeit noch unter der Wirkung von Jan Bontjes van Beek (1899-1969), Richard Bampi (1896-1965) und Walter Popp standen. Da diese Lehrmeister zu den Wegbereitern des Dialogs deutscher Keramiker mit Japan gehören, sind sie im Rezeptionsprozess ein wichtiger Ausgangspunkt für die Generation ihrer Schüler. Innerhalb der befragten Keramiker zu ihnen zählen u. a. Dorothea Chabert (Abb. 173), Dieter Crumbiegel, Horst Kerstan, Heidi Kippenberg und Till Sudeck. Insbesondere der letzterwähnte fühlt sich der langen Tradition des glasierten Gefäßes in Deutschland verpflichtet. Er experimentiert viel mit den Glasuren und versucht immer wieder seine Glasurrezepte zu verbessern. Bei seiner Suche nach neuen Farbnuancen wendet er sich gerne den japanischen und chinesischen Glasuren zu, vor allem den Laufglasuren, Ochsenblut- und *Tenmoku*-Glasur. Insbesondere bei den vielschichtig aufgetragenen Glasuren erzielt er Oberflächen, die ein Zusammenspiel von Farben und Texturen auf hohen technischen und künstlerischen Niveau widerspiegeln (Abb. 174).

Die Abbildung 175 zeigt hingegen ein Beispiel aus dem zahlreichen Werken von Horst Kerstan, der ein Schüler von Richard Bampi war. Kerstan war derjenige, der gezielt mehrere Studienreisen zwischen 1970 und 1985 nach Japan unternommen hatte und darüber in den deutschen Fachzeitschriften berichtete.

---

451 Ursprünglich wurde das Kochsalz "beim Steinzeugbrand bei 1250°C in den Ofen geworfen. Das Chlor verdampft, das Natrium schlägt sich als Glasur nieder". Klein (1993), S. 144.

Im Jahre 1977 baute er ein *anagama*-Ofen nach japanischem Vorbild in seiner Werkstatt in Kandern, die er von Bampi übernommen hat. Obwohl seine Werke stark von seinem Lehrer geprägt wurden, führte ihn die Begegnung mit Japan hingegen zu einer neuen Arbeitsweise. Seine ersten Werke sind noch sehr statisch, und zeigen starke Symmetrie, so wie man es aus den Werken vieler deutscher Keramiker damaliger Zeit kennt. Die Merkmale des Wandels lassen sich aber nach seiner ersten Reise nach Japan deutlich erkennen, nämlich an der Art und Weise des Dekors sowie an der Glasur, die bewusst ungleichmäßig aufgetragen wurde und so dem Gefäß eine Dynamik nach japanischem Vorbild verleiht. Die hier gezeigte Vase zeigt zwar noch Spuren deutscher Keramiktradition, entstand jedoch nach längerer Auseinandersetzung mit japanischer Ästhetik. Die Gefäß-form wurde von dem japanischen Flaschenkürbis abgeleitet und mit einer dicken Schicht Glasur abgedeckt, die der Shino-Keramik ähnelt. Die Statik der symme-trischen Gefäßkörpers wurde durch die unglasiert gelassenen Flächen und Engo-beauftrag unter der Glasur gebrochen, was das Gefäß sehr attraktiv macht. Die Unregelmäßigkeiten der Glasur, das Durchscheinen des Scherbens – was bei der traditionellen deutschen Keramik als fehlerhaft gelten würde – übernahm Kerstan nach japanischem Vorbild. Diese Keramik ist ein gutes Beispiel der Synthese zweier Kulturkreisen, das zeigt, wie die zeitgenössischen Keramiker die zuvor abgelehnten Gestaltungsmittel neu bewerten und sich damit der neuar-tigen Ästhetik öffnen.

Die Anerkennung neuer ästhetischen Werte ist ebenfalls in einem anderen Fall der glasierten Gefäßen zu beobachten, nämlich bei einer gesprüngelten Glasur, dem Cracquelé. In der deutschen Keramikkultur galt bis zur Begegnung mit ostasiatischer Keramik eine solche Glasur als fehlerhaft. Nun wurde diese Eigenschaft zum Stilmittel erhoben. Die Wertung des Cracquelé entstand im chinesischen Kulturkreis und wurde in der japanischen Keramik übernommen. Das Interesse innerhalb der befragten Keramiker erweckt sie vor allem durch die Raku-Gefäße, die mit einem feinen Netz von Rissen bedeckt sind. Diese Art der Oberflächengestaltung machte sich zum Beispiel Eva Funk-Schwarzenauer (Abb. 176) und Cornelia Nagel zu Eigen. Cornelia Nagel versucht, ihre Gefäße in einer Technik zu brennen, die dem Brennvorgang der Raku-Werkstatt ähneln soll (Abb. 177). Nach ihrer ersten Reise nach Japan im Jahre 1996 verstärkte sich ihr Interesse besonders an Keramik aus der Raku-Werkstatt in Kyôto. Dort entdeckte sie, dass sie in ihrer Arbeitsweise nach ähnlichen ästhetischen Merk-malen suchte, wie dort vorgefunden.[452] Der japanischen Ästhetik entnahm sie nicht nur die rissige Oberfläche der Gefäße, sondern auch die Vergoldung ihrer

---

452 Interview mit der Autorin.

geringen ‚Fehler'. Diese – in Japan ursprünglich als Reparaturmaßnahme von zerbrochenen Keramikteilen verwendete Methode mithilfe von Lack und Gold – wurde zu einem gewollten ästhetischen Mittel. Cornelia Nagel benutzt so in einem Rakubrand entstandene ‚Fehler', um die Oberfläche lebendig zu machen und von ihrem Entstehungsprozess sprechen zu lassen. Es handelt sich hier um keinen Nachahmungsversuch, sondern um Bestätigung des eigenen Weges, den sie in der Ästhetik der japanischen Raku-Teeschale gefunden hat.[453] Andere befragte Keramiker haben ihre Auseinandersetzung mit japanischer Kultur ähnlich, als Bestätigung ihrer Wahl für ihre Arbeitsweise gesehen.

Ein Gegenteil dieser Art des Umgangs mit der Glasur zeigen die Gefäße von Jerry Johns (Abb. 178). Er interessiert sich für die japanische Esskultur und wie er selbst sagt, ist er „von allem inspiriert, was man dazu braucht".[454] Für seine Gefäße verwendet er die *Tenmoku*- sowie Feldspatglasuren in Rot oder Schwarz mit natürlichen Farboxiden. Die Glasuren werden auf symmetrischen Formen aufgetragen und haben eine glatte Oberfläche, die keine Unregelmäßigkeiten zulässt. Die Kühle, die so hergestellte Formen ausstrahlen können, vermeidet er durch die geschickte Kombination von glasierten und unglasierten Oberflächen sowie durch das Hinzufügen von Elementen aus anderen Materialien, wie beispielsweise Bambus. So hat er für seine Geschirrkeramik einen eigenen Stil entwickelt, der ihre Wurzel sowohl in der europäischen als auch japanischen Keramikkultur hat.

Wenn man mit Glasur arbeitet, kann die Oberflächengestaltung durch Malen in Unter- oder Aufglasurmalerei erfolgen, was einige der befragten Keramiker tun. Sie entwickelten einen Stil, der Assoziationen mit japanischer Kalligraphie aufruft. Es sind keine Zeichen, aber Elemente, die einen kalligraphischen Duktus nachempfinden. Auch die Art und Weise der japanischen Zen-Malerei mit ihren sparsamen Ausführungen der Dekore wird in Form eines gemalten Elements oder als Relief, der einem Pinselstrich ähnelt, übernommen. Bei der Ausführung der gemalten Dekore hat beispielsweise Katharina Böttcher die japanische Methode übernommen und trägt sie mit Hilfe von Halmen, Zweigen oder Stroh auf. Durch die Verwendung anderer Werkzeuge, wie des im Westen etablierten Haarpinsels, erweiterten sich die Ausdrucksmöglichkeiten. Bemerkenswert sind auch die Dekorelemente von Eva Koj, die dem kalligraphischen Strich ähneln, jedoch durch Verschmelzung der Glasur entstehen. Die japanische Zeichnung und ihr Pinseldekor faszinieren ebenfalls Karin Bablok, Ute Dreist, Astrid Gerhartz, Birke Kästner, Heidi Kippenberg, Thomas Jan König, Mathias Stein, Yoshie Stuckenschmidt-Hara, Carola Süß und Dorothea Zeller.

---

453 Cornelia Nagel, Fragebogen.

454 Jerry Johns, Fragebogen.

An dieser Stelle sei näher auf zwei Beispiele der Keramik von Karin Bablok eingegangen (Abb. 179 und 180). Bablok arbeitet mit der Porzellanmasse, von der sie die Gefäße auf der Töpferscheibe entstehen lässt, die später verformt und mit Pinsel bemalt oder mit ,Intarsien' versehen werden. Nach ihrem Aufenthalt in Japan 2004 ist sie von der Qualität des Seto Porzellans angetan, das sie für ihr besondere Transparenz, Feinkörnigkeit und strahlend weisse Farbe sehr hoch schätzt. Sie meint, dass diese Eigenschaften dem Gefäß 'eine andere Aura' verleihen, deshalb möchte sie damit arbeiten.[455] Die leicht asymmetrischen Gefäße werden durch Malerei verziert, die dem Pinselduktus der japanischen Kalligraphie und Tuschmalerei ähnelt (Abb. 179). Dieser Eindruck wird noch durch den schwarz-weiß Kontrast zwischen Scherben und Bemalung sowie durch leere Flächen verstärkt, die so charakteristisch für die beiden Künste (Kalligraphie und Tuschmalerei) sind. Diese Art der Bemalung nennt sie „gestische Malerei". Laut eigener Aussage ist Frau Bablok erst seit dem Japanaufenthalt von der japanischen Architektur und Tuschmalerei inspiriert. Früher war sie jedoch bei der Bemalung ihrer Gefäße durch *Action Painting* und die informelle Malerei des 20. Jahrhunderts inspiriert,[456] für welche, wie bereits im Kapitel 1 erläutert, japanische Malerei von großer Bedeutung war. Auch bei dem zweiteiligen Gefäß (Abb. 180) basiert Karen Bablok auf den schwarz-weißen Kontrast, benutzt jedoch als Dekormotiv geometriche Formen und gerade Linien, die sie als „geometrische Malerei" bezeichnet. Mit ihnen baut sie eine spannungsvolle Verbindung zwischen dem Äußeren und dem Inneren des Gefäßes auf und in einem Zusammenspiel mit der Form eine Einheit zwischen den beiden Teilen des Gefäßes. Die Porzellanunikate von Karen Bablok sind Beispiele für eine Synthese der höchsten handwerklichen Fähigkeiten und einer eindrucksvoller künstlerischer Aussage. Der Kontrast zwischen der schlichten, klaren Form und der ausdruckstarken Pinselduktus ist sehr gelungen. Innerhalb der Werke der befragten Keramiker gehören sie zu den schönsten Beispielen der Porzellanobjekte. Ihre Ausstrahlung liegt der japanischer Ästhetik sehr nahe, auch wenn die Rezeption japanischer Kunst nicht direkt stattgefunden hat, sondern durch die Malerei insbesondere von Franz Kline.

Bei der Oberflächengestaltung sowohl der glasierten als auch unglasierten Gefäße werden der **RELIEFDEKOR** und das **GRAVIEREN** benutzt, welche in den deutschen Werkstätten sehr beliebt sind. Diese beiden Methoden sind zwar seit langem bekannt, werden aber nach der Auseinandersetzung mit japanischer

---

455 Karin Bablok, Fragebogen.

456 Ebd.

Ästhetik mit anderem Ziel verwendet: Für asymmetrische, eingeritzte Zeichnungen, um den Gefäßen einen Ausdruck der Urtümlichkeit, des Alten zu verleihen, werden in die Oberflächen leicht eingeschnitten, so dass unregelmäßige Rillen entstehen. Es werden ebenfalls bestimmte Muster wie Halme, Blätter, Zweige – der Kalligraphie ähnliche Dekormotive der japanischen Kunst – und abstrakte Muster eingeschnitten (Abb. 181-183), Kammmuster *kushime* 櫛目 eingeritzt oder ein reliefartiges Wellenmuster ausgeschnitten. Die letztere ist eine typische japanische Technik, die von mehreren Keramikern in Deutschland übernommen worden ist. Bei dieser Methode werden Platten mit Hilfe eines Spiraldrahtes geschnitten und zu einer gewünschten Form zusammengefügt, wie es bei dem Gefäß von Nele Zander sichtbar ist (Abb. 184).[457] Mit den erwähnten Stilmittel arbeiten Ute Dreist, Tuschka Gödel, Hans Georg Hach, Evelyn Hesselmann, Christine Hitzblech, Heidi Kippenberg, Eva Koj, Michael Sälzer, Martina Sigmund-Servetti, Denise Stangier-Remmert, Gunnar Schröder, Mathias Stein, Till Sudeck, Aud Walter und Nele Zander.

Weitere Mittel sind auch das **AUSSCHNEIDEN** bzw. Risse auf der Oberfläche des Scherbens und Absplitterungen an den Rändern der Gefäße. Sie fußen auf der ästhetischen Ebene der Rezeption der traditionellen japanischen Keramik, denn die in Japan so hoch geschätzte unregelmäßige Oberfläche eines Gefäßes wird unter anderem durch das Ausschneiden bestimmter Flächen, Risse oder Absplitterungen erreicht. Damit wird das Gefühl der Asymmetrie, der Patina und der Rauheit erweckt – Merkmale der *wabi*- und *sabi*-Ästhetik. Es sei an dieser Stelle als Beispiel das Gefäß vom zeitgenössischen Keramiker Masudaya Kôsei 桝田屋光生 erwähnt (Abb. 185 a, b). Als Beispiele aus dem deutschen Kulturkreis können u. a. die Keramiken von Tuschka Gödel, Evelyn Hesselmann, Eva Koj, Uwe Löllmann, Jochen Rüth, Klaus Steindlmüller oder Gunnar Schröder, genannt werden (Abb. 186-187).

Diese Art der Ästhetik, die durch ‚die Schönheit der Unvollkommenheit‘ gekennzeichnet ist, kann auch durch weitere Methoden der Oberflächengestaltung gesteigert werden. Nachdem dem Gefäß die gewünschte Gestalt verliehen wurde, ist es bereit, gebrannt zu werden. In einem holzbefeuerten Ofen wird es dem Feuer sowie der Asche ausgesetzt. Der dabei entstehende **ASCHEANFLUG** ist für das Gefäß eine natürliche Glasur *shizenyû* 自然釉, die als Ornament dient. Der Anflug entsteht durch das Verbrennen des Holzes im Ofen, das im Verlauf des Brennens zur Asche wird und sich auf der Oberfläche der Keramik niederschlägt. Obwohl viele Hölzer für den Holzbrand geeignet sind, wird meis-

---

457 Die Abbildungen zu dieser Technik sind bei Sanders (1972), S. 141 zu finden.

tens Kiefernholz verwendet, da es regelmäßig und mit langer Flamme brennt.[458] Es ist besonders günstig für so genannte Feuermuster und den Ascheanflug (Abb. 188-192). Der Ascheanflug, eine für Japan charakteristische Oberflächengestaltung, hat die Entwicklung der Keramik in Deutschland durch den Kontakt mit japanischer Keramikkultur entscheidend geprägt. Dieser ist, zusammen mit den Öfen *anagama* 穴窯 und *noborigama* 登り窯, in dem der Ascheanflug entsteht, neben Raku–Keramik, das wichtigste Element des in dieser Arbeit untersuchten Themas. Mit dem Interesse hierfür entwickelte sich einerseits eine neue Ästhetik, andererseits wurde die bisher eng tradierte Grenze der Oberflächengestaltung aus technischer Sicht überschritten. Seitdem haben nicht nur glatte Glasuren auf symmetrischen Gefäßen, sondern auch raue, als ob durch Altern gekennzeichnete, unregelmäßige, skulpturelle Oberflächen der Gefäße das Interesse der Keramiker und der Betrachter auf sich gezogen. Damit werden neue Möglichkeiten gezeigt, die bisherigen Vorstellungen über Keramik erweitern und bereichern. Es ist dabei anzumerken, dass einige Keramiker, wie z. B. Eva Koj, versuchen, die Ascheglasuren ohne den holzbefeuerten Ofen zu verwenden. Dabei wird die Asche direkt auf das Gefäß vor dem Brennen ,geklebt'. Das holzbefeuerte Ofen und mit seiner Hilfe entstandene Gefäße bilden den Schwerpunkt des Interesses bei den zeitgenössischen Keramikern in Deutschland.

Das auf der Abbildung 194 dargestellte Gefäß – ein Beispiel der Echizen-Keramik aus der Muromachi-Zeit – zeigt einen interessanten Verlauf der geschmolzenen Asche. In der traditionellen Keramik damaliger Zeit wurden die Gefäße meist durch die vertikal von oben nach unten auf natürliche Weise fließende Schicht der geschmolzenen Asche verziert. In der modernen japanischen Keramik verlaufen die Spuren der Ascheanflüge allerdings in unterschiedlichen Richtungen. Auch die befragten Keramiker lassen ihre Ascheanflüge auf unterschiedliche Weise auf der Wandung der Gefäße fließen und vertrauen dabei auf Feuer und Zufall, wie beispielsweise Jan Kollwitz (Abb. 193). Die schönsten Muster entstehen auf der dem Feuer zugewandten Seite *hiomote* 火表, auf die das Feuer mit größter Kraft auf das Gefäß trifft. Ein künstlerisch vollendetes Werk, das die Feuerspuren und den Ascheanflug als Ornament verwendet, bietet die in einem *anagama*-Ofen entstandene Vase von Uwe Löllmann (Abb. 195). Einer klaren, leicht asymmetrischen Form gaben der Farbwechsel zwischen grau-bläulichen bis zum warm-braunen Farbnuancen auf der Oberfläche des Scherbens sowie der Verlauf des Ascheanfluges eine skulpturale Qualität. Auch das Werk von Kay

---

458 Beispiele für die Verwendung verschiedener Hölzer und dadurch entstandene Ascheanflugglasuren, ihre Farbunterschiede und Strukturunterschiede befinden sich in der Scherbenmustersammlung im Idemitsu Bijutsukan (Idemitsu-Museum) in Tôkyô. Es ist eine hervorragende Mustersammlung.

Wendt, eines Schülers von Uwe Löllmann, ist ein gut gelungenes Beispiel für das Ornament, das durch den Ascheanflug entsteht (Abb. 196). Das Gefäß wurde liegend gebrannt und durch einen sparsamen, dennoch kraftvollen Ascheanflug verziert. Die Tropfen, die sich am Ende des Flusses der geschmolzenen Asche gebildet haben, lassen das Moment ihrer Entstehung erkennen. Kay Wendt sagt:

> Der Brand entfremdet mir die Stücke. Wie ein zweites Mal geschaffen, gibt der Ofen sie frei. In einigen wenigen fügen sich die verschiedenen Einflüsse in idealer Weise zu einem wirklich gelungenen Stück zusammen.[459]

Das Gestalten dieser Formen liegt stark in der Tradition der japanischen *Sechs Alten Öfen* und wird durch die abwechslungsreich nuancierte Oberfläche betont, der Ästhetik des rauen, irdenen, strukturierten Scherbens. Diese Keramik-Skulpturen sind schöne Beispiele für das Zusammenspiel zwischen den Kräften der Natur und der menschlichen Kreativität, die die Schönheit des *waza - waza no bi* widerspiegelt.

Außer den Aschenanflug, gehören noch drei weitere Dekorarten, die durch die **Feuerspuren** entstehen: ein durch Feuerwechsel entstandenes Muster *yohen* 窯変 (Spuren des Feuerwechsels im Ofen), *hidasuki* 火襷 (‚Feuerschnüre'), *botamochi* 牡丹餅 (‚Päonienplätzchen').[460] *Yohen*, auch *higawari* (火変わり) genannt, entsteht durch die Änderungen der Feuerstärke und damit den Wechsel zwischen der Oxidation und Reduktion während des Brennens. Diese schwierige Technik ist charakteristisch für die japanischen Holzbrennöfen. Die zeitgenössischen deutschen Keramiker übernahmen sie begeistert, stellte diese doch eine Herausforderung dar! Bei dem Wechsel der Feuerstärke ändert sich die Luftmenge im Inneren des Ofens, was dazu führt, dass ein Feuermuster mit verschiedenen Farbnuancen auf der Oberfläche des Scherbens entsteht. *Yohen* wird oft mit dem Ascheanflug kombiniert. Die hier gezeigte Keramik von Klaus Steindlmüller ist ein gelungenes Beispiel dafür (Abb. 197). Sie hat außerdem eine sehr interessante Form. Im europäischen Kulturkreis und auch für die deutsche Keramikkultur gehört ein ebenmäßiger, geschlossener, meist abgerundeter Rand eines Gefäßes zu den traditionellen Stilmitteln. Bei dem gezeigten Beispiel hat Klaus Steindlmüller nicht nur die Wandung unregelmäßig gestaltet, sondern auch den Rand durch eine asymmetrische, durch Verformung gekennzeichnete Linie geöffnet und so die Begrenzung des Gefäßes erweitert. Es entstand eine expressive, skulpturale Form, die eine ausdrucksvolle Interpretation der japanischen

---

459 Wendt (1996), S. 77.

460 Zu den Dekoren zählt ebenfalls *goma* ゴマ.

Ästhetik ist. Die Feuerspuren können aber auch eine dezente Farbgebung verursachen, wie das Gefäß von Ute Dreist zeigt (Abb. 198).

Bei den zweiterwähnten Dekor *hidasuki* werden die Gefäße mit *tasuki* ,Schnüre' aus Stroh, die man in Salzwasser aufgeweicht hat, umwickelt und in den Ofen gestellt. Das verbrannte Stroh hinterlässt rote Spuren. Diese durch Zufall entdeckte Methode verbreitete sich sehr schnell als Dekormuster, die auch in Deutschland zu sehen ist (Abb. 199), wie z. b. Gefäß von Denise Stangier.

Ein weiterer Dekor, der gern in Japan verwendet wird und von vielen den befragten Keramiker übernommen wurde, ist das *botamochi*-Muster. Auf die Oberfläche der Gefäße werden kleine runde Tonplätzchen gelegt, welche die Berührung der von ihnen bedeckten Fläche mit Flammen oder Asche verhindern sollen. So entstehen Muster, die die ursprüngliche Farbe und Textur des Scherbens sichtbar machen und gleichzeitig ein Ornament bilden (Abb. 200).

Bei der Entstehung dieser Dekore spielt der Zufall eine wichtige Rolle. So wird nicht nur der Mensch, sondern die Kräfte der Natur, vor allem Feuer, zu den Gestaltern der keramischen Werke. Dieses Miteinbeziehen des Zufalls in den Entstehungsprozess der Gefäße fasziniert die zeitgenössischen Keramiker immer mehr, wie sie in dem Fragebogen mehrmals betont haben. So entstehen asymmetrische Formen und Dekore, die für das europäische, an Symmetrie und glatter Oberfläche geschulte Auge fremd wirken, erfahren jetzt aber wachsende Wertschätzung.

Die folgenden Keramiker ließen sich durch diese Technik und damit verbundene Ästhetik inspirieren: Markus Böhm, Ute Dreist, Tuschka Gödel, Hans-Ulrich Geß, Simon Fukuda-Chabert, Hans Georg Hach, Evelyn Hesselmann, Christine Hitzblech, Horst Kerstan, Jochen Rüth, Markus Klausmann, Susanne Koch, Jan Kollwitz, Hanno Leischke, Uwe Löllmann, Reingard Maier, Martin McWilliam, Cornelia Nagel, Johannes Nagel, Markus Rusch, Michael Sälzer, Gunnar Schröder und Klaus Steindlmüller.

An diese Stelle sei auf einen wichtigen Unterschied zwischen der japanischen und deutschen Keramikkultur hingewiesen: In Deutschland endet die Gestaltung der Oberfläche eines Gefäßes meistens mit dem Verlassen der keramischen Werkstatt. In Japan sieht man die Gebrauchsspuren als Verfeinerung des geschaffenen Gefäßes an. Die durch den Keramiker geschaffene Oberfläche reift durch den Gebrauch, schon bei der Auswahl des Tons oder der Glasur bedenkt es der Töpfer. Der Aspekt ist in der japanischen Kultur verwurzelt und mit einem der grundlegenden Wahrnehmungskonzepte der Keramik, nämlich *yô no bi* 用の美, verbunden. Dieser Begriff lässt sich umschreiben als die Schönheit, die sich bei der Benutzung eines Gegenstandes zu voller Blüte entwickelt und genossen wird. Sie wird besonders bei der Teekeramik kultiviert. Das betonte

Raku Kichizaemon XV als er über die Sammlung des Raku-Museums in Kyôto sprach und meinte, dass eine Teeschale erst dann ihre Schönheit entfalte, wenn sie benutzt werde. Sonst lebe sie nicht mehr.[461]

Innerhalb der befragten Keramiker war das Kriterium ‚einer sich im Gebrauch entwickelnden Schönheit' äußerst rar. Am stärksten kam es, genauso wie in Japan, bei den Keramikern zum Ausdruck, die sich der Teekeramik gewidmet haben. Die Verfärbungen an der Oberfläche eines Gefäßes, Risse oder Abschplitterungen, die im Gebrauch entstanden sind, wurden nicht als Wert mindernd angesehen, sondern als Merkmale, die die Vergänglichkeit widerspiegeln, die mit der japanischen *wabi*-Ästhetik assoziert wurde.

Die hier gezeigten Beispiele der keramischen Werke sind nur wenige von denen, die man in den letzten Jahren in den Werkstätten und Galerien Deutschlands finden kann. Nicht alle Kunstliebhaber erfreuen sich an den unter dem Einfluss japanischer Keramikkultur gestalteten Oberflächen der Keramik, aber die steigende Anzahl von Liebhabern spricht für die neue Ästhetik, sie können und wollen sich ihr öffnen. Langsam folgt die Anerkennung fremder, neuartiger ästhetischer Werte und der Tatsache, dass die eigene Kultur und die etablierten Beurteilungskriterien nur eine von vielen Möglichkeiten sind. Diese Erkenntnis hat für einen Dialog der Kulturen eine große Bedeutung.

### 4.2.4 Der Brennvorgang

Um der Keramik ihre Festigkeit zu geben, wird sie im elektrischen, Gas-, Öl-, Kohl- oder Holzofen gebrannt. Je nach Ofen- und Keramikart wird sie einem, zwei oder drei Brennprozessen unterzogen. Der erste Brand – Schrühbrand *suyaki* 素焼き – entfernt Wasser aus dem Scherben und macht ihn fest. Der zweite Brand – Glasurbrand (auch Glattbrand genannt) *honyaki* 本焼き – dient der Oberflächengestaltung nach dem Auftragen der Glasuren. Ein dritter Brand, Muffelbrand genannt und dem Porzellan vorbehalten, wird nach dem Auftrag von Gold oder empfindlichen Farben durchgeführt. Mit Ausnahme von Porzellan erfolgen meistens zwei Brände.

Eine Bereicherung der Brenntechnik in Deutschland sind die japanischen **holzbefeuerte Öfen** *makigama* 薪窯: *anagama* und *noborigama*. Der *anagama* 穴窯 ‚Lochofen' ist ein holzbefeuerter Einkammer-Ofen mit einem Abzugskanal und angeschlossenem Schornstein, meist ohne Trennwand zwischen der Brennkammer *shôseishitsu* 焼成室 und der Feuerungskammer *nenshôshitsu* 燃焼室. An den Seiten befinden sich im Allgemeinen zusätzliche Feuerungslöcher

---

461 Interview mit der Autorin am 30. Nov. 2002.

*kiguchi* 木口. Heutzutage ist er meist horizontal oder leicht ansteigend mit Treppen innerhalb der Kammer angelegt.[462] Die ersten *anagama* entstanden durch Ausgrabung eines Lochs am Berghang und Bedeckung jenes mit einem Dach. Die ansteigende Form des Ofens sorgte für einen besseren *Luftdurchzug* und damit eine optimalere Ausnutzung der Kraft des Feuers.

Die Abbildung 201 zeigt als Beispiel einen kamakurazeitlichen Ofen Kamichôsa-kogama 上長佐古窯 im damaligen Echizen-Gebiet, die Abbildungen 202 und 203 hingegen seine moderne Nachbildung und das graphische Schema. Die Nachbildung befindet sich in der Präfektur Fukui in Echizen-chô 越前町 und trägt den Namen Kuemongama 九右衛門窯, nach dem Namen von Mizuno Kuemon 水野九右衛門. Gemeinsam mit Koyama Fujio 小山富士夫 gilt er als Pionier der Forschung zur Echizen-Keramik. Er hat den Bau des Ofens initiiert. Die zwei weiteren Abbildungen zeigen das Innere dieses Ofens vor dem Brand (Abb. 204) und nach dem Brand (Abb. 205), die Abbildungen 206 a-c zeigen das Ergebnis des Brennprozesses in diesem Ofen. Anhand der letzten drei Abbildungen lässt sich vermuten wie schwierig es ist, trotz der langjährigen Erfahrung der beteiligten Keramiker, ein befriedigendes Ergebnis zu erreichen. Obwohl der Brennprozess in einem *anagama*-Ofen außergewöhnlich viel Erfahrung und Kraft verlangt, entscheiden sich viele japanische Keramiker dafür. Auf den Abbildungen 207 und 208 sind als Beispiele die modernen *anagama*-Öfen von Fujita Jûrôemon und Yamada Kazu in der Präfektur Fukui zu sehen. Die folgenden zwei Aufnahmen erlauben den Blick auf das Innere der Öfen von Fujita Jûrôemon und Hyûga Hikaru (Abb. 209-210). Im letztgenannten Ofen des Hyûga Hikaru entstand das Werk, das auf dem Umschlag dieses Buches abgebildet ist.

*Noborigama* 登り窯 ‚Ansteigender Ofen‘ hingegen ist ein holzbefeuerter treppenartig ‚ansteigender' Mehrkammerofen. Auch in diesem Fall soll als Beispiel eine Nachbildung eines Typus innerhalb der *noborigama*-Öfen, der nur in Seto üblich war, dienen (Abb. 211). Dieser Ofen trägt den Namen Etsunan-gama 越南窯 und wurde zu Forschungszwecken unter der Leitung von Katô Tôkurô 加藤唐九郎 gebaut. Die Abbildung 212 zeigt das Innere des Ofens vor dem Brand. Während des Feuerungsprozesses *kamataki* 窯焚き werden immer neue Portionen Holz hauptsächlich durch die Öffnung *takiguchi* 焚き口 und zusätzlich durch *kiguchi* (Abb. 213) in den Ofen geworfen. Anschließend wird die Öffnung durch eine Platte bedeckt (Abb. 214). Wenn die Flammen von außen nicht mehr sichtbar sind, ist es möglich, während des Brandes in das Innere des Ofens zu blicken (Abb. 215).

---

462 Eine empfehlenswerte Arbeit über *anagama*: Furutani (1994).

## Noborigama
## (Hizen-Gebiet, Neuzeit)

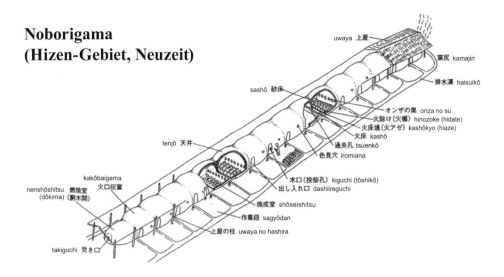

Zeichnung und japanische Begriffe übernommen aus *Kadokawa Nihon tôji daijiten* herausgegeben von Yabe Yoshiaki (2002), S. 43. Transkription durch die Autorin.

Die beiden Ofenarten, die ihren Ursprung in China haben und nach Japan zusammen mit den koreanischen Töpfern gekommen waren, sind durch den Kontakt mit Japan – häufig über England, Frankreich und USA – in Deutschland bekannt geworden. In England waren es Bernard Leach und Hamada Shôji, die die japanische Keramik bekannt gemacht haben. Die beiden Autoritäten wurden auch zu einer Informations- und Inspirationsquelle für die amerikanischen Keramiker. Außerdem wurden die Holzbrandtechniken durch Bernd Pfannkuchen in Deutschland bekannt.

Im deutschen Raum befinden sich mehrere in japanischer Weise gebaute *anagama* und *noborigama*. Innerhalb der befragten Keramikern solche Öfen werden u. a. von Tuschka Gödel, Horst Kerstan, Jan Kollwitz, Uwe Löllmann, Markus Rusch, Jochen Rüth, Gunnar Schröder, Klaus Steindlmüller, Carola Süß, Gerhard Tattko und Kay Wendt verwendet. Da der Bau von solchem sehr anspruchsvollen Ofen aus wirtschaftlichen, Platz- und baurechtlich bedingten Gründen selten möglich ist, versuchen die Keramiker andere Öfen zu bauen, die einen Brand mit offener Flamme erlauben. Zu diesen Öfen gehören Kettengewölbeofen, Phönix-Ofen, den Markus Böhm mit japanischen *ankôgama* vergleicht,[463] oder Eigenbauöfen. Innerhalb der befragten Keramiker arbeiten mit solchen Öfen: Markus Böhm, Johannes Makolies, Andrea Müller, Angelika und Jürgen

---

463 Böhm (2010), S. 66.

Reich, Michael Sälzer, in Deutschland insgesamt über 50 Werkstätte, innerhalb welcher sich auch diejenige befinden, die keinen Bezug zu Japan haben.

Ein interessantes Projekt in Deutschland war ein *anagama*-Gemeinschaftsofen in Wessin von 8 Keramikern des Landesverbandes der Kunsthandwerker Mecklenburg-Vorpommern e.V. Er wurde von Johannes Mann 1989-1990 gebaut; zur Gemeinschaft gehörten außer ihm Markus Böhm, Ute Dreist, Rainer Fink, Birke Kästner, Armin Rieger, Maria Roolf und Alexander von Stenglin.[464] „Groß soll er sein, dieser Ofen nach japanischem Vorbild" – schreibt Antje Kaden, fügte aber hinzu:

> Doch viele Bedingungen für die Keramiker verändern sich in den Jahren nach der Wende. Der Absatz wird nicht mehr planbar; die Vermarktung immer zeitaufwändiger und Arbeitslöhne steigen enorm an. Bald zeigt sich, dass ein Ofen mit mehr als 3 m³ Brennraum und der enormen Brenndauer von drei Tagen zu kräftezehrend für einen Ein-Mann-Betrieb ist.[465]

Der Ofen wurde bis zum Jahr 2000 benutzt. Er sollte 2004 mit einem Brand und Ausstellungsprojekt „Anagama Adé" verabschiedet werden.[466] Da indes der Brand sich als Erfolg erwies, haben sich die Keramiker zum nächsten Brand getroffen, zu dem auch der japanische Keramiker Kumano Kurouemon kam.[467]

Ob dieser Ofen noch irgendwann weiter benutzt wird, ist ungewiss, aber kein Einzelfall. Vor solcher Herausforderung stehen alle deutschen Keramiker, die einen holzbefeuerten Ofen nach japanischem Vorbild benutzen oder benutzen wollen. Entscheidend dabei ist die Wirtschaftlichkeit. Hier liegt der Unterschied zur japanischen Keramikkultur, wo gewisse Arten der Keramik sich hoher Wertschätzung erfreuen und niemand sich wundert, dass für ein keramisches Gefäß ein ähnlicher Preis geboten wird, wie z. B. für ein Objekt aus Silber. Gefäße, die den Anforderungen künstlerischer Gestaltung entsprechen, werden in Japan zur begehrten Sammelobjekten. Das gibt den japanischen Keramikern eine gute Chance auf weitere künstlerische Entwicklung. In Deutschland ist das Steinzeug oder Irdenware noch nicht hoch genug geschätzt, damit die Keramiker sich den Wunsch nach holzbefeuerten Ofen problemlos erfüllen können. Insofern ist das Japan-Bild der deutschen Keramiker, das Japan als Paradies des Kunsthandwerks darstellt, berechtigt.

---

464 Kaden (2010), S. 7.

465 Ebd. S. 7.

466 Ebd. S. 7-12.

467 Ebd. S. 13. In dieser Zeit fand die Ausstellung seiner Keramik in Höhr-Grenzhausen statt, die innerhalb der befragten Keramiker auf großes Interesse gestoßen hat.

Wie verläuft nun der **Brennvorgang**, wo liegt der Unterschied zu den in Deutschland am meisten verwendeten Brennverfahren in einem elektrischen oder einem Gasofen? Welche ästhetischen Merkmale können in einem Holzbrand erzielt werden?

In einem Holzbrandofen werden die Keramiken nur einmal in einem Schrühbrand gebrannt, der gleichzeitig ihre Oberfläche mit einem Ascheanflug *shizenyû* 自然釉 überzieht. Der Prozess ist nur teilweise steuerbar. Dabei spielt die Zulassung des Zufalls eine große Rolle. Die japanische Wertung des Zufalls und damit das Akzeptieren des Nicht-Eingreifens in die Gegebenheiten und Kraft der Natur, haben die befragten Keramiker prägend beeinflusst. Sie lernten eine neue Weise kennen, mit dem Feuer umzugehen. Sie haben dadurch gleichzeitig eine neue Sichtweise gewonnen, die ihre bisherigen Kenntnisse über Brennvorgänge veränderte. Sie lernten nicht nur technische Fertigkeiten zu erfassen, sondern die Naturelemente zu schätzen, sich auf sie einzustellen, sie zu respektieren und versuchen, sie nicht zu beeinflussen. Es ist faszinierend „diese Kraft des Feuers zu beherrschen oder auch manchmal nicht zu beherrschen" schreibt Alexander von Stenglin anlässlich der Ausstellung in der Petri Galerie in Rostock.[468] Diese Naturbezogenheit und die Faszination über die Kraft des Feuers als Gestaltungsmittel sind auch bei den befragten Keramikern sichtbar.

Bevor die Keramiken dem Feuer ausgesetzt werden, werden sie sorgfältig ausgesucht. Da der Brand mehrere Tage dauert, ist er aufwändig und findet meistens ein- bis zweimal im Jahr statt, die Keramiken werden gezielt in einer bestimmten, geplanten Ordnung in den Ofen hineingestellt. Dieser Prozess heisst ‚das Einsetzen' *kamazume* 窯詰め. Das Einordnen dauert einige Tage, weil man dabei versucht, den Zufall beim Brand zu berücksichtigen. Man kann den Verlauf der Flamme, die Richtung des Ascheflugs nur begrenzt voraussehen. Diese Kenntnisse sind in Deutschland mithilfe von japanischen Techniken erworben worden, sie basieren auch auf der langen Tradition des Salzbrandes. Als Beispiel für das Einordnen kann die Technik des Feuerwechsels *higawari* 火変り genannt werden. Sie besteht darin, dass die Atmosphäre im Ofen während des Brennvorgangs zwischen der oxidierenden und reduzierenden mehrmals gewechselt wird. Damit wird der Übergang von schwachen zu starkem Feuer geleistet, der zur Gestaltung äußert attraktiver Oberflächen führt.

Bei einem Holzbrand erfolgt die **Feuerung** *kamataki* 窯焚き hauptsächlich in einer kleinen Kammer am Anfang des Ofens und dauert drei bis vier Tage. Im Laufe des Brennens wird zusätzlich durch Feuerungslöcher an den Seiten des Ofens Holz nachgeworfen. Um das Aufwirbeln der Asche im Ofen zu verstärken,

---

468 Landesverband Kunsthandwerk Mecklenburg-Vorpommern e.V. (2001), S. 28.

wird Luft in zeitlichen Abständen eingelassen. Durch den Ascheanflug entstehen Oberflächen, die für den europäischen, an glattglasierten Keramiken geschultem Blick sehr fremd erscheinen können. Gerade diese Oberflächen haben eine Revolution in der zeitgenössischen deutschen Keramik bewirkt. Sie finden immer mehr Beachtung, weil sie eine neue Gestaltungs- und Wahrnehmungsperspektive bieten. Bisher bestimmte das Streben nach einem vollkommen kontrollierten Brennprozess die Technik der in Deutschland traditionell verwendeten Keramiköfen. Man versuchte, das Feuer zu beherrschen und seine Spuren auf der Oberfläche des Gefäßes unsichtbar zu machen. Sowohl im Barock als auch im Jugendstil war das Ziel, eine perfekte Schönheit der Gefäßoberfläche mit regelmäßig aufgeschmolzener Glasur zu erreichen, wie bereits beschrieben wurde. So gerieten nach und nach die holzbefeuerten Keramiköfen in Vergessenheit. Ihren Platz nahmen Elektroöfen ein, mit denen entsprechende Brennergebnisse leichter erzielt werden konnten. Allerdings, wie der Bernd Pfannkuche schreibt: „Jede Brenntechnik entwickelt eine eigene Ästhetik", bedauert jedoch,

> Die Herstellungsweise und speziell der Brennprozess selbst war zuvor im Westen nie Thema der Ästhetik, beide waren eher harte Arbeit. Der Brand sollte die vorher durch die Glasur und Bemalung bereits festgelegten gestalterischen und farblichen Kriterien zur Realisation bringen.[469]

Nun aber haben die europäische Keramiker, unter anderen die befragten, die Ästhetik des Brennvorgangs entdeckt und sich bewusst oder auch unbewusst der japanischen Ästhetik und Schönheit des Schöpfungsprozess *waza no bi* genähert. Insbesondere seit dem Ende der 1970er Jahren kam in Deutschland erneut das Interesse an holzbefeuerten Keramiköfen auf, wobei die Berührung mit japanischer Keramikkultur eine bedeutende Rolle spielte. Das Kennenlernen des Ofens vom Typ *anagama* machte die deutschen Keramiker auf die gestalterische Kraft des Feuers aufmerksam. Bis man allerdings ein wertvolles Stück in den Händen halten kann, muss man einen langen und schwierigen Weg beschreiten. Die Aussage Klaus Steindlmüllers bringt es lakonisch auf den Punkt: „Irrsinnige Arbeit, aber Brennergebnisse eben spezifisch".[470]

Als Beispiel eines japanischen *anagama* kann der bereits auf der Abbildung 207 gezeigte Ofen von Fujita Jûrôemon dienen. Seine Bauweise erlaubt eine ungestörte **Flammenführung** durch den gesamten Brennraum, das Wechseln der Brennatmosphäre zwischen dem reduzierenden und oxidierenden Brand und damit das Miteinbeziehen der Kraft des Feuers und der Wirkung des Zufalls in

---

469 Ebd., S. 3.

470 Klaus Steindlmüller, Fragebogen.

den Gestaltungsprozess. Das Feuer dient also nicht ausschließlich der notwendigen Temperatursteigerung. Die Eigenschaften dieser Brenntechnik wurden von den deutschen Keramikern bewundert. Sie lernten eine neue Art und Weise kennen, mit dem Feuer umzugehen, wie beispielsweise Jan Kollwitz in seinem nach einem japanischen Entwurf gebauten Ofen (Abb. 216). Nach einem langen Studienaufenthalt in Echizen Miyazakimura (heutige Echizen-chô), baut er 1988 einen eigenen *anagama*-Ofen in Cismar und entdeckt für sich die Schönheit des ,Unvollkommenen' der mit Ascheanflug versehenen Keramik. Sein Ofen wurde nach einem japanischen Entwurf geplant und ausgeführt von dem japanischen Ofenbaumeister Watanabe Tatsuo mit Hilfe von dem Keramiker Yamada Kazu 山田和 (Schüler von Katô Tôkurô). Die Brennweise dieses Ofens wurde auf die Shigaraki-Technik abgestimmt. Die auf natürliche Weise entstehenden Ascheanflüge, mögliche Verformungen der Scherben *yugami* 歪み sowie der Farbwechsel auf seiner Oberfläche erlaubten den Verzicht auf tradierte Glasuren. Dieser Brennvorgang führt zur Entstehung einer neuen Ästhetik und einem neuen Materialbewusstsein.

Ein anderer *anagama*-Ofen wurde von Gunnar Schröder gebaut (Abb. 217a, b,c) und von ihm, Tuschka Gödel und Kay Wendt benutzt. In diesem Ofen wird mit Kiefernholz, das auch in Japan meistens verwendet wird, gebrannt. Kiefernholz ist das am besten geeignete Holz aufgrund seines hohen Brennwertes durch hohe Dichte, bei maximal langer Flamme. Der Brennvorgang für 300 bis 400 Keramiken dauert drei Tage und drei Nächte und ersetzt als Einbrandverfahren einen für elektrischen oder Gas-Ofen üblichen doppelten Schrüh- und Glattbrand. Dieser Einkammerofen mit aufwändig in Tropfenform gemauertem Schamottesteingewölbe ist 5 m lang, 1,5 m hoch und 1,5 m breit. Die Brenntemperatur kann auf 1280°C bis 1300°C steigen.[471] Der Ofen wurde, anders als der Ofen von Jan Kollwitz, nicht von einem japanischen Ofenbauer gebaut, ist dennoch gut mit *anagama*-Öfen in Japan zu vergleichen. Wie bei den anderen holzbefeuerten Öfen wird hier die Ascheglasur als Dekorelement verwendet und damit typische raue, lebendige, für europäische Auge voller ,Fehler' Texturen erzielt, die mit dem japanischen Vorbild der *wabi*- und *sabi*-Ästhetik vergleichbar ist. Die Keramiken werden gebrannt mit dem Ziel, dass eine durch das Feuer gestaltete Oberfläche des Gefäßes entstehe. Bei dem Gestaltungsprozess dieser Keramiken wurde auf diese Weise nicht nur Kreativität des Menschen, sondern auch die Naturkräfte in Betracht gezogen. Der Ascheanflug und die rötlichen Spuren des Feuers auf dem unglasierten Scherben sind der japanischen Ästhetik entnommen.

Die Auseinandersetzung mit japanischer Ästhetik ,der Schönheit des Unvollkommenen' führte in Deutschland zu ihrer Anerkennung und Wertsteigerung

---

471 Tuschka Gödel, Gunnar Schröder, Kay Wendt. Fragebögen, Interviews.

der Gefäße, die sie wiedergeben. Bis zur Begegnung mit Japan waren sie nämlich als ‚fehlerhaft' und wertlos angesehen, da der Wert in Deutschland in der perfekt ausgeführter Form, Glasur und Dekor lag. Für einige Keramiker, wie beispielsweise für Jochen Rüth, war die neue Ästhetik der Ausgangspunkt zur Überschreitung einer Grenze, die bis jetzt ein Keramikgefäß deutlich in Bereich des Handwerks oder höchstens Kunsthandwerks rückte und von der Kunst unterschied. Durch die japanische Keramik fand er die Möglichkeit, das eigene Interesse an der Materialästhetik auszudrücken. Ihn beschäftigt die Vergänglichkeit der Materie, wie beispielsweise Prozesse der Verwitterung, des Vergehens, wobei einerseits die Verformung der ehemals vollkommenen Form als Veredlung angesehen wird, andererseits die *sabi*-Ästhetik zur Geltung bringt. In der Rüth Werkstatt entstehen keine ‚Gefäße', sondern Gefäßskulpturen wie in der Teekeramik der Momoyama-Zeit. Zwischen den geschaffenen Werken finden wir unter anderem Teeschalen sowie die Vasenskulpturen, wie auf den hier gezeigten Fotos (Abb. 218, 219). Das Kennenlernen der japanischen Holzbrandtechniken erlaubte Rüth, eine eigene Methode des Brandes in einem Gasofen auszuarbeiten, in dem Gefäße zusammen mit Stroh, Kohle, und Asche gebrannt werden. Die entstandene Risse, Absplitterungen des Tons, Verformungen werden keineswegs als Fehler angesehen, sondern als Dekorelemente genauso hochgeschätzt wie filigrane Porzellanmalerei. Das Feuer dient auch in diesem Fall nicht ausschließlich der notwendigen Temperatursteigerung, sondern der bewussten Gestaltung nach japanischen Vorbildern. Die unglasierten, nach europäischen Maßstab ‚unvollkommenen' und ‚fehlerhaften' Oberflächen konkurrieren so erfolgreich mit den glasierten – das war in der Geschichte deutscher Keramik bis zu den späten 1970er Jahre nicht vertretbar! Der Brand in einem holzbefeuerten Ofen vervollständigt die Herstellungsmethoden der Keramikware in Deutschland und das Brennverfahren ist damit – im Gegensatz zu bisherigen traditionellen Brenntechniken – ein bedeutender Teil des Gestaltungsprozesses geworden.

Ein anderes Brennverfahren, das **‚Raku'** genannt wird und für die zeitgenössischen Keramiker wichtig zu sein scheint, hat seinen Ursprung in einer Kyôtoer Werkstatt, in der gegenwärtig Raku Kichizaemon XV 十五代樂吉左衛門 tätig ist. In dieser Werkstatt werden die Raku-Teeschalen hergestellt, die nicht nur in Japan, sondern auch in weiten Teilen der Welt bekannt sind. Das Interesse an diesen Teeschalen ist sicherlich durch die europäische Begegnung mit japanischer Tee-Kultur, aber vor allem mit zeitgenössischer amerikanischer Keramik entstanden. Was ist aber dieses Brennverfahren? Was ist überhaupt Raku? Gibt es kulturbedingt verschiedene Arten von ‚Raku'? Sowohl in Deutschland als auch in Japan scheint es viele Antworten auf diese Fragen zu geben, wenn man versucht, die Fülle der ‚Raku-Objekte' innerhalb und außerhalb Japans zu analysieren.

Auch die befragten Keramiker sprechen über ‚Raku-Ton', ‚Raku-Glasur', ‚Raku-Brand', ‚Raku-Gasofen', Raku-Technik', um nur einige zu nennen. Auf die Frage im Fragebogen „was Sie persönlich unter japanischem Raku verstehen" gab es unterschiedliche Antworten. Bei einigen ist es nur eine Brenntechnik, die sich auf den schnellen Brennvorgang und das Herausnehmen der Stücke aus dem heißen Ofen reduziert, bei anderen deutlich mehr, wie z. B.:

> Unter Raku verstehe ich ein Brennvorgang auf hohen künstlerischen Niveau, wo die Intuition, Beweglichkeit und Kreativität des Künstlers aufs Höchste gefordert ist.[472]

> Eine durchdachte Gestaltung eines Gefäßes, bei der die Natur und der Zufall den ausschlaggebenden Schliff und seine Schönheit gibt,[473]

> Die Einheit von Kult und Objekt: Die Zen-Teezeremonie hat ihr eigenes Schönheitsideal entwickelt, die Raku-Teeschale verkörpert es",[474]

> Ausschließlich Arbeiten der Raku-Dynastie.[475]

Die Analyse der Werke, Interviews und die Antworten im Fragebogen haben kein eindeutiges Ergebnis erbracht. Die Untersuchung zeigt, dass innerhalb des zeitgenössischen Keramikerkreises sich jeder sein eigenes, ein ganz individuelles ‚Raku-Bild' machte, das verschiedenen Einflüssen unterlag. Am häufigsten wurde, außer den japanischen Raku-Teeschalen, der Einfluss des ‚amerikanischen Raku' erwähnt, wobei die Werke von Tim Andrews und Paul Soldner den Schwerpunkt bildeten. Innerhalb des Kreises deutscher Raku-Keramiker wurden öfters Martin Mindermann (Abb. 220) und Joachim Lambrecht (Abb. 221) genannt, mit deren Werken die befragten Keramiker in Berührung gekommen sind. Da die beiden Keramiker auch zu den befragten gehören, ließ sich feststellen, dass Lambrecht in der Ofenwahl „eher durch amerikanisches Raku"[476] bestimmt wurde und nicht durch japanische Brenntechnik, während Mindermann bezüglich dieser meinte, dass sie „erst in der Zukunft von Bedeutung sein könnte."[477] Die Formen der beiden basieren nicht auf den japanischen Vorbildern wie die Abbildungen belegen können.

Am häufigsten wird ‚Raku' als eine Brenntechnik verstanden, in der die Keramiken in glühendem Zustand mit der Zange aus dem Ofen herausgenommen und

---

472 Aud Walter, Fragebogen.

473 Martina Sigmund-Servetti, Fragebogen.

474 Joachim Lambrecht, Fragebogen.

475 Cornelia Nagel, Fragebogen.

476 Joachim Lambrecht, Fragebogen.

477 Martin Mindermann, Fragebogen.

einem schnellen Abkühlungsprozess ausgesetzt werden. Dieser Vorgang verursacht eine cracquellierte Oberfläche, die als eines der ästhetischen Merkmale der Raku-Teeschale gilt. Tatsächlich wird in einem Brennverfahren in der Raku-Werkstatt in Kyôto diese Stufe des Brandes so gehandhabt. Sie zeigt Gemeinsamkeiten mit Techniken, die in Deutschland bekannt sind, allerdings werden rote und schwarze Raku-Teeschalen in Japan auf unterschiedliche Art hergestellt. In Deutschland stellt man häufig die Keramiken sofort nach dem Herausnehmen aus dem Ofen in die mit Stroh gefüllten Deckel-Töpfe hinein. Das geschieht in Japan nicht, es ist eine in Amerika erfundene Methode. Beim Raku-Brand in einem selbstgebauten Ofen von Gunnar Schröder und Mathias Stein wird diese angewandt, wie die Abbildungen veranschaulichen (Abb. 222-225). Obwohl es keine japanische Vorgehensweise ist, bringt sie hervorragende Effekte, die auf den Abbildungen 131, 132, zu sehen sind. Die Beispiele zeigen, dass auch diese Methode die zeitgenössische Keramikkultur bereichert.

Da das Aufstellen eines einfachen kleinen Raku-Ofens keine große Mühe macht, wurde diese Methode häufig bei den Töpferkursen in Deutschland, besonders in den 1970er Jahren, angewandt. Obwohl dadurch auch missverständliche Vorstellungen über Raku entstanden, erweckte sie dennoch Interesse und lenkte die Aufmerksamkeit auf die japanische Kultur und ihre Ästhetik. Zusammenfassend sei die Aussage von Mathias Stein zitiert, der als einer der wenigen Keramiker in Deutschland sein künstlerisches Schaffen auf die japanischen Raku-Teeschalen aus der Kyôtoer Werkstatt stützt. Auf die Frage: „Was verstehen Sie persönlich unter ‚deutschem Raku'?" antwortete er:

> Ein Hin- und Hergerissen sein zwischen Ost und West. (...) Aber es gibt kein deutsches Raku – meine ich, es ist europäisch, weniger verspielt als südfranzösisches, weniger frei und extrem als amerikanisches, nicht so still wie traditionell japanisches. ‚Bauhausstreng', das wird ja immer als ‚deutsch' empfunden.[478]

Leider erlauben die gesammelten Daten keinen Rezeptionsprozess der japanischen Keramikkultur unter dem Aspekt ‚Raku-Keramik' aufzuzeigen. Die unternommene Untersuchung ergab, dass dieses Thema nach einer breitgefächerten detaillierten Forschung verlangt. An dieser Stelle seien jedoch einige Werke von den befragten Keramiker gezeigt, die nach eigenen Angaben die ‚Raku-Keramik' herstellen. Diese Werke repräsentieren eine interessante künstlerische Aussage und gleichzeitig können sie als Visualisierung nicht nur einer einzelnen, sondern auch mehrerer Ideen über die japanische Raku-Keramik dienen (Abb. 226-231).

---

478 Mathias Stein, Fragebogen.

Abb. 97 Ton in *kikumomi*-Form aus der Werkstatt von Masudaya Kôsei.

Abb. 98 Der ungebrannte Westerwälder Ton aus der Werkstatt von Till Sudeck.

Abb. 99 Der ungebrannte Ton aus der Werkstatt von Jan Kollwitz. Foto: Jan Kollwitz.

Abb. 100 Der gebrannte Ton aus der Werkstatt von Jan Kollwitz. Foto: Jan Kollwitz.

Abb. 101 Der ungebrannte Ton aus der Werkstatt von Mathias Stein und Gunnar Schröder. Foto: Birgit Sventa Scholz.

Abb. 102 Der gebrannte Ton aus der Werkstatt von Mathias Stein und Gunnar Schröder. Foto: Birgit Sventa Scholz.

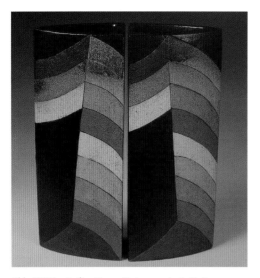

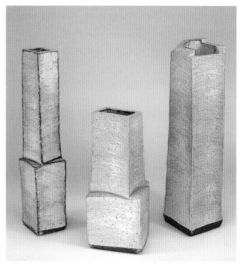

Abb. 103 Zweiteilige Form, Steinzeug, Antje Brüggemann, 2003, H. 36,8 cm. Foto: Ben Brüggemann.

Abb. 104 Sebastian Scheid, Steinzeuggefäße, 2002-2003, von links nach rechts: H. 38,5 cm., B. 8,0 cm, T. 7,0 cm; H. 28, cm, B. 11,5 cm, T. 8,0 cm; H. 40,0 cm, B. 10,0 cm, T. 9,5 cm, Foto: Sebastian Scheid, (Ausschnitt).

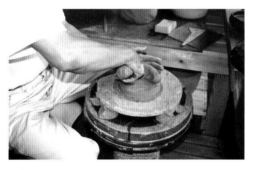

Abb. 105 Masudaya Kôsei in seiner Werkstatt beim Aufbau eines Gefäßes.

Abb. 106 Masudaya Kôsei in seiner Werkstatt beim Aufbau eines Gefäßes.

Abb. 107 Masudaya Kôsei in seiner Werkstatt beim Aufbau eines Gefäßes.

Abb. 108 Die Fußdrehscheibe von Masudaya Kôsei.

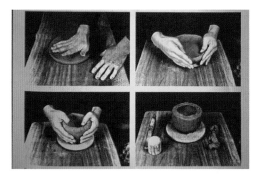

Abb. 109 Das Aufbauen einer Raku-Teeschale mithilfe der *tezukune*-Technik. Zit. aus: Raku Museum (Hrsg.,1998), S. 51

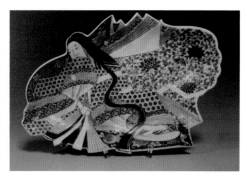

Abb. 110 Schale, Porzellan, Ko-Imari-Ware, Ende d. 18. Jhs., L. 28,5 cm, B. 20 cm. Museum für Kunst und Gewerbe Hamburg; Inv.-Nr. 1889.559.

Abb. 111 Alice Bahra, Platte, schamottiertes Porzellan, L. 34 cm, B. 26 cm, H. 3 cm. Foto: Alice Bahra.

Abb. 112 Tuschka Gödel, Relief-Platte, *anagama*-Ofen, L. ca. 30 cm, B. ca. 25 cm. Foto: Tuschka Gödel..

Abb. 113 Till Sudeck, Relief-Platte, Steinzeug, 1996, Gas-Ofen, B. 21 cm, T. 21 cm. Foto: Till Sudeck.

Abb. 114 Katharina Böttcher, Platte, Rakubrand, Gas-Ofen, L. ca. 27 cm, B. ca. 27 cm. Foto: Katharina Böttcher.

Abb. 115 Aud Walter, Schale, Platten-Technik, Foto: Aud Walter.

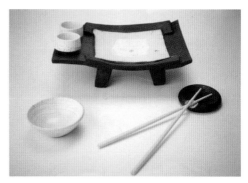

Abb. 116 Susanne Koch, Sushi-Schale, Aufbau-Technik, Foto: Bernd Perlbach, (Ausschnitt).

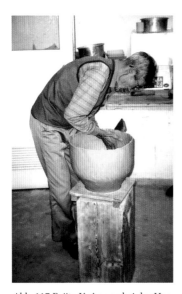

Abb. 117 Fujita Jûrôemon bei der Herstellung eines Gefäßes mithilfe der *neji-tate*-Technik.

Abb. 118 Die Werkstatt von Fujita Jûrôemon.

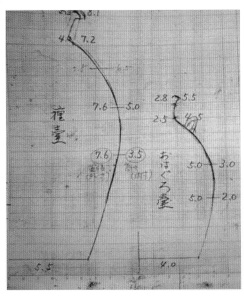

Abb. 119 Zeichnung von Fujita Jûrôemon.

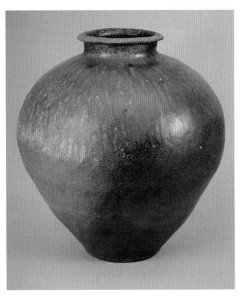

Abb. 120 Topf (*tsubo*), Steinzeug, Fujita Jûrôemon, 1992, H. ca 32 cm.

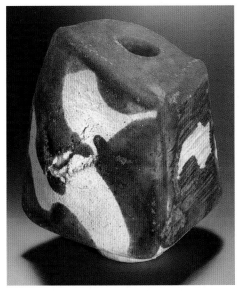

Abb. 121 Gefäß, Steinzeug, Lotte Reimers, 1967, H. 14 cm, LR 67/2. Land Rheinland-Pfalz, Sammlung Hindler/ Reimers. Foto: Christian Gruza.

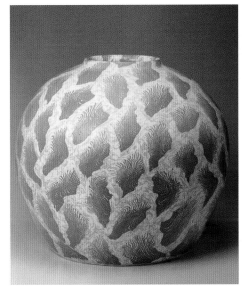

Abb. 122 Topf (ôtsubo) Matsui Kosei, *neriage*-Technik, 1989, Name (*mei*): *Ushio* 潮, H. 35,9 cm, D. 41,5 cm. Zit. aus: Ibaraki-ken Tôgei Bijutsukan (2000), S. 88.

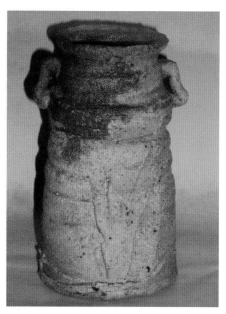

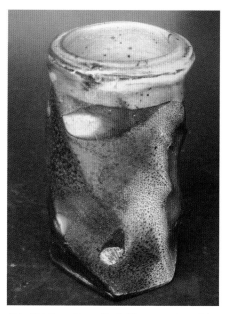

Abb. 123 Hyûga Hikaru, Blumenvase (*hanaike*), *anagama*-Ofen, H. ca. 23 cm, D. ca. 11 cm. Foto: Hyûga Hikaru.

Abb. 124 Hans Georg Hach, Vase, *anagama*-Ofen. Foto: Hans Georg Hach.

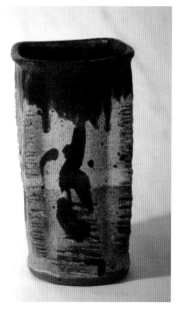

Abb. 125 Heidi Kippenberg, Bechergefäß, 1999, H. 24,0 cm. Foto: Heidi Kippenberg.

Abb. 126 Regine Müller-Huschke, Kalebassenform, 2002, Rakubrand, H. 55,0 cm. Foto: Regine Müller-Huschke.

Abb. 127 Dierk Stuckenschmidt, Vase. Foto: Dierk Stuckenschmidt.

Abb. 128 Johannes Nagel, Teekanne, 2004, H. 15 cm. (ohne. Henkel). Foto: Johannes Nagel.

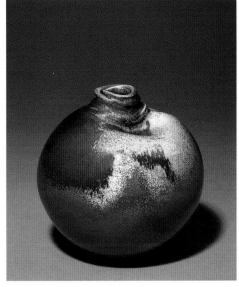

Abb. 129 Michael Sälzer, Blumengefäß, Holzofenbrand. Foto: Michael Sälzer.

Abb. 130 Carola Süß, Vase, Foto: Carola Süß.

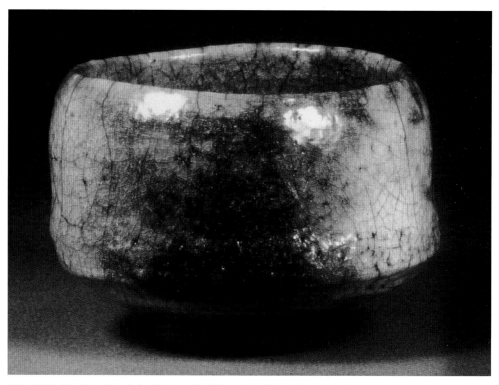

Abb. 131 Mathias Stein; Teeschale; H. 8,2 cm, D. 12,0 cm. Foto: Birgit Sventa Scholz.

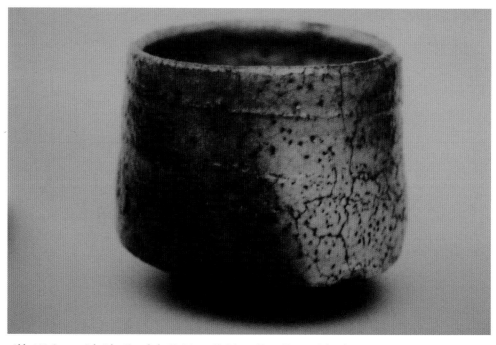

Abb. 132 Gunnar Schröder, Teeschale, H. 9,9 cm, D. 9,0 cm. Foto: Gunnar Schröder.

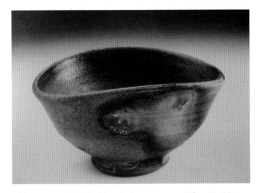

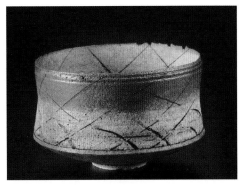

Abb. 133 Kay Wendt, Teeschale, *anagama*-Ofen, H. 8,9 cm, D. 15,0 cm. Foto: Claus Göhler.

Abb. 134 Eva Koj, Teeschale, Foto: Bernd Perlbach, (Ausschnitt).

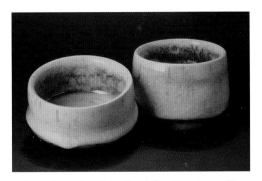

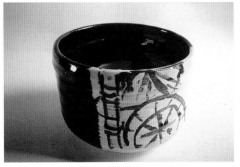

Abb. 135 Renate Langhein, Teeschalen, D. ca. 11 cm, H. ca. 6 cm; D. 9 cm, H. 7 cm.

Abb. 136 Yoshie Stuckenschmidt-Hara, Teeschale, Oribe-Stil. Foto: Dierk Stuckenschmidt.

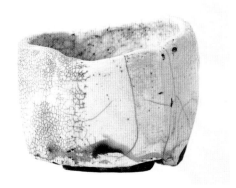

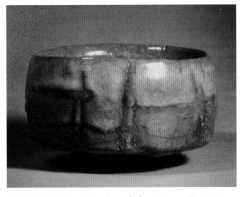

Abb. 137 Cornelia Nagel, Teeschale; H. 9 cm, D. 12 cm. Foto: Aoron Hönicke.

Abb. 138 Mathias Stein; Teeschale; H. 6 cm, D. 12, 5 cm. Foto: Birgit Sventa Scholz.

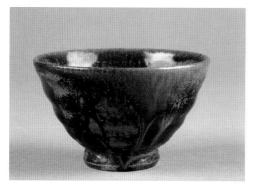

Abb. 139 Markus Rusch, Teeschale, Kobalt-Engobe, H. 8 cm, D. 11 cm. Foto: Markus Rusch.

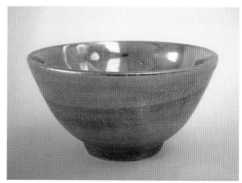

Abb. 140 Denise Stangier, Teeschale, 2003, E-Ofen, D. 10,0 cm, H. 6 cm. Foto: Denise Stangier.

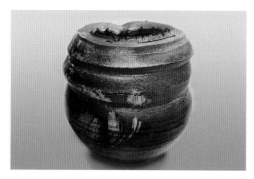

Abb. 141 Eva Koj, H. ca. 33 cm, D. ca. 28 cm. Foto: Bernd Perlbach, (Ausschnitt).

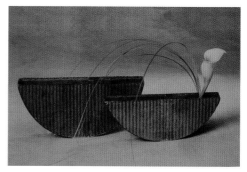

Abb. 142 Carla Binter, Ikebana-Gefäße, 1994, E-Ofen, L. ca. 35 cm, H. 17 cm. u. L. ca. 30 cm, H. 13 cm. Foto: Edouard Arab.

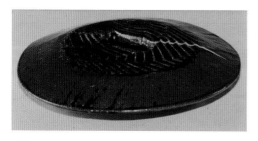

Abb. 143 Till Sudeck, Ikebana-Gefäß, Steinzeug, H. 6,0 cm, D. 24,0 cm. Foto: Till Sudeck.

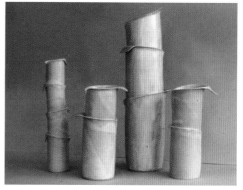

Abb. 144 Katharina Böttcher, Blumengefäße in Bambus-form, Montagen. H.: 26 cm; 21 cm: 39 cm, 21 cm. D. 6 cm, 8 cm, 11 cm, 7,5 cm. Foto: Katharina Böttcher.

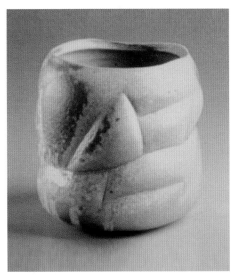

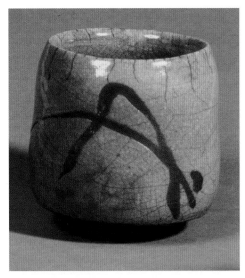

Abb. 145 Horst Kerstan, Teebecher. Foto: Horst Kerstan.

Abb. 146 Mathias Stein, Teebecher, H. ca. 9 cm. Foto: Birgit Sventa Scholz.

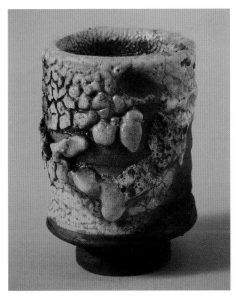

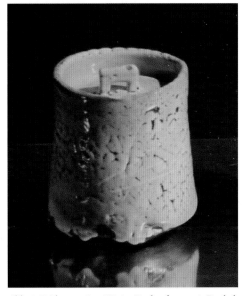

Abb. 147 Andrea Müller, Teebecher, Rakubrand. Foto: Helmut Massenkeil, (Ausschnitt).

Abb. 148 Thomas Jan König, Becherform mit Deckel, Shino-Stil. Foto: Thomas Jan König.

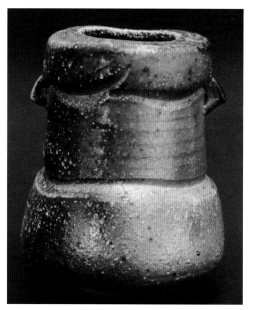

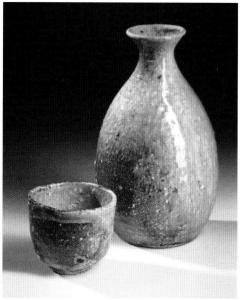

Abb. 149 Tuschka Gödel, Wassergefäß (*mizusashi*), *anagama*-Ofen, H. ca. 17 cm, D. ca. 13 cm. Foto: Tuschka Gödel.

Abb. 150 Jan Kollwitz, Sakeflasche *tokkuri*, 1998, H. 16 cm, Sakebecher *guinomi* 1998, H. 6 cm, Foto: Hans-Jürgen Grigoleit.

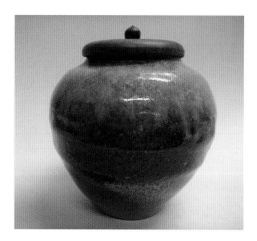

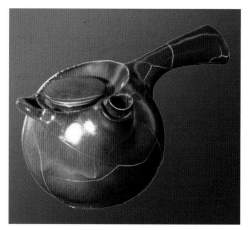

Abb. 151 Kay Wendt, Teedose (*chaire*), *anagama*-Ofen, H. 7 cm, D. ca. 6 cm.

Abb. 152 Jörg Mücket, Teekanne. Foto: Jörg Mücket.

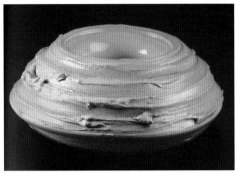

Abb. 153 Jerry Johns, Reisschalen und Sushiteller, 2002, *Tenmoku-* und Eisenrot-Glasur, E-Ofen. Foto: Birgit Sventa Scholz.

Abb. 154 Sandra Nitz, Dreharbeit, Porzellan, 2001, Gasofen, H. 11 cm. D. 27 cm. Foto: Sandra Nitz.

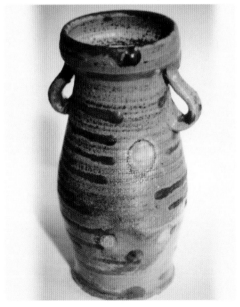

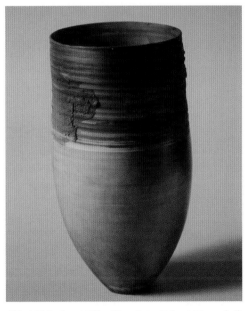

Abb. 155 Hans Ulrich Geß, Blumenvase (*hanaire*), 2002, *anagama*-Ofen, H. 22,5 cm, D. 10,5 cm. Foto: Hans Ulrich Geß.

Abb. 156 Andrea Müller, Vase. Foto: Helmut Massenkeil, (Ausschnitt).

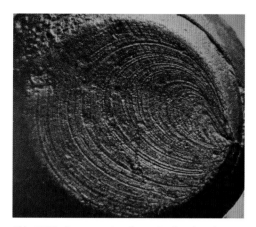

Abb. 157 Kordel *kiriito*. Zit. aus: Sanders (1977), S. 54.

Abb. 158 Bodenmuster *itozokome*. Sanders (1977), S. 54.

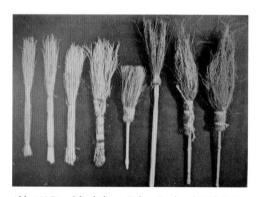

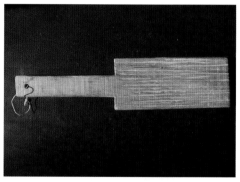

Abb. 159 Pinsel für *hakeme*-Dekor. Sanders (1977), S. 62.

Abb. 160 Holzpaddel *tatakiita* von Masudaya Kôsei.

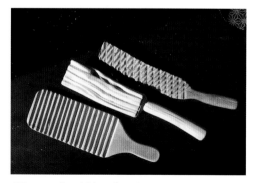

Abb. 161 Holzpaddel *tatakiita*, hergestellt von Jan Kaminski nach japanischem Vorbild.

Abb. 162 Holzpaddel *tatakiita*, hergestellt von Jan Kaminski nach japanischem Vorbild. Detailaufnahme.

212

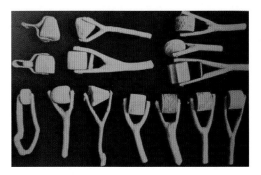

Abb. 163 Rollstempel. Zit. aus: Sanders (1977), S. 61.

Abb. 164 Schnüre für Abdruck-Dekor hergestellt von Jan Kaminski nach japanischem Vorbild.

Abb. 165 Strohhalme und Zweige für Abdruck-Dekor hergestellt von Jan Kaminski nach japanischem Vorbild.

Abb. 166 Strohhalme. Detailaufnahme.

Abb. 167 Holzpaddel *tatakiita*, hergestellt von Jan Kaminski nach japanischem Vorbild. Detailaufnahme.

Abb. 168 Holzpaddel *tatakiita*, hergestellt von Jan Kaminski nach japanischem Vorbild. Detailaufnahme.

Abb. 169 Holzpaddel *tatakiita* von Masudaya Kôsei. Detailaufnahme.

Abb. 170 Holzpaddel *tatakiita*, hergestellt von Jan Kaminski nach japanischem Vorbild. Detailaufnahme.

Abb. 171 a, b Mathias Stein, Platte mit Abdruck von Werkzeugen abgebildet auf den Fotos 165, 166, 170.

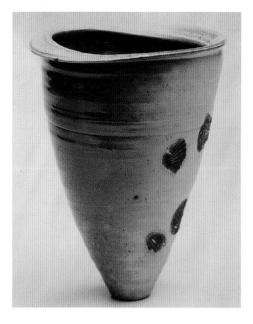

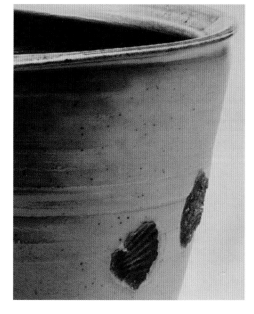

Abb. 172 a, b Carola Süß, Gefäß mit Muschelabdrücken (a), Detailaufnahme (b). Foto: Carola Süß. .

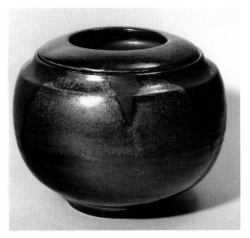

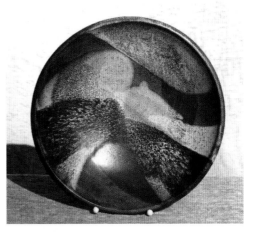

Abb. 173 Dorothea Chabert, Vase, H. 16 cm. Foto: Georges
D. Joseph.

Abb. 174 Till Sudeck, Teller, D. ca. 40 cm. Foto: Till Su-
deck.

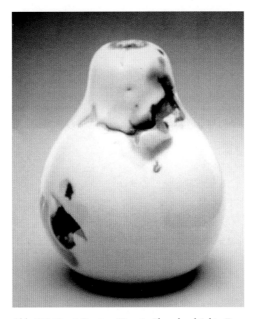

Abb. 175 Horst Kerstan, Vase in Flasschenkürbis-Form.
Foto: Horst Kerstan.

215

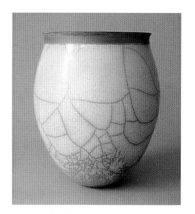

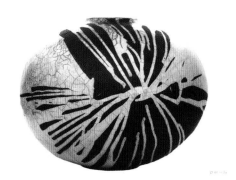

Abb. 176 Eva Funk-Schwarzenauer, Vase, Rakubrand.

Abb. 177 Cornelia Nagel, Vase, Rakubrand, H. 36 cm, D. 44 cm. Foto: Aoron Hönicke.

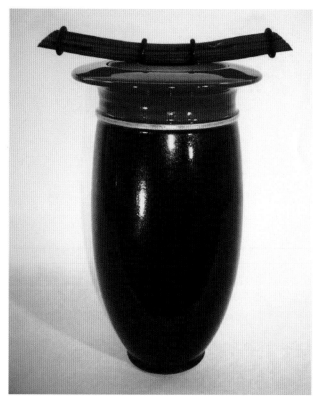

Abb. 178 Jerry Johns, große Dose mit Binsen, 2004, *tenmoku*- und Eisen-rot-Glasur , E-Ofen, H. 30 cm, D. 18 cm. Foto: Jerry Johns.

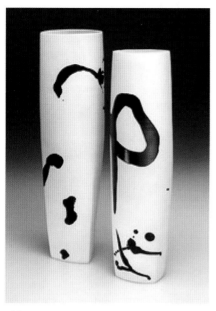

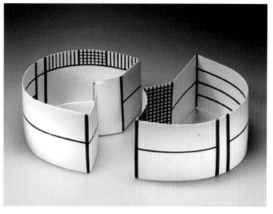

Abb. 179 Karin Bablok, zwei Gefäße, Porzellan, H. ca. 57-60 cm. Foto: Joachim Riches.

Abb. 180 Karin Bablok, zwei Gefäße, Porzellan, H. ca. 16 cm. Foto: Joachim Riches.

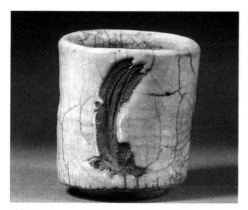

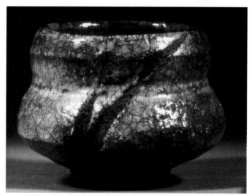

Abb. 181 Gunnar Schröder, Teeschale, Rakubrand, H. ca. 9 cm, D. ca. 6,5 cm. Foto: Birgit Sventa Scholz.

Abb. 182 Mathias Stein, Teeschale, Rakubrand, H. 8 cm, D. 10 cm. Foto: Birgit Sventa Scholz.

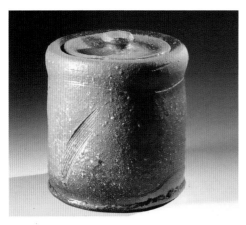

Abb. 183 Wassertopf mizusashi, Jan Kollwitz, 1997, H. 22 cm. Foto: Hans Jürgen Grigoleit.

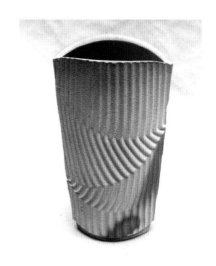

Abb. 184 Nele Zander, Reliefgefäß, schamottiertes Steinzeug, Salzanflug, H. 32, B. 20 cm. Foto: Nele Zander.

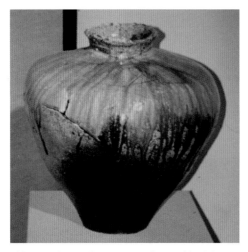

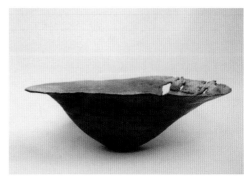

Abb. 185 a, b Masudaya Kôsei, großer Topf (*tsubo*), Steinzeug, 1992, H. ca. 65 cm, D. ca. 60 cm.

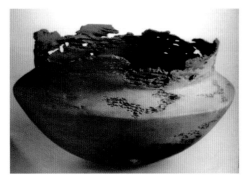

Abb. 186 Evelyn Hesselmann, 1999, E-Ofen, Kapselbrand, D. 38 cm, H. 18 cm. Foto: Studio Freudenberger, Nürnberg, (Ausschnitt).

Abb. 187 Eva Koj, Schale, Gas-Ofen, H. 9,5 cm; D. 35 cm. Foto: Bernd Perlbach.

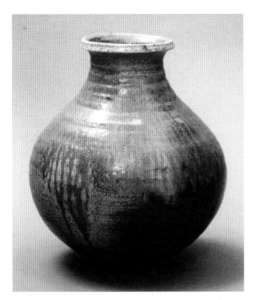

Abb. 188 Hans Ulrich Geß, große Vase, Steinzeug, 2002, *anagama*-Ofen, H. 34 cm. Foto: Hans Ulrich Geß.

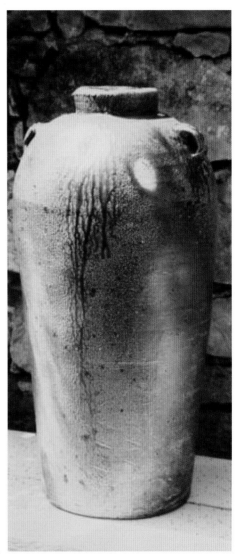

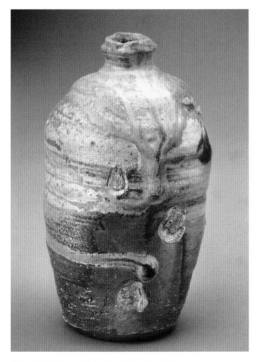

Abb. 189 Hanno Leischke, Vase, 2002, H. 73 cm. Foto: Hanno Leischke.

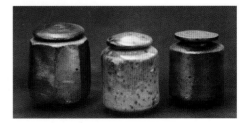

Abb. 190 Klaus Steindlmüller, Enghalsvase, *anagama*-Ofen. H. 26 cm. Foto: Wolfgang Pulfer.

Abb. 191 Tuschka Gödel, Teedosen (*chaire*). H. ca. 6,0 cm. Foto: Tuschka Gödel.

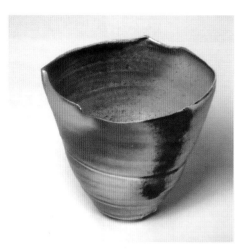

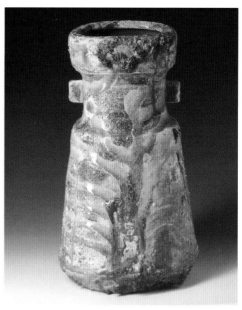

Abb. 192 Birke Kästner. Zit aus: Zit aus: Landesverbad Kunsthandwerk Mecklenburg-Vorpommern e.V. (Hrsg., 2010), S. 94.

Abb. 193 Vase Iga-*hanaire*, Jan Kollwitz, 1996, H. 28 cm. Foto: Hans Jürgen Grigoleit.

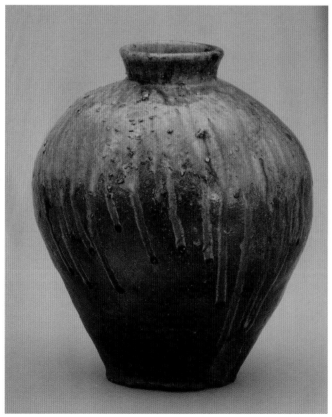

Abb. 194 Topf (*tsubo*), Echizen-Ware, Muromachi-Zeit, 16. Jh., H. 37, 9 cm. Privatsammlung. Zit. Aus: Fukui-ken Tōgeikan (Hrsg., 1995), S. 51.

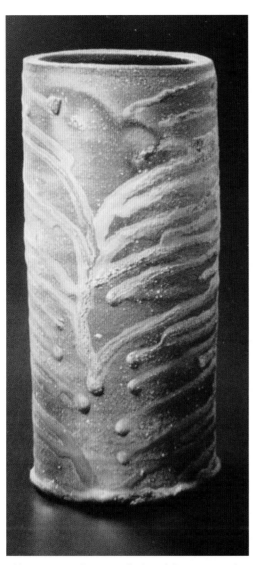 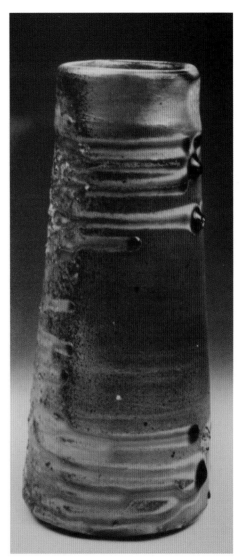

Abb. 195 Uwe Löllmann, Zylindergefäß, *anagama*-Ofen, H. 42 cm. Foto: Uwe Löllmann.

Abb. 196 Kay Wendt, Blumenvase, *anagama*-Ofen, H. 45 cm, D. 12-15 cm. Foto: Claus Göhler.

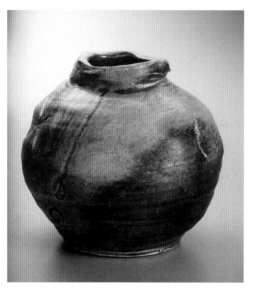

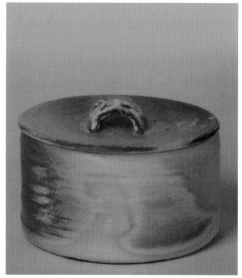

Abb. 197 Klaus Steindlmüller Vase, *anagama*-Ofen, H. 37 cm Foto: Wolfgang Pulfer

Abb. 198 Ute Dreist, Deckeldose, H 11 cm. Zit aus: Landesverbad Kunsthandwerk Mecklenburg-Vorpommern e.V. (Hrsg., 2010), S. 82.

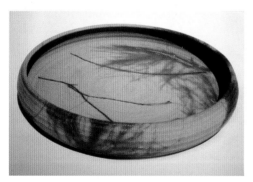

Abb. 199 Denise Stangier, Schale, *hidasuki*-Dekor. E-Ofen, H. 8 cm, D. 52 cm. Foto: Denise Stangier.

Abb. 200 Markus Böhm, Platte, 2003, Salzbrand, L. 33 cm, B. 24 cm. Foto: Markus Böhm.

Abb. 201 Kamichosa-kôgama, Kamakura-Zeit. Echizen. Zit. aus: Fukui-ken Tôgeikan (Hrsg., 1995), S. 99, (Ausschnitt).

Abb. 202 *Anagama*-Ofen, Zit. aus: Fukui-ken Tôgeikan (Hrsg., 1995), S. 100, Ausschnitt.

Abb. 203 Kuemongama - moderne Nachbildung des kamakurazeitlichen *anagama*-Ofens. Echizen-chô, Präfektur Fukui.

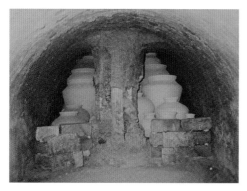 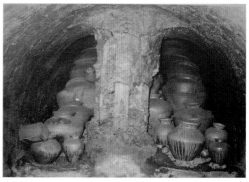

Abb. 204 Das Innere des Kuemongama vor dem Brand. Zit. aus: Fukui-ken Tôgeikan (Hrsg., 1995), S. 100.

Abb. 205 Das Innere des Kuemongama nach dem Brand. Zit. aus: Idemitsu (Hrsg.,1994), S. 87.

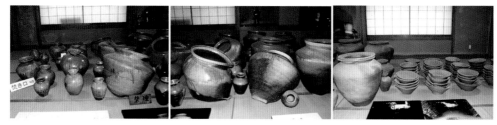

Abb. 206 a, b, c Das Ergebnis des Brandes im Kuemongama gezeigt im Jahre 2003 in den Ausstellungsräumen der Fukui-ken Tôgeikan.

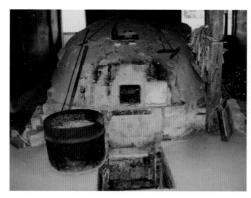 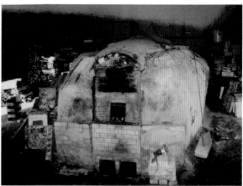

Abb. 207 *Anagama*-Ofen von Fujita Jûrôemon.

Abb. 208 *Anagama*-Ofen von Yamada Kazu.

224

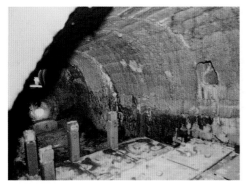

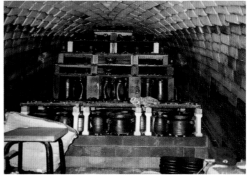

Abb. 209 Das Innere des *anagama*-Ofens von Fujita Jûrôemon.

Abb. 210 Das Innere des *anagama*-Ofens von Hyûga Hikaru.

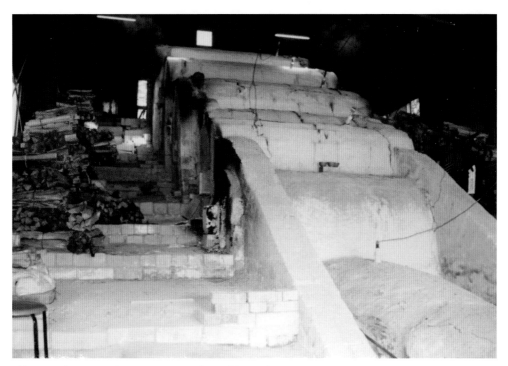

Abb. 211 *Noborigama*-Ofen Etsunangama in der Präfektur Fukui.

225

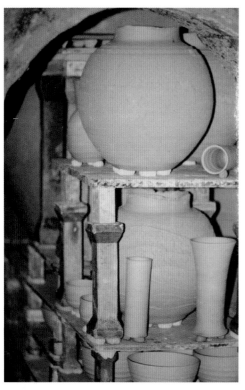

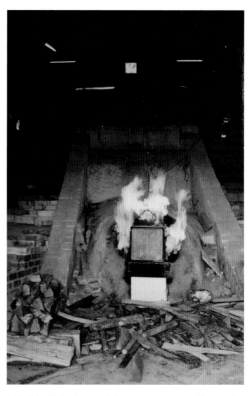

Abb. 212 Das Innere des *noborigama*-Ofens Etsunangama in der Präfektur Fukui.

Abb. 214 *Noborigama*-Ofen Etsunangama während des Brandes, *takiguchi*.

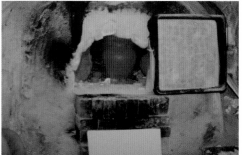

Abb. 213 *Noborigama*-Ofen Etsunangama während des Brandes, *kiguchi*.

Abb. 215 *Noborigama*-Ofen Etsunangama während des Brandes.

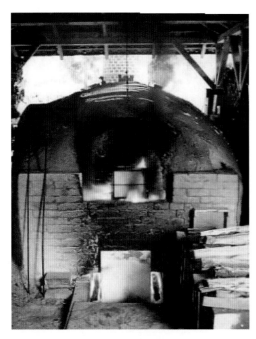

Abb. 216 Der *anagama*-Ofen in der Werkstatt von Jan Kollwitz in Cismar. Foto: Carola Kollwitz.

Abb. 217 a Das Innere des *anagama*-Ofens von Tuschka Gödel, Gunnar Schröder und Kay Wendt.

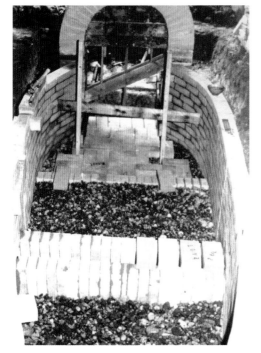

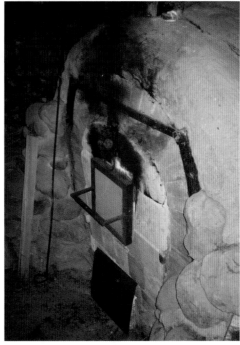

Abb. 217 b, c *Anagama*-Ofen von Tuschka Gödel, Gunnar Schröder und Kay Wendt; im Bau (b), Frontansicht (c).

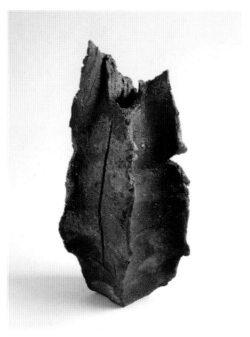

Abb. 218 Jochen Rüth, Vasenskulptur, H. 40 cm, B. 18 cm. Foto: Jochen Rüth.

Abb. 219 Jochen Rüth, bizarre Vase, H. 24 cm, B. 14 cm, T. 6 cm. Foto: Jochen Rüth.

Abb. 220 Martin Mindermann, Raku-Gefäß 1999, Rakubrand, H. 35 cm. Foto: Joachim Fliegner.

Abb. 221 Joachim Lambrecht, Schotendose, 2002, Rakubrand, L. 60 cm. Foto: Joachim Lambrecht.

Abb. 222 Raku-Ofen von Mathias Stein und Gunnar Schröder in Kukate. Foto: Mathias Stein.

Abb. 223 Mathias Stein und Gunnar Schröder beim Brand einer Raku-Teeschale.

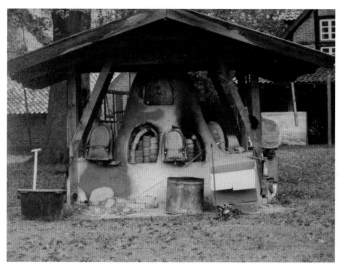

Abb. 224 Raku-Ofen von Mathias Stein und Gunnar Schröder in Kukate. Foto: Mathias Stein.

Abb. 225 Töpfe vorbereitet für den Rakubrand im Ofen von Mathias Stein und Gunnar Schröder in Kukate. Foto: Mathias Stein.

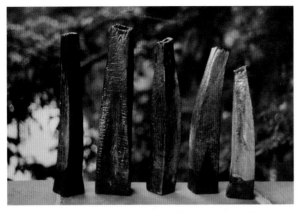

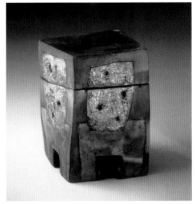

Abb. 226 Katharina Böttcher, Vasen, Rakubrand, Gas-Ofen, 1992, H. 21-26 cm. Foto: Katharina Böttcher.

Abb. 227 Susanne Koch, Truhe, 2002, Rakubrand, Foto: Bernd Perlbach.

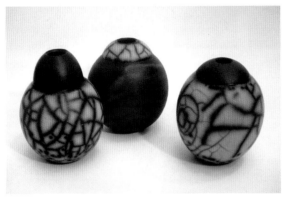

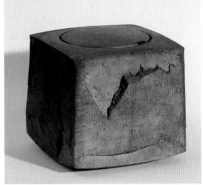

Abb. 228 Christine Hitzblech, Raku-Gefäße, selbstgebauter Raku-Ofen.

Abb. 229 Eva Kinzius. Tiegel, Rakubrand. Foto: Eva Kinzius.

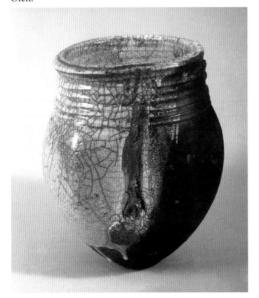

Abb. 230 Andrea Müller, Raku-Gefäß. Foto: Helmut Massenkeil, (Ausschnitt).

Abb. 231 Cornelia Nagel, Dose, H. 43 cm, . Foto: Aoron Hönicke.

## 4.3 Gründe der Rezeption japanischer Keramikkultur in Deutschland der Gegenwart

Die Entwicklung der Keramik spiegelt den Wandel im ästhetischen Empfinden einer Gesellschaft wider. Die Suche nach ästhetischen Anregungen und neuen Ausdrucksmöglichkeiten führte die Keramiker, die in dieser Arbeit repräsentiert sind, zu den japanischen Inseln. Obgleich sie sich bei ihrer Suche nach ästhetischen Vorbildern im japanischen Kulturkreis trafen, führten sie unterschiedliche Wege dahin. Es lassen sich dabei zwei Gruppen erkennen: Zur ersteren gehören diejenigen, die die ostasiatische Formen- und Farbensprache intuitiv erfassen, was auf eine eher unbewusste, nur auf bestimmte Gebiete beschränkte Rezeption deutet. Die zweite Gruppe hingegen hat einen bewussten Kontakt zur Welt des Fernen Ostens aufgenommen, sich mit der Kultur auseinandergesetzt und sich auf vielfältige Weise mit ihr befasst; dies führte zu einer produktiven Rezeption.

Was gab nun den Ausschlag für das Interesse zeitgenössischer, in Deutschland tätiger Keramiker an japanischer Kultur, insbesondere der Keramik? Hier lassen sich zwei Tendenzen erkennen: Einerseits spielte der Zeitgeist, wie beispielsweise Strömungen in der zeitgenössischen Kunst und neue Möglichkeiten des kulturellen Austausches, eine Rolle, andererseits aber auch die persönliche Erfahrungen der jeweiligen Keramiker; dies geht aus den Antworten zum Fragebogen hervor. Die Suche nach einer Inspirationsquelle im Fernen Osten wurde demnach durch mehrere Faktoren beeinflusst. Genannt wurden persönliche Kontakte, japanische Lehrmeister, Japanreisen, Zen-Buddhismus, Tee-Weg, Ikebana, japanische Kunst, Vielseitigkeit der Keramikkultur Japans, hohe Qualität des japanischen Kunsthandwerks, außergewöhnliche Ästhetik sowie die hohen ästhetischen Ansprüche in Japan. Diese Suche geschah keineswegs zufällig. Die Schlüsselfigur und der wichtiger Kulturvermittler war Bernard Leach, der zwischen japanischer und englischer Kultur lebte. In Deutschland waren es vor allem Jan Bontjes van Beek, Richard Bampi und Walter Popp, die wie bereits erwähnt als Wegbereiter im Rezeptionsprozess bei der jüngeren Generation der Keramiker fungierten. Impulsgebend war ebenfalls die englische Studio-Keramik Ende der 60er Jahre, die stark von Leachs Arbeiten angeregt wurde.

Der von Japan faszinierte Bernard Leach war nicht nur Keramiker, sondern auch Autor vieler Publikationen. Im Jahre 1971 erschien die deutsche Übersetzung seines Buches *A Potter's Book* unter dem Titel *Das Töpferbuch*.[479] Dieses Buch ist

---

479 Erste englische Ausgabe 1940, erste deutsche Ausgabe 1971. Obwohl der Autorin zuerst unwahrscheinlich schien, dass diese Publikation erst 30 Jahre nach der englischen Ausgabe in Deutschland besonders bekannt wurde, eine Wirkung ausüben konnte und vor allem

in Deutschland zur wichtigen Quelle für die Herstellungstechniken japanischer Keramik geworden, mit denen in zahlreichen Werkstätten experimentiert wird; gleichzeitig aber stellt es eine Brücke zur japanischen Keramikkultur dar. Die befragten Keramiker benutzten bei der Beschreibung dieses Buches die Bezeichnung ‚Bibel' und wählten es aus mehreren Möglichkeiten als Publikation, die größte Auswirkung auf ihre keramische Tätigkeit hatte und solche, die ausschlaggebend für ihr Interesse an japanischer Keramikkultur war.

Das Interesse an japanischer Keramik könnte theoretisch durch eine weitere, sehr ausführliche, technikbezogene Publikation aus der damaligen Zeit, nämlich die von Herbert Sanders "The World of Japanese Ceramics" aus dem Jahre 1968 (erste deutsche Ausgabe 1977: *Töpfern in Japan. Zeitgenössische japanische Keramik*), vertieft worden sein. Überraschenderweise wurde es nur vereinzelt als Inspirationsquelle erwähnt, obwohl dessen Inhalt innerhalb der befragten Keramiker, zwar deutlich weniger als Leachs Buch, aber doch bekannt war. Einer relativ großen Gruppe ist es nur dem Titel nach oder gar nicht bekannt, was dem *A Potter's Book* nur in zwei Fällen passierte.[480]

Nach technischen Aspekten zu urteilen, bieten beide Bücher eine vergleichbare Quelle an Informationen. Doch ein weiterer Aspekt spielte vielleicht bei den Keramikern die entscheidende Rolle, besonders der Charakter der Leachs Publikation, die neben technischen Erläuterungen wegweisende Informationen zur japanischen Keramikkultur enthält. So erfuhr der Leser, dass nicht allein Porzellan geschätzt wurde – wie im Westen – sondern auch ‚gewöhnliches' Steinzeug, dass Zufall und Naturkräfte eine wichtige Rolle im Gestaltungsprozess spielen usw. Mit dem Buch von Leach gelangte die japanische Sichtweise der Keramik und der Umgang mit ihr als Teil japanischer Kultur nach Europa. Zu dieser neuen Auffassung der Keramik kam Leach, nachdem er zusammen mit dem Keramiker Hamada Shôji 浜田庄司 den Geheimnissen japanischer Keramik nachspürte.[481] In Zusammenarbeit mit ihm und dem Kunsttheoretiker Yanagi

---

immer noch ausübt, zeigten die Antworten aus den Fragebögen, dass es eine solche Wirkung hatte und auch noch immer ausübt. Selbstverständlich war die englische Ausgabe des Buches in Deutschland bekannt. Dieter Crumbiegel schreibt sogar, dass *A Potter's Book* im 1960 die einzige Quelle für die Entwicklung eigener Glasuren im Steinzeugbrand war und dass er zusammen mit Walter Popp und Konrad Quillmann u. a. spezielle Ascheglasuren entwickelt hat (s. Dieter Crumbiegel, Fragebogen). Dennoch scheint die deutsche Ausgabe das Interesse an japanischer Keramikkultur deutlich beschleunigt zu haben. Es wurde in den 70er Jahren in mehreren Auflagen publiziert und erfreute sich großer Beliebtheit. Dieses Buch und den Keramiker Bernard Leach nennt auch Gabi Dewald als ein wichtiger Faktor für die sich rasch intensivierenden Auseinandersetzung deutscher Keramiker mit der japanischer Keramikkultur in den 1970er Jahren. Dewald (2000), S. 42.

480 Ergebnisse der Antworten aus den Fragebögen.

481 Über die Arbeitsweise von Hamada Shôji ist das Buch von Susan Peterson: *Shoji Hamada:*

Sôetsu 柳宗悦, dem Ideengeber der japanischen Mingei-Bewegung, plädierte er für eine Rückbesinnung auf eigene Tradition. Die Herren bereisten sowohl USA als auch Europa, hielten zahlreiche Vorträge, publizierten Bücher zur japanischer Keramik und trugen so zum Verständnis japanischer Keramikkultur bei; sie erweckten ein enormes Interesse an ihr. Da sie auch in Japan eine entscheidende Rolle bei der Erneuerung der japanischen Keramik spielten, wurden Leach, Hamada und Yanagi bald zu Kultfiguren erhoben - sowohl im Osten als auch im Westen; dies gilt bis in die heutige Zeit hinein.

Die Stellung, die Leach einnimmt, offenbart die Tatsache, dass *Das Töpferbuch* (deutscher Titel) damals in den Keramikkursen auf den deutschen Hochschulen als Lehrbuch verwendet wurde und auch heute noch für die in dieser Arbeit vorgestellten Keramiker Vorbildcharakter hat.

Was Leach, Hamada und Yanagi unterrichteten, hatte Europa nicht nur auf direktem, sondern auch auf indirektem Weg erreicht, dies geschah im Zuge des allgemeinen Interesses an amerikanischer Kunst. Eine Rolle im Rezeptionsprozess japanischer Keramik in Deutschland spielten daher die amerikanischen Keramiker, insbesondere jene, die sich der Raku-Keramik widmeten. Hier sind vor allem Paul Soldner und Peter Voulkos zu nennen, die die amerikanische durch Auseinandersetzungen mit der japanischen Keramikkultur revolutionierten.

Nicht nur die Veränderungen in der Welt der Keramik, sondern auch die innerhalb der Gesellschaft waren von großer Bedeutung. Die Rückbesinnung auf das Ursprüngliche und das Natürliche prägte die Dekade der 1960er Jahre. Ähnlich wie an der Jahrhundertwende vom 19. zum 20. Jahrhundert ergriff man die Flucht vor der industriellen Herstellung und suchte einen Ausweg in handwerklichen Schöpfungen. Im Zuge dieser Bewegung erfuhr das Handwerk eine steigende Wertschätzung, darunter die Keramik. In dieser Zeit bestimmte weder die Serienherstellung, noch die Perfektion der Glasur auf zweckorientierten Formen den Wert eines Gefäßes, sondern der Versuch, der Keramik Unikat-Charakter zu verleihen. In der 1970er Jahren bekam die Generation eine führende Stimme, die der eigenen Tradition einen starken Widerstand entgegenbrachte – aufgrund negativer Erfahrungen während des Krieges. Auf der Suche nach neuen Impulsen entfernten sich zahlreiche deutsche Keramiker nach und nach von der eigenen Tradition und ließen sich auf dem Strom des damals allgemeinen Interesses an Kulturen Asiens und Afrikas tragen. Eine Gruppe der Keramiker entdeckte die von ihnen gesuchten ästhetischen Ideale in japanischer Keramik. Die Symbiose zwischen Mensch und Natur im Gestaltungsprozess der Keramik in Japan übte

---

*A Potter`s Way & Work* zu empfehlen. Es wurde im Jahre 1974 veröffentlicht und zeigt dem Leser nicht nur technische Details, sondern auch unterschiedlichen Nuancen der damaligen japanischen Keramikkultur auf.

einen starken Einfluss auf sie aus. Die naturnahen, expressiven, skulpturartigen Formen japanischer Keramik, die Schönheit des scheinbar Unvollkommenen und ihr individueller Charakter, die einer keramischen Schöpfung den Wert als Kunstobjekt zu verleihen vermag, sprachen sie an. Sie versuchten, die gewonnenen Kenntnisse in eigenen Arbeiten umzusetzen; damit schlugen sie eine der bedeutenden Richtungen ein, die die deutsche Keramik prägen. Die 1980er Jahre brachten in Deutschland eine ökologische Bewegung mit sich, die weiterhin die Tendenz eines naturnahen Lebensstils bevorzugte; sie förderte die Idee der Keramiker, Werke herzustellen, bei der Zufall und Naturkräfte mitwirken sollten. Damals schrieb der Keramiker Dieter Balzer:

> Zufall fasziniert mich, und ich sehe diese Keramik als Gegenpol zu unserer durch und durch organisierten, technischen und perfektionierten Gesellschaft.[482]

Noch ein wichtiger Faktor, der das Interesse am Freifeuerbrand – sei es im holz- oder kohlebefeuerten Ofen – bestärkte, ist in der Wiedervereinigung Deutschlands aufzuzeigen. Mit ihr ist es möglich geworden, Keramikwerkstätten sowie Kunsthochschulen in den neuen Bundesländern kennen zu lernen. Eine wichtige Figur bei der Vermittlung japanischer Keramik im Osten scheint Gertraud Möhwald gewesen zu sein. Die dort stark künstlerisch geprägte Keramik entstand überwiegend noch im Freifeuerbrand, da u. a. wirtschaftlich gesehen diese Methode des Brennens aufgrund des Mangels an guten elektrischen Öfen und der niedrigen Kohlepreise besonders ökonomisch war. Die in neuen Bundesländern tradierte, im Westen fast verschwundene Methode des Salzbrandes erweckte die Aufmerksamkeit der Keramiker. Die Impulse des Brandes im Freifeuer, die einerseits aus Japan kamen, andererseits auch aus den neuen Bundesländern, führten sehr schnell zum Bau von holzbefeuerten Öfen. So trugen sie zu der Entstehung einer wiederentdeckten Keramikart bei, einer unglasierten Ware, bei der nicht nur menschliche Kalkül, sondern der Zufall, das Feuer und die Naturkräfte die Gefäße gestalten.

Eine große Bedeutung im Rezeptionsprozess japanischer Keramikkultur bei den zeitgenössischen Keramikern in Deutschland muss auch den führenden Lehrer-Generationen zugemessen werden, die gleichzeitig als Kulturvermittler zwischen Japan und Deutschland fungierten. Hier sollen u. a. Gerd Knäpper, Horst Kerstan und Uwe Löllmann erwähnt werden. Von der jüngeren Generation, die die Kenntnisse über die japanische Keramikkultur in Deutschland bewusst vermittelt, ist u. a. Jan Kollwitz zu erwähnen.

---

482 *Keramik Magazin* (1983/5). Balzer befasst sich mit Raku-Keramik.

Das Interesse an japanischer Kultur wurde in den letzten ca. 30 Jahren durch die Ausstellungen mit Japanbezug, Workshops und Symposien zu japanischen Themen verstärkt. Dabei spielen das Museum für Ostasiatische Kunst Berlin, Museum für Angewandte Kunst in Frankfurt, Museum für Kunst und Gewerbe Hamburg und Museum für Ostasiatische Kunst Köln sowie einige private Galerien eine prägende Rolle. Von den befragten Keramikern wurde insbesondere eine Ausstellung häufiger erwähnt, die einen sichtbaren Einfluß auf die Rezeption japanischer Keramikkultur in Deutschland hatte. Es war 1984 organisierte Ausstellung *Erde und Feuer. Traditionelle japanische Keramik der Gegenwart* im Deutschen Museum in München, Hetjens Museum in Düsseldorf und Museum für Völkerkunde in Berlin. Wichtig sind ebenfalls die Fachzeitschriften, die regelmäßig Beiträge zur japanischen Keramik veröffentlichen. Zu den Zeitschriften, die Mehrheit der befragten Keramiker regelmäßig lesen, gehören *Neue Keramik* und *Keramik Magazin* und deutlich seltener *Kunst & Handwerk*. Die Möglichkeiten eines Studienaufenthalts oder sogar einer keramischen Ausbildung in Japan, ferner private Kontakte mit japanischen Keramikern beschleunigen außerdem den Rezeptionsprozess.[483] Alles das, was noch vor 30 Jahren nur selten möglich war, trägt heute entscheidend dazu bei, dass die japanische Keramikkultur im Gestaltungsprozess zeitgenössischer Keramik in Deutschland eine wichtige Rolle spielt.

Ein Faktor spielt aber eine äußerst wichtige, alle Bereiche übergreifende Rolle: das durchaus positive Bild von japanischer Kunst und japanischem Kunsthandwerk. Für die zeitgenössischen deutschen Keramiker wirkt Japan – das ohne Zweifel zu Recht als ‚Land der Keramik' gilt – als Paradies des Kunsthandwerks. Sicherlich ist im Vergleich zu Deutschland die Situation der Kunsthandwerker in allen Aspekten diese Berufes vorteilhafter und die Hochschätzung des Kunsthandwerks deutlich spürbar, aber man kann nicht behaupten, dass die Vorstellung der befragten Keramiker immer der Realität entspricht. Trotzdem hat dieses positive Japan-Bild eine enorm treibende Kraft, die den Rezeptionsprozess der japanischen Keramikkultur in Deutschland beschleunigt. Das betrifft nicht nur Deutschland und man kann mit Sicherheit behaupten, dass nicht nur in Deutschland tätige Keramiker von Japan viel lernen können und ihre Sehnsucht nach Japan durchaus begründet ist.

---

483 Ein äußerst interessantes Angebot an Künstler, die in Japan für längere Zeit Erfahrung sammeln wollen, ist das vom Japan Foundation etablierte Programm „Artist-in-Residence." Es bietet den ausländischen Künstlern die Möglichkeit, sich in Japan künstlerisch weiter zu entwickeln und die japanische Kunstszene kennenzulernen.

## 4.4 Zum Kunstverständnis in Japan und in Deutschland

In der Einleitung der vorliegenden Arbeit wurde Kunst und Kunsthandwerk als ihr Schwerpunkt genannt und im Text wurden die Termini als zwei selbstverständliche Begriffe verwendet. Was aber bedeuten sie im japanischen und im deutschen Kulturkreis? Sind sie vergleichbar? Gibt es in beiden Kulturkreisen Gemeinsamkeiten oder unterscheiden sich die Kunstauffassungen? Mit diesen Fragen wurden die zeitgenössischen ‚deutschen' Keramiker ebenfalls konfrontiert, als sie sich mit der japanischen Keramikkultur auseinandersetzten. Die durchgeführte Untersuchung zeigt, dass der überwiegende Teil der Befragten keine genauen Kenntnisse zu der Entwicklung der Begriffe Kunst und Kunsthandwerk in Japan haben, sie aber intuitiv richtig erfassen.

Die Tatsache, dass Japan eine mehrtausendjährige Keramikkultur besitzt, übt einen großen Einfluss auf den hohen Stellenwert ihrer Schöpfungen aus; dies unterscheidet sie erheblich von der Wertung der Keramik in Deutschland – mit Ausnahme des Porzellans. So hat die Keramik einen festen Platz in der japanischen Kultur gefunden, den sie zwar bis heute mehr oder weniger innehält, der jedoch unter westlichem Einfluss während der Meiji-Zeit in Frage gestellt wurde. Zwischen der europäischen und der japanischen Einschätzung vom Wert der Werke kreativer Aktivitäten und dementsprechend im Kunstverständnis gibt es einige Unterschiede.[484]

Zum Versuch, die Begriffe ‚Handwerk', ‚Kunsthandwerk' und ‚Kunst', insbesondere aber ihre Inhalte zu vergleichen, ist folgendes anzumerken: Die Produkte, die heutzutage in Deutschland selbstverständlich als Kunsthandwerk bezeichnet werden, wurden noch bis zu den 60er Jahre des 19. Jahrhunderts abwertend als solche des ‚Handwerks' bzw. des ‚Gewerbes' abgetan. Das hängt mit der Klassifizierung der Erzeugnisse menschlicher Kreativität in ‚Kunst' und ‚Nicht-Kunst' zusammen. Mit diesem Themenkomplex beschäftigte sich beispielsweise einer der bedeutendsten polnischen Philosophen Władysław Tatarkiewicz (1886-1980) in seinem Werk:

---

[484] Diesem Themenkomplex müsste eine gesonderte Untersuchung gewidmet werden. Die vorliegende Arbeit beschränkt sich auf eine vereinfachte Darstellung dieser Unterschiede - soweit dies für das Verständnis der hier angeführten Inhalte erforderlich ist. Ein Verweis auf japanische bzw. westliche Quellen reicht nicht aus, da dieser in solch abgekürzter Form allzu willkürlich ist. Die Problematik ist dafür zu komplex. An dieser Stelle soll allerdings die Veröffentlichung: *Ima, Nihon bijutsushi wo furikaeru* 『今、日本の美術史学をふりかえる』des Forschungsinstituts Tôkyô Kokuritsu Bunkazai Kenkyûjo 東京国立文化財研究所 aus dem Jahre 1999 anlässlich des von ihm organisierten Internationalen Symposiums: „Bunkazai no hozon ni kansuru kokusai kenkyû shûkai" 文化財の保存に関する国際研究集会 als Einstieg in das Thema der japanischen Kunstverständnis erwähnt werden. Darüberhinaus sollten ebenfalls Kitazawa Noriaki (1989): *Me no shinden* 北澤憲昭『眼の神殿』, Satô Doshin (1996): *Nihon ,bijutsu' tanjô* 佐藤道信『〈日本美術〉誕生』 sowie Tsuji Nobuo (1998): *,Kazari' no Nihon bunka* 辻惟雄『「かざり」の日本文化』angeführt werden.

*Geschichte der sechs Begriffe: Kunst, Schönheit, Form, Kreativität, Mimesis, ästhetisches Erlebnis.*[485] Dort lesen wir, dass die Unterteilung in hoch geschätzte Produkte des menschlichen Schaffensprozesses als ‚Kunst' und ‚weniger wertvolle' Erzeugnisse, die als ‚Nicht-Kunst' – beispielsweise Keramik – gewertet werden, in Europa seit der Renaissance aufkam.[486] Zuvor galten alle Künste ebenso wie in Japan als ‚handwerkliche Erzeugnisse', die das Alltagsleben verschönern sollten. Entscheidend für eine Differenzierung von ‚Kunst' und ‚Nicht-Kunst' waren die Schriften aus dem Jahre 1550: *Le vite de' più eccellenti architetti, pittori et scultori italiani da Cimabue insino a' tempi nostri* von italienischen Architekten und Maler Giorgio Vasari (1511-1574).[487] Dort wurde der Maler zum Künstler aufgewertet und abgehoben von Menschen, die Tätigkeiten ausübten, die heutzutage als ‚Handwerk' bzw. ‚Kunsthandwerk' bezeichnet werden. Der Begriff ‚Kunst' bzw. ‚schöne Künste' (*les beaux arts*) wurde aber erst seit 1747 geläufig, nach dem Charles Batteux (1713-1780) ihn als Konzept beschrieben und als Begriff verwendet hat.[488]

In Deutschland, wie auch in anderen europäischen Kulturen, wurde dementsprechend streng zwischen ‚Kunst' und ‚Nicht-Kunst' unterschieden, das war in Japan nicht der Fall. Diese Differenzierung spiegeln Museen im 19. Jahrhundert deutlich wider.[489] Die Erzeugnisse der "hohen Künste" wie beispielsweise Malerei oder Skulptur wurden damals keinesfalls zusammen mit dem Kunsthandwerk (z. B. Keramik) ausgestellt. Keramik zeigte man, ungeachtet ihres künstlerischen Wertes, zusammen mit Industrieprodukten, also technischen Erzeugnissen.[490] Bald jedoch waren einige Stimmen zu hören, wie zum Beispiel die von deutschen Architekten Gottfried Semper (1803-1879), der dafür plädierte, die entstandene Differenzierung aufzuheben. Diese Ansicht führte dazu, dass nach einem neuen Begriff für Werke gesucht wurde, die heutzutage selbstverständlich unter ‚Kunsthandwerk' rangieren.

---

485 Tatarkiewicz (2003). Polnische Oryginalfassung Tatarkiewicz (1975): *Dzieje sześciu pojęć: sztuka, piękno, forma, twórczość, odtwórczość, przeżycie estetyczne.*

486 Tatarkiewicz (1975), S. 25.

487 Deutsche kommentierte Übersetzung Vasari (2004): *Kunstgeschichte und Kunsttheorie: eine Einführung in die Lebensbeschreibungen berühmter Künstler anhand der Proemien.*

488 Tatarkiewicz (1975), S. 25-28.

489 Diese Tendenz ist ebenfalls in der Gegenwart zu beobachten. Obwohl in den letzten Jahren immer mehr 'Gebrauchskeramik'-Ausstellungen zu sehen sind, was darauf deuten würde, dass sie 'ausstellunsgwürdig' – auch in namenshaften Museen – geworden ist und ein Publikumsmagnet sein kann. Es finden auch merklich mehr Ausstellungen japanischer Gebrauchskeramik statt, als noch zur Zeit der Datenerhebung zu dieser Arbeit. Eine davon war z. B. *Japanische Keramik des 20. Jahrhunderts aus der Schenkung Crueger* im Museum für Asiatische Kunst in Berlin.

490 Mundt (1974), S. 14.

Als erster führte den Begriff ‚Kunsthandwerk' im heutigen Sinne des Wortes Justus Brinckmann ein, der spätere Direktor des Museums für Kunst und Gewerbe Hamburg. Der Begriff erschien erstmalig in seiner Schrift zur Gründung des Hamburgischen Museums im Jahre 1866 und wurde ein Jahr später auch von Julius Lessing – bald der Direktor des 1867 in Berlin gegründeten Kunstgewerbemuseums – in einem Zeitungsartikel über die Weltausstellung in Paris 1867 verwendet.[491] Nach Brinckmanns Definition umfasst das Kunsthandwerk handgefertigte Produkte mit künstlerischer Qualität (meist Unikate) wie beispielsweise Flechtarbeiten, Glas, Holzarbeiten, Keramik, Lack, Metallarbeiten, Papier, Textilien usw. In dieser Bedeutung wird das Wort ‚Kunsthandwerk' in der vorliegenden Arbeit verwendet.

Eine Differenzierung zwischen ‚Kunst' und ‚Nicht-Kunst' wurde in Japan bis zur Meiji-Zeit nicht vorgenommen. Die Gegenstände der Alltagskultur, beispielsweise Speisegeräte oder Textilien, erfreuten sich der gleichen Wertschätzung wie Malerei. Alle diese Gattungen wurden als zur Verschönerung des Alltags dienende Gesamtkunstwerke betrachtet. Die Sicht, die in Europa als ‚hohe Künste' bezeichnete Objekte in den Alltag einzubeziehen, ist ein wichtiges Merkmal japanisches Kunstverständnisses bis zur Meiji-Zeit. Ein entscheidender Faktor ist dabei der Begriff des ‚Weges' dô 道, der nach Hammitzsch „im kulturellen und geistigen Schaffen Japans im Mittelpunkt steht".[492] Die Ausübung eines ‚Weges' war mit professionellen Fertigkeiten verbunden, die unabhängig von der Position des Ausführenden ausgeübt werden konnten. So wurden die Professionen, die Vollmer als ‚Wege' bezeichnet, gleichwertig behandelt.[493] Es war aber

> … kein bloßer terminus technicus, sondern entsprach einem umfassenden Konzept, das u. a. stark auf die Entwicklung und Tradierung jeder Kunst und ihrer Ideologie und Organisationsformen einwirkte.[494]

Daher gehörten auch die Keramiker zu den Ausübenden eines eigenen Weges, die innerhalb des hierarchischen Systems des *shi-nô-kô-shô* 士農工商 der Edo-Zeit in die Gruppe der ‚handwerklichen Professionen' *kôgyô* 工業, in der Bedeutung von *shokunin* 職人 ‚Handwerker' integriert worden sind.[495] Für ihre Schöpfungen wurde der Begriff ‚*kôgei*' 工芸 verwendet, der inhaltlich gesehen die heutigen Begriffe ‚*kôgei*' und ‚*bijutsu-kôgei*' vereint. Dass ‚Handwerker' auch

---

491 Zum Konzept und Verwendung des Begriffs »Kunsthandwerk« bei Semper, Brinckmann und Lessing s. Mundt (1974), S. 15.

492 Hammitzsch (1978), S. 7.

493 Vollmer (1995), S. 30.

494 Ebd., S. 31.

495 Satô (1996), S. 64.

vor dieser Zeit keinen abwertenden Titel darstellte, kann man beispielsweise aus der mittelalterlichen Bildrolle *Tôhoku'in shokunin utaawase* 『東北院職人歌合』 erkennen, in der Keramiker auf die gleiche Stufe wie Bildhauer, Lackmeister, Ärzte, Kleriker usw. gestellt worden waren.[496] Ein wichtiger Faktor ist die Tatsache, dass diese „Professionen mit ihren Erzeugnissen und Artefakten im Alltag des Hofadels [der die materielle Kultur hoch schätzte] eine bedeutende Rolle" spielte.[497] Vollmer erwähnt ebenfalls: „Hier dürfte eine der Ursachen für das Interesse der Herrschenden an der Ästhetisierung der ‚Wege' zu suchen sein".[498]

Was die Wertschätzung der Keramik in Japan anbetrifft, muss man die zweite Häfte des 16. Jahrhunderts, das Ende der Muromachi- und besonders die Momoyama-Zeit hervorheben, eine Periode, die für das Aufkommen von Tee-Utensilien besonders wichtig ist. Seit damals wurde es möglich, die Teekeramik zur Kunst zu erheben. Sie nahm nun einen besonderen Platz in der japanischen Kultur ein. Die entscheidende Rolle bei der Wertung eines Werkes nach Kriterien, die es als Kunstschöpfung auswiesen und jenen, die eine Arbeit als ihnen nicht entsprechend beurteilten, kam den Teemeistern zu sowie den bereits in Kapitel 3 erwähnten *mekiki*. Personen, die als ästhetische Berater der herrschenden Klasse einen Einfluss auf die Bewertung der Gegenstände ausüben konnten, wie beispielsweise Sen no Rikyû oder Furuta Oribe, konnten ein Urteil zum künstlerischen Wert der Tee-Utensilien abgeben.[499] Diese besondere Situation macht Franziska Ehmcke (1991) in der Publikation: *Der japanische Tee-Weg. Bewusstseinschulung und Gesamtkunstwerk* deutlich.

Mit der Ausnahme von Tee-Utensilien waren also die Schöpfungen der ‚Ausübenden der handwerklichen Wege' in Japan gleichgestellt und entsprechend geschätzt. Der Wendepunkt dieser Anschauung erfolgte in der Meiji-Zeit.[500]

---

496 S. den 6. Streitgang innerhalb der Bildrolle: *Tôhoku'in shokunin utaawase*, vgl. Vollmer (1995), S. 220-222; 277-282. Auch die andere Bildrolle: *Shichijûichiban shokunin utaawase* 『七十一番職人歌合』 beinhaltet einen Gedichtwettstreit (17. Streitgang) bei dem der Töpfer dargestellt wurde. Sie befindet sich im Tôkyo Kokuritsu Hakubutsukan. Eine Rolle, die der Ausschnitt aus dem *Shichijûichiban shokunin utaawase* darstellt, befindet sich in der Sieboldiana-Sammlung der Ruhr-Universität Bochum. Dieser Bildrolle wurde in einem Projekt unter Leitung von Prof. Dr. Dr. h. c. Roland Schneider ediert, übersetzt und kommentiert. In dieser Bildrolle ist der Streitgang mit Töpfer nicht vorhanden. Vgl. Schneider (1995).

497 Vollmer (1995), S. 169.

498 Ebd., S. 169. Hier sei ebenfalls auf den Aufsatz von Horst Hammitzsch (1957): "Zum Begriff ‚Weg' im Rahmen der japanischen Künste" und den von Mishima Kenichi (1984): "Über den *dô*-Begriff und seine kulturgeschichtliche Bedeutung in Japan" hingewiesen.

499 Wahrscheinlich lässt sich, mindestens teilweise, diese Position mit den zeitgenössischen Kunstkritikern vergleichen.

500 Damals spielten bei der Gestaltung der Kulturpolitik zwei Gruppen eine wichtige Rolle: Zum einen das Kultusministerium Monbushô 文部省 und zum anderen das Agrar- und

So wurden noch im Jahre 1903 bei der von dem Agrar- und Handelsministerium (Nôshômushô 農商務省) organisierten Ausstellung das Kunsthandwerk zusammen mit Malerei und Skulptur auf gleicher Ebene gezeigt. Im Jahre 1907 fand aber die erste Bunten- 文展 Ausstellung statt, die vom Kultusministerium (Monbushô 文部) organisiert wurde. Sie zeigte die Malerei im japanischen und westlichen Stil sowie die Skulpturen und bezeichnete diese als ‚Kunst' unter dem Begriff ‚geijutsu' 芸術. Das Kunsthandwerk wurde ausgeschlossen. Daraufhin organisierte das Agrar- und Handelsministerium im Jahre 1914 eine Ausstellung, die lediglich Handwerk und Kunsthandwerk unter dem Begriff ‚kôgyô' 工業 zeigte.[501] Die offizielle Anpassung von staatlicher Seite an das westliche Kunstkonzept wurde so vollzogen und die Entscheidung getroffen, was seitdem der ‚Kunst' zuzumessen und was ihr nicht ‚ebenbürtig' sei.

Damit wurde die langjährige Diskussion, die durch den am 14. Mai 1882 gehaltenen Vortrag *Bijutsu shinsetsu* 美術真説 von Ernest Fenollosa (1853-1908) ausgelöst wurde, beendet.[502] Fenollosa plädierte für die Wiederbelebung japanischer Kunst, die Anfang der Meiji-Zeit in Stagnation geriet, indem er vorschlug, die westliche, auf der Hegelschen Kunstauffassung basierende Kunstdefinition zu verwenden. Nach dieser Auffassung liegt das Kunsthandwerk außerhalb des Kunstbereichs.[503]

Diese Kunstauffassung entsprach allerdings nicht dem Wesen der japanischen Kultur, das Handwerk und Kunsthandwerk genauso hoch einschätzte wie Malerei und Plastik. Um den Kern eigener Kultur nicht zu verlieren, gleichzeitig für den Westen bei der Präsentation eigener Kultur verständlich zu sein, hat man die westliche Kunstauffassung übernommen und der Begriff ‚bijutsukôgei'美術工芸 kreiert.[504] So wurde im Jahre 1890 eine Kunsthochschule gegründet, deren Unterricht mit einem Seminar über *bijutsukôgei* eröffnet wurde. Der Name bedeutete nicht ‚Kunst und Handwerk', sondern ‚Handwerk als Kunst', d. h. dazu gehören durch handwerkliche Perfektion und künstlerische Qualität ausgezeichnete Werke.[505] Diesen Terminus würde man mit dem heutigen deutschen Begriff ‚Kunsthandwerk' übersetzen.

---

Handelsministerium Nôshômushô 農商務省 sowie das Ministerium für Kaiserlichen Hof Kunaishô 宮内省. Diese Ministerien waren unter anderem für Ausstellungen zuständig und konnten entscheiden, welche Werke gezeigt sein sollten. Dieser Auswahl entsprach der Anerkennung des Werkes als Kunstobjekt. Satô (1992), S. 162-163.

501 Satô (1996), S. 58-60.

502 Der Text dieses Vortrags kann eine Kompilation mehrerer Vorträgen sein. Die originale Fassung ist nicht erhalten geblieben, s. Brockmann (1994), S. 147.

503 Zu dem Vortrag und seiner Wirkungen s. Brockmann (1994).

504 Yamanashi (2006), S. 311.

505 Satô (1996), S. 56f.

Auf diese Weise veränderte sich die ursprüngliche Bedeutung von ‚kôgei‘, bei dem man bis zur Meiji-Zeit keine Unterscheidung zwischen Handwerk, Kunsthandwerk oder Kunst machte. Durch den Begriff ‚bijutsukôgei‘ wurde solche Unterscheidung gemacht und diese Schöpfungen als solche mit künstlerischer Qualitäten hervorgehoben, entsprechend dem heutigen deutschen Begriff ‚Kunsthandwerk‘. Als Folge davon entstand eine künstlich geschaffene Unterteilung gemäß der westlichen Kunstauffassung, gleichzeitig räumte man jedoch künstlerisch wertvollen Werken des ‚Handwerks‘ die Möglichkeit ein, sie in die Welt der Kunst zu integrieren.[506] Auf diese Weise meinte man die westliche mit der japanischen Kunstauffassung in Einklang zu bringen.

Es war ein langer Weg von der Theorie bis zur Praxis – bis Werke des bijutsukôgei und vor allem des kôgei als ausstellungswürdige Objekte faktisch anerkannt wurden. Erst im Jahre 1927 beschloss das Kultusministerium, Kunsthandwerk zu zeigen. Das geschah während der Teiten- 帝展 Ausstellung, die Nachfolgerin von Bunten.[507] Dieses Ereignis ist jedoch als Folge einer staatlich gesteuerten Kunstpolitik zu sehen, die für die Rückbesinnung auf Japan als Nation und seine eigenen Traditionen plädierte und die Kunst dafür instrumentalisierte.[508]

Nun bleibt noch der Begriff ‚bijutsu‘ 美術, d. h. Kunst, zu erklären. Dieses Wort entstand als Übersetzung des deutschen Ausdrucks ‚Kunstgewerbe‘ während der Weltausstellung in Wien im Jahre 1873. Dieser Begriff umfasste u. a. Malerei, Skulptur, religiöse Kunst, Gegenstände aus dem Alltagsleben, die als Handwerk oder Kunsthandwerk bezeichnet werden konnten, aber auch Musik und Poesie.[509]

Yamanashi Emiko schreibt:

> Just how vague and ill-defined this term 'bijutsu' was to the Japanese people at the beginning of the Meiji era, is evidenced by the category divisions in the 'bijutsu' section of the catalogue for the Domestic Trade Fair of 1877. 'Section Three – Bijutsu' featured within is 'Division One – Sculpture' such items as jade ornaments and ivory seals, while pottery and lacquer-ware with painted patterns were filed under 'Calligraphy and Drawings'.[510]

---

506 Ebd., S. 5-66, insbesondere S. 54-66. Für noch ausführliche Informationen s. Kitazawa (1989).

507 Der vollständige Name lautet Teiten Bijutsu-in Tenrankai 帝展美術院展覧会. Diese Ausstellung wurde von der Kaiserlichen Kunstakademie Teikoku Bijutsu-in veranstaltet, wobei jedoch das Kultusministerium eine übergeordnete Rolle spielte. Satô (1992), S. 152.

508 Satô (1992), S. 154-163.

509 Satô (1996), S. 35-38.

510 Yamanashi (2006), S. 311.

Die Grundlage dieses Begriffs war der Terminus ‚*geijutsu*‘ 芸術, der in China und in Japan als ein verschiedene Künste umfassender Begriff schon in der vormodernen Zeit existierte.[511] Dieser ist ebenfalls heute noch gültig, wobei *geijutsu* einen breitgefächerten Sinngehalt hat, *bijutsu* hingegen – mit der Etablierung des neuen Wortes *bijutsukôgei* und neuer inhaltlicher Bestimmung von *kôgei* in der Meiji-Zeit – bezeichnet die ‚hohen Künste‘, wobei qualitätsabhängig auch Keramik dazu gerechnet werden kann. Auch heutzutage wird Keramik in Japan je nach ihrer technischen und künstlerischen Qualität dem Handwerk, Kunsthandwerk oder Kunst zugerechnet. Sie wird nicht aus der Kunstwelt ausgeschlossen, sondern gleichberechtigt behandelt, was sich ebenfalls in der Bezeichnung der Keramiker als *tôgeika* 陶芸家 niederschlägt.[512]

Die Diskussionen über die Begriffe und deren Inhalt innerhalb der Keramikkultur sind in Japan sehr vielschichtig. An dieser Stelle sei aber auf das neue Konzept innerhalb des japanischen Kunsthandwerks einschließlich der Keramik hingewiesen, nämlich den von Kaneko Kenji 金子賢治 vom Tôkyô Kokuritsu Kindai Bijutsukan, Kôgeikan 東京国立近代美術館, 工芸館 geprägten Begriff *kôgeiteki zôkei* 工芸的造形, der mit ‚craftical formation‘ übersetzt wurde.[513] Kaneko geht von der Form aus, die durch den Umgang mit dem Material geschaffen wird: Je nach Material und seinen Eigenschaften entsteht eine Form, mit der man sich selbst ausdrücken kann (*jiko no hyôgen* 自己の表現).[514] Dieses Konzept ist sehr interessant und gibt genau den Kernpunkt der japanischen Keramikkultur wieder, der für die deutschen zeitgenössischen Keramiker auf dem Weg zur Anerkennung ihrer Werke als Kunst von entscheidender Bedeutung sein kann. Kaneko fügt hinzu:

> The works made by individual artists – what I have called ‚craftical formations‘ – may take the shapes of dishes, bowls, flower vases and jars – but they are not things that were made to be used. If that is putting it too strongly, then let's just say that they were not made *primarily* to be used. To be sure, they have the shape of functional vessels: if you want to put water in them, you could; if you wanted to pile up fruit on them, you could also do that. However, this is not so very different from the case of using painting or sculptures to decorate your home in a pleasing way – hanging them on the wall or arranging them on top of the shoe cupboard in your hall. Both have an equivalent ‚functionality‘ and this is

---

511  Satô (1996), S. 38f.

512  Erläuterung zu der Bedeutung von *tôgei* und *tôgeika* s. Kapitel 2, Erklärung zu dem Begriff *tôgei*.

513  Kaneko (2007), S. 116.

514  Ebd., S. 106.

not sufficient reason to distinguish expressive craftworks from so called ‚fine art'. This is not function but rather ‚functional forms'.[515]

Wie aus der Erläuterungen hervorgeht, ist der Weg zum Kunstverständnis ein dynamischer Prozess, der Veränderungen unterliegen kann und die tradierten Grenzen zwischen ‚Handwerk', ‚Kunsthandwerk' und ‚Kunst' frei geschaffene Unterteilungen sind. Sie können jedoch so stark etabliert sein, dass es eine enorme Kraft kostet, sie zu verändern.

Welche Auswirkung und in welchem Maße die hohe Wertung des Kunsthandwerks in Japan auf die befragten zeitgenössischen Keramiker hat, wurde bereits aus den vorherigen Abschnitten des Kapitels 4 ersichtlich. Hier muss aber wiederum betont werden, was im Abschnitt 4.3 schon gesagt wurde, dass der hohe Stellenwert der Keramik in Japan zu einem positiven Bild über japanischer Keramikkultur in Deutschland geführt hat. Obgleich die Vorstellung der deutschen Keramiker nicht immer den realen Zuständen in Japan entspricht – dies lassen beispielsweise die Aussagen auf den Fragebögen erkennen, die den keramischen Beruf in Japan als paradiesisch einschätzen – führten sie doch zu einer Neubewertung der eigenen Arbeit und zu Überlegungen über die Abgrenzung zwischen ‚Kunst' und ‚Nicht-Kunst'.[516] Dabei spielt nicht die Realität – in Japan kann tatsächlich nur eine bestimmte Gruppe den Künstlerstatus erzielen – eine entscheidende Rolle, sondern das Bild, das man sich über dieser Realität macht; es ist weit positiver, als die Realität selbst. Ein Mechanismus also, der Delank (1996) aus der Zeit der Japonismuswelle beschrieben hat.

Die für die zeitgenössische Keramik in Deutschland durchgeführte Untersuchung zeigte, dass durch die Begegnung mit japanischer Kultur die Neubewertung der eigenen stattgefunden hat. Dies wird in allen Bereichen sichtbar, die in Kapitel 4 beschrieben wurden, im Umgang mit Material, Formgebung, Oberflächengestaltung und Brennverfahren. An dieser Stelle sei noch ein wichtiger Faktor erwähnt werden, der im japanischen Kulturkreis verwendete Begriff ‚dô' für geistig-

---

515 Ebd., S. 117.

516 Den Hinweis, dass es zu solcher Entwicklung kommen kann, verdanke ich Frau Ewa Lenk, einer polnischen Keramikerin, die in USA tätig ist. An einem Brief an die Autorin schrieb sie, dass in der amerikanischen Gesellschaft als Künstler nur derjenige anerkannt wird, dessen Werke als »Objekt« bezeichnet werden können, d. h. ein Gegenstand, der aus seiner Funktion herausgelöst ist. Auf diese Weise wird die Gefäßkeramik von vornherein aus der Welt der Kunst ausgeschlossen und der Keramiker als Handwerker gewertet. Dank der Anerkennung der Position aller japanischer Keramiker als Künstler in der eigenen Gesellschaft und ferner der Kenntnisse über japanischer Keramikkultur, in der die Gefäßkeramik sich hohen Stellenwert erfreut, eröffnete sich die Möglichkeit, die Gefäßkeramik mit anderen Augen zu sehen. Nach der Lektüre dieses Briefs kam die Autorin auf die Idee, dass genau diese Möglichkeit der Wendepunkt der Bewertung der Keramik auch in Deutschland sein könnte.

praktische und durch den Zen-Buddhismus geprägte Schulungswege sowie der mit ihm verbundene Inhalt. Auf dem Weg der Rezeption wird die ‚Philosophie des Weges' verständlicherweise durch die jeweilige Kultur gefiltert, was auch innerhalb der deutschen Keramiker sichtbar wurde. Das auf diese Weise beeinflusste Verständnis dieser Philosophie hat seine Wurzeln geschlagen und hat ihre Spuren bei den zeitgenössischen deutschen Keramikern hinterlassen. Unter dem Einfluss japanischer Keramikkultur haben sie so die Möglichkeit bekommen, die Gefäßkeramik aus neuer Perspektive zu betrachten und ihre Qualitäten zu betonen, die in die Welt der Kunst führen können. So wurde der Kunstbegriff und Kunstverständnis innerhalb der Keramiker neu definiert; er sollte jedoch noch im weiteren Kreis von Kunsthistorikern, Galeristen und Kunstliebhaber deutlicher thematisiert werden. Dabei kann sich der Blick auf das japanische Kunsthandwerk und die Keramikkultur sowie das Konzept von Kaneko Kenji ‚*kôgeiteki zôkei*' als wegweisend erweisen.

# Zusammenfassung

Die Kultur Japans hat die intensive Suche nach einem neuen ästhetischen Kanon in zahlreichen europäischen Ländern über mehr als vierjahrhundert Jahre gefördert. Insgesamt verläuft die Rezeption japanischer Kultur – unabhängig von dem Gebiet, sei es Kunsthandwerk, Literatur oder Theater – im Wesentlichen auf zwei Ebenen. Zum einen sieht man die Möglichkeit, an einem Dialog der Kulturen über ihre ästhetischen Ideale teilzunehmen. Zum anderen begeistert man sich für die ‚handwerklichen' Fertigkeiten der jeweiligen Schöpfungen. So entdeckt man die unbekannte Gedichtform aus dem japanischen Kulturkreis und erlernt die Methoden seiner Entstehung; findet zu neuen Ausdrucksformen im Theater, die durch bestimmte Darstellungstechniken sowie Methoden der Bühnentechnik zustande kommen; man gewinnt ein neues Verständnis des Raumes, der durch die Befolgung entsprechender Regeln entsteht; man lernt die Ästhetik des Unvollkommenen kennen, für dessen Verständnis die Aneignung neuer Kenntnissen erforderlich ist. Die Aufzählung ließe sich beliebig erweitern. Wichtig ist dabei, dass man sich in der Regel nicht für beispielsweise japanische Kunst, Literatur, Architektur usw. als Gesamtheit begeistert, sondern dem Zeitgeist entsprechend einige der Elemente auswählt, imitiert, bearbeitet, integriert und weiterentwickelt – je nach Bedürfnissen der eigenen Kultur.

Diese Selektion spiegelt sehr wohl den Zeitgeist der eigenen Gesellschaft wider. Sie kann infolge einer ernsthaften Auseinandersetzung mit z. B. der japanischen Kultur entstehen, möglicherweise – wenn nicht überhaupt überwiegend – das Miteinbeziehen der eigenen Vorstellungen, d. h. eines Japan-Bildes beim Aufbau des eigenen künstlerischen Konzeptes und Ausdrucksformen.

In der Zeit des Barock und Rokoko bevorzugte man einen sehr dekorativen Stil, der durch die Entdeckung ostasiatischer Objekte – darunter solche aus japanischem Lack und aus Porzellan – um neue Formen, Dekore und nicht zuletzt Herstellungsmöglichkeiten bereichert wurde. Das ‚weisse Gold', d. h. Porzellan vor allem in Imari-Stil mit polychromen Glasuren sowie schwarz- oder rotlackierten Gegenständen mit reichem Golddekor, eroberte die Paläste der herrschenden Gesellschaftsschicht, aber auch die Häuser wohlhabender Kaufleute. Die

unerwartete Begegnung mit der japanischen Kultur gleicht dieser Entdeckung, daher wurde diese Periode mit dem Stichwort ‚Japan entdecken' gekennzeichnet.

Die Zeit seit der Mitte des 19. Jahrhunderts bis in die 1930er Jahre charakterisiert der Wille, die europäische Kunst und das Kunsthandwerk nach den Jahren der überladenen Historismus zu ‚vereinfachen', zu erneuern, nach neuen künstlerischen Mitteln zu suchen und sie zu erlernen. Die japanische Kunst und das Kunsthandwerk lieferten ein perfektes Vorbild. Die Auseinandersetzung damit wurde im verstärkten Masse durch die Weltausstellungen und Entstehung der Kunstgewerbemuseen im 19. Jahrhundert als Mustersammlungen beschleunigt. So hatte jeder, angefangen vom Handwerker und bis hin zum Künstler die Chance, das Material kennen zu lernen, seine Eigenschaften (beispielsweise Bambus) zu erproben und neue gestalterische Mittel wie beispielsweise diagonale Linien- und Dekorführung, Verzicht auf Schattierungen und Linearperspektive, zu verwenden. Es ist die Zeit die man mit der Eigenschaft ‚von Japan lernen' zu wollen, charakterisieren kann.

Die Gegenwart ist am schwierigsten zu erfassen, da sie keinen abgeschlossenen Zeitabschnitt darstellt, zudem ist die Rezeption japanischer Kultur ebenfalls nicht beendet, sondern befindet sich in einem dynamisch fortschreitenden Prozess. Hier lassen sich allerdings einige Tendenzen und Schwerpunkte des Interesses an japanischer Kultur feststellen. Ähnlich wie um die Jahrhundertwende vom 19. auf 20. Jahrhundert, lässt sich eine verstärkte Auseinandersetzung mit Material und Materialgerechtigkeit beobachten. Dies hat jedoch nicht nur Japanbezug, sondern liegt innerhalb der zeitgenössischen Kunstströmungen. Einen Japanbezug hat offensichtlich das Interesse an Zen-Buddhismus; er entspricht dem Zeitgeist und gewinnt durch die Schriften von Daisetz T. Suzuki enorm an Bedeutung und Popularität. Hier werden die folgenden Merkmale japanischer, durch Zen geprägten Kunst, des Kunsthandwerks, der Literatur u. a., bevorzugt: meditativer Charakter, das Reduzieren auf Minimum, die Ausstrahlung der Stille, die Schönheit des Unvollkommenen, Asymmetrie. In diesem Zusammenhang wird in vielen von japanischer Kultur beeinflussten Bereichen über *wabi-* und *sabi*-Ästhetik gesprochen. Die Begeisterung für diese Eigenschaften lässt sich wahrscheinlich einerseits auf die Reaktion auf den Überfluss am materiellen Kulturgut unseres Zeitalters zurückführen, andererseits auf den Wunsch eines Lebensstils nahe der Natur, weit entfernt von industriellen Produkten und dem Maschinenzeitalter. Da der Rezeptionsprozess japanischer Kultur in der Gegenwart noch nicht erforscht ist, lässt sich mit Sicherheit nur aussagen, dass die japanische Kultur ihren Platz im Alltag gefunden hat. Dies ist gemeint „mit Japan leben" des Abschnitts 1.2.3. Wie tief japanische Kultur ihre Wurzel in Deutschland geschlagen hat, muss leider unbeantwortet bleiben. Man kann aber vermuten, dass – wie bei der Keramik – eine

bewusste Auseinandersetzung mit dieser Kultur stattfindet und sich in der produktiven Rezeption ausdrückt.

Die Spuren der hier erläuterten Prozesse sind ebenfalls in den keramischen Erzeugnissen aus dem deutschen Kulturkreis zu beobachten. Die fast vierhundert Jahre währende Begegnung mit japanischer Keramik lässt viele ihrer Besonderheiten bekannt werden. Die im Barock mit dem Porzellan eingeleitete Erfahrung neuer technischer und ästhetischer Aspekte der japanischen Keramik intensivierte sich stufenweise. Nach der Entdeckung des Geheimnisses der Porzellanherstellung in Meißen und Etablierung der Porzellanproduktion kam es zuerst zur Imitationen ostasiatischer Vorbilder, dann zu ihrer Integration in die Formensprache und den Dekor, was zur Entwicklung des eigenständigen Stils der hochwertigen Porzellane führte.

Als Josiah Wedgwood in England einen billigeren Ersatz für kostspieliges Porzellan – das Steingut – fand, begann die Massenherstellung, das Ziel der Keramikproduktion des 19. Jahrhunderts. Nach und nach wurden die handwerklichen Produkte durch industrielle Formen ersetzt, deren Qualität sich jedoch ständig verschlechterte. Das Zusammentreffen mit der japanischen Kultur, intensiviert durch die Weltausstellungen und Sammlungen der Kunstgewerbemuseen, ermöglichte, neue Lösungen für die Keramik sowohl im technischen als auch ästhetischen Bereich zu finden. Man lernte, Funktion und Form zu vereinen, und versuchte, Gebrauchsgegenstände auf hohem ästhetischem Niveau herzustellen. Die Ablehnung der überladenen Dekore und Formen des Historismus und die wiederentdeckte hohe Wertschätzung des Handwerklichen zeigt sich in der Entwicklung des Jugendstils. Das Interesse der Keramiker dieser Zeit ist auf die Naturformen wie Wasser (z. B. Wellendarstellungen), Pflanzen (z. B. Bambus, Auberginen) und Meerestiere (z. B. Fische, Garnelen) gerichtet. Die japanische Kunst bot dabei eine Fülle von Vorlagen wie Holzschnitte, Färbeschablonen und kunsthandwerkliche Produkte an, die durch die Keramiker der Jahrhundertwende in Anspruch genommen wurden. Es entstand eine neue Ornamentik, die das Dekorative betonte, aber das Formale und damit die Funktion nicht vernachlässigte. Das Handwerk erhielt Elemente, die bis vor kurzem nur der Kunst zugeordnet waren. Die ästhetischen Vorbilder waren häufig in der japanischen Kultur zu finden, denen sich die Keramiker aus dem deutschen Raum nach und nach widmeten. Die Formen wurden nach deren ästhetischen Prinzipien verziert, wobei die technischen Errungenschaften japanischer Keramik zu betonen sind, vor allem die Glasuren. Hier standen die Experimente mit Ochsenblut-, Seladon-, Tenmoku- und Laufglasuren, deren Herstellung mithilfe von ostasiatischen Vorbildern erst erlernt sein musste.

In der Zeit des Bauhauses unterlag die Keramik einem Wandel, der sie in abstrakte, geometrische Formen führte. Auch in diesem Fall trugen einige japanische Formen zur Gestaltung neuer Erzeugnisse bei, obwohl es in dieser Periode

eher vereinzelte Werke einiger Keramiker waren und keine Stilrichtung geprägt wurde.[517] In dieser Zeit ist allerdings eine Ausstellung zu erwähnen, die schwerwiegende Folgen für die nächsten Jahrzehnte hatte. Gisela Reineking von Bock schreibt:

> Die in Europa nie abreißende Bewunderung der chinesischen und japanischen Kunst gipfelte damals in der Berliner Ausstellung „Chinesische Kunst" im Jahre 1929. Die Sung-Keramik wurde mit ihren Formen und Glasuren für viele Töpfer das angestrebte Ideal.[518]

Diese Begeisterung dauerte bis zur Nachkriegszeit. Die Arbeiten von Jan Bontjes van Beek, Richard Bampi und Walter Popp aus den 1950er bis 1960er Jahre sind für diese Tendenz kennzeichnend. Allerdings nicht allein chinesische Keramik war für sie attraktiv. Insbesondere Bampi und Popp, die durch die japanische Kalligraphie in Berührung mit Japan gekommen waren, verwendeten auf Schriftkunst basierende Ornamente.[519] So wurden sie zum Wegbereiter für die neue Generation der Keramiker, die begann, in der japanischen Kultur nach Inspirationsquellen zu suchen. Diese sowie die darauf folgende Generation der Keramiker, zu denen die hier Befragten angehören, wendet sich immer mehr den neuen Gestaltungsmitteln zu, deren Ursprung einerseits in den zeitgenössischen Kunstströmungen liegt, andererseits aber in der japanischen Keramikkultur. Sie scheint eine erhebliche Rolle bei der Überschreitung der tradierten Grenzen zwischen dem ‚Handwerk', ‚Kunsthandwerk' und ‚Kunst' zu spielen, wobei japanische Ästhetik und das Werten der Keramik als potenzielles Kunstobjekt im Vordergrund stehen. Einerseits werden die Formen übernommen, andererseits auch die mit ihnen verbundene Philosophie. So wurde für die überwiegende Mehrheit der befragten Keramiker *wabi-* und *sabi-*Ästhetik zu einem Wegweiser in der Herstellung ihrer Werke. Die Berührung deutscher Keramiker mit japanischer Keramikkultur machte sie auf die Gefäße der Tee-Wegs *chadô* (茶道) und Ikebana *kadô* (花道) sowie Brenntechniken im holzbefeuerten Ofen aufmerksam, die ihre Arbeiten besonders seit den 70er Jahre deutlich beeinflussten. Die Berührung mit japanischer Tee-Kultur öffnete gleichzeitig die Möglichkeit einer völlig anderen Wertschätzung und Betrachtungsweise der Gefäßkeramik in Deutschland. Während das Gefäß bis dahin als Gebrauchsware bzw. Raumschmuck angesehen wurde, kann es in Japan zum Kunstwerk erhoben werden. Beispielsweise Teekeramik aus der Momoyama Periode (bzw. im momoyamazeitlichen-Stil) ist

---

517 Bekanntestes Beispiel ist wahrscheinlich die Teekanne von Otto Lindig, die an japanische Teekanne *kyûsu* 急須 erinnert.

518 Reineking von Bock (1979), S.16.

519 Ebd., S. 21.

damit nicht mehr der Gebrauchsware zuzurechnen, sondern wird häufig durch eine skulpturartige, freikünstlerische Formensprache zum Kunstobjekt.

Die seit den 1970er Jahren durch die Begegnung mit japanischer Kultur im deutschen keramischen Handwerk sichtbaren Veränderungen wurden merklich beschleunigt. Die aktive Teilnahme der ‚deutschen' Keramiker an einem Dialog der Kulturen trägt dazu bei, dass der traditionelle Töpferberuf auch in Deutschland weit über das Handwerkliche hinausreicht und über das Kunsthandwerk bis zur Kunst zu führen vermag. Ihre Arbeitsweise und ernsthafte Auseinandersetzung mit technischen und ästhetischen Werten japanischer Keramikkultur ist keinesfalls eine oberflächliche, durch den Reiz am Exotischem hervorgerufene Mode. Sie darf hingegen als ein Beitrag auf dem langen Weg zum besseren Verständnis der japanischen Kultur gelten, gleichzeitig aber auch als ein Beitrag, der zur Wiederbelebung der langen Salzbrandtradition in der deutschen Keramikkultur geführt hat und neue Perspektiven eröffnet. Ob diese Stilrichtung, in der der Holzbrand von entscheidender Bedeutung ist und die besten Ergebnisse hervorbringen kann, aus wirtschaftlichen Gründen eine Chance auf Weiterentwicklung bekommt, bleibt abzuwarten. Sicherlich hängt dies wesentlich von der Anerkennung der Museen, Keramiksammler und Keramikliebhaber ab und verlangt nach grundlegendem Umdenken der Wertschätzung der Keramik. Auf dem Weg dahin kann die japanische Keramikkultur zum facettenreichen Vorbild werden, was die zeitgenössischen Keramiker bereits erkannt haben.

# Anhang

# Glossar der Fachausdrücke

Das Glossar ist nach deutschen Fachbegriffen geordnet und durch die entsprechenden japanischen Termini ergänzt. Bei Eigennamen, Gegenständen, die kein deutsches Pendant haben, bzw. Begriffen, die in die deutsche Fachliteratur integriert wurden, wird der japanische Ausdruck beibehalten und näher erklärt. Mit einem Pfeil → sind diejenige Ausdrücke markiert, die an anderer Stelle im Glossar erläutert sind. Wörtliche Übersetzungen der japanischen Begriffe sind apostrophiert.

**Abdrehen** *kezuri* 削り – die Verfeinerung der Form einer ungebrannten Keramikware. Der Vorgang geschieht auf der Drehscheibe durch das Entfernen der unnötigen Tonschichten mit Hilfe von Abdrehwerkzeugen.

**Abdreheisen** *kanna* 鉋 – Werkzeug zum Entfernen des überflüssigen Tons; es dient so zur Verfeinerung der Form.

**Abdrehstütze** (auch Donsel genannt) *shitta* 湿台 – eine Stütze aus gebranntem oder ungebranntem Ton, die vor allem die Effektivität des Abdrehprozesses bei Serien erhöht. Vor allem in Japan, aber darüber hinaus auch anderswo angewandt, um den Rand eines Gefäßes vor dem direkten Kontakt mit der Drehscheibe zu schützen.

**Anagama** 穴窯 – ‚Lochofen'. Ein holzbefeuerter Einkammerofen, der heutzutage meist horizontal oder leicht ansteigend mit Treppen innerhalb der Kammer angelegt ist. Die ersten *anagama* entstanden durch Ausgrabung eines Lochs am Berghang und Bedeckung jenes mit einem Dach. Die ansteigende Form des Ofens erlaubte besseren Luftdurchzug und damit die bessere Ausnutzung der Kraft des Feuers.

**Aramomi** 荒揉み – die erste Stufe des Tonknetens, bei der Tone mit unterschiedlicher Härte bzw. verschiedene Tonsorten vermischt, oder Zusätze wie beispielsweise Schamotte beigemischt werden.[520]

**Asagaonari** 朝顔形 – Teeschale in Glocken- ‘Trichterwindenblüten'- form

**Ascheanflugglasur** *shizenyû* 自然釉 – eine natürliche Glasurschicht aus Asche,

---

520 Simpson / Sodeoka / Kitto (1979), S. 28.

die sich während des Brandes auf den Gefäßen niederschlägt.

**Ascheglasur** *kaiyû* 灰釉 (auch *haigusuri* genannt[521]).

**Aufbauen** – die Herstellung der Gefässe aus Tonwulsten (→*himozukuri*) oder Platten (→*itazukuri*).

**Aufglasurmalerei** – *uwaetsuke* 上絵付け.

**Ausbauen** *kamadashi* 窯出し – das Ausladen der Ware aus dem Ofen nach dem Brand. Dies ist der feierlichste Moment während des gesamten Brennprozesses, seine Krönung.

**Ausguss, Tülle** - *tsugikuchi* 注ぎ口.

**Bachi-kôdai** 撥高台 – zum Boden ausschwingender Standring, seine Form gleicht dem 'Plektron' einer Shamisen.

**Bauch** (des Gefäßes) – *dô* 胴. Im Japanischen ist darüber hinaus der Begriff →*koshi* gebräuchlich, der den unteren Teil der Gefäßlaibung bezeichnet.

**Blumenvase** *hanaike* 花生 (dieser Begriff wird überwiegend in dem Verbindung mit Tee-Weg verwendet).

**Boden** (des Gefäßes) – *soko* 底.

**Botamochi** 牡丹餅 – ein für Bizen-Keramik charakteristischer Dekor, der im holzbefeuerten Ofen während des Brennvorgangs entsteht. Es bleibt ein kreisförmiges Muster in der Farbe des Scherbens erhalten, wobei die gewünschte Fläche bewusst vor dem Ascheanflug geschützt wird. Dies geschieht, indem man die entsprechende Fläche durch Gefäße oder Tonplättchen abdeckt.

**Brennholz** *maki* 薪 – Holz, das im Brennprozess verwendet wird.

**Brennkammer** (im Ofen) – *shôseishitsu* 焼成室.

**Brennkapsel** *saya* 匣鉢 – sie schützt die Ware während des Holzbrandes vor unerwünschtem Aschenanflug und den Flammen.

**Brennprozess** (Brennen) *shôsei* 焼成 – Prozess des Härtens von Rohware in jedem Typ von Ofen.

**Chadamari** 茶溜まり – Mulde im Innenboden der Teeschale.

**Chaire** 茶入 – kleiner Behälter für pulverisierten Tee.

**Chatsubo** 茶壺 – Vorratsgefäß für Blättertee.

**Chawan** 茶碗 – Teeschale.

**Chirimen-kôdai** 縮緬高台 – genarbter Standring. Der Name stammt von der krepppapierartigen Textur der Oberfläche innerhalb des Fußes.

**Chôka** 彫花 – eingeschnittenes Muster (*ôbori* 凹彫り) bzw. Reliefdekor (*totsubori* 凸彫り).

**Deckel** - *futa* 蓋.

---

521 Aussprache *kaiyû* nach Yabe (1998), S. 188, sowie *Kôjien* 広辞苑. Simpson / Sodeoka / Kitto (1979) gibt die Aussprache *haiyû* wieder, welche vor allem unter Keramikern gebräuchlich ist, S. 68. *Kaiyû* wird eher im wissenschaftlichen Bereich verwendet.

**Deckelknopf** – *tsumami* 摘み.

**Dekor** – *sôshoku* 装飾.

**Dôjimegata** 胴締め形 – 'Teeschalen in ‚taillierter', d. h. Spindelform.

**Drehen** (auch Freidrehen genannt) *rokuro seikei* 轆轤成形 – Formgebung auf der Drehscheibe.

**Drehen vom Stock** *tsuchidori* 土取り – Formgebung auf der Drehscheibe, wobei eine große Menge Ton auf der Drehscheibe zentriert wird; stufenweise entstehen daraus die einzelnen Keramiken.

**Drehhölzer** *kote* 鏝 – Werkzeuge, die im Drehprozess dem Formen des Gefäßes dienen. Sie gehören der Gruppe der Drehwerkzeuge an.

**Drehscheibe** (Töpferscheibe) *rokuro* – 轆轤.

**Einsetzen** *kamazume* 窯詰め – das Hineinstellen der Ware in das Ofeninnere, Vorbereitung für den Brand.

**Elektroofen** – *denkigama* 電気窯.

**Engobe** *engôbe* エンゴーベ – mit Metalloxiden vermischter Tonschlicker, der als Dekor auf den Scherben aufgetragen wird.

**Feuerungsprozess** *kamataki* 窯焚き – Einwerfen des Holzes ins Ofeninnere während des Brennprozesses.

**Feuerwechsel** *higawari* 火変り – zwischen starkem und schwachem Feuer während des Brennvorgangs. Es finden dabei Veränderungen der Brennatmosphäre zwischen der Oxidation (starkes Feuer) und Reduktion (schwaches Feuer) statt, welche zum Farbwechsel auf der Oberfläche des Gefäßes führen.

**Fußdrehscheibe** – *kerokuro* 蹴轆轤.

**Gebrannte Ware** – *shôsei sareta (mono)* 焼成された（もの）.

**Gießen** *katazukuri* 型作り – Formgebung mithilfe von Gipsformen, in die der flüssige Ton gegossen wird.

**Glasurbrand** (Glattbrand) *honyaki* 本焼き – Brennprozess der Keramik nach dem Glasurauftrag, um sie zum Schmelzen zu bringen und sich mit dem Scherben zu verbinden.

**Goma** ゴマ – ‚Sesamkörner'. Ein für Bizen charakteristisches, granuliertes Muster, das aus im Ton enthaltenen Eisen entsteht. Die Eisenflecken bilden zusammen mit Ascheanflug sesamkorngroße, dunkelgraue bis schwarze Kügelchen auf der Oberfläche des Gefäßes.

**Guinomi** ぐい飲み – kleiner Trinkbecher für Sake.

**Hakeme** 刷毛目 – schwungvoller, kalligraphischer Schlickerauftrag mithilfe eines ‚Besens', d. h. einer Strohbürste. Er wird als Dekor angesehen.

**Hals** (des Gefäßes) – *kubi* 首.

**Handformgebung** – *tebineri* 手捻り – Formgebung von Hand ohne Drehscheibe. Im Fall von Raku-Teeschalen wird der Begriff →*tezukune* verwendet.

**Hanzutsugata** 半筒形 – niedrige Zylinderform (Teeschalentypus).

**Henkel** (Griff) – *totte* 取っ手.

**Hidasuki** 火襷 – Strohspurenmuster; es entsteht durch verbranntes Stroh, mit dem die Oberfläche des Gefäßes umwickelt worden war.

**Himozukuri** 紐作り – Wulsttechnik, Formgebung durch Aufbautechnik mithilfe von Tonwulsten.

**Holzasche** – *dobai* 土灰.

**Holzbrand** *kamataki* 窯焚き– ein Brand im holzbefeuerten Ofen.

**Holzbefeuerter Ofen** (auch Holzofen genannt) – *makigama* 薪窯.

**Holzlager** – *makiokiba* 薪置き場 – Platz für Holzvorräte.

**Holzstege** – *tataraita* タタラ板 – Stege, die dem regelmäßigen Schneiden von Tonplatten dienen.

**Idogata** 井戸形 – kegelförmiger Teeschalentypus.

**Ikebana-Gefäß** *kaki* 花器 – Gefäß zum Einstecken von Blumen.

**Irdenware** *tôki* 陶器 – Keramik mit unverglastem, wasserdurchlässigem Scherben, der unglasiert oder glasiert ist. Niedrige bis mittlere Brenntemperatur (sie kann unterschiedlich sein, ist aber niedriger als beim Brennen von Steinzeug). Farbe des Scherbens: weiss-gelblich oder rötlich bis bräunlich; Klang des Scherbens eher dumpf und weich.

**Ishihaze**石爆ぜ – ‚Steinexplosion‘. Kristallbildung der im Ton enthaltenen Quarz- und Feldspat-Teilchen während des Brennvorgangs. Typisch für *Shigaraki*-Keramik.

**Itazukuri** 板作り – Herstellung der Gefäße aus Tonplatten.

**Itozokome** 糸底目 – radiales ‚Fadenmuster‘ am Boden eines Gefäßes, das vom Faden → *kiriito* stammt, der ihn von der Drehscheibe bzw. dem Tonklumpen abschneidet.

**Janome-kôdai** 蛇の目高台 – breiter, regelmäßiger ‚Zielscheibenmuster‘ – Standring mit flach abgeschnittener Standfläche. Im Vergleich zum *wakô-dai* ist seine Wandungsstärke größer.

**Kaki** 花器 – Vase zum Einstecken von Blumen beim Ikebana.

**Kensui** 建水 – Gefäß für Spülwasser, findet bei der Teezeremonie Verwendung.

**Keramikart, Ware** *yaki* 焼 – Ware, z. B. Bizen-yaki 備前焼: Bizen-Ware, Bizen-Keramik.

**Keshiki**景色 – ‚Landschaft‘. Während des Brennprozesses entstandenes Farbenspiel bzw. Textur (z. B. Flammenspuren, Glasurfluss), die der Keramik ein überraschendes Aussehen verleihen. In den Augen des Betrachters fügt es sich zu einem Landschaftsbild. Der Ausdruck wird vor allem bei der Teekeramik verwendet.

**Kezuri-kôdai** 削高台 – auf der Drehscheibe ‚abgefeilter‘ Standring.

**Kikumomi** 菊揉み – Vielfaches Tonkneten in gleicher Richtung, bei dem eine ‚Chrysanthemen-' form entsteht. Es dient dem Entfernen von Tonblasen bzw. dem Vermischen der Tone von leicht unterschiedlicher Härte. Falls →*aramomi* erforderlich ist, folgt darauf *kikumomi* als zweite Stufe des Tonknetens.[522]

**Kiriichimonji-kôdai** 切一文字高台 – ein an zwei gegenüberliegenden Stellen rund ausgeschnittener Standring.

**Kirijûmonji-kôdai** 切十文字高台 – ein an vier Stellen in gleichmäßigen Abständen rund ausgeschnittener Standring.

**Kiri-kôdai** 切高台 – an einer Stelle rund ausgeschnittener Standring. Eine Abwandlung des →*kirijûmonji-kôdai* sowie des →*kiriichimonji-kôdai.*

**Kiriito** 切り糸 – Abschneidekordel; eine Kordel zum Abschneiden der gerade fertig gedrehten Keramik von der Drehscheibe direkt oder beim Drehen vom Stoß vom Rest des Tons auf der Drehscheibe.

**Kôdainai** 高台内 – das Innere des Standrings.

**Komogaigata** 熊川形 – Form der *komogai*-Teeschale. Ihr Name leitet sich von der koreanischen Hafenstadt Komogai ab, von welcher der Typ einer bauchigen, zur Lippe ausschwingenden Kumme stammt.

**Koshi** 腰 – 'Hüfte' (des Gefäßes), der untere Teil der Laibung.

**Kugibori-kôdai** 釘彫高台 – mit einem Nagel spiralförmig ausgeritzte Aufsatzfläche des Standrings.

**Kushime** 櫛目 – Kammmuster.

**Kutsugata** 沓形 – Breit-ovale, an *geta*-Sandalen erinnernde ‚Schuhform' einer Teeschale

**Kyûsu** 急須 – Kanne für den Grüntee mit seitlichem Griff, der unter der Schulter fast rechtwinklig (ca. 85°) zur Tülle ansetzt.

**Lederhart** *hangawaki* 半乾き - ungebrannte, getrocknete Keramik im ‚halbharten', lederartigen Zustand, der eine Weiterbearbeitung erlaubt.

**Lippe** (Rand einer Teeschale) – *kuchizukuri* 口づくり.

**Mawashibô** 回し棒 – Stock, mit dessen Hilfe die Drehscheibe in Bewegung gebracht wird.

**Mentori** 面取り – Facettierung (Facettenschneiden[523]). Das Abschneiden gleich breiter Tonstreifen vertikal oder in leichtem Schwung in Drehrichtung.

**Mikazuki-kôdai** 三日月高台 – sichel- ‚dreitagemond-' förmiger Standring.

**Mikomi** 見込み – Die Zone der Innenwandung, die der aufgeschlagene Tee bedeckt.

**Mizusashi** 水指 – Wassergefäß.

---

522 Simpson / Sodeoka / Kitto (1979), S. 28.

523 Diesen Ausdruck benutzte Spielmann (1983) bei der Übersetzung von Bernard Leachs *Das Töpferbuch*, S. 156.

**Momiage** 揉み上げ – die letzte Stufe des Tonknetens nach →*aramomi* und → *kikumomi*. Sie dient der Ausformung eines Tonklumpens, der auf der Drehscheibe weiterbearbeitet wird.

**Nagashigake** 流し掛け – ‚Übergießen': Die Glasur wird von der Kelle auf die Oberfläche des Gefäßes gegossen.

**Natsujawan** 夏茶碗 – ‚Sommerschale' von flacher, offener Form, in der heißer Tee schnell abkühlt.

**Neriage** 練り上げ – das Marmorieren; Tone mit zwei unterschiedlichen Farben werden miteinander vermischt und bilden ein marmoriertes Muster.

**Nerokuro** 寝轆轤 – Drehscheibe; für die Herstellung sehr großer Gefäße verwendet. Auf der einen Seite liegt eine Person und dreht die Scheibe mit den Füßen, während die andere auf der gegenüberliegenden das Gefäß formt.

**Nijû-kôdai** 二重高台 – Die Innenwandung des Standrings wird in der Mitte konzentrisch ausgeschabt, so dass er aus zwei übereinander gesetzten Ringen zu bestehen scheint.

**Noborigama** 登り窯 – holzbefeuerter, treppenartig ‚ansteigender' Mehrkammerofen.

**Nunome** 布目 – Muster von Textilabdrucken.

**Ochsenblutglasur** s*hinshayû*辰砂釉 – dunkelrote, kupferhaltige Reduktionsglasur. Charakteristisch für ostasiatisches Steinzeug und Porzellan.

**Ösen** *mimi* 耳 – kleine Ösen auf der Schulter der Teekanne, in die der Henkel greift.

**Oxidation** – *sanka* 酸化.

**Oxidationsbrand** *sanka shôsei* 酸化焼成 – ein Brennprozess, bei dem der Sauerstoffgehalt durch Luftzufuhr gesteigert wird.

**Plattentechnik** *tatarazukuri* タタラ作り – Formgebung aus miteinander verfugten Tonplatten.

**Polieren** – *migaki* 磨き.

**Porzellan** *jiki* 磁器 – Keramik mit feinem, verglastem, wasserundurchlässigem Scherben, hohe Brenntemperatur (meistens 1300°C-1350°C). Farbe des Scherbens weiß; Klang des Scherben hoch, voll und hell.

**Raku-Keramik** *rakuyaki* 楽焼 – in der Momoyama-Zeit von der Raku-Familie in Kyôto für die Teezeremonie geschaffene Keramik, hauptsächlich handgeformte Teeschalen. Irdenware mit weichem Scherben und Bleiglasuren. Seit der Edo-Zeit auch in anderen Regionen Japans hergestellt.

**Reduktion** - *kangen* 還元.

**Reduktionsbrand** *kangen shôsei* 還元焼成 – Brennprozess, bei dem z. B. durch Drosselung der Luftzufuhr die Sauerstoffmenge verringert wird.

**Rinnari (wanari)** 輪形 – runde ‚rad'-förmige Teeschale.

**Rohstoffe** – *genryô* 原料.

**Rollstempel** *kokuin rôrâ* 刻印ローラー – mit seiner Hilfe wird das Muster rollend eingedrückt.

**Sakeflasche** – *tokkuri*[524] 徳利.

**Sankakugata** 三角形 – dreieckige Teeschale.

**Schale, Kumme** – *wan* 碗.

**Scherben** (der) *kiji* 素地 – der Körper (außer der Glasur) einer gebrannten Keramik.

**Shioge** 塩笥 – ‚Salzbehälter', Teeschale in Form eines weitgeöffneten Kurzhals-Schultertopfes.

**Schlagmuster** *tataki* たたき – Muster, das durch leichtes Schlagen der Oberfläche eines ungebrannten Gefäßes mittels des Schlagholzes →*tatakiita* entsteht.

**Schlagholz** *tatakiita* たたき板 – Holzbrett zum Autragen von Mustern durch das Schlagen.

**Schlicker** *doro* 泥 – mit Wasser vermischter Ton, dickflüssig.

**Schneidedraht** *shippiki* シッピキ – Werkzeug aus Draht zum Abtrennen der gerade gedrehten Keramik von der Töpferscheibe sowie zur Herstellung eines welligen Dekors.

**Schnurmuster** – *nawame* 縄目.

**Schrühbrand** *suyaki* 素焼き – der erste Brand nach der vollendeten Formgebung. Er dient der Härtung der rohen Ware.

**Schrumpfen** *chijimu* 縮む – Schrumpfungsprozess eines Gefäßes, der in zwei Stufen erfolgt: Zunächst beim Trocknen und anschließend beim Brennen. Der Schrumpfungsgrad, *shûshukuritsu*, wird in Prozenten angegeben.

**Schulter** (des Gefäßes) – *kata* 肩.

**Shûshukuritsu** 収縮率 – Schrumpfungsgrad des Tons.

**Schüssel** – *hachi* 鉢.

**"Sechs Alte Öfen"** *rokkoyô* 古六窯 – sechs wichtige Keramikzentren Japans: Bizen, Echizen, Shigaraki, Seto, Tamba und Tokoname. Der Begriff wird vor allem in den westlichen Publikationen verwendet; er hat indes in Japan durch neue Forschungsergebnisse an Bedeutung verloren.

**Serie** – in grösseren Mengen hergestellte Keramik in gleicher Form und Größe.

**Sometsuke** 染め付け – ‚Blaufärbung', blau-weiße Keramik.

**Standring** *kôdai* - 高台 – für seine unterschiedlichen Arten bei Teeschalen s. → *chirimen-kôdai,* →*janome-kôdai,* →*kaijiri-kôdai,* →*kezuri-kôdai,* →*kiri-kôdai (kirijûmonj-kôdai, kiriichimonji-kôdai),* →*kugibori-kôdai,* →*mika-zuki-kôdai,* →*nijû-kôdai,* →*sakura-kôdai,* →*takenofushi-kôdai,* →*tokin-*

---

524 auch *tokuri* ausgesprochen, vgl. Katô (1972) *Genshoku Tôki daijiten,* S. 706-707 und S. 711 sowie *Kôjien.*

*kôdai,* →tsuke-kôdai, →wa-kôdai, →wari-kôdai *(warijûmonji-kôdai, wari-ichimonji kôdai).*

**Steinzeug** *sekki* 炻器 – Keramik mit verglastem, wasserundurchlässigem Scherben. Hohe Brenntemperatur (meistens 1200-1270°C). Farbe des Scherbens sehr hell- bis dunkelgrau. Der Klang des Scherben liegt zwischen Irdenware (dumpf) und Porzellan (hell).

**Stempel** *kokuin* 刻印 – mit seiner Hilfe werden Muster in den noch feuchten Ton eingepresst.

**Strohpinsel** – *warabake* 藁刷毛.

**Suginari** 杉形 – steil- konische Teeschale in ‚Zedernform'.

**Suminagashi** 墨流し – Muster, das fließende Tusche bildet. Es entsteht, wenn ein Gefäß mit Engobe beträufelt und anschließend hin- und herbewegt wird. Die Tropfen vermischen sich und bilden ein Muster. Der Fachbegriff stammt aus der Papierherstellung.

**Takebera** 竹べら – Modellierwerkzeuge aus Bambus.

**Takenofushi-kôdai** 竹の節高台 – Standring mit kleinen ‚bambusknotenartigen' Noppen.

**Teebecher** – *yunomi* 湯飲み.

**Teekanne** *dobin* 土瓶 – mit einem über den Deckel schwingenden Henkel.

**Temmoku-Glasur** 天目 – eisenhaltige Glasur chinesischen Ursprungs, die im Reduktionsbrand braun-schwarz wird.

**Temmoku-Teeschale** *temmokunari* 天目形 - breit-konische Teeschale.

**Terokuro** 手轆轤 – Drehscheibe, die mithilfe eines Stocks →*mawashibô* in Bewegung gebracht wird.

**Tezukune** 手捏ね – Formgebung von Hand bei Raku-Teeschalen.

**Tobiganna** 飛び鉋 – ‚Fliegender Hobel', Metallschiene mit einem U-förmigen Kopf zur Verwendung beim Stech-Dekor. Das Gefäß rotiert im lederharten Zustand auf der Drehscheibe und wird mit dem vibrierenden Werkzeug nur leicht berührt.

**Tokin-kôdai** 兜巾高台 – Standring, der einen ‚helm'-artigen Buckel am Innenboden umschließt. Der Name stammt von einem Kopftuch, das in Form eines Helms umgewickelt wird.

**Tombo** トンボ – im Drehprozess verwendbares Werkzeug, das eingesetzt wird, um einen gleichen Durchmesser und eine gleiche Höhe von Gefäßen innerhalb einer Serie zu gewährleisten.

**Ton** – *nendo* 粘土, *tsuchi* 土.

**Tonkneten** *tsuchimomi* 土揉み – Vorbereitung für den Drehprozess. Je nach Zweck des Tonknetens unterscheidet man: →*aramomi* 荒揉み, →*kikumomi*

菊揉み, →*momiage* 揉み上げ.[525]

**Trockenraum** *muro* 室 bzw. *kansôshitsu* 乾燥室 – dort werden die Gefäße unter Kontrolle der Luftfeuchtigkeit planmäßig getrocknet bzw. für die weitere Bearbeitung feucht gehalten.

**Tsuchiaji** 土味 – eine der zentralen Bewertungskriterien der Keramik in Japan. Schwer direkt zu übersetzen; ein Begriff, der für die Beschreibung des Tons verwendet wird, damit sind seine Eigenschaften und ästhetischen Qualitäten sowie seine charakteristische Schönheit gemeint. Am nächsten käme die Übersetzung "Reiz (Anmut) der Tonerde".[526]

**Tsuke-kôdai** 付高台 – runder, viereckiger oder anders geformter Standring, der nach der Herstellung der Teeschale auf ihrem Boden befestigt wird.

**Tsutsugata** 筒形 – Zylinderform (Teeschalentypus).

**Ungebrannte Ware** (Rohware) – *shôsei sarete inai (mono)* 焼成されていない（もの）.

**Unterglasurdekor** – etsuke 絵つけ.

**Wa-kôdai** 輪高台 – runder, schmaler Standring.

**Wannari** 碗形 – runde Kummenform.

**Wariichimonji-kôdai** 割一文字 – an zwei gegenüberliegenden Stellen scharf eingeschnittener Standring.

**Warijûmonji-kôdai** 割十文字 – an vier Stellen kreuzförmig scharf eingeschnittener Standring.

**Wari-kôdai** 割高台 – an einer Stelle scharf eingeschnittener Standring. Abwandlungen dieser Form sind → *warijûmonji-kôdai* sowie → *wariichimonji-kôdai*.

**Wulsttechnik** *himozukuri* 紐作り – Formgebung in Aufbautechnik mithilfe von Tonwulsten.

**Vorratsgefäß** – *tsubo* 壺.

**Yakishime** 焼き締め – in hoher Temperatur gebrannte, unglasierte Keramik mit verglastem Scherben. Sie hat oft einen Ascheanflug (z. B. Ware aus Echizen, Shigaraki, Tamba, Tokoname).

**Yobôgata** 四方形 – viereckige Teeschale.

**Yubiato** 指痕 – ‚Fingerspuren', Abdrücke der Finger im Scherben, die unter der Glasur sichtbar sind. Eine Art von Dekor.

**Yûhagashihake** 釉剥がし刷毛 – ein harter Pinsel, mit dem man noch feuchte Glasur aus den Flächen, die unglasiert bleiben sollen, entfernt.

**Zange** *hibasami* 火バサミ – zum Herausnehmen der noch glühenden Keramik aus dem Ofen.

---

525 Simpson / Sodeoka / Kitto (1979), S. 28.

526 Robert Yellin benutzte den Ausdruck "clay flavour", s. *Ceramics: Art and Perception.* 2002/51, S. 71.

# Das Schema der Teedose (*chaire* 茶入)

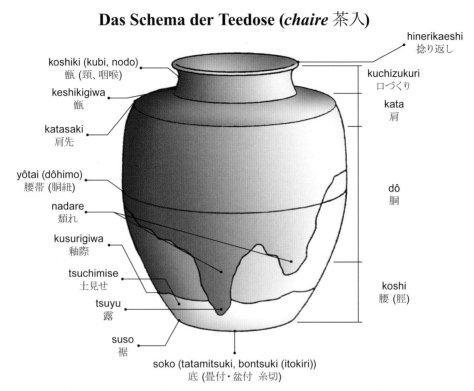

hinerikaeshi
捻り返し

koshiki (kubi, nodo)
甑 (頸、咽喉)

keshikigiwa
甑

katasaki
肩先

yôtai (dôhimo)
腰帯 (胴紐)

nadare
頽れ

kusurigiwa
釉際

tsuchimise
土見せ

tsuyu
露

suso
裾

soko (tatamitsuki, bontsuki (itokiri))
底 (畳付・盆付 糸切)

kuchizukuri
口づくり

kata
肩

dô
胴

koshi
腰 (脛)

Die Form und die japanischen Fachbegriffe übernommen aus: Yabe (Hrsg., 2002) *Kadokawa Nihon tôji daijiten*, S. 56. Die graphische Darstellung wurde geändert; Transkription durch die Autorin.

# Das Schema der Teeschale (*chawan* 茶碗)

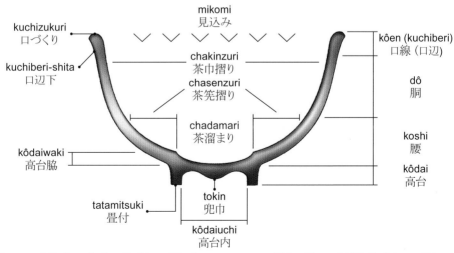

kuchizukuri
口づくり

kuchiberi-shita
口辺下

kôdaiwaki
高台脇

tatamitsuki
畳付

mikomi
見込み

chakinzuri
茶巾摺り

chasenzuri
茶筅摺り

chadamari
茶溜まり

tokin
兜巾

kôdaiuchi
高台内

kôen (kuchiberi)
口線 (口辺)

dô
胴

koshi
腰

kôdai
高台

Die Form und die japanischen Fachbegriffe übernommen aus: Yabe (Hrsg., 2002) *Kadokawa Nihon tôji daijiten*, S. 55. Die graphische Darstellung wurde geändert; Transkription durch die Autorin.

# *Chawan* 茶碗 Teeschalentypen (Auswahl)

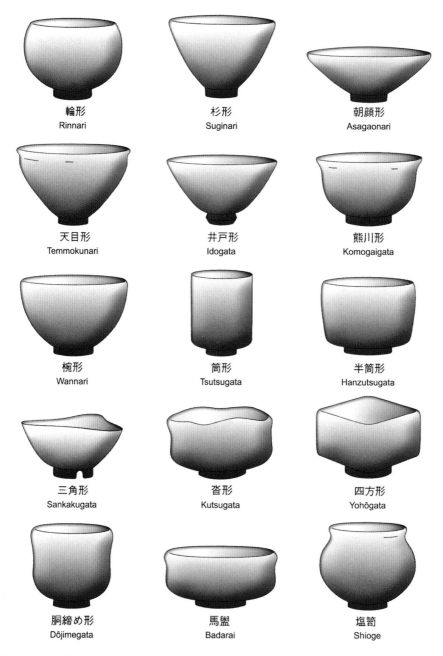

輪形
Rinnari

杉形
Suginari

朝顔形
Asagaonari

天目形
Temmokunari

井戸形
Idogata

熊川形
Komogaigata

椀形
Wannari

筒形
Tsutsugata

半筒形
Hanzutsugata

三角形
Sankakugata

沓形
Kutsugata

四方形
Yohôgata

胴締め形
Dôjimegata

馬盥
Badarai

塩笥
Shioge

Die Formen und die japanischen Fachbegriffe übernommen aus: Yabe (Hrsg., 2002) *Kadokawa Nihon tôji daijiten*, S. 55. Die graphische Darstellung wurde geändert; Transkription durch die Autorin.

# Standringtypen bei Teeschalen

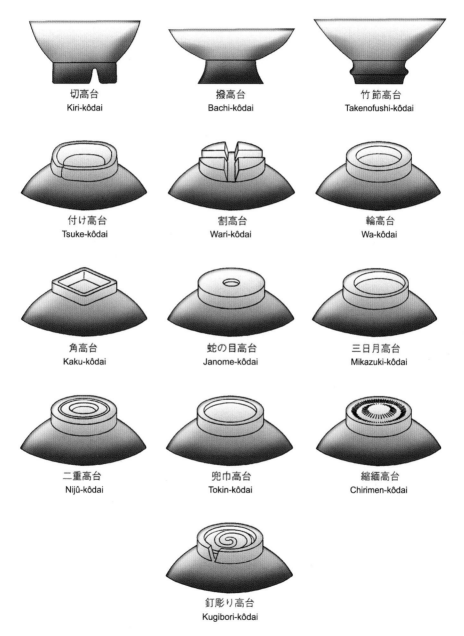

切高台
Kiri-kôdai

撥高台
Bachi-kôdai

竹節高台
Takenofushi-kôdai

付け高台
Tsuke-kôdai

割高台
Wari-kôdai

輪高台
Wa-kôdai

角高台
Kaku-kôdai

蛇の目高台
Janome-kôdai

三日月高台
Mikazuki-kôdai

二重高台
Nijû-kôdai

兜巾高台
Tokin-kôdai

縮緬高台
Chirimen-kôdai

釘彫り高台
Kugibori-kôdai

Die Formen und die japanischen Fachbegriffe übernommen aus: Yabe (Hrsg., 2002) *Kadokawa Nihon tôji daijiten*, S. 59. Die graphische Darstellung wurde geändert; Transkription durch die Autorin.

# *Mizusashi* 水差 **Wassergefäßtypen (Auswahl)**

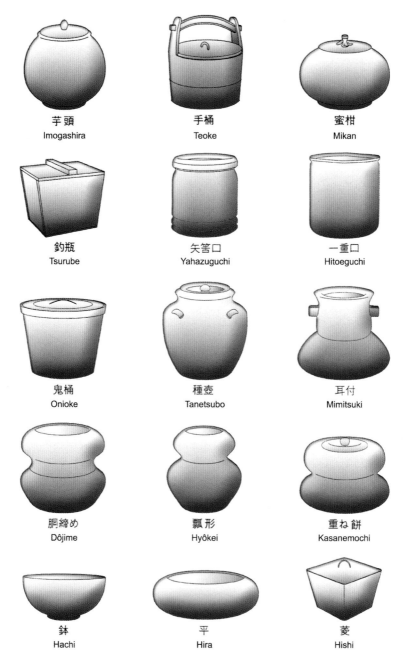

| 芋頭 | 手桶 | 蜜柑 |
| Imogashira | Teoke | Mikan |
| 釣瓶 | 矢筈口 | 一重口 |
| Tsurube | Yahazuguchi | Hitoeguchi |
| 鬼桶 | 種壺 | 耳付 |
| Onioke | Tanetsubo | Mimitsuki |
| 胴締め | 瓢形 | 重ね餅 |
| Dôjime | Hyôkei | Kasanemochi |
| 鉢 | 平 | 菱 |
| Hachi | Hira | Hishi |

Die Formen und die japanischen Fachbegriffe übernommen aus: Yabe (Hrsg., 2002) *Kadokawa Nihon tôji daijiten*, S. 57. Die graphische Darstellung wurde geändert; Transkription durch die Autorin.

# *Chaire* 茶入 **Teedosentypen (Auswahl)**

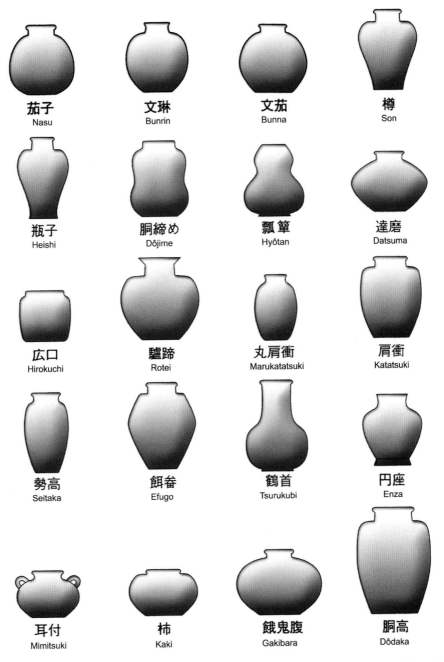

| 茶子<br>Nasu | 文琳<br>Bunrin | 文茄<br>Bunna | 樽<br>Son |
| --- | --- | --- | --- |
| 瓶子<br>Heishi | 胴締め<br>Dôjime | 瓢箪<br>Hyôtan | 達磨<br>Datsuma |
| 広口<br>Hirokuchi | 鑪蹄<br>Rotei | 丸肩衝<br>Marukatatsuki | 肩衝<br>Katatsuki |
| 勢高<br>Seitaka | 餌畚<br>Efugo | 鶴首<br>Tsurukubi | 円座<br>Enza |
| 耳付<br>Mimitsuki | 柿<br>Kaki | 餓鬼腹<br>Gakibara | 胴高<br>Dôdaka |

Die Formen und die japanischen Fachbegriffe übernommen aus: Yabe (Hrsg., 2002) *Kadokawa Nihon tôji daijiten*, S. 56. Die graphische Darstellung wurde geändert; Transkription durch die Autorin.

# Japanische Keramik im historischen Überblick

| 縄文 **Jômon** | 弥生 **Yayoi** | 古墳 **Kofun** | 奈良 **Nara** | 平安 **Heian** | 鎌倉 **Kamakura** |
|---|---|---|---|---|---|

縄文土器 Jômon · 弥生土器 Yayoi · 土師器 Hajiki

須恵器 Sueki

珠洲 Suzu

備前 Bizen

丹波 Tamba

信楽 Shigaraki

越前 Echizen

常滑 Tokoname

渥美 Atsumi

猿投 Sanage

瀬戸 Seto

奈良三彩 Nara-sansai

土器 Doki - unglasierte Irdenware

炻器 Sekki - Steinzeug

陶器 Tôki - glasierte Irdenware

磁器 Jiki - Porzellan

Das Schema der zeitlichen Entwicklung der Keramik und die japanischen Fachbegriffe übernommen aus *Kadokawa Nihon tôji daijiten* herausgegeben von Yabe Yoshiaki (2002), S. 49. Die graphische Darstellung wurde geändert; Transkription durch die Autorin.

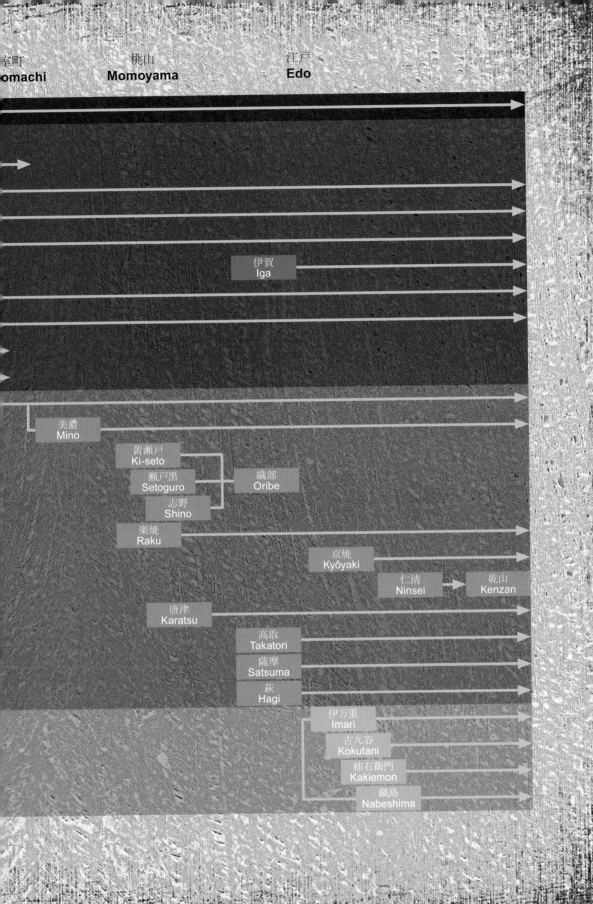

室町
**omachi**

桃山
**Momoyama**

江戸
**Edo**

伊賀
Iga

美濃
Mino

黄瀬戸
Ki-seto

瀬戸黒
Setoguro

志野
Shino

織部
Oribe

楽焼
Raku

京焼
Kyôyaki

仁清
Ninsei

乾山
Kenzan

唐津
Karatsu

高取
Takatori

薩摩
Satsuma

萩
Hagi

伊万里
Imari

古九谷
Kokutani

柿右衛門
Kakiemon

鍋島
Nabeshima

# Museen mit keramischen Sammlungen in Japan

**Aichiken Tôji Shiryôkan** 愛知県陶磁資料館 Archiv und Museum der Präfektur Aichi für Keramik (Seto, Präfektur Aichi)

**Ebetsu Seramikku Âto Sentâ** 江別セラミックアートセンター Ebetsu Ceramic Art Center (Ebetsu, Hokkaidô)

**Fukuiken Tôgeikan** 福井県陶芸館 Keramikmuseum der Präfektur Fukui (Miyazakimura, Präfektur Fukui)

**Fukuokashi Bijutsukan** 福岡市美術館 Museum der Stadt Fukuoka (Fukuoka, Präfektur Fukuoka)

**Fukushima Kenritsu Hakubutsukan** 福島県立博物 Museum der Präfektur Fukushima (Aizuwakamatsu, Präfektur Fukushima)

**Gendai Kôgei Bijutsukan** 現代工芸美術館 Museum für Modernes Kunsthandwerk (Nakayama, Präfektur Tottori)

**Gifuken Bijutsukan** 岐阜県美術館 Museum der Präfektur Gifu (Gifu, Präfektur Gifu)

**Gifuken Gendai Tôgei Bijutsukan** 岐阜県現代陶芸美術館 Museum der Präfektur Gifu für moderne Keramik (Tajimi, Präfektur Gifu)

**Gifushi Rekishi Hakubutsukan** 岐阜市歴史博物館 Historisches Museum der Stadt Gifu (Gifu, Präfektur Gifu)

**Gifuken Tôji Shiryôkan** 岐阜県陶磁資料館 Keramikarchiv und Keramikmuseum der Präfektur Gifu (Tajimi, Präfektur Gifu)

**Gotô Bijutsukan** 五島美術館 Gotô-Museum (Tôkyô)

**Hagishi Kyôdohakubutsukan** 萩市郷土博物館 Heimatmuseum der Stadt Hagi (Hagi, Präfektur Yamaguchi)

**Hiroshima Kenritsu Bijutsukan** 広島県立美術館 Museum der Präfektur Hiroshima (Hiroshima, Präfektur Hiroshima)

**Ibarakiken Tôgei Bijutsukan** 茨城県陶芸美術館 Keramikmuseum der Präfektur Ibaraki (Kasama, Präfektur Ibaraki)

**Idemitsu Bijutsukan** 出光美術館 Idemitsu-Museum (Tôkyô)

**Ishikawa Kenritsu Bijutsukan** 石川県立美術館 Museum der Präfektur Ishikawa (Kanazawa, Präfektur Ishikawa)

**Ishikawaken Kutani-yaki Bijutsukan** 石川県九谷焼美術館 Museum der Präfektur Ishikawa für Kutani-Keramik (Kaga, Präfektur Ishikawa)

**Kagoshima Shiritsu Bijutsukan** 鹿児島市立美術館 Museum der Stadt Kagoshima (Kagoshima, Präfektur Kagoshima)

**Kyôto Kokuritsu Kindai Bijutsukan** 京都国立近代美術館 Kyôto Nationalmuseum für Moderne Kunst (Kyôto)

**Kyôto Kokuritsu Hakubutsukan** 京都国立博物館 Kyôto Nationalmuseum (Kyôto)

**Mashiko Sankôkan** 益子参考館 Archiv der Stadt Mashiko (Mashiko, Präfektur Tochigi)

**Miho Museum** MIHO MUSEUM (Shigaraki, Präfektur Shiga)

**MOA Bijutsukan** MOA 美術館 MOA Museum (Atami, Präfektur Shizuoka)

**Nara Kenritsu Bijutsukan** 奈良県立美術館 Museum der Präfektur Nara (Nara, Präfektur Nara)

**Nezu Bijutsukan** 根津美術館 Nezu-Museum (Tôkyô)

**Nihon Mingeikan** 日本民芸館 Japanisches Mingei-Museum (Tôkyô)

**Okayamaken Bizen Tôgei Bijutsukan** 岡山県備前陶芸美術館 Museum der Präfektur Okayama für Bizen Keramik (Bizen, Präfektur Okayama)

**Okayama Kenritsu Hakubutsukan** 岡山県立博物館 Museum der Präfektur Okayama (Okayama, Präfektur Okayama)

**Ôsaka Shiritsu Bijutsukan** 大阪市立美術館 Museum der Stadt Ôsaka (Ôsaka)

**Ôsaka Shiritsu Tôyô Tôji Bijutsukan** 大阪市立東洋陶磁美術館 Museum der Stadt Ôsaka für Orientalische Keramik (Ôsaka)

**Raku Bijutsukan** 楽美術館 (Hrsg., 1998): Raku – A Dynasty of Japanese Ceramists. 『楽茶碗の四〇〇年—伝統と創造』. Raku Bijutsukan, Kyôto.

**Sadô Shiryôkan** 茶道資料館 Sadô (Tee-Weg)-Archiv (Kyôto)

**Saga Kenritsu Hakubutsukan, Saga Kenritsu Bijutsukan** 佐賀県立博物館・佐賀県立美術館 Museum der Präfektur (Saga, Präfektur Saga)

**Saga Kenritsu Kyûshû Tôji Bunkakan** 佐賀県立九州陶磁文化館 Museum der Präfektur Saga für Kyûshû-Keramik (Arita, Präfektur Saga)

**Sendaishi Hakubutsukan** 仙台市博物館 Museum der Stadt Sendai (Sendai, Präfektur Miyagi)

**Shiga Kenritsu Tôgei no Mori, Tôgeikan** 滋賀県立陶芸の森 陶芸館 Zentrum für Keramik der Präfektur Shiga, Keramikmuseum (Shigaraki, Präfektur Shiga)

**Shigaraki-yaki Shiryô Bijutsukan** 信楽焼資料美術館 Archiv und Museum für Shigaraki-Keramik (Shigaraki, Präfektur Shiga)

**Suntory Bijutsukan** サントリー美術館 Suntory-Museum (Tôkyô)

**Suzu Shiritsu Suzu-yaki Shiryôkan** 珠洲市立珠洲焼き資料館 Archiv der Stadt Suzu für Suzu-Keramik; (Suzu, Präfektur Ishikawa)

**Tamba Kotôkan** 丹波古陶館 Museum für Tamba-Keramik (Shinoyama, Präfektur Hyôgo)

**Tôhoku Tôji Bunkakan** 東北陶磁文化館 Museum der Tôhoku-Keramik (Nakaniida, Präfektur Miyagi)

**Tokoname Shiritsu Tôgei Kenkyûjo** 常滑市立陶芸研究所 Keramikforschungsinstitut der Stadt Tokoname (Tokoname, Präfektur Aichi)

**Tôkyô Kokuritsu Hakubutsukan** 東京国立博物館 Tôkyô Nationalmuseum (Tôkyô)

**Tôkyô Kokuritsu Kindai Bijutsukan, Kôgeikan** 東京国立近代美術館工芸館 Tôkyô Nationalmuseum für Moderne Kunst, Kunsthandwerksammlungen (Tôkyô)

**Toyozô Shiryôkan** 豊蔵資料館 Archiv der Keramiker Arakawa Toyozô (Kani, Präfektur Gifu)

**Wakayama Kenritsu Hakubutsukan** 和歌山県立博物館 Museum der Präfektur Wakayama (Wakayama, Präfektur Wakayama)

**Yamaguchi Kenritsu Bijutsukan** 山口県立美術館 Museum der Präfektur Yamaguchi (Yamaguchi, Präfektur Yamaguchi)

**Yamaguchi Kenritsu Bijutsukan, Uragami Kinenkan** 山口県立美術館浦上記念館 Museum der Präfektur Yamaguchi, Uragami Gedenkmuseum (Hagi, Präfektur Yamaguchi)

Die Zusammenstellung erfolgte aufgrund der Relevanz der Sammlungen für die vorliegende Arbeit und beruht auf der Liste der Museen aus einem Standardwerk *Kadokawa Nihon tôji daijiten*, Yabe (2002), S. 81-86. Dort sind insgesamt 276 Museen mit Adressen und kurzer Sammlungsbeschreibung aufgeführt.

# Keramiker
## (Name und Werkstattadresse)

1. **Karin Bablok**, Atelier im Alten Schulhaus, Allermöher Deich 445, 21037 Hamburg
2. **Mari-Alice Bahra**, In der Aue 13, 14480 Potsdam
3. **Carla Binter**, Bahrenfelder Str. 201b, 22765 Hamburg
4. **Markus Böhm**, Alt Gaarz 6, 17248 Lärz
5. **Katharina Böttcher**, Telemannstr. 23, 20255 Hamburg
6. **Antje Brüggemann**, Wippershain, 10. Straße 20, 277 Schenklengsfeld
7. **Dorothea Chabert,** Keramikatelier im Schloß, 38448 Alt-Wolfsburg
8. **Prof. Dieter Crumbiegel,** End 61, 52525 Heinsberg-Karken
9. **Monika Debus**, Brunnenstr. 13, 56203 Höhr-Grenzhausen
10. **Ute Dreist,** Crivitzer Chaussee 45, 19399 Techentin
11. **Simon Fukuda-Chabert,** Scheffelhof 3, 38440 Wolfsburg, nicht mehr in Deutschland tätig
12. **Eva Funk-Schwarzenauer,** Froschgasse 13, 72070 Tübingen
13. **Astrid Gerhartz,** Noeggerathstr. 20, 53111 Bonn
14. **Hans-Ulrich Geß,** Gottsbürener Str. 15, 34385 Bad Karlshafen
15. **Tuschka Gödel,** Werkstatt wurde geschlossen
16. **Hans Georg Hach,** Litschentalstr. 26, 77960 Seelbach
17. **Hans und Renate Heckmann,** Neumäuerstr. 54, 74523 Schwäbisch Hall
18. **Evelyn Hesselmann,** Wilhelm-Späth-Str. 10, 90461 Nürnberg
19. **Christine Hitzblech,** Siedlungstr. 28, 76297 Stutensee-Spöck
20. **Jerry Johns,** Ellenbogen 2, 20144 Hamburg
21. **Gisela Jost,** Schulstr. 10, 55218 Ingelheim
22. **Susanne Kallenbach,** An der Schwale 1, 24536 Neumünster
23. **Birke Kästner,** Hauptstr. 39, 19071 Dalberg
24. **Horst Kerstan,** Böscherzenweg 3, 79400 Kandern
25. **Christel Kiesel,** Hauptstr. 6, 03246 Crintz
26. **Eva Kinzius,** Südstr. 50, 52064 Aachen

27. **Heidi Kippenberg,** Dorfstr. 13, 91085 Weisendorf-Buch
28. **Heidrun Kläger-Haug,** Kreuzweg 6, 72172 Sulz a.N.
29. **Markus Klausmann,** Talbachstr. 35, 79183 Waldkirch-Siensbach
30. **Doris Knörlein,** Fresenwisch, 24791 Alt Duvenstedt
31. **Susanne Koch,** Dorfstr. 35, 24367 Osterby
32. **Eva Koj,** Dorfstr. 15, 24247 Mielkendorf
33. **Jan Kollwitz,** Bäderstraße 23, 23743 Cismar
34. **Jan Thomas König,** Grafwegenerwegener Str. 19, 47559 Kranenburg
35. **Sabine Kratzer,** Atelierhof Scholen 53, 27251 Scholen
36. **Elisabeth Krämer,** Löwenbrucher Weg 31, 12307 Berlin
37. **Dr. Eva Lacour; Paul Dinger,** Dorfstr. 3, 56729 Anschau / Eifel
38. **Joachim Lambrecht,** Schloßhof 1, 88634 Großschönach
39. **Renate Langheim,** Akazienweg 21, 25436 Tornesch
40. **Hanno Leischke,** Marburgerstr. 16 b, 01279 Dresden-Laubegast
41. **Uwe Löllmann,** Kapellenhof 1, 78247 Hilzingen
42. **Tonhaus Lutz,** Leistenstr. 80, 97082 Würzburg
43. **Reingard Maier,** Finkenstr. 6, 86447 Aindling-Hausen
44. **Johannes Makolies,** Pillnitzer Landstr. 253, 01326 Dresden
45. **Martin McWilliam,** Auf dem Kötjen 1, 26209 Sandhatten
46. **Martin Mindermann,** Künstlerhaus, Altes Pumpwerk, Randweg 2e, 28239 Bremen
47. **Andrea Müller,** Stiftsgasse 10, 63739 Aschaffenburg
48. **Regina Müller-Huschke,** Florastr. 10, 13187 Berlin
49. **Cornelia Nagel,** Späthstr. 80/81 (Baumschule), 12437 Berlin
50. **Johannes Nagel,** Humboldtstr. 42, 06114 Halle
51. **Sandra Nitz,** Kleinziegenfeld 36, 96260 Weismain
52. **Angelika und Jürgen Reich,** Am Stegebach 11, 18209 Bartenshagen
53. **Lotte Reimers,** Stadtmauergasse 17, 67146 Deidesheim
54. **Armin Rieger,** Hof 2, 18279 Bergfeld
55. **Stephan Rossie; Christiane Schick-Rossié,** Am Brunnen, 51503 Rösrath
56. **Markus Rusch,** Marktplatz 35, 84149 Velden
57. **Jochen Rüth,** Willibaldstr. 8, 86687 Altisheim
58. **Michael Sälzer,** Blütcher Str. 69, 56349 Kaub-Viktoriastollen
59. **Elisabeth Schaffer,** Planeggerstr. 15, 82131 Gauting
60. **Sebastian Scheid,** Kirchweg 13, 63654 Büdingen
61. **Martin Schlotz,** Mittelstr. 3, 56291 Laudert
62. **Gunnar Schröder,** Eppendorfer Weg 158, 20253 Hamburg
63. **Martina Sigmund-Servetti,** Staehlenstr. 32, 74081 Heilbronn
64. **Denise Stangier,** Hallbergstr. 19, 40239 Düsseldorf

65. **Mathias Stein,** Eppendorfer Weg 158, 20253 Hamburg
66. **Klaus (Nicolaus) Steindlmüller,** Dahlienweg 3, 83209 Prien am Chiemsee
67. **Yoshie Stuckenschmidt-Hara; Dierk Stuckenschmidt,** Rostinger Str. 53, Königswinter
68. **Till Sudeck,** Emil-Specht-Allee 9A, 21521 Aumühle
69. **Carola Süß,** Landstraße 26, 28870 Fischerhude
70. **Gerhard Tattko,** Burgstr. 2, 56203 Höhr-Grenzhausen
71. **Kay Wendt**, Keramikstube, Rathausmarkt 14, 24837 Schleswig
72. **Aud Wolter,** Falkenburger Ring 8, 22147 Hamburg
73. **Nele Zander**, Hütten 67, 20355 Hamburg
74. **Dorothee Zeller,** Brahmsweg 17, 88267 Vogt

# Bibliographie

**Ackermann (2000)** – Ackermann, Hans Christoph: *Seidengewebe des 18. Jahrhunderts. Bd. 1. Bizarre Seiden.* Abegg-Stiftung Riggisberg, Riggisberg.

**Adams (1982)** – Adams, Janet Woodbury: *Decorative Folding Screens in the West from 1600 to the Present Day.* London.

**Aichiken Tôji Shiryôkan (1994)** – Aichiken Tôji Shiryôkan 愛知県陶磁資料館: *Aichiken Tôji Shiryôkan kansei-kinen tokubetsu tenrankai. Kokusai gendai tôgei-ten - konnichi no utsuwa to zôkei* 『愛知県陶磁資料館完成記念特別企画展国際現代陶芸展 － 今日のうつわと造形』. Aichiken Tôji Shiryôkan/Asahishinbunsha 愛知県陶磁資料館/朝日新聞社, Seto 瀬戸, Ausstellungskatalog.

**Aichiken Tôji Shiryôkan (Hrsg., 1995)** – Aichiken Tôji Shiryôkan 愛知県陶磁資料館: *Tokubetsu kikakuten. Chanoyu no bi – Gotô Bijutsukan korekushon*『特別企画展 茶の湯の美 － 五島美術館コレクション』. Aichiken Tôji Shiryôkan 愛知県陶磁資料館, Seto 瀬戸, Ausstellungskatalog.

**Aichiken Tôji Shiryôkan (Hrsg., 1997)** – Aichiken Tôji Shiryôkan 愛知県陶磁資料館: *Iseki ni miru Sengoku-Momoyama no chadôgu* 『遺跡にみる戦国・桃山の茶道具』. Aichiken Tôji Shiryôkan 愛知県陶磁資料館, Seto 瀬戸, Ausstellungskatalog.

**Aichiken Tôji Shiryôkan (Hrsg., 1998)** – Aichiken Tôji Shiryôkan Gakugeika 愛知県陶磁資料館学芸課: *Aichiken Tôji Shiryôkan shozôhin zuroku II* 『愛知県陶磁資料館 所蔵品図録II』. Aichiken Tôji Shiryôkan 愛知県陶磁資料館, Seto 瀬戸. Bestandskatalog.

**Aichiken Tôji Shiryôkan (Hrsg., 1999)** – Aichiken Tôji Shiryôkan Gakugeika 愛知県陶磁資料館学芸課: *Shûki kikakuten chanoyu to yakimono – Owari, Mikawa no chajintachi wo megutte* 『秋季企画展 茶の湯とやきもの － 尾張・三河の茶人たちをめぐってー』. Aichiken Tôji Shiryôkan 愛知県陶磁資料館, Seto 瀬戸, Ausstellungskatalog.

**Aichiken Tôji Shiryôkan (Hrsg., 2000)** – Aichiken Tôji Shiryôkan 愛知県陶磁資料館: *Kappu to sôsâ no sekai.* 『カップ ＆ ソーサーの世界』. Aichiken Tôji Shiryôkan 愛知県陶磁資料館, Seto 瀬戸.

**Aichiken Tôji Shiryôkan / Chûnichi Shinbunsha (Hrsg., 2000)** – Aichiken Tôji Shiryôkan / Chûnichi Shinbusha 愛知県陶磁資料館 / 中日新聞社編: *Nihon Tôji 5000nen no shihô* 『日本陶磁5000年の至宝』. Chûnichi Shinbunsha 中日新聞社, Nagoya 名古屋, Ausstellungskatalog.

**Andrews (1994)** – Andrews, Tim: Raku: *A Review of Contemporary Work.* A & C Black, London.

**Arakawa (1959)** – Arakawa, Toyozô: 荒川豊蔵: *Shino*.『志野』Tôki zenshû, Bd. 4, 陶器全集第4巻. Heibonsha 平凡社, Tôkyô 東京.

**Arakawa (1995)** – Arakawa Masaaki 荒川正明: „Tôgei ni okeru seikimatsu yôshiki – 19seikimatsu no Seiyô to Nihon no bijutsu-tôji no kôryû"「陶芸における世紀末様式—19世紀末の西洋と日本の美術陶磁の交流」, in: *Idemitsu Bijutsukan Kenkyû Kiyô*, H. 1『出光美術館研究紀要』1. Idemitsu Bijutsukan 出光美術館, Tôkyô 東京, S. 97-123.

**Arakawa (1996)** – Arakawa Masaaki 荒川正明: „Ôzara no jidai – kinsei-shoki ni okeru ôzara juyô no shosô"「大皿の時代—近世初期における大皿需要の諸相」, in: *Idemitsu Bijutsukan Kenkyû Kiyô,* H.2 『出光美術館研究紀要』2, Idemitsu Bijutsukan 出光美術館, Tôkyô 東京, S. 71-103.

**Arakawa (1998)** – Arakawa Masaaki 荒川正明: „Nihon tôki ni okeru yûnagashi no keifu – sôshoku ishô toshite no yûyaku"「日本陶器における釉流しの系譜 – 装飾意匠としての釉薬」, in: *Idemitsu Bijutsukan Kenkyû Kiyô*, H. 4 『出光美術館紀要』4. Idemitsu Bijutsukan 出光美術館, Tôkyô 東京, S. 67-99.

**Arakawa (2000)** – Arakawa Masaaki 荒川正明: „Itaya Hazan densetsu no haikei"「板谷波山伝説の背景」, in: *Idemitsu Bijutsukan Kenkyû Kiyô*, H. 6. 『出光美術館研究紀要』6. Idemitsu Bijutsukan 出光美術館, Tôkyô 東京, S. 163-173.

**Arakawa (2004)** – Arakawa Masaaki 荒川正明: *Itaya Hazan* 『板谷波山』. Shôgakukan 小学館, Tôkyô 東京.

**Arano et al. (Hrsg., 1993)** – Arano Yasunori / Ishii Masatoshi / Murai Shôsuke (Hrsg.) 荒野泰典 / 石井正敏 / 村井章介編: *Ajia no naka no Nihonshi IV: Bunka to gijutsu*『アジアのなかの日本史 VI文化と技術』. Tokyo Daigaku shuppankai 東京大学出版会, Tôkyô 東京.

**Arita Ceramic Museum (1991)** – Arita Ceramic Museum 有田陶磁美術館: *Arita Tôji Bijutsukan zôhin zuroku* 『有田陶磁美術館蔵品図録』. Arita Ceramic Museum, Arita 有田.

**Ashmead (1987)** – Ashmead, John: *The Idea of Japan 1853-1895: Japan as Described by American and Other Travellers from the West*. Garland Publishing, New York / London.

**Atteslander (2003)** – Atteslander, Peter: *Methoden der empirischen Sozialforschung*. Berlin / New York.

**Ayers (1985)** – Ayers, John: "The Early China Trade", in: Impey, John / MacGregor, Arthur: *The Origins of Museums; the Cabinet of Curiosities in Sixteenth- and Seventeenth-century Europe*. Clarendon Press, Oxford, S. 259-266.

**Ayers / Impey / Mallet (1990)** – Ayers, John / Impey, Oliver / Mallet, J.V.G.: *Porcelain for Palaces. The Fashion for Japan in Europe*. Oriental Ceramic Society, London.

**Baer (2000)** – Baer, Winfried: „Die Lackmanufaktur der Gebrüder Dagly in Berlin," in: Kühlenthal, Michael: *Japanische und europäische Lackarbeiten. Japanese and European Lacquerware*. Bayerisches Landesamt für Denkmalpflege, München, S. 289-330.

**Bailey (1999)** – Bailey, Gauvin Alexander: "The Art of the Jesuit Missions in Japan in the Age of St. Francis Xavier and Allesandoro Valignano", in: Executive Committee 450th Anniversary of the arrival of St Francis Xavier in Japan: *Christian Culture in sixteenth – century Europe: its Acceptance, Rejection, and Influence with regard to the Nations of Asia*. Sophia University Press, Tôkyô 東京.

**Balistreri (2002)** – Balistreri, John: „Peter Voulkos – The Legend", in: *Ceramics, Art and Perception*, No. 48, S. 3-7.

**Baroni / D'Auria (1984)** – Baroni, Daniele / D'Auria, Antonio: *Josef Hoffmann und die Wiener Werkstätte*, Stuttgart.

**Bary (1995)** – Bary, WM. Theodore de: „The Vocabulary of Japanese Aesthetics, I, II, III", in: Hume, Nancy G.: *Japanese Aesthetics and Culture*, State University of New York Press, New York, S. 43-76.

**Baumunk (1993)** – Baumunk, Bodo: „Japan auf den Weltausstellungen", in: *Japan und Europa 1543-1929. Essays.* Berliner Festspiele / Argon, Berlin, Supplement zum Ausstellungskatalog.

**Becker (1997)** – Becker, Ingeborg: *Ostasien in der Kunst des Jugendstils.* Bröhan Museum, Berlin.

**Beittel (1989)** – Beittel, Kenneth R., *Zen and the Art of Pottery.* Weatherhill, New York (u. a.).

**Berger (1980)** – Berger, Klaus: *Japonismus in der westlichen Malerei 1860-1920.* Prestel, München.

**Berger (1990)** – Berger, Wily Richard: *China- Bild und China- Mode im Europa der Aufklärung.* Böhlau, Köln/ Wien.

**Beutler (1973)** – Beutler, Christian: *Weltausstellungen im 19. Jahrhundert.* Klein & Volbert, München.

**Beyer (1974)** – Beyer, Johannes: *Lehrbuch für Keramiker.* Beyer Verlag, Ostrohe.

**Berliner Festspiele (Hrsg., 1985)** – Berliner Festspiele: *Europa und die Kaiser von China 1240-1816.* Insel Verlag, Berlin.

**Bing (1981)** – Bing Samuel, ビング, サミュエル: *Geijutsu no nihon: 1888 - 1891*『藝術の日本 1888 －1891』. Bijutsu Kôronsha 美術公論社.

**Bitterli (1976)** – Bitterli, Urs: *Die "Wilden" und die "Zivilisierten". Grundzüge eines Geistes- und Kulturgeschichte der europäisch-überseeischen Begegnung.* C.H. Beck, München.

**Bitterli (1986)** – Bitterli, Urs: *Alte Welt – Neue Welt. Formen des europäisch- überseeischen Kulturkontakts von 15. bis zum 18. Jahrhundert.* C.H. Beck, München.

**Bovey / Till (1982)** – Bovey, Patricia / Till, Barry: *Ceramics: East meets West.* Art Gallery of Greater Victoria, Victoria.

**Bock (1978)** – Bock, G. Reineking von: *Meister der Deutschen Keramik 1900 bis 1950.* Kunstgewerbemuseum, Köln.

**Bock (1979)** – Bock, G. Reineking von: *Keramik des 20. Jahrhunderts Deutschland.* Keyser. München.

**Böhm (2010)** – Böhm, Markus: „Phoenix und Anko-gama.", in: Landesverband Kunsthandwerk Mecklenburg-Vorpommern e.V. (Hrsg.): *Holzbrandkeramik in Mecklenburg Vorpommern. Aktionen, Technik und Akteure – eine Bestandsaufnahme.* Rostock. S. 66-69.

**Borgward (1996)** – Borgward, Monica: „Martin Mindermann", in: *Kunsthandwerk & Design,* 11/12, S. 16-20.

**Boxer (1951)** – Boxer, C. R.: *The Christian century in Japan 1549 – 1650,* Cambridge University Press, Manchester.

**Bräutigam (1998)** – Bräutigam, Herbert: *Schätze japanischer Lackkunst auf Schloss Friedenstein.* Schlossmuseum Gotha Druck, Gotha.

**Breger (1990)** – Breger, Rosemary Anne: *Myth and Stereotype: Images of Japan in the German Press and in Japanese Self-presentation.* Lang, Frankfurt a. M.

**Brett / Irwin (1970)** – Brett, Katharine/Irwin, John: *Origins of Chintz.* London.

**Brett (1960)** – Brett, Katharina: "The Japanes Style in Cintz design", in: *Journal of Indian Textile History*: 1960 (5), Ahmedabad, S. 42-50.

**Breukink-Peeze (1989)** – Breukink-Peeze, Margaret: "Japanese Robes: A Craze," in: Raay, Stefan van: *Imitation and Inspiration. Japanese Influence on Dutch Art.* D'ARTS, Amsterdam, S. 53-60.

**Brinckmann (1889)** – Brinckmann, Justus: *Kunst und Handwerk in Japan* Wagner, Berlin.

**Brockmann (1994)** – Brockmann, Anita: „Auf dem Weg zu einem neuen Kunstverständnis. Ernest Fenollosas ‚Bijutsu shinsetsu'", in: Bochumer Jahrbuch zur Ostasienforschung (18). Iudicium, München.

**Bröhan (Hrsg., 1996)** – Bröhan, Karl H.: Porzellan: Kunst und Design 1889 bis 1939; vom Jugendstil zum Funktionalismus. Bestandskatalog Bd. V. 2. Bröhan-Museum, Berlin.

**Broxtermann (1988)** – Broxtermann, Bettina: *Der Keramiker Walter Popp (1913- 1977).* Universität Karlsruhe (TH), Disseratation.

**Brugier (2000)** – Brugier, Nicole Judet: "From Asia to Europe: Asian Lacquerware applied to French Furniture", in: Kühlenthal (2000b): *Ostasiatische und europäische Lacktechniken. East Asian and European Lacquer Techniques.* ICOMOS, Hefte des Deutschen Nationalkomittes XXXV, München.

**Butz (1997)** – Butz, Herbert: „Das weiße Gold des Fernen Ostens. Die Porzellanbrücke zwischen Ostasien und Europa im 16. und 17. Jahrhundert", in: *Museumsjournal: Bericht aus Museen, Schlössern und Sammlungen in Berlin und Potsdam*, Bd.11, 1997, S. 40–43.

**Canz (1976)** – Symbolistische Bildvorstellungen im Juwelierschmuck um 1900. München, Univ., Diss.

**Chadô Shiryôkan (Hrsg., 1981-82)** – Chadô Shiryôkan 茶道資料館: *Chanoyu to Kyô-yaki* 2 Bd. 『茶の湯と京焼』, 全2巻, Chadô Sôgô Shiryôkan 茶道総合資料館, Kyôto 京都.

**Christiani / Baumann-Wilke (1993)** – Christiani, Franz-Josef / Baumann-Wilke, Sabine: *Führer durch die Schausammlung Braunschweiger Lackkunst.* Städtisches Museum, Braunschweig.

**Committee of Hayashi Tadamasa Symposium (2007)** – Committee of Hayashi Tadamasa Symposium: *Hayashi Tadamasa: Japonisme and cultural exchanges.* Seiunsha, Tôkyô.

**Coolidge Rousmaniere (2008)** – "Bijutsu is not Art and Craft is not Kogei: Thoughts on the Display of Ceramics in Art Museums", in: Fujita Haruhiko (Hrsg.) 藤田治彦編: Words for Design II. (Kagakukenkyûhihojokin Hôkokusho 科学研究費補助金報告書), Ôsaka 大阪.

**Cooper (1995)** – Cooper, Michael: *They came to Japan. An Anthology of European Reports on Japan 1543-1640.* University of Michigan, Ann Arbor.

**Croissant / Ledderose (Hrsg., 1993)** – Croissant, Doris/Ledderose, Lothar: *Japan und Europa: 1543-1929.* Argon, Berlin.

**Czarnocka, Anna Honorata (1989)** – Czarnocka, Anna Hororata: *Aspekte der „Chinoiserie" in der französischen Lackkunst des XVIII. Jahrhunderts.* Rheinische Friedrich- Wilhelms-Universität Bonn, Dissertation.

**Deutsche-Japanische Gesellschaft Schleswig-Holstein (Hrsg., 2000)** – Deutsche-Japanische Gesellschaft Schleswig-Holstein (Hrsg.): *Berührungen mit Japan.* Kiel.

**Degawa / Nakanodô / Yuba (Hrsg.) (2001)** – Degawa Tetsurô 出川哲朗 / Nakanodô Kazunobu 中ノ堂一信 / Yuba Tadanori 弓場紀和: *Ajia tôgei-shi* 「アジア陶芸史」. Shôwadô 昭和堂, Kyôto 京都.

**Delank (1996)** – Delank, Claudia: *Das imaginäre Japan in der Kunst. "Japanbilder" vom Jugendstil bis zum Bauhaus*. Iudicium, München. (Japanische Übersetzung: Suitô Tatsuhiko 水藤達彦 / Ikeda Yûko 池田祐子 (2004) 訳: 『ドイツにおける「日本=像」ユーゲントシュティールからバウハウスまで』. Shibunkaku shuppan 思文閣出版, Kyôto 京都.)

**Deneken, Friedrich (1896)** – Deneken, Friedrich: *Japanische Motive für Flächenverzierung*. J. Becker, Berlin.

**Dentôteki Kôgeihin Sangyô Shinkô Kyôkai (Hrsg., 1996)** – Dentôteki Kôgeihin Sangyô Shinkô Kyôkai (財) 伝統的工芸品産業振興協会編: *Dentôteki Kôgeihin he no shôtai* 『伝統的工芸品への招待』. Ôkurashô insatsukyoku 大蔵省印刷局, Tôkyô 東京.

**Dewald (2000)** – „Keramik in Westdeutschland", in: Spielmann, Heinz / Kaneko Kenji: *Deutsche Keramik 1900–2000. Geschichte und Positionen*. Asahi Shinbun, Tôkyô. S. 41-47.

**Diekmann (2000)** – Diekmann, Andreas: *Empirische Sozialforschung. Grundlagen, Methoden, Anwendungen*. Rowohlt-Taschenbuch-Verlag, Reinbek bei Hamburg.

**Diesinger (1990)** – Diesinger, Gunter Rudolf: *Ostasiatische Lackarbeiten*. Herzog Anton Ulrich-Museum Braunschweig, Braunschweig. Bestandskatalog.

**Dohi et al. (Hrsg., 1990)** – Dohi Yoshio 土肥美夫ほか編: *Geijutsu no riron: Kôza 20 seiki no geijutsu 9* 『芸術の理論 講座20世紀の芸術 9』. Iwanami shoten 岩波書店, Tôkyô 東京.

**Ehmcke (1991)** – Ehmcke, Franziska: *Der japanische Tee-Weg. Bewußtseinschulung und Gesamtkunstwerk*. DuMont, Köln.

**Ehmcke (Hrsg., 2008)** – Franziska Ehmcke: *Kunst und Kunsthandwerk Japans im interkulturellen Dialog (1850-1915)*. Iudicium, München.

**Endres (1996)** – Endres, Werner: *Gefäße und Formen: Eine Typologie für Museen und Sammlungen*. Weltkunst-Verlag, München.

**Evett (1982)** – Evett, Elisa: *The critical Reception of Japanese Art in Late Nineteenth Century Europe*. UMI Research Press, Ann Arbor.

**Executive Committee 450th Anniversary of the arrival of St Francis Xavier in Japan (1999)** - Executive Committee 450th Anniversary of the arrival of St Francis Xavier in Japan: *Christian Culture in sixteenth – century Europe: its Acceptance, Rejection, and Influence with regard to the Nations of Asia*. Sophia University Press, Tôkyô 東京.

**Falk (2008)** – Falk, Fritz: *Jugendstil-Schmuck aus Pforzheim*. Arnoldsche, Stuttgart.

**Feddersen (1983)** – Feddersen, Martin: *Japanisches Kunstgewerbe*. Klinkhardt & Biermann, München.

**Fenollosa (1923)** – Fenollosa, Ernest: *Ursprung und Entwicklung der chinesischen und japanischen Kunst*. 2 Volumen, Hirsemann, Leipzig.

**Fischer-Brunkow (2002)** – Fischer-Brunkow, Angela: „Franz Xaver als Missionar in Japan. (Inter)kulturelle Aspekte der frühen Japanmission im 16. Jahrhundert", in: Haub, Rita / Oswald, Julius (Hrsg., 2002): *Franz Xaver: Patron der Missionen*. Schnell & Steiner, Regensburg. S. 81-102.

**Fleischmann (1999)** – Fleischmann, Anja: *Das Japanbild in England vom 16. bis 20. Jahrhundert*. Iudicium, München.

**Floyd (1983)** – Floyd, Phylis Anne: *Japonisme in Context – Documentation, Critisism. Aesthetic Reactions.* Band 1-2. UMI Research Press, Ann Arbor, Dissertation.

**Freeman (1991)** – Freeman, Michael: *Im fernöstlichen Stil: Wohndesign und Einrichtungsideen.* Christian, München.

**Freitag (1939)** – Freitag, Adolf: *Die Japaner im Urteil der Meiji-Deutschen. Mitteilungen der Deutschen Gesellschaft für Natur- und Völkerkunde Ostasiens.* Bd. XXXI. Tôkyô.

**Friese (1980)** – Friese, Eberhard: „Philipp Franz von Siebold (1796-1866) und der in Bochum befindliche Teil seines Nachlasses," in: *Bochumer Jahrbuch zur Ostasienforschung, Band 3,* Bochum, S. 209-285.

**Frois (1926)** – Frois, Luis: *Die Geschichte Japans (1549 – 1578).* Asia Major, Leipzig.

**Frois (1955)** – Frois, Luis: Kulturgegensätze Europa – Japan (1585). Herausgegeben von Josef Franz Schütte S. J., Monumenta Nipponica (15), Sophia Universität, Tôkyô.

**Frotscher (2003)** – Frotscher, Sven: *dtv-Atlas Keramik und Porzellan.* Dt. Taschenbuch-Verlag, München.

**Fuchs-Belhamri (1993)** – Fuchs-Belhamri, Elisabeth: *Zeitgenössisches Kunsthandwerk in Schleswig-Holstein.* Heide in Holstein.

**Fujimon (1981)** – Fujimon Yoshihito 不二門義仁: "Jiki no shôsei to kikô"「磁器の焼成と気孔」, in: *Aichiken Tôji Shiryôkan Kenkyû Kiyô* H.1『愛知県陶磁資料館研究紀要』1. Aichiken Tôji Shiryôkan , 愛知県陶磁資料館, S. 43－51.

**Fukagawa (1974a)** – Fukagawa Tadashi 深川正: „Yôroppa ni okeru Tôyô-shumi no tenkai – shu toshite 17./18. seiki no Tôji sôshokushitsu ni tsuite" 「ヨーロッパに於ける東洋趣味の展開－主として十七・八世紀の陶磁装飾室について」, in: *Tôsetsu* 260 『陶説』260, S. 28－31.

**Fukagawa (1974b)** – Fukagawa Masashi 深川正: „Seiô gawa ni yoru Arita kotôji no hyôka"「西欧側による有田古陶磁の評価」, in: *Tôsetsu* 258『陶説』258, S. 60－61.

**Fukagawa (1975)** – Fukagawa Masashi 深川正: „„Koimari' satogaeri no igi" 「"古伊万里"里帰りの意義」, in: *Tôsetsu* 263『陶説』263, S. 13－31.

**Fukagawa (1979)** – Fukagawa Masashi 深川正: „Saikin no Igirisu ni okeru shin – kyû Aritayaki no hyôka" 「最近のイギリスにおける新・旧有田焼の評価」, in: *Tôsetsu* 311 『陶説』311, S. 46－61.

**Fukagawa (1984)** – Fukagawa Masashi 深川正: „Mô hitotsu no Maissen – Tôdoku kâra chihô no tôji tairyô seisan" 「もう一つのマイセン－東独カーラ地方の陶磁大量生産－」. In: *Tôsetsu* 377 『陶説』377, S. 53－58.

**Fukuda-Chabert (1999)** – Fukuda-Chabert, Simon: „Die erdige Ästetik, in der jedes Ding einfach und unaufdringlich ist", in: *Neue Keramik,* Bd. 6, Nr. 7., S. 393-435.

**Fukai (1994a)** – Fukai, Akiko 深井晃子: *Japonizumu in Fashion* 『ジャポニズム イン ファッション』. Heibonsha 平凡社, Tôkyô 東京.

**Fukai (1994b)** – Fukai, Akiko 深井晃子: „Môdo no Japonizumu"「モードのジャポニズム」, in: Kyôto Fukushoku Bunka Kenkyû Zaidan (Hrsg.) 京都服飾文化研究財団編集 *Kimono kara umareta yutori no bi* 『キモノから生まれたゆとりの美』. Ausstellungkatalog, Kyôto 京都.

**Fukui Kenritsu Bijutsukan (1989)** – Fukui kenritsu bijutsukan 福井県立美術館: *Hanga ni miru Japonizumu Ten*『版画に見るジャポニズム展： Seeking the Floating World: The Japanese Spirit in Turn-of-the-Century French Art』. Fukui kenritsu bijutsukan 福井県立美術館, Ausstellungskatalog.

**Fukui-ken Tôgeikan (1995)** – Fukui-ken Tôgeikan 福井県陶芸館: *Echizen no Meitô*『越前の名陶』. Fukui Tôgeikan 福井県陶芸館.

**Furutani (1994)** – Furutani Michio 古谷道生: *Anagama – Chikugama to Shôsei*『穴窯一築窯と焼成一』 Rikôgakusha 理工学社, Tôkyô 東京.

**Fux (1973)** – Fux, Herbert: *Japan auf der Weltausstellung in Wien 1873.* Österreichisches Museum für Angewandte Kunst, Wien.

**Gebauer (1987)** – Gebauer, Hellmut J.: „Aus der Suche nach einer neuen Identität", in: *Zeitgenossische Keramik,* Offenburg.

**Girmond (1990)** – Girmond, Sybille: „Die Porzellanherstellung in China, Japan und Europa", in: Schmidt, Ulrich (Hrsg.): *Porzellan aus China und Japan. Die Porzellangalerie der Landgrafen von Hessen-Kassel.* Staatliche Kunstsammlungen Kassel. Dietrich Reimer Verlag, Berlin.

**Glanz (1999)** – Glanz, Jürgen: *Historisches und Frivoles auf Lackdosen des 18. & 19. Jahrhunderts: eine Londoner Sammlung in Hamburg.* Museum für Kunst und Gewerbe, Hamburg.

**Glüber (2011)** – Glüber, Wolfgang: *Jugenstilgeschmack: der Bestand im Hessischen Landesmuseum Darmstadt.* Schnell + Steiner, Regensburg.

**Godden (1979)** – Godden, Geoffrey A.: *Oriental Export Market Porcelain and its Influence on European Wares.* Granada, London (u. a.).

**Goepper (1968)** – Goepper, Roger: *Kunst und Kunsthandwerk Ostasiens.* Keysersche Verlagsbuchhandlung, München.

**Golinski / Hiekisch – Picard (2000)** – Golinski, Hans Günter / Hiekisch-Picard, Sepp: *Zen und die westliche Kunst.* Wienand, Köln.

**Gotô Bijutsukan (1987)** – Gotô Bijutsukan 五島美術館: *Kenzan no tôgei*『乾山の陶芸』. Gotô Bijutsukan 五島美術館, Tôkyô 東京.

**Gotô Bijutsukan (1998)** – Gotô Bijutsukan 五島美術館: *Tokubetsu ten: Nihon no Sansai to Ryokuyû - Tenpyô ni saita hana*『特別展 日本の三彩と緑釉一天平に咲いた華一』. 図録, 五島美術館展覧会図録 No.121, Ausstellungskatalog.

**Gulik (1981)** – Gulik, Willem Robert van: "The von Siebold Collection at the National Museum of Ethnology, Leiden and its Ethnological Importance," in: Kreiner (1981) Hrsg.: *Japan-Sammlungen in Museen Mitteleuropas - Geschichte, Aufbau, und gegenwärtige Probleme. Bonner Zeitschrift für Japanologie*, Band 3, Bonn, S. 271-283.

**Haasch (1987)** – Haasch, Günther: „Deutschland und Japan – Wechselbeziehungen," in: *Japan-Deutschland Wechselbeziehungen. Ausgewählte Vorträge der Deutsch-japanischen Gesellschaft Berlin aus den Jahren 1985 und 1986.* Berlin, S. 29-50.

**Haasch (1997)** – Haasch, Günther: „Deutschland und Japan – Wechselbeziehungen", in: *Japan-Deutschland Wechselbeziehungen. Ausgewählte Vorträge der Deutsch-japanischen Gesellschaft Berlin aus den Jahren 1991 und 1994.* Berlin.

**Haase / Kopplin (1999)** – Haase, Gisela / Kopplin, Monika: *'Sächsisch lacquierte Sachen': Lackkunst in Dresden unter August dem Starken.* Museum für Lackkunst Münster, Münster, Ausstellungskatalog.

**Haase (2000)** – Haase, Gisela: „Bemerkungen zur Dresdener Lackierkunst und Martin Schnell", in: Kühlenthal, Michael: *Japanische und europäische Lackarbeiten. Japanese and European Lacquerware.* Bayerisches Landesamt für Denkmalpflege, München, S. 271-297.

**Hallinger (1996)** – Hallinger, Johannes Franz: *Das Ende der Chinoiserie: die Auflösung eines Phänomens der Kunst in der Zeit der Aufklärung.* Scaneg, München.

**Hamano et al. (Hrsg.) (1995)** – Hamano Kenya/ Kawamura Sukezô/ Tanaka Aizô/ Nakagawa Zenbei 浜野健也/ 川村資三/ 田中愛造/ 中川善兵衛: *Yôgyô no jiten* 『窯業の事典』. Asakurashoten 朝倉書店, Tôkyô 東京.

**Hamer, F. / Hamer, J. (1986)** – Hamer, Frank/Hamer, Janet: *The potter's dictionary of materials and techniques.* A. & C. Black, London.

**Hamer, F. / Hamer, J. (1990)** – Hamer, Frank/Hamer, Janet: *Lexikon der Keramik und Töpferei.* Augsburg.

**Hammitzsch (1978)** – Hammitzsch, Horst: *Zen in der Kunst der Tee–Zeremonie.* O.W.Barth Verlag, München.

**Hase-Schmundt (1998)** – Hase-Schmundt, Ulrike von: *Jugendstilschmuck. Die europäischen Zentren. Von 1895 bis 1915*, München.

**Hayashiya (1965)** - Hayashiya Seizô 林屋晴三: „Chôjirôyaki (1)"「長次郎焼（一）」, in: *Museum* 168『MUSEUM』168, S. 2—9.

**Hayashiya (1965)** - Hayashiya Seizô 林屋晴三: „Chôjirôyaki (2)"「長次郎焼（二）」, in: *Museum* 170『MUSEUM』170, S. 11—20.

**Hayashiya (1972)** – Hayashiya Seizô 林屋晴三: „Kôetsu –Kenzan no tôgei"「光悦・乾山の陶芸」, in: *Museum* 260『MUSEUM』260, S. 13—23.

**Hayashiya (Hrsg., 1974-75)** – Hayashiya, Seizô: *Nihon no tôji.* 『日本の陶磁』. Bd. 1-14, Chûo Kôron 中央公論, Tôkyô 東京.

**Hayashiya (1986)** – Hayashiya Seizô 林屋晴三: „"Nihon no Tôji" ten ni miru Meitô 27sen"「『日本の陶磁』展にみる名陶２７選」, in: *Geijutsu Sinchô* 12『芸術新潮』12, S. 48-55.

**Hayashiya et. al (Hrsg., 1997)** – Hayashiya, Seizô/ Akanuma, Taka/ Raku, Kichizaemon XV: Raku, *Une Dynastie de Céramistes Japonais (Raku: A Dynasty of Japanese Ceramists).* Umberto Allemandi & C., Turin / London.

**Hayashiya (2001)** – Hayashiya Seizô 林屋晴三総監修: *Shino: Ningen Kokuhô: Suzuki Osamu ten*『志埜　人間国宝　鈴木蔵展』. Nihon keizai shinbunsha 日本経済新聞社, Tôkyô 東京.

**Hearn (1894)** – Hearn, Lafcadio: *Glimpses of Unfamiliar Japan.* 2. Bände. Houghton, Mifflin and Co., Boston, New York.

**Hedwig (1980)** – Hedwig, Stern: *Grundlagen der Technologie der Keramik.* Gantner Verlag, Vaduz.

**Heidemann (1995)** – Heidemann, Horst: „Deutsche Keramik der Fünfziger Jahre- Eine Skizze", in: *Keramos*,146, S. 85-94.

**Hetherington (1924)** – Hetherington, A. L.: "The Chemistry of the Temmoku Glazes", in: *Transaction of the Oriental Ceramic Society 1923-24*, London.

**Hetjens Museum (1974)** – Hetjens Museum: *Europäische Keramik des Jugendstils*. Düsseldorf.

**Hetjens Museum (1978)** – Hetjens Museum: *Japanische Keramik*. Düsseldorf, Ausstellungskatalog.

**Hickman et. al. (1996)** – Hickman, Money, L.: *Japan's Golden Age Momoyama*. Yale University Press.

**Hida (1993)** – Hida Toyojirô 樋田豊次郎: "Tôgei no tanjô"「『陶芸』の誕生」, in: Hida Toyojirô / Sasayama Ô 樋田豊次郎，笹山央, *Tô* 100 『陶』100, Sôkatsuhen 総括編, Kyôtoshoin 京都書院, Kyôto 京都.

**Hida et al. (1993)** – Hida Toyojirô 樋田豊次郎他: "Gendai tôgei no jittai to jittai –" Zadankai" mushi to modan"「現代陶芸の実態と実体ー[座談会]無私とモダン」, in: Hida Toyojirô / Sasayama Ô 樋田豊次郎，笹山央, *Tô* 100 『陶』100, Sôkatsuhen 総括編, Kyôtoshoin 京都書院, Kyôto 京都.

**Hida (1993)** – Hida Toyojirô 樋田豊次郎: "Japan Referred to by Japanese Ceramics," in: Seto rekishi minzoku shiryôkan 瀬戸歴史民俗資料館 (Hrsg.), *Kindai nihon tôji no hana* 『近代日本陶磁の華』. Seto 瀬戸.

**Hijiya-Kirschnereit (1988)** – Hijiya-Kirschnereit, Irmela: *Das Ende der Exotik*. Surhkamp, Franfurt am Main.

**Hijiya-Kirschnereit (Hrsg., 1999)** – Hijiya-Kirschnereit, Irmela (Hrsg.): *Kulturbeziehungen zwischen Japan und dem Westen seit 1853. Eine annotierte Bibliographie*. Deutsches Institut für Japanstudien, Tôkyô 東京.

**Hirano (1982)** – Hirano Toshizô 平野敏三: *Shigaraki Tôgei no rekishi to gihô* 『信楽 陶芸の歴史と技法』. Gihôdôshuppan 技報堂出版, Tôkyô 東京.

**Hisamatsu (1971)** – Hisamatsu Shinichi 久松真一: *Zen and the fine Arts*. Kôdansha International, Tôkyô 東京.

**Hoffmeister (1999)** – Hoffmeister, Dieter: *Meissener Porzellan des 18. Jahrhunderts*. Hamburg.

**Holzhausen (1959)** – Holzhausen, Walter: *Lackkunst in Europa: ein Handbuch für Sammler und Liebhaber*. Klinkhardt & Biermann, Braunschweig.

**Honour (1973)** – Honour, Hugh: *Chinoiserie: the vision of Cathay*. Murray, London.

**Hoover (1984)** – Hoover, Thomas: *Die Kultur des Zen*. Diederichs, Köln.

**Horiguchi (2000)** – Horiguchi, Sutemi 堀口捨巳: „Futari no Chôjirô – Sen no Rikyû no Chawan (3)"「二人の長次郎 ー千利休の茶碗（３）」, in: *Chawan, 20* 『茶碗』20.

**Hornby (1985)** – Hornby, Joan: „Koromandellack.", in: Berliner Festspiele: *Europa und Kaiser von China 1240-1816*. Berliner Festspiele, Insel Verlag. Berlin. S. 102-104.

**Howat (1994)** – Howat, Roy: "Debussy and the Orient", in: Gerstle, Andrew / Chur, Anthony Milner (Hrsg.), *Recovering the Orient. Artists, Scholars, Appropriations*. Harwood Academic Publishers, Chur [u. a.].

**Hufnagl (1998)** – Hufnagl, Florian: Andrea Müller: „Polaritäten", in: *Neue Keramik*, 5.

**Huth (1971)** – Huth, Hans: *Lacquer of the West. The History of a Craft and an Industry 1550-1950*.

The University of Chicago Press, Chicago, London.

**Hwang (2001)** – Hwang, Hyun-Sook, *Westliche Zen – Rezeption im Vorfeld des Informel und des Abstrakten Expressionismus*. Der Andere Verlag, Osnabrück.

**Ibaraki Shinbunsha (2000)** – Ibaraki Shinbunsha 茨城新聞社: *Tsuchi to honô no Geijutsu* 『土と炎の芸術』, Ibaraki Shinbunsha 茨城新聞社, Ibaraki 茨城.

**Ibaraki-ken Tôgei Bijutsukan (2000)** – Ibaraki-ken Tôgei Bijutsukan 茨城県陶芸美術館: *Ningen Kokuhô ten* 『人間国宝展』. Ausstellungskatalog.

**Ibaraki-ken Tôgei Bijutsukan (2001)** – Ibaraki-ken Tôgei Bijutsukan 茨城県陶芸美術館: *Gendai Tôgei no seiei* 『現代陶芸の精鋭』. Ausstellungskatalog.

**Idemitsu Bijutsukan (1984)** – Idemitsu Bijutsukan 出光美術館: *Tôji no Tôzaikôryû*『陶磁の東西交流』. (The Inter-Influence of Ceramic Art in East and West) , Tôkyô ,東京.

**Idemitsu Bijutsukan (1994)** – Idemitsu Bijutsukan 出光美術館: *Echizen Kotô to sono saigen: Kyûemon Kama no kiroku*『越前古陶とその再現－九右衛門窯の記録』. Tôkyô 東京.

**Idemitsu Bijutsukan (1997)** – Idemitsu Bijutsukan 出光美術館: *Kanzo: Cha no yu no bi*『館蔵茶の湯の美』. Tôkyô 東京.

**Ikeda et al. (Hrsg., 1999-2000)** – Ikeda, Iwao 池田巖: *Chadôgu no sekai*『茶道具の世界』. Tankôsha 淡交社, Kyôto 京都.

**Ijima (1979)** – Ijima Tsutomu 井島勉: *Geijutsu to wa nani ka*『芸術とは何か』. Sôbunsha 創文社, Tôkyô 東京.

**Imaizumi / Komori (1925)** – Imaizumi Yûsaku/ Komori Hikoji 今泉雄作 / 小森彦次: *Nihon tôji shi*『日本陶瓷史』, Yûzankaku 雄山閣, Tôkyô 東京.

**Imamichi (1980)** – Imamichi Tomonobu 今道友信: *Tôyô no bigaku*『東洋の美学』. TBS Britannica ティービーエス・ブルタニカ, Tôkyô 東京.

**Imamichi (Hrsg., 1980)** – Imamichi Tomonobu 今道友信編: *Kôza bigaku 5 – Bigaku no shôrai* 『講座美学5－美学の将来－』. Tokyo Daigaku shuppankai 東京大学出版会, Tôkyô 東京.

**Immoos (1963)** – Thomas Immoos: *Japanese themes in the European Baroque Drama*, in: *Transactions of the International Conference of Orientalists in Japan Kokusai Tôhô-gakusha kaigi kiyô* 『国際東方學者會議紀要』. Nr. 8, Tôkyô 東京.

**Impey (1977)** – Impey, Oliver: *Chinoiserie: the Impact of Oriental Styles on Western Art and Decoration*. Oxford University Press, London.

**Impey / MacGregor (1985)** – Impey, Oliver / MacGregor, Arthur: *The Origins of Museums; the Cabinet of Curiosities in Sixteenth- and Seventeenth-century Europe*. Clarendon Press, Oxford.

**Impey (1985)** – Impey, Oliver: "Japan: Trade and Collecting in Seventeenth-Century Europe", in: Impey, Oliver / MacGregor, Arthur: *The Origins of Museums; the Cabinet of Curiosities in Sixteenth- and Seventeenth-century Europe*. Clarendon Press, Oxford. S. 267-273.

**Impey (1990)** – Impey, Oliver: "The Trade in Japanese Porcelain", in: Ayers, John / Impey, Oliver / Mallet, J.V.G.: *Porcelain for Palaces. The Fashion for Japan in Europe: 1650-1750*. London. S. 15-24.

**Impey (1993)** – Impey, Oliver: „Japanisches Exportkunsthandwerk und seine Auswirkungen auf die europäische Kunst des 17. und 18. Jahrhunderts", in: *Japan und Europa 1543-1929*. Berliner Festspiele / Argon, Berlin, Ausstellungskatalog. S. 147-163.

**Impey (2002)** – Impey, Oliver: *Japanese Export Porcelain*. Hotei Publ., Amsterdam.

**Impey, Jörg (2005)** – Impey, Oliver/ Jörg, Christiaan: *Japanese Export Lacquer*. Hotei Publ., Amsterdam.

**Inoue (1988)** – Inoue Kikuo 井上喜久男: Mino-gama no kenkyû (1) – 15 – 16seiki no tôjiseisan 「美濃窯の研究（一）－15－16 世紀の陶磁生産」, in: *Tôyô Tôji* 15/16『東洋陶磁』第15・16号, Tôyô tôji gakkai 東洋陶磁学会, S. 5－142.

**Inoue (1990)** – Inoue Kikuo 井上喜久男: „Owari tôji (1) – Kinsei shoki no Setomono seisan- " 「尾張陶磁（1）－近世初期の瀬戸物生産－」, in: *Aichiken Tôji Shiryôkan Kenkyû Kiyô*, 9 『愛知県陶磁資料館研究紀要』9, Aichiken Tôji Shiryôkan 愛知県陶磁資料館, S. 34－63.

**Ishikawa-ken Kutani-tôjiki Shôkôgyô Kyôdô Kumiai Rengôkai (1997)** – Ishikawa-ken Kutanitôjiki Shôkôgyô Kyôdô Kumiai Rengôkai 石川県九谷陶磁器商工業協同組合連合会: *Kutaniyaki: rekidai no sakuhin de tsuzuru Kutani-yaki no rekishi* 『九谷焼＝歴代の作品でつづる九谷焼の歴史＝』. Ishikawa 石川.

**Ishikawa Kenritsu Bijutsukan / MOA Bijutsukan (Hrsg., 1992)** – Ishikawa Kenritsu Bijutsukan / MOA Bijutsukan 石川県立美術館, MOA美術館: *Nonomura Ninsei ten* 『野々村仁清展』. 金沢, 熱海, Kanazawa, Atami.

**Isono (1959)** – Isono, N. 磯野信威: *Chôjirô, Kôetsu* 『長次郎, 光悦』. Tôki Zenshû Band 6 陶器全集 6巻, Heibonsha 平凡社, Tôkyô 東京.

**Itô (2001)** – Itô Kazumasa 伊藤和雅: *Koimari no tanjô* 『古伊万里の誕生』. Yoshikawa Kôbunkan 吉川弘文館, Tôkyô 東京.

**Itô (1994)** – Itô Yoshiaki 伊藤嘉章: „Momoyama jidai ni okeru futatsu no kuro – Kuroraku to Setoguro ni tsuite" 「桃山時代における二つの黒 － 黒楽と瀬戸黒について－」, in: *Museum* 520 『Museum』 520, S. 4-19.

**Itô (1998)** – Itô Yoshiaki: "Emergence and Development of Momoyama Tea Ceramics", in: *Kiyô* 12 『紀要』12. Tokyo Kokuritsu Hakubutsukan 東京国立博物館.

**Itô (1991)** – Itô Yoshiaki 伊藤嘉章: "Sekirei ga mita jidai – Ishô kara mita Nezumishino Sekirei Monbachi ni tsuite –" 「鶺鴒がみた時代－意匠からみた鼠志野鶺鴒文鉢について－」, in: *Museum* 48 (3) 『Museum』, 48 (3), Tôkyô Kokuritsu Hakubutsukan 東京国立博物館, S. 22－34.

**Ito Yoshiaki et al. (2000)** – Ito Yoshiaki / Arakawa Masaaki / Karasawa Masahiro / Tsuboi Noriko 伊藤嘉章 / 荒川正明 / 唐澤昌宏 / 坪井則子: *Momoyama tôgei no hana ten – Kiseto – Setoguro – Shino – Oribe - zuroku* 『桃山陶芸の華 展 － 黄瀬戸・瀬戸黒・志野・織部 － 図録』, NHK 名古屋放送局, Nagoya 名古屋.

**Ito / Doi / Ogawa (2004)** – Ito / Doi / Ogawa: "Bankokuhakurankai no bijutsu ‚Nihon kôgei-ron' no arukikata" 「万国博覧会の美術「に本工芸論」の歩き方」, in: Tôkyô Kokuritsu Hakubutsukan et al. (Hrsg., 2004) - Tôkyô Kokuritsu Hakubutsukan / Ôsaka shiritsu Bijutsukan / Nagoya-shi Hakubutsukan / NHK / NHK promotion / Nihon keizai shinbunsha: *2005nen Nihon kokusai hakurankai kaisai kinenten: Seiki no saiten Bankokuhakurankai no bijutsu* 『2005年日本国際博覧会開催記念展 世紀の祭典 万国博覧会の美術』. NHK. S. 10-13.

**Izutsu (1986)** – Izutsu, Toshihiko: *Philosophie des Zen-Buddhismus*. Rowohlt, Reinbek.

**Izutsu, T. / Izutsu, T (1988)** – Izutsu, Toshihiko und Toyo, Hrsg. von Franziska Ehmcke: *Die Theorie des Schönen in Japan: Beiträge zur klassischen japanischen Ästhetik*. DuMont, Köln.

**Izutsu (1988)** – Izutsu, Toshihiko: „Der Tee-Weg. Die Kunst des räumlichen Gewahrwerdens", in: Izutsu, Toshihiko und Toyo, Hrsg. von Franziska Ehmcke: *Die Theorie des Schönen in Japan: Beiträge zur klassischen japanischen Ästhetik*. DuMont, Köln. S. 69-89.

**Jahn / Petersen-Brandhorst (1984)** – Jahn, Gisela / Petersen-Brandhorst, Anette: *Erde und Feuer. Traditionelle japanische Keramik der Gegenwart*. Hirmer, München. Ausstellungskatalog.

**Jahn (1984)** – Jahn, Gisela: „Erde – Arbeit – Feuer", in: Jahn, Gisela / Petersen-Brandhorst, Anette: *Erde und Feuer. Traditionelle japanische Keramik der Gegenwart*. Hirmer. München. S. 117- 181.

**Jahn (2004)** – Jahn, Gisela: *Meiji Ceramics: The Art of Japanese Export Porcelain and Satsuma Ware 1868 – 1912*, Arnoldsche, Stuttgart.

**Jahn (1966)** – Jahn, Johannes: *Wörterbuch der Kunst*, Stuttgart 1966.

**Jakobson (2002)** – Jakobson, Hans-Peter: „Zwischen Tradition und Innovation", in: Handwerkskammer Koblenz (Hrsg.), S*alzbrandkeramik*, Koblenz.

**Japanisch-Deutsches Zentrum Berlin (1997)** – Japanisch-Deutsches Zentrum Berlin: *Berlin – Tôkyô im 19. und 20. Jahrhundert*. Springer, JDZB, Berlin.

**Japonismu Gakkai (Hrsg.) (2000)** – Japonizumu Gakkai ジャポニズム学会編: *Japonizumu Nyûmon*『ジャポニズム入門』. Shibunkan-Shuppan 思文閣出版, Kyôto 京都.

**Jedding (1981)** – Jedding, Hermann: *Meißener Porzellan des 19. und 20. Jahrhunderts*. München.

**Jenyns (1971)** – Jenyns, Soame: *Japanese Porcelain*. Faber and Faber, London.

**Jenyns (1971)** – Jenyns, Soame: *Japanese Pottery*. Faber and Faber, London.

**Jordan (1989)** – Jordan, Hiltrud: *Europäische Paravents. Beiträge zu ihrer Entstehung und Geschichte*. Hundt, Köln. Dissertation, Universität Köln.

**Jörg (2003)** – Jörg, Christiaan J. A.: „Japanische Lackarbeiten des 17. und 18. Jahrhunderts in Europa", in: Kopplin, Monika (Hrsg.): *Schwartz Porcelain. Die Leidenschaft für Lack und ihre Wirkung auf das europäische Porzellan*. Hirmer, München.

**Just (1983)** – Just, Johannes: *Meissener Jugendstil Porzellan,* Gütersloh.

**Kaden (2010)** – Kaden, Antje: Anagama Adè? Ein Symposim und Ausstellungsprojekt.", in: Landesverband Kunsthandwerk Mecklenburg-Vorpommern e.V. (Hrsg.): *Holzbrandkeramik in Mecklenburg Vorpommern. Aktionen, Technik und Akteure – eine Bestandsaufnahme*. Rostock. S. 7-13.

**Kamachi (1975)** – Kamachi Shôzô 蒲地昭三: „Yôroppa Bunkashi ni okeru Aritayaki no kokusaisei" 「ヨーロッパ文化史に於ける有田焼の国際性」, in: *Tôsetsu* 263 『陶説』263, S. 66－67.

**Kaminski (2003)** – Kaminski, Eva: „1970 nendai ikô no Doitsu tôgei ni okeru Nihon no eikyô"「1970 年代以降のドイツ陶芸における日本の影響」, in: *Minzokugeijutsu*『民族藝術』, Vol.19.

**Kaminski (2004)** – Kaminski, Eva: „Doitsu no Kôgei Hakubutsukan wo tôshite mita Nichidoku bunka-kôryû"「ドイツの工芸博物館を通してみた日独文化交流」, in: Ôsaka Shiritsu Daigaku Bungaku Kenkyûka Sôsho Henshû Iinkai Hrsg. 大阪市立大学文学研究科叢書編集委員会編 *Toshi no Ibunkakôryû Ôsaka to Sekai wo musubu*『都市の異文化交流　大阪と世界を結ぶ』. Seibundô 清文堂, Ôsaka 大阪.

**Kanbayashi (Hrsg., 1991)** – Kanbayashi Tsunemichi hen 神林恒道編: *Nihon bi no katachi*『日本

美のかたち』. Sekaishisôsha 世界思想社, Kyôto 京都.

**Kaneko (2007)** – Kaneko Kenji: „Nihon no kingendai kôgei no rekishi to gendai kôgei ron" 「日本 の近現代工芸の歴史と現代工芸論」, in: Tôkyô kokuritsu kindai bijutsukan (Hrsg.) 東京国立 近代美術館編 *Kôgei no chikara: 21 seiki no tenbô* 『工芸の力 21世紀の展望』, S. 106–113, 114–120.

**Kapitza (1990)** – Kapitza, Peter: *Japan in Europa: Texte und Bilddokumente zur europäischen Japankenntnis von Marco Polo bis Wilhelm von Humboldt.* 2 Volumen. Iudicium, München.

**Katô (Hrsg., 1972)** – Katô, Tôkurô 加藤唐九郎: *Genshoku Tôki daijiten* 『原色陶器大辞典』. Tankôsha 淡交社, Kyôto 京都.

**Kawamura (1965)** – Kawamura Kitarô 川村熹太朗: *Yakimono wo tsukuru* 『やきものをつくる』 Bijutsushuppan 美術出版社, Tôkyô 東京 .

**Keene (1982)** – Keene, Donald: *Nihonjin no Seiyô hakken* 『日本人の西洋発見』Chûôkôronsha 中 央公論社, Tôkyô 東京.

**Keene (1995)** – Keene, Donald: „Japanese Aesthetics", in: Hume, Nancy G.: *Japanese Aesthetics and Culture*, State University of New York Press, New York , S. 27 - 41.

**Keramion, Museum für Zeitgenössische Keramische Kunst, Frechen (Hrsg., 1987)** – Keramion, Museum für Zeitgenössische Keramische Kunst, Frechen: *Zeitgenössische Keramik aus der Deutschen Demokratischen Republik.* Frechen.

**Kerstan (1974)** – Kerstan, Horst: „Japan und seine Keramik – Tradition", in: *Kunst und Handwerk*, 12, S. 32-39.

**Kerstan (1996)** – Kerstan, Horst: „Wegbereiter moderner Keramik", in: *Keramik Magazin*, Nr.3., S. 14-17.

**Kessler-Slota (1997)** – Kessler-Slota, Elisabeth: „Gäbe es den Ton nicht, so müsste er für mich erfunden werden", (Lotte Reimers zum 65. Geburtstag), in: *Keramos*,156, S. 223-230.

**Kessler-Slota (2001)** – Kessler-Slota, Elisabeth: „Europäische Keramik des 20. Jahrhunderts im Spiegel des japanischen Vorbildes - Aspekte einer Genese", in: *Keramos* (172).

**Kida (2000)** – Kida Takuya 木田拓也: „Shôwa no Momoyama fukkô" 「昭和の桃山復興」, in: *Tôsetsu*, 562 『陶説』562, S. 38-42.

**Kida (2000)** – Kida Takuya 木田拓也: „Shôwa no Momoyama fukkô: Tôgei kindaika no tenkan ten" 「昭和の桃山復興: 陶芸近代化の転換点」, in: Tôkyô Kokuritsu Kindai Bijutsukan, Kôgeikan 東京国立近代美術館 工芸館: *Shôwa no Momoyama fukkô: Tôgei kindaika no tenkan ten*『昭和の桃山復興：陶芸近代化の転換点』. Tôkyô. S. 9-14.

**Kida (2001a)** – Kida Takuya 木田拓也: „Shôwa no Momoyama fukkô 2" 「昭和の桃山復興 (2)」, in: *Tôsetsu*, 574『陶説』574, S. 42-47.

**Kida (2001b)** – Kida Takuya 木田拓也: „Shôwa no Momoyama fukkô-ten" 「『昭和の桃山復興』 展」, in: *Tôsetsu* 594『陶説』594, S. 24-33.

**Kidder (1968)** – Kidder, Edward J., Jr.: *Prehistoric Japanese arts: Jômon Pottery.* Kodansha International, Tôkyô.

**Kido (2001)** – Kido, Toshirô 木戸敏郎: "Hiyaku no Mekanizumu – Momoyama jidai no tôgei ni miru ibunka no yomikaekata to kakikaekata – "「飛躍のメカニズムー 桃山時代の陶芸にみる

異文化の読み換え方と書き換え方ー」, in: *Sapporo daigaku sôgô ronsô* 11『札幌大学総合論叢』11, Sapporo daigaku 札幌大学.

**Kishino (2001)** – Kishino, Hisashi 岸野久: *Zabieru no Dôhansha Anjirô*『ザビエルの同伴者アンジロー』. Yoshikawa Kobunkan 吉川弘文館, Tôkyô 東京.

**Kisluk-Grosheide (2000)** – Kisluk-Grosheide, Daniëlle: „The (Ab)Use of Export Lacquer in Europe", in: Kühlenthal, Michael (Hrsg.): *Ostasiatische und europäische Lacktechniken. East Asian and European Lacquer Techniques*. Bayerisches Landesamt für Denkmalpflege, München, S. 27-42.

**Kisluk-Grosheide (2003)** – Kisluk-Grosheide, Daniëlle: „Lack und Porzellan in en-suite-Dekorationen ostasiatisch inspirierter Raumensembles", in: Kopplin, Monika/Staatliche Schlößer und Gärten Baden Württemberg (Hrsg.): *Schwartz Porcelain. Die Leidenschaft für Lack und Ihre Wirkung auf das europäische Porzellan*. Hirmer, München. S. 77-89.

**Kitazawa (1989)** – Kitazawa Noriaki 北澤憲昭: *Me no shinden*『眼の神殿』, Bijutsushuppansha 美術出版社, Tôkyô 東京.

**Kitazawa (1999)** – Kitazawa Noriaki 北澤憲昭: „"Nihon bijutsushi" to iu wakugumi"「『日本美術史』という枠組み」, in: *Ima, Nihon no bijutsushi wo furikaeru: Bunkazai no hozon ni kansuru kokusai kenkyû shûkai*『今, 日本の美術史学をふりかえる　文化財の保存に関する国際研究集会』. Tokyo Kokuritsu Bunkazai Kenkyûjo 東京国立文化財研究所, S. 22－42.

**Klein / Brandt /Rague / Hempel (1978)** – Klein, Adalbert / Hempel, Rose / Ragué, Beatrix von: *Japanische Keramik. Kunstwerke historischer Epochen und der Gegenwart*. Hetjens-Museum, Düsseldorf / Museum für Ostasiatische Kunst, Berlin / Lindenmuseum, Stuttgart.

**Klein (1984)** – Klein, Adalbert: *Japanische Keramik von der Jômon-Zeit bis zur Gegenwart*. Office du Livre, Fribourg und Hirmer Verlag, München.

**Klein (1993)** – Klein, Adalbert: *Deutsche Keramik von den Anfängen bis zur Gegenwart*. Tübingen.

**Kleinschmidt (1980)** – Kleinschmidt, Harald: „Japan in Welt- und Geschichtsbild der Europäer: Bemerkungen zu europäischen Weltgeschichtsdarstellungen vornehmlich des 16. bis 18. Jahrhunderts", in: *Bochumer Jahrbuch zur Ostasienforschung*. Bochum.

**Kleinschmidt (1987)** – Kleinschmidt, Harald: „Zipangu-Japan als mittelalterliche Vorstellung vom Paradies", in: *Damals,* 19/5.

**Klinge (1975)** – Klinge, Ekkart: *Deutsche Keramik des 20. Jahrhunderts I*. Hetjens-Museum, Düsseldorf.

**Klinge (1977)** – Klinge, Ekkart: *Walter Popp und Schüler*. Keramion, Frechen.

**Klinge (1978)** – Klinge, Ekkart: *Deutsche Keramik des 20. Jahrhunderts II*. Hetjens-Museum, Düsseldorf.

**Klinge (1978)** – Klinge, Ekkart: „Walter Popp und Schüler", in: Keramion (Hrsg.), *Die Ausstellung 26. 11. 1977– 8. 1. 1978*. Keramion.

**Klinge (1984)** – Klinge, Ekkart: *Deutsche Keramik-Kunst*. Verlagsanstalt Handwerk, Düsseldorf.

**Klinge (1986)** – Klinge, Ekkart: *Deutsche Keramik 1950-1980*. Sammlung Dr. Vering. Düsseldorf.

**Klinge (1987)** – Klinge, Ekkart: *Richard Bampi – Jan Bontjes van Beek und seine Schüler*. Reinbek.

**Klinge (1996)** – Klinge, Ekkart: *Keramik des 20. Jahrhunderts – Sammlung Welle*. Köln.

**Kobayashi (1994)** – Kobayashi Tatsuo 小林達雄: *Jômon doki no kenkyû*. 『縄文土器の研究』 Shôgakukan 小学館, Tôkyô 東京.

**Kôbe Shiritsu Hakubutsukan (1998)** – Kôbe Shiritsu Hakubutsukan 神戸市立博物館: *Nanban-bijutsu serekushon*. Kôbe

**Kôdansha (Hrsg., 1982- )** – Kôdansha 講談社: *Gendai nihon no Tôgei* 『現代日本の陶芸』. Kôdansha 講談社, Tôkyô 東京.

**Kôdansha (1999-2000)** – Kôdansha 講談社: *Yakimono meikan* 『やきもの名鑑』. Kôdansha 講談社, Tôkyô 東京.

**Kôgei shuppan henshûbu (1981)** – Kôgei shuppan henshûbu 光芸出版編集部: *Kama kara mita yakimono* 『窯から見たやきもの』 Kôgei shuppan 光芸出版, Tôkyô 東京.

**Kôgei shuppan henshûbu (1983a)** – Kôgei shuppan henshûbu 光芸出版編集部: *Gendai tôgei chawan zukan* 『現代陶芸茶碗図鑑』 Kôgei shuppan 光芸出版, Tôkyô 東京.

**Kôgei shuppan henshûbu (1983b)** – Kôgei shuppan henshûbu 光芸出版編集部: *Tôkô Tôdan* 『陶工陶談』. Kôgei shuppan 光芸出版, Tôkyô 東京.

**Kokuritsu Seiyô Bijutsukan Gakugeika (Hrsg., 1988)** – Kokuritsu Seiyô Bijutsukan Gakugeika 国立西洋美術館学芸課編: *Japonizumu ten: 19seiki seiyô bijutsu heno nihon no eikyô* 『ジャポニズム展　19世紀西洋美術への日本の影響』. Kokuritsu Seiyô Bijutsukan 国立西洋美術館, Ausstellungskatalog.

**Kokusai kôgeika kaigi hôkokusho (2003)** – Kokusai kôgeika kaigi hôkokusho (ダーティントン・ホール・トラスト&ピーター・コックス編): *Dátinton kokusai kôgeika kaigi hôkokusho – kôgei to senshoku: 1952* 『ダーティントン国際工芸家会議報告書—陶芸と染織：1952年』. Shibunkaku Shuppan 思文閣出版, Kyôto 京都.

**Koppelkamm (1987)** – Koppelkamm Stefan: „Das neunzehnte Jahrhundert", in: Pollig, Hermann (Hrsg.): *Exotische Welten. Europäische Phantasien*. S. 346-361.

**Kopplin (1981)** – Kopplin, Monika: *Das Fächerblatt von Manet bis Kokoschka: europäische Traditionen und japanische Einflüsse*. Köln.

**Kopplin (1993)** – Kopplin, Monika: *Ostasiatische Lackkunst. Ausgewählte Arbeiten. Museum für Lackkunst Münster*. Münster, Ausstellungskatalog.

**Kopplin (1998)** – Kopplin, Monika: *Europäische Lackkunst. Ausgewählte Arbeiten. Museum für Lackkunst Münster*, Münster, Ausstellungskatalog.

**Kopplin (2001)** – Kopplin, Monika: *Japanische Lacke. Die Sammlung der Königin Marie-Antoinette*. Museum für Lackkunst Münster / Musée national des châteaux de Versailles et de Trianon, Münster, Ausstellungskatalog.

**Kopplin (Hrsg., 2003)** – Kopplin, Monika: *Schwartz Porcelain. Die Leidenschaft für Lack und ihre Wirkung auf das europäische Porzellan*. Museum für Lackkunst Münster, Schloß Favorite Rastatt. Hirmer, München, Ausstellungskatalog.

**Körner (1981)** – Körner, Hans: „Die „Drei Siebold" und Japan. Philipp Franz von Siebold (1796-1866) und seine Söhne Alexander (1846-1911) und Heinrich (1852-1908)", in: Kreiner (Hrsg.): *Japan-Sammlungen in Museen Mitteleuropas – Geschichte, Aufbau, und gegenwärtige*

*Probleme. Bonner Zeitschrift für Japanologie*, Band 3. Bonn, S. 75-85.

**Koyama (1954-1957)** – Koyama, Fujio 小山富士夫: *Tôyô kotôji* 『東洋古陶磁』. Bijutsu Shuppansha 美術出版社, Tôkyô 東京. Deutsche Ausgabe (1959): *Keramik des Orients, China, Japan, Korea, naher Osten.* Würzburg/ Wien.

**Koyama (1971)** – Koyama, Fujio 小山富士夫: *Nihon no tôji* 『日本の陶磁』. Chûôkôron Bijutsushuppan 中央公論美術出版, Tôkyô 東京.

**Koyama (1973)** – Koyama, Fujio 小山富士夫: *The Heritage of Japanese Ceramics.* Weatherhill, New York.

**Kojima (1999)** – Kojima, Eiichi 小島英一: *Mashikoyaki* 『益子焼』. Rikôgakusha 理工学社, Tôkyô 東京.

**Kreiner (Hrsg., 1981)** – Kreiner, Josef: *Japan-Sammlungen in Museen Mitteleuropas.* Bonner Zeitschrift für Japanologie. Bd. 3., Bonn.

**Kreiner (1984)** – Kreiner, Josef: „Das Deutschland-Bild der Japaner und das deutsche Japan-Bild", in: Kracht, Klaus / Lewin, Bruno / Müller, Klaus (Hrsg.): *Japan und Deutschland im 20. Jahrhundert.* Harrassowitz, Wiesbaden.

**Kreiner (1989a)** – Kreiner, Josef: „Das Bild Japans in der europäischen Geistesgeschichte", in: *Japanstudien. Jahrbuch des Deutschen Institut für Japanstudien.* Band 1, Tôkyô 東京.

**Kreiner (1989b)** – Kreiner, Josef: „Changing Images. Japan and the Ainu as Perceived by Europe", in: Boscaro, Adriana / Gatti, Franco / Raveri, Massimo (Hrsg.): *Rethinking Japan.* Vol. 2., Japan Library, Folkestone.

**Kreiner (1993)** – Kreiner, Josef: „Vom paradiesischen Zipangu zum zurückgebliebenen Schwellenland - Das europäische Japanbild vom 16. bis zum 19. Jahrhundert", in: *Japan und Europa 1543-1929. Essays.* Berliner Festspiele / Argon, Berlin, Supplement zum Ausstellungskatalog.

**Kreiner (2003a)** – Kreiner, Josef: „Kaempfer und das europäische Japanbild," in: Klocke-Daffa, Sabine (Hrsg.), *Engelbert Kaempfer (1651-1716) und die kulturelle Begegnung zwischen Europa und Asien.* Institut für Lippische Landeskunde, Lemgo.

**Kreiner (Hrsg., 2003b)** – Kreiner, Josef (Hrsg.): Japanese Collections in European Mueseums. Vol. 1 und Vol. 2. Bier'sche Verlangsanstalt, Bonn.

**Kreiner (2005)** – Kreiner, Josef: „Japan's „Long 16th Century"", in: *The road to Japan: Social and Economic Aspects of Early European Japanese Contacts.* Bier, Bonn, S. 1-41.

**Kroeber (1952)** – Kroeber, A. L. / Kluckhohn, Clyde: *Culture. A Critical Review of Concepts and Definitions.* Mass, Cambridge.

**Kühlenthal (Hrsg., 2000a)** – Kühlenthal, Michael: *Japanische und europäische Lackarbeiten. Japanese and European Lacquerware.* Bayerisches Landesamt für Denkmalpflege, München.

**Kühlenthal (Hrsg., 2000b)** – Kühlenthal, Michael: *Ostasiatische und europäische Lacktechniken. East Asian and European Lacquer Techniques.* ICOMOS, Hefte des Deutschen Nationalkomittes XXXV, München.

**Kunstgewerbemuseum Köln (Hrsg., 1974)** – *Französische Keramik zwischen 1850 und 1910. Sammlung Maria und Hans-Jörgen Heuser, Hamburg.* Prestel, München, Ausstellungskatalog.

**Kuroda (1998)** – Kuroda, Kazuya 黒田和哉: *Chawan kamabetsu meikan* 『茶碗窯別銘款』.

Gurafikku-sha グラフィック社, Tôkyô 東京.

**Kyôto Fukushoku Bunka Kenkyû Zaidan (Hrsg., 1994)** – Kyôto Fukushoku Bunka Kenkyû Zaidan (Hrsg.) 京都服飾文化研究財団編集 *Kimono kara umareta yutori no bi*『キモノから生まれたゆとりの美』. Ausstellungkatalog, Kyôto 京都.

**Kyôto Kokuritsu Hakubutsukan (Hrsg., 2002)** – *Nihonjin to Cha – sono rekishi – sono biishiki* 『日本人と茶』. Ausstellungskatalog.

**Kyôto Kokuritsu Hakubutsukan (Hrsg., 2008)** – Kyôto Kokuritsu Hakubutsukan 京都国立博物館: *Japan makie – Kyûden wo kazaru Tôyô no kirameki.* Kyôto Kokuritsu Hakubutsukan, Kyôto.

**Kyôto Kokuritsu Kindai Bijutsukan (1983)** – Kyôto Kokuritsu Kindai Bijutsukan 京都国立近代美術館: *Kawakatsu Kolekushion: Kawai Kanjirô: Kyôto Kokuritsu Kindai Bijutsukan Shozô mokuroku(1)* 『川勝コレクション　河井寛次郎　京都国立近代美術館所蔵品目録（1）』, Kyôto Kokuritsu Kindai Bijutsukan 京都国立近代美術館.

**Kyôto Zôkei Geijutsu Daigaku (1999)** – Kyôto Zôkei Geijutsu Daigaku 京都造形芸術大学: *Tôgei wo manabu1*『陶芸を学ぶ①』, Kadokawa shoten 角川書店, Tôkyô 東京.

**Kyôto Zôkei Geijutsu Daigaku (2000)** – Kyôto Zôkei Geijutsu Daigaku 京都造形芸術大学: *Tôgei wo manabu 2*『陶芸を学ぶ②』, Kadokawa shoten 角川書店, Tôkyô 東京.

**Lach, Donald F. (1994)** – Lach, Donald F.: *Asia in the making of Europe. The Century of Discovery, Book Two.* University of Chicago Press, Chicago.

**Landesverband Kunsthandwerk Mecklenburg-Vorpommern e.V. (Hrsg.) (2001)** – Landesverband Kunsthandwerk Mecklenburg-Vorpommern e.V. (Hrsg.): *Holzbrand 2.* Rostock.

**Landesverband Kunsthandwerk Mecklenburg-Vorpommern e.V. (Hrsg.) (2010)** – Landesverband Kunsthandwerk Mecklenburg-Vorpommern e.V. (Hrsg.): *Holzbrandkeramik in Mecklenburg Vorpommern. Aktionen, Technik und Akteure – eine Bestandsaufnahme.* Rostock.

**Leach (1940)** – Leach, Bernard: *A Potter's Book.* Faber & Faber Ltd., London.

**Leach (1983)** – Leach, Bernard: *Das Töpferbuch*, 6.Aufl., Hörnemann, Bonn.

**Lee (1993)** – Lee, Sang-Kyong: *West-östliche Begegnungen: Weltwirkunhg der fernöstlichen Theatertradition.* Darmstadt.

**Lehmann (1978)** – Lehmann, Jean-Pierre: *The Image of Japan. From Feudal Isolation to World Power 1850-1905.* Allen and Unwin, London.

**Leims (1990)** – Leims, Thomas: „Das deutsche Japanbild in der NS-Zeit," in: Kreiner, Josef / Mathias, Regine (Hrsg.), *Deutschland-Japan in der Zwischenkriegszeit.* Bouvier Bonn, S. 441-462.

**Leims (1997)** – Leims, Thomas: „Von der Schwermut des Nichtverstehens': Berlin – Tôkyô und die Darstellenden Künste", in: Japanisch-Deutsches Zentrum Berlin (Hrsg.), *Berlin- Tôkyô im 19. u. 20. Jahrhundert.* Springer Verlag, Berlin.

**Lessmann (1999)** – Lessmann, Johanna: „Ostasiatische Formen in der Keramik Europas", in: *Formen Ostasiens in der modernen Keramik Europas und ein Deutscher in Japan.* Ausstellungskatalog.

**Lidin (2002)** – Lidin, Olof G.: *Tanegashima – The Arrival of Europe in Japan.* NIAS Press, Copenhagen.

**Lienert (1987a)** – Lienert, Ursula: „Natur und Jahreszeiten in der japanischen Geschichte", in:

*Kostbarkeiten aus Japan.* Museum für Kunst und Gewerbe Hamburg, Ausstellungskatalog.

**Lienert (1987b)** – Lienert, Ursula: „Kosode oder kimono", in: *Kostbarkeiten aus Japan.* Museum für Kunst und Gewerbe Hamburg. Ausstellungskatalog.

**Lienert (1997)** – Lienert, Ursula: „Arita-Porzellan: Beispiele aus der Sammlung Shibata", in: *Weltkunst* (15/16).

**Lienert (1997)** – Lienert, Ursula: „Die Sammlung Shibata von Arita-Porzellanen", in: *Mitteilungen der Deutschen Gesellschaft für Ostasiatische Kunst.* Nr. 19., Berlin.

**Lienert (2000)** – Lienert, Ursula: „Der Aufbau der Japansammlung im Museum für Kunst und gewerbe Hamburg", in: Kühlenthal, Michael: *Japanische und europäische Lackarbeiten. Japanese and European Lacquerware.* Bayerisches Landesamt für Denkmalpflege, München. S. 189-190.

**Liesenklas (1997)** – Lisenklas, Birgit: „Katsura und Kimono. Japanische Kleidung und Architektur als Leitbilder der europäischen Moderne. Teil 1.", in: *Mittelungen*, 18. S. 23-30

**Liesenklas (1997)** – Lisenklas, Birgit, „Katsura und Kimono. Japanische Kleidung und Architektur als Leitbilder der europäischen Moderne. Teil 2", in: *Mittelungen*, 19, S. 23-40.

**Link (1976)** – Link, Hannelore, *Rezeptionsforschung: Eine Einführung in Methoden und Probleme,* Verlag W. Kohlhammer, Stuttgart.

**Lusk (1980)** – Lusk, Jennie: „Kimono East, Kimono West", in: *Fiberarts* (Sept. / Okt.), 71.

**Mabuchi (1997)** – Mabuchi Akiko 馬渕明子: *Japonisumu: Gensô no Nihon* 『ジャポニズム　幻想の日本』. Seiunsha 星雲社, Nagoya 名古屋.

**Mabuchi (1999)** – Mabuchi Akiko 馬渕明子: „1900nen Pari Bankoku Hakurankai to Historie de l' Art du Japon wo megutte"「1900年パリ万国博覧会と　Historie de l' Art du Japon をめぐって」, in: *Ima, Nihon no bijutsushi wo furikaeru: Bunkazai no hozon ni kansuru kokusai kenkyû shûkai* 『今、　日本の美術史学をふりかえる　文化財の保存に関する国際研究集会』. Tokyo Kokuritsu Bunkazai Kenkyûjo 東京国立文化財研究所, S. 43-53.

**MacKenzie (1995)** – MacKenzie, John, M.: *Orientalism: History, Theory and Arts.* Manchester University Press, Manchester.

**Maeda (1980)** – Maeda Yasuji 前田泰次: *Kôgei to design*『工芸とデザイン』. Geisôdô 芸艸堂, Tôkyô 東京.

**Mall / Lohmar (Hrsg., 1993)** – Mall, Adhar / Lohmar, Dieter: *Philosophische Grundlagen der Interkulturalität.* Rodopi, Amsterdam (u. a.).

**Mallet (1990)** – Mallet, J.V.G.: "European Ceramics and the Influence of Japan", in: Ayers, John / Impey, Oliver / Mallet, J.V.G.: *Porcelain for Palaces. The Fashion for Japan in Europe.* Oriental Ceramic Society, London.

**Martin / Koda (1994)** – Martin, Richard / Koda, Harold: „Gendai Fashion to Japonism in Kyoto," in: Kyôto Fukushoku Bunka Kenkyû Zaidan (Hrsg.) 京都服飾文化研究財団編集 *Kimono kara umareta yutori no bi*『キモノから生まれたゆとりの美』. Ausstellungkatalog, Kyôto 京都.

**Maske (2003)** – Maske, Andrew L.: "Japanese Ceramics before Oribe", in: *Turning Point. Oribe and the Arts of Sixteenth-Century Japan.* The Metropolitan Museum of Art, New York.

**Massarella (1990)** – Massarella, Derek: *Europe's Encounter with Japan in the sixteenth and seventeenth centuries.* Yale Univ. Press, New Haven.

**Masubuchi (1999)** – Masubuchi Kôji (Kanshû) 増渕浩二監修: *Shashin de miru yakimono no Handbook: tsuchizukuri- seikei hen*『写真で見るやきものハンドブック　土づくり・成形編』. Tatsumi mukku タツミムック, Tôkyô 東京.

**Matsumi (1972)** – Matsumi Morimichi 松見守道: „Yôroppa Kakiemon" 「ヨーロッパ柿右衛門」, in: *Tôsetsu* 235『陶説』235, S. 11―19.

**Matthes (1990)** – Matthes, Wolf E.: *Keramische Glasuren: Grundlagen, Eigenschaften, Rezepte, Anwendung.* Augustus- Verlag, Augsburg.

**Matthes (1997)** – Matthes, Wolf E.: *Keramische Glasuren: ein Handbuch mit über 1100 Rezepten.* Augustus- Verl., Augsburg.

**Mathias-Pauer (1984)** – Mathias-Pauer, Regine: „Deutsche Meinungen zu Japan – Von der Reichs-gründung bis zum Dritten Reich," in: Kreiner (1984) Hrsg., Deutschland-Japan. Historische Kontakte. Bouvier, Bonn.

**Mayuyama (1957)** – Mayuyama Junkichi 繭山順吉: 18 seiki no Yôroppa no kama ni eikyô wo ataeta Kakiemon- Nihontôji kyôkai 12gatsu reikai kôen Hikki「十八世紀のヨーロッパの窯に影響を与えた柿右衛門―日本陶磁協会十二月例会講演筆記, in: *Tôsetsu* 48『陶説』48, S. 9―20.

**Meiji Bijutsu Gakkai (Hrsg.) (1992)** – Meiji bijutsu gakkai 明治美術学会編: *Nihon kindai bijutsu to seiyô: kokusai Symposium*『日本近代美術と西洋　国際シンポジウム』.

**Meinz (1999)** – Meinz, Manfred: „Dorothea Chabert," in: *Keramos*,166, S. 67-75.

**Mikami (1968)** – Mikami Tsugio 三上次男: *Nihon no bijutsu Tôki.*『日本の美術　陶器』. Band 29, Heibonsha 平凡社, Tôkyô 東京.

**Mikami (1983)** – Mikami Tsugio 三上次男: *The Art of Japanese Ceramics.* Weatherhill & Heibonsha, New York.

**Mikami (2000)** – Mikami Tsugio 三上次男: *Tôji no michi - Tôzai bunmei no setten wo tazunete-*『陶磁の道―東西文明の接点をたずねて―』. Chûô Kôron Bijutsu Shuppansha 中央公論美術出版社, Tôkyô 東京.

**Mishima (1984)** – Mishima Kenichi: „Über den dô- Begriff," in: Paul, Sigrid (Hrsg.): *»Kultur« Begriff und Wort in China und Japan.* Dietrich Reimer, Berlin, S. 35-77.

**Misugi (1989)** – Misugi Takatoshi 三杉隆敏: *Yakimono Bunkashi – Keitokuchin kara umi heno Siruku Rôdo he*『やきもの文化史―景徳鎮から海へのシルクロードへ―』. Iwanamishinsho 岩波新書, Tôkyô 東京.

**Misugi (1992)** – Misugi Takatoshi 三杉隆敏: *Maisen he no Michi*『マイセンへの道』. Tôkyôsho-seki 東京書籍, Tôkyô 東京.

**Miyake et al. (1984)** – Miyake Riichi/ Tawara Keiichi 三宅理一 / 田原桂一:『Art Nouveau and Japonisme ジャポニスムとアール・ヌーヴォー』. Kôdansha 講談社, Tôkyô 東京.

**Miyazaki (1958)** – Miyazaki Ichisada 宮崎市定: *Tôyôshi no ue no nihon*『東洋史の上の日本』. (Nihon bunka kenkyû 1)（日本文化研究1）, Shinchôsha 新潮社, Tôkyô 東京.

**Miyoshi (1993)** – Miyoshi Tadayoshi: „Japanische und europäische Kartographie vom 16. bis zum 19. Jahrhundert", in: Croissant, Doris/Ledderose, Lothar: *Japan und Europa: 1543-1929.* Argon, Berlin. S. 37-45.

**Mizuo (1963)** – Mizuo Hiroshi 水尾比呂志: *Tôyô no bigaku*『東洋の美学』. Bijutsu shuppansha

美術出版社, Tôkyô 東京.

**Moeller (2007)** – Moeller, Gisela: „Justus Brinkmann und seine Ankäufe auf der Weltausstellung Paris 1900", in: Zöhl, Caroline/Hofmann, Mara (Hrsg.): *Von Kunst und Temperament: Festschrift für Eberhard König*, Turnhout, Brepols, S. 183 – 194.

**Momoi (1991)** – Momoi Masaru 桃井勝: Anagama kara Ôgama he: „Momoyamatô shôseigama no kôzô to ricchi ni tsuite" 「窖窯から大窯へ 桃山陶焼成窯の構造と立地について」, in: *Mizunami tôji shiryôkan kenkyû kiyô* 5『瑞浪陶磁資料館研究紀要』5, S. 247−256.

**Morse (1912)** – Morse, Edward S.: *Catalogue of Japanese Pottery*. Boston Museum of Fine Art, Boston.

**Mortier (1992)** – Bianca M. du: „"Japonsche Rocken" in Holland in 17th and 18th Centuries", in: *Dresstudy* (Spring / 21), S. 7-9.

**Müller (1930)** – Müller, Johannes: *Das Jesuitendrama in den Ländern deutscher Zunge vom Anfang (1555) bis zum Hochbarock (1665)*. Benno Filser Verlag, Augsburg.

**Mundt (1973)** – Mundt, Barbara: *Historismus. Kunsthandwerk und Industrie im Zeitalter der Weltausstellungen*. Kunstgewerbemuseum, Berlin.

**Mundt (1974)** – Mundt, Barbara: *Die deutschen Kunstgewerbemuseen im 19. Jahrhundert*. Prestel, München.

**Münkler (2000)** – Münkler, Marina: *Erfahrung des Fremden. Die Beschreibung Ostasiens in den Augenzeugenberichten des 13. und 14. Jahrhunderts*. Berlin.

**Munziger (1898)** – Munziger, Carl: *Die Japaner. Wandlungen durch das geistige, soziale und religiöse Leben des japanischen Volkes*. Berlin.

**Murase (Hrsg., 2003)** – Murase Miyeko: *Turning Point. Oribe and the Arts of Sixteenth-Century Japan*. The Metropolitan Museum of Art, New York.

**Murayama (1971)** – Murayama Takeshi 村山武: *Yakimono no furusato* 『やきもののふる里』. 2.Auflage 再版, Kyûryûdô 求龍堂, Tôkyô 東京.

**Museum für Kunst und Gewerbe Hamburg (Hrsg., 1996)** – Museum für Kunst und Gewerbe Hamburg: *Papier – Art – Fashion. Kunst und Mode aus Papier*. Hamburg.

**Museum für Kunst und Gewerbe Hamburg (Hrsg., 1999)** – Museum für Kunst und Gewerbe Hamburg: *Historisches und Frivoles auf Lackdosen des 18.& 19. Jahrhunderts*. Hamburg.

**Museum für Kunst und Gewerbe Hamburg (Hrsg., 2002)** – Museum für Kunst und Gewerbe Hamburg: *Hermann und Richard Mutz: Keramik des Jugendstils*. Hamburg.

**Nafroth (2002)** – Nafroth, Katja: *Zur Konstruktion von Nationenbildern in der Auslandsberichterstattung*. LIT, Münster, Hamburg, London.

**Nagasaka (1990)** – Nagasaka Katsumi 長坂克巳: *Yakimono no hanashi*『やきものの話』. Mokabô 裳華房, Tôkyô 東京.

**Nagashima (1982)** – Nagashima Fukutarô 永島福太郎: *Sadôbunka ronsô* 『茶道文化論争』. (Jôkan) (上巻) Tankôsha 淡交社, Kyôto 京都.

**Nagashima (1982)** – Nagashima Fukutarô 永島福太郎: *Sadôbunka ronsô* 『茶道文化論争』. (gekan) (下巻) Tankôsha 淡交社, Kyôto 京都.

**Nakagawa (1963)** – Nakagawa Chisaki 中川千咲: *Nihon no kôgei* 『日本の工芸』. Yoshikawa

kôbunkan 吉川弘文館, Tôkyô 東京.

**Nakamura (1995)** – Nakamura, Hiroshi 中村浩: Sueki *shûsei zuroku* 『須恵器集成図録』. Yûzankaku 雄山閣, Tôkyô 東京.

**Nakamura (1982)** – Nakamura, Masao 中村昌生: *Chashitsu hyakusen* 『茶室百選』. Tankôsha 淡交社, Kyôto 京都.

**Nakano (1989)** – Nakano Yasuhiro 仲野泰裕: Edo jidai no Shigaraki – sono kenkyû to kadai 「江戸時代の信楽焼―その研究と課題」, in: *Aichiken Tôji Shiryôkan Kenkyû Kiyô* 8 『愛知県陶磁資料館研究紀要』8, Aichiken Tôji Shiryôkan 愛知陶磁資料館, S. 50－70.

**Nakata (1982)** – Nakata Mitsuo 中田光雄: *Bunka no kyôô: Hikaku bunka gairon* 『文化の協応 比較文化概論』. Hikaku bunka sôsho 比較文化叢書2, Tokyo Daigaku Shuppankai 東京大学出版会, Tôkyô 東京.

**Namiki (Hrsg., 1998)** – Namiki Seishi 並木誠士 / Mori Rie 森理恵編: *Nihon bijutsushi* 『日本美術史』, Shôwadô 昭和堂, Kyôto 京都.

**Narasaki (1980)** – Narasaki Shoichi 楢崎彰一: *Tôgei (Genshoku Nihon no bijutsu)* Bd. 22 u. 23 『「陶芸」原色日本の美術』22-23 巻, Shogakkan 小学館, Tôkyô 東京.

**Nezu Bijutsukan (2000)** – Nezu Bijutsukan 根津美術館: *Kanzo. Chawan hyakusen* 『館蔵 茶碗百撰』. (One Hundred Tea Bowls from the Nezu Collection). Nezu Bijutsukan 根津美術館, Tôkyô. Ausstellungskatalog.

**Nezu Institute of Fine Arts (1994)** – 根津美術館 Nezu Institute of Fine Arts: *Imari no Kozara – Utsuwa ni natta Kachôfûgetsu* 『伊万里の小皿―器になった花鳥風月』. Nezu Institute of Fine Arts 根津美術館, Tôkyô.

**Nichigai Asoshiêtsu Kabushikigaisha (Hrsg., 1992)** – Nichigai Asoshiêtsu Kabushikigaisha (Hrsg.): 日外アソシエーツ株式会社編: *Nihon bijutsu sakhin refarens jiten* 日本美術作品レファレンス事典, Kinokuniya Shoten 紀伊國屋書店, Tôkyô 東京.

**Nickl (1985)** – Nickl: „Klaus Steindlmüller und der Bau eines Bizen-Anagama-Ofens", in: *Kunst ＋Handwerk*, 11/12.

**Nienholdt (1967)** – Nienholdt, Eva: „Der Schlafrock", in: *Zeitschrift für historische Waffen- und Kostümkunde*, S. 106-114.

**Nihon Seramikku Kyôkai (1997)** – Nihon Seramikku Kyôkai 日本セラミック協会編: *Seramikku jiten* 2. Auflage 『セラミック辞典』第2版, Maruzen 丸善, Tôkyô 東京.

**Nishida (1977)** – Nishida Masayoshi 西田正好: *Nihon no Runessansu: sono bijutsu to geijutsu* 『日本のルネッサンス その美術と芸術』. Haniwa shobô 塙書房, Tôkyô 東京.

**Nogami (2000)** – Nogami Kei のがみけい: *comic de tanosiku wakaru Tôgei nyûmon: Tôgei yaruzo* 『コミックで楽しくわかる陶芸入門() : 陶芸やるゾ』. Shûeisha 集英社, Tokyo 東京.

**Nonogami (Hrsg., 1976)** – Nonogami Keiichi 野々上慶一編: *Yakimono no dezain – Meiji no kaikaemoyô* 『やきもののデザイン―明治の開化絵文様』, Iwasaki-Bijutsusha 岩崎美術社, Tôkyô 東京.

**Norbert (1978)** – Norbert, Christen: „Exotismus", in: Ders.: *Giacomo Puccini. Analytische Untersuchungen der Melodik, Harmonik, und Instrumentation*. Verlag der Musikalienhandlung Karl Dieter Wagner, Hamburg.

**Nozue (1986)** – Nozue Hiroyuki 野末浩之: „Shoki Suzu kei tôki seisan ni tsuite" 「初期珠洲系陶器生産について」, in: *Aichiken Tôji Shiryôkan Kenkyû Kiyô* 5『愛知県陶磁資料館研究 紀要』5, Aichiken Tôji Shiryôkan 愛知陶磁資料館, S. 32－73.

**Numata ( Hrsg., 1971)** – Numata Jirô 沼田次郎: *Nihon to Seiyô* 『日本と西洋』 Bd. 6 (*Tôzai bunmei no kôryû* 東西文明の交流, Bd. 1-6). Heibonsha 平凡社, Tôkyô 東京.

**Oba (1984)** – Oba, Masaharu: *Bertolt Brecht und das Nô- Theater. Das Nô-Theater im Kontakt der Lehrstücke Berechts.* Peter Lang, Frankfurt/M. (u. a.).

**Oda (1997)** – Oda, Eiichi 小田榮一: *Wamono Chawan* 『和物茶碗』. Kawahara Shoten 河原書店, Kyôto 京都.

**Ôhashi (1994)** – Ôhashi, Kôji 大橋康二: *Koimari no Monyô. Shokihizenjiki wo chûsin ni* 『古伊万里の文様：初期肥前磁器を中心に』. Rikôsha 理工社, Tôkyô 東京.

**Ôhashi (1994)** – Ôhashi, Ryôsuke: *Kire - das "Schöne" in Japan. Philosophisch-ästhetische Reflexionen zu Geschichte und Moderne.* DuMont, Köln.

**Olbrich et al. (1991)** – Olbrich, Harald: *Lexikon der Kunst.* Band III, Leipzig.

**Okamoto (1999)** – Okamoto Tarô 岡本太郎: *Nihon no dentô*『日本の伝統』. Misuzushobô みすず書房, Tôkyô 東京.

**Ônishi (1983)** – Ônishi Seitarô 大西政太郎: *Tôgei no tsuchi to kamayaki* 『陶芸の土と窯焼き』. Rikôgakusha 理工学社, Tôkyô 東京.

**Ônishi (2000)** – Ônishi Seitarô 大西政太郎: *Tôgei no Yûyaku – Riron to chôsei no jissai* 『陶芸の釉薬－理論と調製の実際』 Shinban [新版], Rikôgakusha 理工学社, Tôkyô 東京.

**Ônishi (2001)** – Ônishi Seitarô 大西政太郎: *Shinban: Tôgei no dentô gihô* 『新版 陶芸の伝統技法』. Rikôgakusha 理工学社, Tôkyô 東京.

**Ono (1972)** – Ono Setsuko: *A Western Image of Japan.What did the West see through the Eyes of Lotti and Hearn?*, Genf.

**Ôsaka Shiritsu Tôyô Bijutsukan (Hrsg., 1999)** – Ôsaka Shiritsu Tôyô Bijutsukan 大阪市立東洋陶磁美術館: *Tôyô tôji no tenkai - Ôsaka Shiritsu Tôyô Bijutsukan kanzôhin senshû* 『東洋陶磁の展開 大阪市立東洋陶磁美術館 館蔵品選集』. Ôsaka Bijutsu Shinkô Kyôkai 大阪美術振興協会, Ôsaka 大阪.

**Ôsaka Shiritsu Tôyô Bijutsukan (2002)** – Ôsaka Shiritsu Tôyô Bijutsukan 大阪市立東洋陶磁美術館: *Horio Mikio korekushon Hamada Shôji – Teshigoto no Kiseki* 『堀尾幹雄コレクション 濱田庄司－手仕事の軌跡』. *Life & Work of Hamada Shoji - from the Horio Mikio Collection.*

**Oshio (1987)** – Oshio,Takashi: „Kulturbeziehungen zwischen Japan und Deutschland – aus der Sicht der Aktivitäten des Japanischen Kulturinstituts Köln", in: Japanisches Kulturinstitut (Hrsg.): *Japans Gesellschaft und Kultur.* Vortragsreihe 3., Köln, S. 7-15.

**Otabe (2000)** – Otabe Tanehisa 小田部胤久: Shohyô: Inega Shigemi „Kaiga no Tôhô – Orientalizumu kara Japonizumu he ,Nagoya Daigaku Shuppankai 1999"" 「書評 稲賀繁美『絵画の東方－オリエンタリズムからジャポニズムへ』名古屋大学出版会, 1999」, in: *Bigaku* 203 『美學』203, Bigakkai 美學会, S. 72－74.

**Pantzer (1981)** – Pantzer, Peter: „Japan und Mitteleuropa im 19. Jahrhundert", in: Kreiner (1981) Hrsg.: *Japan-Sammlungen in Museen Mitteleuropas - Geschichte, Aufbau, und gegenwärtige Probleme.* Bonner Zeitschrift für Japanologie, Bonn, S. 59-73.

**Paul (1985)** – Paul, Barbara: „Der Ferne Osten in seiner Wirkung auf das Theater Europas vom 17. bis frühen 20. Jahrhundert", in: „.....ich werde deinen Schatten essen". *Das Theater des Fernen Ostens. Ausstellung der Akademie der Künste in Zusammenarbeit mit der Berliner Festspiele GmbH/Horizonte' 85*, Fröhlich & Kaufmann, Berlin.

**Paul (Hrsg., 1984)** – Paul, Sigrid: *»Kultur« Begriff und Wort in China und Japan.* Dietrich Reimer, Berlin.

**Peeze (1986)** – Peeze, Margaret: ",Japanese Gowns'. The Kimono in the Netherland ", in: Gulik, Willem Robert van (Hrsg.): *In the Wake of the Liefde. Cultural Relations between the Netherlands and Japan, since 1600.* De Bataafsche Leeuw, Amsterdam, S. 83-87.

**Pelichet (1976)** – Pelichet, Edgar: *Jugendstil Keramik.* Kossodo Verlag, Aniéres, Genf.

**Pelka (1984)** – Pelka, Otto: *Deutsche Keramik 1900-1925.* Dry, München.

**Perucchi-Petri (1976)** – Perucchi-Petri, Ursula: *Die Nabis und Japan*, Prestel, München.

**Peters (1995)** – Peters, Roland: „Porzellane der KPM Berlin im Ostasiatischen Stil", in: *Keramos* (150).

**Peterson (1974)** – Peterson, Susan: *Shôji Hamada: A Potter's Way & Work.* Kodansha International, Tokyo.

**Pietsch (1996)** – Pietsch Ulrich: *Meissener Porzellan und seine ostasiatischen Vorbilder.* Leipzig, Ed. Leipzig.

**Pitelka (2000)** – Pitelka, Morgan: „Kinsei ni okeru Rakuyaki dentô no kôzô," in: *Nomura Bijutsukan Kiyô*, 9『野村美術館紀要』9, S. 1- 31.

**Pitelka (2001)** – Pitelka, Morgan: *Raku Ceramics: Tradition and Cultural Reproduction in Japanese Tea Practice, 1574-1942.* Princeton University, Dissertation.

**Polo (1973)** – Marco Polo: *Von Venedig nach China. Die größte Reise des 13. Jahrhunderts.* Hrsg. von A. Theodor Knust, Horst Erdmann Verlag, Tübingen/Basel.

**Powils-Okano (1986)** – Powils-Okano, Kimiyo: *Puccinis „Madama Butterfly".* Verlag für systematische Musikwissenschaft, Bonn.

**Préaud / Gauthier (1982)** – Préaud, Tamara / Gauthier, Serge: *Die Kunst der Keramik im 20. Jahrhundert.* Popp, Würzburg.

**Raay (Hrsg., 1989)** – Raay, Stefan van: *Imitation and Inspiration. Japanese Influence on Dutch Art.* D'ARTS, Amsterdam.

**Ragué (1967)** – Ragué, Beatrix von: *Geschichte der japanischen Lackkunst.* De Gruyter, Berlin.

**Raku Kichizaemon XV (1998)** – Raku Kichizaemon XV 楽吉左衛門十五代: "The Techniques of Raku Ware", in: *Raku Museum*, S. 31-39.

**Raku Kichizaemon (2001)** – Raku Kichizaemon XV 楽吉左衛門: *Raku-tte nan darô* 『「楽って」なんだろう』. Tankôsha 淡交社, Kyôto 京都.

**Raku Museum (Hrsg., 1998)** – Raku Bijutsukan 楽美術館 (Hrsg., 1998): *Raku – A Dynasty of Japanese Ceramists.* 『楽茶碗の四〇〇年-伝統と創造』. Raku Bijutsukan, Kyôto 京都.

**Reichel (1994)** – Reichel, Friedrich: „Frühes Meißner Porzellan und die ostasiatischen Vorbilder", in: *Dresdener Kunstblätter*, Bd.39, S. 109-111.

**Reichert (1993)** – Reichert, Folker E.: „Zipangu – Japans Entdeckung im Mittelalter", in: Croissant,

Doris / Ledderose, Lothar: *Japan und Europa: 1543-1929.* Argon, Berlin. S. 25-36.

**Reineking von Bock (1975)** – Reineking von Bock, Gisela: *Vom Historismus bis zur Gegenwart. Sammlung Gertrud und Dr. Karl Funke-Kaiser.* Kataloge des Kunstgewerbemuseums Köln, Band VII, Köln.

**Reineking von Bock (1978)** – Reineking von Bock, Gisela: *Meister der deutschen Keramik 1900-1950.* Kunstgewerbemuseum Köln, Köln.

**Reineking von Bock (1979)** - Reineking von Bock, Gisela: *Keramik des 20. Jahrhunderts. Deutschland.* Keyser, München.

**Rieth (1979)** – Rieth, Adolf: *5000 Töpferscheibe.* Jan Thorbecke Verlag, Konstanz.

**Rijksmuseum Amsterdam (1992)** – Rijksmuseum Amsterdam: *Imitation and Inspiration. Japanese Influence on Dutch Art from 1650 to the Present.* Rijksmuseum Amsterdam, Amsterdam.

**Rodes (1979)** – Rodes Danielロードス、　ダニエル: *Tôgei no kama – chikuzô to chishiki no subete*『陶芸の窯－築造と知識のすべて－』. Übersetzung von Nagumo Ryû 南雲龍, Nichibô shuppansha 日貿出版社, Tôkyô 東京.

**Roman Navarro (2002)** – Roman Navarro, Maria: *The development of Bizen wares from utilitarian vessels to tea ceramics in the Momoyama period (1573-1615).* (Dissertation. Mikrofilm).

**Rudi (1998)** – Rudi, Thomas: *Augenlust und Gaumenfreude. Fayance-Geschirre des 18. Jahrhunderts im Museum für Kunst und Gewerbe Hamburg.* Museum für Kunst und Gewerbe, Hamburg, Ausstellungskatalog.

**Runde / Achenbach (1992)** – Runde, Sabine/ Achenbach, Nora von: *Vier Elemente. Drei Länder. Deutschland England Japan.* Museum für Kunsthandwerk, Frankfurt/M.

**Saitama Kenritsu Bijutsukan (1993)** – Saitama Kenritsu Bijutsukan 埼玉県立美術館: *Tokubetsuten: tsubo – kame - suribachi* 『特別展「つぼ・かめ・すりばち」』 Tenji Zuroku 展示図録. Saitama Kenritsu Bijutsukan 埼玉県立美術館.

**Saitô (1993)** – Saitô, Noriko: „Exportlacke der Edo-Zeit", in: Croissant, Doris / Ledderose, Lothar: *Japan und Europa: 1543-1929.* Argon, Berlin. S. 338-339.

**Sakamoto (1993)** – Sakamoto, Mitsuru: „Nanban-Stellschirme – Bilder der Fremden", in: Croissant, Doris / Ledderose, Lothar: *Japan und Europa: 1543-1929.* Argon, Berlin. S. 56-71.

**Sakamoto (1999)** – Sakamoto, Mitsuru: "The Rise and Fall of Christian Art and Western Painting in Japan", in: Executive Committee 450th Anniversary of the arrival of St Francis Xavier in Japan: *Christian Culture in sixteenth – century Europe: its acceptance, rejection, and influence with regard to the nations of Asia.* Sophia university press, Tôkyô 東京.

**Sälzer (1996)** – Sälzer, Michael: „Holzbrand express: Von 10°C auf 1280°C in 5 Stunden", in: *Keramik Magazin*, Nr.2, S. 34f.

**Sanders (1977)** – Sanders, Herbert H.: *Töpfern in Japan: Zeitgenössische japanische Keramik.* Hörnemann Verlag, Bonn-Röttgen.

**Sasaki (1984)** – Sasaki Hidenori 佐々木秀憲: *Doresuden Kokuritsu Bijutsukan shozôhin ni yoru „Meissen kotôji no kagayaki" ten – August kyôô no hihô* 『ドレスデン国立美術館所蔵品による「マイセン古陶磁の輝き」展－アウグスト強王の秘宝』. 有田ヴイ・オー・シー, Arita 有田.

**Sasaki (1984)** – Sasaki Hidenori 佐々木秀憲: *Sanchi betsu sugu wakaru yakimono no miwakekata*

『産地別すぐわかるやきものの見わけ方』. Tôkyô Bijutsu 東京美術, Tôkyô 東京.

**Sasayama (1993)** – Sasayama Ô笹山央: „Nihon tôgei no seishitsu"「日本陶芸の性質」, in: Hida-Toyojirô / Sasayama Ô 樋田豊次郎, 笹山央: *Tô*, 100 『陶』100, Sôkatsuhen 総括編, Kyôto shoin 京都書院, Kyôto 京都.

**Satô (Hrsg., 1967)** – Satô Shinzô hen 佐藤進三編: *Yakimono kama jiten* 『やきもの窯事典』. Tokuma shoten 徳間書店, Tôkyô 東京.

**Satô (Hrsg., 1968)** – Satô Masahiko 佐藤雅彦編: Kyôyaki「京焼」, in: *Nihon no bijutsu 8* 『日本の美術 8』, S. 28.

**Satô (1992)** – Satô Dôshin 佐藤道信: „Meiji bijutsu to bijutsu gyôsei,,「明治美術と美術行政」, in: *Bijutsu kenkyû*『美術研究』, Nr.350, S. 152-165.

**Satô (1996)** – Satô Dôshin 佐藤道信: *„Nihon Bijutsu" tanjô: Kindai nihon no „Kotoba" to Senryaku* 『〈日本美術〉誕生 近代日本の「ことば」と戦略』. Kôdansha 講談社, Tôkyô 東京.

**Satô et al. (Hrsg., 1975-)** – Satô Masahiko 佐藤雅彦ほか編: *Nihon Tôji zenshû* 『日本陶磁全集』. Chûôkôronsha 中央公論社, Tôkyô 東京.

**Satô (1991)** – Satô, Tomoko / Watanabe, Toshio: *Japan and Britain. An Aesthetic Dialogue 1850 – 1930*. Humphries, London.

**Schaarschmidt-Richter (2003)** – Schaarschmidt-Richter, Irmtraud: „Japanische Keramik heute, Erde und Feuer – ein Dialog.", in: Felix, Zdenek (Hrsg.): *Japan – Keramik und Fotografie – Tradition und Gegenwart*. Deichtorhallen, Hamburg.

**Scharfe (2002)** – Scharfe, Antij: „Martin Möhwald," in: *Ceramics Technical*. Nr. 14., S. 17-19.

**Scheurleer (1980)** – Scheurleer, Lunsingh: *Chinesisches und japanisches Porzellan in europäischen Fassungen*. Klinkhardt & Biermann, Braunschweig.

**Schmidhofer (2010)** – Schmidhofer, Claudia: *Fakt und Fantasie. Das Japanbild in deutschsprachigen Reiseberichten 1854 – 1900*. Praesens, Wien.

**Schneider (1979)** – Schneider, Roland: „Das Tsurezuregusa und die Edo-Zeit – Bemerkungen zur literarischen Rezeption im 17. und 18. Jahrhudert", in: *Oriens Extremus*, Heft 1/2.

**Schneider (1984)** – Schneider, Roland: „Zum Literaturaustausch zwischen Japan und Deutschland", in: Kracht / Lewin/ Müller (Hrsg.): *Japan und Deutschland im 20. Jahrhundert*. Harrasowitz, Wiesbaden.

**Schneider (Hrsg., 1995)** – Schneider, Roland: *Gedichtwettstreit der Beruf*. Harrassowitz Verlag, Wiesbaden.

**Schüly (1993)** – Schüly, Maria: *Richard Bampi (1896- 1965); Keramiker der Moderne*. Arnoldsche, Stuttgart.

**Schuster (1977)** – Schuster, Ingrid: *China und Japan in der deutschen Literatur 1890-1925*. Francke, Bern (u. a.).

**Schuster (1988)** – Schuster, Ingrid: *Vorbilder und Zerrbilder. China und Japan im Spiegel der deutschen Literatur 1773-1890*. Peter Lang, Bern, Franfurt a.M., New York, Paris.

**Schuster (2007)** – Schuster, Ingrid: *Faszination Ostasien. Zur kulturellen Interaktion Europa – Japan – China*. Lang, Bern (u.a). S. 49–68.

**Seki et al. (2003)** – Seki Shinichi 瀬木慎一 / Katsuragi Shiho 桂木紫穂: *Nihon bijutsu no shakai*

*shi – Jômonki kara Kindai no shijô he*『日本美術の社会史－縄文期から近代の市場へ－』. Ribunshuppan 里文出版, Tôkyô 東京.

**Sen (Hrsg.,1998)** – Sen, Sôin 千宗員: *Kôshin sôsha chasho* 『江岑宗左茶書』. Shufu no tomo sha 主婦の友社, Tôkyô 東京.

**Seto-shi Rekishi Minzoku Shiryôkan (1987)** – Seto-shi Rekishi Minzoku Shiryôkan 瀬戸市歴史民俗資料館: *Tokubetsu kikaku ten: Kindai Nihon tôji no hana – Shicago Bankoku hakurankai shuppin sakuhin wo chûshin ni shite*『特別企画展「近代日本陶磁の華－シカゴ万国博覧会出品作品を中心にして」』. Seto Rekishi Minzoku Shiryôkan 瀬戸市歴史民俗資料館.

**Seto-shi Rekishi Minzoku Shiryôkan (1989)** – Seto-shi Rekishi Minzoku Shiryôkan 瀬戸市歴史民俗資料館: *Seto-shi Rekishi Minzoku Shiryôkan Tenjigaiyo*『瀬戸市歴史民俗資料館展示概要』. Seto-shi Rekishi Minzoku Shiryôkan 瀬戸市歴史民俗資料館, Seto 瀬戸.

**Shibaki (1987)** – Shibaki Yoshiko 芝木好子: *Kobijutsu dokuhon. Tôji*『古美術読本　陶磁』 Tankôsha 淡交社, Kyôto 京都.

**Shiga Kenritsu Tôgei no Mori, Tôgeikan (1996)** – Shiga Kenritsu Tôgei no Mori, Tôgeikan 滋賀県立陶芸の森　陶芸館: *Kikakuten. „Rin" Gendai no tôgei* 『企画展　「凛」現代の陶芸美』. Shiga Kenritsu Tôgei no Mori Tôgeikan, Ausstellungskatalog.

**Shiga Kenritsu Tôgei no Mori Tôgeikan (1999)** – Shiga Kenritsu Tôgei no Mori Tôgeikan 滋賀県立陶芸の森　陶芸館: *Yakimono no 20seiki* 『やきものの20世紀』. Shiga Kenritsu Tôgei no Mori Tôgeikan 滋賀県立陶芸の森　陶芸館.

**Shimada (1992)** – Shimada, Shingo: *Grenzgänge-Fremdgänge: Ein Beitrag zum Kulturvergleich am Beispiel Japan und Europa.* Dissertation, Nürnberg.

**Shimaya (1980a)** – Shimaya Setsuko 島屋節子: "Shoki Maissen jiki (1) Maissen jiki hatsumei no keii"「初期マイセン磁器（1）　マイセン磁器発明の経緯」, in: *Tôsetsu*, 326『陶説』326, S. 11－16.

**Shimaya (1980b)** – Shimaya Setsuko 島屋節子: "Shoki Maissen Jiki(2) Böttger jidai no kôjôsei shukôgyô"「初期マイセン磁器（2）　ベドガー時代の工場制手工業」, in: *Tôsetsu,* 327 『陶説』　327, S. 63－69.

**Shimonaka (1971)** – Shimonaka Kunihiko 下中邦彦: *Nihon to seiyô*『日本と西洋』. Tôzaibunmei no kôryû 6東西文明の交流　第6巻, Heibonsha 平凡社, Tôkyô 東京.

**Shimonaka (1984)** – Shimonaka Kunihiko下中邦彦: *Yakimono jiten*『やきもの事典』. Heibonsha 平凡社, Tôkyô 東京.

**Shiraki (1969)** – Shiraki, Yôichi: *Wakariyasui kôgyô yô tôjiki* 『わかりやすい工業用陶磁器』. Gihôdô 技報堂, Tôkyô 東京.

**Shirasu (1976)** – Shirasu Masako / Katô Tôkurô白洲正子 / 加藤唐九郎: *Yakimono dangi*『やきもの談義』. Shinshindo 駸々堂, Kyôto 京都.

**Shono Masako (1973)** – *Japanisches Aritaporzellan im sogenannten „Kakiemonstil" als Vorbild für die Meißener Porzellanmanufaktor.* Schneider, München.

**Shôno-Sládek (1994)** – Shôno-Sládek, Masako: *Der Glanz des Urushi - Die Sammlung der Lackkunst des Museums für Ostasiatische Kunst der Stadt Köln.* Museums für Ostasiatische Kunst. Köln. (Bestandskatalog).

**Shôno-Sládek (2002)** – Shôno-Sládek, Masako: *Leuchtend wie Kristall. Lackkunst aus Ostasien und Europa.* Museum für Ostasiatische Kunst der Stadt Köln, Köln, Ausstellungskatalog.

**Siemer (1999)** – Siemer, Michael: *Japonistisches Denken bei Lafcadio Hearn und Okakura Tenshin: Zwei stilisierende Ästhetiken im Kulturkontakt,* Hamburg.

**Simpson et. al. (1979)** – Simpson, Penny/ Kitto, Lucy/ Sodeoka/ Kanji: *The Japanese Pottery Handbook.* Kodansha, Tôkyô.

**Spielmann (2000)** – Spielmann, Heinz: „Deutsche Keramik des 20. Jahrhunderts. Die Jahrzehnte von 1900 bis 1970." , in: Spielmann, Heinz / Kaneko Kenji: *Deutsche Keramik 1900 – 2000. Geschichte und Positionen.* Asahi Shinbun, Tôkyô.. S. 19 – 24.

**Spriggs (1966)** – Spriggs Arthur: "Oriental Porcelain in Western Paintings 1450-1700," in: *Transactions of the Oriental Ceramic Society.* 36, London.

**Staatliche Museen zu Berlin Ostasiatische Sammlung (Hrsg., 1991)** – Staatliche Museen zu Berlin Ostasiatische Sammlung: *Meditation- Konstruktion. Berührung Ostasien- Europa.* Staatliche Museen zu Berlin, Berlin.

**Stern (1980)** – Stern, Hedwig: *Grundlagen der Technologie der Keramik.* Gantner Ceramika, Vaduz.

**Stopfel (1981)** – Stopfel, Wolfgang: „Ostasiatische Kunst in deutschen Barockschlössern am Beispiel Rastatts," in: Kreiner, Josef (Hrsg.): *Japan-Sammlungen in Museen Mitteleuropas. Bonner Zeitschrift für Japanologie.* Bd. 3, Bonn.

**Stopfel (1995)** – Stopfel, Wolfgang: „18 seiki Yôroppa no kenchiku oyobi shitsunai – sôshoku Higashi Ajia-fu no shosô" 「18世紀ヨーロッパの建築及び室内装飾における東アジア風の諸相」, in: Takashina,Shûji, *Japan and Europe in Art History*『美術史における日本と西洋』. Chûô-Koron Bijutsu Shuppan 中央公論美術出版社, Tôkyô 東京.

**Ströber (2001)** – Ströber, Eva: *"La maladie de porcelaine –": ostasiatisches Porzellan aus der Sammlung Augusts des Starken.* Staatliche Kunstsammlungen Dresden, Porzellansammlung, Leipzig.

**Ströber (2004)** – Ströber, Eva: "Chinesische und japanische Porzellane mit Lackdekoren in der Dresdener Porzellansammlung", in: Kopplin, Monika: *Schwartz Porcelain. Die Leidenschaft für Lack und ihre Wirkung auf das europäische Porzellan.* Museum für Lackkunst Münster, Schloß Favorite Rastatt, Hirmer, München, Ausstellungskatalog.

**Sugihara (1998)** – Sugihara, Tetsuhiko 杉原哲彦: *Kama to seiji: Kama to kamazume oyobi kamataki* 『窯と青磁：窯と窯詰め及び窯焚』. Quoliti shuppan クオリティ出版, Shimonoseki 下関.

**Sugiura (1988)** – Sugiura Sumiko 杉浦澄子: *Chawan no kisochishiki*『茶碗の基礎知識』. Yûzankaku 雄山閣, Tôkyô 東京.

**Sugiura (1990)** – Sugiura Sumiko 杉浦澄子: *Kyoshô tono taiwa: shôwa no tôgei*『巨匠との対話 昭和の陶芸』. Yûzankaku 雄山閣, Tôkyô 東京.

**Sugiura (1995)** – Sugiura Sumiko 杉浦澄子: *Edoki no satô*『江戸期の茶陶』. Tankôsha 淡交社, Kyôto 京都.

**Sugiura (2000)** – Sugiura Sumiko 杉浦澄子監修・解説: *Chawan de shiru yakimono no mikata*『茶碗で知るやきものの見方』. Tankosha 淡交社, Kyôto 京都.

**Sullivan (1975)** – Sullivan, Michael: *The meeting of Eastern and Western Art.* New York Graphic Society Ltd, Greenwich, Connecticut.

**Suzuki (1934)** – Suzuki, Daisetz T.: *An Introduction to Zen-Buddhism*. The Eastern Buddhist Society, Kyôto.

**Suzuki (1941)** – Suzuki, Daisetz T.: *Zen-Buddhism and its Influence on Japanese Culture*. The Eastern Buddhist Society, Kyôto. Deutsche Ausgabe: *Zen und die Kultur Japans*. Stuttgart / Berlin.

**Swain (1972)** – Swain, M.H.: "Men's nightgowns of the Eighteenth Century", in: *Zeitschrift für historische Waffen- und Kostümkunde*. S. 40 – 47.

**Takashina (1995)** – Takashina Shûji 高階秀爾: 『美術史における日本と西洋 Japan and Europe in Art History』. Chûô Koron Bijutsu Shuppansha 中央公論美術出版社, Tôkyô 東京.

**Takashina（2000）** – Takashina Shûji 高階秀爾: *Arts of the West, Arts of Japan*. Santory Museum, Tôkyô.

**Takashina (2001)** – Takashina Shûji 高階秀爾: *Seiyô no me: Nihon no me* 『西洋の眼 日本の眼』. Seidosha 青土社, Tôkyô 東京.

**Takashima (1994)** – Takashima Hiroo 高嶋廣夫: *Tôjiki yû no kagaku* 『陶磁器釉の科学』. Uchidarôkakuho 内田老鶴圃, Tôkyô 東京.

**Takenaka, H. (1999)** – Takenaka Hitoshi 竹中均: *Yanagi Sôetsu- Mingei- shakairiron- Cultural Studies heno kokoromi* 『柳宗悦・民藝・社会理論ーカルチュラル・スタディーズの試み Akashishoten 明石書店, Tôkyô 東京.

**Takeuchi (1974-76)** – Takeuchi Junichi 竹内順一: ",Oribeyaki' Kenkyû no kisomondai" 「『織部焼』研究の基礎問題」, in: *Tôyôtôji* 『東洋陶磁』, Tôyôtôjigakkai 東洋陶磁学会, 1974－76, Vol.3, S. 25－47.

**Takeuchi / Itô (1996)** – Takeuchi Junichi/ Itô Yoshiaki 竹内順一 / 伊藤嘉章: *Yakimono to fureau „Nihon"* 『やきものと触れあう［日本］』. Shinchôsha 新潮社, Tôkyô 東京.

**Takeuchi et al. (Hrsg., 1997)** – Takeuchi Junichi 竹内順一: *Oribe – iwayuru oribeizumu ni tsuite* 『織部：いわゆるオリベイズムについて』Gifu-ken Bijutsukan 岐阜県美術館, Ausstellungskatalog.

**Takeuchi / Watanabe (1998)** – Takeuchi Junichi/ Watanabe Setsuo 竹内順一 / 渡辺節夫: *Momoyama bunka no bakuhatsu: Sennorikyû to Yakimonokakumei* 『桃山文化の爆発千利休とやきもの革命』. Kawade Shobôshinsha 河出書房新社, Tôkyô 東京.

**Tamura (1970)** – Tamura Kôichi 田村耕一: *Tôgei no gihô* 『陶芸の技法』. Yûzankaku 雄山閣, Tôkyô 東京.

**Tamura (1981)** – Tamura Kôichi 田村耕一: *Shintei Tôgei no gihô* 『新訂 陶芸の技法』. Yûzankaku 雄山閣, Tôkyô 東京.

**Tanaka (1994)** – Tanaka Teruhisa 田中照久: „Kyûemongama Shôsei Jikken no Kiroku Hôkoku yori" 「九右衛門窯焼成実験の記録報告より」, in: *Tôsetsu, 497* 『陶説』497, S.91-100.

**Tanaka (1995)** – Tanaka Teruhisa 田中照久: "Tokonamegama to Echizengama"「常滑窯と越前窯」, in: *Kôkogaku journal, 396* 『考古学ジャーナル』396, S. 31－36.

**Tanigawa (1990)** – Tanigawa Tetsuzô 谷川徹三: *Geijutsu ni okeru tôyô to seiyô* 『芸術における東洋と西洋』. Iwanamishoten 岩波書店, Tôkyô 東京.

**Tatarkiewicz (1975)** – Tatarkiewicz, Władysław: *Dzieje sześciu pojęć: sztuka, piękno, forma, twórczość. odtwórczość, przeżycie estetyczne*. PWN. Warszawa. Deutsche Ausgabe (2003): *Geschichte der sechs Begriffe: Kunst, Schönheit, Form, Kreativität, Mimesis, ästhetisches*

*Erlebnis.* Suhrkamp, Frankfurt am Main.

**Taut (1943)** – Taut, Bruno: *Bijutsu to Kôgei* 『美術と工藝』. Ikuseisha kôdôkaku 育正社弘道閣, Tôkyô 東京.

**Taut (1975)** – Taut, Brunno: *Nihon: Taut no Nikki 1933* 『日本 タウトの日記 1933年』. Iwanami shoten 岩波書店, Tôkyô 東京.

**Thiemann (Hrsg.. 1962)** – Thiemann, Hans: *Moderne deutsche Keramik.* Museum für Kunst und Gewebe, Hamburg.

**Thiemann (Hrsg.) (1986)** – Thiemann, Hans: *Temmoku, Seladon und Ochsenblut. Sammlung Thiemann.* Schloß Reinbek - Ausstellung, Reinbek.

**Thiemann (Hrsg.,1995)** – Thiemann, Hans: *Deutsche Keramik um 1990: Tradition und neue Tendenzen.* Verlag Hans-Jürgen Böckel, Reinbek.

**Thiemann (Hrsg., 1998)** – Thiemann, Hans: *Zeitgenössische Keramik aus Hamburg und seinem Umland.* Reinbek.

**Thiemann (Hrsg., 1999)** – Thiemann, Hans: *Formen Ostasiens in der modernen Keramik und ein Deutscher in Japan. Sammlung Thiemann.* Schloß Reinbek – Ausstellung, Reinbek.

**Tietzel (1996)** – Tietzel, Brigitte: „Bizarre Seiden – Furienwerk oder: die seltsamen Muster, die man sich ausdenken kann", in: *Barockberichte: Informationsblätter aus dem Salzburger Barockmuseum zur bildenden Kunst des 17. Und 18. Jahrhunderts.* Salzburg, Barockmuseum. S. 461-475.

**Tôbu Museum of Art (Hrsg., 1994)** – Tôbu Museum of Art 東武美術館編: *Wien no Japonizumu* 『ウィーンのジャポニズム』. 東武美術館. Ausstellungskatalog.

**Toki-shi Mino Tôji Rekishikan (1992)** – Toki-shi Mino Tôji Rekishikan 土岐市美濃陶磁歴史館: *Tokubetsuten: Utsuwa: Momoyama no bi* 『特別展 うつわ 桃山の美』. Toki-shi Mino Tôji Rekishikan 土岐市美濃陶磁歴史館.

**Tôkyô Geijutsu Daigaku Bijutsugakubu Kôgeika Tôgei-kôza (Hrsg.,1979)** – Tôkyô Geijutsu Daigaku Bijutsugakubu Kôgeika Tôgeikôza 東京芸術大学美術学部工芸科陶芸講座編: *Tôgei no kihon* 『陶芸の基本』. Bijutsu shuppansha 美術出版社, Tôkyô 東京.

**Tôkyô Idemitsu Bijutsukan (1984)** – Tôkyô Idemitsu Bijutsukan 東京出光美術館: *Tôji no tôzai kôryû* 『陶磁の東西交流』. Tôkyô 東京.

**Tôkyô Hongô Sara no Bijutsukan (o.J.)** – Tôkyô Hongô Sara no Bijutsukan 東京本郷 皿の美術館: *Nihon no Yakimono- Bunmei kaika Emakimoyô* 『ー日本のやきものー文明開化絵巻模様』東京本郷 皿の美術館, Tôkyô 東京.

**Tôkyô Kokuritsu Bunkazai Kenkyûjo (1999)** – Tôkyô Kokuritsu Bunkazai Kenkyûjo: *Ima Nihon no Bijutsushigaku wo furikaeru. Bunkazai no hozon ni kansuru kokusai kenkyû shûkai.* 『今, 日本の美術史学をふりかえる 文化財保存に関する国際研究集会』, Tôkyô 東京.

**Tôkyô Kokuritsu Hakubutsukan (1958)** – Tôkyô Kokuritsu Hakubutsukan 東京国立博物館 Nationalmuseum Tôkyô, Ishizawa Masao / Kondo Ichitaro / Okada Jo / Tazawa Yutaka (Hrsg.), *Pageant of Japanese art,* Toto Shuppan, Tôkyô 東京.

**Tôkyô Kokuritsu Hakubutsukan et al. (Hrsg., 1966- )** – Tôkyô Kokuritsu Hakubutsukan / Kyôto Kokuritsu Hakubutsukan / Nara Kokuritsu Hakubutsukan 東京国立博物館/京都国立博物館/奈良国立博物館監修: *Nihon no bijutsu* 『日本の美術』至文堂 Shibundô, Tôkyô 東京.

**Tôkyô Kokuritsu Hakubutsukan (1985)** – Tôkyô Kokuritsu Hakubutsukan 東京国立博物館: *Tokubetsuten: Nihon no tôji* 『特別展　日本の陶磁』. Tôkyô Kokuritsu Hakubutsukan 東京国立博物館.

**Tôkyô Kokuritsu Hakubutsukan (Hrsg., 1987)** – Tôkyô Kokuritsu Hakubutsukan (Hrsg.): *Nihon no Tôji.* 東京国立博物館『日本の陶磁』　Daiichihôki 第一法規, Tôkyô 東京.

**Tôkyô Kokuritsu Hakubutsukan (2001)** – Tôkyô Kokuritsu Hakubutsukan 東京国立博物館: *Doki no Zôkei -Jômon no Dô / Yayoi no Sei-*『土器の造形－縄文の動・弥生の静一』. Tôkyô Kokuritsu Hakubutsukan, Tôkyô. Ausstellungskatalog.

**Tôkyô Kokuritsu Hakubutsukan et al. (Hrsg., 2004)** – Tôkyô Kokuritsu Hakubutsukan/ Ôsaka Shiritsu Bijutsukan / Nagoya-shi Hakubutsukan / NHK/ NHK promotion/ Nihon Keizai Shinbunsha: *2005nen Nihon kokusai hakurankai kaisai kinenten: Seiki no saiten Bankokuhakurankai no bijutsu* 『2005年日本国際博覧会開催記念展　世紀の祭典　万国博覧会の美術』. NHK, Tôkyô.

**Tôkyô Kokuritsu Kindai Bijutsukan, Kôgeikan (Hrsg., 2000)** – Tôkyô Kokuritsu Kindai Bijutsukan, Kôgeikan 東京国立近代美術館: Doitsu tôgei no 100 nen. *Âru Nûvô kara gendai sakka made*『ドイツ陶芸の１００年。アール・ヌーォ・ーから現代作家まで』. Tôkyô Kokuritsu Kindai Bijutsukan, Tôkyô. Ausstellungskatalog.

**Tôkyô Kokuritsu Kindai Bijutsukan (Hrsg., 2002)** – Tôkyô Kokuritsu Kindai Bijutsukan 東京国立近代美術館: *Shôwa no Momoyama fukkô: Tôgei kindaika no tenkan ten* 『昭和の桃山復興：陶芸近代化の転換点』.（Modern Revival of Momoyama Ceramics: Turning Point toward Modernization of Ceramics）. Ausstellungskatalog.

**Tôkyô Kokuritsu Kindai Bijutsukan (Hrsg., 2007a)** – Tôkyô Kokuritsu Kindai Bijutsukan 東京国立近代美術館: *Kôgeikan meihin-shû: Tôgei* 『工芸館名品集：　陶芸』. Tôkyô Kokuritsu Kindai Bijutsukan, Tôkyô.

**Tôkyô Kokuritsu Kindai Bijutsukan (Hrsg., 2007b)** – Tôkyô Kokuritsu Kindai Bijutsukan 東京国立近代美術館: *Kôgeikan 30nen ayumi I* 『工芸館３０年あゆみI』. Tôkyô Kokuritsu Kindai Bijutsukan, Tôkyô.

**Tôkyô-to Bijutsukan (Hrsg., 1984)** – Tôkyô-to Bijutsukan 東京都美術館編: *Gendai bijutsu no dôkô: 1970nen ikô no bijutsu – sono kokusaisei to dokujisei* 『現代美術の動向 1970年以降の美術－その国際性と独自性』. Tôkyô-to Bijutsukan 東京都美術館, Tôkyô.

**Tôkyô-to Bijutsukan (Hrsg., 2001)** – Tôkyô-to Bijutsukan 東京都美術館編: Àrunûbô- ten 『アール・ヌーヴォー展』　Tôkyô-to Bijutsukan 東京都美術館, Tôkyô. Ausstellungslkatalog.

**Tôkyô-to Teien Bijutsukan (1998)** – Tôkyô-to Teien Bijutsukan 東京都庭園美術館: *Kôgei no Japonisumu ten* 『工芸のジャポニスム展』. Tôkyô-to Teien Bijutsukan, Tôkyô 東京.

**Tsuji (1992)** – Tsuji Tadao 辻惟雄: *Nihon bijutsu no mikata* 『日本美術の見方』. Iwanami shoten 岩波書店, Tôkyô 東京.

**Tsuji (1998)** – Tsuji Tadao 辻惟雄: *„Kazari" no Nihon bunka* 『「かざり」の日本文化』. Kadokawashoten 角川書店, Tôkyô 東京.

**Tyler / Hirsch (1979)** – Tyler, Christopher / Hirsch, Richard: *Modernes Raku.* Hörnemann Verlag, Bonn- Röttgen.

**Valentin (1983-1984)** – Valentin, Jean-Marie: *Le théâtre des jésuites dans les pays de langue allemande: répertoire chronologique.*Bd. 1 und 2, Stuttgart.

**Vasari (2004)** – Vasari, Giorgio : *Kunstgeschichte und Kunsttheorie: eine Einführung in die Lebensbeschreibungen berühmter Künstler anhand der Proemien.* Wagenbach, Berlin.

**Verwaltung der Staatlichen Schlösser und Gärten (Hrsg., 1973)** – Verwaltung der Staatlichen Schlösser und Gärten: C*hina und Europa. Chinaverständnis und Chinamode im 17. und 18. Jahrhundert. Verwaltung der Staatlichen Schlösser und Gärten, Schloß Charlottenburg.* Berlin, Ausstellungskatalog.

**Vetter (1997)** - Vetter, Ingrid: *Keramik in Deutschland 1955-1990.* Arnoldsche, Stuttgart.

**Violet (1980)** – Violet, Renée: „Ostasiatische Keramik und Ihr Einfluss auf die deutsche Keramik bis in die Gegenwart", in: *Forschungen und Berichte der Staatlichen Museen zu Berlin.* Band 20-21, Berlin.

**Virot (1988)** – Virot, Camille: *Dossier Raku,* Hanusch & Ecker, Höhr - Grenzhausen.

**Vollmer (1995)** – Vollmer, Klaus: *Professionen und ihre "Wege" im mittelalterlichen Japan,* Gesellschaft für Natur- und Völkerkunde Ostasiens e.V., Hamburg.

**Waei taishô nihon bijutsu yôgo jiten henshû iinnkai (Hrsg., 1998)** - Waei taishô nihon bijutsu yôgo jiten henshû iinnkai: *Waei taishô nihon bijutsu yôgo jiten* 『和英対照日本美術用語辞典』 Tôkyô Bijutsu 東京美術, Tôkyô 東京.

**Wakamiya (1987)** – Wakamiya Nobuharu 若宮信晴: *Seiyô kôgeishi* 『西洋工芸史』. Bunka Shuppankyoku 文化出版局, Tôkyô 東京.

**Waldrich (Hrsg., 1996)** - Waldrich, Joachim: *Who`s Who in Contemporary Ceramic* Arts. Joachim-Waldrich-Verlag, München.

**Wallis (1984)** – Wallis, Mieczysław: *Secesja.* Arkady, Warszawa.

**Walter (1994)** – Walter, Lutz: *Japan: a Cartographic Vision – European printed Maps from the early 16th to the 19th Century.* Prestel, München (u. a.).

**Wappenschmidt (1993)** - Wappenschmidt, Friederike: „Stufen ästhetischer Annäherung. Der Japonismus zur Zeit der Chinamode", in: *Mitteilungen der Deutschen Gesellschaft für Ostasiatische Kunst* (4), Berlin, S. 19-27.

**Watanabe (1975)** - Watanabe Mamoru 渡辺護: *Geijutsugaku (Kaiteiban)*『芸術学 [改訂版]』. Tokyo daigaku shuppankai 東京大学出版会, Tôkyô 東京.

**Weinhold / Gebauer / Behrends (1988)** – Weinhold, Rudolf / Gebauer, Walter / Behrends / Rainer: *Keramik in der DDR: Tradition und Moderne.* Buchverlag Josef Büchel, Triesen (Lichtenstein).

**Weisberg, G. P. / Weisberg Y. M.L. (1990)** – Weisberg, Gabriel P. / Weisberg, Yvonne M. L.:*Japonisme. An Annotated Bibliography.* Garland Publishing, New York/ London.

**Weiß (1991)** – Weiß, Gustav: *Keramik Lexikon.* Ullstein, Frankfurt am Main / Berlin.

**Westgeest (1996)** – Westgeest, Helen: *Zen in the fifties in Art between East and West.* Waanders, Zwolle.

**Westgeest (2000)** – Westgeest, Helen: „Zen und nicht-Zen: Zen und die Westliche Kunst," in: Golinski, Hans Günter / Hiekisch-Picard, Sepp: *Zen und die westliche Kunst.* Wienand, Köln.

**Wichmann (1972)** – Wichmann, Siegfried: *Weltkulturen und moderne Kunst.* Bruckmann, München.

**Wichmann (1980)** – Wichmann, Siegfried: *Japonismus. Ostasien-Europa, Begegnungen in der Kunst des 19. und 20. Jahrhunderts.* Schuler Verlagsgesellschaft, Herrsching.

**Wiedehage (1996)** – Wiedehage, Peter: *Goldene Gründe: japanische Lackarbeiten im Museum für Kunst und Gewerbe Hamburg.* Museum für Kunst und Gewerbe Hamburg, Hamburg. Ausstellungskatalog.

**Wilson et al. (1992)** – Wilson, Richard / Ogasawara Saeko リチャード・ウィルソン ／ 小笠原佐江子: *Ogata Kenzan: Zensakuhin to sono keifu*, Bd.4 『尾形乾山：全作品とその系譜』 全4巻. Yûzankaku 雄山閣, Tôkyô 東京.

**Wilson et al. (1999)** – Wilson, Richard/ Ogasawara Saeko リチャード・ウィルソン ／ 小笠原佐江子: *Kenzanyaki Nyûmon* 『乾山焼入門』. Yûzankaku 雄山閣, Tôkyô 東京.

**Wood et al. (1994)** – Wood, Donald A./ Tanaka,Teruhisa/ Chance, Frank, *Echizen: Eight Hundred Years of Japanese Stoneware.* Birmingham Museum of Art.

**Württemberg (1998)** – Württemberg, Philipp Herzog von: *Das Lackkabinett im deutschen Schlossbau. Zur Chinarezeption im 17. und 18. Jahrhundert.* Peter Lang, Bern, Dissertation.

**Yabe (1989)** – Yabe Yoshiaki 矢部良明: „Rei- tô- jaku- ko no biteki hyôgo wo tôsite kinsei bigaku no teiritsu wo ukagau「冷・凍・寂・枯の美的評語を通して近世美学の定立を窺う」, in: *Tokyo kokuritsu hakubutsukan kiyô,* 25『東京国立博物館紀要』２５.

**Yabe (1993)** – Yabe Yoshiaki 矢部良明: „Tôjiki kara mita hikakugijutsushiron" 「陶磁器から見た比較技術史論」, in: Arano Yasunori hoka hen 荒野泰典他編, *Asia no naka no Nihon* 『アジアのなかの日本』, Tokyo Daigaku shuppankai 東京大学出版会, Tôkyô 東京.

**Yabe (1994) –** Yabe, Yoshiaki 矢部良明: *Nihon tôji no ichiman nisen nen* 『日本陶磁の一万二千年』. Heibonsha 平凡社, Tôkyô 東京.

**Yabe (1997)** – Yabe Yoshiaki 矢部良明: „Chûgokutôji to Nihontôji no eikyô kankei"「中国陶磁と日本陶磁の影響関係」, in: Uehara Shôichi / Ó Yû 上原昭一/王勇, *Geijutsu*『芸術』, Nicchû Bunka Kôryû-shi sôsho 7 日中文化交流史叢書第7巻, Taishûkan shoten 大修館書店, S. 202-234.

**Yabe (Hrsg., 1998)**– Yabe, Yoshiaki 矢部良明: *Nihon Yakimono-shi*『日本やきもの史』. Bijutsu Shuppansha 美術出版社, Tôkyô 東京.

**Yabe (Hrsg., 1999)** – Yabe, Yoshiaki 矢部良明編: *Yakimono no kanshô kiso chishiki* 『やきものの鑑賞基礎知識』. Shibundô 至文堂, Tôkyô 東京.

**Yabe (1999)** – Yabe, Yoshiaki 矢部良明: *Furuta Oribe – Momoyama bunka wo enshutsu suru-* 『古田織部～桃山文化を演出する～』. Kadokawashoten 角川書店, Tôkyô 東京.

**Yabe / Takeuchi / Itô (1999)** – Yabe, Yoshiaki 矢部良明 / Takeuchi, Junichi 竹内順一/ Itô, Yoshiaki 伊藤嘉章: *Momoyama no chatô* 『桃山の茶陶』. Kôdansha 講談社, Tôkyô 東京.

**Yabe (Hrsg., 2002)** – Yabe, Yoshiaki 矢部良明: *Kadokawa Nihon Tôji Daijiten*『角川 日本陶磁大辞典』. Kadokawa Shoten, 角川書店, Tôkyô 東京.

**Yamada (1936)** – Yamada, Chisaburô: *Die Chinamode des Spätbarock.* Berlin.

**Yamada (1942)** – Yamada, Chisaburô 山田智三郎: *17-18 seiki ni okeru ôshûbijutsu to tôa no eikyô* 『十七・八世紀に於ける欧州美術と東亜の影響』. Atoriesha アトリエ社, Tôkyô 東京.

**Yamada (1959)** – Yamada Chisaburô 山田智三郎: *Bijutsu ni okeru tôzai no deai* 『美術における東西の出会い』. (Nihon bunka kenkyû 1)（日本文化研究1）Shinchôsha 新潮社, Tôkyô 東京.

**Yamada (1976)** – Yamada, Chisaburoh F.: *Dialogue in Art: Japan and the West*. Kodansha International, Tokyo / New York /San Francisco.

**Yamanashi (2007)** – Yamanashi, Emiko: "Hayashi Tadamasa and the Establishment of the Concepts of "Bijutsu" and "Kôgei"in Japan," in: *Committee of Hayashi Tadamasa Symposium: Hayashi Tadamasa: Japonisme and cultural exchanges*. Seiunsha, Tôkyô. S. 311 – 323.

**Yamauchi (1998)** – Yamauchi Chô 山内昶: *Aoi me ni utsutta nihonjin: Sengoku- edo-ki no nichi-futsu bunka jôhôshi* 『青い目に映った日本人 : 戦国・江戸期の日仏文化情報史』. Jinbunshoin 人文書院, Kyôto 京都.

**Yamawaki (1995)** – Yamawaki Michiko 山脇道子: *Bauhausu to Cha no Yu* 『バウハウスと茶の湯』. Shinchôsha 新潮社, Tôkyô 東京.

**Yasui/Mehl (1987)** – Yasui Waki/Mehl, Heinrich: „Der Einfluß Japans auf die deutsche Literatur", in: Paul, Gregor (Hrsg.), *Klischee und Wirklichkeit japanischer Kultur. Beiträge zur Litaratur und Philosophie in Japan und zum Japanbild in der deutschsprachigen Literatur*. P. Lang, Frankfurt/M. S. 65-98.

**Yasutake (1979)** – Yasutake Ryôwa 安竹了和: „Yakimono no kisochishiki Kama"「やきものの基礎知識 窯」, in: *Tanpô Nihon no tôgei 3: Arita – Kita-Kyûshû II* 『探訪日本の陶芸 3 有田－北九州 II』. Shôgakkan 小学館, Tôkyô 東京, S. 163－171.

**Yonehara (1993)** – Yonehara Masayoshi 米原正義: *Sen no Rikyû: Tenkaichi Meijin* 『千利休 : 天下一名人』. Tankôsha 淡交社, Kyôto 京都.

**Yoshida (1973)** – Yoshida Mitsukuni 吉田光邦: *Yakimono* 『やきもの』. Zôhoban 増補版 NHK books NHKブックス, Tôkyô 東京.

**Yoshida (1973)** – Yoshida Mitsukuni 吉田光邦: *Kôgei no shakaishi – Kinô to imi wo saguru* 『工芸の社会史－機能と意味をさぐる－』. NHK books NHK ブックス, Tôkyô 東京.

**Yoshida (1987)** – Yoshida Mitsukuni 吉田光邦: *Kôgei no shakaishi: Kinô to imi wo saguru*『工芸の社会史 機能と意味をさぐる』. NHK books NHK ブックス, Tôkyô 東京.

**Yoshida et al. (Hrsg., 1990)** – Yoshida Mitsukuni / Kawahara Masahiko 吉田光邦 ／ 河原正彦編: *Kôgei: Jinsei no naka no bi* 『工芸 人生のなかの美』. Inoue Yasushi hoka kanshû 井上靖他監修 Nihonbi wo kataru 12 日本美を語る 十二, Gyôsei ぎょうせい, Tôkyô 東京.

**Ziffer (1997)** – Ziffer, Alfred: *Nymphenburger Porzellan*. Arnoldsche, Stuttgart.

# Abbildungsnachweis

1. Lesepult, Lack auf Holzkern, Japan, 16./17. Jh. Suntory Bijutsukan, Tôkyô. Foto: Eigentum des Museums.

2. Kabinettschränkchen, Lack auf Holzkern, Japan, 16./17. Jh. Muzeum Narodowe w Krakowie.

3. Kabinettschrank, Lack auf Holzkern, Japan, letztes Viertel 17. Jh. Herzog Anton Ulrich-Museum Braunschweig, Inv. Nr.: Chi 703. Zit. aus: Shôno-Sladek (2002), S. 47.

4. Lackkabinett, Ludwigsburg, Johann Jakob Saenger, 1714-1722. Staatliche Schlösser und Gärten, Schloßverwaltung Ludwigsburg. Zit. aus Kopplin (1998), S. 165.

5. Schreibschrank, Lack mit Golddekor, Deutschland, Martin Schnell zugeschrieben, vor 1730. Kunstgewerbemuseum Dresden, Inv. Nr. 37 315. Zit. aus: Shôno-Sladek (2002), S. 48.

6. Kommode, Frankreich, um 1750, (Japanlackpanneaus 17. Jh). Lissabon, Museu Calouste Gulbenkian. Zit. aus Kopplin (1998), S. 78.

7. Potpourri Gefäß, Lack, Japan, spätes 17. Jh., Montierung Frankreich um 1770-80. Rotschild Family Trust, Waddesdon Manor, UK. Zit aus: Kyôto Kokuritsu Hakubutsukan / Suntory Bijutsukan (2008), S. 126.

8. Sechsteiliges Service, verzinktes Blech mit Schwarzlackbeschichtung, Golddekor und Ölmalerei, Amsterdam um 1835-45. Zit. aus: Shôno-Sladek (2002), S. 59.

9. Kimono, Seide, Japan, spätes 17. Jh. Royal Ontario Museum, Canada. Zit. aus: Raay (Hrsg., 1989), S. 55.

10. „Japonse Rok', Chintz, 1700-1750. Rijksmuseum Amsterdam, Inv. Nr.: RBK 1980-99. Zit. aus: Rijksmuseum Amsterdam (1992), S. 92.

11. „Japonse Rok', Seide, 18. Jh. Nederlands Kostuummuseum. Den Haag. Inv. Nr. K 77-X-1987. Zit. aus: Kyôto Fukushoku Bunka Kenkyû Zaidan (Hrsg., 1994), S. 54.

12. „Japonse Rok', Chintz, Indien, frühes 18. Jh. Royal Ontario Museum, Canada. Zit. aus: Raay (Hrsg., 1989), S. 54.

13. „Japonse Rok', Seide, 1675-1700. Rijksmuseum Amsterdam, Inv. Nr.: RBK 1978-797. Zit. aus: Kyôto Fukushoku Bunka Kenkyû Zaidan (Hrsg., 1994), S. 55.

14. Porträt von Steven Wolters, Kaspar Netscher, ca. 1675. Van de Poll-Walters-Quina Foundation, Hattem. Zit. Rijksmuseum Amsterdam (1992), Abb. 59.

15. Student in „Japonse Rok', P. Schenk, frühes 17. Jh. Academisch Historisch Museum, Leiden. Zit. aus: Gulik et al. (Hrsg., 1986), S. 87.

16. Färbeschablone (*katagami*), chûgata-Form, Japan, 19. Jh. Museum für Kunst und Gewerbe Hamburg; Inv.-Nr. 1989.61; Foto: Maria Thrun.

17. Holzschnitt, Utagawa Hiroshige, 1857. Serie: *Hundert berühmte Ansichten von Edo*, Blatt 36. Muzeum Narodowe w Krakowie, Inv. Nr.: MNK VI-1101.

18. Färbeschablone (*katagami*), *chûgata*-Form, Japan, 19. Jh. Museum für Kunst und Gewerbe Hamburg; Inv.-Nr. 1883.56; Foto: Maria Thrun.

19. Halskettenanhänger, Gold, Email, Saphir, René Lalique, 1898/1900. Museum für Kunst und Gewerbe Hamburg, Inv.-Nr. 1900.451. Foto: Maria Thrun.

20. Fisch-Vorlegeplatte, Zinn, J.P.K. Kayser Sohn, um 1897/98, Entwurf Hugo Leven. Museum für Kunst und Gewerbe Hamburg; Inv.-Nr. 1959.156. Foto: Maria Thrun.

21. Streichholzschachtel, Silber, Firma Martin Mayer (Mainz und Pforzheim) um 1900-1905. Hessisches Landesmuseum Darmstadt. Zit. aus: Glüber (2011), S. 77.

22 a,b. Salzgefäß, Silber, Schönauer Alexander, 1902. Museum für Kunst und Gewerbe Hamburg; Inv.-Nr. 1970.198. Foto: Maria Thrun.

23. Wandteppich *Fünf Schwäne*, Wolle, Otto Eckmann, 1897. Museum für Kunst und Gewerbe Hamburg, Inv.-Nr. 1897.356. Foto: Maria Thrun.

24. Wandteppich *Möpse*, Wolle, Sperling Heinrich, 1899. Museum für Kunst und Gewerbe Hamburg, Inv.-Nr. 1964.23. Foto: Maria Thrun.

25. Holzschnitt, Kikugawa Eizan, 1814-1818. *Die Kurtisanen Karahashi, Komurasaki und Hanamurasaki von Tama-ya*. Muzeum Narodowe w Krakowie, Inv. Nr.: MNK VI-4343abc

26. Kleid, Seide, England, ca. 1872. Kyôto Fukushoku Bunka Kenkyû Zaidan, Inv. Nr.: AC8938 93-28-1AB. Zit. aus: Kyôto Fukushoku Bunka Kenkyû Zaidan (Hrsg., 1994), S. 47.

27. Hauskleid, Seide, Japan, ca. 1875. Kyôto Fukushoku Bunka Kenkyû Zaidan, Inv. Nr.: AC989 78-30-3AB. Zit. aus: Kyôto Fukushoku Bunka Kenkyû Zaidan (Hrsg., 1994), S. 64.

28. Mantel, Seide und Samt, Charles Worth, 1919. Kyôto Fukushoku Bunka Kenkyû Zaidan, Inv. Nr.: AC2880 7-27-1. Zit. aus: Kyôto Fukushoku Bunka Kenkyû Zaidan (Hrsg., 1994), S. 98.

29. Abendkleid, Seide und Atlas, Charles Worth, 1890. Kyôto Fukushoku Bunka Kenkyû Zaidan, Inv. Nr.: AC4799 84-9-2AB. Zit. aus: Kyôto Fukushoku Bunka Kenkyû Zaidan (Hrsg., 1994), S. 36.

30. Kleid, Seide, Madeleine Vionnet, ca. 1925. Kyôto Fukushoku Bunka Kenkyû Zaidan, Inv. Nr.: AC8947 93-32-5. Zit. aus: Kyôto Fukushoku Bunka Kenkyû Zaidan (Hrsg., 1994), S. 118.

31. Kleid, Madeleine Vionnet, ca. 1924. Kyôto Fukushoku Bunka Kenkyû Zaidan, Inv. Nr.: AC6819 90-25AB. Zit. aus: Kyôto Fukushoku Bunka Kenkyû Zaidan (Hrsg., 1994), S. 114.

32. Pelerine, ca. 1925. Kyôto Fukushoku Bunka Kenkyû Zaidan, Inv. Nr.: AC112 77-9-1. Zit. aus: Kyôto Fukushoku Bunka Kenkyû Zaidan (Hrsg., 1994), S. 110.

33. Dose, Lack (*urushi*) auf Holzkern, Manfred Schmid, (Ausschnitt) Foto: Manfred Schmid.

34. Dosen, Lack (*urushi*) auf Holzkern, Silber, Manfred Schmid, (Ausschnitt) Foto: Manfred Schmid, (Ausschnitt).

35 a,b. Messer *Frosch auf Bambus*, Hochkant- und Flachdamast, Castello Buchsbaum, Silber, Sabine Piper und Ralf Hoffmann. Fot. Lutz Hoffmeister.

36. Messer *Der Wastl*, Hochkantdamast, Ebenholz, Bernsteinauge in Gold eingefasst, Sabine Piper und Ralf Hoffmann, 2005. Foto: Lutz Hoffmeister.

37. Miyake Issey, 1990. Zit. aus: Kyôto Fukushoku Bunka Kenkyû Zaidan (Hrsg., 1994), S. 126.

38. Takada Kenzô, 1981. Zit. aus: Kyôto Fukushoku Bunka Kenkyû Zaidan (Hrsg., 1994), S. 123.

39. Kimono, Ann Schmidt-Christensen und Grethe Wittrock, Papiergarn, 1995. Zit. aus: Museum für Kunst und Gewerbe Hamburg (1996), S. 47.

40. Poncho, Astrid Zwanzig, Papier, 1995. Zit. aus: Museum für Kunst und Gewerbe Hamburg (1996), S. 77.

41. Kimono-Objekt, Leinen und Filz, Ulrike Isensee, 2004. Foto: Ulrike Isensee.

42. Gefäß in ,Flammen-Form' (fukabachi kaen-mon), Jômon-Ware, mittlere Jômon-Zeit, jûyô bunkazai (wichtiges Kulturgut). Tôkyo Kokuritsu Hakubutsukan. Foto: Eigentum des Museums.

43. Topf (tsubo), Yayoi-Ware, späte Yayoi-Zeit, jûyô bunkazai (wichtiges Kulturgut). Tôkyo Kokuritsu Hakubutsukan. Foto: Eigentum des Museums.

44. Haniwa-Figur eines Kriegers, 6. Jh. (Kofun-Zeit), kokuhô (nationaler Schatz). Tôkyo Kokuritsu Hakubutsukan. Foto: Eigentum des Museums.

45. Ritualgefäß, Sue-Ware (sueki), 6. Jh. (Kofun-Zeit). Tôkyo Kokuritsu Hakubutsukan. Foto: Eigentum des Museums.

46. Schale, Nara-Sansai-Ware, 8. Jh. (Nara-Zeit). Shôsôin. Zit. aus: Yabe (1998), S. 42.

47. Topf (tsubo), Sanage-Ware, 9. Jh. (Heian-Zeit), jûyô bunkazai (wichtiges Kulturgut). Fukuoka-shi Bijutsukan. Zit. aus: Yabe (1998), S. 49.

48. Vorratsgefäß (ôgame), Echizen-Ware, 16. Jh. (Muromachi-Zeit). Fukui-ken Tôgeikan. Foto: Eigentum des Museums.

49. Vase, Koseto-Ware, botan-karakusa-Muster, 14. Jh. (Kamakura-Zeit). Tôkyo Kokuritsu Hakubutsukan. Foto: Eigentum des Museums.

50. Topf (tsubo), Suzu-Ware, 14. Jh. (Kamakura-Zeit). Suntory Bijutsukan, Tôkyô. Foto: Eigentum des Museums.

51. Topf (sankinko-Form), Tokoname-Ware, Anfang 12. Jh. (Heian-Zeit). Kumano Hayatama Schrein, Wakayama. Zit. Aus: Narasaki (1980), S. 93.

52. Großer Topf (ôtsubo), Tanba-Ware, 14.-15. Jh. (Muromachi-Zeit). Tanba Kotôkan, Hyôgo-ken. Zit. aus: Yabe (1998), S. 69.

53. Großer Topf (ôtsubo), Shigaraki-Ware, 16. Jh. (Muromachi-Zeit). Suntory Bijutsukan Tôkyô). Foto: Eigentum des Museums.

54. Teeschale (chawan), Seto-Ware, 16. Jh. (Muromachi-Zeit). Tôkyo Kokuritsu Hakubutsukan. Foto: Eigentum des Museums.

55. Teeschale (chawan), Chôjirô, schwarzes Raku (kuroraku), Name (mei): Amadera, 16. Jh. (Momoyama-Zeit). Tôkyo Kokuritsu Hakubutsukan. Foto: Eigentum des Museums.

56. Teeschale (chawan), Hagi-Ware. Museum für Kunst und Gewerbe Hamburg, Inv.-Nr. 1915.53.

57. Teeschale (chawan), Shino-ware, Name (mei): Furisode, 16. Jh. (Momoyama-Zeit). Tôkyo Kokuritsu Hakubutsukan. Foto: Eigentum des Museums.

58. Teeschale (chawan), Kiseto-Ware, 16. Jh. (Momoyama-Zeit). Tôkyo Kokuritsu Hakubutsukan. Foto: Eigentum des Museums.

59. Teeschale (chawan), Setoguro-Ware, zweite Hälfte 16. Jh. (Momoyama-Zeit). Suntory Biju-

tsukan, Tôkyô. Foto: Eigentum des Museums.

60. Schale mit Griff (*tebachi*), Oribe-Ware, Anfang 17. Jh. (Momoyama-Zeit). Suntory Bijutsukan Tôkyô. Foto: Eigentum des Museums.

61. Blumenvase (*mimitsuki hanaire*), Iga-Ware, Anfang 17. Jh. (Momoyama-Zeit). Tôkyo Kokuritsu Hakubutsukan. Foto: Eigentum des Museums.

62. Vase, Karatsu-Ware, Hizen, Anfang 17. Jh. (Momoyama-Zeit). Suntory Bijutsukan, Tôkyô. Foto: Eigentum des Museums.

63. Teetopf (*chatsubo*), Nomura Ninsei, 17. Jh. (Edo-Zeit), *jûyô bunkazai* (wichtiges Kulturgut). Tôkyo Kokuritsu Hakubutsukan. Foto: Eigentum des Museums.

64. Viereckige Schale (*kakuzara*), Ogata Kenzan und Ogata Kôrin, 18. Jh. (Edo-Zeit). Tôkyo Kokuritsu Hakubutsukan. Foto: Eigentum des Museums.

65. Sechseckige Schale (*rokkaku ôzara*), Porzellan, Imari-Ware, 19. Jh. (Edo-Zeit). Tôkyo Kokuritsu Hakubutsukan. Foto: Eigentum des Museums.

66. Teller, Porzellan, Imari-Ware, Kakiemon-Stil, 17. Jh. (Edo-Zeit). Tôkyo Kokuritsu Hakubutsukan. Foto: Eigentum des Museums.

67. Teller, Porzellan, Nabeshima-Ware, 17./18. Jh. (Edo-Zeit). Suntory Bijutsukan, Tôkyô. Foto: Eigentum des Museums.

68. Teller, Porzellan, Kutani-Ware, 18. Jh (Edo-Zeit). Museum für Kunst und Gewerbe Hamburg, Inv.-Nr. 1890.195.

69. Schale, Porzellan, Imari-Ware. Museum für Kunst und Gewerbe Hamburg, Inv.-Nr. 1980.244.

70. Vase, Miyagawa Kôzan I, ca. 1871-82 (Meiji-Zeit). Tôkyô Kokuritsu Kindai Bijutsukan, Kôgeikan. Foto: Eigentum des Museums.

71. Deckeltopf, Satsuma-Ware, Kinkôzan Sôbei VII, 1892 (Meiji-Zeit). Tôkyo Kokuritsu Hakubutsukan. Foto: Eigentum des Museums.

72. Vase, Porzellan, Arita-Ware, 19./20.Jh. (Meiji-Zeit). Museum für Kunst und Gewerbe Hamburg, Inv.-Nr. 1900.187. Foto: Maria Thrun.

73. Quadratische Schale, Hamada Shôji, 1967. Museum für Kunst und Gewerbe Hamburg, Inv.-Nr. 1968.91.

74. Vase, Arakawa Toyozô, Kiseto-Ware, 1960. Zit. aus: Gendai Tôgei, Bd. 4, Kôdansha 1975.

75. Vase, Kaneshige Tôyô, Bizen-Ware, 1953-54. Okayama Kenritsu Bijutsukan. Zit. aus: Tôkyô Kokuritsu Kindai Bijutsukan (Hrsg., 2002), S. 57.

76 a,b. Teeschale (*chawan*), Kawakita Handeishi, Shino-Ware, 1949. Tôkyô Kokuritsu Kindai Bijutsukan, Kôgeikan. Foto: Eigentum des Museums.

77. Topf (*tsubo*), Kamoda Shôji, 1970. Tôkyô Kokuritsu Kindai Bijutsukan, Kôgeikan. Foto: Eigentum des Museums.

78. Vase, Kaneta Masanao, Hagi-Ware, 1995. Tôkyô Kokuritsu Kindai Bijutsukan, Kôgeikan. Foto: Eigentum des Museums.

79 a,b. Teeschale (*chawan*), Raku Kichizaemon XV, Raku-Ware, 1990. Tôkyô Kokuritsu Kindai Bijutsukan, Kôgeikan. Foto: Eigentum des Museums.

80 a,b. Teeschale (*chawan*), Suzuki Osamu, Shino-Ware, 2001. Zit. aus: Hayashiya (2001), S. 95.

81. Teeschale (*chawan*), Yamada Kazu. Zit aus: Ausstellungskatalog von Mitsukoshi (Nihonbashi

Honten), Abb. 5.

82. Aufsatz, Imari-Porzellan im ‚Brokatstil', Japan, 1700-1720. Staatliche Kunstsammlungen Dresden, Porzellansammlung. Zit. aus: Ströber (2001), S. 205.

83. Zwei Vasen, Imari-Porzellan mit Lackdekor, Japan, um 1700. Staatliche Kunstsammlungen Dresden, Porzellansammlung. Zit. aus Ströber (2003), S. 27.

84. Tafelaufsatz, Imari-Porzellan, Japan, 1700-1730; Montierung aus Silber: England 1755-56, Holland 1766-67. Hofburg Wien, Silberkammer. Zit. aus: Ayers / Impey / Mallet (1990), S. 229.

85. Teller, Kakiemon-Porzellan, Japan, 17./18. Jh. Zit. aus: Idemitsu Bijutsukan (Hrsg.,1984), S. 31.

86. Teller, Porzellan mit Kakiemon-Dekor, Königliche Porzellan-Manufaktur Meißen, 18. Jh.. Museum für Kunst und Gewerbe Hamburg; Inv.-Nr. 1885.62. Foto: Maria Thrun.

87 a,b. Kaffekanne, Porzellan mit Blumendekor im Kakiemon-Stil, Königliche Porzellan-Manufaktur Meißen, 18. Jh.. Museum für Kunst und Gewerbe Hamburg; Inv.-Nr. 1940.17. Foto: Maria Thrun.

88. Vase, Segerporzellan mit ‚Ochsenblut'-Glasur, Königliche Porzellanmanufaktur Berlin, um 1900. Bröhan-Museum, Berlin. Zit. aus: Becker (1997), S. 27.

89. Vase, Irdenware, Manufaktur Mutz, Hamburg, um 1901-1902. Museum für Kunst und Gewerbe Hamburg; Inv.-Nr. 1903.12. Foto: Maria Thrun.

90. Vase, Steinzeug, Johann Julius Scharvogel, um 1900. Museum für Kunsthandwerk, Leipzig. Zit. aus: Tôkyô Kokuritsu Kindai Bijutsukan, Kôgeikan (Hrsg. 2000), S. 52.

91. Vase, Porzellan, Entwurf Theo Schmuz-Baudisss, Ausführung Königliche Porzellanmanufaktur Berlin, 1903. Bröhan-Museum, Berlin. Zit. aus: Becker (1997), S. 88.

92. Vase, Porzellan mit Laufglasur, Entwurf Albert Klein, Ausführung Königliche Porzellanmanufaktur Berlin, 1899. Bröhan-Museum, Berlin. Zit. aus: Becker (1997), S. 55.

93. Teller, Porzellan, 19 tlg. Fischservice, Form und Dekor Hermann Gradl, Ausführung Königlich Bayerische Porzellan-Manufaktur Nymphenburg, 1899/1900. Sammlung Bäuml. Zit. aus: Ziffer (1997), S. 379.

94. Vase, Porzellan, Entwurf Rudolf Hentschel, Ausführung Königliche Porzellan-Manufaktur Meißen, 1898. Bröhan-Museum, Berlin. Zit. aus: Bröhan (Hrsg. 1996), S. 33.

95. Skiläuferin, Porzellan, Entwurf Joseph Wackerle, Ausführung Königlich Bayerische Porzellan-Manufaktur Nymphenburg, 1807. Bröhan-Museum, Berlin. Zit. aus: Bröhan (Hrsg. 1996), S. 168.

96. Japanerin, Porzellan, Ausführung Porzellanfabrik Gebrüder Heubach, Lichte/Thür., um 1900. Bröhan-Museum, Berlin. Zit. aus: Becker (1997), S. 44.

97. Ton in *kikumomi*-Form aus der Werkstatt von Masudaya Kôsei.

98. Der ungebrannte Westerwälder Ton aus der Werkstatt von Till Sudeck.

99. Der ungebrannte Ton aus der Werkstatt von Jan Kollwitz. Foto: Jan Kollwitz.

100. Der gebrannte Ton aus der Werkstatt von Jan Kollwitz. Foto: Jan Kollwitz.

101. Der ungebrannte Ton aus der Werkstatt von Mathias Stein und Gunnar Schröder. Foto: Birgit Sventa Scholz.

102. Der gebrannte Ton aus der Werkstatt von Mathias Stein und Gunnar Schröder. Foto: Birgit Sventa Scholz.

103. Zweiteilige Form, Steinzeug, Antje Brüggemann, 2003 Foto: Ben Brüggemann.

104. Sebastian Scheid, Steinzeuggefäße, 2002-2003. Foto: Sebastian Scheid

105. Masudaya Kôsei in seiner Werkstatt beim Aufbau eines Gefäßes.

106. Masudaya Kôsei in seiner Werkstatt beim Aufbau eines Gefäßes.

107. Masudaya Kôsei in seiner Werkstatt beim Aufbau eines Gefäßes.

108. Die Fußdrehscheibe von Masudaya Kôsei.

109. Das Aufbauen einer Raku-Teeschale mithilfe der *tezukune*-Technik. Zit. aus: Raku Museum (Hrsg.,1998), S. 51.

110. Schale, Porzellan, Ko-Imari-Ware, Ende 18. Jh. Museum für Kunst und Gewerbe Hamburg, Inv.-Nr. 1889.559.

111. Alice Bahra, Platte, schamottiertes Porzellan. Foto: Alice Bahra.

112. Tuschka Gödel, Relief-Platte. Foto: Tuschka Gödel.

113. Till Sudeck, Relief-Platte, Steinzeug 1996, Gas-Ofen. Foto: Till Sudeck.

114. Katharina Böttcher, Platte, Rakubrand, Gas-Ofen. Foto: Katharina Böttcher.

115. Aud Walter, Schale, Platten-Technik. Foto: Aud Walter.

116. Susanne Koch, Sushi-Schale, Aufbau-Technik. Foto: Bern Perlbach.

117. Fujita Jûrôemon bei der Herstellung eines Gefäßes mithilfe der *nejitate*-Technik.

118. Die Werkstatt von Fujita Jûrôemon.

119. Zeichnung eines Gefäßes von Fujita Jûrôemon.

120. Topf (*tsubo*), Steinzeug, Fujita Jûrôemon, 1992.

121. Gefäß, Steinzeug, Lotte Reimers, 1967. Land Rheinland-Pfalz, Sammlung Hindler/Reimers. Foto: Christian Gruza.

122. Topf (*ôtsubo*) Matsui Kosei, *neriage*-Technik, 1989, Name (*mei*): Ushio. Zit. aus: Ibaraki-ken Tôgei Bijutsukan (2000), S. 88.

123. Hyûga Hikaru, Blumenvase (*hanaike*), *anagama*-Ofen. Foto: Hyûga Hikaru.

124. Hans Georg Hach, Blumenvase, *anagama*-Ofen. Foto: Hans Georg Hach.

125. Heidi Kippenberg, Bechergefäß, 1999. Foto: Heidi Kippenberg.

126. Regine Müller-Huschke, Kalebassenform, 2002, Rakubrand. Foto: Regine Müller-Huschke.

127. Dierk Stuckenschmidt, Vase. Foto: Dierk Stuckenschmidt.

128. Johannes Nagel, Teekanne, 2004, Foto: Johannes Nagel.

129. Michael Sälzer, Blumengefäß, Holzofenbrand. Foto: Michael Sälzer.

130. Carola Süß, Vase, Foto: Carola Süß.

131. Mathias Stein; Teeschale. Foto: Birgit Sventa Scholz.

132. Gunnar Schröder, Teeschale. Foto: Gunnar Schröder.

133. Kay Wendt, Teeschale, *anagama*-Ofen. Fot. Claus Göhler.

134. Eva Koj, Teeschale. Foto: Bernd Perlbach (Ausschnitt).

135. Renate Langhein, Teeschalen.

136. Yoshie Stuckenschmidt-Hara, Teeschale, Oribe-Stil. Foto: Dierk Stuckenschmidt.

137. Cornelia Nagel, Teeschale. Foto: Aoron Hönicke.

138. Mathias Stein; Teeschale. Foto: Birgit Sventa Scholz.

139. Markus Rusch, Teeschale, Kobalt-Engobe. Foto: Markus Rusch.

140. Denise Stangier, Teeschale, 2003, E-Ofen. Foto: Denise Stangier.

141. Eva Koj, Gefäß. Foto: Bernd Perlbach, (Ausschnitt).

142. Carla Binter, Ikebana-Gefäße. Foto: Edouard Arab.

143. Till Sudeck, Ikebana-Gefäß, Steinzeug. Foto: Till Sudeck

144. Katharina Böttcher, Blumengefäße in Bambusform, Montagen. Fot. Katharina Böttcher.

145. Horst Kerstan, Teebecher. Foto: Horst Kerstan

146. Mathias Stein, Teebecher. Foto: Birgit Sventa Scholz.

147. Andrea Müller, Teebecher, Rakubrand. Foto: Helmut Massenkeil, (Ausschnitt).

148. Thomas Jan König, Becherform mit Deckel, Shino-Stil. Foto: Thomas Jan König.

149. Tuschka Gödel, Wassergefäß (*mizusashi*), *anagama*-Ofen. Foto: Tuschka Gödel.

150. Jan Kollwitz, Sakeflasche *tokkuri*, 1998, Sakebecher *guinomi*, 1998. Foto: Hans-Jürgen Grigo-leit.

151. Kay Wendt, Teedose (*chaire*), *anagama*-Ofen.

152. Jörg Mücket, Teekanne. Foto: Jörg Mücket. Zit. aus: http://www.muecket.de/german/joerg/produkte.html.

153. Jerry Johns, Reisschalen und Sushiteller, 2002, *Tenmoku*- und Eisenrot-Glasur, E-Ofen. Foto: Birgit Sventa Scholz.

154. Sandra Nitz, Dreharbeit, Porzellan, 2001, Gasofen. Foto: Sandra Nitz.

155. Hans Ulrich Geß, Blumenvase (*hanaire*), 2002, *anagama*-Ofen. Foto: Hans Ulrich Geß.

156. Andrea Müller, Vase. Foto: Helmut Massenkeil (Ausschnitt).

157. Kordel *kiriito*. Zit. aus: Sanders (1977), S. 54.

158. Bodenmuster *itozokome*. Sanders (1977), S. 54.

159. Pinsel für *hakeme*-Dekor. Sanders (1977), S. 62.

160. Holzpaddel *tatakiita* von Masudaya Kôsei.

161. Holzpaddel *tatakiita,* hergestellt von Jan Kaminski nach japanischem Vorbild.

162. Holzpaddel *tatakiita,* hergestellt von Jan Kaminski nach japanischem Vorbild. Detailaufnahme.

163. Rollstempel. Zit. aus: Sanders (1977), S. 61.

164. Schnüre für Abdruck-Dekor hergestellt von Jan Kaminski nach japanischem Vorbild.

165. Strohhalme und Zweige für Abdruck-Dekor hergestellt von Jan Kaminski nach japani-schem Vorbild.

166. Strohhalme. Detailaufnahme.

167. Holzpaddel *tatakiita,* hergestellt von Jan Kaminski nach japanischem Vorbild. Detailaufnahme.

168. Holzpaddel *tatakiita,* hergestellt von Jan Kaminski nach japanischem Vorbild. Detailaufnahme.

169. Holzpaddel *tatakiita* von Masudaya Kôsei. Detailaufnahme.

170. Holzpaddel *tatakiita,* hergestellt von Jan Kaminski nach japanischem Vorbild. Detailaufnahme.

171. a,b. Mathias Stein, Platte mit Abdruck von Werkzeugen abgebildet auf den Fotos 165, 166, 170.

172. a,b. Carola Süß, Gefäß mit Muschelabdrücken (a). Detailaufnahme (b). Foto: Carola Süß.

173. Dorothea Chabert, Vase. Foto: Georges D. Joseph.

174. Till Sudeck, Teller. Foto: Till Sudeck.

175. Horst Kerstan, Vase in Flasschenkürbis-Form. Foto: Horst Kerstan.

176. Eva Funk-Schwarzenauer, Vase, Rakubrand. Zit. aus: http://www.artserve.de/funk-schwarzenauer/.

177. Cornelia Nagel, Vase, Rakubrand. Fot. Aoron Hönicke, (Ausschnitt).

178. Jerry Johns, große Dose mit Binsen, 2004, *Tenmoku*- und Eisenrot-Glasur , E-Ofen. Foto: Jerry Johns.

179. Karin Bablok, zwei Gefäße, Porzellan. Foto: Joachim Riches.

180. Karin Bablok, zwei Gefäße, Porzellan. Foto: Joachim Riches.

181. Gunnar Schröder, Teeschale, Rakubrand. Foto: Birgit Sventa Scholz.

182. Mathias Stein, Teeschale, Rakubrand. Foto: Birgit Sventa Scholz.

183. Wassertopf *mizusashi*, Jan Kollwitz, 1997. Fot. Hans Jürgen Grigoleit

184. Nele Zander, Reliefgefäß, schamottiertes Steinzeug, Salzanflug. Foto: Nele Zander.

185 a, b. Masudaya Kôsei, großer Topf (*tsubo*), Steinzeug, 1992.

186. Evelyn Hesselmann, 1999, E-Ofen, Kapselbrand. Foto: Studio Freudenberger, Nürnberg, (Ausschnitt).

187. Eva Koj, Schale, Gas-Ofen. Foto: Bernd Perlbach.

188. Hans Ulrich Geß, große Vase, Steinzeug, 2002, *anagama*-Ofen. Foto: Hans Ulrich Geß.

189. Hanno Leischke, große Vase, 2002. Foto: Hanno Leischke.

190. Klaus Steindlmüller, Enghalsvase, *anagama*-Ofen. Foto: Wolfgang Pulfer.

191. Tuschka Gödel, Teedosen (*chaire*), *anagama*-Ofen. Foto: Tuschka Gödel.

192. Birke Kästner. Zit aus: Zit aus: Landesverbad Kunsthandwerk Mecklenburg-Vorpommern e.V. (Hrsg., 2010), S. 94.

193. Vase Iga-*hanaire*, Jan Kollwitz, 1996. Fot. Hans Jürgen Grigoleit.

194. Topf (*tsubo*), Echizen-Ware, Muromachi-Zeit, 16. Jh. Privatsammlung. Zit. aus: Fukui-ken Tôgeikan (Hrsg., 1995), S. 51.

195. Uwe Löllmann, Zylindergefäß, *anagama*-Ofen. Foto: Uwe Löllmann.

196. Kay Wendt, Blumenvase, *anagama*-Ofen. Foto: Claus Göhler.

197. Klaus Steindlmüller, Vase, *anagama*-Ofen. Foto: Wolfgang Pulfer.

198. Ute Dreist, Deckeldose. Zit aus: Landesverbad Kunsthandwerk Mecklenburg-Vorpommern e.V. (Hrsg., 2010), S. 82.

199. Denise Stangier, Schale, *hidasuki*-Dekor. E-Ofen. Fot. Denise Stangier.

200. Markus Böhm, Platte, Salzbrand. Foto: Markus Böhm.

201. Kamichosa-kôgama, Kamakura-Zeit. Echizen. Zit. aus: Fukui-ken Tôgeikan (Hrsg., 1995), S. 99, (Ausschnitt).

202. *Anagama*-Ofen, Zit. aus: Fukui-ken Tôgeikan (Hrsg., 1995), S. 100, (Ausschnitt).

203. Kuemongama - moderne Nachbildung des kamakurazeitlichen *anagama*-Ofens. Echizen-chô, Präfektur Fukui.

204. Das Innere des Kuemongama vor dem Brand. Zit. aus: Fukui-ken Tôgeikan (Hrsg., 1995), S. 100.

205. Das Innere des Kuemongama nach dem Brand. Zit. aus: Idemitsu (1994), S. 87.

206 a,b,c. Das Ergebnis des Brandes im Kuemongama gezeigt im Jahre 2003 in den Ausstellungs-räumen der Fukui-ken Tôgeikan.

207. *Anagama*-Ofen von Fujita Jûrôemon.

208. *Anagama*-Ofen von Yamada Kazu.

209. Das Innere des *anagama*-Ofens von Fujita Jûrôemon.

210. Das Innere des *anagama*-Ofens von Hyûga Hikaru.

211. *Noborigama*-Ofen Etsunangama in der Präfektur Fukui.

212. Das Innere des *noborigama*-Ofens Etsunangama in der Präfektur Fukui.

213. *Noborigama*-Ofen Etsunangama während des Brandes, *kiguchi*.

214. *Noborigama*-Ofen Etsunangama während des Brandes, *takiguchi*.

215. *Noborigama*-Ofen Etsunangama während des Brandes.

216. *Anagama*-Ofen in der Werkstatt von Jan Kollwitz in Cismar. Foto: Carola Kollwitz.

217 a. Das Innere des *anagama*-Ofens von Tuschka Gödel, Gunnar Schröder und Kay Wendt.

217 b. *Anagama*-Ofen von Tuschka Gödel, Gunnar Schröder und Kay Wendt im Bau.

217 c. *Takiguchi* des *anagama*-Ofens von Tuschka Gödel, Gunnar Schröder und Kay Wendt.

218. Jochen Rüth, Vasenskulptur. Foto: Jochen Rüth.

219. Jochen Rüth, bizarre Vase, 2012. Zit. aus: http://www.jochenrueth.de/keramikwerkstatt.htm.

220. Martin Mindermann, Raku-Gefäß 1999, Rakubrand. Foto: Joachim Fliegner.

221. Joachim Lambrecht, Schotendose, 2002, Rakubrand. Fot. Joachim Lambrecht.

222. Raku-Ofen von Mathias Stein und Gunnar Schröder in Kukate. Foto: Mathias Stein

223. Mathias Stein und Gunnar Schröder beim Brand einer Raku-Teeschale.

224. Raku-Ofen von Mathias Stein und Gunnar Schröder in Kukate. Foto: Mathias Stein.

225. Töpfe vorbereitet für den Rakubrand im Ofen von Mathias Stein und Gunnar Schröder in Kukate. Foto: Mathias Stein.

226. Katharina Böttcher, Vasen, Rakubrand, Gas-Ofen, 1992. Foto: Katharina Böttcher.

227. Susanne Koch, Truhe, 2002, Rakubrand, Foto: Bernd Perlbach.

228. Christine Hitzblech, Raku-Gefäße, selbstgebauter Raku-Ofen.

229. Eva Kinzius, Rakubrand. Foto: Eva Kinzius.

230. Andrea Müller, Raku-Gefäß. Foto: Helmut Massenkeil, (Ausschnitt).

231. Cornelia Nagel, Dose. Foto: Aoron Hönicke.

# W serii Societas pod redakcją Bogdana Szlachty ukazały się:

1. Grzybek Dariusz, *Nauka czy ideologia. Biografia intelektualna Adama Krzyżanowskiego*, 2005.
2. Drzonek Maciej, *Między integracją a europeizacją. Kościół katolicki w Polsce wobec Unii Europejskiej w latach 1997-2003*, 2006.
3. Chmieliński Maciej, *Max Stirner. Jednostka, społeczeństwo, państwo*, 2006.
4. Nieć Mateusz, *Rozważania o pojęciu polityki w kręgu kultury attyckiej. Studium z historii polityki i myśli politycznej*, 2006.
5. Sokołów Florian, *Nahum Sokołów. Życie i legenda*, oprac. Andrzej A. Zięba, 2006.
6. Porębski Leszek, *Między przemocą a godnością. Teoria polityczna Harolda D. Laswella*, 2007.
7. Mazur Grzegorz, *Życie polityczne polskiego Lwowa 1918-1939*, 2007.
8. Węc Janusz Józef, *Spór o kształt instytucjonalny Wspólnot Europejskich i Unii Europejskiej 1950-2005. Między ideą ponadnarodowości a współpracą międzyrządową. Ana liza politologiczna*, 2006.
9. Karas Marcin, *Integryzm Bractwa Kapłańskiego św. Piusa X. Historia i doktryna rzymskokatolickiego ruchu tradycjonalistycznego*, 2008.
10. *European Ideas on Tolerance*, red. Guido Naschert, Marcin Rebes, 2009.
11. Gacek Łukasz, *Chińskie elity polityczne w XX wieku*, 2009.
12. Zemanek Bogdan S., *Tajwańska tożsamość narodowa w publicystyce politycznej*, 2009.
13. Lencznarowicz Jan, *Jałta. W kręgu mitów założycielskich polskiej emigracji politycznej 1944-1956*, 2009.
14. Grabowski Andrzej, *Prawnicze pojęcie obowiązywania prawa stanowionego. Krytyka niepozytywistycznej koncepcji prawa*, 2009.
15. Kich-Masłej Olga, *Ukraina w opinii elit Krakowa końca XIX – pierwszej połowy XX wieku*, 2009.
16. Citkowska-Kimla Anna, *Romantyzm polityczny w Niemczech. Reprezentanci, idee, model*, 2010.
17. Mikuli Piotr, *Sądy a parlament w ustrojach Australii, Kanady i Nowej Zelandii (na tle rozwiązań brytyjskich)*, 2010.
18. Kubicki Paweł, *Miasto w sieci znaczeń. Kraków i jego tożsamości*, 2010.
19. Żurawski Jakub, *Internet jako współczesny środek elektronicznej komunikacji wyborczej i jego zastosowanie w polskich kampaniach parlamentarnych*, 2010.
20. *Polscy eurodeputowani 2004-2009. Uwarunkowania działania i ocena skuteczności*, red. K. Szczerski, 2010.
21. Bojko Krzysztof, *Stosunki dyplomatyczne Moskwy z Europą Zachodnią w czasach Iwana III*, 2010.
22. *Studia nad wielokulturowością*, red. Dorota Pietrzyk-Reeves, Małgorzata Kułakowska, Elżbieta Żak, 2010.
23. Bartnik Anna, *Emigracja latynoska w USA po II wojnie światowej na przykładzie Portorykańczyków, Meksykanów i Kubańczyków*, 2010.
24. *Transformacje w Ameryce Łacińskiej*, red. Adam Walaszek, Aleksandra Giera, 2011.

25. Praszałowicz Dorota, *Polacy w Berlinie. Strumienie migracyjne i społeczności imigrantów. Przegląd badań*, 2010.

26. Głogowski Aleksander, *Pakistan. Historia i współczesność*, 2011.

27. Brążkiewicz Bartłomiej, *Choroba psychiczna w literaturze i kulturze rosyjskiej*, 2011.

28. Bojenko-Izdebska Ewa, *Przemiany w Niemczech Wschodnich 1989-2010. Polityczne aspekty transformacji*, 2011.

29. Kołodziej Jacek, *Wartości polityczne. Rozpoznanie, rozumienie, komunikowanie*, 2011.

30. *Nacjonalizmy różnych narodów. Perspektywa politologiczno-religioznawcza*, red. Bogumił Grott, Olgierd Grott, 2012.

31. Matyasik Michał, *Realizacja wolności wypowiedzi na podstawie przepisów i praktyki w USA*, 2011.

32. Grzybek Dariusz, *Polityczne konsekwencje idei ekonomicznych w myśli polskiej 1869-1939*, 2012.

33. Woźnica Rafał, *Bułgarska polityka wewnętrzna a proces integracji z Unią Europejską*, 2012.

34. Ślufińska Monika, *Radykałowie francuscy. Koncepcje i działalność polityczna w XX wieku*, 2012.

35. Fyderek Łukasz, *Pretorianie i technokraci w reżimie politycznym Syrii*, 2012.

36. Węc Janusz Józef, *Traktat lizboński. Polityczne aspekty reformy ustrojowej Unii Europejskiej w latach 2007-2009*, 2011.

37. Rudnicka-Kassem Dorota, *John Paul II, Islam and the Middle East. The Pope's Spiritual Leadership in Developing a Dialogical Path for the New History of Christian-Muslim Relations*, 2012.

38. Bujwid-Kurek Ewa, *Serbia w nowej przestrzeni ustrojowej. Dzieje, ustrój, konstytucja*, 2012.

39. Cisek Janusz, *Granice Rzeczpospolitej i konflikt polsko-bolszewicki w świetle amerykańskich raportów dyplomatycznych i wojskowych*, 2012.

40. Gacek Łukasz, *Bezpieczeństwo energetyczne Chin. Aktywność państwowych przedsiębiorstw na rynkach zagranicznych*, 2012.

41. Węc Janusz Józef, *Spór o kształt ustrojowy Wspólnot Europejskich i Unii Europejskiej w latach 1950-2010. Między ideą ponadnarodowości a współpracą międzyrządową. Analiza politologiczna*, 2012.

42. *Międzycywilizacyjny dialog w świecie słowiańskim w XX i XX wieku. Historia - religia - kultura - polityka*, red. Irena Stawowy-Kawka, 2012.

43. *Ciekawość świata, ludzi, kultury... Księga jubileuszowa ofiarowana Profesorowi Ryszardowi Kantorowi z okazji czterdziestolecia pracy naukowej*, red. Renata Hołda, Tadeusz Paleczny, 2012.

44. Węc Janusz Józef, *Pierwsza polska prezydencja w Unii Europejskiej. Uwarunkowania - procesy decyzyjne - osiągnięcia i niepowodzenia*, 2012.

45. Zemanek Adina, *Córki Chin i obywatelki świata. Obraz kobiety w chińskich czasopismach o modzie*, 2012.